Full Color Throughout
CyanMagenta Black

practices of looking

觀看的實踐

an introduction to visual culture

給所有影像世代的視覺文化導論

new color edition　全新彩色版

marita sturken
and lisa cartwright

瑪莉塔・史特肯、莉莎・卡萊特——著　陳品秀、吳莉君——譯

Full Color Throughout
CyanMagenta Black

致謝

Acknowledgments

非常感謝許多大學和學者為本書的第二版提供了豐富資訊。我們衷心感謝所有提出建議和批評的人士，感謝許許多多的匿名讀者，還有 Sarah Banet-Weiser、Elspeth Brown、Hatim El-Hibri、Nitin Govil、Wendy Kozol、Nicholas Mirzoeff、Scott Selberg 和 Ira Wagman。Heidi Solander 以驚人的絕佳技巧追蹤到許多照片並將它們組織起來；Kari Hensley 為我們做了最主要的影像研究，還將她以伊拉克戰爭影像做為分析主題的碩士論文，大方借給我們使用。David Benin 和 Caroly Kane 協助我們進行早期研究。我們的學生也提供許多重要回饋，指點我們找到許多實用範例。感謝許多藝術家同意我們複製他們的作品。

　　牛津大學出版社的 Peter Labella 真是作者夢寐以求的編輯，他以熱誠的態度和一貫的耐心帶給我們莫大幫助。Chelsea Gilmore 以驚人效率掌控這本書的進度，Josh Hawkins 和 Brian Black 以高超技巧指導這本書的生產流程。感謝 Carol Petro 和 Kathleen Lynch 為第二版的內頁和封面做了精采設計。我們也要感謝以下的審閱者：加州大學北嶺分校的 David Blumkrantz，多倫多大學的 Elspeth Brown，紐約市立大學史坦頓島學院的 Cynthia Chris，喬治城大學的 Michael Coventry，芝加哥藝術學院的 James Elkins，德拉瓦大學的 Bernard L. Herman，多倫多大學的 Louis Kaplan，加州大學柏克萊分校的 Marina Levina，西蒙斯學院的 Briana L. Martino，佛羅里達中央大學的 Lisa Mills-Brown，阿帕拉契州立大學的 Monica Pombo，肯特州立大學的 Drew Tiene，以及愛達荷大學的 Gregory Turner-Rahman。

　　Dana Polan 對本書提供了堅定不移的支持。感謝 Lori Boatright 以專業協助我們

了解第二版書中提到的著作權法實務面和知識面，以及她在影像和影像權利上一路給予的實際幫忙。Brian Goldfarb 對第二版的新構想和新議題提供許多建議和協助，我們也要感謝他在影像上的幫忙。第二版中有關普普超現實主義以及動畫和新媒體的諸多想法，都受到 Nilo Goldfarb 的指點，感謝他的意見和修正。我們也要感謝 Sabina Goldfarb 讓我們注意到新節目的重要性，以及最時新的年輕媒體文化。

Contents

導言

Introduction

在二十一世紀初的今天，我們還有可能區分社會現實以及再現這些現實的媒體形式嗎？從洛杉磯和巴黎這類北美與歐洲都會，到介於香港與華南之間的跨界地帶，數位影像和影像科技讓文化表現、傳達溝通以及日常的社會互動變得越來越便利。影像和框住影像的螢幕，與文本、精細圖片和色彩之間的滲透關係，似乎日益複雜，除了可以用更快的速度提供更多資訊之外，也召喚我們要比以往任何時代更加把觀看當成一種習慣。我們大多數人所居住的社會世界，充斥著各種設計給人看的東西，或是使用方式與觀看有關的物品。你能想像到的所有表面，從汽車擋泥板到電話，全都成了可以放置視覺螢幕的可能位址。

　　無論我們是視力良好之人，或是必須藉助輔助科技的低視能人士，也無論我們是居住在廣告、符號觸目皆是的都會空間，或是得倚靠螢幕與「世界」連結的偏遠地帶，我們都是透過視覺文化（visual culture）與這世界協商。我們的生活越來越受到視覺和通訊科技（有線和無線）主導，這些科技讓想法、資訊與政治得以全球流通。想法和資訊以視覺方式在全球流通，影像則在政治衝突與意義上扮演核心角色。也就是說，我們正處於有史以來視覺地位最為重要的一個時刻，視覺是再現，是資訊，是政治，是挑釁，是遊戲和娛樂的形式，是世界各地相互連結的力量，也是導致衝突的源頭。

　　《觀看的實踐》一書提供了全面性的理論基礎，幫助我們了解多如過江之鯽的視覺媒體，以及如何應用影像來表達自己、傳達溝通、體驗愉悅、感覺和學習。「視覺文化」一詞涵蓋多種媒體形式，從藝術到大眾電影，從電視到廣告，

乃至科學、法律、醫學這些專業領域裡的視覺數據等等。本書將探索下述問題：把這些不同的視覺形式擺在一起研究，到底有何意義？這些五花八門的視覺文化如何浮現出共同的見解？意義如何透過各種視覺形式流通，以及視覺如何衝擊我們的社會？我們認為，將視覺文化看成一個極其多樣化的複雜整體，自有其重要理由，因為在我們體驗了某特定視覺媒體之後，我們自然會把它與生活中來自其他領域和其他媒體的視覺影像連結起來。例如，當我們觀看某電視節目時，從中所獲得的見解和快樂，都可能讓我們有意識或無意識地聯想起曾經在電影、廣告或是藝術作品裡看到的東西。觀看醫學超音波影像所可能引發的情緒或意義，往往和我們看過的照片有關。打電玩遊戲的感覺會和看電影相連結，而透過電子郵件和網際網路傳布數位影像的做法，則是借用以前透過相簿和幻燈片交換影像的習慣。我們的視覺經驗並不會獨立產生；這些經驗會因為來自生活中許多不同面向的記憶和影像，而更形豐富。

儘管視覺形式已經發展到如此交融孕生（cross-fertilization）的地步，我們卻常以某種假定的品級與重要性來「評比」視覺文化的不同領域。過去幾十年來，大專院校雖提供藝術課程，卻不認為電影、電視這類大眾媒體是嚴謹的學術研究對象。今天的情況正好相反，藝術史家已將攝影、電腦動畫、混合媒材、裝置以及行為藝術全納入研究範圍之列。與此同時，在其他領域裡，包括一些全新的領域，也早已接受更多樣的媒體形式。從1950年代開始，傳播學學者已經就收音機、電視、印刷媒體以及現今的網際網路撰寫嚴肅的研究文章。至於創立於1970年代的電影、電視和媒體研究等學科，則讓大家深思到電影、電視以及全球網路這類媒體如何在過去一百年中對人類文化帶來巨大的轉變。這些領域已然確立了大眾視覺媒體的研究價值。科學和科技研究領域甚至鼓勵了視覺科技的研發，並將影像運用到藝術和娛樂的領域之外，擴展到諸如科學、法律和醫學等用途。至於文化研究，這個在1970年代晚期崛起的跨學科領域，它對大眾文化以及日常生活中看似尋常的影像使用，提出了許多思考方向。文化研究的目的之一，就是提供觀眾、公民和消費者一項利器，讓我們可以更清楚地了解，視覺媒體是如何引領我們看待這個社會。而檢視各種跨學科的影像，則有助於我們思考發生在不同視覺媒體之間的交融孕生。閱讀本書時，讀者將會觸及源自文化研究、電影和媒

體研究、大眾傳播、藝術史、社會學以及人類學等各領域的一些看法。

什麼是視覺文化？根據文化理論學者雷蒙·威廉斯（Raymond Williams）眾所皆知的說法，文化算是英語中最複雜的詞彙之一。它是一個繁複的觀念，會隨著時間改變其意義。[1] 傳統上，文化被視為「精緻」的藝術，也就是繪畫、文學、音樂和哲學的經典作品。例如馬修·阿諾德（Matthew Arnold）這類哲學家就是如此定義文化，他們認為文化是某一社會「最佳的思想與言論」，是專門為社群菁英和知識分子所保留的。[2] 如果我們以這樣的解讀方式來使用文化一詞，那麼米開朗基羅的一幅畫作或是莫札特的一篇樂章，就足以代表整個西方文化的縮影。文化是透過接觸高品質的物件和相關教育而在人群中培養出來的東西。在文化的定義裡往往隱含著所謂的「高雅」文化，並認為文化應該有高雅（藝術、經典繪畫、經典文學）、低俗（電視、通俗小說、漫畫）之分。在歷史上大多數的文化討論中，高低對比不啻是最傳統的討論框架，高雅文化常被視為有品質的文化，而低俗文化則是品質差劣的對等物，針對這一點我們會在本書第二章加以剖析。

文化一詞，在所謂的「人類學定義」裡，指的是「生活的全貌」，即在某一社會裡具有象徵性分類和傳達性質的各種活動。流行音樂、印刷媒體、藝術和文學，都是某種分類系統以及表現和傳達的象徵性工具，人類便是利用這些工具來組織他們的生活。至於運動、烹飪、駕駛、人際和親戚關係等等，也都包含在內。這種定義強調文化是一整套普遍常見的活動，有助於我們把大眾流行的分類、表現和傳達形式，也納入文化的正統面向。

在本書中，我們將**視覺文化**定義為某一團體、社群或社會彼此共享的實踐，意義便是透過這些實踐而從視覺、聽覺和文本的再現世界中創造出來；這樣的視覺文化也是觀看的實踐介入象徵性和傳達性活動的方式。在此，我們要感謝二十世紀英國理論家威廉斯所奠下的基礎概念，以及英國文化研究學者斯圖亞特·霍爾（Stuart Hall）的作品。威廉斯和霍爾雙雙指出，文化不只是一組東西（例如電視節目或繪畫），更是個人和團體試圖去理解這些東西並賦予其意義的一組過程或實踐，包括他們自身在團體內部甚至是反對該團體或外於該團體的身分認同。文化是透過複雜的談話、姿態、觀看和行動網絡所形成，某一社會或團體內的成員，便是藉由這些網絡來交換意義。在這個交換網絡裡，影像和媒體文本這類物

件不只是靜態的買賣或消費實體，更是拉著我們以某種特定方式觀看、感覺或說話的行動主體（active agent）。霍爾說：「是文化中的參與者賦予人、事、物以意義……我們是透過對人、事、物的應用，以及對它們所發出的言論、想法或感覺——也就是如何再現它們——而賦予它們意義。」[3] 我們還可以把這個概念往前推進一步，除了人類可以賦予物品意義外，我們所創造、凝視以及用來溝通或純粹娛樂的物品，也能在社會網絡的動態互動中賦予我們意義。一方面，這是人們之間的意義和價值交換，但另一方面，物品和科技在它們的世界裡也是相互影響並具有動能。這意味著，諸如影像和影像科技這類人造物品，也是具有政治和行動力的。

有一點我們必須謹記在心，在任何具有共同文化（或形成意義的共同過程）的團體中，對於任何特定時間的任何特定議題或事物，總是會有某種程度的意義或詮釋「浮動」。文化是一種過程，而非一組固定的實踐或詮釋。例如，三名擁有共同世界觀的觀看者，仍然會因為各自經驗和知識的不同，而對同一則廣告產生迥異的詮釋。這些人或許來自相同的文化背景，卻依然受制於不同的影像詮釋過程。這些觀看者或許會談論自己的反應，進而影響別人的觀點。有些觀看者要比其他人來得有說服力；有些則被認為比較具有權威性。到最後，與其說這些意義是個別觀看者腦海中的產物，不如說是一連串協商過程的結果，意義是由某特定文化內部的不同個體，以及由這些個體與他們自身及他者所創造出來的產品、影像和文本共同協商出來的。因此，就影響某一文化或某一團體的共同世界觀這點而言，對於視覺產品的詮釋與視覺產品本身（例如：廣告、影片）一樣有效。我們在這本書中使用**文化**一詞時，便是特別強調文化的流動和互動過程，一種奠基於社會實踐的過程，而非僅局限於影像、文本或詮釋本身。

本書所關注的文化面向，是那些以視覺形式呈現或意在邀人觀看的文化——繪畫、素描、印刷品、照片、電影、電視、錄像、數位影像、動畫、圖像小說和漫畫書、大眾文化、新聞影像、娛樂、廣告、做為法律證據的影像，以及科學影像。我們深深感到，視覺文化不應該只是藝術史家和「影像專家」分析理解的對象，更是我們這些天天都要接觸到一大堆影像陣仗和觀看邀請的人應該關心的主題。在此同時，許多研究視覺文化的理論家都主張，把焦點放在視覺文化中的視

覺部分，並不意味著影像就該從書寫、演說、語言或其他再現和經驗模式中獨立出來。影像往往離不開文字，放眼當代藝術以及廣告的歷史皆是如此。我們的目標在於鋪陳出一些理論輪廓，幫助大家了解影像如何在更寬廣的文化範疇中運作，並點出觀看的實踐除了讓我們感知影像本身之外，還以何種方式形塑了我們的生活。

孕育本書初版的靈感有些來自約翰·伯格（John Berger）的著名作品《觀看的方式》（*Ways of Seeing*）。出版於1972年的《觀看的方式》是檢驗跨領域影像（例如橫跨媒體研究和藝術史兩種不同學科的影像）以及這些影像意義的一個範本。伯格為了檢視藝術史和廣告中出現的影像，首開先例將各種理論聚集在一起，從華特·班雅明（Walter Benjamin）的「機械複製論」（mechanical reproduction）到馬克思主義等等。在此，我們要向該書所採用的諸多策略致敬，感謝它在當代的理論和媒體脈絡中為視覺文化的研究取向做了這樣的更新。然而影像的領域和軌跡在伯格完成該書之後已變得複雜許多，而我們所使用的理論概念工具也是。科技的進步大大加快了影像傳布世界的腳程。後工業資本主義的經濟脈絡模糊了文化與社會之間的許多舊界線，像是藝術、新聞以及商品文化之間的疆界。而後現代主義的風格混搭則助長了影像的流通與相互參照，從而促成了跨學科的研究。

本書的研究取向因此包括了以下幾種不同途徑。一是運用理論來研究影像本身及其文本意義。我們的首要（但並非唯一）目的是理解「觀看」的動態過程。藉此我們可以檢驗影像對於孕育它們的那個文化透露了怎樣的訊息。二是從有關觀賞者或閱聽眾以及他們觀看的心理和社會樣態的研究中，檢視人們對於視覺性（visuality）的回應模式。在此，我們將重心從影像及其意義轉移到觀看者的觀看實踐，以及人們關注、使用和詮釋影像的各種特殊途徑。其中有些做法是關於將某種理想化的觀看者理論化，例如電影觀賞者；有些則是處理與流行文化文本緊密相扣的真實觀看者。第三個取向是思考媒體影像、文本和節目如何從某一社會場域傳播到另一社會場域，以及它們如何在跨文化之間流通，當全球化趨勢在二十世紀中期快速竄起之後，這個課題變得尤其重要。我們會檢視規範與限制影像流通的機制架構，也會觀察影像在不同的文化脈絡下如何改變其意義。藉由這些路徑，本書企圖提供一整套工具，其中有些是取自二十世紀末的批判理論，讓

讀者可以就視覺媒體進行解碼和重新調配，並分析我們如何以及為何如此依賴視覺形式來詮釋生活的所有面向。

　　1990年代初，鑽研視覺文化的學者開始意識到批判理論面臨的危機。**批判理論**（critical theory）指的是二十世紀後期發展出來的一套模型或系統架構，橫跨社會學、文學、語言學和哲學等領域，目的在於描述、解釋和批判這世界的現象或經驗。批判理論家從結構主義、現象學、馬克思主義、女性主義和精神分析學領域所汲取的各種研究方法，都將在本書中得到清楚展現。不過到了二十世紀末，人們認為理論已陷入危機，因為相關書寫並無法提供許多作者所渴望的解釋力量，或促成社會改變的衝力。批判某件事物並不必然能造成改變，也無法充分描述出它的社會境況。有許多後現代理論家拒絕使用**理論**一詞，其中有些開始提出一些書寫和思考文化的方式，這些方式沒有相同的一致做法，但會把在當前的社會條件下無法想像的運動和改變考慮進去。

　　本書和這些後現代作家抱持相同的理念，認為理論以及得出完全正確的理論本身，並無法提供促成改變的充分理解和衝力。因此，在本書中我們會列舉多種理論，有些較舊，有些較新，做為某種批判性思考和行動的工具箱，幫助我們釐清我們如何觀看，以及我們如何在日常生活中的視覺領域裡創造和使用事物。我們不打算在書中擁護任何單一方法或取向，而是會提供一系列觀念，讓讀者將想法化為嶄新的方式，去應對我們置身其中的這個社會世界的視覺文化。

　　因此，我們鼓勵讀者以互動方式將這本書應用在日常生活中的其他文本和媒體上。走出去，到博物館、社區中心和消費環境，觀察視覺以哪些方式發揮作用，觀察觀看的實踐如何在你周遭上演。當你為了健康照護上診所時，不妨注意一下觀看與視覺再現在什麼時候以何種方式於你的治療過程中扮演角色；觀看又是在什麼時候以何種方式變成禁區。看新聞時別只是隨便看看，要全神貫注找出這些新聞是如何組織、架構和編輯。觀察別人如何看新聞。不僅要察覺新聞說了什麼，還要看出新聞**沒**說什麼。研究視覺文化要看的不只是那些被展示出來的東西，還包括事物**如何**被展示，以及那些**沒有**展示給我們看的東西，和我們沒有看到的東西——有的是因為我們看不到，因為某些事物禁止被看，有的則是因為我們缺乏理解工具而對眼前的事物視而不見。

本書共分十章，談論文化性的觀看方式與知識和權力之間的關係，並在不同的視覺媒體和文化場域中思考與視覺文化相關的議題。第一章〈影像、權力和政治〉點出本書亟欲討論的許多主題，諸如再現的觀念、攝影的角色、影像和意識形態的關係，還有我們以哪些方式從影像那裡取得意義和價值。本書的重要信念之一是：意義並不存在於影像內部，意義是在觀看者消費影像、流通影像的那一刻生產出來的。因此，我們在第二章〈觀看者製造意義〉中，便把焦點放在觀看者為影像生產意義的方式，同時進一步討論意識形態這個觀念，探討挪用、合併和文化生產在當代影像文化中的複雜動能。在第三章〈現代性：觀賞、權力和知識〉中，我們回頭檢視現代性的基本面向，以及權力和觀賞理論。該章從精神分析理論和權力理論的角度，探討現代主體的概念以及「凝視」（gaze）的概念。我們同時檢視了影像以哪些方式成為論述、機制權力和分類的要素。

四、五兩章詳細介紹再現歷史上的各種影像理論，找出它們在當代影像文化中的關係定位。第四章〈寫實主義和透視：從文藝復興繪畫到數位媒體〉是書中藝術史味道最濃厚的一章，探討寫實主義的歷史，並一一列出從文藝復興到當代影像實踐與遊戲文化所發展出來的各種觀看科技。我們將分析寫實主義這個概念與透視法的發展究竟有何關係，時間範圍從埃及藝術一直綿延到攝影乃至數位影像文化，同時對透視法在影像傳統中的主導地位提出挑戰。第五章〈視覺科技、影像複製和重製物〉採用類似的歷史手法追溯視覺科技的歷史，例如攝影和電影的發展，以及曾經主導視覺分析的複製概念。我們也會檢視影像複製從十九世紀到數位影像文化的今日所掀起的各種政治和法律議題。第五章的討論內容還包括影像和智慧財產，這個議題在二十一世紀初的數位複製時代變得日益重要。

第六章〈日常生活中的媒體〉將注意力轉移到大眾媒體這個概念上，追溯二十世紀對於媒體的種種批判，以及宣傳和公共領域的概念。這章探討了資訊網和數位媒體如何對媒體的形式與機制帶來戲劇性的改變，甚至讓「大眾媒體」一詞失去了它的流行地位。我們檢視了媒體的民主潛力、媒體流動，以及全國性和全球性的媒體事件。第七章〈廣告、消費文化和欲望〉的關注焦點是，視覺在消費文化的發展和社會衝擊上所扮演的角色。這一章討論了意識形態理論，以及如何利用符號學來理解廣告影像所採用的策略，同時檢視了所謂的「酷行銷」

（marketing of coolness）以及伴隨而來的消費文化的重新組合。

　　在第八章〈後現代主義、獨立媒體和流行文化〉中，我們關注了後現代理論的核心概念，以及可歸類為後現代的當代藝術、流行文化和廣告的各種風格。我們討論了後現代的諸多策略，包括反身性思考、混仿、諧擬，以及後現代主義這種哲學概念所蘊含的政治意義。第九章〈科學觀看，觀看科學〉回到本書稍早曾經討論過的攝影真實概念，探究影像與證據之間的關係，以及它在科學領域裡所扮演的角色。這章首先追溯了科學曾經被當成一種劇場形式，接著分析身體內部影像所蘊含的政治意義，新媒體成像科技所創造的意義，以及醫藥廣告以哪些手法行銷科學。最後一章〈視覺文化的全球流動〉則是探討在當前這個全球化與多媒體整合的脈絡下，影像的傳播方式。這章檢視了影像在「全球」概念中所扮演的角色，流行文化如何在流通度與內容上日益全球性，以及全球化對於藝術生產和展示的衝擊。我們觀察了全球化經濟體制下各社會內部和跨社會的種種情境，這些情境讓視覺科技的傳布變得幾乎無遠弗屆，但又極度不平等。書末附有詳盡的〈名詞解釋〉，用以說明書中使用過的專有名詞。

　　本書旨在探討視覺文化的諸多議題，包括影像如何在藝術、商業、科學乃至法律等不同文化領域內取得其意義；影像如何在不同文化場域之間和特定的文化內部流動；以及影像如何成為我們生活中不可或缺的重要面向。文化深深影響了我們如何在今日的世界中與他者和意義的政治學一起生活，影像也是。

註釋

1. Raymond Williams, *Keywords: A Vocabulary of Culture and Society*, rev. ed., 87 (New York: Oxford University Press, 1983).

2. Matthew Arnold, *Culture and Anarchy* , 6 (Cambridge: Cambridge University Press, 1932).

3. Stuart Hall, "Introduction," in *Representation: Cultural Representations and Signifying Practices,* ed. Stuart Hall, 3 (Thousand Oaks, Calif.: Sage, 1997).

延伸閱讀

Berger, John. *Ways of Seeing*. New York: Penguin, 1972.

Bryson, Norman, Michael Ann Holly, and Keith Moxey, eds. *Visual Culture: Images and Interpretations.* Middletown, Conn.: Wesleyan University Press, 1994.

Elkins, James. *The Object Stares Back: On the Nature of Seeing.* New York: Harcourt, 1997.

—. *The Domain of Images.* Ithaca, N.Y.: Cornell University Press, 2001.

Evans, Jessica and Stuart Hall, eds. *Visual Culture: The Reader.* Thousand Oaks, Calif.: Sage, 1999.

Goldfarb, Brian. *Visual Pedagogy: Media Cultures in and Beyond the Classroom.* Durham, N.C.: Duke University Press, 2002.

Hall Stuart, ed. R*epresentation: Cultural Representations and Signifying Practices.* Thousand Oak, Calif.: Sage, 1997.

Holly, Michael Ann, and Keith Moxey, eds. *Art History, Aesthetics, Visual Studies.* New Haven: Yale University Press/Clark Art Institute, 2002.

Howells, Richard. *Visual Culture.* Cambridge: Polity Press, 2003.

Jenks, Chris, ed. *Visual Culture.* New York: Routledge, 1995.

Jones, Amelia, ed. *The Feminism and Visual Culture Reader.* New York: Routledge, 2003.

Lester, Paul Martin. *Visual Communication: Images with Messages.* 4th ed. Belmont, Calif.: Thomson/Wadsworth, 2006.

Mirzoeff, Nicholas ed. *The Visual Culture Reader.* 2nd ed. New York: Routledge, 2002.

—. An Introduction to Visual Culture. New York and London: Routledge, 1999.

Mitchell, W. J. T. *Picture Theory.* Chicago: University of Chicago Press, 1994.

—. *What Do Pictures Want?: The Lives and Loves of Images.* Chicago: University of Chicago Press, 2005.

Nakamura, Lisa. *Digitizing Race: Visual Cultures of the Internet.* Minneapolis: University of Minnesota Press, 2007.

Rose, Gillian. *Visual Methodologies: An Introduction to the Interpretation of Visual Materials.* 2nd ed. Thousand Oaks, Calif.: Sage, 2007.

Schwartz, Vanessa R., and Jeannene M. Przyblyski. *The Nineteenth-Century Visual Culture Reader.* New York: Routledge, 2004.

Staniszewski, Mary Anne. *Believing is Seeing: Creating the Culture of Art.* New York: Penguin, 1995.

1.

影像、權力和政治

Images, Power, and Politics

每一天，我們都在「觀看」（looking）的實踐中解讀這個世界。即便是對盲人和低視能者，觀看以及視覺的重要性也不下於視力健全之人，因為我們的日常世界是如此根深柢固地根據視覺和空間線索進行組織，將觀看視為理所當然之事。觀看是一種社會實踐，無論我們是出於選擇或屈從。透過「觀看」，以及透過可以在根據視覺組織的空間中引導方向的觸摸和聆聽，我們協商出我們的社會關係與意義。

觀看和其他實踐活動一樣，也涉及權力關係。有無觀看的意願，也就是有無執行選擇和屈從的意願，以及有無影響他人是否觀看和如何觀看的意願。在別人的命令下觀看，或試著讓別人看你或你想要他注意的東西，或加入觀看的交流活動，這些都會導引出權力的戲碼。觀看可以是容易或困難的，有趣或不悅的，無害或危險的。觀看同時存在著無意識和意識這兩個層次。我們參與觀看的實踐是為了溝通、影響或被影響。即便當我們選擇不看或看向別處，這些動作在觀看的

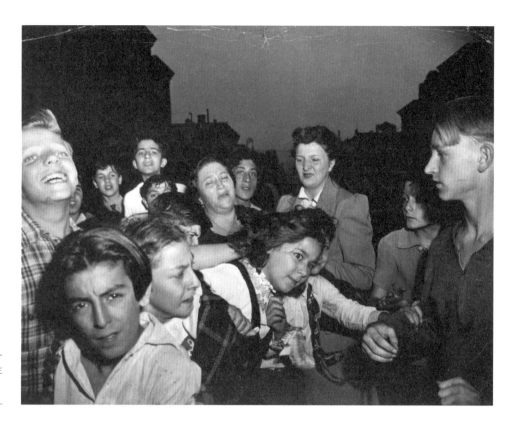

圖1.1
威基《他們的第一
椿謀殺》，1945年
以前

經濟學裡也都有其意義。

我們生活在視覺影像日漸瀰漫的文化之中，這些影像帶有不同的目的和意圖。這些影像能夠在我們心裡引發一連串的情緒和反應。對於我們自己所創造的以及在日常生活中邂逅的影像，我們賦予它們極大的權力，例如，追憶缺席者的權力，撫平或激起行動的權力，說服或迷惑的權力，記憶的權力。一個單一影像就能提供多重目的，可以出現在迥異的情境裡，並對不同的人產生不同的意義。

圖1.1這幅婦女和學童目睹街上謀殺案的影像充滿戲劇性，讓我們注意到觀看的實踐。這張照片是威基（Weegee）拍攝的，他是二十世紀中葉一位自學有成的攝影家，真名是亞瑟・菲利格（Arthur Fellig）。「威基」這個名字是靈應牌（Ouija）遊戲中的一個角色，因為他出現在犯罪現場的速度實在快得嚇人，於是大家開玩笑說，他肯定具有超自然的通靈能力。威基以拍攝紐約街頭的犯罪暴力情景著稱，他會待在車裡監聽員警的廣播電台以便快速趕到犯罪現場，然後，當

旁觀者還在盯著現場瞧時，他已經在後車廂沖洗拍下的照片，把那裡當成行動式暗房。

這張名為《他們的第一樁謀殺》（*The First Murder*）的照片，收錄在威基1945年出版的《赤裸紐約》（*Naked New York*）[1] 攝影集中，搭配的圖說是：「當那個混混騙子被槍殺時，一名女子哭了……但街區死巷裡的小孩們卻是看得津津有味。」這張照片的對頁，放的正是那群小孩看到的景象：那個流氓的屍體。在這張照片裡，威基讓我們同時注意到觀看禁看景象的行為，以及相機捕捉高昂情緒的能力。孩子們帶著近乎病態的熱情癡癡地看著這樁謀殺場景，甚至忘了哭號。而身為觀看者的我們，也秉著同樣的熱情注視著孩子們的觀看行徑，他們的眼中充滿震驚與好奇。我們也目睹了那名哭泣的婦女。她緊閉雙眼，似乎是想把親戚死亡的場景關在門外。靠近她的另一名女性是照片中唯二兩名成年人當中的一個，她低垂雙眼，在可怕的事件面前移開目光。這位成年人的做法正好和孩子們形成對比，後者就像吸引我們注意的那個標題一樣，大無畏地看著他們的第一樁謀殺案。

影像在此所提供的暴力場面以及對暴力的窺淫及迷戀，和長久以來利用影像揭露暴力的毀滅面向剛好相反。後者最鮮活的範例之一，是在美國民權運動爆發之初遭人謀殺的男孩埃米特・提爾（Emmett Till）那張廣為流傳的影像。提爾是來自芝加哥的十四歲年輕黑人，他於1955年8月到密西西比州的一個小鎮造訪親戚。當時，該地仍實施嚴苛的吉姆・克勞種族隔離法案（Jim Crow laws）。據說，提爾對著一名白人女子吹了口哨，為了報復這項行為，他被一群白人綁架，經過凌虐（把他的一隻眼睛挖出）、毒打之後，一顆子彈貫穿他的腦部，接著被丟到塔拉哈契河（Tallahatchie River），脖子上還用帶刺鐵絲綁了一部軋棉機。提爾的母親知道視覺證據的力量，堅持要舉行一場棺木打開的葬禮。她允許遺體被拍照，好讓每個人都能看到加諸在她兒子身上的可怕暴行。這場大肆宣傳的葬禮吸引了五萬名弔唁者，提爾遭到殘暴對待的遺體照片刊登在《黑玉》（*Jet*）雜誌上（**圖1.2**），成為剛剛萌芽的民權運動的主要催化劑。這幅影像以駭人的圖像細節，展現出一名疑似向白人女子吹口哨的年輕黑人所遭受的暴力對待。它再現了當時施加在黑人身上的暴力壓迫。在這張影像裡，因為攝影具有震懾與駭人的能

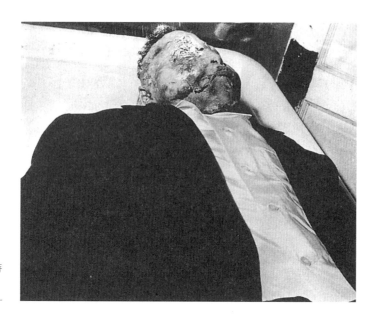

力，從而使得攝影可以為暴力和不義提供證據的力量增加了好幾倍。

再現

再現（representation）指的是運用語言和影像為周遭世界製造意義。我們用文字來了解、描述和定義眼見的這個世界，我們也用影像做同樣的事情。這個過程是透過諸如語言和視覺媒體這類再現系統來進行，而再現系統也自有其運作組織的規則和慣例。就像每種語言都有一套表達和詮釋意義的規則，同理，繪畫、素描、照片、電影、電視和數位影像等再現系統也一樣。雖然這些再現系統並非語言，但在某些方面的確和語言系統**類似**，因此可藉用語言學和符號學（semiotics）的方法進行分析。

在歷史的長河中，人們不斷爭論再現到底是不是這個世界的反射，就像鏡子反映出形體的擬態（mimesis）或仿像那樣，抑或是我們透過再現來建構這個世界及其意義。在這本書中，我們抱持的論點是：我們在特定的文化脈絡中理解物件和實體，並藉此為這個物質世界賦予意義。而這種在脈絡中理解事物意義的過程，有一部分是藉由我們所使用的書寫、姿勢、說話或繪圖再現。物質世界唯有

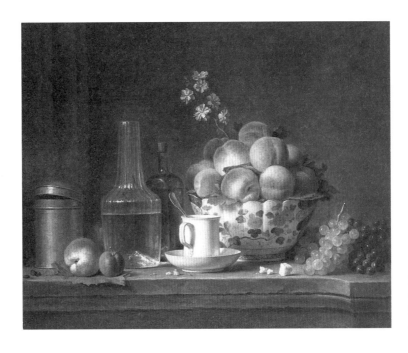

圖1.3
侯隆德拉波特《靜物》，約1765

透過再現才具有意義，也才能被我們「看見」。但這世界不只是透過再現將事物的外貌原原本本反映給我們，而是我們藉由再現的過程為事物建構意義。雖然擬態的觀念源遠流長，但今日我們已經不接受再現只是事物原貌的副本，也不接受再現只是它的創造者認為它們應該有的模樣。

　　反映或擬態的概念，與建構物質世界的「再現」之間，往往很難區分清楚。例如，幾個世紀以來靜物畫一直是藝術家最感興趣的主題之一。你可以這麼臆測，靜物畫只是想真實「反映」物質對象，而非想為它們製造意義。**圖1.3**這幅靜物是法國畫家昂希歐哈斯・侯隆德拉波特（Henri-Horace Roland de la Porte）1765年的作品，畫家將畫裡的一堆食物和飲料謹慎地排列在桌子上，並畫出每一個微小細節。他小心處理水果、缽碗、杯子和木頭桌面這類物件的光影效果，在他筆下這些物件栩栩如生，彷彿真的可以觸摸到。然而，這個影像真的只是單純的景物反映，而非藝術家的精心安排？難道它只是景物的擬態，只是為了展現技法而畫的？侯隆德拉波特是法國畫家尚巴提斯特西蒙・夏丹（Jean-Baptiste-Siméon Chardin）的學生，後者非常迷戀十七世紀荷蘭畫家的風格，並發展出圖像寫實主義的技巧，比後來的攝影術早了一百多年。十七和十八世紀的靜物畫種類繁多，

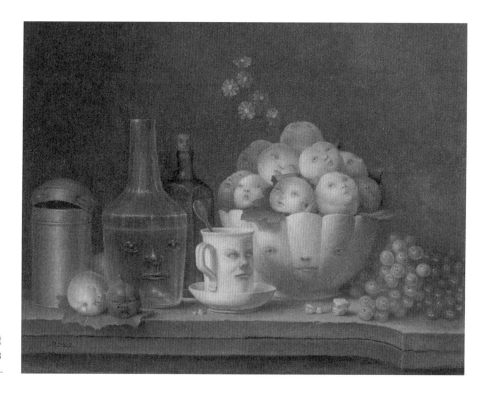

圖1.4
佩克《具有爪拉能
量的靜物》，2003

從直截了當的再現到極具象徵意含的作品都有。這幅畫作包含了許多鄉野農民生活的象徵。儘管其中沒有任何人物，卻能喚起我們對某種生活方式的想像。食物和飲料這類元素除了具有象徵意義，也傳達了哲學意含，例如透過這些基本粗食的短暫物質性來描述俗世生命的無常。新鮮的水果和花朵召喚出大地的香氣；起司碎屑和半滿的玻璃水瓶則會讓人想起某個人剛剛吃了簡單的一餐。

2003年，菲律賓藝術家瑪莉安‧佩克（Marion Peck）根據侯隆德拉波特的靜物畫風格，創作了《具有爪拉能量的靜物》（*Still Life with Dralas*）這件油畫。「爪拉」是佛教用語，意指存在於事物和宇宙中的能量。佩克是普普派超現實主義的當代畫家，她在侯隆德拉波特的水果、盤碟和玻璃器皿上加了漫畫式的小臉，藉此說明侯隆德拉波特的靜物其實包含了某種擬人化的能量。畫中充滿了大量表情。每顆小葡萄上都有一粒小眼珠。十八世紀那幅原作所使用的繪畫慣例，被認為是為了傳達那個時代的寫實主義。但是在佩克的這幅當代油畫中，靜物這個類型卻成了某種反思性的詮釋，以幽默的手法為它賦予生命，讓它變得名副其實，

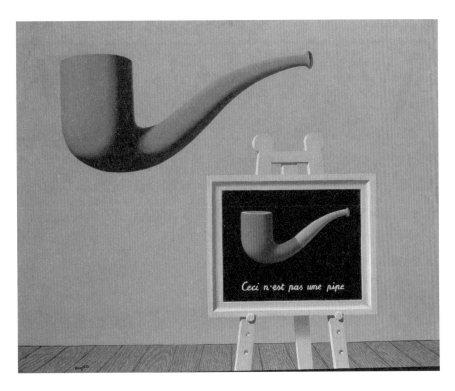

圖1.5
馬格利特《兩個
謎》，1966

藉此強調出蘊含在原作象徵主義中的形上學價值。在此，我們想要指出，這兩件
油畫不只是透過描繪的對象來生產意義，也藉助於構圖和描繪的手法。

我們是在某個既定的文化中學習再現的規則和慣例。許多藝術家曾經試圖反
抗那些慣例，試圖打破各種再現系統的規則，抑或想要改變再現的定義。比利時
超現實主義（surrealism）畫家雷內・馬格利特（René Magritte）的《影像的背叛》
（*The Treachery of Images*, 1928–1929），便是針對再現的過程提出評論。這幅畫裡
描繪了一只菸斗加上一行法文：「這不是一只菸斗。」一方面，你大可認為馬格
利特在開玩笑，它當然只是畫家創造出來的菸斗影像而已。然而，畫家也點出了
文字和物件之間的關係，因為它不是一只菸斗本身而是菸斗的再現；它是一幅畫
而不是物件的實體本身。馬格利特針對這個主題創作了一系列油畫和素描，包括
《兩個謎》（*The Two Mysteries*, 1966）這件，畫中有一幅擱在畫架上的菸斗油畫，
下方同樣有那行詼諧的句子，還有一只模糊的菸斗漂浮在空中，不確定是在油畫
後面、前面或正上方。法國哲學家米歇・傅柯（Michel Foucault）曾撰文闡述馬格

利特的想法，剖析這些影像究竟對文字和事物之間的關係，以及素描、油畫、畫中文字和指涉物（referent，指菸斗）之間的複雜關聯隱含了哪些評論。[2] 你無法拿起這只菸斗抽菸。所以你可以說，馬格利特是在指出一件很明顯的事實，明顯到畫中那行字看起來有點可笑。他凸顯出下標籤這個動作本身，把它當成我們應該去思考的事，他將我們的注意力引到「菸斗」這兩個字上，還有這兩個字在再現物件時有哪些局限，以及繪畫在再現菸斗時的局限。馬格利特要求我們思考，標籤和影像這兩者究竟是如何生產意義，卻又無法完全召喚出那個物件本身的體驗。傅柯解釋說，再現的對反、繁衍和層次，一個疊著一個，直到無法連貫的程度。當我們停下來檢視馬格利特在這一系列作品中的再現過程時，我們就能看出，最司空見慣、最理所當然的再現方式，會如何在一瞬之間化為碎片，顯得無比愚蠢。馬格利特在他的許多其他作品中，不斷向我們證明，你可以透過並置和改變脈絡，在文字與物件之間創立新的關係與意義。

馬格利特這幅畫作很有名，許多藝術家都曾加入延長賽。漫畫藝術家史考特・麥克勞特（Scott McCloud）在《認識漫畫》（*Understanding Comics*）一書中，利用馬格利特的《影像的背叛》來解釋「再現」在漫畫詞彙中的概念，他指出，書中這件油畫的複製品，是一只菸斗的油畫的素描印刷重製物，他接著畫了一系列熱鬧非凡的圖符圖像，例如美國國旗、禁止通行標誌和微笑臉孔等，而且全都附帶了免責聲明（這不是美國，這不是法律，這不是臉孔）。數位理論家塔蘭・梅莫特（Talan Memmott）在名為《彎柄式菸斗兄弟會》（*The Brotherhood of the Bent Billiard*）的數位媒體作品中，為馬格利特的《影像的背叛》以及由它繁殖出來的一大批文本性和視覺性後代，提供了一部「超媒體藝術歷史小說」。其中第一卷追溯了這只菸斗如何發展成一種象徵符號，從它1926年首次在一幅油畫中出現，一直到此處我們所複製的這幾件知名作品。在梅莫特的作品中，馬格利特嘲弄意義與再現的這幅影像是一股驅力，催生出被重新編輯過的馬格利特敘述，讓觀看者有機會在這個數位影像的時代重新思考意義與再現。梅莫特說自己的作品一種「敘述密技」，用來破解建立在馬格利特生涯之上的複雜的寓意和象徵系統，是他的「象徵演算」（symbolic calculus）。[3] 從這些範例可以清楚看出，今日我們身處在影像的團團包圍當中，這些影像嘲弄再現，撕破我們最初的假設，邀請我們

鑽入顯而易見或看似真實的意義背後，體驗一層又一層的多重意含。

攝影真實的迷思

自從攝影出現以來，人們一直把它和寫實主義聯想在一起。但是透過相機鏡頭創造出來的影像，總是含有某種程度的主觀選擇，包括取捨、構圖和個人化等。沒錯，有些影像的錄製形態似乎是在沒有人為干預的情況下進行。例如，在監視錄影帶中，並沒有人站在鏡頭後面決定要拍些什麼以及要怎麼拍。然而，即便是監視錄影帶，也要有人去設定攝影機該拍攝空間的某一特定部分，以及以何種角度取景等等。就許多為消費市場設計的自動錄影機和靜態攝影機而言，像是聚焦、取景這類的美學選擇看似是由照相機自行取決，事實上卻是由照相機的設計者根據諸如焦深和色彩等社會和美學標準事先所做的決定。這些選擇是使用者無法看見的，它們被黑箱化（black-boxed），讓攝影者省除掉一些決定格式的麻煩。即便如此，但如何取景入鏡還是得由攝影者而非攝影機來決定。然而，儘管有這些拍照取景的主觀層面，但機器的客觀性（objectivity）氛圍仍舊牢牢黏附在機械性和電子性的影像上。所有的攝影影像，不論是照片、電影、電子或數位影像，全都承襲了靜態攝影所留下的文化遺產，靜態攝影在歷史上一直被認為是比繪畫或素描更客觀的一種實踐。這種主觀與客觀的融合，是我們看待攝影影像時的核心張力之一。

攝影術指的是，從物體反射出來的光線穿過鏡頭在諸如銀鹽片的媒材上（或以數位攝影而言，就是在數位晶片上）顯現成一種印記。這種技術於十九世紀初在歐洲開始發展，而實證主義（positivism）所倡導的科學觀念也在當時橫掃全歐洲。實證主義是十九世紀中葉出現的一種哲學，主張科學知識是唯一可靠的知識，並致力於探究這世界的真理。就實證主義的觀點來說，科學家的個人行動是執行實驗或複製實驗時的不利條件，他們認為科學家的主觀性會影響或偏離實驗的客觀結果。因此，他們認為，在生產經驗性證據的過程中，機器比沒有得到輔助的人類感知或藝術家的雙手更加可靠。攝影似乎和實證主義的思考方式相當合拍，因為它是透過機械性的記錄工具（照相機）而非科學家的主觀眼睛和雙手

（例如用鉛筆在紙上速寫）來生產再現。在實證主義的脈絡中，照相機是一種科學工具，可以更準確地登錄事實。

攝影是描繪現實世界的客觀手法，可以提供不帶偏見的事實真相，這種看法從十九世紀中葉開始，引發了許多贊成或反對的爭議聲浪。擁護攝影派認為，照相機是以超脫主觀，特別是超脫人類觀點的角度描繪這世界，因為處理影像的種種手法大多都內建在儀器當中。反對派則會強調攝影師在選角、構圖、打燈和框景過程中所扮演的主觀角色。這些爭論在數位影像崛起之後引發了新的緊張關係。照片常被視為真實世界的直接複製品，是擷取自生活最表層的實存痕跡，是真實世界的證據。我們常用照片來證明某人曾經活在歷史上的某時某地。例如在猶太大屠殺（Holocaust）之後，許多倖存者會寄照片給長久分離的家人，證明自己還活著。

法國理論家羅蘭‧巴特（Roland Barthes）曾經提出一項有名的說法，認為照片和素描不同，照片可以在此時此地（影像）與彼時彼地（指涉物，也許是物品或事件，也許是地方）之間提供史無前例的會合連結。[4] 這種連結的基礎，是建立在攝影真實（photographic truth）的迷思之上。例如，當照片成為法庭的呈堂證物時，它通常被當成一件無庸置疑的證據，可證明事件以某種特定方式在特定地點發生。這樣的照片給人的感覺，像是直接在為真相發言。巴特以「知面」（studium）一詞來描述攝影的真實功能。知面這個名稱也和照片有能力讓人在遙遠的時空之後感知到影像抓住的內容有關。不過在此同時，攝影的「真實價值」（truth-value）也一直是許多懷疑和爭論的焦點，例如在法庭這樣的情境中，影像所訴說的不同「真相」和影像的種種局限，便是論戰的核心所在。正是因為這樣，所以我們認為攝影的真實是一種迷思。自從1990年代數位編輯軟體日益普及之後，質疑「攝影真實」的聲浪顯得尤其強烈，因為這些軟體讓使用者可以輕輕鬆鬆竄改照片。巴特認為攝影真實是一種迷思，並不是因為他覺得照片無法說出真實，而是因為他認為，真實永遠是一種經過文化變調的產物，不可能不受到情境因素的影響，也不可能純淨無瑕。對巴特而言，在文化表現的迷思或意識形態之外，不存在任何單一真實。

照片也是我們會投入深刻情緒的物件。我們用照片來記憶事件，召喚某個不

在眼前的人物，以及思念某位已經失去之人或從未謀面但渴望見到之人。照片對於我們的記憶至關緊要，但照片也有能力讓我們忘記那些沒有被拍下的事物。照片這種東西，經常以看似神奇的管道來打動我們。巴特曾經寫道，照片總是帶有某種死亡的暗示，會在它們看似讓時間停止的那些時刻，讓我們想起死亡。[5] 巴特創造了「刺點」（punctum）一詞，用它來描述某些照片直刺人心的感染成分。因此，我們可以說照片的意義是有些弔詭，一方面，它們可以透過刺點或打動情緒的特質成為某種情感物件，但另一方面，它們也可藉由知面效應，做為平凡無奇的真實紀錄，做為某個事件的紀錄證據，表示它們**已經發生過**。照片的意義，正是源自於這種將神奇的感染特質和冰冷的文化證據融為一體的弔詭組合。藝術家暨理論家亞倫·瑟庫拉（Allan Sekula）表示：「照片已經贏得如同戀物物品**和**文件一般的語義學地位。人們會根據照片的情境脈絡，想像它具有一種主要是感染性的權力或主要是資訊性的權力。這兩種權力都屬於虛構出來的攝影的真實價值。」[6]

攝影的另一個弔詭之處在於，儘管我們明白這類影像很可能是含混不明，也很容易竄改操弄，尤其是在電腦繪圖技術的協助之下，然而攝影的主要力量依然在於人民普遍相信攝影是事件的真實客觀紀錄。雖然我們意識到照片的性質是主觀的，加上數位影像軟體讓更改照片變得既容易又普遍，但這種客觀性的遺產依然緊緊黏附在照相機和今日用來生產影像的機器之上，和我們的意識不斷拉扯。

照相機創造出來的影像可以同時是資訊性的卻又充滿表現力。**圖1.6**是羅伯·法蘭克（Robert Frank）拍攝的照片。1955到1957年間，法蘭克得到兩筆古根漢獎學金的贊助，旅行全美各地，記錄各個階層的美國人生活。這兩年他總共拍了六百八十七捲底片（超過兩萬張照片），從中選出八十三張，以《美國人》（The Americans）為名出版發行，這本攝影文集還請來「垮派」（Beat）詩人傑克·凱魯亞克（Jack Kerouac）撰寫導論。[7] 上面引用的這張照片，記錄了種族隔離政策施行期間，紐奧良（New Orleans）一輛市電車上的乘客——一名白人婦女懷疑地看向鏡頭，一名白人男孩一身盛裝，一名黑人男子滿眼悲淒。做為歷史的事實見證，這張照片記錄了1950年代美國南方在種族隔離下的某一時刻。然而與此同時，這張名為《紐奧良電車》（Trolley—New Orleans, 1955）的照片，卻又不只是記錄了

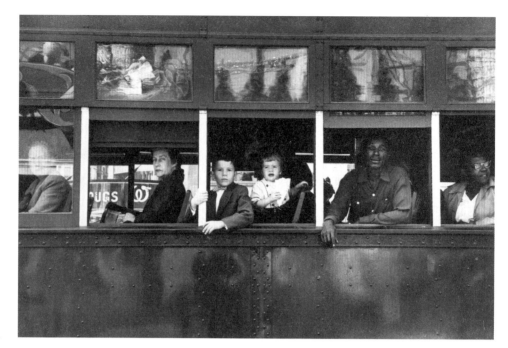

圖1.6
法蘭克《紐奧良電
車》，1955
© Robert Frank,
from *The Americans*
Courtesy Pace/
MacGill Gallery,
New York

這些特定事實。對某些觀看者而言，這張照片非常動人，是因為它意味著一個即
將產生重大變革的文化，因為它能激起強烈的情緒，讓人把美國那段種族隔離的
歷史全都壓縮在這張偶然捕捉到的電車車窗上。這張照片的拍攝時間，正好是與
種族隔離有關的法律、政策和社會等規範開始經歷劇烈改變的時刻，目的是為了
呼應民權運動，以及美國最高法院1954年反對隔離政策的「布朗訴教育局案」
（Brown v. Board of Education），還有1955–1956年的蒙哥馬利巴士聯合抵制運動，
這起運動的導火線是羅莎・派克斯（Rosa Parks）拒絕在巴士上讓位給白人乘客
（就在前面討論過的提爾遺照刊登出來幾個月後）。在法蘭克的照片中，那一張
張表情各異的臉龐不約而同地往車外看去，反映出他們對於人生和這趟旅程所抱
持的不同觀感。彷彿電車本身再現了這段歷史的旅程，而每位乘客臉上的表情都
在這個轉瞬即逝的變遷時刻中凍結在這裡，預告出每個人將在接下來的歷史中面
對和扮演什麼樣的角色。電車乘客好似為了某個被凍結起來的樞紐時刻被扣留在
車上，一群陌生人被丟在一起，沿著同一條路線行駛下去，這條路線將對美國歷
史產生極其重大的影響，猶如美國南方的民權紀元將互不相識的陌生人帶上同一

條通往社會重大變革的政治旅途。

這張照片之所以有價值，在於它同時是一份實證文件，也是一種象徵性的表現載具，傳達出當下的情況和接下來的可能性。這幅影像的力量不僅來自於它是那個精準時刻的攝影證據，更因為它有能力激發出一個時代的個人和政治抗爭，而那個時代也包含了此時此刻。也就是說，這張照片既有能力呈現證據，也有能力召喚出某種超越經驗事實的神奇或神祕特質來感動我們。

在《紐奧良電車》以及所有的影像中，我們都能析辨出一層又一層的多重意義。羅蘭‧巴特用外延意義（denotative meaning，或譯為明示義）和內涵意義（connotative meaning，或譯為隱含義）這兩個詞彙來描述於同一時間、為同樣的觀看者、在同一張照片中所生產的不同種類和不同層次的意義。影像可以指出某些明顯的事實，為客觀環境提供紀錄證據。影像的外延意義指的是它字面上的描述性意義。而同樣一張照片也可能隱含有較不明顯、但更具文化性的特殊關聯與意義。內涵意義是根據影像的文化和歷史脈絡，以及觀看者對那些情境的感受和知識而定——關鍵在於這個影像對他們而言是很個人的，很社會性的。我們注意到，法蘭克在這張照片裡指出了一群電車乘客。然而，很清楚的是，它的意義要比這種簡單的描述深遠多了。這個影像隱含了一種集體的生命之旅以及1950年代美國南方的種族關係。觀看者的文化和歷史知識，例如1955年也是蒙哥馬利巴士聯合抵制運動的同一年，以及這張照片是在「布朗訴教育局案」廢除種族隔離法規之後沒多久拍攝的，也會對這張照片的內涵訊息造成潛在影響。一幅影像明示了什麼又隱了什麼，其間的分界可能很模糊，而且內涵意義也會隨著社會脈絡和時間的改變而改變。你可以說，所有的意義和訊息都是文化性的傳達，根本不存在純粹是外延意義的影像。然而「外延」和「內涵」這兩個概念還是有其用途，因為可以幫助我們思考影像如何以兩種方式發揮作用，一方面狹義地指稱字面上的外延意義，同時也超越字面，內涵有文化上和脈絡上的特殊意義。

我們一直在討論攝影真實的迷思。巴特使用迷思／神話（myth）一詞來指稱透過內涵意義所表達的文化價值和信仰。對巴特而言，迷思是規則和慣例的隱藏組，透過這組隱藏的規則和慣例，原本只屬於某些團體的特定性意義，似乎變得具有普遍性，且被整個社會所認可。於是，迷思使得某物件或某影像的內涵意

義得以外延出來，變成原本的字義或天生的意義。巴特指出，法國一支販售義大利麵和義大利醬汁的廣告不只介紹了產品而已，它更製造了一種義大利文化的迷思——即所謂的「義大利風」（italianicity）概念。[8] 巴特寫道，這則訊息不是針對義大利人，而是瞄準法國觀眾，希望灌輸他們在義大利文化的構成要素中，有一種特別浪漫的成分。同樣地，你也可以說，今日有關美麗的再現（例如「紙片人」），也是將對於某種身材和體型的想法外延成普世性的魅力標準。套句巴特的話，這些標準構成了迷思（某些女性主義評論家曾將這形容為女性美的迷思），因為它們是歷史上和文化上的特定現象，並不是「自然天生的」。當我們看到這種身體時，都「知道」那是代表美的標準，並不是因為這種身體天生在客觀上就是比其他類型的身體來得美麗，而是因為這種身體的內涵訊息如此深入人心，感覺就像是天生如此。外延意義可以用這種方式來生產和餵養內涵意義，內涵意義也可因此變得更明確，更具普遍性。

巴特的「迷思」和「內涵」概念在檢驗攝影真實時格外有用。情境脈絡會影響我們對影像的真實價值的期待和用法。比方說，我們不會期待廣告或電影影像所再現的真實，和報紙照片或新聞影片一樣高。這些形式之間的最大差別之一，包括它們與時間的關係（是像某些電視報導那樣的即時影像證據，或是已經發生過的事件？），以及它們可以被廣泛複製的能力。傳統的照片和影片在觀看和複製之前需經過加工印刷的程序，但電視影像的電子特性使它們可以馬上被觀看，並且能夠立即傳送到世界各地。做為動態影像，電影和電視影像結合了聲音和音樂，以敘事形式呈現出來。它們的意義往往存在於我們如何把影像組織成有頭有尾的連續故事，以及影像與聲音之間的關係，我們知道這些是經過設計生產出來的。我們知道最好別在虛構的電影影像中尋找實證證據。

同樣地，電腦和數位影像的文化意義以及我們對它們所抱持的期待，也迥異於傳統照片。因為數位電腦影像可以弄得很像傳統照片，所以那些製造電腦影像的人有時候也會玩弄照相寫實的常規。例如，他們能夠讓一幅電腦合成影像看起來像是拍自真人、真事、真物的照片，然而事實上它只是一幅擬像（simulation），也就是說，它並沒有再現任何真實世界裡的東西。我們不會在數位影像中期待有部攝影機「一直在那裡」記錄某件真實發生的事，期待那是我們

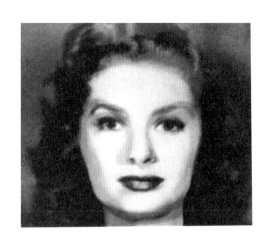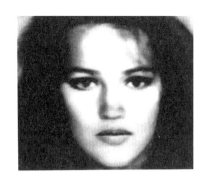

圖1.7
柏森《第一合成美
女》和《第二合成
美女》，1982

此時此刻在影像中看到的事件。攝影的數位擬像是把數學公式轉譯成接近攝影空間慣例的視覺座標，藉此來模擬真實現象的照片。兩者的差別在於，生產數位影像時不需要有指涉物（真實的人、物或地方），甚至不需要有指涉物存在。除此之外，電腦繪圖程式也可用來修飾或重組「真實的」照片，擦掉某些元素，或加入某些照片拍攝當時並不存在的人物，或暗示某些實際上並未發生的事件，例如把兩位世界領袖在不同時間和不同地點拍攝的照片合成起來，製造出外交握手的場景，或是透過形變（morphing）技術用一些名女人的臉孔做出合乎美麗標準的合成臉龐，攝影師暨藝術家南西・柏森（Nancy Burson）就曾做過這樣的嘗試。在**圖1.7**這張1982年的影像中，柏森利用早期的數位技術做出1950年代一些知名美女（貝蒂・戴維斯〔Bette Davis〕、奧黛莉・赫本、蘇菲亞・羅蘭、葛麗絲・凱莉和瑪麗蓮・夢露）的合成照，與1980年代女明星（珍・芳達、賈桂琳・貝茜〔Jacqueline Bisset〕、黛安・基頓、布魯克・雪德絲和梅莉・史翠普）的合成照擺在一起。這兩張影像擺在一起時，會讓人想起在不同時代受到歡迎並成為美麗標準的不同長相。此外，也會讓人意識到根本不存在所謂的理想的美麗典範，我們其實是從一系列類型中汲取標準。然而，某些美麗的觀點的確是被標準化了，例如白皙、對稱和豐滿的嘴唇。從1990年代開始，數位影像技術的廣泛運用已經戲劇性地改變了攝影的地位，「有照片有真相」這句話不再成立，尤其是在新聞媒體當中。我們可以這麼說，數位影像在某種程度上撼動了公眾對於照片可做為證據的信賴度，儘管照片的真實價值依然緊緊黏附在數位影像之上。雖然自從

1990年代以降，攝影和生產影像的技術經歷了激烈變革，但是影像的意義以及我們對它的期待，依然與製造影像的科技密不可分。關於這一點，我們會在第五章深入討論。

影像和意識形態

在探討影像的意義之前，必須知道它們是在社會權力和意識形態（ideology）的消長中製造出來的。意識形態是一種信仰體系，存在於所有文化當中。影像則是它的重要工具，透過影像，意識形態被製造出來並且投射其上。提起意識形態，人們往往會聯想到宣傳（propaganda），也就是利用虛假的再現系統魅惑人，使人臣服於與自身權益相悖的信仰，這個粗魯的過程就稱為「宣傳」。根據這種理解，當我們說一個人依意識形態行事，就是說他無知遂行。以這種觀點來看，「意識形態」一詞是帶有貶損意味的。然而，不管我們察覺到意識形態的存在與否，它都是一種具有滲透力的，一種我們都會參與的普遍過程，而且我們對這個過程大都心知肚明。在這本書中，我們將意識形態定義為廣泛而不可或缺的共同價值觀和信仰，透過它，每個人在各種社會網絡中活出他們複雜的關係。意識形態變化多端，而且貫穿所有的文化層面，從宗教到政治到流行的選擇。我們的意識形態多樣且無所不在；它通常以微妙且不容易察覺的形式出現在我們的每日生活當中。可以這麼說，意識形態是一種工具，可以讓某些特定的價值觀，例如個人自由、進步和家庭的重要性等，看起來好像是日常生活中天經地義的必然價值。意識形態會在普獲接受的社會性假設中被彰顯出來，而這些假設不僅和事情本來的樣子有關，也和在我們的認知中事情應該有的樣子有關。不僅如此，我們還透過影像和媒體的再現，專心投入或說服別人分享某種看法或是抱持某種價值觀。

　　觀看的實踐和意識形態有著密不可分的關係。我們生活其中的影像文化是一個場域，有著多樣且相互衝突的意識形態。影像是當代廣告和消費文化的元素，透過它來建構並享受諸如美麗、欲望、魅力和社會價值等假設。透過電影和電視媒體，我們看見了某些增強後的意識形態結構，諸如浪漫愛情的價值、異性戀規範、民族主義或傳統的善惡觀念等。在現代主義時期，意識形態最重要的面向在

於，它們看似天生自然，其實卻屬於文化產製的信仰體系，並且是以特定的方式運作著。就像巴特的迷思概念一樣，意識形態是看似自然的內涵意義。隨著我們進入後現代時期，這種以媒體再現將意識形態自然化的構想已經被取而代之，影像就相當於自然化的意識形態，而且可以玩弄這種意識形態。在這個媒體飽和的時代，影像的功能主要不是將想法自然化，讓想法變成經驗模式，而是和經驗一樣，都是一種實體。

因此，視覺文化不只是意識形態和權力關係的再現，而是和它們合為一體，不可或分。意識形態是在某個社會裡，透過諸如家庭、教育、醫療、法律、政府和娛樂工業等社會機制生產出來，進而得到確認。意識形態瀰漫在娛樂世界，它們也同樣充斥於更為世俗、日常的生活領域，而我們往往不會把這些領域和**文化**一詞聯想在一起，像是科學、教育、醫療和法律。當這些領域與某特定文化裡的宗教和文化領域交錯互動時，我們就會深深感知到該社會機構的意識形態。雖然我們常把影像和文化與藝術聯想在一起，但其實所有的日常機制和生活領域全都使用影像。例如，我們會用影像將民眾分門別類，用影像做為醫療篩檢和診斷的證據，以及當做呈堂供證。在十九世紀初期照相術發明後不久，民眾便開始雇用攝影師拍攝個人照及家庭照。這些照片經常為重要時刻留下記號，例如：生日、婚禮甚至死亡（喪禮肖像是一種流行習俗）。早期照片的另一項廣泛用途，是在名片（carte de visite）中加入照片。歐美許多中產和上流階級的民眾會用這種小卡片當成以個人肖像為特色的名片。此外，十九世紀末還曾掀起一波購買名人名片的狂潮，例如英國皇室成員。這是一項徵兆，預告了攝影影像在二十世紀的名流打造事業上將扮演何種角色。**圖1.8**是美國卡士達將軍的名片，1860年代製作，上面有卡士達的照片簽名，外加問候語：「你最誠實的」。反面是攝影工作室的名稱。也就是說，這種由攝影肖像有時還加上簽名所組成的名片，是一種確認個人地位的方式，同時讓

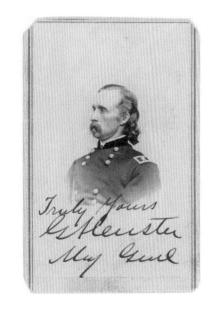

圖1.8
喬治・卡士達名片，1860年代

我們具體看到，攝影以何種方式融入十九世紀布爾喬亞的生活和價值。瑟庫拉寫道，攝影很快就變成一種兼具尊榮性（例如攝影肖像）與壓迫性（例如利用攝影將公民分類，警方檔案照片，以及利用攝影來判別人類的病理特性或偏差行為）的媒體。[9]

打從一開始，攝影就被普遍當成科學和公共監控的工具。天文學家使用攝影影片將星球的運行標示出來。醫院、精神病院和監獄則用照片來記錄、分類和研究人口，希望可藉此分門別類，按時追蹤。的確，在急速成長的工業都心裡，照片很快便成為員警和公共衛生當局用來監控城市人口的利器，他們用照片來治理人口數暴增、犯罪率和社會問題也不斷攀升的都會區域。

今天這種以影像來控制人民的方式到底源自何處？我們生活在一個頻繁使用肖像照的社會，肖像照如同指紋一樣成為個人的身分證明——它出現在護照、駕照、信用卡、學生證，以及社福系統和其他許多機構的證件上。照片是犯罪防制體系最主要的證據媒材。我們早已習慣了一項事實，那就是所有的商店和銀行都裝有監視器，而我們的生活不只被信用紀錄所追蹤，也被攝影紀錄追蹤著。在每日尋常的工作、差使和休閒裡，人們的城市活動都被無數具攝影機記錄下來，而且往往是在不知情的情況下。這些影像通常保留在我們很少注意到的辨識和監控領域中，沒人觀看地儲藏起來。不過，有時這些影像的出現場所會發生改變，它們在公領域裡流通，並在那裡獲得新的意義。

這類事件發生在1994年，前足球明星辛普森（O. J. Simpson）以謀殺主嫌的身分遭到逮捕。在此之前，辛普森的影像只出現於運動媒體、廣告和名人媒體上。當他的肖像以嫌犯大頭照的方式刊登在《時代》和《新聞週刊》的封面時，他被處理成截然不同的公共人物形象。嫌犯大頭照常用在犯罪防制系統之中。被捕者，不論有罪與否，他們的一切資訊都登進了這個系統，其中包括個人基本資料、指紋、照片，甚至DNA樣本。大多數看到《時代》和《新聞週刊》封面的人，想必都對嫌犯大頭照非常熟悉。不管被拍的是誰，單是這種構圖和入鏡的慣例，對觀看者而言便內涵著如下訊息：這個人的行為偏差，是有罪的。這種影像形式具有暗示影像人物有罪的力量，辛普森的嫌犯大頭照似乎也不能倖免。

《新聞週刊》將他的嫌犯大頭照原版刊登，而《時代》在使用這張照片當封

面時，則拉大了反差，並將辛普森的膚色加深，說是為了「美學上」的理由。有趣的是，《時代》雜誌社並不允許這個封面隨便被複製。在那層美學考量底下究竟埋藏著什麼樣的意識形態假設呢？評論家指控《時代》雜誌，認為他們使用一向被視為邪惡的灰暗膚色來暗指辛普森是有罪的。例如，在二十世紀前半葉所拍攝的電影裡，黑人或拉丁裔演員所扮演的角色通常都是壞蛋或惡徒。這個慣例和十九世紀的種族學說有極大的關係，該學說假設某種身形和特徵，包括深色皮膚在內，具有反社會的傾向。雖然到了二十世紀這個觀點已受到質疑，然而深色皮膚依舊繼續在文學、戲劇和電影上做為邪惡的象徵（幾世紀來一直如此）。好萊塢甚至發明了特效化妝術，將白人、歐洲裔、淺膚色的黑人以及拉丁裔演員的膚色加深，以強調該角色的邪惡天性。從這個比較寬廣的脈絡來看，加深辛普森的膚色怎麼可以只被視為純粹的美學選擇，而不是意識形態作祟？雖然封面設計者可能無意喚起這段媒體再現史，但我們卻是活在一個將深色皮膚和邪惡聯想在一起的社會裡面，在其中甚至還流傳著黑人就是罪犯的刻板印象。此外，因為「嫌犯大頭照」這個符碼的關係，我們可以這麼說，光是把警察局檔案裡的辛普森照片放在眾人眼前，《時代》和《新聞週刊》就已經在辛普森受審之前先行影響了群眾，將他看成是一名罪犯。1995年，辛普森被陪審團裁定無罪，根據報導指出，有一半以上的美國人都收看了該場宣判（稍後在民事審判中判定必須賠償）。

就像這個案例所顯示的，當影像出現的社會脈絡改變，影像的意義也可能發生戲劇性改變。今日，影像流通的脈絡比起二十世紀中葉，已經不知複雜幾千萬倍。人們把手機拍下的數位影像以電子郵件傳送到網站上，民眾拍攝的家庭錄影帶很容易上傳到網站媒體，網路攝影機追蹤民眾的生活並直接公布在網站上，私人時刻的照片和錄影可以在網站上或透過電子郵件快速流通，讓數以百萬的潛在觀眾欣賞。這意味著，任何影像或錄像都可能在很短的時間內於許多不同的脈絡中展示出來，而每個脈絡都可能賦予它不同的變調和意義。這也意味著，影像一旦被釋放到這些影像傳布網絡，就再也無法收回或管制，許多政客和名流對此深感無奈。有關利用著作權和合理使用等法律來管制這種影像流通，我們將在第五章進行討論。

我們如何協商影像的意義

我們使用許多工具來詮釋影像並為它們創造意義，而且我們往往會不經思考、自發性地使用這些觀看工具。影像是根據社會和美學慣例製造出來的。慣例就像路標一樣；我們必須學習這些符碼（code）所代表的意義，才能夠讓一切行之成理；在此同時，這些符碼也成了我們的第二天性。公司標誌（logo）就是根據這種即刻認知的原則運作，靠的是外延意義（耐吉的勝利翅膀標誌）可以在不知不覺中轉變成刺激銷售的內涵意義（勝利翅膀代表酷和質感）。我們是根據詮釋性的線索來解碼影像，這些線索會指向設定好的、非設定好的或只是暗示性的意義。它們有時是形式的元素，例如色彩、黑白灰階、調性、反差、構圖、深度、視角，以及跟觀看者說話的風格。在辛普森的例子中，當我們看到色調經過處理的嫌犯大頭照時，我們赫然發現，似乎連色調、色彩這類中性元素也可能帶有文化意義。我們也會根據影像的社會—歷史脈絡來詮釋影像的意義。例如，我們會考慮影像是在何時何地製造和展示，也會考慮它所出現的社會脈絡。當辛普森的大頭照從警察局的檔案中取出，並複製於通俗雜誌的封面上時，它便具備了新的意義，就像當某一影像以藝術作品身分出現在美術館中的意義，便與它出現在廣告裡的意義截然不同。我們已受過訓練，可以解讀帶有性別、種族或階級意義這類影像的文化符碼。

影像符碼會在不同脈絡中轉變意義。例如，微笑的再現在歷史上就曾代表過許多不同的東西。比方說，《蒙娜麗莎》這幅畫之所以著名，有一部分是因為她

的微笑，我們認為她的微笑神祕難解，隱藏著某種祕密。而1960年代出現的「笑臉」，則是多半被解讀成快樂的符號。這個符號在徽章和T恤上大量繁殖，我們還從中得到靈感，利用標點符號打出代表情緒的笑臉「:-)」。然而微笑的意義還是取決於脈絡情境。《他們的第一樁謀殺》裡的金髮小男孩是在微笑還是做鬼臉，而照片中的脈絡又是如何幫助我們判

圖1.9
笑臉

圖1.10
岳敏君《蝴蝶》，
2007

定這個表情的意義？中國藝術家岳敏君畫了一些會讓人想起「象徵性微笑」的作品，這些作品參考了微笑佛陀的影像和雕刻，並以反諷（irony）的態度把這種微笑說成是面具。岳敏君畫作中的笑容似乎是源自焦慮，以痛苦誇張的方式在臉上拉開，內涵有反諷、愚蠢以及日常生活中的虛情假意。我們可以從他的《蝴蝶》（BUTTERFLY）中推測出這種內涵意義：誇張的笑容，扭曲的臉龐，長了角的頭顱，怪異、赤裸的紅色身體，和繽紛絢爛的蝴蝶擺在一塊。不過，我們也可以從藝術家的生平得知更多內涵意義，他的作品屬於中國的玩世寫實主義（cynical realism），同時指涉了現代和傳統中國以及微笑佛陀這脈傳承。佛陀是在滿足中微笑，但岳敏君的人物卻是在痛苦中咧笑。這些笑容和笑臉符號或是蒙娜麗莎的微笑都有天壤之別。

我們對於微笑的不同意義的討論，是援引自符號學的概念。每當我們詮釋周

遭的影像（了解它意指為何）時，不管有意識還是無意識地，我們都會使用符號學的工具來了解它的正確意指或意義。符號學原則是由十九世紀的美國哲學家查爾斯‧皮爾斯（Charles Sanders Peirce）和二十世紀初期的瑞士語言學家佛迪南‧索緒爾（Ferdinand de Saussure）所建立。兩人都提出了重要的語言學理論，我們則是在二十世紀中葉採用這些理論進行影像分析。不過，在此之前，索緒爾的著作已經對結構主義（structuralism）發揮重大影響，而本書所討論的視覺文化分析法有很多便是來自於結構主義。根據索緒爾的說法，語言就像棋局一樣。它的意義來自於慣例和符碼。在此同時，索緒爾認為文字（或該字的發音）和物體之間的關係是任意的、相對的，而非固定不變的。例如，雖然「狗」字的英文為「dog」，法文為「chien」，德文為「hund」，不過它們都指稱同一種動物，因此，文字和動物本身的關係乃是建立在語言慣例而非自然連結之上。索緒爾的理論重點為：意義會隨著脈絡和語言的規則而改變。

皮爾斯在索緒爾稍前一點，便引介了符號科學的概念。皮爾斯相信語言和想法是符號詮釋的過程。對皮爾斯而言，意義並不存在於我們對某物件的符號或再現的原始感知裡，而是存在於對此感知的詮釋以及隨此感知而來的行動之中。每個想法都只是一個沒有意義的符號，直到另一個隨之而來的想法（皮爾斯稱之為釋義〔interpretant〕）出現，才有了詮釋。例如，我們看見一個紅色的八角形，中間寫著「STOP」四個字母。它的意義是存在於我們對這個符號的詮釋和隨之而來的行動（我們停下來）。

包括巴特和電影學者在內的理論家們，採用索緒爾的語言想法來詮釋視覺再現系統，同時運用皮爾斯的概念進行視覺分析。理論家將符號學應用到電影上時，會強調電影牽涉到一組規則和符碼，其功能和語言有某些相似性。將符號學運用於影像研究雖曾經過幾番修訂，但它依然是視覺分析的重要方法之一。本書選擇把重點放在巴特所引介的符號學模式，該模式是以索緒爾的理論為基礎，因為它對視覺再現與意義之間的關係提供了清晰且直接的說明。

在巴特的模式裡，除了外延和內涵這兩層意義之外，還有符號（sign），符號包括符徵（signifier，能指），即聲音、文字或影像，以及符指（signified，所指），即文字或影像所引發的觀念。以我們熟悉的笑臉圖符為例，微笑是符徵，

快樂是符指。在岳敏君的畫作中，笑容是符徵，焦慮是符指。影像（或文字）和它的意義共同（符徵加上符指）構成了**符號**。

$$影像 / 聲音 / 文字＝符徵$$
$$意義＝符指$$

對索緒爾而言，「符徵」是再現的實體，「符號」是符徵加上它的意義。如同我們在這兩個不同的微笑影像中看到的，一幅影像或一個文字可以有許多不同的意義，並構成許多索緒爾所謂的符號。因此，符號的產生是建立在社會、歷史和文化脈絡之上。它也取決於影像出場的脈絡（例如是在美術館展示還是登在雜誌上），以及詮釋它的觀看者。我們生活在一個充滿符號的世界，是我們的詮釋工作讓符徵與符指之間的關係在符號和意義的生產過程中變得流動而積極。

影像的意義往往是源自於景框中的物件。例如，舊的萬寶龍香菸（Marlboro）廣告便以將香菸和男子氣概畫上等號著稱：萬寶龍香菸（符徵）＋男子氣概（符指）＝萬寶龍代表男子氣概（符號）。廣告中的牛仔騎在馬背上或悠閒地抽著香菸，周圍是美國浩瀚西部的天然美景。這些廣告內涵了美國邊疆強健粗壯的個人主義與生活形態，那裡的男人是「真正」的男子漢。相對於多數勞工的侷促生活，萬寶龍男人體現了自由的浪漫情懷。他們宣稱這些廣告創造了萬寶龍符號，即男子氣概（萬寶龍男人內涵了已經消亡的男子氣概），這也是今天許多萬寶龍廣告捨棄牛仔只留下風景的原因，牛仔在廣告中只有暗示性的存在。這類廣告也印證了物件可以經由廣告而貼上性別標籤。幾乎沒有人知道，一直到1950年代萬寶龍男人第一次出現以前，萬寶龍都被視為「女性化」的香菸（該香菸附有如口紅般的紅色濾嘴）。1999年，好萊塢日落大道上著名的巨大萬寶龍男人看板給取了下來，換上一則嘲笑這種男子氣概圖符的反菸看板。許多反菸廣告都從萬寶龍男人汲取靈感，為抽菸創造出新的符號，例如萬寶龍男人＝失去雄性活力，或是抽菸＝疾病。

我們之所以能夠了解萬寶龍廣告和諷刺它的版本，是因為我們心裡明白，牛仔已經從美國地景中消失了，他們是美國領土擴張主義這種意識形態的文化象

Bob, I've got emphysema.

California Department Of Health Services
Funded By The Tobacco Tax Initiative

圖1.11
反菸廣告

徵，也是在都市工業化和現代化後逐漸消退的邊境的象徵。我們把男性角色正在轉變這個文化知識放入這些影像當中，還有它已經成為雄性活力消退的刻板象徵。很清楚地，我們對影像的詮釋往往取決於我們賦予它們的歷史脈絡和觀看者的文化知識——影像所使用的慣例或手法，它們所指涉的其他影像，以及它們所涵蓋的熟悉人物和象徵等等。對影像的觀看者而言，符號和慣例一樣，可以是一種速記語言，在符號的煽動下，我們經常覺得符徵和符指之間的關係是「天經地義」。例如，我們太習慣把玫瑰和浪漫愛情畫上等號，把鴿子與和平當成同一件事，以致很難察覺到它們之間的關係並非天生如此，而是人為建構的。因此，在檢視影像如何建構意義這點上，巴特的模式非常好用。此外，單是符號可區分成符徵和符指這個事實，便可讓我們看出，各式各樣的影像可以傳達出許多不同的意義。

皮爾斯提出的模式和巴特有些不同，符號（對他而言，符號指的是文字或影像，而非文字或影像與物件之間的關係）不只有別於經過詮釋的意義（釋義），也有別於物件本身。皮爾斯的研究對於影像的觀看一直很重要，因為他替不同種類的符號以及符號與真實之間的關係做出清楚的區隔。皮爾斯將符號或再現分成三種：指示性（indexical）、肖似性（iconic）和象徵性（symbolic）。在皮爾斯的定義裡，肖似性符號和它所指稱的對象之間有某種相似性。許多繪畫和素描都是肖似性的，漫畫、照片、電影和電視影像也是。

我們可以在瑪嘉‧莎塔碧（Marjane Satrapi）的自傳式圖像小說《我在伊朗長大》（*Persepolis*）中，看到肖似性符號，該部小說於2007年改編成同名動畫電影（中文電影譯名為《茉莉人生》）。《我在伊朗長大》是莎塔碧於伊朗革命期間在伊朗成長的故事。她的個人生活籠罩在伊朗社會的暴烈改變之下。在**圖**1.12裡，她描述小時候她和同學必須戴頭紗去學校。莎塔碧用直筒風格創造出小女孩和她們的頭紗的肖似性符號——我們知道如何閱讀這些影像（根據皮爾斯的用法），因為它們和它們所再現的對象很類似。這些頭紗以黑白兩色的鮮明對比攫取我們的目光，讓我們注意到景框內的圖像。莎塔碧利用視覺重複和框景描繪出這些女孩頭紗所造成的同質性視覺效果，同時標明自己的個體性（用另一個獨立景框）。這些框景、母題以及將空間平面化（女孩們被擺在空白的背景前方）等策略，都是為了描繪個性和心理狀態。女孩的雙手全都交疊擺放，整齊劃一，清楚說明她們在學校環境中（暗示在社會中）必須遵守規章。然而她們的臉部表情卻透露出她們對於戴頭紗和服從規章的要求反應不一（惱怒、沮喪、順從）。

頭紗的文化意義極為複雜。如同我們在莎塔碧的圖像中看到的，它被描繪成人造壓迫物，用來對抗另一種政治，後者挪用（appropriation）頭紗，將它當成在伊蘭斯離散社群中肯定某人的穆斯林身分的方式。例如，部落格「Spirit 21」

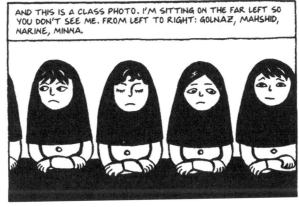

圖1.12
莎塔碧《我在伊朗長大》，2003

（www.spirit21.co.uk）在2007年登出一系列評論英國頭紗政治學的漫畫，英國前首相布萊爾和妻子雪麗曾公開反對民眾戴頭紗走在英國街上，認為這會構成安全問題。其中一幅漫畫秀出布萊爾在一間坐滿戴著標準黑頭紗女人的大禮堂發表演講，並點選一名「黑頭紗女人」提問，這讓人想起一個更熟悉的畫面：一個房間裡坐滿穿著標準黑西裝上班服的男人。頭紗在這裡並不是做為壓迫的圖符，而是穆斯林新女性的圖符，她們參與公民生活，藉由內涵有歸屬與尊敬意義的制服，公開表明自己的文化身分。

漫畫中的肖似性符號通常類似於它的指稱對象，但是象徵性符號就不一樣，根據皮爾斯的說法，它們和對象之間沒有明顯可見的關聯。象徵性符號是透過一種任意武斷的方式（也可說是「非自然的」方式），把某一對象和某一意義結在一起。例如，語言就是利用慣例來確立意義的象徵系統。「cat」這個英文字和真實的貓之間並沒有天生的關聯性，而是英文的語言慣例讓「cat」這個字眼具有它的意含。象徵性符號在傳達意義上的能力必然會較受限制，因為它所傳達的意義和學習系統有關。一個不會說英文的人或許可以認出貓的影像（一種肖似性符號），不過「cat」這個字（象徵性符號）對他來說是沒有意義的。

皮爾斯有關指示性圖像的討論，對視覺文化的研究最為有用。皮爾斯認為，指示性符號牽涉到符號和釋義之間的「存在性」（existential）關係。也就是說，二者在同一時間同時存在於某地。皮爾斯所舉出的例子包括：疾病的徵狀、指向某處的手，還有風信雞等。指紋就是一個人的指示性符號，照片也是一種指示性符號，因為它印證了照相機出現在主體面前的那一刻。雖然照片同時是肖似性和指示性符號，但它的文化意義絕大部分是來自它的指示性意義，因為那是真實世界留下的痕跡。

以符號學方式創造的符號，通常是將某一圖像裡的不同元素結合而成，這意味著，它的意義通常是來自於文本和影像的結合。商業廣告、公益廣告以及政治海報尤其如此，它們結合文本和影像，透過某種先愣一下接著恍然大悟的手法，將觀看者的詮釋導引到某個特定意義——影像乍看之下是某種樣子，加了文字之後就改變了意義。這對大多數廣告中的指示性意義相當重要。它們利用照片來建構它們的訊息。雖然照片總是帶有「攝影真實」的內涵意義，但它們也是幻想虛

構的主要素材，在許多廣告中提供重要的雙重意義。至於文本在廣告中扮演的角色，則是把影像塑造成商品符號，以某種方式控制或限制影像的意義。**圖**1.13 的路華汽車廣告，利用暗示汽車可以既古典又新穎的文本，引導觀看者暨消費者以特定方式觀看這張汽車圖像。其他廣告詞也可能以其他方式指引這幅影像的意義，例如去思考這輛房車宛如坦克的面向，或是它的龐大體積。廣告可以採用諧擬（parody）手法利用文本來發揮這個面向，指出這家公司也是軍用車輛的供

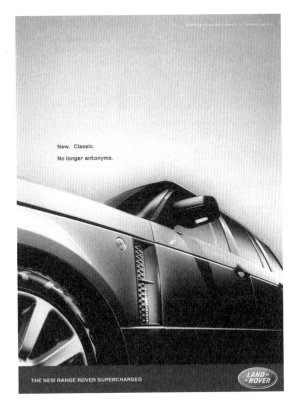

圖1.13
路華汽車廣告，
2007

應商。當代廣告以複雜方式結合了文字、照片、插圖、聲音和電視影像，同時運用皮爾斯指稱的三種符號來建構銷售訊息，不只限於指示性的照片和象徵性的文本，還包括插圖或圖示等肖似性符號。要把皮爾斯的系統謹記在心，這樣就能看出廣告賦予攝影的文化重量——和其他符號相較，攝影做為指示性符號和真實世界的痕跡時，特別具有原真感。

影像的價值

偵測影像的社會、文化和歷史意義這個工作，經常是在我們未察覺的情況下發生，也常在愉快地觀看影像時發生。我們用來解讀影像的資料，有些是和我們認為這些影像在整體文化中的價值有關。這又引發了下述問題：是什麼因素讓影像具有社會價值？影像本身並不具備任何價值，它們只在特定的社會脈絡中取得不同種類的價值——金錢上的、社會上的或政治上的價值。

在藝術市場上，一件藝術作品的價值會受到經濟和文化因素影響，包括是否被諸如博物館之類的藝術機構或私人藏家收藏。梵谷（Vincent Van Gogh）的作品《鳶尾花》（*Irises*）在1991年達到名聲的最高峰，因為它以不可置信的高價，五千三百八十萬美元，賣給洛杉磯的蓋蒂美術館（Getty Museum）。在這之後，其他畫作甚至曾以更高的天價賣出。2006年，美國抽象表現主義畫家傑克森‧帕洛克（Jackson Pollock）1948年的《第五號》（*No. 5*）油畫，在拍賣會上為它的賣家賺進一億四千萬美元。在這兩個案例中，畫作本身並不是天生就擁有這樣的金錢價值，也未透露出它值多少錢，它的價值是來自於我們用來詮釋它的訊息，包括這件作品在藝術市場中的轉手次數，以及當前對於那個時期藝術風格的喜好程度。為什麼帕洛克的作品在2006年值這麼多錢呢？為什麼梵谷的作品在1991年又值那麼多錢呢？除了對於作品的原真性（authenticity）和獨特性的信仰外，作品的美學風格也賦予作品價值。圍繞著某藝術作品或其藝術家打轉的社會迷思，也會增添它的價值。梵谷的《鳶尾花》是真品原作，因為它經過證實，是梵谷的真跡而非複製品。梵谷的作品之所以值錢，是因為人們公認他是十九世紀末期代表印象主義（impressionism）這種創新的現代繪畫風格的最佳範例之一，梵谷在十九世紀末以更為表現性的手法採用印象主義。而圍繞著梵谷一生與其作品的傳說，也增添了作品的價值。我們多數人都知道，梵谷過著不愉快且飽受精神病痛折磨的一生，他割下自己的一隻耳朵，最後還自殺結束生命。我們對他生平的了解，可能超過藝術史家對其作品的技法和美學品評。我們或許也知道，帕洛克酗酒，並在四十四歲時因為酒醉駕駛死於一場悲劇性的車禍，也知道他最有名的那些作品，都是他提著一罐顏料繞著巨大的畫布邊走邊滴，然後隨意塗刷，變成看不出具體形貌的抽象色團和線條。這些傳記資料雖然和作品本身無關，卻能為它增添價值，部分原因出自於人們對藝術家的刻板印象或迷思，大家總認為天才藝術家都很敏感，他的天分不是學來的，而是「天生的」，這種人常常處於瘋狂邊緣，所以會畫出這種作品。

　　梵谷這件作品的經濟價值有部分是由文化因素決定，這些因素和社會如何判定某件藝術作品是否重要有關。它被認為是真品，因為畫上有藝術家的簽名並通過藝術史家的檢驗，藝術史家特別關心這位藝術家作品的真偽，因為他去世之

後變成一堆贗品爭相假冒的對象。有關贗品的相關報導和藝術史家的發現，讓梵谷的名聲更為響亮，也讓他的作品更加值錢。梵谷具有超出作品本身的國際聲望和惡名，這不只包括他本人的個性和生平，還包括他作品的生命史，像是何時被買，何時被賣，何時被非法抄襲，以及何時合法被複製在書上和錄影帶等等。最後，在同時期的畫家當中，梵谷的技法被判定為獨特、優越。有時候我們對作品價值的認定純粹和它出現的場合有關，如果作品出現在美術館、藝術史課程和藝術拍賣會裡，它的價值就會提升。藝術展覽機制是累積作品價值的方法之一。

有時我們知道某件藝術作品很重要，是因為它被裱在鍍金畫框中。這種慣例已經變成某種笑話，因為從低眉藝術（low brow art，一種當代繪畫類別，挪用1950、1960和1970年代的流行圖像）到廣告，全都挪用鍍金畫框，以反諷的方式把框裱起來的物件（除了高雅藝術之外的任何東西）都當成是高雅藝術。我們認定某件藝術作品有價值，或許只是因為該件作品擺在珍貴的博物館內或以特殊方式展示，例如達文西的《蒙娜麗莎》是在控溫房間的防彈玻璃保護下展出，以免它受到每年六百萬參觀者當中的潛在破壞狂攻擊（1956年破壞狂曾經用酸液潑這幅畫，還有人用小石子丟它）。雖然藝術品的價值可能是因為它的獨一性，但也有可能是因為它能夠複製成容易取得的大眾消費品而取得價值。例如，梵谷的畫

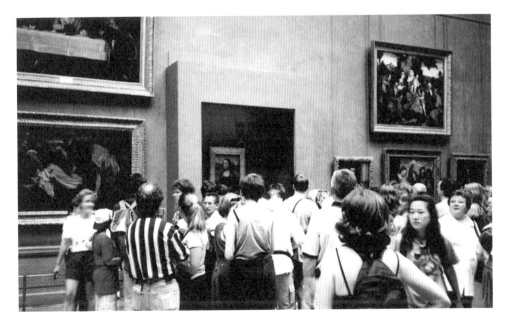

圖1.14
《蒙娜麗莎》在羅浮宮展示

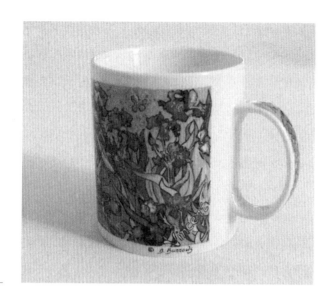

作似乎永無止境地被複製在海報、明信片、咖啡杯和T恤上。一般消費者也能擁有價值不斐的原作的一件複製品。我們將在第五章進一步討論影像的複製問題。

　　隨著影像越來越容易以電子方式生產複製，傳統賦予影像的價值也跟著改變。在任何特定文化裡，我們會使用不同的標準評估不同的媒體形式。我們根據獨一性、原真性和市場價值來評估畫作，至於電視新聞的價值，則可能是根據它們提供訊息的能力，以及能否就近報導重大事件。電視新聞影的價值在於能將訊息快速普及地傳送到幅員遼闊的無數電視螢幕上，數位新聞影像的價值則在於能即時擴散到報紙及網站上。

影像圖符

圖1.16這張學生單獨站在天安門廣場上的影像自有其價值，它成為全世界為自由民主奮鬥的圖符，因為這起事件所具有的歷史意義，也因為有許多學生在這場抗爭中失去了生命。我們是以廣義的方式使用圖符（icon）一詞，而不是皮爾斯的特定用法。圖符是一種能夠代表超出它個別成分的某些東西的影像，而那些東西（或那個人）對許多人來說都具有極大的象徵意義。圖符通常用來再現普遍性的觀念、情感或意義。於是，在某特定文化、時間、地點中所產生的影像，可以被

解讀成具有普遍性的意義,並能在所有文化和所有觀看者面前喚起類似的回應。

　　這幅電視新聞影像,是1989年學生在北京天安門廣場前抗議時拍下的,它可說是一幅有價值的影像,雖然它的價值判準和藝術市場或金錢一點關係也沒有。這幅影像的價值一方面來自於它捕捉到某個特殊時刻(在媒體遭到封鎖的情況下,描繪出該事件的關鍵時刻),另一方面則是它將該事件的資訊傳送到世界各地的速度(在那個網站還不存在,無法成為影像流通論壇的歷史時刻)。此外,它的價值也來自於它強有力地展現出學生面對軍事權力時的勇氣。這張照片得到舉世認可,變成爭取言論自由的政治抗爭的**圖符**。縱然它的外延意義只是一個年輕人站在一輛坦克車前面,但它的內涵意義與圖符意義卻普遍被解讀為在面對不公不義時,個人行為具有不可小覷的重要性。這個影像之所以彌足珍貴,在於它不是單一影像(經過播送後,它不再只是一個影像,而是出現在許多不同電視機裡和報紙上的成千上萬個影像,雖然在中國禁止刊登),而是透過快速傳輸所帶來的資訊價值和其政治宣示。我們可以說它具有文化上的價值,因為它對人類意志和抵抗潛力做了最深沉的宣示,並因此成為一種圖符。這幅影像之所以取得圖符地位,不是因為它拍出天安門廣場上的成千抗議者,而是因為那名單一個人

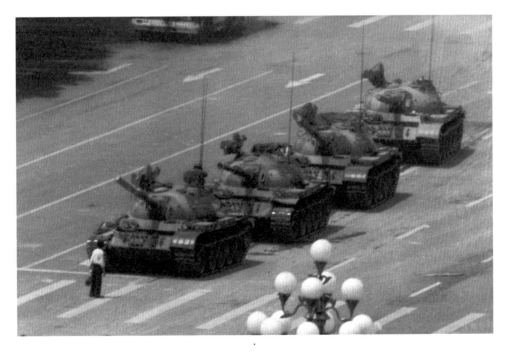

圖1.16
天安門廣場,中國
北京,1989

的身影，而這並非偶然。如同羅伯‧海瑞曼（Robert Hariman）和約翰‧魯凱茲（John Lucaites）在《無須圖說》（*No Caption Needed*）一書中解釋的，這幅影像的圖符性有部分是來自於它的簡潔，來自於這起事件似乎是發生在一個被遺棄的公共空間（事實上鏡頭外有一堆群眾），以及這幅影像是從一種現代主義的視角去觀看，在影像和觀看者之間拉開了一點距離。[10] 兩位作者指出，這張單一個人的影像有可能會把政治想像力局限在個人主義的自由框架之下。這張天安門廣場影像所具有的圖符地位，衍生出各式各樣的影像重製。抗議者與坦克正面對抗的簡潔影像，也出現在反對迫害西藏的抗議活動中，時間是 2008 年夏天北京奧運舉辦前幾個月，標誌上由一輛坦克和一位公民所構成的簡單象形圖（以皮爾斯的說法就是肖似性符號），會讓人想起那張著名的天安門廣場照片。抗議者以簡潔有力的手法，將奧林匹克五環的肖似性符號與坦克和學生的肖似性符號結合在一起，標示出這起抗議的歷史脈絡。

圖符影像給人一種普世共通的感覺，但它們的意義永遠是在歷史性和脈絡性的情境下生產出來的。例如，在西方藝術中無所不在的母與子影像。大家都認為母與子的圖案代表了「母愛」，母親和後代之間的重要連結，以及母職在整個世界和人類歷史上的重要性等普世觀念。綜觀西方藝術史上那許許多多描述這個主題的繪畫，它們不單只是為了讚頌基督教的聖母，也是想藉由這個影像再現母親和孩子之間的連結，宣揚這個想法是世人皆知、天經地義，並不局限於特定的文化和歷史，也不是一種社會建構。

想要質疑這些假設性的普遍性觀念，就意味著要去檢視這些影像中獨特的文化、歷史和社會意義。我們似乎越來越明白，這些普遍性觀念事實上都只局限在少數特權團體的手中。圖符並不代表個人，也不代表普遍價值。圖 1.7 和圖 1.8 這兩幅呈現「母與子」主題的油畫，是義大利畫家拉斐爾（Raphael）和荷蘭畫家尤斯‧范克里夫（Joos van Cleve）的作品，它們不能被解讀成「母職」這個普遍性概念的明證，而是標示著「母職」的特定文化價值，以及婦女在十六世紀西方文化，尤其是歐洲文化中的角色。在這兩張畫作裡，都有特定的影像符碼在運作——兩名嬰兒都赤身裸體但有著成人般的臉孔，母親則是體態豐滿，都符合十六世紀的歐洲傳統。不過拉斐爾的聖母以近乎超然抽離的態度看向畫框之外，范克

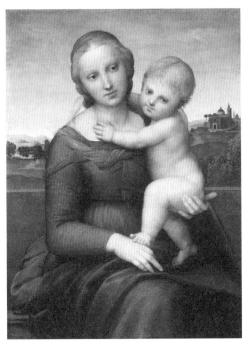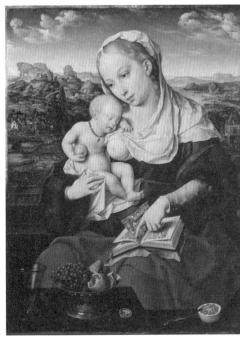

圖1.17
拉斐爾《聖母子
像》，約1505

圖1.18
范克里夫《聖母和
聖嬰》，1525

里夫的聖母則是一邊哺乳一邊讀書，身旁圍繞著一堆象徵性物件。此外，這些影像中的人物都被放置在特定的文化地景中，拉斐爾的聖母出現在義大利地景前面，范克里夫的聖母後方則是精心描繪的荷蘭遠景。我們越是仔細觀看這兩幅畫作，它們的文化和歷史特殊性就顯得越強。

　　正是因為有了這些傳統風格的「聖母與聖嬰」畫，較為現代的「母與子」影像才能夠確立它的意義。例如，**圖1.19**這張著名照片《移民母親》（*Migrant Mother*），是桃樂莎‧蘭格（Dorothea Lange）在1930年代加州移民潮時拍攝的一名婦女，她顯然也是一位母親。這張照片被視為美國經濟大蕭條時期的代表圖符。它之所以有名，是因為它同時讓我們看到，熬過這段艱困時期之人的絕望與堅毅。雖然這幅影像也從歷史上描繪女人和小孩圖像的藝術作品那兒——諸如聖母聖嬰圖——得到不少意義，不過它畢竟是不一樣的。這位母親焦慮且精神渙散。她的孩子靠在她身上，為她的削瘦身軀帶來負擔。她沒有看著孩子，反而向前望去，彷彿在看著自己的未來——一個似乎沒有希望的未來。這幅影像的意義大多擷取自觀看者對於該段歷史時空的認知。在此同時，它也對圖符傳統中所透

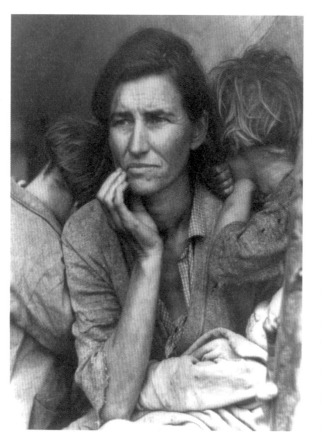

圖1.19
蘭格《移民母親》
1936

露的母親這個複雜角色，做了陳述。

這種照片確實有其特定的歷史意義，但在許多方面它也扮演圖符的功能，具有超越那個歷史時刻的意義。蘭格是為一項由農業安全局資助的政府紀錄專案拍攝這張照片。她和其他攝影家為美國1930年代的大蕭條留下精采非凡的照片檔案。蘭格是為這些專案工作的少數幾位女性攝影家之一，而她拍攝這張照片的故事已成為攝影史上的傳奇。她幫這名婦人和小孩拍了五張照片。本書複製的這張幾乎看不見這個家庭的周遭環境。幾年後，研究人員追蹤到照片中的婦人，她仍然在加州過著貧窮的生活，並未從她的影像變成某種圖符大肆流傳而得到任何好處。是這個特寫鏡頭，讓這張照片不只是一名母親和小孩的影像，而變成母親犧牲奉獻和保護子女的圖符。[11]

人物本身也可以成為影像圖符。例如，瑪麗蓮・夢露就是1950和1960年代的流行圖符，一個被認為具體展現出女性魅力的明星。她的波浪金髮、開朗笑容和豐滿身材，全都符合美國人對於美女的刻板印象。如同我們先前在柏森的美女合成照中所看到的，怎樣才算性感、有魅力，是會隨著時代文化而改變。比方說對於豐滿婦女的喜好，到了二十世紀末已經被纖細或運動型的身材所取代。以戰後的消費文化、大量生產和商業複製為創作主題的普普藝術家安迪・沃荷（Andy Warhol），用一張瑪麗蓮・夢露全國知名的圖符照片進行創作。他在彩色網格

上印出同一張照片的各種不同版本。《瑪麗蓮‧夢露雙聯畫》（*Marilyn Diptych*, 1962）這件作品，不僅批判了明星做為魅力人物的圖符身分，同時也質疑明星做為媒體商品的角色——明星是娛樂工業所製造的一種產品。拜攝影和商業印刷科技之賜，瑪麗蓮‧夢露的圖符可以無止境地複製給消費大眾。沃荷的作品凸顯了當代影像最重要的一個面向：影像做為一種商品，在許多不同脈絡下的驚人複製能力，不僅完全改變了它們的意義和價值，也改變了它們所再現的物件和人物的意義和價值。在這件作品裡，夢露的重複影像凸顯出文化圖符為了吸引大眾，可以也必須大量發行。這些複製品和原作之間並沒有多少回溯關係，反倒是指出了，夢露做為一種可以用各種形式消費的產品，是可以無止境地不斷複製。

　　當我們將某個影像稱為圖符時，就牽扯到脈絡問題。對誰而言，這個影像是圖符？對誰而言則不是？這些母職和魅力的影像都是某特定時刻、某特定文化的特色。你可以說它們代表了歷史上賦予婦女的文化價值，以及女人經常被鎖定的有限角色（母親或性象徵，處女或蕩婦）。就像我們提過的，影像在不同的文化和歷史脈絡中具有分歧的意義。舉例來說，當班尼頓在1990年代創造了**圖1.20**這張黑人婦女哺乳白人小孩的廣告時，有很多詮釋都是可能的。這幅廣告在全歐發

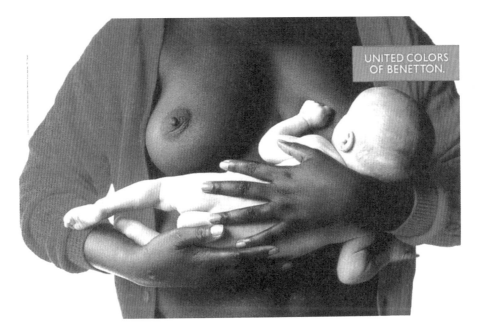

圖1.20
班尼頓廣告，1990年代

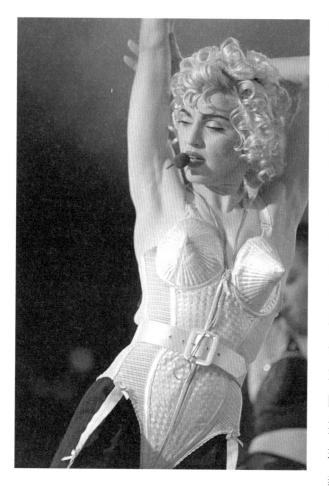

圖1.21
瑪丹娜「金髮雄心
巡迴演唱會」，倫
敦，1990

行，不過美國雜誌卻拒絕刊登。這幅影像可解讀成歷史上的「母與子」影像，雖然其意義得視觀看者的假設而定，因為從膚色的對比程度來看，這個女人應該不是孩子的親生母親而是他的照顧者。在某些脈絡下，這幅影像可能內涵有種族和諧的意義，可是在美國，它卻顯得另有所指，許多人對美國那段奴隸史深感不安，過去他們曾經利用黑人女奴的乳汁來餵食白人婦女的子嗣。因此，這幅影像的原意是要做為跨種族母子關係的理想圖符，但是在影像意義乃由歷史因素多重決定

（overdetermination）的脈絡下，卻不容易傳達出來。相同地，古典藝術史上的聖母聖嬰圖像在其他許多文化中並不能做為「母職」的圖符，它充其量只是西方，尤其是基督教信仰中，婦女做為母親角色的一個例子罷了。

　　流行歌手瑪丹娜因為同時扮演聖母這個宗教圖符和瑪麗蓮·夢露這個性感圖符而名聲大噪。瑪丹娜借用並重製這兩個文化圖符。在她演藝生涯的幾個不同時間點，她曾僭用夢露的金髮顏色和1940年代的衣著風格。在圖1.21這張影像中，我們可以看到1990年的夢露化身，她在「金髮雄心巡迴演唱會」（Blonde Ambition Tour）戴上夢露的招牌假髮和帶有同性戀味道的馬甲。透過這種文化挪用，瑪丹娜既獲得這些圖符（聖母和夢露）的力量，又以反諷的方式反思了這些圖符在1980和1990年代的意義。

2003年，美國舊金山畫家伊莎貝·薩瑪拉斯（Isabel Samaras）把母與子的圖符帶入非人類的領域。薩瑪拉斯用《看著我的心肝寶貝》（*Behold My Heart*）這幅畫來描繪電影《逃離猩球》（*Escape from the Planet of the Apes*, 1971）其中一幕，在電影中，多話健談的黑猩猩科學家席拉（她在1968年的首部曲《浩劫餘生》〔*Planet of the Apes*〕中負責研究人類，還曾經為人類進行腦前葉切除手術、去勢以及摘除卵巢），

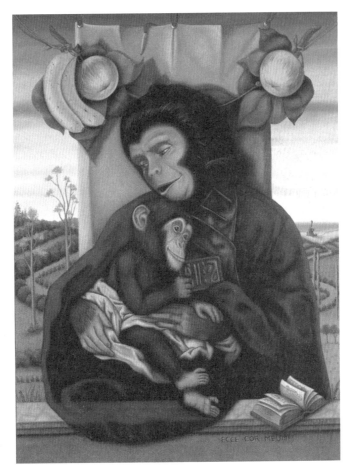

圖1.22
薩瑪拉斯《看著我的心肝寶貝》，2003

充滿慈愛地把即將與她天人兩隔的幼子抱在懷中，她因為實驗發現遭到指控，被判放逐，為了讓小孩活下去，她必須犧牲生命。這幅畫和1525年的《聖母和聖嬰》（**圖**1.18）一樣，有一本打開的書擺在這對母子前面，一個會讓人懷想起文藝復興繪畫背景的地景從背景中的簾幕後方延伸出去。披著斗篷的母猩猩胸前綁著一塊皮板，猩猩嬰兒凱撒用手指摸著皮板上那些宛如象形文字的標誌——在這系列影片的後面幾集中，凱撒會長大成人，變成革命英雄，以及第一位跟人類說「不」的猩猩。這個電影系列普遍被視為對種族壓迫和抵抗的矯情寓言，不過在此卻召喚出一件普普派超現實主義的畫作，對母職關係的圖符提出陳述。這件作品把物種政治描述成流放之地，藉此在這個重新從生物角度來理解文化的時代裡，對種族政治提出批判。

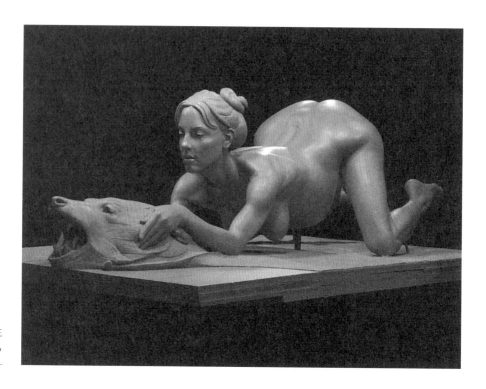

圖1.23
愛德華斯《支持生
命紀念碑》，2006

　　雖然在二十世紀末到二十一世紀初，諧擬和反諷似乎是影像生產和詮釋的主導模式，但並非流行文化唯一的乞靈模式。以小甜甜布蘭妮（Britney Spears）為例，她是另一名年紀輕輕就取得文化圖符地位的女藝人，也是美國音樂史上銷售量排名第八位的音樂藝術家。她在 2000 年二十歲的時候，就把自己打造成美國歷史上最成功的流行女歌手之一，2005 年，她把演藝生涯擺到一邊，懷了第一胎，宣稱她將專心扮演母親的角色。2005 年，紐約一家藝廊為丹尼爾·愛德華斯（Daniel Edwards）的一件雕塑揭幕，名稱是《支持生命紀念碑》（*Monument to Pro-Life*）。這件作品雕的是裸體布蘭妮，她趴蹲在一塊熊皮毯上，大肚下垂，雙臀上翹，好讓我們看到嬰兒的寶貴頭骨從子宮中浮現。這尊流行女歌手變身為母親的形象，直接讓人聯想到年輕瑪丹娜在1980 和 1990 年代所扮演的角色。不過，瑪丹娜是以高度反諷和諧擬的手法指涉聖母，同時大量挪用過往時代的美麗符碼和標準，但布蘭妮所展現的母性（以及愛德華斯的雕刻）似乎不帶有任何反諷意圖。不管是她決定轉換角色，或是支持生命運動挪用她的形象，似乎都是一派認真。是後來的發展讓這件事情帶有反諷意味，2007 年，她失去小孩的監護權，幾

乎與此同時，媒體也揭露她瘋狂跑趴、吸毒和接受心理治療的醜聞，2008年，她十六歲的演員妹妹潔美・琳・斯皮爾斯（Jamie Lynn Spears），在尼克國際兒童頻道（Nickelodeon）該季的青少年影集《Zoey 101》結束時真的懷孕，而且搬到密西西比鄉下擁抱青少年小媽的生活，震驚了無數年輕影迷。布蘭妮母親形象的意義就此逆轉，而這些事件的變化也讓先前的影像有了新的內涵意義。雖然從有關布蘭妮的媒體報導看起來，她的一生的確充滿反諷，但布蘭妮本人並沒有把反諷當成一種政治和創意工具，這是她和前輩瑪丹娜的差別所在。

布蘭妮的影像後來又有了另一層意義。她的歌迷克里斯・克洛克（Chris Crocker）是 YouTube 上一位聲名狼藉的傢伙，他在自製的兩分鐘錄影帶中歇斯底里地提出譴責，他聲淚俱下地質問他的廣大觀眾（他得到的點擊次數超過千萬）：「那些人敢用布蘭妮經歷過的種種悲慘來取笑她，是不是他媽的該死？」克洛克是一位出櫃的年輕男同志，來自田納西東部，他痛斥媒體無恥，利用布蘭妮的痛苦境遇賺錢。克洛克不像前一代的年輕媒體通，可能會批判布蘭妮以及她所象徵的一切，反倒是想保護她身為公眾人物但可免於批評指責的權利。克洛克的反應是不是暗示，我們已經進入視覺文化的後批評時代（post-critical）。值得一提的是，克洛克的生涯因為這次捍衛偶像的行動而爆紅，不但受邀上談話節目，甚至有位影視紅星（《居家男人》〔Family Guy〕的塞斯・格林〔Seth Green〕）惡意模仿克洛克的濃密眼妝和聲淚俱下，然後把影片貼在自己的YouTube上。

從十六世紀繪畫中的「母與子」再現，到流行明星表演的聖母形象，乃至一名歌迷張貼在網站上且廣受點閱的家庭錄影帶，我們可以看出當代視覺文化的許多複雜面向，以及藉由這些符碼和符號所生產的文化意義。這些符碼彼此交疊，在它們重製、玩弄和記錄這些影像符碼的同時，也跟它們的歷史傳奇融為一體。

詮釋影像就是去檢驗我們或他人在不同時間和不同地點賦予影像的一些假設，以及去解碼它們所「訴說」的視覺語言。所有影像都具有好幾層意義，包括它們的形式面、它們的文化和社會歷史指涉、它們和先前或周遭影像間的關聯方式，以及它們的展示脈絡。做為觀看者，解讀和詮釋影像是我們參與為自身文化指派價值的一種方法。所以觀看的實踐並不是一種被動的消費行為。透過觀看世上的影像並且投入其中，我們對充斥在日常生活當中的影像該具有何種意義以及

該如何使用，發揮了實際的影響力。在下一章裡，我們將檢視觀看者投入觀看時藉以創造意義的各種方式。

註釋

1. Weegee [Arthur Fellig], *Naked City* (Cambridge, Mass.: Da Capo, [1945] 2002).

2. See Michel Foucault, *This Is Not a Pipe*, with illustrations and letters by René Magritte, trans. and ed. James Harkness (Berkeley : University of California Press, 1983).

3. Talan Memmott, "RE: Authoring Magritte: *The Brotherhood of Bent Billiards*," in *Second Person: Role Playing and Story in Games and Playable Media*, ed. Pat Harrigan and Noah Wardrip-Fruin, 157–58 (Cambridge, Mass.: MIT Press, 2007).

4. Roland Barthes, *Camera Lucida: Reflections on Photography*, trans. Richard Howard, 85 (New York: Hill and Wang, 1981).

5. Barthes, *Camera Lucida*. 14–15.

6. Allan Sekula, "On The Invention of Photographic Meaning," in *Thinking Photography*, ed. Victor Burgin, 94 (London: Macmillan, 1982).

7. Robert Frank, *The Americans* (Millerton, N.Y.: Aperture, [1959] 1978).

8. Roland Barthes, "Rhetoric of the Image," from *Image Music Text*, trans. Stephen Heath, 34 (New York: Hill and Wang, 1977).

9. Allan Sekula, "The Body and the Archive," *October* 39 (Winter 1986), 6–7.

10. Robert Hariman and John Louis Lucaites, *No Caption Needed: Iconic Photographs, Public Culture, and Liberal Democracy* (Chicago: University of Chicago Press, 2007), chapter 7. See also their website, www.necaptionneeded.com.

11. 關於「母與子」影像詮釋的全面性介紹，參見Hariman and Lucaites, No Caption Needed, 49–67; and Liz Wells, Photography: A Critical Introduction, 3rd ed., 37–48 (New York: Routledge, [1996] 2004)。

延伸閱讀

Anderson, Kirsten, ed. *Pop Surrealism: The Rise of Underground Art*. San Francisco: Resistance Publishing/Last Gasp, 2004.

Barthes, Roland. *Mythologies*. Translated by Annette Lavers. New York: Hill and Wang, [1957] 1972.

—. *Elements of Semiology*. Translated by Annette Lavers and Collin Smith. New York: Hill and Wang, 1967.

—. "The Photographic Message" and "Rhetoric of the Image." in *Image Music Text*. Translated by Stephen Heath. New York: Hill and Wang, 1977.

一. *Camera Lucida: Reflections on Photography*. Translated by Richard Howard. New York: Hill and Wang, 1981.

Berger, John. *Ways of Seeing*. New York: Penguin, 1972.

Bryson, Norman. *Looking at the Overlooked: Four Essays on Still Life Painting*. Cambridge, Mass.: Harvard University Press, 1990.

Burgin, Victor, ed. *Thinking Photography*. London: Macmillan, 1982.

Foucault, Michel. *This Is Not a Pipe*. With illustrations and letters by René Magritte. Translated and edited by James Harkness. Berkeley: University of California Press, 1983.

Hall, Stuart, ed. *Representation: Cultural Representations and Signifying Practices*. Thousand Oak, Calif.: Sage, 1997.

Hariman, Robert, and John Louis Lucaites. *No Caption Needed: Iconic Photographs, Public Culture, and Liberal Democracy*. Chicago: University of Chicago Press, 2007).

Hawkes, Terence. *Structuralism and Semiotics*. Berkeley: University of California Press, 1977.

Hoopes, James, ed. *Peirce on Signs*. Chapel Hill: University of North Carolina Press, 1991.

Liszka, Jame Jakób. *A General Introduction to the Semiotics of Charles Sanders Peirce*. Bloomington: Indiana University Press, 1996.

McCloud, Scott. *Understanding Comics: The Invisible Art*. New York: Kitchen Sink/Harper Perennial, 1993.

Merrel, Floyd. *Semiosis in the Postmodern Age*. Toronto: University of Toronto Press, 1995.

一. *Peirce, Signs, and Meaning*. Toronto: University of Toronto Press, 1997.

Metz, Christian. *Film Language: A Semiotics of the Cinema*. Translated by Michael Taylor. Chicago: University of Chicago Press, [1974] 1991.

Mirzoeff, Nicholas. *An Introduction to Visual Culture*. New York: Routledge, 1999.

Mirzoeff, Nicholas, ed. *The Visual Culture Reader*. 2nd ed. New York: Routledge, [1998] 2002.

Rose, Gillian. *Visual Methodologies: An Introduction to the Interpretation of Visual Materials*. 2nd ed. Thousand Oaks, Calif.: Sage, 2007.

Satrapi, Marjane. *Persepolis*. New York: Pantheon, 2003.

de Saussure, Ferdinand. *Course in General Linguistics*. With contribution by Charles Bally. Translated by Roy Harris. Chicago: Open Court Publishing, [1915] 1988.

Schama, Simon. *The Embarrassment of Riches: An Interpretation of Dutch Culture in the Golden Age*. Berkeley: University of California Press, 1988.

Sebeck, Thomas A. *Signs: An Introduction to Semiotics*. Toronto: University of Toronto Press, 1995.

Sekula, Allan. "On the Invention of Photographic Meaning." In *Thinking Photography*. Edited by Victor Burgin. London: Macmillan, 1982, 84–109.

Silverman, Kaja. *The Subject of Semiotics*. New York: Oxford University Press, 1983.

Sontag, Susan. *On Photography*. New York: Delta, 1977.

Staniszewski, Mary Anne. *Believing Is Seeing: Creating the Culture of Art*. New York: Penguin, 1995.

Storey, John, ed. *Cultural Theory and Popular Culture: A Reader*. Athens: University of Georgia Press, 1998.

Wells, Liz, ed. *Photography: A Critical Introduction*. 3rd ed. New York: Routledge, [1996] 2004.

Wollen, Peter. *Signs and Meaning in the Cinema*. London: British Film Institute, 1969.

2.

觀看者製造意義

Viewers Make Meaning

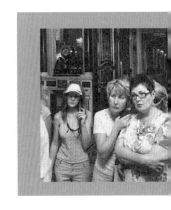

影像產生意義，然而嚴格說起來，一件藝術作品、一張照片，或一件媒體文本的意義，並不會埋藏在作品當中（那是製造者置放意義的所在）等待觀看者去發覺。意義毋寧是透過複雜的協商製造出來的，這樣的協商構成了我們藉以製造和詮釋影像的社會過程和實踐。在這個製造、詮釋和使用影像的過程中，意義也跟著改變。意義的製造過程除了牽涉到影像本身和它的製造者外，至少還包括以下三個元素：1. 組成影像結構以及無法與影像內容區分開來的符碼和慣例；2. 觀看者如何詮釋或體驗影像；3. 影像是在什麼脈絡下展示以及被觀看。雖然影像具有我們所謂的優勢意義或共同意義，但對於它們的詮釋和使用卻不一定要順應這些意義。

在這本書裡，我們討論的是**觀看者**（viewer）而非**觀眾**（audience）。就「觀看者」這個詞的基本意義而言，指的是觀看的個人。「觀眾」則是集體的觀看者。我們把焦點擺在觀看者身上，因為我們關心的是個人透過觀看的實踐而浮現

為一種社會類型（social category）的活動。觀看行為牽涉到一整組社會實踐關係。觀看，即便是為了個人目的，也是一種多模態（multimodal）的活動。當我們觀看時，會發揮影響的要素不只限於觀看的影像本身，還包括連同展示或出版的其他影像，我們自己的身體，其他人的身體，人造或自然的物件和實體，以及我們參與觀看的機制和社會脈絡。觀看是一種關係性和社會性的實踐，不論我們是私下或公開觀看，也不論影像是私人的（例如愛人的照片），有特定脈絡的（例如做為實驗資料數據的科學影像）或公開的（新聞照片）。

藉由觀察「觀看者」，我們可以了解觀看實踐的某些面向，這些面向無法透過檢視「觀眾」這個概念而得知，觀眾就像一個模子，影像製造者希望用這個模子把觀看者模鑄成消費者。[1] **召喚**（interpellaiton）一詞是這種論點的一個重要面向。這個詞的傳統用法是質詢的意思，也就是中斷某個程序以便對某人或某事提出正式質問，例如在法庭或政府機關常見的情形（例如議事程序）。1970 年代，政治和媒體理論家採用這個詞彙，創造出**影像召喚觀看者**（images interpellate viewers）一詞。他們（我們也是）用這個詞彙來描述影像和媒體文本呼叫我們和吸引我們注意的方式。在此，我們援引法國哲學家路易・阿圖塞（Louis Althusser）的理論，該派的思想理論家指出，意識形態「呼喊」（hailed）主體，徵募主體擔任意識形態的「作者」。影像呼喊身為個人的觀看者，雖然每位觀看者都知道，有許多人正在觀看同一幅影像──影像並非「只為我」準備，而是想爭取更廣大的觀眾。這類經驗有種本質上的有趣弔詭：對觀看者而言，影像的召喚要有效，就表示他必須把自己視為某社會團體的一員，如此一來，影像才能透過該團體共享的符碼和慣例製造意義。我可能會覺得某幅影像懂我或打動我，但唯有當我認為自己屬於它的符碼和慣例所「訴求」（speak）的那個團體的一員時，它才能發揮此種效用，就算它對我「說」（say）的東西和其他人並不一樣。我不一定要喜歡或欣賞影像被這種慣例召喚來而的優勢訊息，也不一定要理解訊息內容。被影像召喚指的是，我知道這幅影像是為了讓我理解，儘管我覺得我的理解是獨一無二的，或和原先企圖訴求的意義相反。

廣告當然是試圖召喚觀看者—消費者，把他們建構成廣告中的「你」。例如，我可能對廣告所使用的符碼和意義一清二楚，就算我並不欣賞甚至反對它所

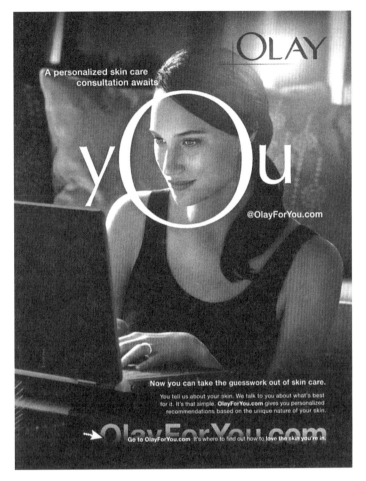

圖2.1
歐蕾廣告，2008

推銷的品味和價值，或是廣告試圖用一種我覺得「根本不是我」或冒犯我的方式來再現「像我這樣的人」。**圖2.1**的歐蕾（Olay）廣告許諾觀看者一個理想化的未來自我，藉此召喚觀看者。廣告使用「you」（妳）這個詞裡的「O」這個字母瞄準模特兒，她是消費者的化身，而她的改變已得到保證。那麼被廣告視覺化的那個「妳」究竟是誰呢？這點通常會在影像的文本中有所暗示。影像中的訊息，即便它瞄準的對象不是我，但還是會把我拉進去變成觀賞者（spectator）般召喚我，哪怕我知道我並不是它所指的那種人。有些影像強烈召喚觀看者，有些則否。不過，就算影像所要傳達的主要或優勢訊息嚴格說來不是「針對我」，而我對影像的體驗或許是個人的，但其中還是有許多不同的角色是我可以扮演的。

在我們所描述的召喚過程中，影像或媒體文本可以在觀看者身上帶出一種被

「呼喊」的經驗，而且觀看者常常會覺得自己並不是該則訊息原本要瞄準的那個對象。如同約翰‧艾里斯（John Ellis）指出的，「觀眾」一詞是一種統一性的概念，對媒體市場專家極為重要，但並無法適切捕捉這種過程。影像製造者的目的，可能是要觀看者直接且完整地投入影像製造者企圖傳達的訊息，但這樣的投入其實不大可能。甚至連大多數的個人影像也是如此。我或許會感覺到愛人的照片在召喚我或對我說話，而且只針對我一個人，但它所使用的那種「個人式」攝影符碼和慣例，卻是我們在傳達這類訊息時的慣用模式。這類照片可能會運用特寫，營造出拍攝主體直接看進觀看者的眼睛和靈魂的感覺。影迷爭相渴求的明星浪漫照片，也是運用同樣的慣例，或許也是以同樣的方式呼喊觀看者，激起羅曼蒂克的親密幻想。我或許會被這類影像召喚，把這種浪漫之愛視為優勢或企圖意義，但其他人「接收到的」可能不是它在我個人身上所激發的種種情感，而是把它當成其他人可能會有的情感（比方說那些追星族）。我甚至可能對影像企圖傳遞的意義感到噁心或厭惡。這也是感受影像召喚的另一種方式。

在這本書中，我們藉由把焦點擺在觀看者（而非觀眾）身上，凸顯出影像和媒體文本接觸與感動觀眾成員的實踐方式，也會引發個人的行動力和詮釋自主性，即便某些影像被廣大觀眾視為彼此共享的文本，具有強大的優勢意義，而我們可能會或也可能不會完全參與其中。對某些理論家而言，這種優勢訊息的強力散布就叫做「意識形態」，在這個意義上，「個人」對影像或文本的體驗被認為是一種虛假情感，是製造者透過行銷策略致力在觀看者身上達到的目標，而行銷策略就是要找出哪些符碼和慣例最能有效「觸及」目標觀眾。就這觀點而言，被大眾影像感動，就等於是對自我抱有錯誤理解，把自己當成媒體意義所「針對」的那個人，也就是說，觀看者被影像要了。但我們知道，召喚的過程並非如此運作。觀看者以個人方式被召喚或感動，幾乎是觀看影像或媒體文本（公開或私人的）時不可避免的普遍面向。但這個觀看實踐的面向既不是在不知不覺中進行，也不是完全受到廣告或媒體產業這類外部力量所掌控。個人的行動力和欲望不會全然受制於產業行銷專家的策略，優勢意義也不會是我們所體驗到的唯一最重要意義。藉由思考觀看者而非觀眾，我們可以描述觀看者在製造者企圖傳遞的訊息和印象之外自行創造意義的諸多方式，就算觀看者也認可這些企圖意義，他們還

是會創造出自己的意義。

影像製作者的企圖意義

誰製造影像？當我們把牽涉到多位製造者的那類影像形式考慮進來時，例如主要製片公司製作的影片或藝術家的集體創作，製作者的概念就變得複雜起來。在電影術語中，製片（producer）指的是負責籌措資金和監督與生產有關的諸多工作的人。當「素材群」（Group Material）這個藝術團體在1980年代把他們的公共藝術放置在紐約各地的街道和地鐵站展出時，大多數人都認為，這個作品系列或「品牌」的製造者是這個團體本身，而非設計每件作品的個別藝術家。在廣告界，「製作者」可能指的是廣告公司、首席設計師，或廣告所再現的那項產品的公司。因此，當我們使用「製作者」一詞時，指的可能是個別的製造者（例如繪製油畫的藝術家）；複數性的創意個人，基於共同的生產、設計和展覽美學策略而組合在一起；或是參與廣告不同階段和層面的公司集團。藝術團體「藝術記號」（RTMark）為了凸顯個別藝術家在後工業資本主義的物品製造中所具有的匿名性，刻意將自己弄成類似公司結構的匿名性藝術團體，並利用企業語言和投資策略對商品生產和品牌的大眾視覺文化做出諧擬式的批判。

法國理論家羅蘭・巴特在1967年的經典論文〈作者之死〉（The Death of the Author）中，討論原真性以及個別作者與眾多讀者之間的權力問題。[2] 我們採用他的作者之「死」概念，套用在影像和媒體文本上，思考原真性以及觀看者與生產者之間的權力問題。根據巴特的說法，文本提供一個了多維度的空間供讀者破解或詮釋。文本中並沒有終極的作者意義等待讀者去揭露。我們在本書中對於影像所採取的處理方式，就是遵循類似的邏輯。雖然影像和媒體文本或許帶有優勢意義，但批判性讀者的工作不只是把優勢意義指出來給其他人看，更要證明這些意義是如何製造。文本同樣會對那些與優勢意義並存甚至相反的意義與詮釋打開大門。巴特支持批判性和分析性的讀者，根據文本被閱讀的歷史脈絡和立場進行詮釋實踐，藉此證明，身為文學文本最初製造者的作者的原真性，其實是一種迷思。他的論點之一是，文本是在閱讀這個動作發生時製造出來的，而這些動作的

執行是來自讀者的文化和政治觀點，從來不曾完全遵照作者或製作者的意思。

　　有些影像評論家和理論家採用巴特的批判性閱讀概念，支持批判性的觀看實踐，也就是在意義生產的過程中，把作者性以及具有歷史和文化立場的觀看者的權力考慮進去。這個觀點在巴特書寫的那個歷史時刻尤其重要，那是1980和1990年代之前，當時錄影帶和電腦硬體及軟體尚未普及開來。如今，時代不同了，不管是自行製作影像或是拷貝和修改既有影像的科技，消費者都很容易取得，可以製作自己的媒體影像和文本。但是在巴特那篇論文剛發表的時候，家庭錄影帶和數位製作與編輯軟體都還是未來主義式的天方夜譚。把影像消費者視為意義製作者的想法，在1960和1970年代是激進新穎的觀念，在今日則是日常生活的實況。

　　法國哲學家傅柯在1979年寫了〈何謂作者〉（What is an Author?）一文，回應巴特的〈作者之死〉，他認為，作者這個觀念並非永遠存在，未來大概也會消失，但目前還沒真的斷氣。[3] 傅柯使用的觀念是「作者功能」（author function）而非「作者」。我們採用這個觀念來思考「製作者功能」（producer function）。「製作者功能」就是一整套信念，讓我們對某件作品和它的製作者的關係抱有某種預期想法。作者功能或製作者功能，是和某個影像後面必定有「某人」（某藝術家或某公司）存在的想法緊扣在一起。著作權法的基本前提是：創意表現的所有權可以追溯到某個人，不論作品權利的擁有者是個人或公司。「製作者功能」這個概念有助於幫助我們理解，「著作者身分」（authorship）除了來自創作某樣作品之人，也常常來自擁有某件作品權利之人。例如，當我們提到某支耐吉廣告時，我們會把製作者功能歸給耐吉公司，因為擁有廣告所有權並透過廣告說話的是這家公司，而非拍攝廣告的創意總監。

　　幾乎大多數的影像都有製作者最偏好的一種意義。例如，廣告人會做觀眾研究，以確保觀看者會在產品廣告中詮釋出他們想要傳達的意義。藝術家、平面設計者、電影人以及其他影像製作者，他們創造影像並企圖讓我們以特定的方式解讀它們。建築師設計房子時也一樣，企圖讓民眾以特定的方式投入和使用該空間。然而，根據我們認為的製作者企圖來分析影像和建築空間，並非完全管用。因為我們通常無法確知製作者、設計師或藝術家企圖讓他或她的影像或結構意味著什麼。此外，即便找出製作者的企圖，往往也無法告訴我們太多影像的意義，

因為製作者的企圖和觀看者真正從影像或文本那裡得到的東西，可能是不一致的。人們常帶著經驗與聯想來觀賞特定影像，而這是影像製作者無法預期的，或是觀看者會依據當時的脈絡來擷取意義，因此，人們觀看影像的角度往往不同於影像製作者原先的企圖。脈絡不是製作者能夠完全掌握的東西。例如，我們可以說，許多出現在都會脈絡中的廣告影像，其製作者的企圖不必然會和許許多多無意中看到這些影像的觀看者一致。單是陳列脈絡的視覺混亂程度，例如紐約時代廣場這樣的地方，就足以影響觀看者對這些影像的詮釋，而與其他影像擺在一起，也會造成影響。類似的情況還包括當你把影片上傳到YouTube上後，立刻就會和其他影片連結，觀看者對該部影片的看法也就會受到先後點閱的影片所影響。許多當代影像，諸如廣告和電視影像，都是在五花八門的脈絡中被觀看，而每一個不同的脈絡都會影響到它們的意義。視覺文化學者尼可拉斯・米左弗（Nicholas Mirzoeff）曾經寫道：視覺互涉性（intervisuality）或不同視覺模式的交互影響，是視覺文化的關鍵面向之一；因此，任何觀看經驗都可能和不同的媒體形式、基礎設施和意義網絡，以及互文性的意義（intertextual meanings）融為一體。[4] 更重要的是，觀看者本身所帶入的文化聯想，也會影響到他們對影像的詮釋，以下我們的討論將會證明這點。這麼說並不表示觀看者錯誤或主觀性地詮釋影像，或影像無法成功說服觀看者。而是說，影像的意義有部分是由「消費影像」的時間、地點和人物創造出來的，而不只是和「製造影像」的時間、地點和人物有關。簡言之，製作者也許能夠創造影像或媒體文本，不過他或她卻沒辦法完全掌控接下來觀看者會在他們的作品中看出哪些意義。

　　雖然一直以來，觀看者總是會在不同的文化脈絡下製造不同的文化意義，但全球文化流動的脈絡讓這點變得更為真切。例如，1998年，中國電影觀看者對詹姆斯・卡麥隆（James Cameron）1997年執導的《鐵達尼號》（Titanic）一片，報以壓倒性的正面回應，讓人大為意外。根據《大英百科全書》在「文化全球化」（cultural globalization）這一詞條中的說法，許多中年觀看者看這部電影看了好幾次，每次都忍不住流淚，讓上海戲院外的面紙小販生意興隆。海報和原聲帶搶手熱賣，錄影帶也是，估計總共賣出兩千五百萬支盜版和三十萬支正版。《鐵達尼號》在中國被賦予的意義，和這部電影的西方觀看者所生產的意義並不同調，

也不符合電影製作者的預期。這些意義是由中國觀看者根據文本自行生產，藉此分享彼此對於文化變遷時期的痛苦感受。如同《大英百科全書》該詞條作者所寫的：「《鐵達尼號》變成社會普遍接受的一種載具，讓文革世代得以公開表達他們的悲嘆，因為他們年輕時犧牲奉獻致力打造的那種社會主義，早已成了過往雲煙。」[5]這個案例告訴我們，觀看者可能生產出並非製作者企圖或預期的意義，是積極的行動主體。某些評論家或許會認為，這部電影在中國如此賣座，只會讓美國電影工業的權力和威望更為膨脹，是某種文化帝國主義和市場支配。《大英百科全書》該詞條的作者則是提出不同的論點：事實上，意義的生產有很大一部分是操之在觀看者手中，他們會創造自己的文本。

對於這部電影的詮釋沒有哪一個比另一個更準確或更不準確。影像的意義是透過它在觀看者之間的傳布而創造出來的。因此，我們可以說，意義並非影像與生俱來的。意義是在影像、觀看者和脈絡三者之間的複雜社會互動中生產出來的。優勢意義，亦即某一文化中趨於主流的意義，就是從這種複雜的社會互動中湧現成形，而且會和其他另類意義甚至相反意義同時並存。

美學和品味

影像的品質（諸如「美」或「酷」）和它們對觀看者所產生的衝擊力，都得接受評判。用來詮釋影像和賦予影像價值的標準，取決於文化符碼（code）或共同觀念，那是影像讓人覺得愉快或不愉快、震驚或瑣碎、有趣或沉悶的原因。就像我們之前解釋過的，這些品質並不是影像與生俱來的，而是取決於它們被觀看的脈絡、該社會所盛行的符碼，以及做出判斷的觀看者。而所有觀看者的詮釋都離不開這兩個基本價值觀念──美學（aesthetics）和品味（taste）。

當我們說我們基於「美學」的原因欣賞某樣事物（一件藝術作品，一張照片）時，通常意味著：這件作品的價值是因為它所體現的美感、風格或精湛的創意與技巧讓我們感到愉悅。傳統上，人們習慣把美學和哲學或藝術聯想在一起，美學物件則是和實用物件分離開來。進入二十世紀，美學的想法漸漸脫離這種信仰，不再認為美是存在於特定的物件或影像中。到了二十世紀末，人們已普遍接

受，那些被我們認為天生美麗或放諸四海都令人愉悅的美學判斷，事實上都是由文化所決定。我們不再認為美是放諸四海皆準的一套品質。當代的美學觀念強調，品味才是評判美或不美的標準，但品味並不是天生的，而是由文化養成的。

可是，品味並不只關乎個人的詮釋。品味的形成和一個人的階級、文化背景、教育程度以及其他認同層面有關。這種想法之所以在二十世紀末廣為流行，有一本書居功厥偉，那就是法國社會學家暨哲學家皮耶・布迪厄（Pierre Bourdieu）所寫的《秀異：對品味判斷的社會批判》（*Distinction: A Social Critique of the Judgement of Taste*, 1979），這本書讓我們注意到這項世紀轉變，開始認為品味永遠和社會身分與階級地位有關。布迪厄以階級區分的模式，描述品味和它們的起源。根據布迪厄的說法，當我們論及品味，或說某個人「有品味」時，我們使用的通常是以階級為基礎的文化特定觀念。當我們稱讚人們具有好品味的時候，我們往往指的是他們分享了中產階級和上流階級的品味觀念或接受過相關教育，不論他們是否屬於這個階層。或者，當某人和我們同樣欣賞某些可以反映特殊菁英知識的美學或風格時，例如買賣某些「高品質」的前衛菁英產品，我們就會認為他「有品味」。因此品味可說是教育的標誌，是對菁英文化價值的體察，即便那人表現品味的方式是以趾高氣昂的態度認定什麼才是「好」品味。至於那些忽視了社會公認之「品質」或「品味」的產品，則往往會被冠上「壞品味」的名號。不過，擁抱「壞」品味或「沒藝術修養」的品味也可能帶有「有文化」的意思，指的是那些反對品味號令的高級菁英。在這樣的理解下，品味是一種可藉由接觸文化機制而加以學習的特質，但也是我們可以刻意蔑視的東西。品味也可透過消費和炫耀模式來實踐和展示。

品味也構成了鑑賞（connoisseurship）概念的基礎。傳統上，鑑賞家的形象都是一個「好教養」的人，一個具有「好品味」、能夠判斷藝術作品好壞，還能提供「高品質」作品壓過那些劣等複製品的「紳士」。鑑賞家應該比一般人更能夠評斷文化物件的品質。傳統上，「好品味」一直和高雅文化的知識有關，像是藝術、文學和古典音樂。但是根據布迪厄所提出的品味觀念，究竟什麼才是好品味，可就是個複雜許多的問題。媚俗（kitsch）一詞原先指的是平庸陳腐、廉價濫情和刻板老套的東西。媚俗經常和那些提供廉價俗氣版古典美的量產品有

關（例如，水晶吊燈的塑膠複製品）。廉價的旅行紀念品，燙金天使的禮品卡片，印在天鵝絨上的畫作——這些都是媚俗。藝評家克雷蒙・葛林柏格（Clement Greenberg）1939年時寫過一篇有名的文章〈前衛與媚俗〉（Avant Garde and Kitsch），文中指出，媚俗和前衛藝術不同，媚俗是一種刻板公式，為沒受過教育的大眾提供廉價虛偽的情感。[6] 到了1980年代，媚俗這個觀念在後現代主義藝術家、建築師和評論家的倡導下重新復活，他們公然反抗現代藝術和建築作品的嚴苛素簡與普世價值。於是，擁抱媚俗的低眉美學以及大眾日常文化裡的「壞」設計元素，就變成一種挑戰現代主義菁英傾向和「高品質」設計的手段。媚俗物件也因為成了我們這個日常生活中充斥著粗鄙的歷史時刻的圖符，而取得其價值。

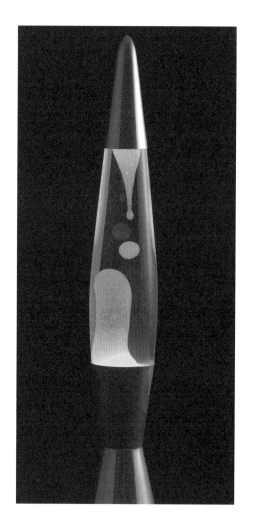

圖2.2
熔岩燈

某些原本被視為「沒品味」或無聊的東西，像是一般中產階級或工人階級消費者的日常生活用品，也隨著時間的流逝而被賦予新的價值，因為它們變成過去那個時代的圖符人造品。有教養的鑑賞家會開始收藏和展示這些新近有了價值的人造品，藉此證明自己對低眉美學的投入。

熔岩燈（lava lamp）就是媚俗物品如何可以在第二層意義上取得價值的好例子。這種燈是讓蠟以奇形怪狀漂浮在燈油裡，最早出現在二次戰後的英國，剛開始，大家都認為它很醜。但是到了1960年代，這種超自然似的天體燈（Astro Lamp，美國市場暱稱為熔岩燈）完全符合迷幻世代的品味。接著，它又被時尚淘汰，滾回到壞品味的陰暗角落裡，甚至連舊貨店的老闆都不屑一顧。不過到了1990年代，隨著1960年

代的音樂、視覺和服裝復古風格全面大復活，熔岩燈也跟著鹹魚翻身，重回時尚行列，讓當初在1980年代熔岩燈退流行後買下美國最早製造商的那家公司大發利市。如今，原版熔岩燈在eBay上要價超過一百美元，仿製品在零售店也要二十美元。在當代的品味文化中，物件是透過品味的範疇流通，並會根據新的價值標準重新歸類，而這些在在證明了品味和美的高低層級並非固定不變，而是會隨著歷史和文化的詮釋起伏消長。

維塔利・柯瑪（Vitaly Komar）和亞利克斯・梅拉米德（Alex Melamid）是兩位出身前蘇聯的藝術家，1978年起開始在美國工作，他們架設一個名為《網路上最想要繪畫》（*The Most Wantd Paintings on the Web*, 1995）網站，這是一個非常精采的計畫，目的是要檢視國際脈絡中的品味相關問題。這兩位藝術家曾經以油畫為媒材用諧擬手法批評蘇聯寫實主義等形式。他們委託一家專業市場調查機構，針對美國和俄羅斯民眾進行調查，內容包括他們最喜歡的休閒活動，政治立場和生活風格，對知名藝術家和歷史人物的了解程度，以及他們偏好或討厭的繪畫，例如畫裡要不要有天使，要不要有曲線，筆觸、顏色、大小、主題和風格等。柯瑪和梅拉米德接著將調查結果統計成數據，得出公式，創造出這兩個國家最想要和最不想要的影像。每幅畫再現的內容，都是由每個團體的優勢回答組合而成。這些畫以「人民的選擇」（The People's Choice）為標題加以展出。兩國人民都不喜歡抽象畫，偏愛平靜的風景中加上他們熟悉的人物。經過計算，美國人最「想要」的繪畫是「洗碗機大小」，裡面包括風景、野生動物和喬治・華盛頓；而美國人「最不想要」的畫作，則是有著銳角和厚塗紋理的抽象畫。[7] 俄國人最想要的繪畫是風景中的耶穌，和美國人最想要的繪畫類似。兩幅畫都是採用某種圖像寫實主義，和蘇聯時代的標準形式有關。柯瑪和梅拉米德後來將這項計畫擴大成一個狂想網站，在十二個國家進行投票，將他們的喜好加以分析，為每個國家做出數位化的合成油畫。網站計畫由迪亞藝術中心（Dia Center for the Arts）主持，主要贊助者是美國大通銀行（Chase Manhattan Bank），這種機制關係無疑會讓這兩位藝術家非常滿意，因為很適合他們想要傳遞的反諷訊息。除了少數例外，投票結果的相似度非常驚人，大多數國家都偏好軟性的風景畫和圖像寫實主義勝過抽象的極簡構圖。義大利人最想要的繪畫和其他國家不同，比較接近後期印象主義，而

義大利人最不想要的繪畫，則是以貓王和裸男為主角。

這項計畫的主要目的之一，是想對藝術市場開個玩笑，看看後者在多大程度上可以不受消費者的價值和品味所影響；以及藝術家在多大程度上可以對變幻莫測且不甩某些現代美術館或藝廊力推的前衛美學的大眾品味無動於衷。這項計畫把藝術創作的決定權下放到尼爾森電視民調的層級，把受人崇敬的個人藝術畫作，轉變成某種俗氣的普通娛樂。這項計畫的另一個批判重點是，在當今的社會和媒體中，民意調查和統計學對於收藏動向的影響極為重大，藝術家甚至會用這些數據來創作作品。這項藝術計畫提出一個問題：如果根據觀眾的給分標準和民調來創作藝術，藝術會是什麼模樣。不過在這同時，它也是一份視覺證據，讓我們看到民調所能提供的觀看者品味影像有多膚淺，藉此嘲弄了「人民」這個空洞的集體概念。

在《秀異》一書中，布迪厄透過廣泛的調查研究，證明品味是個人用來強化自身社會階級地位的工具，藉由這種區分動作，確立自己的品味不同於其他低層民眾。但這種階級地位並不是建立在貨真價實的經濟基礎之上，而是靠文化資本支撐。布迪厄有段名言：「品味分類，而且分類分類者。根據他們的類別被分類的社會主體，又透過他們對美醜之間的區分來使自己顯得傑出，傑出者和平庸者，他們的地位在這種客觀的分類系統中得到表達或出賣。」[8] 布迪厄同時做出結論：品味是透過參與那些推動所謂正確品味的社會和文化機制學習而來。也就是說，像美術館這樣的機構，它的功用不僅在於教導人們藝術史而已，更重要的是灌輸人們什麼是有品味的，什麼不是，什麼是「真」藝術，什麼不是。透過這些機構，勞工階級和上流階級都可以學習成為「可鑑別」影像與物件的觀看者和消費者。也就是說，不管出身如何，他們都能夠根據一套充滿階級價值觀的品味系統來為影像和物件排名。甚至連收藏「壞品味」的物品也充滿了菁英階級的價值觀，因為你必須精通日常設計和媚俗風格的意義，才有辦法鑑別這類美學。

根據布迪厄的理論，生活中的一切都是在他所謂的「習性」（habitus，或譯「慣習」）中彼此連結，融為一體。習性是身為社會主體的我們彼此共享的一套稟性和偏好，關係到我們的階級地位、教育和社會立場。也就是說，我們的藝術品味和我們對音樂、食物、時尚、傢俱、電影、運動以及休閒活動的品味相互連

結，也和我們的職業、階級身分和教育程度脫不了關係。品味經常被用來傷害較低階級的人，因為它貶低了與他們生活風格有關的物品和觀看方式，認為那些是不值得注意和尊敬的。更過分的是，被判定為有品味的東西，例如藝術作品，通常是大多數消費者無福擁有的。

這些不同品味文化之間的區分，就是傳統理解中的高雅文化和低俗文化（high and low cultural）之別。就像我們在導言中提到的，自古以來對於「文化」的最普遍定義，就是該文化的最佳部分。然而，這種定義具有高度的階級色彩，統治階級所追求的文化被視為高雅文化，而勞工階級的活動則屬於低俗文化。於是，高雅文化就是傳統上的美術、古典音樂、歌劇和芭蕾舞。低俗文化則是指漫畫、電視以及最早期的電影。然而，到了二十世紀末，這種高雅低俗之分飽受抨擊，不只是因為它肯定帶有階級歧視意味的等級制度，也是因為如今我們已無法從某人消費的文化形式正確估量出他的階級地位。在二十世紀末的藝術運動中，不管是普普藝術（pop art）或是後現代主義（postmodernism），精緻藝術和流行文化之間的界線已變得越來越模糊（我們會在第七章和第八章討論這部分）。此外，如同先前提過的，收藏諸如媚俗風格之類的文化製品，如今已被認為是有價值的事，因為它們曾經表現出一般消費者的「壞」品味，此舉更模糊了高雅和低俗文化的分野。更有甚者，對於黑人電影和羅曼史小說這類曾經被歸類為低俗文化產品的分析研究，也凸顯出當代流行文化在某些特殊社群和個人身上所造成的衝擊和價值，他們藉由詮釋這些文本來強化社群或挑戰壓迫。漫畫書和圖畫書以前都認為是給小孩或沒唸過書的人看的，現在已變成主流和最尖端的文化形式。動畫影片更是目前最受歡迎且最賺錢的通俗電影類型，鎖定所有年齡層。以往，大學裡根本沒有流行文化研究，以英國大學為例，甚至連小說（相對於詩）研究都要到二十世紀中葉才開始，因為小說也被認為是低眉文化。如今，各種形式的流行文化和視覺文化都已成為大學和高中教育課程的一部分，因為大家普遍認為，想要了解一個文化，就必須分析該文化的所有產品和消費形式，從高雅到低俗都不能省略。

布迪厄在1960年代中葉收集調查資料時所採用的分析模式，是針對他眼中同質性相當高的法國本土人口進行階級分類。當時的法國社會處於1968年5月革命

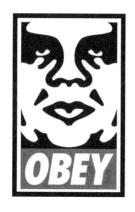

圖2.3
費雷《服從巨人》

前的戰後階段，階級分層還很嚴重，教育制度也是建立在階級基礎之上，因此，不管是他所提問的脈絡或是他向法國布爾喬亞社會所提出的問題，都有其獨特的歷史和文化針對性。他認為品味和秀異的類屬是從受過教育的上層階級一點一滴朝沒受過教育的下層階級流動，但是這種想法在評估那些代表邊緣文化或邊緣階級的文化表現形式的價值時，例如1920年代的爵士樂和1980年代的嘻哈樂，卻無法把品味和判斷的動態性考慮進去。在這類文化形式中，品味和秀異也可能是從下層階級漸漸朝更富裕、更有文化主導性的團體移動。這也適用於塗鴉或街頭藝術，例如尚米榭・巴斯奇亞（Jean-Michel Basquiat），他的塗鴉在1980年代從街頭進入紐約藝廊，或是世界知名的街頭藝術家謝潑・費雷（Shepard Fairey），他創辦了《詐騙》（*Swindle*）雜誌，並為音樂節奏遊戲「吉他英雄II」（Guitar Hero II）設計了載入畫面，1980年代時，他以模版和貼紙將他的「安德烈巨人」（André the Giant）標誌塞滿大都會的公共空間。費雷設計「Obey」（服從遵守之意）貼紙和模版的目的，是要人們去思考街頭影像的訊息。然而它們的意義卻經常含混不明，是費雷所謂的「現象學實驗」（experiment in phenomenology）。他的藝術作品如今已用「服從巨人」（Obey Giant）的標籤取得著作權，還有一個衍生服裝系列在購物商場滑板部門和「Vans」、「Diesel」以及「Stussy」等品牌一起販售。布迪厄的體系無法幫助我們了解這類小眾、移民，或反文化價值的特殊模式，例如在法國殖民時代結束那幾年，從北非和撒哈拉以南非洲移民到法國的那些人的品味和區分模式。我們想強調的不只是文化價值和品味也可能向上移動，或是會在政治性和文化性的少數離散社群中有不一樣的發展，我們還想指出，文化價值和品味越來越受制於四面八方的各種運動，因為市場已邁入橫向多元化的時代，全球化也是。在今日的文化環境中，影像和物品可以快速輕易地在社會階層、文化類別與地理範圍內部流動或跨越出去，於是我們會看到，中亞和北美這兩個地區儘管相距遙遠、政治迥異，但年輕人的穿著打扮卻是非常近似。日本連環漫畫的全球化就是例證之一，在這個案例中，品味和區隔的打造方法，就不是完全遵循布迪厄觀察到的階級和文化影響模式。

收藏、展示和機制批判

我們在第一章提過，有很多方式會決定一件作品在藝術市場中的價格。評判藝術價值的一個關鍵性的經濟和文化要素，就是該作品是否曾被博物館這類藝術機構或私人藏家收藏。收藏行為不只能為藝術創造市場，還能打造出作品會隨著時間增值的財金脈絡。為了經濟和文化資本而收藏藝術的行為由來已久。十七世紀畫家大衛·特爾尼斯（David Teniers）在**圖2.4**這件作品中描畫了李頗德·威廉大公（Archduke Leopold Wilhelm）的收藏，是最早的藝術收藏視覺目錄之一。在這幅影像裡，特爾尼斯想像大公盎立在他的眾多畫作之間，一方面描繪他的藏品，一方面則是確認大公身為收藏家的重要地位。這幅畫的巨大尺幅以及相對顯得渺小的人物，在在強調出大公的收藏規模。這件畫作因此具有三項功能：一是做為大公收藏的實際目錄，二是肯定大公的品味和鑑賞家身分，第三則是證明他的大量

圖2.4
小特爾尼斯《李頗德·威廉大公和他的布魯塞爾藝廊》，約1650–51

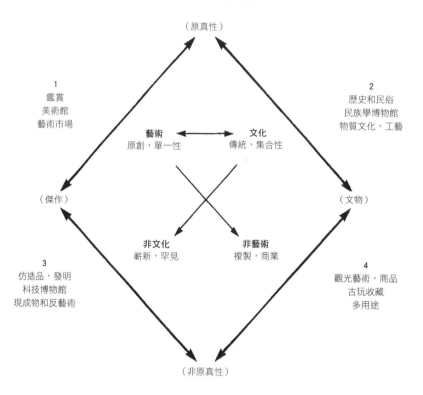

藝術文化系統
一種製作原真性的機制

（原真性）

1
鑑賞
美術館
藝術市場

藝術 ←→ 文化
原創，單一性　　傳統，集合性

2
歷史和民俗
民族學博物館
物質文化，工藝

（傑作）

（文物）

非文化　　　　**非藝術**
嶄新，罕見　　　　複製，商業

3
仿造品，發明
科技博物館
現成物和反藝術

4
觀光藝術，商品
古玩收藏
多用途

（非原真性）

圖2.5
藝術文化系統圖表
© James Clifford,
*The Predicament of
Culture: Twentieth-
Century Ethnography,
Literature, and Art,*
Harvard University
Press, 1988

收藏富有何等價值。所有權是確立藝術價值的關鍵要素之一。藝術收藏的價值大多取決於和藝術品出處有關的種種細節，像是誰曾經擁有該件作品，以及何時曾經易手，至於和藝術家或藝術創作相關的訊息倒是無關緊要。

　　收藏總是會牽涉到高下等級和價值判斷。文化理論家詹姆斯・克里福德（James Clifford）曾撰文談論收藏暨展示藝術和文物的行為，會如何影響觀看者製造意義的方式。在〈論收藏藝術和文化〉（On Collecting Art and Culture）這篇眾所周知的文章中，克里福德針對美洲原住民部落的藝術、文物和文化實踐被重新安置在西方的博物館、檔案館、藝術市場和論述系統後，會出現怎樣的命運變化，提出思考。他採用葛雷馬斯（A. J. Greimas）設計的「符號學方陣」（semiotic square），描畫出當藝術和文化物件從某一文化脈絡移置到另一文化脈絡時，會

對它們的分類和價值產生怎樣的變化關係。克里福德的「藝術文化系統」圖讓我們看到，物件藉由博物館、學者和鑑賞家的收藏行為所導致的位置移動，會如何讓一件作品的意義和價值從非藝術品（諸如宗教文物）晉升成藝術品，或從原真品淪為非原真物件。克里福德用機制來描述這種收藏過程，在這個機制裡，日常文化的尋常製品被當成商品般在稀少精美的藝術市場中被賦予價值，利用「真正的」部落宗教文物的神祕光環加以行銷。

雖然當代藝術的收藏脈絡，包括經紀人、藝廊和拍賣公司，是品味和價值的主要仲裁者，但是在文化物件的收藏實踐中另有一個對照組，也就是克里福德圖表中的「文化」部分。如同圖表指出的，這類收藏主要是以文化原真性的觀念為基礎。1990 年代初，人類學家伊麗莎・巴巴須（Ilisa Barbash）和盧西安・泰勒（Lucien Taylor）跟拍了一位西非商人賈貝・巴雷（Gabai Baaré），他買賣的商品是由同村和鄰近社區住民生產的木雕。兩人在《非洲內外》（*In and Out of Africa,* 1992）這部紀錄片中，揭露了巴雷這類「內地人」，在將「在地」文化藝術和物品引入利潤豐厚的全球藝術市場這件事情上，所扮演的複雜角色。他們明白指出，不論是巴雷，或是那些生產宗教文物複製品讓巴雷賣給紐約蘇活區藝廊以及觀光飯店的藝術家們，對西方價值體系既非懵懂無知，也並未對該體系心存感激。他們是主動介入這個充滿反諷意味的過程，他們知道西方消費者把他們神話化這件事，可以為他們帶來利益。打從殖民時代開始，他們的產品就包含了反諷性的「殖民者」雕像，以手雕方式諧擬殖民當局以及那些鑑賞家，後者對於專門生產給遊客和藝術貿易市場的宗教圖符複製品的原真性充滿垂涎。

收藏的實踐與來自展示脈絡的展覽和評價作品的實踐緊密糾纏，難分難解。因此，當藝術作品和文化物件被博物館買下，並放在諸如博物館和藝廊這類代表藝術與文化的機構中展出之後，就取得了某種價值。在這些機構脈絡裡，觀看者可以參與形形色色的觀看實踐，有些會與機構的任務合作，像是藝術教育（例如，參觀時向館方租借語言導覽聆聽解說），有些則會對機構提出挑戰（例如快速走過某場展覽，跳過其中展出的許多作品；或是根據個人的品味、政治傾向，以及超出錄音導覽所提供的四平八穩的事實之外的文化知識，對作品做出反諷或批判性的詮釋）。

攝影師湯瑪斯・施圖特（Thomas Struth）拍了一系列民眾在博物館裡觀看藝術的照片，想要捕捉藝術觀看實踐的種種複雜面貌。這些通常會在博物館或藝廊裡展出的照片，讓我們察覺到一般人對於藝術的各種不同反應。這些照片是在全世界最有名的幾家博物館拍的，內容包括民眾站在著名的藝術作品前方凝視、檢閱和匆匆走過的影像。其中一張作品拍攝了俄國聖彼得堡隱士廬博物館（Hermitag Museum）的參觀者，這張照片將觀看藝術的種種反應一舉囊括：轉過臉的，聽語音導覽但不看作品的，以及專心欣賞的。施圖特用大片幅相機拍攝這些影像，並以超大尺寸陳列，當它們在寬敞的博物館空間展出時，可以實際有效地將照片中的觀看者經驗摹製出來。這些博物館照片讓我們意識到在博物館中可以找到哪些和品味有關的反應和表情。部分拜它們的大尺寸之賜，它們也傳達出大型藝術展出品在這些空間中的存在感。施圖特曾經談論藝術如何藉由在博物館中被當成傑作加以展出而被拜物化。他指出，在這個過程中，它們變成死掉的物件，但透過觀看者與這些作品的互動，它們可以恢復部分活力。[9]在這同時，施圖特的影像也指出博物館所扮演的核心角色，它們決定哪些作品可以展出，並打造藝術作品的展出情境（崇高、原始、浮誇，或堅韌），藉此在任一社會中指定哪些影像和物件是有價值的。我們的品味不只受到有關藝術追求和欣賞的教育所影響，還受到藝術作品和物件如何被公開展出的方式所形塑。

1990 年代，博物館研究（或博物館學）這門學科，在視覺文化學者以及想要挑戰博物館塑造品味這個角色的藝術家當中，變成一個生氣蓬勃的知識批判場域。他們指出，由博物館強力打造的價值系統是一種保護性的手段，目的是為了維持和隱藏統治階級在藝術市場上的利益。某些藝術家開始創作一些後來被稱為**機制批判**（institutional critique）的作品。這個概念是源自傅柯討論機制功能的相關作品，傅柯認為諸如精神病院和監獄這類機制會生產出特定形式的知識和存在狀態。這類機制批判的信條之一是：自古以來，機制一直為權力提供結構，讓後者可以無須透過強迫或命令，而是藉由教育、品味薰陶和日常習慣的養成這類比較消極的手段來發揮作用。機制批判的焦點是，將機制視為一種結構，當局藉由這種結構以平庸的方式來行使權力，藝術社會批評家和藝術家們便根據這個重點，開始關注藝術市場的權力動態學如何轉向博物館，將它當成一個場址，觀眾

可以在這裡被訊息召喚，而這些訊息又會將觀眾的注意力折射到博物館本身的政治學。他們理解到，他們可以擾亂觀看的實踐，透過這種手段暗中破壞由機制徐徐灌輸給觀看大眾的品味標準。

機制批判可以回溯到馬塞・杜象（Marcel Duchamp）的達達主義式（Dadaist）介入，他是一名挑戰品味與美學的法國藝術家。1910年代，杜象用他的「現成物」瞄準人們對藝術品所抱持的崇敬心態狠戳猛刺，藝廊和博物館竟然展出由腳踏車車輪這類日常俗物所組成的作品。1917年，杜象在一場大力宣傳、由他協辦的畫展中，提供了一個小便斗，取名《噴泉》（Fountain），並簽上假名穆特（R. Mutt）。這件作品以及它對藝術價值、品味和展覽實踐所蘊含的清楚訊息，惹惱了展覽主辦單位，他們把它扔出展場。杜象隨即變成達達運動的轟動人物，達達運動的宗旨就是以反思性的手法取笑高雅藝術的傳統以及博物館的展示慣例。許多以批判藝術市場和其藝術價值為目標的藝術運動，都從達達那裡汲取靈感，包括政治藝術、游擊藝術、行為藝術和偶發藝術，以及其他無法以有價物件形式被商品化的臨時性藝術。

杜象所提出的擾亂藝術體制的想法，有許多自1960年代起陸續被藝術家採用，藉以檢視博物館做為一種金融機制以及品味仲裁者的角色。1960年代末，主要在美國從事創作的德國藝術家漢斯・哈克（Hans Haacke），發表了一系列作品，極為成功地讓這項策略重新恢復生機，引導觀看者去質疑博物館在塑造品味這件事情上所扮演的角色。這些觀念性創作包括一件原本預計在1971年於古根漢美術館展出的作品，內容是揭露古根漢美術館董事會與商業界的連結。該館館長最後取消了哈克的特展，儘管如此，他還是有許多以機制批判為主題的作品在世界各地的博物館展出。1990年代，藝術家熱中以機制批判來擾亂觀看實踐，採用的策略包括利用策展人的角色重新排列或打破陳列的邏輯，透過這種手法，將原本隱而不宣的博物館政治及政策彰顯出來，達到擾亂的目的。美國藝術家弗萊德・威爾遜（Fred Wilson）為了進行《開採博物館》（Mining the Museum, 1992–93）這件裝置，花了一年的時間在以穩重著稱的馬里蘭歷史學會（Maryland Historical Society）駐館，了解該學會的收藏、展覽業務以及該學會服務的社群。然後，他針對博物館的收藏進行「開採」，讓塵封在倉庫裡的物件重新面世，並用

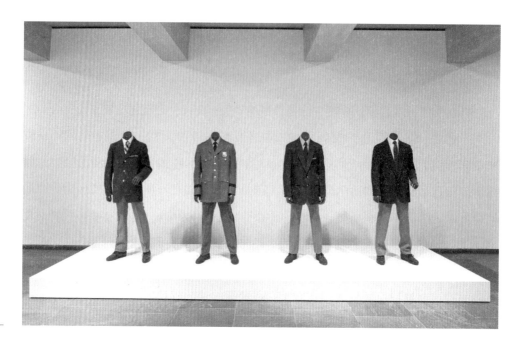

圖2.6
威爾遜《警衛觀
點》，1991
Whitney Museum
of American Art;
Photograph by
Sheldan C. Collins.
© Fred Wilson,
courtesy Pace
Gallery

一系列並置手法把它們和更傳統的展覽物件一起陳列。這些陳列品只有最低程度的標籤說明，完全仰賴並置的技巧傳達出它們對於這間博物館的陳列政治學、隱瞞手法以及如何指派意義和價值所抱持的觀點。例如，威爾遜將奴隸的腳鐐從倉庫中挖出，和先前固定展出的一組銀器茶具擺在一起。威爾遜還替這次展覽開辦講座，親自導覽。透過自身角色的轉換，也就是從做為生產者的傳統藝術家轉變成身為策展人和導覽員的藝術家，他得以對博物館的隱性政治學進行干預，這種政治學在傳統的「中立性」（neutral）展覽實踐中依然根深柢固，例如展出具有物質價值的物件（銀器茶具），同時把會顯露美國南方文化與政治中可恥醜陋一面的東西隱藏起來。

在他的另一件機制批判作品《警衛觀點》（*Guarded View*, 1991）裡，威爾遜展出了真人大小的無頭美術館警衛，強迫觀看者直接去思考這些在博物館的作品凝視過程中經常被視而不見的機制主體。在美國，許多美術館的警衛都是由黑人或拉丁裔人士擔任，而大部分的贊助者則為白種人。這件裝置作品凸顯了美術館的勞力和行銷實踐中的種族議題。這些人物雕像強迫來博物館的民眾注意到真實警衛的人身存在，藉此擾亂觀看的慣例，因為當我們全神貫注地盯著博物館展示

給我們欣賞和檢視的藝術作品時，很可能會忽略掉這些人的存在。威爾遜展示這些「看不見」的警衛雕像，讓我們注意到我們的凝視其實是有選擇性的，這種選擇性很容易會把總是存在於美術館視線範圍內的這些低薪資、低層級的雇員排除在外。

　　線上收藏與展示的問世，也對收藏和展示的文化帶來激烈變革。許多人會在攝影網站上為自己的影像打造線上藝廊，藝術家越來越常在這類虛擬藝廊中展示和販售作品，而收藏家也透過諸如 eBay 之類的網站進行蒐購。於是乎，以機制權力和展示關係為主題的批判，也開始和文化生產與科技取得方面所產生的變化同步並聯。就這點而言，專家、作者和業餘者的角色不斷受到擾亂和重構，手法則可直接回溯到杜象和他的現成物文化。

將影像解讀為意識形態主體

由於我們往往未加質疑就接受好品味的想法，因此可以把品味視為文化意識形態的合理延伸。經過自然化的意識形態發揮社會的功能，讓複雜的意義生產過程平順流暢地進行，感覺就像是一種「天生自然的」價值或信仰體系。結果就是我們比較容易看出其他文化和時代的意義生產是一種意識形態，卻不常將我們這個時代的意義視為意識形態的產物。大多數時候，我們自身時代的優勢意識形態，在我們看來都比較像常識。

　　今天，我們大多認為意識形態這套公式是源自卡爾‧馬克思（Karl Marx）的理論。馬克思主義的兩大分析主題是：經濟在歷史進程中所扮演的角色，以及資本主義以階級關係運作的方式。馬克思是在工業主義和資本主義崛起於西方世界的十九世紀提出他的學說，根據他的說法，誰擁有生產工具，誰就可以控制社會媒體所製造和傳播的想法與觀點。因此，以馬克思的話來說，擁有或掌控報紙、電視網和電影工業的優勢社會階級，便能控制由這些媒體所生產的內容。馬克思的想法，以及這些想法對後來一些理論家的啟發影響，可以幫助我們釐清，我們該如何把影像詮釋為意識形態主體（ideological subject）。馬克思認為意識形態是一種虛假意識（false consciousness），是由優勢力量散播給群眾的，群眾在這些優

勢力量的強迫下不假思索地將它們納入信仰體系，進而促成工業資本主義的繁榮興盛。馬克思的虛假意識說強調，受到資本主義這類特定經濟體系壓迫的人們，卻被鼓勵以各種方法去信仰該體系。今天，有許多人認為他對意識形態的概念太過籠統，並且過於強調由上而下的意識形態概念。

傳統馬克思主義所界定的意識形態至少面臨兩項重大改變，從而形塑了後來有關媒體文化與觀看實踐的理論。其中之一來自1960年代法國的馬克思主義理論家路易・阿圖塞，先前我們討論過他和召喚概念之間的關聯。他強調，不該說意識形態只是對於資本主義現實的單純歪曲，這說法太過草率。他認為，「意識形態再現了個人對他們的真實存在狀況的想像關係」。[10] 阿圖塞將意識形態和虛假意識這兩個術語區分開來。他思考這種「想像的」關係，而他對這個層次的介入非常重要，因為他將心理學（和精神分析學）的觀念帶入意識形態的研究領域，藉此了解究竟是哪些因素激勵主體去擁抱特定的價值看法。對阿圖塞來說，意識形態並不是單純反映這個世界的情況，不論是真是假。應該說，如果少了意識形態，我們就沒有工具可據以思考或體驗我們稱之為「現實」的東西。意識形態是一種必要的再現工具，透過它，我們才得以體驗現實，並讓現實顯得合理。

阿圖塞對意識形態一詞所做的修正，對於視覺研究來說很重要，因為視覺研究強調再現（連帶包括影像）對於社會生活各面向的重要性，從經濟到文化無一例外。阿圖塞所使用的**想像**（imaginary）一詞並不是指假的或錯的概念。他是從精神分析的觀點出發，強調意識形態是一組想法和信仰，它是透過無意識（unconscious）塑形，並和諸如經濟、體制等社會力量互有關聯。我們生活在社會當中，就等於生活在意識形態裡面，而再現體系正是意識形態的載具。阿圖塞的理論對電影研究尤其有用，這些理論有助於理論家分析媒體文本如何讓人們認識自己，以及人們如何在觀看影片時認同某個權威或全知全能者的位置。

阿圖塞的意識形態概念一直影響深遠，但它們也可被視為一種去權（dis-empowering）觀念。如果我們總是早就已經被指定為主體，並被召喚成為我們這種人的話，那麼個體或社會的變革就沒有半點希望了。換句話說，我們已經被建構成主體的這種想法，不允許我們認為自己在生活中具有任何的行動力。在阿圖塞的召喚觀念裡，包含了個體行動力備受限制的想法。意識形態對我們發聲，並

在過程中徵募我們成為「作者」；因此，我們是被指定成／為主體的。用阿圖塞的話來說，我們並不是那麼獨一無二的個體，而是「早就已經是」（永遠先在〔always already〕）的主體──以意識形態的話語來說，我們生來就是如此，並被要求找到自己的定位。這意味著在他的模式裡，不可能出現本章一開始所描述的不同的召喚方式。

但是對我們而言，用複數形式去思考意識形態一詞，這點非常重要。單數的大眾意識形態觀念，會使我們難以理解在經濟和社會上居於弱勢地位的人們如何可以挑戰或反抗優勢意識形態。早在阿圖塞之前，義大利馬克思主義者安東尼歐‧葛蘭西（Antonio Gramsci）就已經用霸權（hegemony）觀念來取代優勢（domination）觀念，協助我們思考這類抗拒（resistance）行為。以視覺研究來說，葛蘭西所提出的霸權觀念對一些評論家有極大的助益，這些人亟欲強調影像消費者可以用不利於製作者和媒體工業利益的方式，對流行文化的意義和運用扮演一定的影響角色。葛蘭西最活躍的寫作時期是在1920和1930年代的義大利，不過他的想法卻是在二十世紀末發揮高度影響力。在葛蘭西對霸權的定義中有兩個核心面向：一是優勢意識形態往往以「常識」的身分現身，二是優勢意識形態和其他力量之間會形成緊張關係，而且會不斷消長。

霸權一詞強調的是，一個階級並不具備支配另一個階級的權力；權力是由所有階級的人民經過角力之後的妥協結果。「優勢」是統治階級透過力量所贏得的，「霸權」則不同，它是由社會所有階層經過一番推拉之後建構出來的。沒有任何單一階級的人們「擁有」霸權；霸權是文化的一種狀態或情況，是經過意義、法律和社會關係上的一番鬥爭和妥協而取得的。同樣地，沒有哪個群體終將「擁有」權力；因為權力是一種關係，不同階級的民眾會在這樣的關係中進行鬥爭。霸權觀念最重要的一個面向就是：權力關係是一直在變的，因此某一文化裡的優勢意識形態必須不斷重申自己的地位，因為民眾有能力與之對抗。霸權觀念同時也允許政治運動或顛覆性的文化元素等反霸權力量出現，並對現狀提出質疑。霸權觀念以及隨之而來的**協商**（negotiation）一詞，讓我們承認人們在挑戰現狀或實現社會變革上所可能扮演的角色，而這些變革不見得是站在市場利益考量這一邊。

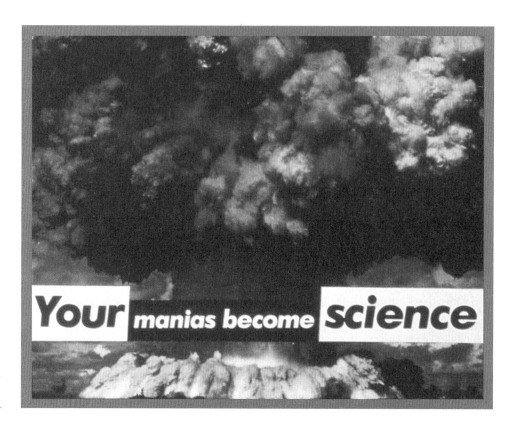

圖2.7
克魯格《無題》
（你的瘋狂變成科
學），1981

　　葛蘭西的霸權和反霸權觀念，如何可以幫助我們了解人們怎樣創造影像的意義？藝術家芭芭拉・克魯格（Barbara Kruger）擅長取用「現成的」攝影影像，然後加上文字賦予它們反諷的意義。在圖2.7這件1981年完成的作品中，她採用家喻戶曉的原子彈影像，利用加入的文字改變它的意義。原子彈的影像涵蓋了相當廣泛的意識形態，從壯觀的高科技到焦慮它的驚人毀滅力量都有，端賴影像被看到時的脈絡而定。我們或許會說，炸彈本身和它的影像是一組特定的意識形態假設，這假設來自冷戰時期，那時國家具有製造毀滅性武器的正當性，而在保衛國家的大傘底下，所謂的「需要」又創造了更多的毀滅性武器。如果是在1940和1950年代，這樣的炸彈影像可能會激起一些有關西方科技優先或是美蘇兩大強權角色的想法。不過到了二十世紀即將結束之際，這個影像更像是代表了對存在於世界各地的毀滅性武器的一種警醒反思。

　　克魯格在這張影像中使用文字來批判有關西方科技的意識形態假設。誰是影像中的「你」？我們可以說，克魯格講的是那些具有權力的人，或是那些協助製

造原子彈以及同意製造原子彈的人。不過她指的也可能是同意執行瘋狂想法（轟炸人類）以獲取科學成就的西方科技和哲學這個更大範圍的「你」。在這件作品中，影像因為加在上面的粗體指責字句而得到新的意義。在這裡，文字指出影像的意義，並且以一種通常是間接的方式刺激觀看者從不同的角度去觀賞作品。克魯格的作品是對科學所具有的優勢意識形態發出反霸權宣言。

有一點很重要，當我們想到意識形態和它們的運作方式時，請牢記在心，在強大的信仰體系以及五花八門的觀看者的經驗之間，有著複雜的互動關係。如果我們將某個優勢意識形態看得太重，等於是冒險把觀看者當成文化傻瓜，以為他會強行「吞下」任何想法和價值觀。在此同時，如果我們過度強調觀看者能夠輕易對任一影像做出許多潛在詮釋，無異於是認為所有觀看者都具有隨意詮釋影像的權力，而且他們所作的詮釋對他們身處的社會來說深具意義。假使秉持這種觀點，我們將無法了解優勢權力，以及優勢權力想要組織我們如何觀看的企圖。影像的意義是在製作者、觀看者、影像或文本，以及社會脈絡的複雜關係中創造出來的。由於意義是這種關係的產物，所以這個團體中的任何單一成員所具有的詮釋行動力都是有限的。

編碼和解碼

所有影像在創作或製作過程中會進行意義編碼的工作，並由觀看者進行解碼。霍爾在名為〈編碼，解碼〉（Encoding, Decoding）的著名文章中指出，觀看者在擔任文化影像和人工製品的解碼者時，可以採用以下三種態度：

1. 優勢霸權解讀（dominant-hegemonic reading）。他們可以認同霸權的地位，並以毫不懷疑的態度接收某個影像或文本（例如電視節目）的優勢訊息。

2. 協商解讀（negotiated reading）。他們可以從影像和它的優勢意義中協商出一個詮釋。

3. 對立解讀（oppositional reading）。最後，他們可以採取對立態度，要不就是完全不同意影像中具現的意識形態，要不就是一味加以拒絕（例如忽視

它的存在）。[11]

採取優勢霸權解讀態度的觀看者可說是以一種相對被動的方式去解碼影像。不過我們可以說，只有極少數的觀看者確實是以這種態度去消費影像，因為沒有一種大眾文化可以滿足所有觀看者在文化上的特殊經驗、記憶和欲望。至於第二種和第三種態度，即協商和對立解讀，對我們來說比較有用，也值得我們更進一步說明。

「協商」一詞牽涉到交易過程。我們可以把它想成是一種發生在觀看者、影像和脈絡之間的意義買賣。當我們以一種隱喻的方式使用「協商」二字時，我們會說，在詮釋影像時我們經常和它的優勢意義「討價還價」。解析影像的過程是同時發生於意識和無意識這兩個層次。也就是說，我們自身的記憶、知識和文化框架，會與影像本身還有它的優勢意義一起作用。詮釋因此是一種心智過程，關乎意義和聯想的接受或拒絕，而這裡所說的意義和聯想則是透過優勢意識形態的力量依附在影像上的。在詮釋的過程中，觀看者積極和優勢意義搏鬥，想要用文化和個人層面上的特殊意義去改變由製作者和廣大社會力量所強加的意義，甚至凌駕其上。「協商」一詞讓我們看清楚，文化詮釋原來是一場鬥爭，在解碼影像的過程中，消費者是積極的意義製造者，而非只是被動的接受者。

讓我們拿一件大眾文化產品來說明協商的運作過程，例如《偶像》（*Idol*）選秀系列。《偶像》選秀節目最早是由英國的《流行偶像》（*Pop Idol*）掀起風潮，如今已有三十多國的版本，許多還帶有全國性的意味，例如《美國偶像》（*American Idol*）、《澳洲偶像》（*Austrialian Idol*）、《德國超級明星》（*Deutschland such den Superstar*）和《菲律賓偶像》（*Philippine Idol*）。當把這麼多在地版本考慮進去之後，對於《偶像》系列的優勢解讀會是如何呢？這系列節目的意識形態基礎是：普通人可以單憑自己「與生俱來」而非學習得到的才華躍升明星、躋身名流，這顯然是該節目大受歡迎的原因之一。收看這類節目也和看著別人成功、失敗並遭受專業評審毒蛇批評的樂趣有關（寬厚與殘忍的樂趣）。在那些編上國家名號的版本中，例如《澳洲偶像》，這類節目還傳達了一套與國家認同有關的價值，在某種程度上把衛冕者當成國家價值與品味的具體象徵。而

《美國偶像》這類包含觀眾投票的版本，則是涵括了一套與民主有關的意識形態信仰，鼓勵觀眾踴躍投票（通常是做為產品配置的一部分，由專線服務電話負責處理），就像政治選舉時不該放棄投票權。最後，關於這類節目的一種優勢解讀是：普通人也和那些擁有財富和社會資本的階級一樣，有機會靠著自身才華得到回報，建立名聲。

　　《偶像》選秀節目一直廣受歡迎，也成為許多公開討論與辯論的題材來源。全球各地這類節目的觀看者，大多不會用照單全收的優勢解讀來詮釋它們，而是採取某種協商解讀，同意節目中傳遞的某些訊息，也對其他提出批判。例如2008年那一季的《美國偶像》同意把卡莉・史密森（Carly Smithson）納入入圍名單的決定，就曾引發觀眾批評，因為參賽之前她曾經以卡莉・韓尼斯（Carly Hennessy）之名和唱片公司簽過合約甚至發片，觀眾認為，這個節目是要挖掘有天分的璞玉，而不是要讓失敗的唱片歌手爭取第二次機會的地方。另外，如同我們將在第七章討論的，一直以來，《美國偶像》都以明目張膽的置入性行銷（在評審桌上將可口可樂大玻璃瓶一字排開，標籤正對攝影機）飽受揶揄。對《偶像》選秀節目的協商解讀可能會把它視為娛樂節目，負責提供成功的形象，但這類成功對觀眾而言顯然是一種天方夜譚，是建構出來的神話。至於對立解讀則會將所有的實境節目詮釋成電視工業製作廉價節目的手段，因為如此一來，製作單位就可省下知名演員和編劇的高額費用。這類對立性批判也可以拿該節目當做範例，說明「每個人都有同等機會追求成功」其實是一種迷思，因為資本主義正是建立在「只有少數人能取得權力、財富和名聲」的基礎之上。

接受理論與閱聽眾研究

霍爾定義下的這三種流行文化解讀模式（優勢霸權、協商和對立），又以對立解讀這個類型提出了最複雜的一些問題。一直有人批評霍爾的理論將觀看者的行為簡化成三種不同位置，但事實上，大多數觀看者的觀看實踐都是落在不同層次的協商意義這一塊。不過無論如何，提出下列質問還是重要的：到底什麼是對於某電視節目或媒體影響的對立解讀？觀看者本來就經常會做出和影像原意不同的解

讀，對立解讀和這有什麼不同嗎？當某一文化產物基於與大眾共享的霸權意義而廣受歡迎時，單一觀看者的對立解讀或許微不足道。不過這層考量卻引發了一個關於權力的重要議題：誰的解讀才算數，以及是誰握有影像或文本意義的最後控制權？在各式各樣對於流行文化的協商和對立解讀裡，我們看到當代社會中存在著複雜的權力關係，而霸權和反霸權勢力也處於持續緊張的狀態。

當我們考慮到觀看者對於文化文本的反應時，我們就觸碰到所謂的「接受」（reception）問題。接受理論的主要研究重心在於：個別觀看者在收看和消費文化產品時，是以何種方式來詮釋意義和製造意義。娛樂和行銷產業會以各種手段來預估閱聽大眾的反應。用尼爾森公司的收視率數字來估算電視節目的觀眾數（透過電視記錄器和電子裝置）的做法行之有年，不過隨著電視收視率逐年低降，這些做法如今已備受質疑。產業界則是會投下大筆資金進行焦點團體和市場研究，找出觀看者—消費者對不同節目、廣告和產品的想法。市場研究為了評估觀看者—消費者的興趣，使用日益複雜且包羅萬象的各種技巧，包括五花八門的調查，研究消費者—觀看者的部落格、日記以及自製錄影帶，當然還包括與收視率和消費者購買行為有關的重要量化數據。

學者所做的接受研究與閱聽眾研究的差別在於，他們的研究焦點是觀看者而非閱聽眾。從事接受研究的學者，一般都是仰賴民族學方法，與真實的觀看者進行訪談，試圖找出他們從某件文化產品中取走了哪些意義。例如，在1980年代，英國研究員大衛・莫利（David Morley）以霍爾的編碼—解碼模式做為焦點團體研究的框架，探討BBC電視節目的《全國》（*Nationwide*）的觀看者；珍妮絲・芮德薇（Janice Radway）利用訪談和參與者觀察把閱讀羅曼史的女性當成某種「詮釋群體」（interpretive community）；還有洪宜安（Ien Ang）根據影集《朱門恩怨》（*Dallas*）觀看者的信件來探討電視節目對荷蘭觀看者的意義。[12]

大多數的觀看者—消費者是藉由觀看和詮釋文化產品來製造意義。然而，隨著網頁、iPod和手機等五花八門的電子科技相繼問世，加上人們可以輕輕鬆鬆將數位與錄像影像上傳到YouTube之類的網站，許多人也已取得生產影像和文化產品的技術方法。儘管如此，事實還是沒變，依然有數量驚人的文化和影像產品是由娛樂工業和商業界製作，而且這些產業越來越懂得該如何滲透業餘媒體，從中

得到好處。我們將在下一節討論影迷與觀看者的文化產品。在那之前，我們想先說明觀看與詮釋過程的複雜性。

　　如同我們先前曾經說過的，觀看者並不是單純被動的接收者，他們不會被動接受諸如影片和電視節目這類大眾影像和文化產物企圖傳遞的訊息。他們會利用各種工具來觀看影像並賦予影像意義。而這種和流行文化協商的過程，就是一種「將就使用的藝術」（the art of making do），換句話說，觀看者也許沒有辦法改變他們所看到的文化產物，不過他們卻可以透過詮釋、拒絕或再造文化文本的方式「將就使用」該產物。如同先前提過的，對立解讀可以採用取消或拒絕的形式──關掉電視機、表示厭煩，或翻過書頁。不過它也可以將就使用這些文化物件和人造製品，或以新的方法使用它們。身為觀看者，我們可以挪用（電影、電視節目、新聞和廣告的）影像和文本，根據我們的目的改變它們的意義。但是，就像我們先前解釋過的，意義是由觀看者、生產者、文本和脈絡這四種力量經過複雜的協商過程所決定。因此，我們可以說，影像本身也會拒絕某人想要賦予它的對立解讀。換句話說，當意義與影像的優勢解讀相對立時，這類意義與影像之間的「黏合」程度，可能比不上那些符合優勢意識形態的意義那麼強固。

　　只要觀看者與影像接觸交手，意義的協商就會持續進行，因此我們可以把它視為一種變動不定的複雜過程。就是基於這點，霍爾的三分法才會打從一開始就被認為太過簡化與固定。即便讀者和觀看者是在文化優勢意義的種種限制之下進行解讀和觀看，我們依然要把這兩項活動視為高度主動且富於個別性的過程。這項有名的策略就是文學暨文化理論學者米歇・德塞圖（Michel de Certeau）所說的**文本盜獵**（textual poaching，或譯「文本侵入」）。根據德塞圖的形容，文本盜獵就像是「租了一間公寓般地」佔居某個文本。[13] 換言之，流行文化的觀看者可以透過協商意義「佔居」（inhabit）該文本，藉此創造新的文化產品來回應它，把它變成自己的文本。德塞圖將解讀文本和影像視為一連串的前進與撤退，也是一連串的戰術和遊戲，讀者可以藉由這種過程，像使用遙控器那樣，輕而易舉地拆解文本，再把它重新拼湊起來。

　　德塞圖將讀者／作者、製作者／觀看者之間的關係，視為企圖佔有文本的一場持續性鬥爭──一場爭奪文本意義和潛在意義的鬥爭。這種觀念違背了我們所

受的教育訓練，後者教導讀者找出作者的企圖意義，並且不要在文本上留下任何痕跡。然而，這樣的過程籠罩著優勢流行文化製作者和消費者之間不平等的權力關係。根據德塞圖的定義，策略（strategy）指的是社會機制行使權力並制訂一套完整系統迫使消費者與之協商的一種方式（例如電視節目表），戰術（tactic）則是觀看者／消費者僭越系統的一種「打帶跑」隨機行動，它包括的層面很廣，小至使用遙控器改變電視「文本」，大至架設網站分析特定影片或電視節目。德塞圖的理論可用來檢視觀看者對流行文化所進行的協商或對立戰術。德塞圖特別檢視了工人們所採用的戰術，這類戰術只是為了讓他在工作時間感覺到自己擁有某種小小的行動力，例如在工作時間做私人事情，或是從事低層級的辦公室破壞行動，像是「協助」辦公室機器故障失靈。

因此，解讀和觀看都是給和取的過程。協商觀看的例子之一，是在以性別扭轉（gender-bending，扭轉傳統性別角色和性規範的符碼）或同性情誼為主題的電影中，解讀同志次文本（subtext）的技巧。例如，瑪琳・黛德麗（Marlene Dietrich）是1920和1930年代當紅的電影明星，她所主演的電影在女同志觀看者中興起了一陣風尚，她們挪用黛德麗帶有性別扭轉的表演來凸顯同志影片文化未受尊重的歷史。在1930年的電影《摩洛哥》（*Morocco*）中，做為當時魅力圖符的黛德麗，穿上男生的晚禮服，還親吻了另一名婦女。她的電影一直廣受注意，除了以開放態度詮釋女同志欲望這點之外，也是對於電影文本的一種酷兒解讀。

另一個對立觀看的例子，則是肯定以往被視為剝削或侮辱某一團體的電影類型所具有的正面特質。以剝削黑人的「B電影」為例，以往人們注意到的都是這類電影對1970年代黑人文化的負面再現，像是黑人男性多為「種馬」、幫派分子或皮條客這類刻板印象。然而，最近，人們開始重新思考這類電影，強調這類電影可為1970年代的黑人文化和才華提供富有價值的珍貴面向。這些電影不只捧紅了黑人演員，也是首次在電影配樂中納入黑人音樂（放克和靈魂樂）。潘・葛蕾兒（Pam Grier）在1970年代演過無數的監獄劇情片和黑人剝削電影，例如1974年的《騷狐狸》（*Foxy Brown*），到了1990年代又因為演出昆丁・塔倫提諾（Quentin Tarantino）向黑人剝削電影致敬的《黑色終結令》（*Jackie Brown*, 1997）而再度竄紅。因此，我們可以這麼說，這個類型的電影已受到挪用，它的意義已發生策略

性轉變，被用來創造黑人文化的另類觀點。

這種以政治賦權（political empowerment）為目的的「將就使用」和挪用形式，也可以在語言層面中找到。社會運動常常採用具有貶義的詞彙，並以賦權的方式重新使用它們。這個過程就稱為**轉碼**（transcoding）。1960年代，美國民權和黑人運動所高喊的「黑即是美」，便是挪用**黑**（black）這個字，並將它的意義從負面變成正面。同樣地，近年來，**酷兒**（queer）這個傳統上用來侮辱男同志的詞彙，也已轉碼成為值得擁抱和驕傲的文化認同。

拼裝（bricolage）是另一個可以協助我們了解人們以哪些類型的表意實踐來製造意義的詞彙。拼裝是一種改編模式，在這種模式裡，事物（多半是商品）都不會以原先設定的目的被使用，並會讓它們脫離正常或預期的脈絡。這個詞彙源自人類學家克勞德‧李維史陀（Claude Lévi-Strauss），指的是「將就使用」，或是以創意方式運用手邊拿得到的任何東西，粗略傳達出DIY文化的概念。1970年代後期，文化理論家迪克‧何柏第（Dick Hebdige）以「拼裝」一詞來描繪諸如龐克之類的年輕次文化，以及年輕人採用一般商品並賦予它們嶄新風格與意義等實踐手段。[14] 1970年代龐克族把安全別針當成某種形式的身體裝飾品，就是拼裝實踐的經典範例，安全別針原本只是一種簡單扣件，如今卻轉變成拒絕參與主流（父母輩的）文化和蔑視日常消費文化規範的身體裝飾。何柏第將這種行為稱為**表意實踐**（signifying practices），強調他們不只是借用既有脈絡中的商品，還會賦予它們新的意義，也就是說，就符號學的術語而言，他們創造了新的符號。

拼裝概念以及何柏第對這概念的影響性用法，都把焦點放在1970和1980年代的青少年次文化，以及他們大多是在街頭創造出來的那類時尚、音樂和風格陳述。何柏第把青少年次文化界定為：某個團體透過自身風格的各種面向讓自己有別於主流文化，而這種風格是由參與者利用各種被改變過意義的「現成」物拼組出來的。例如首創於1940年代的馬汀大夫鞋，原本是一種矯正鞋，1960年代在英國以工作鞋的名義出售，不過從1970年代開始卻遭到挪用，成為許多次文化團體的重要元素，像是龐克族、愛滋病運動工作者、新龐克和油漬搖滾（grunge）等。「Carhart」牌的丹寧服飾原來也是藍領階級的工作服裝，後來卻受到年輕人的歡迎，成為1990年代標準的嘻哈裝扮。文化理論學者安潔拉‧麥克羅比（Angela

McRobbie）曾經考察二手服飾「破爛市場」（ragmarket）如何讓年輕人藉由挖掘舊風格來創造新風格。[15] 麥克羅比認為，女人同時扮演街頭企業家和追求繁複復古風的消費者，她們挪用工作服，把男人的服飾當成正式套裝和長內衣（例如貼腿褲），她們創造出來的新風格，後來甚至變成主流時尚挪用的對象。

何柏第和當時其他理論家所書寫的次文化，大多是白種男性工人階級的次文化，但從那之後，次文化風格（以及相關分析）已經歷過許多轉變。對次文化時尚的參與者來說，挪用歷史物件和影像所做的風格再造，可做為階級、族群和文化認同的政治性聲明。許多年輕人宣稱，他們之所以發展不符合主流「好品味」的風格，主要是為了挫一挫主流文化的銳氣。例如，奇卡諾（Chicano）的跳跳車（low-rider）就是以他們的汽車來呈顯風格，他們在車身上畫出墨西哥人物和歷史故事，將車子改裝成有如生活空間，且只能慢速行駛。就像文化理論家喬治‧李蒲賽茲（George Lipsitz）指出的，跳跳車公然蔑視功利主義，它是開來展示用的，是一種民族自尊的符碼，也是對抗主流汽車文化的行為。他寫道：「跳跳車駕駛本身就是後現代文化的操弄大師。他們將似乎不合時宜的狀況並置在一起——將快車改裝成慢車，以及炫耀一些不切實際的『改裝』，像是將頭燈換成吊飾燈等。他們鼓勵雙焦點的透視——汽車是製造來觀賞用的，不過只有經過改裝，在原先的汽車設計標準上加進反諷和好玩的註解後才算數。」[16] 跳跳車車主藉由改造車輛表達對原始設計功能的蔑視，他們在車上畫畫，讓車輛變成融合了墨西哥文化意義的藝術作品，他們透過這兩種方式生產自己的文化與政治論述，對抗盎格魯白人的主流文化。這類文化介入的激進程度，可以從執法單位的反應窺見一般。自從跳跳車駕駛固定在每週六晚上於洛杉磯這類城鎮的主街上以最低時速行駛（阻礙交通）之後，美國政府便制定法規，讓低速行駛變成違法行為。滑板車文化也有類似的情形，這項文化曾在不同時期與龐克文化和嘻哈文化有所交集，一般會和年輕人聯想在一起，它也曾刺激出一連串的反滑板車條例，禁止它在某些地方使用，或在公共空間設置金屬路障，讓它無法通行。

在紐約、洛杉磯和倫敦這類當代都會中心，大多數時尚都被視為具有特定的族群意含，而引人注目的拉美裔和嘻哈次文化的街頭時尚，像是低腰斜紋褲、海盜頭巾、厚底鞋、金項鍊、骷髏頭勳章和連帽衫等，則是篩選出一群年輕人，範

圍遠超越這些風格原先所屬的族群團體。次文化風格不只在時尚與髮型方面一眼可辨，在身體標記上也很明顯，例如刺青和穿洞，在二十一世紀的今天，這兩項文化早已超越它們在二十世紀所代表的意義，變成西方都會文化中自我表現的主流手法。年輕人拒穿大賣場和連鎖服飾店的生產線服裝，藉此向後者推銷的主流價值表達抵抗之意，並透過另類服裝風格來表現個體的獨特性，但是這樣的想法，卻因為市場以飛快速度吸納了「風格意味抵抗」的觀念並進而大肆行銷，而變成一種複雜的過程。

在這同時，我們於二十一世紀初看到一種明顯的蓬勃浪潮：販售年輕人生產的獨立品牌服飾以及各種零售品的零售專賣店，包括雜誌、玩具、家用品和一些漂亮小物。機器巨神（Giant Robot）是一家五層樓的精品連鎖店，由同名雜誌的編輯艾瑞克·中村（Eric Nakamura）和馬丁·黃（Martin Wong）在1990年代末期創立。該店販售獨立設計師的服飾、玩具，以及低眉、普普超現實主義和東京流行類型的藝術品和藝術書，包括塗鴉大師達力（Dalek，又名詹姆斯·馬歇爾〔James Marshall〕）、伊麗莎白·麥葛拉斯（Elizabeth McGrath）、優子·馬拉達（Yuko Marada）、馬塞爾·札馬（Marcel Dzama）、束芋（Tabaimo）和青島千穗（Chiho Aoshima）等人的作品。青島千穗的版畫《蛇女的新生》（*The Rebirth of a Snake Woman*）就是描繪一名女子通過一條大蛇的消化而得到新生的過程。這家商店和雜誌的名稱都是來自日本動漫的機器巨神時代。「Poketo」則是洛杉磯一家獨立商品經營團隊，2003年由泰德·瓦塔康（Ted Vatakan）和安吉·米昂（Angie Myung）成立，負責行銷七十位獨立的當代流行藝術家所設計的買得起日常小物，例如錢包、袋子、T恤、塑膠盤（以適用洗碗機著稱）和文具。這些冒險事業之所以成功，並不是仰賴某些期盼中的大公司以買斷方式採購，它們靠得是一種另類的全球跨文化年輕市場的認同感，這群消費者把獨立商標和產品視為某種個人美學加以追求，並認為它們代表了支持小生意和獨立表現的消費政治學。

次文化時尚和主流時尚之間的區別日益模糊，例如，在嘻哈族群中，不同風格的混搭已變得十分常見，而傳統的學院風品牌，像是「Tommy Hilfiger」和「Polo」，在嘻哈名流與他們的粉絲之間也越來越受歡迎。許多嘻哈表演者佩戴沉甸甸的金項鍊，穿上與貴族學院階級有關的時尚服裝，表示他們取得了上層階

級的財貨和符碼。這類次文化不能套用反對消費文化和主流價值的模式。它們是一種複雜的挪用，接受原先意圖反對的體系，但同時透過誇張法創造出反諷的符碼。許多嘻哈明星甚至變成時尚設計師，打造品牌，行銷各式各樣通常會被冠上上流階級時尚的風格。用「變節」（sell out）來形容這類行為太過簡單。應該說，他們塑造出新形態的文化與權力協商模式。這類趨勢讓高低分明的品味層級受到質疑：上層階級的品味象徵遭次文化挪用，而次文化風格則是取得了品味和文化資本，反過來變成有錢階級想要追求的價值。用符號學的術語來說，這類動態發展為某種階級地位和知識的批判創造出新的符號。這不只證明了，如今再也無法以同樣的方式維繫傳統的階級差異觀念，它還顯示出文化資本，尤其是文化知識，已經經歷了天翻地覆的重新洗牌，例如嘻哈文化的知識如今已跟古典音樂的知識一樣，受到社會各階層的珍視。文化資本除了會涓流而下，也會逆流而上。

挪用與文化生產

到目前為止，我們討論的都是解讀與觀看的協商過程，不過針對文本意義所做的協商，也有可能採取文化產品的形式。例如，長久以來，藝術家會挪用特定的藝術文本或流行文化，做出自己的政治陳述；影迷會將特定節目的文本內容重新製作成新的產品，顯示自己對該節目的投入程度；而在網站媒體的脈絡中，也有越來越多觀看者—消費者會取用廣告、流行文化和新聞媒體的影像，配上新的文本來改變其意義。傳統上，**挪用**（appropriation）一詞指的是未經同意而將某物取為己用。文化挪用則是「借用」和改變文化產品、標語、影像或者時尚元素的一種過程。

　　藝術家向來十分擅長以文化挪用的手法來宣示他們對優勢意識形態的反抗。因此，從某知名影像挪用而來的影像，可以對原始的文本進行逆轉，因而產生某種雙重意義。**圖2.8**是黑人攝影師戈登・帕克斯（Gordon Parks）拍攝的《艾拉・沃森》（*Ella Watson*, 1942），這件作品參照了1930年代的知名畫作《美國哥德式》（*American Gothic*），葛蘭特・伍德（Grant Wood）在畫作中描繪一對美國農民夫婦拿著一枝乾草叉站在古典風格的木造農舍前方。《美國哥德式》一直是許多重

製作品的取材來源，經常是以幽默手法對美國社會價值的轉變做出評論。不過，帕克斯這張於民權運動爆發之前拍攝的照片，卻是對以下這兩套符碼之間的矛盾提出尖刻的詮釋：一是照片中這位辦公室黑人清潔婦所代表的符碼，她拿著掃帚和拖把站在美國國旗前方；二是《美國哥德式》畫作中所呈現的美國清教徒符碼。帕克斯指出一項事實：並不是所有的美國人都包含在它的神話圖像之中。如同哈佛大學史學家史帝芬‧畢爾（Steven Biel）所

圖2.8
帕克斯《艾拉‧沃森》，1942

寫的：「如今已成為圖符的《美國哥德式》畫作中的標準白人，並非一路受到認可，沒遭遇任何挑戰。」[17] 正是因為運用挪用策略的手法，讓帕克斯的這張影像可以對社會隔離與不公的現象做出更大格局的陳述。

挪用策略經常是政治藝術裡的要角。其中一個好例子就是「大怒神」（Gran Fury）所製作的公共藝術。「大怒神」是一個藝術團體，成立於1987年（以臥底員警所使用的順風汽車〔Plymouth〕命名），他們生產海報、表演、裝置藝術和錄像作品，迫使人們正視衛生單位拒絕開誠布公的愛滋問題。其中一幅海報是為了宣傳1988年的一場示威遊行，這個名為「吻入」（kiss in）的示威活動，試圖去除「接吻會傳染愛滋病毒」的迷思。海報上「讀我的唇」這個句子，指的是海報上兩個女人即將接吻的影像，然而這句話卻是挪用自已被討論多時的老布希總統的競選口號。老布希的標語是：「讀我的唇，不加稅。」大怒神「抬出」「讀我的唇」這個句子，並且把它和同志接觸的影像擺在一起，是想要告訴我們，這個句子顯然還有布希競選團隊絕對料想不到的意義。「大怒神」的挪用讓這張海報

圖2.9
大怒神《讀我的
唇》，1988

多了一絲辛辣的政治幽默，海報
不只大玩文字遊戲，也藉此指
責總統在政治上得了同性戀恐懼
症，不敢面對愛滋病的嚴重性。

這些藝術上的挪用策略一直
是現代藝術運動中不可或缺的要
素，但也是1980和1990年代影
迷文化的一部分。網站技術出
現，為影迷打造了一個可以分
享影像和錄像的論壇，但是在
那之前，某些電視節目和影集
的影迷們也會見面聚會，改寫節
目情節，甚至重新剪接劇情（利
用粗糙簡陋的錄像設備）改變
原來的意義。[18] 有關這類影迷
文化的分析，經常採用德塞圖的
「文本盜獵」觀念，討論這些
觀看者如何重製節目，一方面

為了改變節目的意義，一方面則是要申明自己的影迷地位（影迷是對於節目具有
權威意見的觀看者，他們認為自己比製作單位知道更多）。這類1980年代影迷文
化最有名的代表，首推科幻影集《星艦奇航》（*Star Trek*）的影迷「斜線小說」
（slash fiction），他們會重寫影集中的場景並重新剪接劇情，以便更深入刻劃史
巴克（Spock）和寇克艦長（Captain Kirk）之間的浪漫和情欲關係（「斜線」一詞
的內涵意義是：把兩個角色的名字結合起來，表示他們是一對，例如史巴克／寇
克）。這些影迷文化擴張到其他無數節目並運用各種策略，不過首要主題還是透
過新的情欲角度重新解讀銀幕角色的關係。研究這類文化生產的分析者，認為這
類生產正是德塞圖「盜獵」觀念的具體象徵，因為它們「將就使用」流行文化的
原始文本，但卻是根據這些原始文本創造出新的劇情，並賦予它們新的意義。

這類影迷生產有如一根引信，隨著網路媒體的興起，點燃了更為重要的一波文化趨勢，有了網路之後，影迷可以架設自己的網站，利用網路攝影機製作串流影片（streaming video），改寫或重製電視情節、廣告和新聞影像，並對整體的媒體和流行文化做出諷刺諧擬。這些由傳統上被視為「業餘人士」製作的文化產品，五花八門，數量驚人，其中大多是好玩幽默性質，不太含有社會或政治批判的目的。這類影像文化大多是透過社交網站傳播，人們透過電子郵件和臉書之類的社群網站將影片與朋友分享，並在YouTube之類的網站將影片推薦給觀看者。在這些線上脈絡中，使用者越來越常運用影像（往往是每天從手機上傳的影像）的展示排列來界定自己的公開個人檔案並建構自己的身分。社群網站也變成行銷者的首要來源和通路，他們不斷創造新策略打進其中，透過這些社群鎖定對流行趨勢天線敏感的網路族年輕消費者。

網路上日益暴增的數位（動態和靜態）影像，在許多方面都取代了街頭影像所扮演的角色，例如我們前面提過的大怒神海報。由於民眾越來越常將個人影像上傳到公開網站，並利用個人網頁來界定自我身分，加上搜尋引擎發達，要在網路上尋找特定類別的影像相當容易，凡此種種，都讓網路影像的流通傳播急速加遽。不過在一些重要大城，還是保有某種政治藝術的街頭文化，一個明顯的例子是，2004年化名為「銅綠色」（Copper Green）的紐約藝術家或藝術團體發動了一場游擊戰，在街上和地鐵裡張貼了無數海報，利用眾所皆知的iPod廣告標語對當時剛遭踢爆的伊拉克阿布格萊布（Abu Ghraib）監獄美軍虐囚案提出評論。銅綠色（這個化名源自於五角大廈為伊拉克拘留行動所取的代碼）在這場游擊戰中，企圖利用人盡皆知的阿布格萊布的虐囚影像，也就是一名穿著連帽斗篷的男子站在一個箱子上，雙手綁著電線（參見**圖6.10**），藉此創造出一組新的意義。根據報導指出，虐囚美軍威脅那名男子，只要他雙手移動或放下，就會遭到電擊。[19]這張海報把iPod的廣告標語：「iPod：一萬首歌曲盡在你口袋」，改成了「iRaq（伊拉克）：一萬伏特盡在你口袋，有罪或無罪」。銅綠色故意把那張海報貼在iPod廣告附近或內部，一方面狡獪巧妙地吸引一時沒意會過來的行人多看一眼，另一方面則對軍事監獄的虐囚行為以及整體的廣告文化和消費文化同時提出批判。（我們會在第六章以更長的篇幅討論阿布格萊布的影像，並在第七章詳細說

明iPod的廣告宣傳和文化反堵。）因此，這件作品的意義不僅在於它要求觀看者把阿布格萊布的影像視為伊拉克戰爭「國內戰線」的一部分，還要求我們把伊拉克戰爭文化與美國消費文化連結起來。iPod廣告宣傳的白色耳機線被改造成虐囚電線，藉此批評iPod文化（戴上耳機，讓我們跟周遭環境切離）反映出一種與世隔絕的消費者文化，而正是這樣的文化讓美國公民對這場戰爭以及其中的複雜性得以裝聾作啞、不願正視。銅綠色的這場游擊戰證明，街頭依然是爭議性意圖與意義的基地所在。

當紐約市和大都會交通局（Metropolitan Transit Authority）將銅綠色的海報取下後，這場戰役隨即在網路上取得第二生命，這點也並非偶然。「iRaq/iPod」影像的照片（有些還被插入iPod廣告的無數看板上）在網路上流通，海報最後則被收入一本討論異議設計的藝術書中。[20] 這件影像因而繼續在網路的「街頭」脈絡中引發共鳴，並在非常短的時間內贏得更多全球性的閱聽眾，因為阿布格萊布虐囚影像的流通程度已經不是任何一位演出者所能掌控的。

再挪用和反拼裝

然而，挪用不見得一定是對立實踐。影迷文化的研究之所以飽受批評，正是因為我們往往很難斷定，到底怎樣才算是一種「抵抗」，因為生產者早已做好準備，隨時會把影迷的想法納入他們的生產線和節目當中。在一個行銷者積極想把天南地北的各種品牌全當成嘻哈酷炫產品來販售的年代，主流生產者和時尚設計師挪用另類文化和次文化的情況，堪稱前所未見的普遍。[21] 自從市場上開始借用1960年代的反文化概念，銷售一些既年輕又上道的產品之後，我們可以說，主流時尚和其他產品便一直不斷在掏空青少年文化和邊緣文化。而這類趨勢最明顯的結果之一是，原本由次文化透過拼裝手法挪用的商品，當它們被再挪用並銷售給主流消費者時，就失去了原先的政治意義。原本屬於青少年對立文化的二手衣時尚概念，被主流時尚工業再挪用，他們將平價、容易取得的炫目二手服款式納入資本主義市場。至於馬汀大夫工作短靴，它們在1990年代初期是愛滋病運動工作者的標誌，也代表新龐克文化的價值觀，不過短短幾年後，這種靴子已成為廣大消費

者的日常用鞋，除了時髦之外不再帶有任何清楚的政治意義。至於馬汀大夫鞋在二十一世紀初跟著其他龐克時尚重新復活時，這款鞋子是否能喚回往日傳奇，變成某種行動主義者的象徵，就得看穿鞋之人的知識和興趣而定。

羅伯·古德曼（Robert Goldman）和史蒂芬·帕布森（Stephen Papson）將這種由主流行銷者和生產者所進行的挪用過程，稱為「反拼裝」（counter-bricolage）。在這個過程中，邊緣文化的反霸權拼裝策略，被主流設計師和行銷者再挪用，然後

圖2.10
銅綠色《iRaq（伊拉克）：一萬伏特盡在你口袋，有罪或無罪》，2004

投下賭注，當成「酷炫」指標賣回主流設計市場，從而違背了拼裝策略的意圖。如同嘻哈案例清楚顯示的，挪用策略的進進退退讓邊緣與主流之間的界線日益模糊。例如，1990年代開始出現、喜歡在垮褲上方露出一截四角內褲的街頭風格，便為設計師的四角內褲創造了時尚潮流，讓凱文·克萊和其他設計師順勢開始行銷高檔的設計師四角內褲。凱文·克萊在這款男性新內褲的行銷廣告中，便借用了希臘羅馬時代與同性情誼緊密連結的男性影像符碼。同樣的，設計師也會在時尚照片中採用嘻哈文化的符徵，像是刺青和穿孔，藉此創造出酷炫符號。在圖2.11的「Juicy Couture」廣告中，原本屬於反文化符徵的刺青，被一個非常大眾市場的品牌挪用，象徵你正處於時尚最尖端。

從市場相繼行銷嘻哈和酷炫等特質，就可以看出過去那種以階級為基礎的高

圖2.11
Juicy Couture 廣告
2008

雅／俗低文化分野，已經變得毫無意義。行銷者把街頭青少年文化的符徵賣給中產和上流階級消費者，好讓後者看起來很前衛。並將內城族裔次文化的符徵賣給白人消費者，保證可以讓他們的內在狀態跟著嘻哈起來。主流文化透過霸權和反霸權的過程，不斷從文化邊緣地帶挖掘新的意義泉源，以及新的賺錢風格。文化產業利用挖掘邊緣確立何謂新風格，而位於邊緣的次文化則總是透過挪用大眾文化和其他邊緣文化來重新發明自身。

　　這種文化性的意義流通造成了哪些結果呢？一方面，我們可用這來證明文化符號的複雜性，符號學的意義很容易在新的文化脈絡中被重製、改造和重組。但這同時也意味著，重要的概念或觀念可以轉變成所謂的「自由流動」（free-floating）的符徵，隨著優勢文化漂浮，幾乎不具備固定的基本意義。例如，時尚設計師會迎合潮流，把某一特定觀念當成品牌名稱，打造出類似「理論」（Theory）和「意識形態」（Ideology）之類的品牌。用「意識形態」稱呼某一服裝品牌，似乎是暗示著，該品牌想利用反身性概念讓我們注意到意識形態以哪些方式將我們拉入消費世界。但事實上，該品牌是利用這個訊息來鼓勵消費行為，而該品牌的成功，反而讓這個意在警告的訊息變成正面的。當文化批評的符徵遭到主流大品牌利用之後，原先做為改變之行動主體的潛在效應，也就跟著被掏空殆盡。

　　文化意義是高度流動、一直在變的東西，是影像、生產者、文化產物，以及讀者／觀看者／消費者之間複雜互動下的結果。影像的意義便在這些詮釋、參與和協商的過程中產生。這點很重要，它意味著文化並非一組有價值的東西，而是一連串的過程，在這過程中，意義不斷透過人與物的互動而被製造和重製。我們

或許會留意到一些新設計師和企業家，例如「機器巨神」雜誌以及連鎖零售店的山村和黃，認為他們提供了一種方式，讓我們可以用一些日常藝術與文物活出自己的生命，這些藝術與文物的設計目的，是想以小規模的程度去干擾一小群全球化消費者的消費動向。我們可以說，這種干擾的手段是採用企業界的大眾媒體政治學，以及藝術市場的高雅文化美感政治學。如果說，1990年代的機制批判是採用諸如藝術家弗萊德・威爾遜「開採博物館」的形式，也就是展出舊文物並賦予新意義，那麼到了2000年代，類似山村和黃之類的創意生產者，則是致力於發展一種新版本的機制批判，他們創立新的商業場所，將流行雜誌、高雅藝廊、零售服飾店、小書店和庸俗廉價小物店結合在單一的商業中心之下，藉此改變「好品味」的行銷方式。這些新企業家透過這類做法挑戰高雅／低俗文化、主流／抵抗文化，以及好／壞品味的老舊二分法，讓藝術變成青年日常文化負擔得起的日常消費品。他們還把腦筋動到協同合作這邊，盡可能以符合人性的小規模方式擴大聯結各種形式和類型，藉此和大企業集團一較高下。他們的產品秉持著文化生產者與消費者雙方都無須道歉的理念打入年輕人的日常生活，而他們採用的觀看實踐手段也不是反動式的抵抗，而是積極生產出新的文化形式來抵抗企業和機制的合作。

如同本章顯示的，我們已超越巴特宣告的「作者已死」的時刻，進入一個可以談論「生產者已死」的年代。年輕文化消費者所擁抱的新模式，是關於網絡、連結和聚集：利用網站和社交網絡連結興趣和朋友，並利用部落格打造個人風格與社會關懷的網絡。觀看者與消費者開始以各種新身分浮出檯面，包括創意生產所在地（例如「RTMark」這個藝術團體，以行為藝術手法偽裝成匿名企業投資經理人）；策展人，重新排列藝術和文物藉此打造新意義；以及小眾風格生活藝術的提供者，專門服務那些買不起「高雅」藝術和根本不想要「高雅」藝術的一般年輕人。這就像是對巴特而言，以創意方式生產意義的所在地已經從作者身上轉移到讀者身上，而在二十世紀末，它又再次轉移到化身為視覺文化產品之經理人、行銷者和雜務工的觀看者那些更不具魅力的作品之上。這些製造意義的觀看者不只會用影像來描述某次經驗，還會在經過重新排序的日常生活中，以嶄新且具有不同意義的方式，重新排列、重新展示和重新利用影像。

註釋

1. See John Ellis, "Channel 4: Working Notes," *Screen*, 24.6 (1983), 37–51, citation from page 9.

2. Roland Barthes, "The Death of the Author," in *Image, Music, Text*, trans. Stephen Heath, 142–48 (New York: Hill and Wang, 1978).

3. Michael Foucault, "What is an Author?" trans. Donald F. Bouchard and Sherry Simon, in *Language, Counter-Memory, Practice*, 124–27 (Ithaca, N.Y.: Cornell University Press, 1977).

4. Nicholas Mirzoeff, "The Subject of Visual Culture," in *The Visual Culture Reader*, 2nd ed., ed. Nicholas Mirzoeff, 3 (New Youk: Routledge, 2002).

5. *Encycloaedia Britannica Online*, s.v. "Globalization, cultural," www.britannica.com/eb/article-225011 (accessed March 2008).

6. Clement Greenberg, "Avant-Garde and Kitsch," in *Clement Greenberg: The Collected Essays and Criticism*, Vol. I, *Perceptions and Judgements, 1939–1944*, ed. John O'Brian, 5–22 (Chicago: University of Chicago Press, [1939]1986).

7. See JoAnn Wypijewski, ed., *Painting by Numbers: Komar and Melamid's Scientific Guied to Art*, 6–7 (New York: Farrar, Strauss, & Giroux, 1997).

8. Pierre Bourdieu, *Distinction: A Social Critique of the Judgement of Taste*, trans. Richard Nice, 6 (Cambridge, Mass.: Harvard University Press, 1984).

9. Phyllis Tuchman, "On Thomas Struth's 'Museum Photographs,'" *Artnet.com*, July 8, 2003.

10. Louis Althusser, "Ideology and Ideological State Apparatuses," in *Lenin and Philosophy and Other Essays*, trans. Ben Brewster, 162 (London: Monthly Review Press, 1971).

11. Stuart Hall, "Encoding, Decoding," in *The Cultural Studies Reader*, ed. Simon During, 90–103 (New York: Routledge, 1993).

12. David Morley, *The Nationwide Audience* (London: British Film Institute, 1980) and *Television, Audiences, and Cultural Studies* (New York: Routledge, 1992); Janice Radway, *Reading the Romance: Women, Patriarchy, and Popular Literature* (Chapel Hill: University of North Carolina Press, [1984]1991); Ien Ang, *Watching Dallas: Soap Opera and the Melodramatic Imagination* (London: Methuen, 1985).

13. Michel de Certeau, *The Practice of Everyday Life*, trans. Steven Rendall, xxi (Berkeley: University of California Press, 1984).

14. Dick Hebdige, "From Culture to Hegemony," in *Subculture: The Meaning of Style*, 5 –19 (New York: Routledge, 1979).

15. Angela McRobbie, "Second-Hand Dresses and the Role of the Ragmarket," in *Postmodernism and Popular Culture*, 135–54 (New York: Routledge, 1994).

16. George Lipsitz, "Cruising around the Historical Bloc," in *The Subcultures Reader*, ed. Ken Gelder and Sarah Thornton, 358 (New York: Routledge, 1997).

17. Steven Biel, *American Gothic: A Life of America's Most Famous Painting*, 115 (New York: Norton, 2005).

18. 特別參見Henry Jenkins和Constance Penley討論電視影集《星艦奇航》的作品：Henry Jenkins,

Textual Poachers: Television Fans and Participatory Culture (New York: Routledge, 1992); Constance

Penley, *NASA/Trek: Popular Science and Sex in America* (London: Verso, 1997)。

19. Davin Zuber, "Flanerie at Ground Zero: Aesthetic Countermemories in Lower Manhattan," *American Quarterly* 58.2 (June 2006), 283–85.

20. Milton Glaser and Mirko Ilic, eds., *The Design of Dissent* (Gloucester, Mass.: Rockport Publishers, 2005).

21. See Thomas Frank, *The Conquest of Cool: Business Culture, Counterculture, and the Rise of Hip Consumerism* (Chicago: University of Chicago Press, 1998).

22. See Robert Goldman and Stephen Papson, "Levi's and the Knowing Wink," *Current Perspectives in Social Theory*, 11 (1991). 69–95; and Robert Goldman and Stephen Papson, *Sign Wars: The Cluttered Landscape of Advertising*, 257 (New York: Guilford, 1996).

延伸閱讀

Althusseur, Louis. "Ideology and Ideological State Apparatuses," in *Lenin and Philosophy and Other Essays*. Translated by Ben Brewster, 127–86. London: Monthly Review Press, 1971.

Bad Object-Choices. *How Do I Look? Queer Film and Video*. Seattle, Wash: Bay Press, 1991.

Barthes, Roland. "The Death of the Author," in *Image, Music, Text*. Edited and translated by Stephen Heath, 142–48. New York: Hill and Wang, 1978.

—. *The Fashion System*. Translated by Matthew Ward and Richard Howard. Berkeley: University of California Press, 1990.

Bourdieu, Pierre. *Distinction: A Social Critique of the Judgement of Taste*. Translated by Richard Nice. Cambridge, Mass.: Harvard University Press, 1984.

Clifford, James. *The Predicament of Culture: Twentieth Century Ethnography, Literatue and Art*. Cambridge, Mass.: Harvard University Press, 1983.

de Certeau, Michel. *The Practice of Everyday Life*. Translated by Steven Rendall. Berkeley: University of California Press, 1984.

Doty, Alexander. *Making Things Perfectly Queer: Interpreting Mass Culture*. Minneapolis: University of Minnesota Press, 1993.

Duncombe, Stephen, ed. *Cultural Resistance Reader*. London: Verso, 2002

Eagleton, Terry, ed. *Ideology*. London: Longman Press, 1994.

Fiske, John. *Reading Popular Culture*. New York: Routledge, 1989.

Frank, Thomas. *The Conquest of Cool: Business Culture, Counterculture, and the Rise of Hip Consumerism*. Chicago: University of Chicago Press, 1998.

Foucault, Michel. "What Is an Author?" In *Language, Counter-Memory, Practice*. Translated by Donald F. Bouchard and Sherry Simon, 124–27. Ithaca, N.Y.: Cornell University Press, 1977.

Golden, Thelma, ed. *Black Male: Representatins of Masculinity in Contemporary American Art*. New York:

Whitney Museum of American Art, 1994.

Goldman, Robert, and Stephen Papson. *Sign Wars: The Cluttered Landscape of Advertising*. New York: Guilford, 1996.

Gramsci, Antonio. *Selections from the Prison Notebooks*. Translated by Quintin Hoare and Geoffrey Nowell-Smith. New York: International Publishers and London: Lawrence & Wishart, 1971.

Hall, Stuart. "Encoding, Decoding." In *The Cultural Studies Reader*. Edited by Simon During, 90–103.New York: Routledge, 1993.

—. "The Problem of Ideology: Marxism Without Guarantees." In *Stuart Hall: Critical Dialogues in Cultural Studies*. Edited by Kuan-Hsing Chen and David Morley, 25–46. New York: Routledge, 1996.

—. "Gramsci's Relevance for the Study of Race and Ethnicity." In *Stuart Hall: Critical Dialogues in Cultural Studies*. Edited by Kuan-Hsing Chen and David Morley, 411–40. New York: Routledge, 1996.

Hebdige, Dick. *Subculture: The Meaning of Style*. New York: Routledge, 1979.

Jenkins, Henry. *Textual Poachers: Television Fans and Participatory Culture*. New York: Routledge, 1992.

Klinger, Barbara. *Beyond the Multiplex: Cinema, New Technologies, and the Home*. Berkeley: University of California Press, 2006.

Lipsitz , George. "Cruising around the Historical Bloc: Postmodernism and Popular Music in East Los Angeles." In *The Subcultures Reader*. Edited by Ken Gelder and Sarah Thornton, 350–59. New York: Routledge, 1997.

McRobbie, Angela. "Second-Hand Dresses and the Role of the Ragmarket." In *Postmodernism and Popular Culture*, 135–54. New York: Routledge, 1994.

McShine, Kynaston. *The Museum as Muse: Artists Reflect*. New York: Museum of Modern Art, 1999.

Nakamura, Lisa. *Digitizing Race: Visual Cultures of the Internet*. Minneapolis: University of Minnesota Press.

Penley, Constance. *NASA/TREK: Popular Science and Sex in America*. London: Verso, 1997.

Price, Sally. *Primitive Art in Civilized Places*. Chicago: University of Chicago, 1989.

Radway, Janice. *Reading the Romance: Women, Patriarchy, and Popular Culture*. Rev. ed. Chapel Hill: University of North Carolina Press, 1991.

Sconce, Jeffrey. "'Trashing' the Academy: Taste, Excess, and Emerging Politics of Cinematic Style," *Screen*, 36.4 (Winter 1995), 371–93.

Vartnian, Ivan. *Drop Dead Cute*. San Francisco: Chronicle Books and Tokyo: Goliga Books, 2005. （藝術目錄，收錄二十一世紀最初十年十位女性畫家和插畫家的作品，其中有些屬於東京流行文化藝術家村上隆的怪怪奇奇藝術集團〔Kaikai Kiki Art Collective〕的成員。）

3.

現代性：觀賞、權力和知識

Modernity: Spectatorship, Power, and Knowledge

正如影像同時是某一時期意識形態的再現和製作者，影像也是人際之間以及個人與機制之間的權力關係的要素之一。當我們注視影像時，我們看到的不只是我們自身的凝視和影像，我們看到的場域（field）比這大多了。這場域包括我們藉以觀看影像的媒體（電影銀幕、電視、手機，或電腦或廣告看板或報章雜誌上的頁面），以及影像置身的建築、文化、國族和機制脈絡。它含納物件、科技，以及人造和自然環境，還有其他同在現場和我們一起觀看的人們（我們也可能看著那些人或他們看著我們），或是我們認識的人，或以為之前看過的人，或在其他地方在不同螢幕上和我們同時看著相同影像的人。

　　而在我們觀看影像時，其他感官也會發揮作用。觀看鮮少完全獨自進行，不連帶聆聽和感覺。我們觀看攝影的藝廊可能寒冷而安靜；我們看到廣告的巴士可能酷熱而嘈雜。就算我們是盲人或視障，我們投入這些屬於外貌和觀看場域的積極程度，也不會低於視力健全之人，因為我們可以利用脈絡資訊，以及各種高低

科技的輔助設備和技術（眼鏡、聽覺、觸覺、盲文標牌、枴杖、螢幕放大鏡，導盲犬），去和這個越來越根據觀看實踐與視覺功能進行組織的社交世界協商。我們可利用**觀賞**（spectatorship）概念來談論這種更廣泛的脈絡，觀看活動正是在這樣一個互動、多模式和關係性的場域中進行。

我們把這個觀看實踐進行的脈絡稱為**凝視**（gaze）的場域。本章將檢視在這些構成凝視場域的觀看實踐中發揮作用的現代權力關係，以及在特定的影像**觀賞**關係中發揮作用的權力關係。在一般用法裡，凝視一詞有兩個意思，名詞意指目光，動詞意指看的動作。身為人類主體的我們，凝視物件、地方和彼此。凝視有時內涵長久而專注盯看的意義，帶有感動、恐懼、好奇或迷戀的成分。在觀看過程中當我們瞥視影像時，可能是匆匆掃過，但當我們凝視影像時，我們的目光則是持續的。視覺理論家一直以獨特的方法使用凝視觀念，用它來凸顯個別觀看者的凝視其實是被嵌埋在觀看、物件和其他感官資訊的社會和脈絡場域之中。凝視就意味著進入一種**關係式的**觀看活動之中。在現代性的觀看和觀賞理論中，凝視觀念扮演了核心地位的角色，而現代性指的是過去一兩百年來看著工業化、都市化和科學理性主義化興起的歷史、經濟和文化脈絡。

本章將討論現代性、觀賞，以及做為互聯現象的凝視，現代主體就是透過這種現象在視覺上被建構出來。接下來，我們會先區別觀賞理論中對於凝視一詞的不同用法，其中有些是以法國精神分析學家賈克・拉岡（Jacques Lacan）的作品為基礎，有些則是以法國哲學家傅柯為依據。我們檢視這些觀念與現代性中的人類主體觀念以及現代權力的脈絡觀念有何關聯。不過，在討論觀賞、權力和凝視之前，我們必須先解釋人類主體觀念在現代性的脈絡中經歷過怎樣的轉變，以及這些觀念如何構成觀看理論的基礎。

現代性中的主體

在視覺理論中，我們並不把個體觀念視為理所當然。我們想要詢問的目標之一是：我們是**如何**以個別人類主體的身分來經驗這世界。在我們看來，這問題最重要的是，影像和觀看的實踐對於打造人類主體這個實體而言，扮演了什麼樣的角

色。有幾條路徑可以讓我們處理這些問題。某些學者選擇以十七世紀的法國哲學家笛卡兒為起點，展開他們的主體探索。笛卡兒是科學革命的關鍵人物，因為提出一套以人類為宇宙核心的理性主義哲學而廣為人知，今日我們大多把這觀念視為理所當然。笛卡兒關注的目標是：利用科學和數學為世界與自然確立一套合理的必然性。他強調客觀技術和器械的重要性（例如測量工具），它們可以在我們生產與這世界相關的知識時，為主觀感知提供強化支撐，他還認為，將感官知覺體現出來以及經驗主義式的觀察，並非了解世界的準確方式。在笛卡兒看來，唯有當我們以思想將世界準確再現出來時，我們才算是真正了解世界，透過感官體驗或用我們的心靈之眼去想像，都不是正確之道。在笛卡兒學說對於人類主體的理解中，再現佔有相當重要的地位。笛卡兒派的主體，有部分是透過與觀賞有關的思考活動建構而成。

在當代視覺文化脈絡中，笛卡兒的主體觀念相當適宜，因為它可以為現代世界自由民主的政治主流提供合理的正當性。現代性哲學是奠基在理想型的自由人類主體之上，也就是一種自知、統一、自主並具有個人權利與自由的實體。在現代思想中，我們認為這種主體具備完整健全的意識，可感知到自己的原真性與獨一無二，是這世上一個具有自主性的行動與意義來源。在現代性時期，這個主體觀念又經歷過一連串當代思想家的修正。

學者通常用**現代性**一詞來指稱與啟蒙運動（十八世紀的哲學運動）有關的歷史、文化、政治和經濟條件；工業社會和科學理性主義的興起；以及藉由科技、科學和理性主義來控制自然的想法。現代性秉持這樣的信念，認為工業化、人類以科技介入自然、大眾民主以及引入市場經濟，都是社會進步的指標。大多數歷史學家都同意，這些大都是十八和十九世紀的現象。但是對於現代性時期的確切日期和條件，歷史學家倒是莫衷一是。因為並非所有國家都在十八和十九世紀變成這種意義下的「現代」，也因為即便是那些確實以這種方式現代化的國家，也未必全都擁抱同樣的「現代」觀念。十八世紀末爆發的法國和美國大革命，確實和現代性的引入有關，因為它們是根據非常明確的現代政治理念來標示共和國的組成要素，像是自由民主、無法剝奪的公民代表權，以及民族自決。當我們談到自由的人類主體時，我們腦中浮現的，通常就是這類經歷過啟蒙運動和美法革命

所引進的民主政治理念洗禮過的個人。

　　但並非所有國家都在經濟、科技和軍事權力上，擁抱同樣鼓吹進步的意識形態。現代化對美國打造的資本主義經濟和自由民主政治確實貢獻了一份力量，但蘇聯採用工業化和促進科技形式的工業化，卻是與追求全民福利和生活條件平等的共產主義社會特質密不可分。歐洲帝國主義是殖民地現代化企業的一大推手，但卻是遵循由上而下的作風。歐洲的文化和知識體系在殖民地經常是以仁慈家長的形式制定，而產業的資源和所有權大多仍掌握在歐洲公司手中，而不是屬於殖民地的臣民所有。由於秉持歐洲中心主義的歐洲人深信，他們的做法和信仰客觀而言都比世界其他地方的文化實踐和知識與生活方式來得優越（更進步，更衛生，更有道德，更現代），因此執行這些現代化的殖民策略是合理的正當措施。

　　現代性的情境是現代主義得以浮現的基礎，現代主義指的是一組藝術、建築、文學和文化的風格與運動，範圍含括世界各地，時間斷限大約從1880年代一直持續到二十世紀中後期。我們在後面將會解釋，雖然現代主義最早期的文獻認為，以歐洲為基地是該項運動的特色之一，但稍後的論述則是強調另類現代性在殖民地、後殖民場景以及後來引進工業發展的那些國家內的演變，更勝過西歐和北美等地的國家。在現代性時期，工業發展被視為理所當然，是想要改善全人類生活，通向更美好未來的必備條件。

　　現代一詞最尋常的意義是指現在、最近這段時間，或是當代的看法和流行。然而，當這個詞彙與藝術和文化連結在一起時，往往就具有不同的意義。德國學者哈伯瑪斯（Jürgen Habermas）解釋說，「現代」這個概念早自第五世紀末開始，就一遍又一遍地為社會所使用。[1] 用哈伯瑪斯的術語來說，現代文化將自己視為從舊到新的過渡結果，並會根據一個被認為體現了永恆、古典原則的過往時代，做為自身的模範。例如，文藝復興時期的藝術家便恢復了「古典」希臘時期的造形和美的標準，並據此打造自我。

　　哈伯瑪斯進一步闡述道，這種以古典時期為模範的「現代」概念，隨著啟蒙運動的興起而有了轉變，啟蒙運動拒絕傳統，擁抱理性觀念。啟蒙時期的思想家和實踐者強調理性，並相信科學進步可改善道德與社會。在啟蒙運動這段期間，科學在藝術和文化上取得了嶄新的角色，啟蒙運動是以未來為取向，並不把自己

奠基在與過往的關係之上。

現代性於十九世紀到二十世紀初達到最高峰，當時人口逐漸從鄉村往城市集中，工業資本主義也正在節節攀升。現代性的特色是動盪與變遷，但也包括樂觀主義，以及深信人類將有更美好、更進步的未來。現代性的經驗必然伴隨著日益加速的都市化、工業化和科技變革，這些是與工業資本主義有關，並受到一種相信這些變革都是進步不可或缺之一部分的意識形態所支撐。沒錯，諸如紐約、芝加哥和巴黎這類城市，經常被視為標準的現代典型，它們的建築完全捕捉到現代性的特質，凸顯出受到機器啟發的設計，並運用鋼鐵玻璃之類的高科技材料。於是，摩天大樓建築變成了現代新特質的圖符，擁抱鋼鐵之類的工業材料、現代科技和機械美學的結果，就是用高聳林立的建築讓新來乍到的都會民眾變成了小矮人。1930 年興建的紐約克萊斯勒大樓，是裝飾藝術（Art Deco）這種建築與設計風格的圖符。裝飾藝術是現代主義的妝點風格，會讓人想起一種機械美學，而且最初被認為是一種機能性的設計，稱為現代藝術（art moderne）。這種致力營造環境的特質，正是現代建築的定義之一，以機能性的手法結構空間，加上擁抱科技、進步與嶄新的形式主義美學。

我們可以在許多二十世紀初的建築中，看到現代的種種理念，它的目標就是要用鋼鐵玻璃以及有如機器一般的結構來掌控大自然。現代結構的著名範例之一，是蘇聯雕刻家兼畫家烏拉迪米爾・塔特林（Vladimir Tatlin）的《第三國際紀念碑》（*Monument to the Third International*），它的模型完成於1919–20年間，但並未實際建造。根據塔特林的規劃，它應該是一座高達一千三百一十二英尺的結構體，由傾斜的螺旋金屬架包繞著三個玻璃結構體（一個圓柱體、一個圓錐體和一個立方體），裡面是做為會議空間。塔特林和其他蘇聯早期藝術家一樣，亟欲捕捉蘇聯在這段轉型期間最想擁抱的新工程、新建築和新科技所散發出來的活力和動能。塔特林和其他藝術家把這種再現結構和科技的潛力，視為新蘇維埃根據馬克思和列寧的理論重新建構社會的具體表現。這三個結構體都會間歇性地緩慢旋轉，以凸顯其動態主義和辯證變遷，而這些轉動的會議廳則以各自的形式展現它們的政治意義。例如，位於最上面的執行部門一天會轉動一次，而位於下層的立法廳則每天只轉動一個角度，轉完一圈需要一整年的時間。這座高塔是為了體現

革命一字的意義。它以擁抱科技來表達蘇維埃的時代精神，並以形式為焦點來呈現其文化意義，可說是現代主義的象徵標誌。

建築形式是都會生活新體驗的關鍵所在，而新的現代公民和主體需要藉由新的實踐方式來投入現代城市。我們將會在第七章深入討論的**漫遊者**（flâneur），可以幫助我們理解當時的人們是如何體驗這些新城市。漫遊者是某種都會公子哥，終日在（諸如巴黎之類的）現代城市裡閒盪，這類城市是新近根據現代性組織起來的空間，鼓勵人們與都會空間以及其中陳列的嶄新量產消費品建立一種流動式的鏡面（觀看）關係。漫遊者透過新城市的玻璃櫥窗和反射表面觀察都會生活，置身在琳瑯貨品的視覺奇觀當中，這些量產消費品是民眾新近享受到的，而這得感謝工廠擴張以及源源不絕的勞工投入製造業和工業生產之賜。

在現代性的想法裡，科技和社會變遷不但對進步有益，也是不可或缺的必備條件。生活在二十一世紀的我們，因為已親眼見識到大規模工業發展這類進取精神所導致的長期衝擊（例如濫用自然資源、過度汙染，以及過多的工業垃圾），所以更在意科技進步所要付出的環境和社會代價。但是在現代性時期，科技和商業後果還沒成為這類評論的主題。某些批評家，例如十九世紀的政治經濟學家和革命家馬克思，是基於工業資本主義這個體系對勞工施加的經濟和體力剝削以及社會異化而提出批判。馬克思的批判是反對資本主義下的勞工制度，而非工業發展的整體後果。

異化的個體在人群中感到迷失，現代城市裡的工業化生活把他們弄得人不像人，這些社會弊病逐漸成為這個時代的特色，而且不只局限於資本主義者，社會主義的勞工也無法倖免。這種迷失在一群陌生人當中的都會經驗，正是十九世紀到二十世紀初許多小說、詩歌和電影的主題，例如詩人查爾斯‧波特萊爾（Charles Baudelaire）的作品和導演金‧維多（King Vidor）的《群眾》（*The Crowd*, 1928）。到了二十世紀初，激烈的政治和科技變革開始滋生出嚴重的文化焦慮。傳統的崩解讓人們有一種無限可能的遼闊感受，卻也引發諸多恐懼，害怕失去伴隨傳統而來的安全感與社會連結。查理‧卓別林（Charlie Chaplin）1936年拍攝的電影《摩登時代》（*Modern Time*），就是針對現代性與工業化對一般人造成之衝擊所提出的著名批判。卓別林被現代工業社會裡觸目可及的機器世界，以及它那單調乏味的勞動生產線吞沒。流浪漢是卓別林的招牌角色，當他的身體被機器團團圍住時，他試圖以一連串令人發笑的肢體喜劇噱頭，在殘酷快速的裝配線上，保留他身為人類主體的完整性。

異化的工人，自由的人類主體，以及透過科學探索和進步概念建構而成的題材，都是現代性時期的常見現象。然而，正如科學哲學家布魯諾‧拉圖（Bruno Latour）指出的：我們從未真正現代化。在科學和啟蒙主義世界觀中矗立於正中央的理性、自知的人類主體，從未真正存在過。拉圖表示，人類從未與大自然隔離成功。我們繼承了一個混雜（hybridity）的世界，一個結合了人類、科技和物件的實體（想想看心律調整體，義肢，以及我們利用電腦來延伸感官的方式）。我們是靠著身體、機器、自然和無生命物件之間的聯盟過活，並跨越生物學、科技、文化和科學的分野。拉圖請求讀者貶低那些現代二分法的簡化思想，例如自然與文化對立，或是再現與真實、人與機器之間的區隔。他認為，我們應該擁抱更複雜的混雜觀念。[2]

打從十九世紀開始，就有好幾位深具影響力的現代思想家，挑戰這種自主、自知的主體觀念。精神分析學的奠基者佛洛伊德，將主體視為由無意識力量掌控的實體，而無意識的力量又會受到意識牽制。佛洛伊德的學說假定，我們並未察覺到驅使我們行動的衝力和欲望。這樣的主體和啟蒙時代那個具有自我覺知和自我意志的個體，可說相差了十萬八千里。馬克思在十九世紀晚期著書討論階級問

題，以及資本主義經濟體系對勞動個人所產生的異化效應。他主張人類並非具有自我決定能力的個體，並強調人類是受制於勞力與資本力量的集體性產物，是被生產成所謂的「人類主體」。他將個人視為與資本主義勞動系統有關的集體組織的一部分。法國哲學家傅柯則是在二十世紀指出，現代性並非透過自由的人類理想形式來建構人類主體，而是透過當時機制生活的論述來建構。他把主體視為是透過論述和啟蒙運動的機制性實踐所產生的一種實體。傅柯的主體從來不是獨立自治的，它永遠是在藉由**論述**（discourse）運作的權力關係中被建構出來的。

諸如傅柯之類的主張，對於主體乃單一性並受到意識行動所控制的想法提出挑戰，而這類挑戰可說是二十世紀對於主體觀念去穩定化（destabilization）的貢獻之一。這種去穩定化是後現代思潮的主要特色之一，我們將在第八章詳細討論。我們可以從傅柯的想法中，看出他挑戰個體概念的一些做法，其中的一個切入面，就是傅柯對於佛洛伊德壓抑（repression）理論的修訂。佛洛伊德認為，為了約束情緒、欲望和焦慮，我們會在無意識中壓抑它們。傅柯認為，壓抑並不會導致事物不被說出或不被付諸行動，反而會產出行動、言說、意義和性特質（sexuality）。[3] 傅柯指出，維多利亞時代壓抑人們談論性特質的做法，於十九世紀末和二十世紀產生了一種特別的性特質論述，其內容是談論如何規範和生產特殊形式的性表達，而非全面予以壓抑。對傅柯而言，精神分析是一種機制論述，人類主體就是透過這種論述被建構起來，而人類主體復又透過這種論述來理解自我。我們會在下一節深入討論這種論述概念。

精神分析學家拉岡也發展了佛洛伊德的某些思想，他同樣認為，自由的人類主體從未真正存在，而只是一種理想形式，用來對照在它浮現的那一刻就處於極度分裂狀態的主體。拉岡和傅柯一樣，最具影響力的作品都是在二次大戰戰後完成，根據拉岡的說法，人類主體並非在出生時就覺察到自我並以主體的身分浮現，而是在大約六到十八個月大那段時間，因為有了自我意識以及明顯的自主性後，才告出現。這段時期，也就是拉岡所謂的鏡像階段（mirror phase），牽涉到一段發展歷程，嬰兒在這段歷程中取得足以離開母親身體自行冒險的運動能力，並在這個歷程中以最初步的方式將自己理解成一個與身體脫離的單一實體。拉岡在一篇文章中把這個自我浮現的初始過程做了系統化的描述，當嬰兒第一次在鏡

子裡看到自己的模樣時，他們（錯誤地）將自己當成是獨立而單一的主體，有別於這世界的其他人。拉岡強調這是一種對自我的**錯誤**理解，因為在嬰兒的這個成長時刻，他還十分倚賴他人，並不具備發展成熟的運動協調能力與技能。事實上，嬰兒看到的是一個理想型的我，一個理想型的自我，而這場相遇是一種創傷，因為這個主體是建立在自我與影像之間的根本分裂之上，我和不是我。在拉岡的理論中，嬰兒以單一自我身分與這世界（被理解為外在和異己）建立起來的關係，打從一開始就是透過一種自我分裂的過程。擔心自我脫離其他人的憂慮，總是會變成一道裂縫，把自我切成兩半。後面我們將會提到，鏡像階段在精神分析學派的電影理論中是一個影響深遠的觀念。綜上所述，自知、自主的人類主體觀念，已遭到二十世紀多位思想家提出有系統的質疑。

觀賞

觀看的實踐和觀賞者觀念是理解現代主體性的兩大重點。如同我們先前指出的，拉岡的無意識觀念將自知自覺的主體想法削成碎片，而精神分析學的理論對於理解現代性視覺場域中的觀賞者和凝視等概念，也是關鍵所在。雖然在日常用語中，**觀看者**（viewer）和**觀賞者**（spectator）是同義詞，但是在視覺理論中，觀賞者（觀看的個體）和觀賞（觀看的實踐）這兩個詞彙卻都多了一些源自於電影理論的附加意義。除了觀賞者的凝視是透過觀看主體與世上其他人、地、物和機構之間的關係建構而成之外，還包括我們審視思忖的對象也可能是凝視中的目光來源。電影理論學家克里斯丁・梅茲（Christian Metz）寫道：「外在的目光是決定我是誰的根本要素。」[4] 這意味著：唯有當我能想像自己在某個場域裡出現在他者（物或人）的目光之下，讓我對自己變得明顯起來，「我」對我自己而言才算存在。這想法來自拉岡，他曾寫道，人類主體有部分是透過凝視而被建構，除此之外，還包括源自於索緒爾符號學的理論，這部分我們已經在第二章討論過了。

並不是所有討論視覺研究的文章裡，只要用到**觀賞者**（觀看的個體）和**觀賞**這兩個詞彙，就一定和精神分析學的理論脫不了關係。不過在視覺研究中，使用這個詞彙往往就是在告知讀者，你正進入一個從精神分析學發展而來的研究場

域。凝視和觀賞概念至今依然是視覺研究的重要基石，因為它們提供了一套術語和方法讓我們思考觀看實踐中的某些面向，而這些面向是我們用「觀看者」這個概念無法深入思考的。這些面向包括：1. 無意識和欲望在觀看實踐中所扮演的角色；2. 觀看在形構人類主體上所扮演的角色；3. 觀看的方式永遠是一種關係性的活動而不只是心智性的活動，不只是某人在內心形成的再現用來代表某個「外在」物件的被動影像。凝視和觀賞理論都是陳述的理論，而非接受的理論，後者是用來理解真實觀看者如何對文化文本做出反應。當我們研究陳述時，我們思考的是影像或視覺文本以哪些方式誘使某一特定範疇的觀看者（例如男性觀看者或女性觀看者）做出某些反應。[5] 這兩種檢視影像的方法，不管是透過接受或陳述，本身都是不完足的。只有當它們加在一起時，才能幫助我們理解觀看過程中究竟發生了什麼，因為我們可以把觀看者經驗中的意識和無意識層面全都考慮進去。

當作者使用凝視、觀賞者和觀賞等觀念時，通常就是在告訴讀者，作者採用的並非個體或某個特定之人的概念。如同我們討論過的，個別的人類主體並不具備普世意義，而是帶有歷史和文化上的附帶條件。每個時代都有它自己的方式，透過自身的敘述來製造與建構人類主體的意義和經驗。傅柯所謂的論述，不僅是言說的話語，而是泛指各種生產意義的機制和實踐。用傅柯的話來說，我們無法在論述的實踐之外理解身為人類主體指的是什麼，因為主體的經驗以及人類主體性的再現都必須透過這類實踐才得以執行。因此，每個時代的人類主體觀念都是不同的。啟蒙時代的人類主體觀念和現代性時代不同，以此類推。

以觀賞者為主題的理論研究，大多是關心影像和媒體文本如何在特定的歷史和文化脈絡中影響人類主體的生產，也就是說，影像如何給觀看影像的人一種感覺，感覺自己是這世界上某一歷史時刻和文化脈絡下的一個人類主體。就這個意義而言，影像或視覺外貌不僅是一種再現或一種資訊的媒介。它是廣大網絡中的一個成分，而主體就是透過這個網絡在某一給定的歷史和文化時刻被建構（製造）成形。一個人要感覺到自己是一個個別的人類主體，不只要用自己的眼睛和他者的眼睛，還得藉助由地方、事物和科技所構成的自然和文化世界，這些元素共同組成了凝視的場域。

我們將會看到，要讓主體在凝視的場域中存在，是一個相當複雜的過程。當

我們思考觀看的關係時，我們要考慮的不只是脈絡。觀賞者和觀賞分析還得把無意識的思考和情感考慮進去。觀賞和凝視理論的招牌特色，就是會去關注無意識的過程如何影響觀看的實踐。而要以清晰明確的方式去研究無意識的想法和情感，確實十分困難。基於這個目的，視覺理論（從文學理論）引進了精神分析學，希望對主體如何在意識及無意識的層次被建構，提供更全面的解釋。

我們曾在第二章討論過召喚的概念。我們強調，觀看是一種多模態的活動，除了觀看的個體和他或她觀看的影像之外，還牽涉到一系列活動因素。我們解釋過，觀看者是被場域中的影像所召喚，也就是呼喊。我們把召喚說成是一種干擾的過程，藉由這種干擾，讓個別觀看者將自己視為某一階級或主體群的一員，是影像訊息鎖定的目標對象。就這點而言，召喚主要不是在觀看者和影像之間創造關係，而是將觀看者放置在（以觀看實踐為中心進行組織的）意義生產的場域之中，而這又牽涉到觀看者必須將自己視為意義世界裡的一員。我們之所以把**凝視**描述為場域而非個人的觀看行動，就是這個意思。

凝視是透過某個空間化的場域所進行，關於這點，傅柯在有關《宮女》（*Las Meninas*, 1656）一畫的討論中提供了一個經典範例。《宮女》是藝術史上最常被分析的畫作之一，畫家是迪亞哥・委拉斯蓋茲（Diego Velázquez），十七世紀西班牙國王腓力四世的首席宮廷畫家，這幅畫採用的構圖方式，是將觀賞者擺在一個曖昧模糊的位置。畫作內容是描繪宮廷裡的某個房間，有好幾位人物（國王的小女兒、她的侍女、一對夫妻、其他小孩和人物、一隻狗）在其中互動。國王的女兒位於構圖正中央，在她身後的房間最深處，構圖被切成兩半。其中一邊出現一扇門道，後面正是藝術家委拉斯蓋茲本人。他正站著繪製一幅我們只能看到背面的大油畫，而他卻透過門道看著我們以及前景中那些面向我們的人物背影。位於房間最深處、打開的門扇旁邊，是一面鏡子，裡面映照出國王和皇后的上半身，他們的臉正往外看，和委拉斯蓋茲一樣，看著我們，想必還有我們正在目睹的景象。鏡子的位置透露出他們正站在這場景前方的某處，就算不是我們所佔據的觀賞者位置，也離這位置不遠。委拉斯蓋茲把國王皇后的位置擺在場景前方，而且藉由他們的視點與觀賞者的視點拉上關係，這項手法一直讓許多作家深感興趣，包括傅柯。傅柯在他的著作《事物的秩序》（*The Order of Things*）中指出，觀賞者

不只和國王夫婦有關，也和畫家以及公主的目光有關。[6] 我們的注意力延伸到由畫中人物和我們的凝視所建構的凝視的場域。跨越畫中再現的空間，還有由鏡中的國王夫婦所暗示的畫布外空間，以及觀賞者觀看這幅作品的美術館空間。（事實上，這幅畫有很多年的時間都只掛在國王的房間裡供國王欣賞，但傅柯想像它是掛在美術館或藝廊裡。）

對傅柯而言，這幅作品在原本十分穩定的再現系統中加入了不穩定的因素，

藉此挑戰了當時的繪畫逼真性。這番詮釋雖然受到許多藝術史家質疑，卻依然不減其重要性，它讓我們看到，即便只是一名觀賞著看著一幅畫作這樣簡單的行動，凝視的範圍還是可以擴散到不同的再現、主體位置和視線上。他不只證明了凝視總是透過一種關係場域建構而成，他還真真實實地展現出，觀賞者的目光總是在觀看的場域中被建構，包括來自物件（例如這幅畫）的「目光」。委拉斯蓋茲讓觀看者（藝術家和國王夫婦）望著畫外，朝向觀賞者的位置看去，等於是把以下命題一五一十地描畫出來：任何影像或物體都會以看回去的方式——也就是，一聲呼喚，一項訴求，或一段陳述——來召喚看著它的人類主體。

論述與權力

根據現代性理論，凝視是透過主體關係建構而成，而這主體則是在機制論述的範圍內透過機制論述所定義。倚靠官僚行政和社會機制執行運作的現代政府與政治系統，都是現代性的重要面向。十九世紀開始，機制越來越常利用分類和建檔技術，不僅是為了統計和管制人類主體，也是為了讓他們整齊劃一。為了檢視現代社會機制的實踐，傅柯開創了一套影響深遠的理論範式，幫助我們思考權力如何透過良性溫和的機制技術與論述進行運作。

　　傅柯的論述概念可以幫助我們理解，在一個社會當中，這類權力系統如何定義事物被了解或被訴說（也隱含如何再現成影像）的方式。**論述**一詞通常用來描述寫作或演說的段落，指稱談論某件事的這個行為。但傅柯是以更為特定的方式來使用這個詞彙。他關注的是，在不同的歷史時期中，用來生產有意義的陳述以及管制哪些東西可以被講述的規則和實踐。他所謂的論述，指的是一群陳述，這些陳述在特定歷史時期提供了談論某一特定題目（以及再現某一特定題目之相關知識）的工具。因此，論述是一種知識體，既能定義也能限制關於某件事物應該談論哪些內容。以傅柯的話來說，你可以談論法律、醫學、犯罪、性特質和科技等論述，換句話說，就是那些界定特定知識形態的廣大社會領域，那些從某一時期和某一社會脈絡轉變成另一時期和另一社會脈絡的廣大社會領域。不過，並沒有什麼特殊規定指示我們必須以傅柯的方式使用這個詞彙，而人們確實經常用論

述一詞來分析一般性的話語和言說。

　　傅柯有關論述研究的一大論點，是瘋狂（madness）的觀念以及精神失常（insanity）這個概念的現代機制化。精神疾病於十九世紀成為一門科學，瘋狂因此在醫學上有了定義，而精神收容所也跟著成立。相較之下，在文藝復興時期，人們並不認為瘋狂是一種疾病，瘋子也不需要被隔離於社會之外，而是讓他們融入小村莊中。當時人認為他們是受到「愚行」的影響，一種良性的思維，有時也把他們看成是智者或真情流露，像是白癡學者（idiot savant）。隨著現代性在十八世紀和十九世紀出現，人們逐漸移居到都會區，現代化的政治國家相繼崛起，瘋狂也跟著被醫療化和病理學化，被視為必須從社會移除的汙染因素。根據傅柯的說法，有關瘋狂的論述是藉由各種醫學、法律和教育等論述來界定，內容包括：關於瘋狂的陳述，我們可依此得到與瘋狂相關的某種知識；對於精神失常我們可以談論什麼、思考什麼的管制規則；象徵瘋狂論述的一些主體——妄想型精神分裂症患者、犯罪型精神失常患者、精神病患者、治療師、醫生等；瘋狂的相關知識如何具備權威性，以及如何被製造成某種真理；機制內部處置這些主體的相關實踐，例如對於精神失常的醫療等；以及探究在稍後的歷史時點為何會出現另一個不同的論述，新論述如何取代現存的論述，接著生產出新的瘋狂觀念，以及有關瘋狂的新真理。這點可以從下面這個事實看出：瘋狂論述的某些觀念在它們還沒出現在論述中（妄想型精神分裂症的觀念是在二十世紀中期形成的，而犯罪型精神失常最早出現在十九世紀末，但這個觀念目前受到高度質疑）之前，並不真的存在（因此不能被講述或再現出來）。所以，在這個例子裡，心理疾病並不是在不同歷史時期和不同文化中都保持一致的一種客觀事實。它只有在特定論述裡才成為有意義和可理解的建構。傅柯的理論很基本的一點就是：論述生產某種主體和知識，而我們或多或少都佔據著由各式各樣的論述所界定出來的主體位置。在此，歷史提供了一個瞄準現在的鏡頭：檢視論述（以及支撐它們的種種價值）如何隨著時間改變，讓我們能以更富批判性的眼光看清楚在當前社會脈絡中運作的各種論述。

　　自十九世紀以來，攝影一直都是社會論述發揮作用的一個重要因素。當照相術在十九世紀初發明的同時，也正是現代政治國家崛起之際。攝影於是成為科學

圖3.3
全景敞視監獄

專業和國家官僚機構管制社會行為不可或缺的一部分。在法律上，攝影用來標明證據和犯行；在醫學上，用來記錄病理並界定「正常」與「不正常」之間的視覺差異；而在諸如社會學和人類學等社會科學中，則用來創造研究者（人類學家）和研究對象（在許多例子中被定義為「土著」）的主體位置。而攝影影像的多樣化用途，也發展出各式各樣以監視（surveillance）、管制和分類為目的的影像製作活動。攝影於是經常被用來確立差異性，並透過這個過程界定出所謂非標準主體或非主要主體的**他者**。我們將在第九章討論攝影被當成一種分類工具，用來劃分正常與不正常的範疇。

接著我們就可以開始來探討，凝視是透過哪些複雜的方式構成權力系統和知識概念不可或缺的一部分。在思考影像和權力的關係時，傅柯所提出的三個主要觀念相當有用，分別是：全景敞視主義（panopticism），權力／知識（power/knowledge）和生命權力（biopower）。傅柯在《規訓與懲罰》（*Discipline and Punish*）一書中提出著名的全景敞視監獄，這類監獄是根據英國哲學家和社會改

革者傑利米‧邊沁（Jeremy Bentham）的設計組織而成，可幫助他闡述所謂的**調查凝視**（inspecting gaze）。[7] 邊沁的設計是以一棟同心圓式的牢房建築為中心，中央矗立著警衛高塔。當警衛置身在高塔內部，就能看到並聽到監獄牢房內的一切行動（牢房與高塔之間由監聽通道相連），但囚犯並無法看見警衛。觀察口用百葉窗遮住，並經過仔細設計，讓人無法從下方看出觀察者是否在場，如此一來，就算塔內其實沒人，囚犯也會以為警衛就在裡頭。這種看人但不會被看的觀念，以及讓人類主體在沒人監看時以為自己正被監看的想法，正是邊沁的目的所在，他說這項計畫是為了取得超越心智的心智力量。因為囚犯會以為自己正被警衛監看著，所以根本不需要有真正的警衛在場，就能讓這群囚犯得到控制。這裡最重要的東西，就是那位牢牢嵌在每位犯人腦子裡的想像的觀賞者。全景敞視監獄和地牢不同，後者是把囚犯移到視線之外，卻因此讓他們得以透過仔細觀察得到某種保護，全景敞視則是讓囚犯處於無時無刻的凝視之下，讓他們想像自己正被監看著，進而管制自己的行為。傅柯指出，全景敞視監獄裡的犯人會把那位想像中的觀察者內化，把自己當成受監視的主體並據此修正行為，即便事實上並沒有人在監看。

也就是說，全景敞視的觀念是關於我們如何為了回應監視系統而參與自我管控的實踐，不管監視系統是真的在那裡或只是我們以為它在那裡。攝影監視器就是以這種方式，變成我們日常生活中非常重要的一部分。不管是在商店裡、電梯中、停車場上或提款機前，我們都受到攝影機的監控，我們也早已習慣邊境管制、身分查驗、護照掃描，等等。與此同時，在刑事司法體系、法律體系和日常官僚體系中，處處瀰漫著憑照片認人的概念。如今，進行貨幣交易和進入許多公共建築時，通常都需要檢視附有照片的身分證件，而且情況還不只如此，用來驗證個人身分的系統不斷擴大範圍，從照片和指紋延伸到DNA檔案、生物識別指紋和虹膜掃描，地點則是拓展到娛樂主題公園、用餐排隊隊伍和機場安檢櫃檯。

我們可以肯定地說，在這些地方，攝影機是侵入並監督我們行為的一種形式。大多數的都會中心如今都架滿了監視攝影機，目的五花八門，包括讀取違反交通規則的汽車牌照，以及捕捉犯罪和恐怖攻擊行動的連續鏡頭等。2006 年時，英國這類攝影機的數量高達四百二十萬部，平均每十四個人就配有一部。然而，

如果我們運用傅柯的全景敞視觀念，我們就會承認，攝影機通常只是我們想像中的調查凝視的一個可見表徵，它在不在那裡，以及我們是否看得見都無關緊要。換句話說，攝影機並不需要啟動甚至不需在場，調查凝視就能夠存在；只要它有存在的可能性，就足以產生效果。2005 年 7 月倫敦爆炸案發生後，警方公布了可疑炸彈客走在街上和走進倫敦地鐵站的影片。這些影像清楚說明了攝影監視在這座城市裡的涵括範圍有多大，不論這些攝影機是否曾在某個特定的時刻切實運作（或是否有人監看錄下的影片），它們的分布數量都足以證明倫敦是一個隨時處在被監看狀態的地方。單只是將這些影像公諸於世，就可以讓我們肯定地說，根據定義，這整個城市是一處場址，其中所有的行為都受到監控，而其所有市民則是因為必須做出回應而進行自我管制。

傅柯也曾撰文討論，現代社會如何在權力／知識的基本關係上被建構。在君主和極權體制中，政治體系的運作是透過對違反法律者施以展示性的公開處罰，例如斬首示眾等，但是在現代社會裡，權力關係的結構目標，是要生產出能積極參與自我管制行為的公民。因此，在現代國家中，權力運作是比較不醒目的。也就是說，公民他們會主動遵守法律，順應社會規範，並且服膺優勢社會價值觀。傅柯指出，現代社會的運作不是透過強制而是透過合作。他認為現代權力不是領導人之間的共謀或是某位個人的獨裁統治，而是在社會所有階層之間運作的一種體制，它能夠有效地讓身體正常化，以便在各階層之間維持主控與服從的關係。傅柯認為，權力關係確立了一個社會對於知識的判定標準，而知識體系又反過來產生權力關係。

例如，在我們的社會中有很多方法可讓某些「知識」透過新聞媒體、醫藥和教育等社會機制而取得正當有效的地位，至於其他知識則受到質疑，因為它們不具備機制論述的權威。這意味著，新聞記者說的話勝於目擊證人，醫生勝於病人，人類學家勝於他們研究的對象，員警勝於嫌犯，而老師勝於學生。我們當然可以說在專業性的考量上，上述第一類人物比後者值得信賴，不過傅柯的作品卻告訴我們，所謂的專業（以及誰具有專業能力）其實是權力關係的一個基本面向。用傅柯的話來說，我們可以看出教室的結構本身如何在老師與學生之間確立一種特殊的權力動態，將學生內化在老師的監督之下，讓紀律得以以順從和自我

管制的方式發揮作用。

對傅柯來說，現代權力並非那麼無效，那麼受到壓抑，它反而是一股生產的力量——它生產知識，它還生產特別種類的公民和主體。在現代國家中，許多權力關係都是間接迂迴地作用在身體之上，這就是傅柯所謂的**生命權力**。他寫道：「身體也直接涉入了政治領域；權力關係緊緊捉住了身體；權力關係投資它，標示它，訓練它，折磨它，迫使它執行任務、展演儀式、發出標記。」[8] 這意味著現代國家非常重視公民的教養和管制；為了國家的正常運作，它需要願意工作、願意打仗、願意增產報國的公民，而且這些公民必須有強健的身體來從事這些工作。所以國家會透過公共衛生、社會保健、教育、人口統計、戶口調查和生育計畫等措施來積極管理和命令這些身體財產，並將它們分門別類。傅柯認為，這些機制性的活動創造了有關身體的知識。它們迫使身體「發出標記」，表明它和社會規範之間的關係。這具經過訓練、運動和管制的身體，也透過形形色色的社會機制被攝影所捕捉。打從十九世紀初開始，這些社會機構便紛紛拿公共衛生、剛萌芽的心理保健領域，以及新興的運動、體操和儀態訓練（例如頭頂書本練習走路）等事項來管制公民的身體。

攝影影像一直是現代國家用來生產傅柯所謂馴服的身體（docile bodies）的工具，馴服的身體指的是透過合作以及一種融入與順服的渴望而服膺社會意識形態的公民。這種情形發生在許多媒體和廣告影像當中，為我們製造了極為近似的完美容貌、完美身體和完美姿態的影像。由於身為廣告影像觀看者的我們通常不會認為這些影像是意識形態文本，因此它們有能力影響我們的自我形象。也就是說，它們所呈現的美麗和美學標準，亦即把盎格魯白種人的長相當成期望容貌以及把苗條當成基本體型的標準，可能會成為觀看者投射在自己身上的正常化凝視的一部分。

凝視和他者

無論是機制性或個人性的凝視，都有助於權力關係的建立。我們往往認為觀看者所擁有的權力要比被觀看的對象來得大。在傳統的機制攝影中，包括罪犯、精神

病患和不同族裔的人群等，他們被拍了下來並加以分類，這可能和視覺人類學與旅遊攝影有關，同時也和描繪所謂異國人士的繪畫傳統脫不了關係。所有這些都在不同程度上再現了優勢與征服、差異性與他者性的符碼。

於是，攝影成了一種確立差異性的重要工具。而在再現系統中，意義是透過差異性來確立。因此，在整個再現史和語言史上，諸如男人／女人、男子氣概／女性特質、文化／自然，或白／黑等二元對立，一直是人們用來組織意義的工具。我們之所以認為自己知道文化是什麼，是因為我們認得出它相反的那一方（自然），所以差異性對意義來說是必要的。然而，二元對立是以簡化的方式在觀看差異的複雜性，就像哲學家賈克‧德希達（Jacques Derrida）質疑的那樣，所有的二元對立都將權力、優越感和價值這類觀念一併編碼進去。[9]此外，如同德希達和其他後結構主義學者指出的，這些差異性的類屬會自相重疊而非相互排斥。「正常」這個類屬總是相對於某種「不正常」或偏離常軌的類屬，也就是他者。因此，二元對立將第一類設定為無標記的（unmarked）或正常，第二類則是有標記的（marked）或他者。女性特質是有標記的類別，而且一般被認為是非男子氣概的（無標記的最明顯例子，就是以男人〔men〕來代表所有人類），不過在現實裡，這些區別往往都很模糊，人們也可能同時具備這兩種特質。在歐美脈絡中，「白」是屬於主要類別，「黑」（或棕等）則是有別於這個類屬——是「白」的反面。因此，若想了解種族主義和性別主義是怎樣運作，以及差異性並非支配性和優越性的複製概念，那麼除了關注社會和文化意義之外，也必須把語言學的意義考慮進去。

我們可以在當代廣告中清楚看到攝影確立正常性和他者性的能力，這類廣告透過帶有不屬於消費世界的遙遠符碼的場所影像，把異國情調附貼在他們的產品上。在圖3.4這則「Guess」的時尚廣告中，它利用秧苗所隱含的地域特色以及起用亞洲裔的模特兒，來為平凡無奇的女裝產品賦予一種異國情調。影像中的帽子是插秧工人戴來遮陽的，在這裡則是被重新編碼成異國情調的符徵。我們不會認為這些女人真的在稻田裡工作；稻田在這裡只是提供一種異國情調的場所，讓這些收入驚人的模特兒和昂貴服飾得以展示。

有些廣告，例如圖3.5的薩伐旅（Safari）廣告，則是把消費者放在遙遠的場景

圖3.4
Guess 廣告，1990
年代

中，喚起一股身為殖民時代旅行者的鄉愁之感。這支廣告邀請觀看者／消費者把
自己當成那位得到解放的旅行者，正在穿越一塊不知名的異國土地。廣告採用遊
記或剪貼簿的形式。在這些廣告中，消費者被召喚成有能力買下一個「原真」異
國經驗的白種人。儘管這些廣告還不至於告訴消費者，廣告中所販售的經驗真的
會讓該文化作用在消費者身上，不過它們的確以異國情調的氛圍來編碼產品和可
消費的經驗。這些廣告承諾給消費者的，是一種身為旅客的虛擬真實經驗。

　　在今日的當代再現中，最常被重複採用（也最具爭議性）的二元對立之一，
是西方和東方文化之間的差異。這項差異先前是以「Occidental」（西方的）和
「Oriental」（東方的）這兩個詞彙做為代表，用**東方主義**（Orientalism）一詞來
形容西方人對亞洲和中東地區的文化、土地和人民所懷抱的迷戀感、神祕化以及
恐懼等傾向。攝影和其他再現形式都是製造東方主義的主要元素。西方文化透過
攝影、文學和電影，將異國情調和野蠻主義附加在東方和中東文化之上，並藉
此將那些文化確立為異地、陌生，和他者。文化理論家愛德華・薩伊德（Edward
Said）強調，「東方」一詞本身並不是嚴格指稱某個地方和文化，而是歐洲人的一

種文化建構。他表示，東方主義是關於「東方在西歐經驗中所具有的特殊地位。東方不只是與歐洲毗連的一片土地，它也是歐洲最大、最富足以及最古老的殖民地，是它文明和語言的來源，是它文化競爭的對手，也是最根深柢固、最縈繞不去的他者影像之一」。[10] 薩伊德認為，東方這個觀念也反過來確立歐洲和西方是正常的。東方主義在西方和東方之間創造了一種二元對立，並將負面和拜物狂想等特質歸屬於後者。我們不僅可以在政治政策中發現東方主義，也可以在文化再現裡找到它的蹤跡，例如當代的電影流行文化總是將所有阿拉伯男人描述成恐怖分子，將亞洲女人當成性感尤物。將穆斯林再現成狂熱信徒或極端主義者，或是

圖3.5
Ralph Lauren 薩伐旅廣告，1990年代

圖3.6
傑洛姆《浴場》，
約1880–1885

將中東再現成神祕、不可知和耽於感官享受，都是西方人利用東方主義來強固文化刻板印象的範例，而這些刻板印象都可在殖民時代找到其根源。

　　歐洲畫家將阿拉伯國家想像成神祕之地的傳統由來已久，並經常以偷窺禁地的手法來描繪，例如尚・萊昂・傑洛姆（Jean Léon Gérôme）的這幅油畫（**圖3.6**）。傑洛姆在十九世紀末以新古典主義的風格繪製了好幾幅東方主義的作品。畫中的女人是展示給觀看者看的，畫家用轉身躲開鏡頭的端莊白種女人，和為前者沐浴並正面迎向觀看者的黑人女僕，來標示明確的種族差異。在這幅影像的符碼中，黑人女僕是觀看者可以一覽無遺的，而那名白種女人，那名顯然是置身異國浴場裡的消費者，則是擋開了我們的凝視。

　　我們可透過若干影像脈絡，來追蹤這類法國新古典主義畫家所生產的東方主義式影像，為今日留下了哪些遺產。在**圖3.7**這幅 2006 年「Keri」乳液的廣告

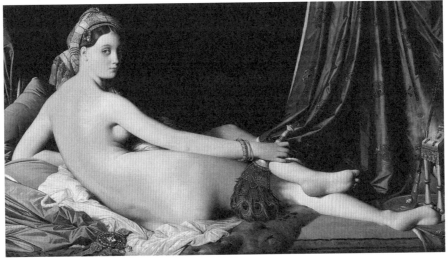

中，我們發現廣告畫面擺明是複製法國藝術家尚・奧古斯特・多明尼克・安格爾
（Jean-August-Dominique Ingres）的知名油畫（**圖3.8**）。以這般雷同的方式複製某
件畫作，很可能代表該公司決定以萬無一失的方式參照某件藝術作品。這個案例
拷貝的不只是某位藝術家和某種風格的傳統慣例和主題，也不只是一種眾所熟悉
的異國情調姿態，它仔細複製了原畫中的許多特有元素，多到我們可以清楚指出

它是參照哪件特定作品。這張廣告的構圖根本無須藉助文字說明，我們就能知道它參照的原作是安格爾1814年畫的《大宮女》（*La Grande Odalisque*）。廣告商相信，這幅畫是藝術史上享譽國際的傑作，是女性裸體畫的經典範例，即使大多數消費者對於畫作的一些細節可能不那麼肯定，像是藝術家的名字，作品的名稱，哪一年畫的，或目前收藏在何處（羅浮宮）。這幅畫已經變成重要的圖符，是普遍公認且似乎永恆不變的古典時代女性美的符徵。

其實安格爾的原作本身，就是一種複製。他是參考十九世紀在歐洲藝術和文化圈相當流行的鄂圖曼帝國（1299–1922）後宮肖像畫，畫出他自己的土耳其後宮宮女生活。宮女是一名女奴，一名處女，她委身在蘇丹的後宮擔任女僕，希望有朝一日能晉升為妃妾。雖然後宮得寵的女人確實在鄂圖曼帝國某個顯赫時期於政治上扮演了重要角色，但身居後宮最底層的宮女，其實是帝國後宮中最屈從的女性階級。安格爾畫過不少會讓人聯想起鄂圖曼後宮宮女和浴場的畫面，這張1814年的作品是拿坡里皇后委託的（她是拿破崙的妹妹），儘管最初毀譽參半，最後卻成了他最著名的代表作。由於皇后在安格爾完工之前失去了她的帝國，不得不放棄作品的所有權，於是這幅畫完成後改在法國沙龍展出，受到批評。

馬雷克・阿魯拉（Malek Alloula）在《殖民時代的後宮》（*The Colonial Harem*）一書中指出，後宮女人的形象在法國畫家和攝影師中，被當成一種女性性臣服的視覺和文學圖符，身陷在更廣義的藝術與科學的**東方主義**傳統之中。[11]明信片、油畫以及文學作品全都發揮了力量，把性歡愉和性征服的狂想織結在北非、亞洲和中東地區，而這些地區，正好就是歐洲帝國征服和貿易擴張的目標所在。在許多這類照片中，模特兒並非道地的後宮成員，而是由攝影師將一名法國女人擺在以東方主義情調布置的場景之中。**圖3.9**這張「斜躺的摩爾女人」的圖像，正是阿魯拉所謂的「東方女同性戀」（Oriental Sapphism）的一部分，因為裡面暗示的情欲不只是觀看者可以得到這些女人的身體，還隱含了她們也是彼此的愛欲對象。

在鄂圖曼帝國，男人不准窺看另一個男人的後宮。當安格爾把他想像中的土耳其宮女在她房間裸體的情景再現出來時，等於是違反了那個脈絡裡的道德規範。不過，我們的目的並不是要讀者把所有描繪後宮女人的圖像都解讀成低貶

8. SCÉNES ET TYPES — Mauresques Couchées

圖3.9
十九世紀明信片上
斜躺的摩爾女人，
出自阿魯拉《殖民
時代的後宮》

的、物化的或徹頭徹尾的殖民主義凝視。再現的政治學比這種「被動─主動」的
再現模式要複雜多了。黛博拉・切利（Deborah Cherry）和其他撰文者在《東方主
義的對話者》（*Orientalism's Interlocutors*）一書中，提醒讀者注意，女人在這類文化
場景中所具有的潛在行動力。[12] 例如，某些憑著蘇丹後宮寵妃身分取得社會地位
的女人，在鄂圖曼帝國那段「女主掌權」時期，是有能力和十九世紀的英國藝術
家議價，請他們為自己繪製肖像。

　　然而，在每一幅影像中，不論是原作或重製，施加在赤裸女體上的東方主義
式凝視，都界定了這幅影像的意義。在「Keri」乳液的廣告中，模特兒拉長的脊
柱、背對攝影機以及轉頭迎向攝影機凝視的姿態，顯然都是參照安格爾的那幅名
畫。取景和色彩的選擇，膚色膚質，甚至模特兒的髮型、布料的皺褶，以及斜靠
在大腿肌膚上的孔雀羽毛扇，全都悉心仔細地符合那件名畫裡的所有細節。

　　藝術史上普遍將安格爾視為法國新古典主義的最後一位擁護者，當時其他的
法國畫家已開始轉向新浪漫主義風格，並接著急速換檔，發展激進的現代主義。
他的作品關心如何恢復古典主義的理想之美，以純淨古典的線條以及平滑如絲的
紋理來捕捉人體的形狀。在這件作品中，模特兒的皮膚就和她的身形一樣，被描

繪得毫無瑕疵。為了讓皮膚的線條和紋理達到完美無缺的理想狀態，安格爾會像著魔似的不停修潤，並以此聞名。「Keri」乳液以如此公開明白的手法參照這幅畫，連帶也把它所代表的「永恆的」完美身體的古典主義理想接收過來，藉此凸顯該品牌想要傳達的訊息：只要使用他們的產品，保證能讓消費者的皮膚達到同樣的理想狀態，散發出「身為女人的永恆美麗」，一位被安格爾的「永恆」傑作所捕捉的女人，一位被鏡頭和觀賞者凝視的女人。

不過有趣的是，在安格爾那個年代，並不是多數人都認為他的作品體現了古典之美。當時人認為他畫中人物的體型是一種哥德式的失真，並因此飽受批評。例如，他為了讓脊柱拉長自行增加了三節脊椎骨，就受到抨擊，認為身體比例不合常態。這幅宮女畫不只在安格爾當時的社會和歷史脈絡下挑起了新的意義，會讓人聯想起東方主義的傳統以及該傳統習慣將中東的主題與女體異國情調化；還藉由它的重製物把這種異國情調化的傾向延續到我們這個時代。這件參照新古典主義畫作的美體產品廣告，以數位化的技術增強了照片的蒙太奇效果，為影像賦予一種當代的噴槍畫之感，這點相當重要。我們可能會說，這瓶乳液讓皮膚看起來像是用數位噴槍畫的，一種可以和安格爾著名的平滑透明肌膚相媲美的效果。

還有一點值得一提，這張圖符畫作的源頭是法國新古典主義，該派夢想的內容是伊斯蘭鄂圖曼帝國的性感女子，但這件廣告出現的時間點，卻是美英兩國執行「反恐戰爭」期間，而當時，伊斯蘭人民和文化一直被塑造成西方政治的威脅來源。因此，凝視這位被異國情調化的女子，也會召喚出一種對他者的凝視，藉此來否定對方的威脅。安格爾挪用宮女形象做為性感圖符，在當時歐洲帝國擴張和殖民征服的脈絡下具有重要意義。而該廣告重新挪用同樣的圖符，則是把同一位宮女放置在得到西方接受的當代脈絡之下。在法國、英國和美國，伊斯蘭婦女的一些傳統習俗，像是綁頭巾以及將身體罩住，一直是激烈的公眾政治辯論、迷戀、誤解、政治騷擾甚至嘲弄的主題之一。

「Keri」廣告的觀看者或許只會取走其中最簡單的訊息，也就是「Keri」乳液等於古典美，不會去思考它背後的歷史參照和意義。不過，我們還是要指出，這些歷史參照對於諸如古典美這類已經被自然化的理想型神話，其實發揮了一定的影響力。以這些泛型碼（generic codes）複製的符徵，它們的價值和意義早已深嵌

在文化當中，**彷彿**（as if）天生如此沒經過任何媒介操弄。我們在此借用了巴特早期的一個詞彙來說明，這張影像的表現方式**彷彿**它包含的是一則訊息（永恆之美）而非一個符碼。歷史意義永遠會複製在我們使用的符碼和慣例之中，不論生產者想不想要，也不論某特定觀賞者能否一眼看出它們。想要停住永恆，彷彿不受品味和慣例的流變所影響，就必須隨著時代不斷複製美麗的符碼。但是在每一次的複製中，如同我們在這個案例中看到的，這些符碼都會用不同的脈絡、鏡頭和媒體加以塗抹，讓這些訊息富有當代感，即便它們承載著自然事實和永恆真理的重量。

還有一點也很重要，就是那名宮女和她的重製品不只赤身裸體，而且還轉頭看著觀賞者。我們之後會深入討論，這個貫穿古今藝術史的女性影像慣例，也在廣告中一再出現。由安格爾這件作品所示範的裸體，邀請假定為男性的觀賞者，佔有那幅影像和影像中的女人。女性行動主義藝術團體「游擊女孩」（Guerrilla Girls），運用這個影像慣例指出，著名的紐約大都會博物館裡收藏的女性藝術家作品有多稀少。在圖3.10這件作品中，安格爾的宮女不會讓人聯想起「永恆」之美，而是一個同樣「永恆」的問題，也就是：和男性比較起來，女性在美術館裡得到再現的機會真是不成比例的高，但並不是以藝術家的身分，而是以藝術題材的身分，而且往往是沒穿衣服的狀態。這些機構的收藏和展示實踐，對於確立藝術作品的價值以及強化某些藝術家的大師名聲，具有舉足輕重的地位，而女性畫

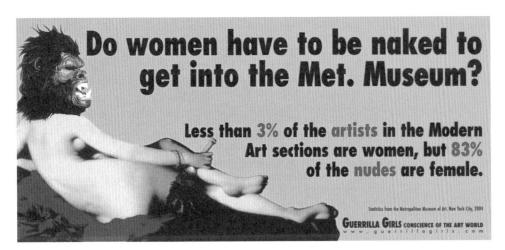

圖3.10
游擊女孩《難道女人非得裸體才能夠進入大都會博物館？》，2005
「現代藝術部門的藝術家不到3%是女人，但裸體人物中卻高達83%是女性。」

家被這些機構排除在外，正是這張挪用安格爾傑作的海報企圖傳達的主題，海報用大猩猩面具取代女性頭部，藉此提出以下質問：難道女人非得裸體才能夠進入大都會博物館？游擊女孩穿戴上大猩猩面具，一方面是為了隱藏身分，一方面則是玩弄「gorilla / guerrilla」（大猩猩 / 游擊隊）這兩個字的諧音。值得注意的是，游擊女孩在1989年首次為這張海報進行調查時，結果顯示女性藝術家佔只5%，女性裸體則高達佔85%；到了2004年，這個數字甚至更低，所有收藏品中只有3%的藝術家是女性。這些藝術家暨行動主義者用大猩猩面具遮住那位模特兒或說宮女的臉，以十分尖銳的方式表示她們拒絕回看觀賞者。

精神分析學中的凝視

我們已經討論過凝視與機制權力、權力 / 知識，以及他者之間的關係。不過，我們在本章一開頭就曾指出，源自於精神分析學的凝視理論，對於了解觀賞和無意識過程這兩個支撐觀看實踐的重要支柱，也是至為關鍵。想要了解電影如何透過視覺陳述來為觀賞者打造一套特定的關係意義，觀賞理論就是其核心所在，它提供我們方法，去分析某個電影文本為如何為觀看者建構和提供主體位置。精神分析學派的電影理論，關心的重點並非個別觀看者是否接受或拒絕電影的再現和刻板印象，也不是觀看者對電影的反應有多獨特。根據這一派的看法，觀賞者是在某個網絡中由凝視的關係塑造出來的，這個網絡包括電影文本、機制脈絡以及觀賞者本身。引發再現並將「個人的」感受與世界連結起來的無意識和象徵活動，才是這個網絡中最重要的元素。

電影機制（cinematic apparatus），也就是電影的傳統社會空間，包括黑暗的電影院、投影機、影片和音響，對電影的觀賞體驗具有決定性影響。克里斯丁・梅茲和1970年代的其他電影理論家們，對觀賞過程的描述大致如下：觀看者在虛構的電影世界中暫時收起他們的懷疑，不但認同影片裡的某個角色，更重要的是，甚至還因為認同該影片的敘事結構和視覺觀點，進而認同了該影片的整體意識形態。會發生這種情形，是因為觀看者認同攝影機的位置或電影中的角色。這種對角色或攝影機位置的認同，還會把從無意識裡滋長出來的幻想結構（例如想像中

的理想家庭）放置進去。

電影理論家尚路易・包德瑞（Jean-Louis Baudry）和梅茲，就曾利用拉岡的鏡像階段概念，拿兒童自我建構的早期發展和觀影經驗做類比。我們曾經指出，鏡像階段是兒童自我認知相當重要的一步，嬰兒藉此認知到自己是一個自主存在，並有能力控制自己的身體與這世界協商。鏡像階段讓嬰兒感覺到自己的存在，感覺到自己是與另一個身體有關的獨立身體，但它同時也提供了異化的基礎，因為這個影像認知的過程牽涉到一種分裂（split）：在他們實際具有的能力以及他們看見並想像自己具有的能力（權力、控制力）之間，存在著一種分裂。在這裡，影像具備兩層互相矛盾的關係——一方面，嬰兒認為自己和影像是同一個，然而在此同時，他們又把影像看成一種理想（不是同一個）。因此，鏡像階段提供了一種自我認知的經驗，但這經驗卻是和某種錯誤認知以及自我碎裂有關。這個框架可以幫助我們了解，觀看者對影像所投注的驚人力量，以及我們何以會如此輕易就將影像解讀成一種理想版的人類主體關係。重要的是，拉岡的理論不是關於做為自我反射的鏡子，而是做為自我建構過程中之建構元素的鏡子。正如理論家珍・蓋洛普（Jane Gallop）所寫的：「拉岡斷言是鏡子建構了自我，自我做為一種組織過的實體，其實是模仿自那個整合凝聚的鏡像。」[13]

根據包德瑞的說法，我們之所以對電影如此著迷，理由之一就是來自黑暗的戲院以及注視如同鏡子一樣的銀幕，因為這會讓觀看者退回到如孩童般的狀態。當觀看者對銀幕世界中的有力位置產生認同時，他或她是在經歷一段暫時性的喪失自我，這種經驗相當類似於嬰兒對鏡中影像的理解。觀賞者的自我是建立在他們幻想自己擁有銀幕中的某個身體之上。有一點必須強調，包德瑞認為觀看者亟欲認同的並不是銀幕上的某個特殊身體影像，而是電影的機制。認為觀看者處於某種退化模式，是精神分析理論的一種看法，但這點飽受批評，因為它所定義的觀賞者是一個停留在嬰兒階段的觀賞者。

無意識的觀念對電影觀賞理論至為重要。我們曾經指出，精神分析學的基本要素之一，就在於證明無意識心理過程的存在及其運作模式。根據精神分析理論的說法，我們為了讓生活運作順暢，會主動壓抑各種欲望、恐懼、記憶和幻想。於是，在我們的意識層面和日常的社會互動底下，存在著一個強大而活躍的欲望

領域，是我們的理性和邏輯自我所無法觸及的。無意識常以我們沒有察覺的方式驅使我們，而且根據精神分析學的說法，無意識也活躍在我們的夢境裡面。根據上述看法，電影有點像是某種具體化的場所，讓通常只能在夢境表層運作的記憶和狂想在其中活化起來。

拉岡是這領域的關鍵理論家，電影理論家便是採用他的研究來理解欲望在創造主體的過程中所扮演的角色，並解釋電影影像在我們文化中所具有的強大誘惑力。拉岡的凝視觀念和傅柯不同，他的凝視並沒有讓主體被自我或他者認知。他的凝視是欲望的重要組成部分，想透過他者來完整自我的欲望（鏡中的影像，主體透過另一個人而對自身做出錯誤認知）。但這種完整永遠沒有成功的一天。他者眼中的自我影像讓主體得以忘記自身鏡像裡那個缺乏自主性的自我。對拉岡而言，眼睛和凝視都是分裂的；它們努力想在個別的主體內部尋找他者，以便在他們的目光中得到自我確認和自我完整的感覺。這種對完整的欲望不斷被想像，卻永遠不會有真正達到的一天，因為它是源自於發生在早期建構自我過程中的一種錯誤理解或錯誤認知（對自我和他者）。

拉岡在他後期有關凝視的作品中強調，凝視是屬於觀看的對象而非觀看的主體。凝視是一種過程，在這個過程中，對象的功能是讓主體看，讓主體在自己眼中看起來是匱乏的（lacking）。要理解這點除了透過對象——例如《宮女》這類描繪出一個真實觀看主體的畫作——之外，也能借助召喚的觀念，在召喚中我們或許會被呼喊，彷彿那訊息「是針對我而且只針對我」，但它永遠不會真正「屬於我」，它總是有可能搆不著，有可能是別人的。這觀念讓我們得以理解，為什麼無生命的對象可以是性欲過程中的積極演出者。對象不只讓我們可以觀看，還可以讓我們將自己理解成一個**想**看且無法不看的主體，即便我們無法將自我看成是對象呼喊的那個人——那個對象預定要被他看的人。

拉岡解讀凝視和觀看的公式，以及這套公式對於構成凝視場域的有生命和無生命參與者的豐富再現，確實有助於我們更加理解目前我們尚未討論到的一個重要過程裡的一大組成要素：**認同**（identification）的過程。理解我們如何透過與影像或影像中的人物和物件產生認同，並藉此回應該影像，一直是觀賞研究的一大重點。在我們回應其他人類主體的影像時，我們是否會把影像中或銀幕上的那個

人當成是我們的欲望對象——也就是說，我們是否會認同鏡頭捕捉到的形貌，將這個想像中的人類主體當成他者般崇拜，願意在接觸與互動的狂喜中享受並消費他的影像？我們是否會幻想自己可以取代畫布或銀幕上的那個人？也許我們是在認同銀幕上的那具身體——例如，想像我們穿上同樣的衣服，或在和他們一樣的社交世界中互動。在本章接下來的幾個段落中，我們就將探討這些與認同有關的議題。

性別與凝視

性別議題一直是凝視觀念裡的一個重要面向。如同藝術史家葛莉賽達·波拉克（Griselda Pollock）在她討論現代性與女性空間的作品中指出的，在藝術史上，大部分繪畫都是為男性觀看者創作的，這和藝術的商業行為以及男女的社會角色和性別刻板印象有極大的關係。[14] 直到最近，大多數的藝術收藏家都是男人，而藝術的主要觀眾也是由男人佔了壓倒性多數。在典型的女性裸體繪畫中，女人所擺出來的姿勢是為了展示給觀看者看的，讓觀看者能輕鬆鑑賞。將女性裸體界定為男性藝術家的投射和財產，在藝術這個領域裡已經有很長的歷史了。在這些繪畫中，女人擺出的姿勢是做為某個主動或男性「凝視」的對象，而她們的回視往往是目光低垂的、間接的，或帶有被動符碼的。伯格寫道，在影像的歷史中，「男人行動，女人展示。」[15] 伯格注意到（和游擊女孩一樣），傳統裸體畫幾乎都是為男性觀看者所呈現的裸女影像。

在古往今來的藝術史上一直有個慣例，就是描繪女性凝視鏡中的自己，同時把身體朝向假想中的繪畫觀賞者。用鏡子充當道具具有兩個功能。大多數畫家，例如提香（Titian）等人，是利用鏡子來提供影像的另一個觀看角度，在一幅畫中創造出多重平面，讓固定不動的觀賞者欣賞。鏡子同時也是一種女性符碼。維納斯在邱比特的服侍下看著自己。也就是說，在她將自身展示給假想中的男性觀賞者欣賞時，鏡子的慣例則把她的凝視確立成某種自戀。這些反映女性裸體的符碼在藝術史上由來已久，也被廣告商大量使用。**圖3.11**這張「Ralph Lauren」的廣告，透過女性的雙眸向觀賞者推銷浪漫。她把目光拋向螢幕外的觀賞者，而不是看著

圖3.11
Ralph Lauren 浪漫
廣告，2007

擁抱她的男人。反諷的是，此舉倒是讓圖中那名男子看起來像個活道具，而非行動者。這名女子的連結對象，是迎接她目光的那名觀看者。

　　電影領域裡的觀賞者和凝視性別理論，在電影製作人兼劇作家蘿拉·莫薇（Laura Mulvey）1975年發表的一篇突破性論文中找到源頭。論文的名稱是〈視覺愉悅和敘事電影〉（Visual Pleasure and Narrative Cinema），內容是關於傳統好萊塢電影中的女性影像。她在這篇論文中使用精神分析學指出，好萊塢是根據父權無意識來建構通俗性敘事電影的慣例，影片中所再現的女性都只是「男性凝視」的對象。[16] 換句話說，莫薇質疑好萊塢電影是以滿足男性視覺愉悅為出發點來提供影像，她從中解讀出幾種精神分析學的範式，包括窺視癖（scopophilia）和偷窺癖（voyeurism）。凝視這個概念基本上談的是愉悅和影像的關係。在精神分析學上，窺視癖一詞指的是觀看的愉悅，暴露癖（exhibitionism）則是因被看而感到愉悅。這兩個詞彙都指出，即便觀看位置互換也能帶來愉悅。至於偷窺癖，則是指在不被看見的情況下因觀看而愉悅，它帶有比較負面的內涵意義，所指稱的就算不是性虐待的位置，也是一個強而有力的凝視位置。把電影機制當成一種助長

「偷窺癖」的機器，這種看法也常被拿來討論，例如，電影觀看者便可以被看成是偷窺癖者——他們坐在漆黑的房間內，在不會被看到的情況下觀賞影片。銀幕上的角色永遠無法真正回應觀賞者的凝視。在莫薇的理論中，攝影機是偷窺癖和性虐待的一種工具，使得被偷窺的對象喪失力量。她和其他亦作如是想的理論學者，檢視了幾部傳統的好萊塢電影，以便說明這種男性凝視的權力。

艾弗列・希區考克（Alfred Hitchcock）的《後窗》（Rear Window, 1954），是最常用來說明性別觀看的一個範例。影片中的男主角傑佛瑞（詹姆士・史都華〔James Stewart〕飾演）是位攝影師，他摔斷了腿，只好暫時困在紐約一間公寓的輪椅上。傑佛瑞大半時間都坐在窗前，從那裡他可以清楚看見對街公寓一些人的生活起居，而他相信自己在那裡目睹了一樁謀殺案。電影理論學者（包括莫薇在內）一直把《後窗》這部電影解讀成觀影行為本身的一種隱喻，而傑佛瑞替代了電影觀眾的位置。傑佛瑞就像電影觀眾一樣被局限在一個固定的位置，他的凝視非常類似偷窺癖者，因為他可以自由觀看而不會被他凝視的對象看到。就像電影裡的角色一樣，他的鄰居顯然沒有察覺到這個觀眾的存在，更不知道他一直在這些人私密的家中觀察他們的一舉一動。窗戶框住他們的行動，如同攝影鏡頭框住影片的敘事動作，兩者都限制並且決定了傑佛瑞可以知悉這些人生活的哪些部分，而他也因此生出一股欲望，想要看得更多，知道更多。在影片中，當傑佛瑞觀察他的鄰居，以及當他女朋友麗莎（葛麗絲・凱莉〔Grace Kelly〕）變成他的活動代理人，他的「私人眼睛／私家偵探」（private eye），而他追蹤著她的動向的同時，我們也透過傑佛瑞的觀點在觀看。麗莎偷偷爬上防火梯，在窗框之外、銀幕之下的空間尋找謀殺案的線索，那裡是傑佛瑞和我們這些影片觀看者不能進入的禁區。

《後窗》是說明男性凝視和女性做為視覺愉悅對象的最佳範例。不過，就像麗莎的調查行動所暗示的，男性凝視並不如某些理論學者所說的那麼強大，那麼具有控制力。電影學者坦妮雅・莫樂斯基（Tania Modleski）曾經指出，我們可以用截然不同的方式重新解讀《後窗》一片裡的凝視與權力互動。她認為，曖昧不明的女性特質是希區考克電影的特色之一，片中的女人非常清楚該如何威脅父權結構。[17] 她指出，在《後窗》裡，麗莎對於對面鄰居發生了什麼事情，自有一

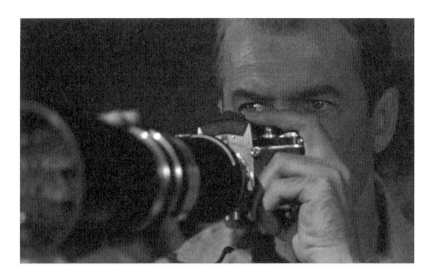

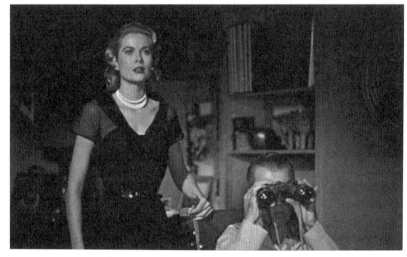

圖3.12
希區考克《後窗》
裡詹姆士·史都華
和葛麗絲·凱莉，
1954

套她自己的詮釋，而電影最後也證實了她的看法。傑佛瑞從觀看獲得權力，不過他卻被自己無法行動的狀態所閹割，他必須仰賴另一個女人的雙眼和雙腳來獲得資訊。電影觀看者和傑佛瑞一樣，也受限於一個固定的座位，受限於這個位置所提供的視野和銀幕嚴格框住的範圍。電影凝視的性別權力關係顯然十分複雜。的確，傑佛瑞不只因為想知道更多而受挫，他也因為觀看而遭到處罰。一旦謀殺犯逮到傑佛瑞的偷看行為，他便陷入困境、無力防守，因為謀殺犯過來找他了。很清楚地，男性觀看行為並無法免除它的限制和後果。

　　莫薇的闡述發揮了極大的影響力，而該篇文章出版的時候，已經有一些1970

年代的藝術家投身於性別凝視的議題。1971年，美國畫家西爾維雅·史蕾（Sylvia Sleigh）描畫她的男模特兒擺出古典宮女裸姿的模樣，同時將安格爾和鏡子的比喻雙雙扭轉過來。我們是從畫作名稱知道這名模特兒是男的。史蕾的年輕男模特兒以因安格爾《大宮女》一畫成名的嬌弱姿勢，慵懶地背對著身為畫家的觀賞者，讓優雅側彎的脊柱和臀部暴露在觀賞者的目光之下。因為他沒露出任何明顯的性別特徵，讓人搞不清這名散發女性氣息的人物其實是個男人，而他充滿自戀地凝視著鏡中影像的那張臉，那柔美的容貌和波浪長髮，更是加深了這種雌雄莫辨的混淆感。事實上，那張臉被粗暴地和畫布上的那具身體切離開來，以鏡像方式出現在那具無臉軀體的上方。在那面鏡子裡，史蕾也畫了自己映在其中的側臉。在畫中的映像裡，她看起來像是坐在斜躺裸男的前方，一邊凝視著他，一邊主動把手伸向準備開工的畫布，那肯定就是我們現在正在看的這件完成品，而她的角色和《宮女》裡的委拉斯蓋茲並沒什麼不同。這幅畫同時有兩個作用，一是做為一張裸體畫；二是做為藝術家的自畫像，她衣著整齊，化了妝，盤起頭髮一副專業模樣，與裸體模特兒的濃密散髮形成強烈對比。

1970和1980年代，同時也是藝術家開始針對再現與種族、性特質和性別關係

圖3.13
史蕾《斜躺的菲力普·哥盧布》，1971

這類主題開疆拓土的時代。美國攝影師羅伯・梅普索普（Robert Mapplethorpe）就是開路先鋒之一，他有許多作品的構圖都傳達了肉體之美，而且特別強調男女兩性在解剖學和外貌之間的細微差異，還有色情與藝術，以及美和誇大扭曲之間的微妙分界。梅普索普1989年死於愛滋病，以鮮明前衛的肖像照聞名，拍攝對象多半是藝術和音樂反文化圈的知名人物，或是諸如阿諾・史瓦辛格和麗莎・里昂（Lisa Lyon）之類的模特兒和健美人士，麗莎・里昂是第一屆女性健美比賽的世界冠軍。梅普索普是1990年代文化戰爭的核心人物，當時政治保守派和宗教基本教義派要求國會停止贊助美國藝術基金會（National Endowment for the Arts），因為該會曾資助梅普索普的遺作展，展品內容包括男同性戀者的寫實肖像。他的作品也在視覺理論家中引發爭議，有人批判也有人讚揚他以清晰明確的鏡頭再現種族化的性虐待之類的主題和議題。[18] 阿諾・史瓦辛格是前健美先生、動作片電影明星，以及在2000年代以「加州州長」家喻戶曉的政治人物。梅普索普為他拍攝的健壯俐落肖像照，究竟是對於史瓦辛格那具飽滿身體的半裸剝削，還是針對男同性戀、魅力和身體規範與理想的文化評論？該張影像把史瓦辛格的身體當成物件本身，打上漂亮燈光，雕刻般的造形，令人愉悅的美感，站在劇場舞台的簾幕旁拍照。他對著鏡頭收縮肌肉，符合健美表演的慣例。然而這張影像的展示模式，卻將他的表演框限在身體拜物的視覺符碼裡。梅普索普這件作品可用來代表一系列與男同性戀有關的意義，於今回顧尤其如此。

在1970年代女性藝術家的作品中，我們可以找到各式各樣反對優勢傳統的策略範例，拒絕將女體再現成某種展示的場址，也拒絕讓女人用自戀的態度努力展現自我供男性消費。1970年代女性主義身體藝術的一位關鍵人物，是古巴裔的美國藝術家安娜・曼蒂耶塔（Ana Mendieta），她是1970和1980年代極為出名的行為藝術和地景藝術家，1985年從紐約公寓的頂樓窗戶墜樓身亡（她丈夫，現代主義藝術家卡爾・安德列〔Carl Andre〕被告涉嫌謀殺，但宣判無罪）。曼蒂耶塔製作了一些地景藝術，她在沙地上壓印出自己身體的痕跡，有如犯罪現場的輪廓圖，然後用紅色顏料潑灑畫線，拍照留存。有時，她會在用來記錄這些地景作品的照片的感光乳劑上，做出刮痕或用手塗技術進行色彩處理。曼蒂耶塔的作品備受國際肯定，被譽為二十世紀最重要的女性主義藝術，以批判性的態度重新思考女體

的再現——女體在男性畫作中的過度銘刻，以及女性藝術家的作品在歷史上的缺席情形。[19] 在曼蒂耶塔的身體作品中，她的影像是一種印記，一種輪廓，提醒觀看者注意，女性藝術家的手在歷史上是缺席的。她會擦去身體的真實模樣，只留下痕跡，藉此拒絕觀賞者凝視她的身體。

改變中的凝視觀念

自從拉岡的電影理論開始探討凝視概念之後，男性凝視的理論就一直引發爭論、重製和重思。此外，性別權力關係的再現以及它們與凝視之間的關係也已經擴大領域，把豐富多樣的性別化影像符碼包含進去。因此，透過這些理論範式所理解的凝視和觀賞也跟著轉變，而藉由影像發揮作用的凝視方式也生產出新品種的認同可能性。莫薇談論觀賞模式的那篇論文距今已三十多年，而她本人在1981年的一篇論文中，也對她原先有關視覺愉悅的想法提出修正。[20] 其中的一大重點是，原本的凝視觀念無法解釋女性觀看者的愉悅（除非是把她們視為性受虐對象或是「像男人」般觀看），也無法說明做為凝視對象的男體。在此同時，女性主義的評論者也繼續挖掘佛洛伊德和拉岡所提出的性別差異理論。甚至連好萊塢經典電影的分析，也掙脫了優勢男性做為凝視主體而女性做為凝視對象的嚴格模式。例如瑪麗・安・竇安（Mary Ann Doane）使用精神分析學，將專為女性觀看者製作之影片的女性觀賞者加以理論化，諸如1940年代的女性電影（也稱為「催淚片」〔weepies〕）。[21] 一些理論家則做出回應，認為性別觀看關係並非固定不變的；觀看者在他們與影片的觀賞關係中，也很可能會製造幻想去佔據「錯誤」的性別位置。例如，女人也可能會認同男性的掌控位置，或是以偷窺癖的傾向觀看男性或女性。而男人也可以變成男人或女人帶著愉悅和欲望心情觀賞的對象。雖然在觀看行動中愉悅會和一個人的性特質密切相關，但是當我們以不完全符合自身性別身分的符碼觀看時，我們同樣能得到愉悅。愉悅和認同並不受制於某人的生理性別甚至某人的性特質。

有些電影會蔑視影片的觀看慣例，呈現具有行動力的女性凝視。例如，1991年的電影《末路狂花》（*Thelma & Louise*）便捨棄了傳統的凝視公式，進而展現

圖3.14
雷利・史考特導演
《末路狂花》中的
蘇珊・莎蘭登、吉
娜・戴維絲和布萊
德・彼特，1991

出觀看權力關係的複雜性。影片一開始，便出現兩個女人（蘇珊・莎蘭登〔Susan
Sarandon〕和吉娜・戴維絲〔Geena Davis〕飾演）在為自己拍照。在此，女人控
制了照相機，顛覆了女人是凝視對象而非主體的優勢觀看。其中一名女人，泰瑪
（Telma），以充滿欲望的眼光凝視著兩人在路上搭載的搭便者旅行者（布萊德・
彼特飾演，是他最早的一部電影），而他則被攝影機當成凝視的對象。這兩個女

人開著敞篷車，自然而然成為高速公路上男人凝視的顯眼目標（當時她們正試圖逃走），但她倆用正面回瞪、質疑對方的活力以及掏出槍枝（在電影中傳統上是由男人佩帶）來抵抗這些凝視。《末路狂花》這部電影，透過情節敘述要求所有觀看者，包括男人和女人，在一種傳統上屬於男性的類型片（公路電影，搭檔電影）中認同片中那兩位女主角，藉此公然挑戰好萊塢電影對於男性凝視的簡單定義。[22]

　　以觀賞和凝視為主題的研究，在1980和1990年代開始對早期的權力和凝視觀念進行大幅度的激烈修正，所採用的方式大致和再現理論的情況類似。電影學者重新思考了下列問題：觀賞與歷史和大眾文化的關係，與接受理論和閱聽眾研究的關係，與種族議題的關係，以及對早期模式中強調性別二分法和黑人觀看者的抵抗提出質疑的觀賞概念，認為不同類型的觀看者也能佔據男性凝視位置的新構想，以及逾越的女性觀看和女同志觀賞概念。[23] 我們在觀看時得到的愉悅或許和我們的文化及性別認同與參照密不可分，但我們必須牢記，觀看的實踐與奇思幻想也是緊緊糾纏。我們可以利用影像召喚出與「我們是誰、我們做什麼，以及其他人在鏡框和銀幕中做些什麼」有關的狂想，而這些狂想很可能和真實生活中我們會用自己的身體所做的行為大相逕庭。視覺狂想可不是現實的藍圖。有關觀賞概念以及種族和文化認同在視覺文化中的主體建構這個問題，也許到目前為止最具全面性的檢視作品，首推可可・傅斯科（Coco Fusco）和布萊恩・瓦利士（Brian Wallis）的《只有一層皮：改變中的美國人自我看法》（ *Only Skin Deep: Changing Visions of the American Self* ）展覽和同名專刊。[24] 這場展覽和專刊將科學與藝術領域中，與想像、建構和挑戰種族認同有關的照片、錄像和電影傳統全部彙整起來，進行分析。他們檢視的作品橫跨新聞媒體、科學影像、照片和獨立製作的錄像，希望能回答以下問題：觀賞與再現的模式和實踐一直都在改變之中，在這種情況下，種族與文化認同究竟佔有何種地位。

　　以色情電影為主題的分析，內容包括女性主義針對女性被壓抑所提的批判以及反對性特質檢查制度等等，也逐漸在觀賞理論中嶄露頭角。1989年，電影學者琳達・威廉斯（Linda Williams）出版了一本名為《硬核》（ *Hard Core* ）的開創性作品，在書中，她以精神分析學派的電影理論剖析色情電影，用嚴肅的態度將它

視為某種文化文本，可創造出各式各樣的欲望和主體位置（subject position）。[25] 這件作品為女性主義電影學者開啟了一條道路，為色情電影的功能提供更細膩的理論，並在色情研究的領域裡提出女性工作者和生產者在色情工業裡的行動力這類問題，以及諸如女同志和男同志色情電影之類的次類型。[26] 觀賞理論在這個領域裡依然相當重要，因為它提供一種方法，讓我們將各種複雜甚至矛盾的觀看者認同方式考慮進去，觀看者不只會認同自己的身分類屬，也會認同不同的社會和性別位置，而且經常是在相同的觀看情境中跨越這些類屬和身分。

重新思考與影像產生認同的過程，對於新版的凝視概念相當重要。酷兒理論是在1980年代從男同志和女同志研究領域興起，這類作家一直努力想掙脫先前的做法，不從以身分為基礎的角度去解讀觀賞者關係和觀看實踐。1990年代在觀賞理論方面最強有力的一組聲明是，對任何人類主體而言，觀看的實踐和觀看的愉悅並非取決於觀賞者的生理性別或社會性別位置。例如，不論人類主體的性別和社會身分是什麼，他都可以透過狂想和認同的過程「像男人一樣」、「像女人一樣」或「像女同志一樣」觀看。在我們與影像的關係中，我們藉由認同過程所製造的關聯和從屬，從來不會妨礙我們佔據「錯誤的」主體位置。主張女同志觀賞理論的電影理論家派翠西亞・懷特（Patricia White）在《未經邀請》（*Uninvited*）一書中，深入研究了希區考克《蝴蝶夢》（*Rebecca*, 1940）等作品，然後提出充分的理由證明，先前不獲承認的女同志再現性，在女同志文本和次文本的解讀中已有了存在的可能性。[27]

想要在這種凝視動態學中發揮幹旋力量的戰術之一，就是要自我反思性地拒絕介入前者的空間領域。究竟是哪些因素構成了凝視、觀賞關係和認同，關於這點，人們的想法已經有了改變，我們可以從藝術家凱薩琳・歐蓓（Catherine Opie）的作品中，看出這樣的改變帶有哪些意含。歐蓓的攝影肖像主題，是在日常生活中檢視女同志的主體性。在她的一張自畫像中，歐蓓背對攝影機。她的裸背是展示給觀賞者的活人畫，但它的表層已被痛苦地刺上異性戀的符碼，兩個穿裙子的火柴棒人物手牽手站在一棟房子前面，藍天白雲，洋溢童稚氣息。這個圖符是小時候對於正常家庭生活的牧歌式夢想，有房子、手牽手的愛人，以及棉花糖似的雲朵，但是它刺在歐蓓背上的暴力手法，以及這幅兒童制式夢想圖的正中

圖3.15
銳跑廣告，1990年
代

央居然是兩個手牽手的女生這兩點，都要求我們重新把這幅影像解讀成是對於傳統規範符碼的重製，讓女同志的伴侶關係也能成為家庭夢想的一部分。

　　如同我們指出的，這些學術觀點上的改變，以及哪種影像才是知識探索的重要對象等議題，一直都和反映性別與美學新觀念的跨領域影像製作（包括藝術、媒體和廣告）趨勢同步並行。當代視覺文化涵蓋的不只是高度複雜的影像和觀賞者，也包含凝視在內。然而，就在許多當代廣告依然透過傳統性別符碼繼續販賣產品的當兒，也就是讓女人為佔有性的男性凝視擺出誘惑、撩人姿勢的同時，也有一些廣告開始玩弄這些傳統，例如利用角色對調的把戲展現將男人當成觀看對象的愉悅，以及行動中的女人的權力等。在**圖3.15**這則銳跑（Reebok）廣告裡，我們看見一個行動中的女人，她在自己的公寓裡做運動，無視於我們的凝視，一切都決定在她的身體動作中。這則廣告販賣的是「自我賦權」（運動、控制自己的身體）和「自己做主」（「我認為，一個男人若想要某種柔軟、可以抱在懷裡的東西，就該去買隻泰迪熊」）。當然，在這個影像裡，男性的凝視還是有可能運作，我們在觀看這個女人的同時也受邀去評定她的外貌，不是嗎？不過這個女

人充滿活力的站姿和挑釁的字句，都是在抗拒傳統的凝視權力。這則廣告是個很好的範例，可說明羅伯・古德曼（Robert Goldman）所謂的「商品女性主義」（commodity feminism），女性主義的賦權和力量概念在這裡被轉譯成下述指令：使盡力氣打造出一具緊實、苗條、有肌肉的女性身體，同時去購買諸如運動鞋這樣的產品，就等於可以掌控自身的生活。[28]

雖然先前的影像傳統是將男人展現為行動中的男人（我們曾經指出，伯格說過：「男人行動，女人展示」），但是自從1990年代初期開始，男同志色情影像的流風所及（透過影像符碼的借用以及好幾位高檔時尚攝影師的作品），已經徹底改變了男子氣概在消費文化中的再現方式。這股潮流是從幾個著名的廣告案開始的，例如凱文・克萊1990年代的牛仔褲廣告，就在影像中運用了同性戀的符碼。這意味著男人同時被描述成富有男子氣概卻又是凝視的對象，意味著他們越來越常在鏡頭前擺出佯裝害羞、幾近被動的姿態。然而，由於權力和凝視的符碼正在改變，所以我們不能將這解讀成男性的去權。在這類影像中，時尚設計師和攝影師玩弄性別和性感是為了將自己打造成走在時代尖端的時髦人物，因此其中再現了一系列的性感角色和性別權力關係。在圖3.16這幅「Dolce & Gabbana」的廣告中，那名男子仰躺在鏡頭前方。他在我們的凝視下斜倚著，他在那裡讓我們觀看，但他並未喪失他陽剛氣質的男性權力。

自從女性主義的女性觀賞者理論提出之後，將主體視為理想性存在而非歷史性或社會性特定存在的看法，便遭受到極嚴苛的檢驗。舊現代主義與當前的電影和媒體觀賞理論之間的一項重大緊張在於：是要建構理想性觀賞者，還是承認多元性的主體位置和社會脈絡。至於「退化狀態的電影觀看者」概念，也就是會壓抑自身身分而去認同銀幕的那種觀看者概念，也被各式各樣有關凝視和觀看多重性的模式所取代，這些新模式能夠傳達觀看者和凝視對象之間的權力關係，而且大多和後現代主義的理論屬於同一陣營。

觀賞者概念是了解觀看實踐的途徑之一。它無法完全說明我們在第二章討論過的積極介入的觀看實踐，主要是用來討論由電視和數位螢幕這類二十世紀媒體形式所導入的觀看實踐。電視學者琳恩・史皮哲（Lynn Spigel）曾經描述過家庭劇場被引進戰後文化的情景——電視取代壁爐的地位，客廳變成了社交空間，讓全

家人得以聚集在電視前方。[29] 電視觀賞概念以及由它建構出來的凝視場域,與電影院或博物館空間大相逕庭。隨著螢幕和影像場域在二十世紀的日常生活中不斷繁殖,對於任何主體的觀看不只會受到某一特定空間裡的多個螢幕分割(教室、家庭和圖書館裡的電腦顯示和投影,甚至包括個人手機和PDA的螢幕),當我們打開不同的檔案夾和程式並跟著移動時,甚至還會被某一特定螢幕上的不同框格瓜分,有時還會暫時把目光從檔案上飄到電視螢幕或教室投影螢幕上,然後又移回來。[30]

圖3.16
Dolce & Gabbana 廣
告,2007

更重要的是，當代一些把種族、族群和性特質等議題視為凝視構成要素的理論，讓我們能以更細微的角度理解與影像產生認同的過程，以及影像召喚觀賞者的複雜方式。這把我們又帶回到與人類主體以及個體批判觀念有關的起點。正是因為這些與觀看和主體性有關的理論的介入，幫助我們重新思考觀看與主體性的關係。而影像的市場也變得更具自我意識，會去嘲弄權力和觀看等議題，並在這過程中於電影、電視、廣告和網路上生產出新的影像符碼。例如，網路攝影的暴露癖傾向或許摹製了男性凝視的動態學，然而我們也可以說，我們透過網路攝影機所看到的影像演出，要求我們拿出新的模式來思考偷窺癖和暴露癖。

影像在現代性經驗裡佔有核心位置，並提供了一個複雜的場域，讓權力關係得以在其中施行，讓觀看行為得以在其中交換。在這一章中，我們檢視了攝影和電影媒體在現代國家的權力和知識系統中暗示著怎樣的特定功用，而同時身為觀賞者和影像主體的我們，又是如何投入和臣服於複雜的觀看實踐與被觀看實踐。在第二和第三這兩章裡，我們都把焦點集中於觀看者在製造影像意義上所扮演的角色，以及身為主體的觀看者理論。下一章，我們將追溯視覺科技如何影響寫實主義以及視覺場域裡的種種政治概念。

註釋

1. Jürgen Habermas, "Modernity — An Unfinished Project," in *The Anti-Aesthetic*, ed. Hal Foster, trans. Seyla Ben-Habib, 3–15 (Port Townsend, Wash.: Bay Press, 1983).

2. Bruno Latour, *We Have Never Been Modern*, trans. Catherine Porter (Cambridge, Mass: Harvard University Press, 1993).

3. Michel Foucault, "The Repressive Hypothesis," in *The History of Sexuality: An Introduction*, vol. 1, trans. Robert Hurley, 15–49 (New York: Vintage, [1976] 1990).

4. Quoted in Jacqueline Rose, *Sexuality in the Field of Vision* (London: Verso, 1986), 190. See also Jacques Lacan, *Freud's Papers on Technique, 1953–54*, trans. John Forrester (New York: Norton 1988).

5. Judith Mayne, "Pradoxes of Spectatorship," in *Viewing Positions: Ways of Seeing Film*, ed. Linda Williams, 157 (New Brunswick, N.J.: Rutgers University Press, 1995).

6. Michel Foucault, *The Order of Things: An Archaeology of the Human Sciences,* 3–16 (New York: Vintage, [1970] 1994).

7. Michel Foucault, "Panopticism," in *Discipline and Punish: The Birth of the Prision*, trans. Alan Sheridan,

195–228 (New York: Vintage, 1979).

8. Foucault, *Discipline and Punish*, 25.

9. Jacques Derrida, *Of Grammatology*, trans. Gayatri Chakravorty Spivak (Baltimore: Johns Hopkins Press, 1974). See also "Translator's Preface," liv–lxvii.

10. Edward Said, *Orientalism* (New York: Vintage, 1979),1.

11. Malek Alloula, *The Colonial Harem* (Minneapolis: University of Minnesota Press, 1986).

12. Jill Beaulieu and Mary Roberts, eds, *Orientalism's Interlocutors: Painting, Architecture, Photography* (Durham, N.C.: Duck University Press, 2002).

13. Jane Gallop, *Reading Lacan*, 38 (Ithaca, N.Y.: Cornell University Press, 1985).

14. Griselda Pollock, "Modernity and the Spaces of Femininity," in *Vision and Difference: Femininity, Feminism and Histories of Art*, 70–81 (New York: Routledge, 1988).

15. John Berger, *Ways of Seeing*, 47 (New York: Penguin, 1972).

16. Laura Mulvey, "Visual Pleasure and Narrative Cinema," in *Visual and Other Pleasures*, 14–26 (Bloomington: Indiana University Press, 1989). Originally published in 1975 in *Screen*.

17. Tania Modleski, *The Women Who Knew Too Much: Hitchcock and Feminist Theory*, 73–85 (New York: Routledge, 1988).

18. See, for example, Kobena Mercer, "Looking for Trouble," in Henry Abelove, David Halperin, and Michele Aina Barale, eds., *The Lesbian and Gay Studies Reader*, 350–59 (New York: Routledge, 1993); and Kobena Mercer, "Reading Racial Fetishism: the Photographs of Robert Mapplethorpe," in *Fetishism as Cultural Discourse*, ed. Emily Apter and William Pietz (Ithaca, N.Y.: Cornell University Press, 1993).

19. See *Wack! Art and the Feminist Revolution*, ed. Cornelia Butler and Lisa Gabrielle Mark (Cambridge, Mass.: MIT Press, 2007). 與展覽同名的專刊*Museum of Contemporary Art*, Los Angeles, in March 2007。

20. Laura Mulvey, "Afterthoughts on 'Visual Pleasure and Narrative Cinema' Inspired by King Vidor's *Duel in the Sun* (1946)," in *Visual and Other Pleasures*, 29–38.

21. Mary Ann Doane, *The Desire to Desire: The Woman's Film of the 1940s* (Bloomington: Indiana University Press, 1987).

22. See Marita Sturken, *Thelma & Louise* (London: British Film Institute, 2000).

23. 關於觀賞與公共領域，參見 Miriam Hansen, *Babel and Babylon: Spectatorship in American Silent Film* (Cambridge, Mass.: Harvard University Press, 1991)；關於電影與觀眾的接受研究，參見Jackie Stacey, *Star Gazing: Hollywood Cinema and Female Spectatorship* (New York: Routledge, 1994)；關於黑人觀賞，參見Jacqueline Bobo, *Black Women as Cultural Readers* (New York: Columbia University Press, 1995)；關於認同理論，參見David Rodowick, *The Difficulty of Difference: Psychoanalysis, Sexual Difference, and Film Theory* (New York: Routledge, 1991)；關於黑人觀賞者的抵抗，參見Manthia Diawara, "Black Spectatorship: Problems of Identification and Resistance," *Screen*, 29.4 (Autumn 1988)和bell hooks, "The Oppositional Gaze," in *Black Looks: Race and Representation*, 115–

32 (Boston: South End Press, 1993)；另外請參見專刊 *Camera Obscura* 36 (September 1995)和*Wide Angle* (13.3 and 13.4, 1991)，以及 Michele Wallace, *Dark Designs and Visual Culture* (Durham, N.C.: Duke Universtiy Press, 2004)；還有 Kaja Silvermann, *Male Subjectivities at the Margins* (New York: Routledge, 1992)。

24. Coco Fusco and Brian Wallis, *Only Skin Deep: Changing Visions of the American Self* (New York: Abrams, 2003).

25. Linda Williams, *Hard Core: Power, Pleasure, and the Frenzy of the Visible* (Berkeley: University of California Press, 1989).

26. Linda Williams, ed., *Porn Studies* (Durham, N.C.: Duke University Press, 2004).

27. See Judith Mayne, *Framed: Lesbians, Feminists, and Media Culture* (Minneapolis: University of Minnesota Press, 2000); Chris Straayer, *Deviant Eyes, Deviant Bodies: Sexual Re-Orientation in Film and Video* (New York: Columbia University Press, 1996); and Patricia White, *Uninvited: Classical Hollywood Cinema and Lesbian Representability* (Bloomington: Indiana University Press, 1999).

28. Robert Goldman, *Reading Ads Socially* (New York: Routledge, 1992).

29. Lynn Spigel, *Make Room for TV: Television and the Family Ideal in Postwar America* (Chicago: University of Chicago Press, 1992).

30. See Anne Friedberg, *The Virtual Window: From Alberti to Microsoft* (Cambridge, Mass.: MIT Press, 2006).

延伸閱讀

Baudry, Jean-Louis. "The Apparatus : Metapsychological Approaches to the Impression of Reality in the Cinema." In *Narrative, Apparatus, Ideology: A Film Theory Reader*. Edited by Philip Rosen, 299–318. New York: Columbia University Press, [1975] 1986.

—. "Ideological Effects of the Basic Cinematographic Apparatus." In *Narrative, Apparatus, Ideology: A Film Theory Reader*. Edited by Philip Rosen, 286–89. New York: Columbia University Press, [1970] 1986.

Beaulieu, Jill, and Mary Roberts, eds. *Orientalism's Interlocutors: Painting, Architecture, Photography*. Durham, N.C.: Duck University Press, 2002.

Bergstrom, Janet. "Enunciation and Sexual Difference (part 1)." *Camera Obscura*. 3–4 (Summer 1979), 33–69.

Bobo, Jacqueline. *Black Women as Cultural Readers*. New York: Columbia University Press, 1995.

Butler, Cornelia, and Lisa Gabrielle Mark, ed. *Wack! Art and the Feminist Revolution*. Cambridge, Mass.: MIT Press, 2007.

Cahoone, Lawrence. *From Modernism to Postmodernism: An Anthology*. Oxford, UK: Blackwell, 1996.

Cartwright, Lisa. *Moral Spectatorship: Technologies of Voice and Affect in Postwar Representation of the Child*. Durham, N.C.: Duke University Press, 2008.

Cowie, Elizabeth. *Representing the Woman: Cinema and Psychoanalysis*. Minneapolis: University of

Minnesota Press, 1997.

Derrida, Jacques. *Of Grammatology*. Translated by Gayatri Chakravorty Spivak. Baltimore: Johns Hopkins Press, 1974.

Diawara, Manthia. "Black Spectatorship: Problems of Identification and Resistance." *Screen*, 29.4 (Autumn 1988), 66–79.

Doane, Mary Ann. *The Desire to Desire: The Woman's Film of the 1940s*. Bloomington: Indiana University Press, 1987.

—. *Femmes Fatales: Feminism, Film Theory, Psychoanalysis*. New York: Routledge, 1991.

Edwards, Elizabeth, ed. *Anthropology and Photography 1860–1920*. New Haven: Yale University Press, 1992.

Erens, Patricia, ed. *Issues in Feminist Film Criticism*. Bloomington: Indiana University Press, 1991.

Foucault, Michel. *Madness and Civilization: A History of Insanity in the Age of Reason*. Translated by Richard Howard. New York: Routledge, [1961] 2001.

—. *The Order of Things: An Archaeology of the Human Sciences*. New Yori: Vintage, [1970]1994.

—. *Discipline and Punish: The Birth of the Prison*. Translated by Alan Sheridan. New York: Vintage, 1979.

—. *Power/Knowledge: Selected Interviews and Other Writings 1972–77*. Edited by Colin Gordon. Translated by Colin Gordon, Leo Marshall, John Mepham, and Kate Soper. New York: Pantheon, 1980.

—. *The History of Sexuality: An Introduction*. Vol.1. Translated by Robert Hurley. New York: Vintage, [1976]1990.

Gallop, Jane. *Reading Lacan*. Ithaca, N.Y.: Cornell University Press, 1985.

Giddens, Anthony. *The Consequences of Modernity*. Stanford, Calif.: Stanford University Press, 1990.

Gillespie, Michael Allen. *The Theological Origins of Modernity*. Chicago: University of Chicago Press, 2008.

Green, David. "Classified Subjects: Photography and Anthropology: The Technology of Power." *Ten*.8, 14 (1984): 30–37.

Habermas, Jürgen, "Modernity — An Unfinished Project." In *The Anti-Aesthetic*. Edited by Hal Foster. Translated by Seyla Ben-Habib. Port Townsend, Wash.: Bay Press, 1983, 3–15.

Hansen, Miriam. *Babel and Babylon: Spectatorship in American Silent Film*. Cambridge, Mass.: Harvard University Press, 1991.

Holmlund, Chris. "When is a Lesbian Not a Lesbian? The Lesbian Continuum and the Mainstream Femme Film." *Camera Obscura*, 25–26 (May 1991), 145–78.

hooks, bell. "The Oppositional Gaze." In *Black Looks: Race and Representation*. Boston: South End Press, 1993, 115–32.

Kaplan, E. Ann, ed. *Feminism and Film*. New York: Oxford University Press, 2000.

Latour, Bruno. *We Have Never Been Modern*. Translated by Catherine Porter. Cambridge, Mass.: Harvard University Press, 1993.

Lutz, Catherine A. and Jane L. Collins. *Reading National Geographic*. Chicago: University of Chicago Press, 1993.

Mayne, Judith. *Cinema and Spectatorship*. New York: Routledge, 1993.

—. *Framed: Lesbians, Feminists, and Media Culture*. Minneapolis: University of Minnesota Press, 2000.

Metz, Christian. *Film Language: A Semiotics of the Cinema*. Translated by Michael Taylor. New York: Oxford University Press, 1974.

Modleski, Tania. *The Women Who Knew Too Much: Hitchcock and Feminist Theory*. New York: Routledge, 1988.

Mulvey, Laura. *Visual and Other Pleasure*. Bloomington: Indiana University Press, 1989.

Nichols, Bill, ed. *Movies and Methods*. Berkeley: University of California Press, 1976.

Penley, Constance, ed. *Feminism and Film Theory*. New York: Routledge, 1988.

Rodowick, David. *The Difficulty of Difference: Psychoanalysis, Sexual Difference, and Film Theory*. New York: Routledge, 1991.

Rose, Jacqueline. *Sexuality in the Field of Vision*. London: Verso, 1986.

Russo, Vito. *The Celluloid Closet: Homosexuality in the Movies*. New York: HarperCollins, 1987.

Said, Edward. *Orientalism*. New York: Vintage, 1979.

Silverman, Kaja. *Male Subjectivity at the Margins*. New York and London: Routledge, 1992.

—. *Threshold of the Visible World*. New York: Routledge, 1996.

Stacey, Jackie. *Star Gazing: Hollywood Cinema and Female Spectatorship*. New York: Routledge, 1994.

Straayer, Chris. *Deviant Eyes, Deviant Bodies: Sexual Re-Orientation in Film and Video*. New York: Columbia University Press, 1996.

Thompson, Krista A. *An Eye for the Tropics: Tourism, Photography, and Framing the Carribean Picturesque*. Durham, N.C.: Duke University Press, 2006.

Weiss, Andrea. "'A Queen Feeling When I Look at You': Female Stars and Lesbian Spectatorship." In *Stardom: Industry of Desire*. Edited by Christine Gledhill. New York: Routledge, 1991, 283–99.

White, Patricia. *Uninvited: Classical Hollywood Cinema and Lesbian Representability*. Bloomington: Indiana University Press, 1999.

Williams, Linda. *Hard Core: Power, Pleasure, and the Frenzy of the Visible*. Berkeley: University of California Press, 1989.

—, ed. *Viewing Positions: Ways of Seeing Film*. New Brunswick, N.J.: Rutgers University Press, 1995.

—, ed. *Porn Studies*. Durham, N.C.: Duke University Press, 2004.

Williams, Raymond. *The Politics of Modernism: Against the New Conformists*. London: Verso, 1989.

Williamson, Judith. "Woman Is an Island: Femininity and Colonialism." In *Studies in Entertainment*. Edited by Tania Modleski. Bloomington: Indiana University Press, 1986, 99–118.

4.

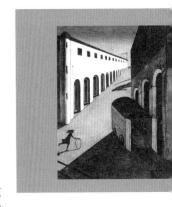

寫實主義和透視：從文藝復興繪畫到數位媒體

Realism and Perspective: From Renaissance Painting to Digital Media

當我們說某件影像或媒體文本是「寫實」而另一件是「抽象」時，我們的意思是什麼？我們習慣用「寫實」來形容複製某物「真實」樣貌的影像，並視為理所當然。在一個以影像做為溝通和表現形式且數量倍增的世界裡，寫實主義是身為公民的我們非常重要的一個道德意識面向。我們期待攝影記者在記錄新聞故事的事件時，能奉行寫實的傳統慣例。當他們違背這點時，我們會發出抗議。我們大多數人都假定，只要我們親眼看到，就能知道那是不是寫實作品。

在這一章裡，我們將讓讀者看到，和寫實主義相關的種種慣例和做法其實是非常分歧，分歧到令人驚訝的程度。更嚴重的是，就算是同一套慣例，也會牽連到五花八門的政治議程，清楚證實了索緒爾的那句名言：符徵和符指（影像／物件／聲音和其意義）之間的關係是武斷的且具有特定的脈絡性。我們認為，很難在寫實慣例與抽象慣例之間畫出一條準確的界線。在我們回顧視覺文化的歷史時，我們發現到，有許多寫實主義和許多動機與意義都指向類似的慣例，例如線

性透視，而這些如今都已成為寫實主義的同義詞。抽象的影像和藝術運動有許多地方吸收了某些寫實元素（例如凸顯顏料的物質性），但又明確拒絕其他和寫實主義密不可分的元素（例如透視），認為後者是一種欺詐或幻象。寫實與抽象之間的區分，並不像我們一開始以為的那樣涇渭分明。在這一章裡，我們會檢視寫實主義繪畫的幾個基本面向，留意這些詞彙在特定的歷史和政治脈絡裡代表了什麼意義，並以線性透視系統做為焦點，該系統是繪畫、攝影、電影和錄像這類平面媒體的寫實基礎。我們希望經過本章的分析之後，能讓讀者擁有一只工具箱，可以在日常世界中判別各式各樣不同的視覺寫實與抽象。

在視覺藝術領域，寫實主義的基本信條之一是，以眼睛看到的模樣如實將某件事物描繪出來。然而，視覺藝術的功能並非永遠都是為了將真實世界中的物體、人物和事件以眼睛可以觀察到的樣子複製出來。在基督教最初期留存下來的少數藝術品中（例如可回溯到西元二世紀的羅馬地下墓室天花板壁畫），這些圖像元素的功能，主要是在一支受到迫害的邊緣教派的內部成員之間，做為傳達與表現的象徵性形式，幾乎不具備公開展示的宗教意義。這些壁畫強調的是象徵主義。例如，魚和餅約莫是意指聖餐。在單一場景中以不同大小和混合方式所再現的圖形和裝飾元素，透露出這些影像對象徵性的關注遠超過讓它們看起來如同眼睛看到的模樣。

當教會取得合法承認並穩固了地位之後，生產並展示基督教的圖像藝術和文物，包括手稿、繪畫和手刻聖像，就得到日益廣泛的支持和認可。到了十四世紀，基督教的藝術作品已經具備新的價值規模，超越它們做為宗教傳達和表現的特定角色。文藝復興時期，以基督教會和歐洲富有的統治家族為中心，牢牢掌握了贊助個別藝術家以及擁有和展示他們所崇敬的原創作品的權力。在這個時期，藝術家的個人風格以及由知名大師的畫室所生產的作品，都擁有極高價值，而且超過了表達宗教意義的功能。到了文藝復興時期，許多藝術家明確想在繪畫這種實踐中複製某個場景的形貌，讓它看起來就像是觀察者眼中看到的模樣。這並不意味著藝術變得越來越科學或越來越不具靈性，而是意味著，可以將圖像空間組織成酷似眼睛所見模樣的科學，其重要性已大過圖像的象徵、精神與哲學意義。

長久以來，藝術作品除了扮演最基本的象徵傳達角色之外，也被賦予某些特

殊權力，而且這些權力是和它們能夠複製眼睛所見的事物有關。例如，在西元前兩百多年興建的中國秦朝皇帝的陵墓裡，挖掘到由七千五百具兵馬俑所組成的陶土軍隊，它們被擺在那裡顯然是為了保護死去的皇帝。這些兵馬俑並不是用同一個模子鑄造出來的，而是用黏土盤繞的方式捏塑出個性化的長相和姿態，組成一支類似但各有特色的軍隊。考古學家認為，兵馬俑是活生生的真實士兵的替代品。他們還認為，在陵墓中擺放兵馬俑，是為了取代殉葬的活人士兵。在之前的商朝，當帝王過世時，士兵依照習俗必須被活埋進去，以便保護帝王。既然這些雕像是真人士兵的替代品，我們或許可以說這也是某種寫實主義。（這些士兵想必會萬分感激這種寫實主義的新走向！）

在這一章裡，我們會強調，影像的複製性指的不僅是藝術作品和影像被拷貝的能力（這點我們會在下一章討論），還包括拷貝或複製現實的目的。有某種觀點認為，藝術和影像是一種致力於以視覺和物質方式複製世間事物的實踐。根據這種看法，我們或許可以說，因為世界裡存在著事物，於是就存在著它們的再現。我們甚至可以說，所謂的非具象或抽象藝術，其實是在複製概念或是藉由抽出事物的某些面向來再現它們（它們的形貌、結構或觀念意義）。例如，立體派是一種「抽象」藝術風格，該派將物體的形式簡化成平面形狀，然後將這些平面繞著空間轉移。最後，複製也可以發生在觀看行為與藝術作品之間的關係上，在這裡，觀看指的是用存在於我們思想和記憶中的影像形式去複製現實。

也就是說，我們可以把藝術史解讀成：不同時期所採用的觀看方式以及對真實世界的再現形式這兩者之間的關係史。自古以來，再現的慣例和技術都為該文化特有的觀看慣例——包括某個文化對於如何將視覺作品具現出來的理解，以及對於心靈如何描畫這世界的理解——賦予形狀，但也反過來受到後者的形塑。我們可以說，藝術和製造影像的再現慣例，同時塑造並複製了同一時代的觀看方式，並在這麼做的同時，引發並複製了同一時代的世界觀。接下來，我們就要根據視覺複製、觀看的具現以及腦子裡的世界觀這三者之間的關係，來檢視用來再現真實世界的視覺符碼以及透視法和對透視法的反對，如何塑造了我們思考這世界的方式，以及人類在這世界所佔居的位置。

視覺符碼和歷史意義

觀看歷史影像時,一開始就要牢記一個重點:影像的符碼和慣例複製了歷史的意義。由於視覺的符碼和慣例會隨著時間改變,我們今天觀看過去影像所採取的角度,可能會和當時人很不一樣。觀看者不只會根據影像的內容來猜測它的年代,還會把風格、媒材和形式等特質考慮進去。例如,我們會假設一幅以古典風格呈現的畫作完成於現代主義萌芽之前,看到棕色調或黑白家族照則會推測拍攝時間應該早於1960年代,因為從1960年代開始,彩色照片已逐漸成為家庭市場的主流。特定的視覺風格可以幫助我們大致判定影像的製作時間,召回先前歷史上的某個時刻。

舉例來說,**圖4.1**這張照片就具有一些形式面向,可以協助我們斷定它所屬的歷史階段。身為觀看者,即便我們對它的來源毫無所悉,也能大致猜出它的拍攝年代。照片的原始色調為柔和的棕褐色,那是十九世紀的攝影慣例,表示它應該已經有一些年歲了。棕褐色調色是利用烏賊的化學分泌物所進行的一種化學轉化過程,可以強化照片的穩定度,抵抗歲月的分解侵蝕。其結果之一,就是經過這種調色處理的照片,確實比沒經過處理的黑白照片更能禁得起時間的沖刷,所以留存至今的比例也就高出許多。就算你對這些一無所悉,你大概還是可以猜出這是一張舊照片,因為這種棕褐色在攝影界和電影界已經變成古老影像的常見符徵。此外,還有一些更直接的元素洩漏了這張照片的年歲。照片中的女子穿著維多利亞時代的服裝。焦距不同,特別是邊框上的柔焦效果,給人一種記憶逐漸消褪的感覺,意味著那是一個攝影製程還不十分精細的時代。事實上,這張照片是來自維多利亞時代。是攝影家茉莉亞・馬格莉特・卡麥隆(Julia Margaret Cameron)在1872年拍攝的,標題是《波莫那》(*Pomona*)。拍攝對象是二十歲的愛麗絲・萊朵(Alice Liddell),《愛麗絲夢遊仙境》這本書的靈感來源。談論這張照片時通常都會提到這點,這可增加這張照片的價值感(做為某位歷史重要人物的相關紀錄)。

攝影史家和專家之所以認為卡麥隆這張照片具有價值,有部分是因為它在風格上和十九世紀商業肖像藝術家的作品不同。在比較流行的風格中,通常會透過

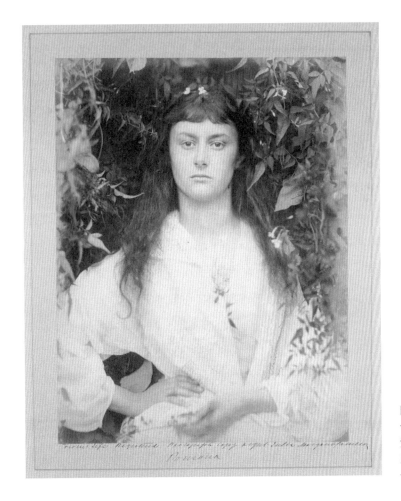

圖4.1
卡麥隆《波莫那，
愛麗絲‧萊朵肖像
照》，1872

一本正經的僵硬姿態和對焦清楚的細節來傳達拍攝對象的身分地位。而經常以女性做為拍攝對象的卡麥隆，則是看到當時攝影實務上的一個難題，也就是必須在每次曝光所需的時間內保持影像對焦，並利用這個難題，把柔焦手法當成創造影像意義的一個面向。她將拍攝主角安置在一個充滿自然主義風格的背景中，組合出柔焦的空靈效果。萊朵的秀髮自然流瀉，和周遭枝葉彼此交纏。沒有內斂的髮髻或藏住秀髮的帽子，沒有正規的室內場景，沒有我們在維多利亞時代上流社會典型肖像照中預期會看到的那些元素。

　　卡麥隆的作品雖然為它的時代體現了一種新的美學，但也參照了之前的藝術製作傳統。卡麥隆的許多女性肖像照都是採用新古典主義風格，這種風格主張恢復並複製古典藝術的某些面向（我們在第三章討論過古典藝術和新古典派東方

主義繪畫的關係）。她加入維多利亞時代一個由非傳統派畫家和雕刻家所組成的團體，分享了該團體的美學和形式策略，這個團體自稱為前拉斐爾兄弟會（Pre-Raphaelite Brotherhood）。這個名稱意味著，該團體成員崇拜在拉斐爾之前從事創作的中古後期和文藝復興初期的藝術家所採用的象徵主義和自然主義——我們在第一章討論過拉斐爾的《聖母子像》。前拉斐爾派在自身的當代美學中挪用文藝復興初期的自然主義風格，藉此發出宣言，反對當時盛行的維多利亞美學，他們認為後者將純粹的理想型式變成廉價的商業化。因此，卡麥隆的攝影風格和慣例並非她個人專屬，而是和前拉斐爾兄弟會一樣，複製了文藝復興早期畫家的一種風格和一組慣例。透過這樣的風格複製，她提供的不只是古典文藝復興時代的樣貌。卡麥隆的作品不僅宣告了藝術家的主觀品味（偏好自然主義的佈景、主題和風格），也和媒材、技術和美學等形式選擇所內含的政治學有關。

我們當然也可以使用老式影像技術，或是讓拍攝對象在古老的佈景前方穿上古著，製造出會讓人聯想起早期攝影和維多利亞新古典主義風格與技術的效果，讓酷似這張萊朵肖像的照片在今日重現。然而，就像卡麥隆的照片雖然是從古典作品中汲取了她的慣例和風格，但卻創造出一種不同的意義，今日的我們也一樣，就算運用她的技術和風格，也會傳達出一組截然不同的意義。即便是一模一樣的複製，也無法傳遞出同樣的寫實價值和原真性。今日，以卡麥隆的招牌風格拍攝的照片，除了其他可能的意義之外，同時也意指了一種參照，參照她那種新古典主義的、受到前拉斐爾派影響的自然主義美學，而這樣的參照代表了什麼涵義，則是取決於今日流行的肖像慣例和媒體形式而定。我們可能會認為這種風格的複製品是拷貝先前的寫實主義風格，是一種懷舊的重製，但並非當代意義下的寫實主義。

寫實主義的種種問題

不管是前拉斐爾派或新古典主義派，都是想復興和複製先前再現人類形式的一套方法，並在這麼做的同時，利用舊日的形式和意義在當代的脈絡下創造出新的意義。但是這兩派對於究竟是哪些技術和慣例創造出自然主義、寫實主義或美的

質地，卻是抱持不同看法。接下來我們想做的，不只是閒談藝術史上的品味或進步，而是會介紹自然主義或寫實主義的**美學**和風格在不同時期的轉變。我們也將一路探索不同的觀看方式，不同的認識世界的方式，以及對於價值和意義的不同看法。

寫實主義（realism）一詞通常指的是一組慣例或一種藝術和再現的風格，在某一特定歷史時期，人們認為這組慣例或這種風格精準無誤地再現了自然或現實，或是傳達並詮釋了與這世上的人事物有關的準確意義或普世意義。寫實主義藝術的目標是如實地複製現實。但是這點並未告訴我們，某一特定文化在某一歷史時刻是如何理解「現實」，也沒告訴我們，在上述這些脈絡中，怎麼樣的慣例被認為是再現現實的正確慣例。寫實主義的不同形式和技巧，都可在歷史上的不同地方和時期找到各自的前例。關於寫實主義的不同看法在歷史上同時並存，也在文化內部與文化之間並行不悖。在某一特定的歷史、地理或自然脈絡下，哪些元素構成了寫實主義這一問題，可能會是一個引發強烈爭辯的政治議題。寫實主義的手法經常被提出來當成政治表達的直接手段，有時也用來挑戰寫實主義所再現的現況。對我們而言，問題並非哪一種寫實主義的手法能在某一特定時期生產出最準確的世界再現，而是我們在藝術和視覺文化中所發現的寫實主義的不同手法，可以透露出某一社會脈絡裡的哪些文化和政治訊息。普世通用的寫實主義標準並不存在，而且對於究竟是哪些元素構成了寫實主義，各方的想法也有天壤之別。

例如，社會主義派的寫實主義是一種古典派的具象繪畫風格，1932年時被蘇聯奉為國家政策，大力支持。蘇聯提出這項政策，是為了和「蘇聯構成主義派寫實主義宣言」（Soviet Constructivist Realist Manifesto）正面對抗。這份宣言符合列寧主義派在1917年俄國大革命時所提出的前衛宗旨，主張最能將蘇維埃現代新政府和其前瞻性公民的現實情狀再現出來的手法，是幾何抽象圖案以及客觀性的造形和圖符，而非具象式的圖像風格。構成主義派企圖凸顯的寫實主義面向，是藝術作品的材質以及形式的結構元素。他們認為，革命派的藝術家應該將生產工具明白呈現在觀看者眼前，不該將技巧和工具隱藏起來。**圖4.2**是為電影導演吉加·維托夫（Dziga Vertov）的《持攝影機的人》（*Man with a Movie Camera*, 1929）所設計的海報，出自知名的蘇聯兄弟檔藝術家佛拉基米爾和格奧爾基·施滕貝格

（Vladimir and Georgii Stenberg）兩人之手，透露出攝影機既是海報也是電影本身的主要元素。

維多夫的這部電影是一個很好的範例，利用反身性策略來捕捉蘇維埃現代新城市裡的生活經驗。維多夫的本名是德尼斯・考夫曼（Denis Kaufman），他取了一個筆名，在俄文中意指「陀螺」（spinning top），他用這個名字來反映他自身的物質存在：一個身陷在蘇維埃新城市令人頭暈目眩的變動和興奮當中的觀察者，以及一個身陷在從後革命時期邁向工業化國家過程中的觀察者。他那一系列發行於1920年代、名為《電影真理報》（*Kino Pravda*）的新聞影片，就像是透過這樣一位「陀螺」攝影師的眼睛所捕捉到的蘇聯大街生活。維托夫影片的攝影師似乎也蜇蕩在這座建造中新都市令人目眩神迷的奇觀當中，他的攝影眼一幕接著一幕地遊移在現代性的建築和工程展示之上。《持攝影機的人》是一部「城市交響樂」（city symphony，用來形容那類讚頌都市化奇景的抒情影片）風格的影片，在影片中，維托夫反身性地呈現出攝影師的在場，他就像一隻四處巡梭的眼睛，為了取悅其蘇維埃觀看主體而努力捕捉這座城市的影像。攝影師與其拍攝主題彼此相遇的反思性片段，凸顯了影片製作與觀看的傳統慣例。影片製作者記錄著這座城市，然後將鏡頭反轉過來「回頭注視」那個正在拍攝他的攝影機（以及注視集體坐在觀眾席上的「我們」）。影片從後排觀眾席的位置拍攝空無一人的電影院，那些機械式展開的

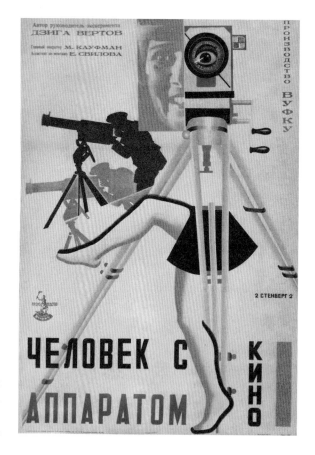

圖4.2
施滕貝格兄弟《持攝影機的人》電影海報，1929

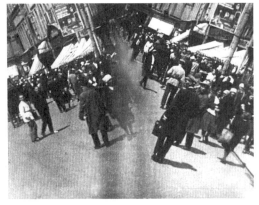

圖4.3
維托夫《持攝影機
的人》，1929

座位，像是在邀請我們察覺到自己身為觀看者的地位，以及邀請我們參與這場都市轉型的大眾奇觀。

維多夫這部影片雖然是以一種抽象、片段和非敘事性的手法拍攝剪輯，但它對蘇維埃人民日常生活的關注，卻體現了某種寫實主義。維多夫的「電影真實」手法，提供觀眾如下的觀看實踐：以攝影機的運鏡和片段式剪輯所得到的瞥見和梗概，讓觀看者可以從快速連續的多重視點去觀看蘇維埃生活。但影片中的每個片段都是捕捉自日常生活的現實（工廠作業流程，嬉戲的孩童），而這些片段的組合也可說是一種寫實主義，因為它捕捉到這座城市的狂熱和多樣化步調。

蘇聯領導人約瑟夫·史達林在1930年代下令改弦更張，回歸古典風格的圖像寫實主義，推行一種現在稱之為社會寫實主義的風格。**圖4.4**就是這段時期所製作的無數寫實主義繪畫之一，描繪現代化的後革命時期，快樂、健康的工人們將科技帶入蘇聯鄉間的景象。史達林派蘇聯政府致力強化的藝術風格，是那些可以在鄉村民眾當中推銷愛國主義的風格，因為這些鄉村民眾看不懂那些更新、更抽象的作品風格，儘管在1920年代構成主義前衛藝術家眼中，後者是更為寫實。一些繼續創作抽象作品的藝術家被流放到西伯利亞的勞改營。1974年，抽象派畫家奧斯卡·拉賓（Oscar Rabine）和艾夫杰尼·魯克辛（Evgeny Rukhin）籌劃了一場公開展覽，展出當時蔑視國家指令的藝術家們所創作的非法抽象藝術。他們將作品懸掛在莫斯科一座都市森林裡，因為室內空間是這類展覽的禁地。官方出動了鎮暴水車和推土機摧毀展覽，過程中損壞了許多作品，隔年，魯克辛在畫室的一場

圖4.4
雷安吉納《高一點
再高一點》，1934

神祕火災中身亡。

蘇聯引進社會寫實主義的時間，正好和法國引入詩意寫實主義（Poetic Realism）的時間相吻合，但在法國這個案例中，寫實主義是為不同的政治議程服務。詩意寫實主義是法國在1930年代發展出來的一種電影製作手法，反對充斥在法國主流工業電影中的敘述風格，該派認為後者是為了迎合德國入侵法國前夕那些自大自滿的資產階級。詩意寫實主義是一種黑暗抒情風格，受到超現實主義影響，並和同情法國人民陣線（French Popular Front，左翼政治聯盟團體）的電影工作者有關。**寫實主義**一詞在這裡指的是，這種電影風格生動傳達出法國工人階級真實的社會境況，大部分是以某位虛構的悲劇反英雄做為媒介。馬塞勒‧卡內（Marcel Carné）的《天堂的小孩》（*Children of Paradise,* 1945）、尚‧雷諾的《大幻影》（*Grand Illusion,* 1938）和《遊戲規則》（*The Rules of the Game,* 1939）都屬於該起運動。這些電影影響了義大利1940年代晚期到1950年代的新寫實主義電影工作者，他們也被視為寫實主義派。義大利的電影評論家，包括米開朗基羅‧安東尼奧尼（Michelangelo Antonioni）和盧奇諾‧維斯康堤（Luchino Visconti），受到《電影》（*Cinema*）雜誌編輯（義大利法西斯黨領袖墨索里尼的孫子）的阻撓，無法在該雜誌上撰寫有關政治的文章，於是轉而拍攝電影，對義大利二次戰後慘烈無望的經濟與政治提出評論。他們從義大利工人階

級和窮人中起用沒受過訓練的演員，並在羅馬貧民區或南部貧困鄉間這類地點進行拍攝。義大利新寫實主義的電影包括維斯康堤的《對頭冤家》（*Obsession*, 1943）、羅貝托·羅塞里尼（Roberto Rossellini）的《不設防城市》（*Rome, Open City*, 1945），以及維多里歐·狄西嘉（Vittorio De Sica）的《單車失竊記》（*Bicycle Thieves*, 1948），他

圖4.5
魯克辛《無題》，
1972
Collection of Art4.
RU Contemporary
Art Museum,
Moscow

們引進一種新的電影敘述風格，結合了反諷和滑稽性的政治寓言，赤裸裸地描述戰後的貧困以及意識形態的絕望。如上所述，詩意寫實主義和義大利新寫實主義是依賴不同的形式和美學慣例來喚起現實。每種寫實主義風格都表達了一種特定的世界觀，並得在特定社會脈絡中和其他種類的寫實主義與世界觀相互競爭。

　　千百年來，藝術的功用就是將這個社會和自然界的真實情況反映給生活在這個世界裡的主體們。然而，從前面的案例中可以看出，關於何謂真實，以及該用怎樣的手法來研究真實並得到效果最好的再現，則是見仁見智、莫衷一是。傅柯在《事物的秩序》一書中，用**知識型**（episteme）一詞來指稱某一時代用來研究真實真理的方式。知識型是在某一歷史時期中，用來研究和組織知識的優勢模式，並得到眾人接受。想要找出某一時代的知識型或優勢世界觀，有一個很重要的方法，就是要理解符號的功能。每個歷史階段都有不同的知識型，也就是說，會有一種不同的優勢方法來為事物安排秩序，或是組織和再現與事物有關的知識。古典時期的知識型不同於現代和後現代時期的知識型。但我們必須牢記，後來的知識型未必比先前的知識型更好或更進步。

　　我們可以用古埃及陪葬用的莎草紙上的空間再現來說明這點。**圖4.6**是取自大英博物館複製的《阿尼紙草》（*Papyrus of Ani*）的第二摹本，這個重製物的製作時間可追溯到西元前240年。手稿上的插圖（或教化）以小圖案的方式編排組織，有

圖4.6
阿尼死者之書裡的
插畫，埃及底比
斯，第十九王朝

些附有象形文字的說明或敘述，而且都框在各自的圖案框裡。在這張局部圖中，極樂世界的再現方式像是從上方俯瞰。但是這個宛如鳥瞰的景象，卻是被當成一種空間，讓文字和影像可以在裡面依序組織，有點類似當代的漫畫書。其中的構圖不存在任何景深。裡面所描繪的物體和人物，都不像有某位觀看主體正在那裡看著模特兒們用真實的物質空間感將該場景再現出來，甚至也不是從上往下看的模樣。這裡的空間組織是根據象徵主義的空間和圖像符碼，也就是說，它是用框格裡的大小和位置來代表閱讀順序、不同人物的地位高下，以及其他觀念。這裡的空間邏輯並非反映眼睛看到的景象。但這並不意味著這種再現模式比較原始，或是這種空間邏輯尚未發展成熟。而是說，在這張圖裡發揮作用的知識型邏輯系統並非我們習慣的那種，而且該系統可以同時用一種以上的方式使用空間。

　　這類象徵主義系統和多重空間邏輯一直到中世紀結束為止，都以各種方式在藝術界保持著優勢地位，然後到了文藝復興時期，透視法（perspective）出現，為二度平面的圖像空間帶來一套可以製造景深的技術。透視法指的是從某一個固定不動的主體所在的位置為基準，根據他眼中看到的景象來組織空間，把圖框當成某種觀看世界的窗口。雖然我們可以在文藝復興之前找到有關透視法的討論（例如，柏拉圖認為描繪景深的技術是一種欺騙非而寫實），也能在上古時期發現具

有景深感的繪畫（例如古羅馬的龐貝城壁畫，就有一些模擬景深的作品），但是在文藝復興之前，透視法並不是一種具有優勢的知識型，不是再現世界的主要模式。不過，我們感興趣的並非透視法的起源，而是它如何成為一種優勢的再現方法，以及如何在科學和藝術界成為一種優勢知識型的隱喻。

接下來有關寫實主義的討論，會把焦點鎖定透視法在繪畫中的角色，以及它和稱霸數百年的一種藝術知識型之間的關係。然後，我們會把透視空間的種種面向融入十九世紀的暗箱和照相機。透視法在不同的媒體形式裡都很長壽。它一直是寫實主義的重要符徵，而且橫跨不同時期和不同的知識型，從文藝復興到現在，我們一直把透視法當成眾多視覺系統的焦點之一，因為它讓我們可以進一步思量影像的功能，影像再現的不只是這個世界以及其中的事物，它也再現了觀看的方式。

透視法的歷史

「perspective」（透視法）這個字源於拉丁文的「perspicere」，意思是「清楚地看」、「檢視」或「看透」。透視法指的是一組在空間中再現物體的系統或機制，要讓畫面看起來像是某位觀察者透過一扇窗戶或一個鏡頭所看到的模樣。根據透視法的原則，畫中物件的大小和詳細程度，必須符合該物件與那名想像中的觀察者之間的相對距離。自從文藝復興之後，藝術家、工匠和設計師便開始頻繁使用和透視法有關的各種技巧和系統，融合並影響了數學、物理學和心理學中有關光線、眼睛、光學法則以及心理感知層面的研究。

我們可以追溯透視法的早期根源，例如歐幾里德的光學研究，他證明光線是以直線方式運動，或是《阿哈桑的光學寶典》（*Opticae Thesaurus Alhazani*, 1572），十世紀穆斯林數學家暨天文學家阿哈桑（Abu Ali Al-hasen Ibn Alhazen）著作的拉丁文譯本。不過，我們打算從文藝復興早期開始我們對透視法的討論，因為在這段時期，藝術家積極追求各種藝術發展，企圖以某個位於場景前方的觀賞者做為模型，畫出彷彿是他透過窗戶或螢幕所看到的景象。藝術史家指出，透視法就是在文藝復興這個時期，發展成一種重要的時代知識型工具，而不只是眾多圖像再現

技巧裡的另一種選擇。有一點必須特別強調，透視法不只是一種再現工具。它是自文藝復興以降，每個時代的知識型不可或缺的一部分，塑造了觀看的實踐，也是知識和存在的一種隱喻。不過每個時代對於透視法的運用，倒不是都採取相同的方式或為了相同的目的。

在科學革命期間，也就是十五世紀中到十七世紀，科學於航海、天文和生物各領域的斬獲，徹底改變了歐洲人的世界觀。這些變革侵蝕了教會在文化和政治上的權威地位。許多新的科學觀念都被教會視為威脅，像是伽利略的天體運行理論，也是艱苦抗爭的源頭（例如伽利略便曾經因為自己的科學主張遭到宗教審判）。然而到了十八世紀，科學已變成一股優勢的社會力量。啟蒙運動是十八世紀的知識運動，在這段期間，人們轉而擁護科學的重要性，還有理性主義和進步觀念。啟蒙運動保證人類的理性將會戰勝懷疑，科學知識可以終結無知，以科技來主宰自然必會創造繁榮，並為人類事物帶來正義與秩序。隨著哲學家暨數學家笛卡兒而來的理性主義和科學科技的提升，已在這個時期確立了穩固地位，並為起始於十七世紀的現代性奠下良好根基。

一般普遍認為十五世紀初由金匠暨建築師菲利波・布魯內列斯基（Filippo Brunelleschi）示範證明的線性透視法，是一個重大轉捩點，透視法自此成為平面視覺空間的優勢組織方法。由布魯內列斯基引進的這套系統，就像稍後里昂內・阿爾伯蒂（Leone Battista Alberti）在一本書中指出的，牽涉到一種把畫當成鏡子或窗框的觀念，可透過它觀看這世界。布魯內列斯基的傳記作家安東尼奧・馬內提（Antonio Manetti）曾說過一個和透視素描圖有關的著名的故事。據說，布魯內列斯基曾在鏡子上方描繪佛羅倫斯大教堂洗禮堂的輪廓——後來他為這座大教堂設計了一個大圓頂，被後世認為那是他最重要的建築成就。他順著反射在鏡子裡的線條不斷畫著。當線條超出建築物的端點之後，他注意到它們匯集在地平線上。完成這幅素描圖後，他請觀看者面對洗禮堂，透過他事先在那幅

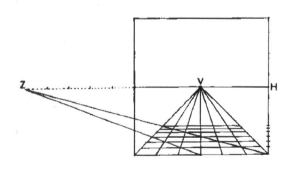

圖4.7
阿爾伯蒂《繪畫》
一書插圖，1435

鏡子畫中央鑽的一個小孔從鏡子畫的背面凝視那棟建築。然後他放了一面鏡子面對觀看者，讓觀看者可以看到第一面鏡子上的畫作反射在第二面鏡子上，那張畫看起來就跟透過小孔看到的真實景象一模一樣。[1] 布魯內列斯基的系統和早期那些更直觀、更經驗性的透視形式的差別在於，他可以對著真實建築精確測量出影像中的距離。他不只是畫了一張素描圖來描繪一棟建築，還可以根據這張素描圖推演甚至複製出這棟建築的平面。這位建築師研究過古典時期的希臘柱式和建築形式，希望能找出希臘人所使用的測量系統，因為他們就是靠著這項基礎打造出他眼中的完美設計。

最早把線性透視當成幾何系統來談論的出版品，是由阿爾伯蒂所寫，一位研究法律、為教會工作的學者，寫過與聖徒生平、繪畫、建築和雕刻有關的文章，後來變成建築師。阿爾伯蒂先是以拉丁文描述線性透視（《繪畫》〔*De Pictura*〕，1435），接著又出了義大利文版（《繪畫》〔*Della Pittura*〕，1436），讓那些識字但不通曉拉丁文的藝術家也能理解透視法的原則。「我先畫一個直角長方形，」他寫道，「把它當成一個打開的窗戶，可以透過它看到等下我將畫的東西。」[2] 他表示數學和光學法則是這套系統的來源，而這兩者在他看來，都是得自於大自然，**圖4.7**就是他對這套系統所作的圖解。為了證明這套繪畫系統，他舉出以方形磁磚拼成的地板做為例子。圖中的「V」點就是消失點，磁磚地板的所有平行線全都匯聚在這一點上，創造出地板在空間中逐漸後退的效果。

這套透視系統未來還會發展出兩個和三個透視點的各種變體，但是在所有的模式中，始終有一個固定不動的觀賞者位置，做為這項觀念的穩固靠山。如同安・佛瑞柏格（Anne Friedberg）在《視覺之窗：從阿爾伯蒂到微軟》（*The Virtual Window: From Alberti to Microsoft*）中所寫的，把窗戶當成畫面鏡頭，透過它來組織觀看內容，這樣的轉喻在模擬再現的實踐中擁有悠久且相對沒爭議的歷史，從布魯內列斯基的時代一直到當前的數位時代皆然。[3] 佛瑞柏格強調，阿爾伯蒂的窗戶既是組織空間的一種方法，也是一種隱喻。她指出，窗戶的歷史無比漫長，並在這個電腦紀元以光學螢幕的形式達到最高潮，可同時提供好幾個畫面和透視點。在本章稍後，我們會回頭探討數位螢幕的視覺和空間邏輯，以及它們所提供的行動和多重觀點。

圖4.8
波提且利《切斯特
羅天使報喜圖》，
1489

在藝術史上，阿爾伯蒂談論繪畫和建築的文章，逐漸被視為一種藝術新形式的重要陳述。布魯內列斯基之所以素描大教堂，有部分是因為他必須更了解教堂的結構，才能為它建造圓頂。建築繪圖靠的是一套嚴格精準的再現系統，該系統必須能夠凸顯出基本的形式結構在空間中的度量尺度。布魯內列斯的目的打從一開始，就和那些接受委託繪製聖經場景的藝術家很不一樣。後者的目標是要再現宗教觀點和故事，而不是用素描來規劃建築物。當文藝復興藝術家在描繪聖經場景的繪畫中納入透視法時，通常會把建築物和遙遠的地景放進畫面裡，表示他們有參照這項新工具，標出阿爾伯蒂提到的景深結構。就像阿爾伯蒂的地板一樣，風景和室內建築也能提供最棒的場景，讓你透過想像的窗戶注視並尋找其中的軸線，因為它們提供了最明確清晰的線條，而這正是線性透視圖的基礎所在。

個別人的人體特寫，就比較難套用這條公式。**圖4.8**是桑德羅‧波提且利（Sandro Botticelli）的《切斯特羅天使報喜圖》（*Cestello Annunciation*, 1489）是一幅蛋彩畫，原先畫在切斯特羅修女院教堂（Church of the Convent of Cestello）的木鑲板上，目前收藏於佛羅倫斯烏菲茲美術館（Uffizi Gallery），畫面的前景是大天使迦百列和聖母馬利亞。他們站在鑲有磁磚地板的室內空間，地板線條凸顯出畫家使用了線性透視法和單一消失點，我們可以透過迦百列後方敞開的門框，看到地平線中央的消失點。遠方的建築物沿著地平線排成一列，受到吸引的觀看者可以順著蜿蜒河畔不斷往後的小徑一路看過去。這個框中之框，為畫中人物所在、相對窄淺的建築室內開了第二個更有景深的空間。這種使用兩種空間的手法，一個是建築室內，一個是地景，讓這幅畫包含了兩個框格起來的空間區塊，一個極度細膩準確但相對薄淺（畫框框起的室內空間），另一個則是用較小的框框住深遠很多的空間（門框框住的地景）。工筆描畫、特寫、且相對窄淺的室內空間，讓角色可以在構圖中佔據搶眼地位。第二空間的地景，則是為繪畫賦予一定程度的景深，這種做法在當時之前的藝術史上相當罕見。不過地景空間內的自然細節（水流、樹木、天空）不太容易用線條捕捉，因此邊緣相對粗略。

「天使報喜」是歐洲藝術家經常描畫的題材，拿波提且利這張與先前的同類作品相較，立刻可看出前者凸顯了線性透視法再現景深的能力。我們在這裡舉出的第二張天使報喜圖（**圖4.9**），原作同樣是收藏在烏菲茲美術館，是西蒙內‧馬提尼（Simone Martini）畫於1333年，比波提且利那張早了一個多世紀。這是一件三聯畫，是西耶納（Siena）城大教堂的祭壇畫。在這幅《天使和報喜》（*The Angle and The Annunciation*）中，人與物件都是順應一個相對統一的空間邏輯關係。畫中描繪的室內空間甚至比波提且利報喜圖的房間更窄淺，而且不存在指向消失點的方向，儘管如此，畫裡還是清楚暗示了某些景深。例如，花瓶和椅子的畫法，不只透露出它們與地板之間的關係，也可看出它們與最後方的牆面之間的關係。然而，還是有其他圖像元素持續透過其他的再現符碼發揮作用。例如，有一行拉丁文從大天使口中朝聖母方向寫去，清楚標出說話人以及說話的方向。這當然不是為了展現空間中的某種存在，而是想以類似圖像小說或漫畫的方式再現當時的話語。和早期的埃及紙草畫一樣，文字（在這個案例裡是話語的再現）將另一個邏

輯帶入畫框之中，打斷了視覺邏輯的統一性，後者是根據觀看者站在畫中人物前
方會看到的景象做為基礎。

我們的論點不只是要把這件作品中隱含的景深當成通往古典時期全然幾何透
視的踏腳石。哥德和文藝復興早期作品中的符碼和慣例，影響了後世的一連串
風格。馬提尼這件作品所採用的象徵、敘述和文本策略，都可在當代的平面藝術
和漫畫形式中找到。諸如透視網格這樣的系統，或許可以提供某種寫實主義，這
種寫實主義是以某位觀賞者的固定視點為基礎，但我們也可能會注意到，波提且
利對透視法的運用並沒有進一步強化在馬提尼報喜圖中如此明顯的象徵和敘述元
素，也沒有提供任何方式去再現無法用線條妥善捕捉的模糊形式，例如河水。透
視法在這裡比較像是用來框住某個圖符場景的形式練習。人物的圖符意義和透視
的圖符意義彼此脫鉤，前者是宗教性的，後者是科學性的。我們可以說，在波提
且利的報喜圖中，透視法除了意指實際的空間之外，也在圖符層次上意指科學進
步以及更新更先進的觀看方式。宗教與科學這兩種意義，在歷史上的這個時刻，
處於某種緊張關係。如同佛瑞柏格觀察到的，當繪畫界引入窗框這項裝置，把它
當成我們觀看這世界的某種螢幕之後，**如何**把世界框住就變得比框子**裡**有些什麼

來得重要。

　　透視法做為現代科學世界觀的一種形構，在藝術史上曾有過好幾種不同的詮釋方式。晚近的說法特別強調其中的弔詭：根據透視慣例構圖組織的繪畫，是把那位固定不動的個別觀賞者的凝視當成組織的原點，但在這同時，透視系統卻又用一種模擬人類凝視的機械裝置來取代那位觀看的個人。1927年，知名德國藝術史家爾溫‧潘諾夫斯基（Erwin Panofsky）指出，自文藝復興時期以降，透視法已變成現代世界觀的空間化範式，這種世界觀和十七世紀由笛卡兒提出的理性主義哲學有關。[4] 理性主義的看法是：這世界的真實知識是源自於理性，而非源自於具體的主觀經驗和實證觀察。笛卡兒空間是源自於笛卡兒理論中有關觀看世界的理性方法，這種方法的前提是：有一個全知、全見的人類主體做為這世界的觀念核心。但取得知識需要藉助於超越具體景象的工具。根據理性主義的模式，單靠眼睛觀看並不足以理解空間，還必須利用工具來描繪空間測量空間，藉此輔助並修正裸眼感知到的東西。笛卡兒網格（Cartesian grid）雖然和阿爾伯蒂的透視系統不完全一樣，但也是製圖的一種重要工具，是在二度平面上為三度空間形式進行繪圖和電腦建模、測量、定位與修改的一大利器。這套系統是在笛卡兒1637年所寫的兩本著作中發展而成，他將歐幾里德的幾何學與代數原則結合起來。在《方法論》（*Discourse on Method*）中，他提出如下想法：在某一表面上指定一個點或一個物件的位置，用橫跨網格上的兩條正交軸線將它一分為二。他接著在《幾何》（*La Géométrie*）一書中發展出系統模型。笛卡兒靠著三條明確獨立的軸線來組織空間，提供一套可以測量、設計和操作維度形狀的系統，而且非常準確。笛卡兒還描繪了一套感知理論，試圖找出眼睛的雙重視野是從哪幾個消失點同時創造出一幅景象。圖4.10收錄在他死後出版的

圖4.10
笛卡兒《感知理論》，1686

《論人》（*Treatise of Man*），企圖從理性和生理學的角度畫出感知的運作模式。

　　雖然一般多認為笛卡兒的理性主義反對經驗主義（empiricism，以經驗和實驗做為知識基礎），但他深知感官對知識的重要性。他認為身體臣服於物理學的法則，如同機器一般運作，但感官仍需要某些機械器具的輔助，而這些器具正是理性思想的體現。他曾寫過著名的一段話：「我們的所有生活全靠感官知覺經營，而知覺中最具理解力且最卓越的就是視覺，所以毫無疑問地，能夠增強視覺能力的發明可說是最有用不過的。」[5] 他認為身體既是一種機器又可以用機器來增強，這些想法為日後邁向科學領域的種種運動提供了重要先例，在科學的領域裡，感官和認知都是可以強化，可以具體化，甚至可以複製的（例如電腦、人工智慧和智慧機器等）。透視法體現了笛卡兒對於人體的這種二元興趣，一是做為機器的身體，二是可透過理性工具予以增強和替換的感官具體表現。根據他的看法，這些工具可以用工具理性的機器來驗證眼睛具現的東西，讓我們對自己的感知更加確定。

　　用透視法的幾何公式為畫面構圖時，觀察者的位置是這項組織原則的核心。然而在這同時，那名觀察者的位置卻又是**假設性的**。這套系統裡的數學面向透過機械工具的測量為影像賦予確定感，強化了影像的力量。內建在透視系統中的觀看工具和公式，以客觀方式描繪影像，接受個人所體現的觀看之眼的權威，並為它賦予外形。要做到這點，必須根據一套規則和公式來判定看到的景象，這套公式可以確保畫面的客觀性是來自於工具而非容易犯錯的人類觀看者。

　　1972年，伯格和在他之前的藝術史家潘諾夫斯基一樣，認為透視法這套系統為笛卡兒的理性主義以及現代科學的工具客觀性奠下了基礎：「每一幅採用透視法的素描或繪畫都讓觀賞者認為自己是世界唯一的中心點。」[6] 如果我們接受這項看法，我們就一定會把文藝復興以來的西方繪畫史看成是通往笛卡兒派世界觀的一趟行軍，在其中，科學理性的工具把個別的人類主體放在宇宙的正中心，但同時又用一部機器來取代他。藝術史家諾曼‧布萊森（Norman Bryson）後來修正了藝術史認為透視法是通往理性主義現代世界觀的看法，他指出，阿爾伯蒂在《繪畫》一書中記錄的透視系統，提供了一種自知觀點的再現，弔詭的是，這種再現卻脫離了體現主體性的空間條件。[7] 布萊森表示，阿爾伯蒂的系統不但同時把觀看

者當成觀看的起點和對象，還斷定有一種神聖的、脫離肉體的客觀觀點存在。正因如此，人們普遍把科學透視法在十五世紀中葉的發展，看成是文藝復興熱愛融合藝術與科學所導致的結果，加速將科學運動推向現代階段，也就是由笛卡兒的數學和理性主義主導知識模式的時代。雖然透視法將人類觀察者放在影像的所在中心，以及如同伯格說的，放在世界的正中央，但它同時也用一種具有機械客觀性和理性的工具取代人類主體的位置。

透視法和身體

我們在前面提過，要在透視法的空間裡再現人體，會對幾何透視構成一種有趣的挑戰。如同我們在那兩張報喜圖中看到的，描繪空間的技術與描繪做為尺度實體的人體的技術，進展的步調並不相同。在早期的透視繪畫中，對身體的處理並不像對量體空間的處理那樣精準，在同時有幾個人體出現的地方，甚至會根據他們彼此之間的關係讓他們在空間中逐漸往後退縮。這會讓我們想起古埃及是用人和物體的大小來表示畫中人物的相對地位，而不會去再現人物彼此之間的距離，或是與想像中的畫家或某位觀看者之間的距離。在波提且利畫下他的《切斯特羅天使報喜圖》之前幾年，安德利亞・曼帖那（Andrea Mantegna）在畫布上完成**圖 4.11**，名為《哀悼死去的基督》（*The Lamentation over the Dead Christ*）（文藝復興畫家另一個喜愛的主題）。畫中基督平躺在大理石板上，生殖器用布蓋著，但胸膛和手臂則是裸露在外，這張畫經常被拿來做為解剖透視的代表作，這套技術可以在身體自身的輪廓內把身體描繪成具有空間方向性的實體，而不只是漂浮在周遭透視空間裡的一個物件。曼帖那是義大利帕都亞（Padua）的宮廷藝術家，在他去世前不久完成這幅充滿戲劇張力的作品，打算在自己舉行葬禮的教堂中展示。不過他的家人為清償他的債務將畫賣掉，目前收藏在米蘭的布雷拉美術館（Pinacoteca di Brera），是該館的鎮館作之一，被當成利用透視法達到高度解剖寫實的圖符範例。

　　曼帖那做了一些調整，好讓畫中最重要的部分，也就是基督的頭，看起來不會太小。如果嚴格遵照透視法來描繪特寫人體，讓它在空間中向後退縮再加上解

圖4.11
曼帖那《哀悼死去
的基督》，1480

剖學上的細節，將會出現誇張的形貌或是嚴重變形，或許是因為這樣，畫家才會讓這幅戲劇性十足的透視人像往後退縮到相對窄淺的空間。在這種特寫程度的人體上套用嚴格的透視法，會導致形式在空間中被擠壓，如果不加調整，就會造成光學上的變形效果。那麼，我們可能會問，曼帖那的這幅畫算是寫實主義的人體描繪，還是一種誇大？在這幅畫裡，基督的血肉精準到宛如石頭，而強烈的擠壓感則讓基督的雙腳和胸膛往前迫近，臉龐則像是被壓扁似的古怪。

透視法的限制也可以在十六世紀德國版畫家暨畫家阿爾布雷希特・杜勒（Albrecht Dürer）的著名版畫中看到（**圖4.12**）。這張版畫描繪一名藝術家正在用線性透視的方法創作人體作品，但有一個牽強附會的說法是，這似乎暗示了藝術家意識到透視法可以創造出一種強有力的「穿透感」。[8] 在這幅畫裡，繪圖員透過網格注視著一名玲瓏有致的模特兒，顯然是企圖運用透視法則來描繪她的身體。攝影史家傑佛瑞・巴臣（Geoffrey Batchen）寫道，這幅影像也可以看成是對透視法這種觀看形式的批判，除了繪圖員的紙上一片空白這點之外，它還讓身為觀看者的我們看到畫家是用什麼樣的詭詐技術來生產所謂的「真實」影像。[9] 可以說，那道科學網格阻礙了觀看裸體的性愉悅。如同我們在曼帖那的《哀悼死去的基督》

圖4.12
杜勒《繪圖員正在
描繪一名裸女》，
1525

一圖中所看到的，透視網格的精準似乎讓身體變成了石頭。曼帖那的對象是死者沒錯，但在藝術史上所描繪的身體還是以活體較為典型，而網格系統帶給空間中形體的精準線條和穩定性，卻常會汲乾影像中的流動特質，而那正是鮮活人體的特色所在。杜勒曾臨摹曼帖那的作品想掌握這位大師的風格，他製作了名為《亞當和夏娃》（*Adam and Eve*）的版畫和油畫各一件（分別在1504和1507年），其中有一點很值得注意，那就是其中的裸體人物並非根據真人描繪，而是遵照杜勒深信的完美比例繪製。他在一本談論人體比例之書的草稿中寫道：「你很可能搜索了兩三百人，卻無法在其中找到一兩點美麗之處。於是你……只得從某人身上擷取頭部，然後從其他人身上擷取胸腔、腿臂、手腳……」[10] 也就是說，對杜勒而言，寫實主義是由各式各樣觀察到的形式模樣和部分組合而成。在這個案例中，寫實主義並不是由一位想像中的觀看者的固定觀點看到的景象所構成，而是將在不同時間不同地方所速寫的不同身體的各個部分結合起來，重新組構成一個整體。因此，解剖式的描繪史是為現代性的視覺歷史提供了另一種可能的新洞見（構組、拼貼、重新混合），而非強化了透視法的優勢角色。

　　而這又引發另一個問題：不同時代是如何理解這些系統潛在的扭曲和欺騙面向。例如，歷史學家普遍認為，類似古希臘這樣的文化，在哲學上拒絕使用任何用來複製人眼所見景象的技術，認為這些都是耍騙伎倆，而如同鏡子般複製人類的模樣，也不是藝術的目的。文藝復興時期則是支持這樣的看法，認為藝術的社會功能就是以一種工具性的態度複製人類看到的景象。的確，達文西就曾在日記中寫道：「我們難道不曾看過逼真到連人和野獸都會受騙上當，如此接近真實物

體的畫面嗎？」」[11] 他要說的是，就算是最純真、最沒受過訓練的觀賞者，也能看得出用透視法製作的繪畫客觀再現了作品所描繪的物件或景象。

達文西對於透視欺騙的看法很有趣，這點可以從他用所謂的透視變形技術所畫出的獨特作品看出。這項技術出現在他1485年完成的一張素描中。如果你用與臉部垂直的角度看那張素描，你會看到一種抽象的記號和線條關係。但如果你將它拿離臉部稍遠一點到正確的角度，你就會看到一隻眼睛的圖像進入眼簾，正確的透視讓逐漸後退的素描表面變得可以看見。有趣的是，超現實主義畫家薩爾瓦多·達利（Salvador Dali）也在某些畫作中採用了變形透視，但不是為了製造寫實效果，而是把它當成超現實主義耍弄意義的一種技巧。對達利而言，這種透視法是想要誘發觀賞者進行某種頭腦體操，讓他或她在看似由同一形式所具現出來的兩套參照系統中，想辦法找出其中的一致性。在**圖4.14**這張達利的油畫中，我們立刻就能指出其中的象徵主義，象徵主義是大家談起這位著名畫家的作品時最常鎖定的焦點，不過其中也有三處運用感知變形的例子。仔細注視位於鋼琴上方台座上的法國啟蒙主義哲學家和社會改革家伏爾泰（Voltaire）的半身像。伏爾泰的雙眼、鼻子和下巴是由兩位荷蘭文藝復興時期的商人所組成，兩人都穿戴著當時的招牌頸圈與帽子。接著再細看一下半身像旁邊的水果盤，你會

發現那顆李子同時也
是鋼琴後方那位男生
的雙臀，而那只西洋
梨同時構成了遠山山
麓。這張影像戲弄了
我們的期待，它提供
給我們的不是透視法
的觀看方式，而是利
用出乎意料的再現和
雙重意義，召喚出一
種超現實主義的世界

圖4.14
達利《奴隸市場和
消失中的伏爾泰胸
像》，1940

觀。如同我們在這一節內容中所看到的，線性透視的局限已經生產出一連串的視
覺玩弄策略。

暗箱

今天，透視法在我們看來，只是各式各樣可以再現空間的方法之一，和其他寫實
主義技巧沒有什麼差別；它不再能以總體方式代表我們這個時代的知識型。不
過，在一個強調以科學工具所生產的再現比裸眼所見更可靠也更可信的傳統中，
透視寫實主義依然有其價值。隨著攝影暗箱（camera obscuras）在十九世紀前十年
開始發展使用，加上接下來由它改版而成的照相機的出現，單點透視繼續穩住它
的寶座，扮演以客觀方式記錄空間的標準角色。然而，在這同時，照相機也把經
驗主義的觀念重新喚了回來，那和我們用來詮釋透視歷史的理性主義恰好站在對
立點上。

　　暗箱是一種簡單的裝置，根據下面這種現象設計：當從某個照明充足的物體
或景色上反射回來的光線，透過一個小孔穿過一個黑暗的箱子或房間時，會產
生上下顛倒的投射，映照在箱子或房間內部的某塊表面上。歐幾里德、亞里斯多
德和西元前五世紀的中國哲學家墨子，都曾提過這種現象。宋朝科學家沈括在他

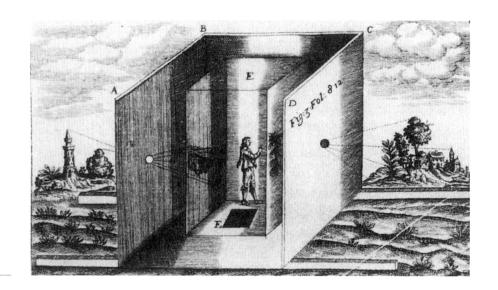

圖4.15
暗箱，1646

1088年出版的《夢溪筆談》中，描述過這種現象的幾何原由。暗箱發展史的一位關鍵人物，是我們先前提過的十世紀穆斯林科學家阿哈桑。古希臘人相信光是從眼睛裡發出來的，但阿拉桑證明事實剛好相反，是光進入眼睛裡。他的暗箱就是為了證明這個現象所做的模型，並透過它把有關光的物理學研究從哲學領域（用理論解釋現象）轉移到經驗主義的實驗領域。

　　暗箱的範圍包括獨立的房間和帳棚，也包括小箱子，路易・達蓋爾（Louis Daguerre）和威廉・塔伯特（William Fox Talbot）就是將後者改造成照相機。十九世紀時，歐美各地的公園和自然美景中，都設有暗箱裝置。強納森・柯拉瑞（Jonathan Crary）曾經寫道，暗箱是十六到十八世紀重組和重構自我的核心要素。暗箱的「觀看者」與影像之間的關係和平面影像的觀看者不一樣，因為他是為了看到影像而站到暗箱的空間裡面，這點很重要，這正是柯拉瑞所謂的「對於外在世界的內在化觀察者」。[12] 根據柯拉瑞的說法，這讓暗箱與透視系統產生一種截然不同的現象學差異。柯拉瑞指出，有兩百年的時間，「在理性主義和經驗主義者的想法中」，都認為暗箱是一種哲學模型，「可證明如何透過觀察導出對於這個世界的真實推論」。[13] 雖然暗箱的影響由來已久，但是到了十九世紀，它卻從真實的隱喻轉變成社會中那些隱匿真實和顛倒真實（如同暗箱裝置對光線所做的）的隱喻。例如，對馬克思而言，光線進入暗箱然後被上下顛倒的方式，就

隱喻了資產階級意識形態將勞工與資本的真實關係顛倒過來，以及用外貌來替代實質。

在藝術家的工作室裡也可發現暗箱，通常是被當成繪圖裝置，功用類似透視網格。英國當代畫家大衛·霍克尼（David Hockney）在他所寫的《祕密知識：重新發掘古老大師的失傳祕技》（*Secret Knowledge: Rediscovering the Lost Techniques of the Old Masters*）一書中，提出一個極具爭議性的論點：有某些畫家曾經使用過包括暗箱和凹面鏡之類的裝置，範圍從荷蘭巨匠（巴洛克時代畫家）到安格爾之類的法國新古典畫家都包括在內。[14] 例如，在**圖4.16**這幅維梅爾（Johannes Vermeer）的油畫中，他懷疑裡面的變形透視和明亮效果是因為使用透鏡的關係。雖然某些藝術史家對霍克尼的透鏡說提出質疑，但他注意到鏡片與觀看裝置在這些早期時代並非罕見或受到懷疑的物件，倒是很有趣。台夫特布商安東尼·范·列文胡克

圖4.16
維梅爾《音樂課》
1662–65

（Antony van Leeuwenhoek）是維梅爾的朋友和破產財產執行人，他有一個簡單的自製顯微鏡可以觀察微生物，還親自為鏡頭研磨鏡片，可說是最早的微生物學家之一。

　　無論霍克尼的論點是對是錯，重要的是，一件歷史作品是「用眼睛」生產，或是借助透視網格、暗箱和顯微鏡生產而成，是會影響到該件作品的感受價值以及實際價值。這聽起來似乎有些奇怪，畢竟在我們這個時代的視覺生產中，利用視覺工具進行觀看以及以工具可靠性取代人體可靠性早被視為理所當然，因為視覺生產的目的就是要精準描繪或精確建模。這些技術在維梅爾的時代同樣也是美術界和科學界眾所接受的慣例。然而反對霍克尼論點的人不只是基於他提出的證據不夠充分，也因為他們懷疑，一位靠手繪畫的藝術家竟然會去求助這種耍騙伎倆，特別是像維梅爾這種以作品逼真而備受尊崇的藝術家。也許其中還有一個顧慮是，如果這些繪畫的製作者所使用的視覺科技超過人們向來認為的程度，是會影響到這些作品的價值。藝術原作的價值在於它的本質是非機械性的，也就是它必須是用手和眼睛創作的，不能借助科技，這樣的想法在藝術史上依然盛行，即便在二十一世紀的藝術市場上，已經有越來越多利用複雜的複製工具所創作的藝術品得到收藏，被認為具有博物館水準，並得到價格的肯定。

透視法面臨的挑戰

傳統形式的透視法在它漫長的歷史中，一直是和客觀（相對於主觀）描繪現實的想法密不可分。然而，就像許多藝術史家指出的，人類的視覺遠比以一位固定不動的觀看者為中心的透視模型或是一個由線和空間組織起來的世界要複雜多了。當我們觀看時，我們的眼睛是處於持續運動的狀態，我們所看到的任何景象，都是由許多不同的觀看和瞥視組構而成。我們也可以辨識其他再現系統，它們強調的不是視覺領域裡的線和空間，而是其他就透視法而言屬於抽象的元素。

　　在攝影發明之後陸續登場的許多現代藝術風格，都對透視法的傳統提出公然挑戰。十九世紀末的印象主義便是其中一例，該派利用明顯的筆觸以及對光線的印象式描繪來捕捉人類各式各樣的視覺觀感。印象主義將焦點轉移到光影和色彩

之上，旨在呈現視覺的自發性，有些評論家曾用攝影快照來形容這種效果。然而印象派作品和攝影不同，前者並不是在時間流中捕捉到的某一刻，而是一張企圖喚起在觀看體驗過程中光線和色彩持續作用運動的影像。印象派畫家把主題轉向風景畫，透過置身在大自然中的實際體驗，觀察並客觀記錄作畫過程中所經驗到光線和色彩變化。克勞德‧莫內（Claude Monet）的《印象‧日出》（*Impression, Sunrise*, 1872，目前收藏在巴黎馬蒙丹美術館〔Musée Marmotton〕），讓法國評論家發明了「印象主義」一詞，想要嘲諷這種新趨勢。如同再現風格上的諸多變革，印象主義也曾被認為是一種令人困擾的觀看方式，法國某些漫畫家就曾說過，印象派的作品亂到足以讓懷孕婦女小產。

莫內喜歡針對同一景物繪製許多不同作品，藉此檢視觀看的過程，描繪出因為不同時間的光線和色彩轉變所導致的微妙變化。這些系列包括他在一天中的不同時間以盧昂大教堂（Rouen Cathedral）為主題的畫作，以及在他花園裡以池塘睡蓮為主題描繪光影和色彩的運動與不同模式的作品。他也為巴黎的聖拉薩爾火車站（Gare St. Lazare）畫過好幾張油畫，每一幅都是同樣的景象，但卻呈現出不同天氣和不同時刻中的不同光線和顏色。儘管印象派作品大多是描繪風景和牧歌田野，但這幾張聖拉薩爾車站的影像卻是讓人聯想起繁忙的現代新世界，伴著冒煙的火車和工業景觀。莫內在這些作品中展現了人類視覺的複雜性，並將它描繪成一種與大自然相互影響的流動過程。布魯內列斯基這類文藝復興大師，想要追求的是大自然的客觀法則，信任工具勝過感官，而莫內這類印象派畫家，則是強調具體化、感官性的觀看體驗是一種了解大自然的過程。這座火車站看起來永遠都不一樣；它不只有一個固定的看法，它是由許許多多的印象組成的。這些作品所確立的觀看行為是活動的、變化的、永不固定的；在這裡，視覺是一種過程。莫內晚年還為他知名的吉維尼（Giverny）花園畫了許多不同版本的作品，每一張花園的光影和色彩變化圖，都創造出一種將大自然視為鮮活動態的觀點。

雖然印象主義是一種前衛運動，挑戰了當時的傳統觀看方式，但有好幾十年的時間，它一直是一種極受歡迎的藝術複製品風格。印象派的畫作廣受複製，並以海報、年曆和咖啡杯等形式販售。原因很可能是印象主義所描繪的大多數主題都很歡樂，充滿田園風情，除了梵谷的某些作品之外。由於這類影像明亮動人、

圖4.17
布拉克《彈吉他的
女人》，1913

充滿活力，看起來賞心悅目又給人悠閒開心的感覺，吸引許多對該派歷史一無所悉的觀看者。這點倒是和其他風格的現代藝術大異其趣，例如立體派，該派不管在形式上或主體上，都比印象派更具挑戰性。

新的觀看方式是十九世紀末、二十世紀初前衛派的主要焦點。於是「何謂觀看」就成了面對社會快速變遷的現代藝術的關注重心，這些社會變遷包括攝影的能見度越來越高，它是當時記錄與再現世界的新方式。大約從1907年開始，西班牙畫家巴布羅‧畢卡索和法國畫家喬治‧布拉克（Georges Braque）對於同時從幾個不同的視點描繪物體越來越感興趣。立體派風格刻意透過一種分析系統對透視法的優勢模式提出挑戰，將傳統繪畫風格裡的透視空間打成碎片。立體派繪畫宣稱：人類的眼睛從來不會停留在單獨一點上，眼睛是一直在動的，會同時從好幾個制高點感知這世界。立體派畫家描繪出來的物體彷彿它們正同時從好幾個不同的角度被觀看，並讓物體的各個表面以出乎意料的角度碰撞交錯。和諧一致的透視景深被打破，然後用意料之外的曖昧方式重新拼組起來。立體派的空間變得窄淺而破碎。他們要觀賞者把焦點擺在繪畫空間本身的不一致，進而去領會眼前的畫面與早期那些具象統一的構圖風格有何差別。在圖4.17這張布拉克的作品裡，畫家放棄去描繪寫實主義的空間和光線，轉而透過不同的角度和片段呈現出尋常物件和標籤的運動感。這幅畫的目的是要暗示出它的描繪對象：一名女人坐在咖啡桌上彈吉他，眼前有報紙和水瓶。但這個畫面卻是用一連串的同時瞥視組構而成。根據立

體派的說法，這種方法是要描繪人類視覺那種永不停止的複雜過程。我們可以拿這幅畫和另一幅靜物畫作比較，也就是我們在第一章討論過的，十八世紀侯隆德拉波特的靜物作品。這兩幅影像都是靜物，可是布拉克捨棄侯隆德拉波特寫實影像所使用的單點透視法，布拉克提供的是一名動個不停的觀賞者不斷看到的景象。有一點必須強調，立體派藝術家關注的並非如何創造奇幻世界，而是如何創造觀看真實的新方法。伯格曾經寫道：「立體派改變了畫像和真實之間的關係本質，並藉此表達了人與真實之間的新關係。」[15]

畢卡索知名的《亞維農少女》（*Les Demoiselles d'Avignon*, 1907），是立體派風格最家喻戶曉的範例之一。畢卡索和許多現代藝術家一樣，在這段時期受到非洲雕刻與面具的影響，而這幅亞維農妓院裡的妓女畫像讓我們看到，在非洲藝術中如此鮮明抽象的身體，如何在立體主義中被借用並重新編碼成一種手段，用來顯示同時從多重角度進行觀看的歐洲觀念。畢卡索為了挑戰西歐藝術和線性透視的符碼，他改畫一些用尖角人物風格做為構圖元素的作品，這種風格是他在非洲藝術和文物中觀察到的，當時，隨著法國殖民事業往非洲擴展，巴黎博物館也開始展出相關文物。當然，這幅畫裡描繪的人物是女性，對這幅畫的意義而言可不是偶然的附加品，布拉克那幅也是。在畢卡索這件作品裡，女人就算不是充滿敵意，也是以蔑視的眼光面對那名觀賞者。

現代藝術家和當時被視為「原始」藝術的非洲藝術的美學風格之間的關聯，一直是許多爭論的源頭，特別是和殖民主義的挪用以及作者權有關的議題。[16] 畢卡索的畫是1984年紐約現代美術館知名大展《二十世紀藝術中的「原始主義」：部落與現代之間的姻親關係》（*'Primitivism' in 20th Century Art: Affinity of the Tribal and the Modern*）裡的招牌作品。這場展覽將歐洲現代藝術家的作品與很可能是前者形式靈感來源的非洲藝術家的作品並排展出，但展出的非洲藝術品卻沒標示藝術家的名字和創作日期。展覽評論家認為，這種呈現安排就是一種殖民主義，既是歐洲中心主義也是吸納政策的一環。因此，由薩伊藝術家製作並於展覽中複製的面具，在這個展覽的脈絡中是被當成啟發現代藝術的原始主義的範例之一，而非做為一種具有其自身文化內涵意義的抽象形式。雖然我們把立體派這類風格視為蔑視傳統的獨特現代觀，但他們所借用的那些沒有歸屬權的抽象風格，在非洲

和拉丁美洲的許多地方，卻都是傳統的代表。重要的是，這些在歐美藝術脈絡中似乎特別現代又富有前瞻性的前衛風格，卻是受到擁有悠久的抽象歷史的藝術傳統所影響，而這些傳統蔑視或不理睬透視符碼的歷史也一樣久遠。

　　挑戰普遍盛行的固定透視法，不將它視為組織真實外貌的一種系統，也可在隱喻和象徵主義的層次看到。1914年，喬奇奧・基里訶（Giorgio de Chirico）畫了《街道的憂鬱與神祕》（*Melancholy and Mystery of a Street*，**圖4.18**），這位義大利畫家利用誇張的透視創造出一種令觀賞者心神不安的感覺。在這個空曠到恐怖的城市空間裡，每一棟建築都以戲劇性的角度向後退縮到略微不同的消失點。這幅畫是根據透視法進行組織，但結構並未準確對齊。前景中那位看不到面容的人物，就快被從後方前進不斷放大的影子超越。這是基里訶隱喻風格的代表作之一，目的是要呈現心靈或意識狀態，而非準確描繪客觀現實。日本電玩設計師上田文人設計的知名遊戲「Ico」（**圖4.19**，2002年上市），就是從基里訶的作品得到靈感。「Ico」之所以能跳脫許多電玩遊戲的視覺風格，贏得備受推崇的地位，有部分是因為他拒絕遵循電玩遊戲的美學慣例。他將基里訶的影像轉製成另一幅影

像，讓人聯想起一趟穿越隱喻和奇幻地景的旅程。

線性透視的悠久歷史，透露出一種追求平穩不變以及固定可靠的影像意義的文化渴望。事實上，在現代性時期，觀看的行為一直是極端變動而其意義更是得依脈絡而定，並不存在任何理想型的意義。理性客觀或許是現代知識型的一項準確特徵，但是觀看主體的流動性以及對於變形失真過程的迷戀（以及將透視描繪當成製造幻覺的技術），在在提醒我們應該對這些另外觀看範式嚴肅以對。諸如立體派和超現實主義這類藝術運動，不斷和以透視法為範式的優勢世界觀捉對廝殺。致力於這些風格的藝術家，他們的目的並非要用新的世界觀來取代原有的知識型，而是要凸顯出透視法和其世界觀所具有的地位，是由文化所賦予，並由觀看和再現的社會條件所決定。抽象的目的是想要強調透視法並非舉世通用的準則，藉此讓大家看清楚它是由歷史和脈絡建構而成的。例如印象派畫作引進了觀看的其他面向，立體派則是運用各種策略來分析透視法的空間邏輯並重新調整其結構。

隨後從事各種影像風格創作的現代藝術家，也對透視法連同二十世紀的其他技術提出挑戰。大約從1910年代到1960年代這段期間，在繪畫、攝影和電影界，紛紛對傳統的再現模式提出質疑，反對以笛卡兒式的主體為中心來組織圖像世界。此外，某些現代藝術家也將著重點從做為一種再現的繪畫，轉移到做為一種記錄的繪畫，記錄畫家在創作過程中的身體和情感體驗。繪畫變成是畫家努力創作時的真實行動的記錄。滴流和噴灑的「行動繪畫」（action painting）是抽象表現主義藝術家帕洛克的註冊商標，也是這種走向的具體展示。為了創作出這樣的作品，帕洛克必須把畫布放在地板上，沿著畫布四周行走，然後將罐子裡的顏料以豪邁的姿態直接潑灑或滴落到畫布上。他不用畫筆，而以棍棒、抹鏟和刀子來操控顏料，有時候還會加上泥沙、碎玻璃或其他材料。行動繪畫因為超現實主義的自動性記述法（automatism）理論而普遍起來，那是一種書寫、素描和繪畫技術，由製作者以自發性姿態在作品表面上作出記號，不去在意結果的美學形式。該派認為，自動性記述的過程會直接釋放藝術家的內在情感，留在畫布上的記號就是這些情感的表現，沒有任何象徵意含。觀賞者這方則可以去感受藝術家思考這些騷亂的線條和形狀時的能量和情緒，因為它們是畫家自發行動的紀錄。這些畫作

無法以任何事物命名（這件作品簡單名為《第一號》〔*Number 1*〕），因為除了繪畫本身和它的創作過程之外，它們並未再現或象徵任何事物。該時期藝術評論所強調的美學特質，是再現藝術家的創作過程與材料，而非再現他或她如何觀看世界或景象。

觀念、過程和演出是許多現代藝術家的基本實踐面向，也是一些所謂的現代藝術次類型（例如觀念藝術〔conceptual art〕、過程藝術和行為藝術）的源頭。觀念藝術牽涉到作品的製作過程，在這個過程中，概念或觀念比它的視覺產品更為重要。有些藝術作品甚至沒有圖像，只有描述某項觀念的文字。法國畫家伊夫・克萊因（Yves Klein）把觀念手法結合了以過程、表演和行動為基礎的繪畫。他不是在畫布上製作自身身體行動的紀錄，而是指揮裸體女性模特兒先在單色顏料（一種黏稠、明亮的皇家藍）中滾動，然後於現場觀眾面前將身體滾過畫布，同時播放他稱之為「單調交響樂」（Monotone Symphony，一個持續和絃）的樂曲伴奏，利用她們的行動記錄來產生畫作。這個過程本身就是一件藝術作品，既是行動藝術也是行為藝術。

這類作品打著新寫實主義的名號，完全顛覆了「根據實物作畫」的傳統，藝術家不再待在畫室內描繪擺出姿勢的裸體模特兒。克萊因把模特兒的全身當成壓印的直接來源，彷彿那具身體是一枝大號的真實筆刷。就像在攝影寫實主義的符碼裡，攝影被視為直接打印出來的光，這件畫作則是身體以它的每一面實際接觸畫布所留下的如實痕跡。但這些印痕卻是極度抽象，因為它們缺乏後縮、明暗、線條、色調變化和透視等再現慣例。克萊因這個身體影像系列中有一幅作品名為《藍色時期的人體測量》（*Anthropometry of the Blue Period*），這個標題直接讓人聯想起十九世紀的人體測量學，藉由各種測量人體的實踐活動來取得有關常態、健康

圖4.20
克萊因《藍色時期的人體測量》
（ANT 82），
1960

和智力的資訊（我們會在第九章進一步討論這些實踐活動）。這些影像召喚觀賞者進入它們的世界，但並不邀請他們認同影像或以典型方式享受觀看的樂趣。這些影像邀請我們思考身體和畫作的物質性，思考一具沾滿黏稠顏料滾動過的裸體「就在那兒」，就像是小孩把手插入指畫顏料然後抹在畫布上一樣。在此，模特兒的身體變成了畫家構圖之手的代用品。畫家期待我們去想像這幅畫的製作過程和場景，而非那個擺設妥當等著被拷貝的景象。

在1950年代，這是一種極端激進的繪畫空間組織法，因為它徹底擊碎了「繪畫就是再現眼睛所見」的想法。印象派繪畫雖然強調光線與色彩在繪畫過程中的重要性，但依然提供我們酷似眼睛所見的畫面。克萊因這一系列的作品可說聲名遠播，他在所有作品中所使用的那個特殊顏色已經以「伊夫·克萊因藍」的名號而廣為人知。而他也真的為這個藍色申請了專利權，名稱是「國際克萊因藍」（International Klein Blue），只不過從未進入商業量產階段（他三十四歲就英年早逝，來不及實現這個願望和其他構想）。

克萊因的過程繪畫後來在古巴裔美國藝術家安曼蒂耶塔（第三章討論過）的作品中再次出現，她把自己的裸體印痕留在自然場景中的砂土上（地景藝術），然後拍下這些印痕，並在照片上加工，強調影像的表面就是由藝術家的手和身體勾勒出來的痕跡。不過，克萊因是用裸女做為手和筆刷的活物替代品，曼蒂耶塔則是把自己的身體當成記號，象徵女性在藝術史上並未以記號製造者的身分實質存在，儘管裸女的身體已經被過度再現，但都是做為男性畫家的凝視對象。

奠基在透視法上的世界觀，事實上只是再現人類視覺的許多方法中的一種而已，許多當代藝術家早就往前超越了好幾步，其中有不少人採用的手法，是玩弄攝影真實的符碼。例如，在**圖4.21**這幅照片拼貼裡，大衛·霍克尼就用從許多不同位置拍攝的快照，拼貼成一個沙漠十字路口。霍克尼的構圖透露出，我們對這類尋常路口的體驗，從來不是建立在單次所見的景象之上，而是由許多不同時間點、從許多不同角度匆匆瞥見的景象組合而成。這張影像描繪的是活力充沛的日常景象，以及現代生活中隨走隨看那種稍縱即逝和連續不斷的本質。

其他當代藝術家也繼續嘲弄透視法。**圖4.22**是馬克·坦西（Mark Tansey）的《天真之眼的測試》（*Innocent Eye Test*, 1981），針對透視法的歷史做出詼諧的後

圖4.21
霍克尼《梨花公
路,1986年4月11
日至18日》(第二
版),1986

現代評論。這件作品運用透視法和量體描繪的慣例,也就是把物體和場景再現成彷彿能透過世界上的某扇窗戶所看到的模樣。坦西以看似嚴格的寫實主義形式,描繪一個荒謬可笑的場景,畫面中的男人把一頭乳牛牽到一幅乳牛畫作前方,後者是一件巨幅作品,宛如大師傑作似的被揭下布幕,也是採用無懈可擊的寫實主義風格。畫中那些想必是策展人、藝術史家和社會科學家的男人,則是仔細觀察著乳牛的觀察。其中一名穿了科學家的實驗外套,正在寫筆記,另一個握著一根指標器,好像隨時準備把乳牛注意到的某個部分圈出來。

　　坦西開了寫實主義的玩笑,嘲弄該派的符碼看在天真無邪、未受訓練的動物眼裡,可能非常明顯。他的玩笑和1980年代初新寫實主義的藝術史脈絡關係密切,該派挑戰現代主義者以抽象方式抵抗再現的做法,認為後者已經變成某種教條。坦西是在1980年代初創作這件作品,在那十年,許多畫家重新回頭擁抱文藝復興時期發展出來的古典寫實主義的符碼和慣例,藉此反抗1960和1970年代的抽象和觀念作品,後者強調的是畫布和顏料的真實,符碼的真實,以及畫意派攝影(pictorialism)的巧妙手法。坦西表示,《天真之眼的測試》並不只是單純回歸寫實主義的舊觀念。他指出,「我在作品中追尋圖像的功能,這些功能的基礎概念是,被畫出的圖像知道自己是隱喻的、修辭的、轉換過的和虛構的。我不打算描

圖4.22
坦西《天真之眼的
測試》，1981

繪真實存在於世界上的事物。畫中的敘事從未在現實世界發生。」[17]

　　坦西用「圖像知道自己」這樣的說法，意思是，在接收他畫作的那個社會脈絡裡，閱聽眾懂得很多，他們不會相信藝術的功能是以機械性或其他描繪方式來模擬視覺，欺騙觀賞者的眼睛，或去呈現宛如親眼所見的真實景象。在1981年這件作品展出之時，已經沒有任何博物館觀賞者對這些強化圖像寫實效果的手法、技術和機械過程一無所知。我們再也無法回到早年那種「天真」的狀態，透視法再也無法驚嚇或愚弄觀看者，讓他們相信自己正在目睹真實事物。欣賞坦西這件作品的觀看者，大多能領會其中的玩笑意味，這是一種反身性的玩笑，不只是反思了對於寫實主義技術與再現政治學的（並非）天真無知（人可不是牛），也反思了藝術家和批評家渴望以科學的方式觀看和研究觀賞者的觀看行為，等於是把觀賞者變成某種接受測試的動物。就某部分而言，坦西的這幅畫是一則關於再現歷史的玩笑，也是對於盛行的學院式觀看實踐研究所做的嘲謔。

數位媒體中的透視法

寫實主義的符碼和慣例在電子視覺科技的脈絡中也持續發生改變。尤其是數位影

像，已經呈現出一種新模式，可讓觀看者在同一個螢幕裡的多重虛擬世界中體驗多重透視。例如電玩遊戲帶來各種新的透視法，並透過與其他玩家和科技本身的互動來體驗視覺影像。強調製作者身體的現象學式體驗，在克萊因與帕洛克的現代主義畫作中表現得極為明顯，在電玩遊戲的生產中也繼續發威。不過在電玩遊戲中，強調的重點轉移到如何將使用者的體驗具現出來。電玩遊戲是在二次大戰後出現的一種娛樂設備，融合了好幾種在雷達科技中使用的顯示螢幕。早期的電玩遊戲是採用類比裝置來控制可移動的形狀在螢幕上的軌跡。這些早期的遊戲中，有些是以軍事為主題，例如操縱形狀打擊繪製在螢幕上的固定標靶。到了1970年代初，投幣式的電玩遊戲機開始裝置在長廊商場上，變成一種受歡迎的娛樂形式。電玩遊戲的關鍵面向之一，是遊戲者與科技以及與他們邀請的其他玩家之間的互動層次和程度。電玩遊戲和電影或電視節目不同，後者直接呈現在我們面前，不需要我們與其他人或與真實的科技（除了遙控器按鈕之外）做太多互動，但電玩則是需要觀看者以特定方式操縱遊戲元素或是與其他使用者互動，這是電玩的使用條件之一。某人的行動驅動遊戲。基於這個原因，描寫與電玩相關的內容時，**使用者**（user）一詞遠比**觀看者**（viewer）來得普遍，因為它內涵了與某樣東西之間有著超越視覺感官的身體經驗。

數位媒體理論家諾亞‧瓦吉普佛恩（Noah Wardrip-Fruin）比較喜歡把遊戲稱為**可遊玩媒體**（playable media），把使用者稱為**玩家**（player）。這麼做是為了開啟一個敘述範疇，把傳統的電玩遊戲和由藝術家及媒體生產者所製作的實驗性媒體計畫放在共同的基礎之上，後者指的是類似遊戲的設計，但沒有某些商業遊戲的特質（例如，以贏做為遊戲目標）。選擇**使用者**或**玩家**這兩個詞彙，並不表示觀看是被動的而且只需要一直用眼睛看，而是說，電玩遊戲的話語已經適應了一種強調行動特性的語言，強調我們與媒體之間的交手。如同數位媒體理論家亞歷山大‧蓋洛威（Alexander Galloway）所寫的：「如果照片是影像，電影是會動的影像，那麼**電玩就是行動。**」[18] 這讓我們想起帕洛克的行動繪畫，強調的是具體展現的動作而非畫布看起來的模樣。蓋洛威繼續寫道：「電玩遊戲的作品本身，是一種身體行動。人玩遊戲。軟體**跑**（run）。操作者和機器一起打電玩，一步接著一步，一個動作接著一個動作。」因此，任何電玩遊戲的真實影像，都有一部

分是由玩家的行動與遊戲本身的
限制之間的關係所決定。從「使
用」和「行動」這類語言的轉向
可以看出，新的知識型是以實用
性和體現經驗為特色。

圖4.23
《模擬市民2：自由時間，嗜好：烹飪》，2004

電玩遊戲的外觀也很重要，
可幫助我們進入這些遊戲希望我
們想像的世界。電玩遊戲的影像
和先前討論過的古埃及阿尼草紙
一樣，都是同時提供各種不同的
透視，並不遵循幾何線性透視的
慣例。等距、軸測或投射透視是內建在某些電玩中的觀看方式之一。等距指的是
度量相等。在等距透視裡，物體不會像使用線性透視時那樣，逐漸在空間中退縮
變小。等距透視將空間攤平在某個框架內部，不創造任何景深。這種影像沒有消
失點。等距透視經常用在框中之框的情況，在電玩遊戲中不時可以見到。在等距
影像中，觀看者與空間之間的關係和傳統透視法不同，觀看者會被安置在某種俯
瞰的角度，像是從房間頂端的一角向下望著房間底端的對角。這類透視常運用在
漫畫書和圖像小說中，裡面有各式各樣被壓平的空間做為動作發生的場景。

等距透視的慣例在電玩遊戲中也很常見，只是大多數玩家大概都不會注意到
遊戲的這個面向。例如在《模擬市民》（The Sims）中，螢幕空間便有一種壓平的
效果，讓觀看者暨玩家有種往下俯瞰的感覺，變成全知的觀看者。雖然傳統透視
法也會讓觀看者像神一樣從最中央的位置看著某一場景，但等距透視可以提供給
玩家一種更具賦權潛力的位置，原因不只是它將某一虛擬世界的全知視野呈現在
觀看者眼前，更是因為它將觀看者放在一個可以互動創造、可以介入、可以移動
穿越該世界的位置，如此一來，就算某一場景的方位改變了，觀看者還是可以永
遠維持在正中央。

藝術家姜・哈達克（Jon Haddock）從知名影像和歷史事件中擷取部分場景，
放入電玩遊戲中當做某種想像畫面，藉此將傳統和等距透視並置。他把這類作品

稱為「等距螢幕截圖」（isometric screenshots）。我們在第一章討論過的那張中國學生隻身抵擋坦克車的照片（**圖1.16**），已經變成天安門事件的圖符影像，哈達克便擷取了這張照片，把它放入電玩遊戲的扁平透視之中。在哈達克的影像裡，原始照片已根據等距透視的慣例重新構思過，以不可思議手法讓他看起來就像是從電玩遊戲中擷取下來的一幀靜照。影像中的人物像是被放在街道的平面背景中。哈達克還挪用了伊利安‧岡薩雷斯（Elián González）的一張新聞影像，岡薩雷斯是一名古巴男孩，因為監護權和非法移民問題引發一場國際角力戰，2000年在衝突中被美國聯邦幹員從他位於邁阿密的親戚家帶走。哈達克擷取那張照片中的房子，利用類似《模擬市民》這類遊戲的透視法重新成像。使用者可以看到建築物內部，就好像隨時可以把屋頂移開來觀看似的。哈達克將這些影像調換成等距透視，藉此點出這兩種觀看系統——原始照片和它等距重製——是人為製造的。

電玩遊戲的另一個重要面向，是它們重度使用觀點鏡頭（point-of-view shot）讓玩家產生在空間中移動的感受。列夫‧曼諾維奇（Lev Manovich）在影響深遠的《新媒體語言》（*Language of New Media*）一書中強調，電影利用景深和動作來組構銀幕空間的手法，依然在二十世紀末不斷啟發電玩遊戲和電腦圖像的各種形式。許多電玩遊戲在設計時，都想讓玩家產生單一視點的感覺，好讓他們與自身的凝視產生認同，但這個單一視點是可以移動的。觀點鏡頭在電影和漫畫書裡都擁有悠久歷史，這種手法可以讓觀看者感覺到自己正透過其中某個角色的眼睛在觀看。有時，電影會利用這種慣例來展現某個角色的主觀（通常是改變過的）看法，例如某個視力不良者或作夢者或嗑藥者看到的景象。不過，更常見的情況，是用觀點鏡頭來約略描繪某個角色看到的景象，並在前面或後面接著那名角色正在觀看的鏡頭。追蹤追尋是觀點鏡頭的共同主體。在電玩遊戲的某個次類型裡，也就是根據所謂的「第一人稱射擊」（first-person-shooter）模式所設計的影像，觀看者會被安置在某件武器後方，並由螢幕提供透視瞄準的場景。

電玩遊戲是由**虛擬**影像組成。對於**虛擬**一詞最常見的誤解就是認為它不是真的，或認為它指的是只存在於想像中的東西。此外還有另一種誤解，亦即認為真實或再現的影像是透過類比技術製造出來的，而虛擬影像則是以數位科技生產而成，而且只屬於數位科技紀元。事實上，虛擬影像既可以是類比的也可以是數位

的。虛擬影像打破了再現的慣例。它們是擬像，它們再現的是理想狀況，或說是建構出來而非真實存在的狀況。一具虛擬的人體影像不會將某個真實身體原原本本地再現出來，但它會以各種不同人體的綜合面貌或擬像為基礎。例如，（本章前面討論過的）杜勒畫的亞當和夏娃就是某種虛擬，因為這件看起來十分寫實的作品並非根據某個特定之人的模樣和身體為本。虛擬的寫實主義是把理想型或組合而成的元素具現出來，而不是要符合某個真實存在的指涉物。

虛擬影像也是電影特效常用的手法。大多數的當代電影都會使用某種形式的數位特效，甚至連在背景裡也能看到，例如人潮擁擠的背景，而且這些效果並不容易一眼就看出來。因此，它們所再現的虛擬世界是在螢幕上模擬出來的。這點在那些由真人演員與動畫角色互動的電影中，或許表現得最為明顯，例如《威探闖通關》（*Who Framed Roger Rabbit*, 1988）和《博物館驚魂夜》（*Night at the Museum*, 2006）。雖然身為觀看者，我們知道片中的演員從來沒親身觸摸過那些卡通人物，但觀看這類影片的樂趣，正是在於欣賞動畫和真實動作的水乳交融。也就是說，即便是就演員本身的體驗而言，這類電影裡的世界都稱得上是貨真價實的虛擬世界，因為並不存在真正的拍攝場景。

虛擬科技也包括可以將世俗和真實世界裡的現實予以擴大強化的器材，例如心律調整器和助聽器。還有想讓我們信以為真的各種模擬，例如飛行模擬訓練系統，以及邀請我們進入多重感官之想像世界的遊戲系統等。模擬和虛擬實境系統結合了電腦影像、聲音和感應器，將玩家的身體放入一個能夠直接和虛擬科技以及它所虛構的世界直接回應的迴路中。這類系統的目的，就是要讓玩家在科技當中以及透過科技體驗到主體性。電影提供的是一個只能看、只能聽的世界，虛擬實境系統則企圖為玩家提供一種體驗，讓他們感覺自己正以所有感官融入這世界，並透過假肢連結彼此的身體。此外，「虛擬機制」（virtual institution）和虛擬世界的案例也越來越多。玩家可以在這類線上環境中以化身角色彼此互動，透過經濟、心理、法律和其他類型的互動，摹製真實世界的社會結構。

虛擬實境系統的特點之一在於，它將觀賞者從他或她的身體位置中解放出來，讓觀賞者體驗到更自由的感知經驗。在虛擬實境系統中，人們可以佔據虛擬世界中的各種位置，佔據那些在真實空間中不可能佔據的位置。例如，**圖4.24**的

結腸內部虛擬模擬，是由生物物理學家李查·洛伯（Richard Robb）利用虛擬實境輔助手術程式（Virtual Reality Assisted Surgery Program，由洛伯和布魯斯·卡邁隆〔Bruce Cameron〕共同設計）創造出來的，在其中，我們可以透過電腦程式選擇不同的視域，讓人體呈現出他或她想要的任何角度。這套系統可以讓使用者來一趟人類結腸的虛擬之旅。目前有越來越多醫學專家設計了可以調整大小並營造虛擬世界的工具，讓醫生能夠深入人體，觀察先前（因為太小或太偏僻而）看不見的東西，並在前所未見的小尺度（例如細胞層）中操作。我們還會在第九章中進一步討論這類科學影像。

　　有一點必須指出，網路空間以及虛擬實境和電玩遊戲這類虛擬科技裡的空間，和傳統、實質的笛卡兒空間截然不同。我們先前曾經提過，笛卡兒所定義的笛卡兒空間，是可以用數學方法測量出來的一個三度空間。然而虛擬空間，或說由電子和數位科技所製造出來的空間，卻無法用數學加以測量和標示。「虛擬空間」一詞指的是一個看起來就像我們所了解的實質空間的空間，只不過它不用遵從物理、物質或笛卡兒空間的法則。許多電腦程式都鼓勵我們將這種空間想成是我們在真實世界會遇到的物理空間；然而虛擬空間與傳統物理空間的法則卻是對立的。有趣的是，電視影集《辛普森家庭》（The Simpsons）在很有名的一集情節裡想要描述荷馬·辛普森在虛擬空間中迷路時，竟然是用笛卡兒網格來描繪那個空間。然而事實上，虛擬空間在再現、空間以及影像形式上，都和我們先前的認知大相逕庭，徹底顛覆。

　　我們生活其中的影像環境已發生劇烈改變，迥異於文藝復興時期那個透視、科學的理性主義世界，以及直到二十世紀末之前，採用透視法的現代

圖4.24
洛伯，虛擬結腸鏡檢查：電腦斷層掃描的3D影像

世界觀。的確，當代視覺文化的招牌特色之一，就是當我們與生活協商時，我們相當倚賴多重性的觀點、螢幕以及同時發生的行動場域。在電腦上工作時，我們很習慣同時觀看多個螢幕並在不同螢幕間移動，同時體驗各種不同的透視。自從當代個人電

圖4.25
網路空間裡的荷馬‧辛普森，取自《辛普森家庭，恐怖樹屋4：荷馬3》，1996

腦在1980年代中期發展出圖形使用者介面（graphic user interface, GUI）之後，電腦資訊就變得日益視覺化，主要是透過螢幕上的圖形而非文字來傳達，當代電腦使用者也因此回過頭來與觀看系統的歷史產生連結。佛瑞柏格寫道：「在電腦螢幕的混雜隱喻中，電腦使用者的定位是根據他與螢幕之間的多重空間關係來比喻。『視窗』一個一個往前堆疊……或一個一個往上堆疊……在電腦的碎裂平面上。在科技對視覺場域的重新框構中，窗戶的隱喻依然是最主要的支柱。視窗介面是一種後電影的視覺系統，但轉變成使用者的觀看者依然是位在……一個垂直的框架前方。」[19] 電腦螢幕的視窗於是提供了一種新的觀看，這種觀看就和立體主義一樣，可同時介入眾多螢幕和角度。

　　本章一開頭，我們解釋了透視既是一種方法，也是一種在啟蒙時代理性主義的世界觀中獲得青睞的知識型隱喻。我們在透視法裡看到的，不是一個日益完美的機械系統的根基，這個系統會在理想型的基礎上複製我們看到的景象，把行動力和主體性都擺置在單一身體之上；反之，我們看到的是一個混雜的關係網絡，包括透視系統、藝術家的身體、繪畫材料、畫作、指涉的場景或身體，等等。這個由多樣性的人類與非人類演員、物體和科技所構成的網絡，是某種世界觀的產物。就這個觀點而言，影像既不是世界、人類主體或思想的隱喻，也不是它們的反射。影像是一種本身便蘊含行動力的元素，在我們的世界裡與我們交手。我們可以說，數位影像的多重性透視，它對多重進入點所抱持的開放態度，以及歡迎

使用者和物件進行新的結合，在在透露出我們可以透過許許多多可能的進入點，參與世界和世界觀的打造工程。在下一章裡，我們將討論在這個多重透視的混雜世界中，視覺科技和複製扮演了什麼樣的關鍵角色。

註釋

1. Antonio Manetti, *The Life of Brunelleschi*, trans. Catherine Enggass (University Park: Pennsylvania State University Press, 1970).

2. Leone Battista Alberti, from *On Painting*, excerpted in Janson and Janson, *History of Art*, 612.

3. Annne Friedberg, *The Virtual Window: From Alberti to Microsoft* (Cambridge, Mass.: MIT Press, 2006).

4. Erwin Panofsky, *Perspective as Symbolic Form*, trans. Christopher S. Wood (New York: Zone Books, [1927]1997).

5. René Descartes, *Discourse on Method, Optics, Geometry and Meteorology*, trans. Paul J. Olscamp, 65 (New York: Bobbs-Merrill, 1965). See also Martin Jay, *Downcast Eyes: The Denigration of Vision in Twentieth-Century French Thought*, 69–72 (Berkeley: University of California Press, 1993).

6. John Berger, *Ways of Seeing*, 18 (New York: Penguin, 1972)

7. Morman Bryson, *Vision and Painting: The Logic of the Gaze* (New Haven: Yale University Press, 1986).

8. Geoffrey Batchen, *Burning with Desire: The Conception of Photography*, 110 (Cambridge, Mass.: MIT Press, 1997).

9. Geoffrey Batchen, *Burning with Desire*, 111.

10. Albercht Dürer, from the book manuscript for *The Book on Human Proportions*, excerpted in Janson and Janson, *History of Art*, 620.

11. Leonardo da Vinci, *The Notebooks of Leonardo da Vinci*, ed. Edward McCurdy, 854 (New York: George Brazillier, 1958). *The Notebooks of Leonardo da Vinci* are online at www.gutenberg.org/etext/5000.

12. Jonathan Crary, *Techniques of the Observer: On Vision and Modernity in the Nineteenth Century*, 34 (Cambridge, Mass.: MIT Press, 1990).

13. Crary, *Techniques of the Observer*, 29.

14. David Hockney, *Secret Knowledge: Rediscovering the Lost Techniques of the Old Masters* (New York: Studio, 2001).

15. John Berger, "The Moment of Cubism," in *The Sense of Sight*, 171 (New York: Pantheon, 1985).

16. See the exhibition catalogue, William Rubin, ed., *"Primitivism" in 20th Century Art: Affinity of the Tribal and the Modern*, Volumes 1 and 2 (New York: Museum of Modern Art, 1984). Critiques of the exhibiton include Thomas McEvilley, "Doctor Lawyer Indian Chief: 'Primitivism in 20th Century Art' at the Museum of Modern Art," *ArtForum*, 23.3 (November 1984), 54–61; and Hal Foster, "The 'Primitive' Unconscious of Modern Art,," *October* 34 (Autumn 1985), 45–70.

17. Mark Tansey, quoted in Arthur C. Danton, *Mark Tansey: Visions and Revisions* (New York: HNA Books, 1992).

18. Alexander Galloway, *Gaming: Essays on Algorithmic Culture*, 2 (Minneapolis: University of Minnesota Press, 2006).

19. Ann Friedberg, *The Virtual Window*, 231–32.

延伸閱讀

Aristotle, *Poetics*. Translated by Ingram Bywater. New York: Modern Library, 1954.

Adorno, Theodor W. *The Jargon of Authenticity*. Translated by Knut Tarnowski and Frederic Will. Forwrod by Trent Schroyer. Evanston, Ill.: Northwestern University Press, 1973.

—. "Understanding a Photogaph," in *Classic Essays on Photography*. Edited by Tranchtenberg, Alan. New Haven: Leetes's Island Books, 1980, 291–94.

Batchen, Geoffrey. *Burning with Desire: The Conception of Photography*. Cambridge, Mass.: MIT Press, 1997.

Berger, John. *Ways of Seeing*. New York: Penguin, 1972 .

—. *The Sense of Sight*. New York: Pantheon, 1985.

Bernal, J. D. *Science in History, II. The Scientific and Industrial Revolutions*. Cambridge, Mass.: MIT Press, 1954.

Bryson, Norman. *Vision and Painting: The Logic of the Gaze*. New Haven: Yale University Press, 1986.

Bukatman, Scott. *Terminal Identity: The Virtual Subject in Postmodern Science Fiction*. Durham, N.C.: Duke University Press, 1993.

Crary, Jonathan. *Techniques of the Observer: On Vision and Modernity in the Nineteenth Century*. Cambridge, Mass.: MIT Press, 1990.

Danto, Arthur C. *Mark Tansey: Visions and Revisions*. New York: HNA Books, 1992.

Daston, Lorraine, and Peter Galison. *Objectivity*. New York: Zone Books, 2007.

Descartes, René. *Discourse on Method, Optics, Geometry and Meteorology*. Translated by Paul J. Olscamp. New York: Bobbs-Merrill, 1965.

Elkins, James. *The Object Stares Back: On the Nature of Seeng*. New York: Harcourt, 1997.

Freidberg, Anne. *The Virtual Window: From Alberti to Microsoft*. Cambridge, Mass.: MIT Press, 2006.

Foster, Hal. "The 'Primitive' Unconscious of Modern Art." *October* 34 (Autumn 1985), 45–70.

Foucault, Michel. *The Order of Things: An Archaeology of the Human Sciences*. New York: Vintage, [1966]1994.

Galloway, Alexander. *Gaming: Essays on Algorithmic Culture*. Minneapolis: University of Minnesota Press, 2006.

Gombrich, E. H. *Art and Illusion: A Study in the Psychology of Pictorial Representation*. Princeton, N.J.: Princeton University Press, 1960.

Goodman, Nelson. "Authenticity." *Grove Art Online*. New York: Oxford University Press, 2007.

—. *The Structure of Appearance*, 3rd ed. Boston: Reidel, 1977.

—. *Languages of Art: An Approach to a Theory of Symbols*, 2nd ed. Indianapolis, Ind.: Hackett, 1976.

Greenberg, Clement. *Art and Culture*. Boston: Beacon Press, 1961.

Harrigan, Pat, and Noah Wardrip-Fruin, eds. *Second Person: Role-Playing and Story in Games and Playable Media*. Cambridge, Mass.: MIT Press, 2007.

Hawkes, Terence. *Structuralism and Semiotics*. Berkeley: University of California Press, 1977.

Hockney, David. *Secret Knowledge: Rediscovering the Lost Techniques of the Old Masters*. New York: Studio, 2001.

Holly, Michael Ann. *Panofsky and the Foundations of Art History*. Ithaca, N.Y.: Cornell University Press, 1985.

Janson, H. W., and Anthony F. Janson. *A Basic History of Art*. Englewood Cliffs, N.J.: Prentice-Hall, 1992.

—. *History of Art: The Western Tradition*, 6th ed. New York: Abrams, 2001.

Jay, Martin. *Downcast Eyes: The Denigration of Vision in Twentieth-Century French Thought*. Berkeley: University of California Press, 1993.

Kember, Sarah. *Virtual Anxiety: Photography, New Technology, and Subjectivity*. Manchester, U.K.: Manchester University Press, 1998.

Kemp, Martin. *The Science of Art*. New Haven: Yale University Press, 1990.

Latour, Bruno. *We Have Never Been Modern*. Cambridge, Mass.: Harvard University Press, 1993.

Manetti, Antonio. *The Life of Brunelleschi*. Translated by Catherine Enggass. University Park: Pennsylvania State University Press, 1970.

Manovich, Lev. *The Language of New Media*. Cambridge, Mass.: MIT Press, 2001.

McEvilley, Thomas. "Doctor Lawyer Indian Chief: 'Primitivism in 20th Century Art' at the Museum of Modern Art," *ArtForum*, 23.3 (November 1984), 54–61

Mitchell, W. J. T. *Iconology: Image, Text, Ideology*. Chicago: University of Chicago Press, 1987.

Nelson, Robert S., and Richard Shiff, eds. *Critical Terms for Art History*. Chicago: University of Chicago Press, 2003.

Panofsky, Erwin S. *Perspective as Symbolic Form*. Translated by Christopher S. Wood. New York: Zone Books, [1927]1997.

Rubin William, ed. *"Primitivism" in 20th Century Art: Affinity of the Tribal and the Modern*, Volumes 1 and 2. New York: Museum of Modern Art, 1984.

5.

視覺科技、影像複製和重製物

Visual Technologies, Image Reproduction, and the Copy

複製在視覺文化中以不同的方式發揮作用。我們在第四章討論過，許多視覺文化作品是真實世界的人事物的外貌。我們可以把視覺生產的工具和科技，例如照相機，說成是複製人眼的觀看方式。我們也可以用**複製**一詞來形容某件原作的重製物。在受到馬克思理論影響的視覺文化理論中，**複製**一詞指的是文化實現的方式以及用來複製統治階級之意識形態和利益的表現形式。根據這種觀點，透過媒體所進行的意識形態複製，也能複製該意識形態的政治秩序和它的知識型。

在這一章裡，我們想探討藉由科技手段所進行的影像複製，以及複製科技的演變所帶動的社會和文化變遷。時間範圍橫跨十九世紀初到二十一世紀初，討論的項目包括攝影、電影、電視和數位科技。我們將探討從機械性到數位性的視覺科技，以及複製行為對影像的社會意義和價值造成何種衝擊。影像科技與影像意義之間的關係至為重要。就像我們在第四章討論過的，當你擁抱透視法時，你所連結的知識型就會關心視覺具現的客觀本質以及如何透過視覺工具追求更高的客

觀性，因此影像科技的轉變也是廣義的知識型變化的一部分，會影響到各自時代的知識政治學。

視覺科技

檢視某項特殊發明（例如照相機）的引進如何改變了這個世界的事物（因為改變了我們的觀看方式，或是改變了我們使用影像的習慣等等），一直是理解影像科技的途徑之一。但我們反對這種做法，因為科技本身並無法決定社會變遷。科技是隨著時間朝不同方向逐步發展，以呼應世界觀的變遷和意外發現的事物。人們會以不同方式運用同一種科技。錯誤是家常便飯。基於特定理由決定引進某種科技，有時會導致料想不到的結果。例如，當美國國防部在1971年首次使用「阿帕網路」（ARPANET）這種電腦通訊系統做為軍事電子郵件時，根本沒想到二十年後這套系統會變成今日網際網路的基礎，供世界各地的平民、企業和政府使用。科技並非一種自發性的力量，會在某件事物發明之後引發種種社會效應。同樣的，發明也不只是人類意志或政治經濟所提倡的產物。科技會與民眾以及政治、經濟和其他文化力量，在不同的社會和歷史脈絡中互動，它所導致的變化也不僅局限在科技本身，還會包括社會的種種實踐與用途。換句話說，科技擁有某種行動力，也就是說，它們對社會來說確實很重要也極具影響力，但它們本身也是特定社會、時代和意識形態的產物，社會、時代和意識形態存在於科技之中，而科技則是在這些脈絡裡被使用。

　　視覺科技是從特定的社會和知識型脈絡中浮現出來，這意味著它們的可能性往往比它們的發展更早存在。線性透視法的科技元素早在它於文藝復興時期被「發明」之前就存在了。如同我們在第四章提過的，古希臘人早就知道透視法的原理，只不過他們拒絕使用這項技法，因為它違背了希臘文化的基本哲學思維——例如，一個人不應該「耍騙」觀看者，畫出讓他信以為真的圖畫。透視法之所以能夠蓬勃發展，要拜十五世紀初期歐洲文化的社會觀之賜，拜某種知識型之賜，包括歷經數百年並在啟蒙運動後期達到最高潮的科學理性範式的浮現。同樣地，製作照片影像不可或缺的許多化學和機械元素，也早在照相術於1830年代由

不同國家中的好幾組人馬同時「發明」之前就已存在。攝影術自發明之後幾乎立刻普及起來，並同時應用在機構（醫藥、法律和科學用途）和個人（肖像攝影）之上，而這些使用方式連帶也影響了攝影科技的發展。如同攝影史家傑佛瑞・巴臣（Geoffrey Batchen）所寫的，攝影起源的問題不是誰發明了攝影，而是「在哪個時刻，攝影從一種偶然、孤立的個人式狂想，變成一種普遍存在的社會**必要之物**？」[1] 換句話說，攝影變成一種普及媒體不只是因為它被發明，而是因為它實現了十九世紀早期的某些特殊需求。

攝影之所以能夠成為常見的視覺科技的一環，主要是因為它符合當時的社會觀念和需求——與都會中獨立個體有關的現代概念，科學進步和機械化的現代觀念，時間和自發性的現代觀念，以機械複製形式將自然和地景包含進去欲望，以及現代國家官僚機制對記錄和分類的興趣等。攝影是一種最有助於迎接現代化時代的視覺科技，它是這個時代的縮影。套用傅柯的**論述**概念，我們可以說，攝影是伴隨著科學、刑罰、醫藥、媒體和其他日常生活機制的論述一起出現，這些論述讓視覺科技變成現代性不可或缺的一部分。法國小說家艾彌爾・左拉（Emile Zola）也是印象派畫家保羅・塞尚（Paul Cezanne）的朋友，他曾寫道：「在我們還沒拍下照片之前，我們不能宣稱自己真正看到任何東西。」[2] 很多人和左拉一樣，認為攝影是盛行於十九世紀的嶄新而現代的觀看方式的縮影。

動作和連續

我們也可以把這些概念套用在視覺動作科技的興起。十九世紀後期引進了連續攝影和動畫影片，目的是為了滿足人們對於視覺化運動日益增強的渴望以及十九世紀末日益快速的社會步調。的確，在電影放映器材引進之前，人們已經開始研究如何用繪畫和照片來再現裸眼無法捕捉的動作。賈克亨利・拉提格（Jacques-Henri Lartigue）1912年拍了一張法國汽車俱樂部大獎賽的照片，炫耀他那些有錢的家族成員在從事運動和嗜好時，如何從汽車這類移動性機器中所捕捉到的快感。照片中的車輪因為旋轉速度的關係看起來似乎拉長了，漫畫書在描繪行駛中的車輛時也會複製這種效果。

在那些探索動作影像的攝影師中，最著名的一位要算是伊德衛‧麥布里基（Eadweard Muybridge），他在十九世紀末製作了一部有關動物和人類連續動作的研究。利蘭‧史丹福（Leland Stanford）是加州的富翁總督，史丹福大學就是以他命名。他請求麥布里基運用他的動作研究為他和朋友的打賭提供答案，打賭的題目是：當馬匹奔跑時，究竟有沒有某一時刻是四蹄同時離地？單靠眼睛無法找出答案，因為馬匹奔跑的速度超過眼睛能夠明確分辨的範圍。麥布里基在1878年為鐵路工程師約翰‧以薩克斯（John Isaacs）工作時，架設了一套精密系統，由十二部立體攝影機組成，每部之間相距十二英尺，沿著跑道排列，同時配備了電子觸發器。當馬匹接觸跑道地面時，就會啟動觸發器，按下攝影機的快門，一部緊接著一部，拍出馬匹移動時的連續影像。這些連續影像顯示出馬蹄在一小段跑步中的正確位置，其中一張可以看出，馬匹在某個瞬間確實是騰空的，牠的四隻腳全都收攏在軀幹底下。麥布里基的計畫只是當時北美和歐洲許多為了科學或一般目的所進行的攝影動作研究當中的一例。他也做過和人類有關的研究：男性從事諸如摔角、拳擊和丟球這類的運動；女性則是表演一些似乎較屬於居家的活動，例如從罐子裡把水倒出來、提籃子和掃地等。這類研究中所描繪的人體大多沒穿衣服，因為當時人認為，要分析人體的形式，不要把身體遮住效果會比較好。雖然這群人物的裸體擺明是要用不帶情感的科學觀看慣例進行詮釋，但我們也不該忽

圖5.1
麥布里基《女人，
踢》，1887

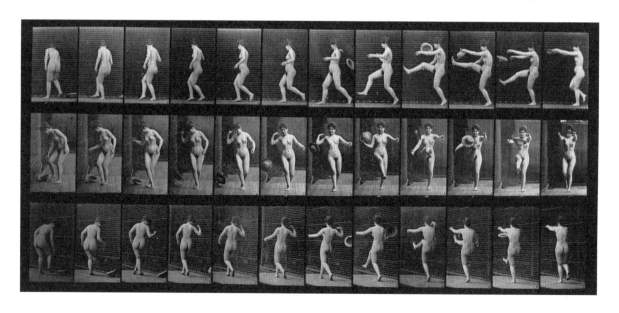

略這些影像公然呈現出來的性別行為符碼以及性別化的身體慣例。

　　諸如麥布里基所拍攝的這些移動中的照片影像，為電影和其他屬於原始電影的視覺展現形式，架好了舞台。在電影出現之前那幾十年間，馬戲雜耍、魔術師和遊方藝人等娛樂工作者，已經採用各式各樣被日後歷史學家視為放映機前身的技術來娛樂觀賞者。魔術幻燈就是其中深受歡迎的一種娛樂形式，是由靜態的幻燈片投射加上真人表演者所提供的敘述描繪結合而成。雖然這些不能算是嚴格的動態影像，但是連續安排的影像加上經過組裝的投射方式還有真人演員旁白，確實營造出某種流動性的劇場表演元素，變成日後動畫裡的一大特色。這類投影機的名稱很多，包括跑馬燈（Zoetrope）、幻影箱（Praxinoscope）和費納奇鏡（Phenakistoscope）等等，都是根據我們在第四章討論過的暗箱模型設計而成，但多了一個圓形鼓座，裡面裝有燈源。鼓座內部放了連續拍攝的長條底片，拍攝方法類似麥布里基的《馬的運動》（*Horse in Motion*）系列。當觀看者轉動鼓座時，裡頭的連續影像就會一個接著一個快速通過某個小孔，產生一種閃爍移動的影像幻覺。

　　其他觀看裝置則是可以讓影像看似往景框深處移動。立體鏡（stereoscope）是十九世紀的一種器材，可在同一個場景上提供兩個不同的視野，摹製兩隻眼睛的位置，然後透過光學聚合的原理模擬場景的深度。藝術史家柯拉瑞指出，立體鏡將暗箱裝置所呈現的幾何透視單一視野做了錯位處理，將統一的場景碎裂成兩個略有差異的景象，當透過特殊的觀看裝置一起觀看時，就會出現一種栩栩如生、會變動的景深。諷刺的是，透過裝置看到的景象其實是介於那兩個影像之間，並未真實反映裸眼會看到的任何東西。立體鏡影像有好幾種不同用途：可做為天文學和解剖學的插圖，也可提供家庭娛樂，其中最受藏家歡迎的類型，包括自然景觀、國家紀念碑的照片以及半色情影像。如同**圖5.2**這張立體鏡影像所顯示的（名為《休閒時光》〔*Leisure Time*〕），利用影像來創造神祕或挑逗的畫面，是一種常見的效果。

　　雖然我們經常把動畫和投影裝置以及劇場的觀看脈絡連結在一起，但是最早在美國進行的電影式觀看實驗，和立體鏡很像，都是得透過某種器具，而且一次只能供一名民眾使用。1891年，湯瑪斯‧愛迪生公開展示一項稱為顯像真空管

圖5.2
林德《休閒時光》
約1870年代

（kinescope）的裝置，個別觀看者可以站在小洞孔前方，觀看動畫短片的投影。這類裝置在科尼島（Coney Island）等遊樂勝地流行起來，它們一列一列聚排在一處，很像今日的商場遊戲機。個別觀看者可以透過裝置上的小孔欣賞《約翰和瑪莉‧厄文接吻》（*John and Mary Irwin Kiss*）之類的娛樂短片。雖然觀賞者是在公共場所使用這種裝置，但是這種經驗卻和立體鏡一樣，可以把觀看變成一種私密性、偷窺的行為。

電影的出現牽涉到兩項發明，一是動畫攝影機和放映機的發明，二是一種柔軟有彈性的底片形式（賽璐珞），可以一播再播不會散掉。電影史家普遍同意，電影的產生不只得仰賴動畫影片的發明以及**製作**底片的能力，還需要放映機，也就是可以將影片在某個投影表面上**展示**出來的設備，而且放映出來的影像還必須大到可以讓一群人在同一地點同一時間、坐在房間裡的不同座位上一起觀賞同一部影片。電影之所以能變成一種大眾娛樂形式，靠的不只是製作和觀看動畫影像的能力，而是讓民眾聚集在某個放映影像前方的能力。隨著放映機出現，在戲院裡集體觀賞的經驗便取代了私下觀看的經驗，每個人都是從略微不同的角度盯著銀幕。電影的戲院環境打破了由單獨、統一的觀賞者坐在畫框前的理想位置進行觀看的理想型模式。

電影為攝影增添了時間、動作和最後的聲音，讓攝影影像變成以時間方式

敘述故事的最主要手段。十九世紀末二十世紀初的導演，例如大衛‧葛里菲斯（D.W. Griffith）和愛德溫‧波特（Edwin S. Porter）發展出轉切之類的敘述技巧，在同一時間放入兩個場景，讓觀賞者產生一種同時置身於兩個地方的感覺。默片時期的導演（在電影加入配音之前）也確立了在兩個角色之間利用剪接來暗示對話位置交換的慣例。身為觀看者的我們，對這些電影符碼相當熟悉。例如，當某個鏡頭裡的角色把目光轉離銀幕，然後緊接著下一個鏡頭，我們就知道第二個鏡頭是要再現該名角色在上一個鏡頭中正在看的東西。在1930和1940年代，導演、攝影師和剪接師把剪接技巧精練到完美程度，可以把短鏡頭連接得天衣無縫，完全貼合動作、方向和其他符碼，讓觀賞者不會注意到鏡頭與鏡頭之間的剪接。這類「化於無形」的剪接變成好萊塢經典「寫實主義」劇情片的招牌風格。電影的意義並非來自單格影像，而是透過影像之間的結合並納入表意之鏈。將兩個影像並置或結合創造出第三個意義，這種概念是以辯證法（每個意義都是建立在前一個意義之上，並創造出更全面的意義）為基礎，並由著名的蘇聯電影導演塞吉‧艾森斯坦（Sergei Eisenstein）予以理論化，至今依然是理解電影如何創造意義的核心要素。蒙太奇變成再現時間進行的一大重要策略，在主流電影和實驗電影中皆如此。此外，在二十世紀中葉的實驗電影中，導演會把不協調的鏡頭和錯置順序以對比方式呈現，藉此創造出明暗的韻律和模式，或是把運動過程拆解開來，暗示它打破了傳統那種平順、流暢的剪接敘事慣例。

　　攝影和電影這兩項十九世紀的視覺科技確立了複雜的再現新模式，而這種模式又隨著二十世紀中葉的電子媒體，例如電視的發展，以及二十世紀末數位科技的浮現，而再度發生變化。有一點很重要，必須牢記，那就是每一種新形式的視覺科技，都是建立在前一種科技的符碼之上，但每一種新科技也都會讓知識型連帶發生轉變。電影從攝影那裡借用了寫實主義的符碼和奇幻的想像力，然後加上動作以及連續行動的層疊意義。電視從電影那裡借用了許多連續、敘述和類型慣例，但藉由它本身的電子科技屬性改變了它的傳播和觀看脈絡，以及呈現即時影像的可能性。數位科技借用了上述各種母題，但透過它們的重塑性和延展性能力而呈現出一組新的意義。在本章接下來的篇幅中，我們將討論這些再現科技中的某些轉變。

影像複製：拷貝

當我們思考複製科技時，拷貝（copy）一詞很快就會浮上心頭。拷貝並不是一種新現象。在古埃及進入新王國之前沒多少，原本專為死去的法老和皇室成員棺木繪製的死者之書，開始被廣泛拷貝，為那些不具貴族身分的死者陪葬。結果就像詹森與詹森（Janson and Janson）在他們那本被奉為經典的西方藝術史中所說的，死後的世界也因此民主化了。[3] 不論這種關於拷貝和民主化的說法是否站得住腳，但有一點可以肯定，對許多人而言，製作死者之書確實需要藉助一些複製的方法。死者之書是用墨水畫在莎草紙上，製作成連續的捲軸。在西元前數百年間，這些捲軸經歷過無數次的改編和修訂，都是出自那些專門在喪葬工作坊裡以手繪方式製作重製物的埃及藝術家之手。每一捲莎草紙重製物中的不同章節，都是由不同的藝術家書寫繪製，而其中有些看起來，像是經手的繕寫員比較關心圖像的品質，而沒準確拷貝故事裡的文本並將它們放到正確的位置。最後將不同藝術家製作的片段黏貼在一起，構成完整的書卷，這和當代圖像小說的製作方式很像，也是由不同的藝術家分別處理不同的部分。這些藝術家會預先將作品完成，把死者的名字留白，等待之後填上。

　　儘管如此，在整個影像歷史上，人們看重的依然是原創非拷貝的作品。自古以來，藝術品一直被認為是獨一無二的原創物件，作品的意義與價值和它被擺放的位置（例如教堂、皇宮或博物館）緊扣在一起。但即便是在現代性時代之前，也就是所謂的機器生產的世紀之前，繪畫和雕刻也是有被複製的可能性。在文藝復興時期，宗教藝術有時會以摹製品（replicas，手刻手繪的重製物）的形式複製，而所謂的銅雕「原作」，也是用石膏模從真正的黏土原作中鑄造出來的。也就是說，銅雕複製正是一種製造原創作品的方法，很弔詭吧。

　　價值是決定複製、原作和重製物地位的關鍵字。當作品以系列方式生產時，通常會用限量價值（limited value）這套系統來理解複製這件事。即便是和造紙與絹印技術同步發展的木雕版畫、中國骨董或模鑄雕刻（這項技術可追溯到古埃及），每件版次作品的價值也都是取決於它具有限量版的身分。一般而言，版次數越小，就表示越珍貴，每件重製物的潛在價值就會越高。例如，首版絹印比後

面的版次更有價值。隨著攝影時代來臨，原先獨一無二的藝術品複製起來非常容易，也因而改變了藝術市場裡的定價模式，但並未達到我們原先預想的程度。例如，當代藝術畫作雖然可取得照片和高解析度的數位複製品，但原畫的市場行情還是很高。儘管複製品的流通越來越普遍，甚至有很多重製物和原作幾乎無法區別，但原作在藝術市場中依然保有其價值。

　　某些影像科技的設計目的就是為了生產出許多數量的類似影像。版印技術就是其中之一，包括在十五、十六世紀普遍起來的雕凹線刻、蝕刻和木刻，以及在十九世紀初普及開來的平版印刷。雖說大家總是強調，十五世紀中葉約翰・古騰堡（Johann Gutenberg）發明的印刷術造成很大的社會衝擊，不過卻有人認為，比古騰堡略早之前所發現的圖片和地圖印製法，對於現代生活和思想的浮現更是貢獻卓著，其中又以藝術史家威廉・艾文斯（William Ivins）最為主張這種說法。他說，如果沒有印刷：「我們的現代科學、科技、考古學或民族學都將貧乏得可憐──因為這一切，不管最初還是最終，全都得仰賴可精確重複的視覺或圖像陳述所傳達的資訊。」[4]

　　自十五世紀以降，「可精確重複的視覺或圖像陳述」一直是傳播知識的重心。然而，攝影媒體進一步改變了影像的地位，因為它能夠複製諸如繪畫和濕壁畫這類既存的藝術作品，而這些作品在以前是獨一無二的。科技變遷對影像的意義造成深遠影響，尤其是平面視覺藝術。弔詭的是，照相術的發明同時也伴隨著對原作的崇拜。以前的藝術家會為同一幅繪畫製作數個版本，在當時也有製作摹製品的傳統，通常是由藝術家本人或在他／她的監督下，以同樣媒材從事摹製工作。然而，在照相術興起以後，這些活動便漸漸消失了。取而代之的是，對那獨一影像的再次肯定，從原始影像能夠用機械化的照相機複製成重製物那一刻起，原作就變得更有價值了。

　　攝影影像針對複製、藝術價值和機器生產之間的關係，提出一組非常獨特的議題。暗箱這種觀看和繪圖工具使用了好幾百年，但一直要到1820年代，才由法國發明家約瑟夫・涅普斯（Joseph Nicéphore Niépce）經過八小時的曝光成功做出永久的影像。稍後，涅普斯協同達蓋爾設計出一種創造銀化合物的做法，把這種化合物放在暗箱中曝光，便可留下影像的痕跡。（我們通常把1839年當成攝影發

明的日子。）用這種技術生產出來的影像稱為銀版攝影法（Daguerreotype，字面義為「達蓋爾攝影法」），後來大量用於拍攝肖像以及捕捉城市景觀。

早期攝影裡有一點很重要，那就是以早期攝影技術生產出來的影像，事實上都是原作。銀版照片是一種只此一件的負片，但觀看者看起來是正面的。**負片**（negative）一詞演變至今，指的是我們用來打印原始照片的原始底片，但這並不適用於銀版攝影或十九世紀早期所使用的類似程序。當時，負片就是唯一的原件。當觀看者把銀版照片放進手裡並略微轉動，讓那塊金屬板的表面以某個角度反射光線，就會看到正面的影像。威廉‧塔伯特也發展出一種類似做法，並將他的影像稱為碘化銀照片（calotype）。銀版照片在美國大量生產，因為達蓋爾並未（像在英國那樣）握有當地的專利權。隨著攝影技術在接下來幾十年間的推陳出新，其他攝影方法，像是玻璃版照片和錫版照相，也變得日益普及。膠捲底片由喬治‧伊士曼（George Eastman）在1884年推出，是強化複製能力的另一個重大里程碑。

不過在原作持續稱霸的藝術市場上，攝影可是花了好大的功夫才慢慢得到接受，有部分是因為這種形式和機器生產有關。如同我們先前指出的，攝影並非藝術市場上第一個引進複製性的技術。而攝影複製的品質，也不符合藝術市場評判原創性的標準。如果非要我們在攝影領域中指出某種原始素材形式，自然非負片莫屬，負面是曬印的源頭，擁有極高價值。但只有銀版攝影或類似方法的攝影才擁有可以當做藝術原作進行展示和販售的負片。從「攝影原作」（original print）這個弔詭的觀念，就可窺知攝影藝術在定價上的難題。當攝影影像被打印在紙張上，它的原初身分也就弔詭地駐留在用藝術家的原始負片曬印出來的重製物上。

由於攝影這種形式會讓人強烈聯想到機械器材與技術程序，而非藝術家的手，這點阻撓了將攝影當成一種藝術形式的想法。如同我們在第四章提過的，單是聲稱藝術家利用暗箱來描繪作品，就有可能減低該作品的價值，甚至會讓藝術家信用破產。古典藝術作品如果和技術工具的運用牽扯太深，就有跌價的可能性，因為藝術價值一直是和下面這個觀念綁在一起，那就是：個別藝術家的手和眼睛，才是創意與天才的來源。個別的作品之所以有價值，有部分是因為它獨一無二，有部分則是因為它是它的創造者直接觸摸和凝視後的產物。甚至連帕洛克

1950 年代中期的行動繪畫之所以有價值，也是因為它們記錄了藝術家與畫布和顏料之間的身體互動。攝影就不是這樣，藝術家並未在攝影的生產過程中，把他的直接觸摸和直接觀看留在作品上。觸摸與觀看都是以攝影機做為中介。從十九世紀到二十世紀初，以攝影為主題的書寫全都把重點放在這種媒體的機械特性，儘管它們也曾提到攝影有能力捕捉到超自然存在的證據（有些人相信，攝影機這種裝置可以讓肉眼看不到的鬼魂顯現出來）。正是這種工具客觀性的特質，為攝影在科學、醫藥和法律領域贏得重要地位，變成一種記錄事件、物件和人物的重要方式。就攝影是一種客觀形式這點而言，攝影體現了現代紀元的理性主義，增強了眼睛的功能。

羅蘭·巴特和電影理論家安德烈·巴贊（André Bazin）都曾指出，攝影和現實之間有一種獨特的親近關係，他們將這稱為攝影的「所思」（noeme）。**所思**一詞來自現象學，現象學是哲學的一支，致力於研究被體現出來的感官經驗，認為那是存在與知識的根基所在。傳統的人、物、景照片，必須是在一個共同臨在（copresence）的空間中拍攝的。也就是說，相機與底片必然會和照片中的物件處在同一個地方。這和繪畫不同，繪畫並不保證藝術家會和他或她的描繪主角共同臨在，即便是採用線性透視法的繪畫也一樣。在攝影中，打在物件上的光線也就是曝在底片上的光線，並因此製造出影像。根據這種看法，說攝影是一種寫實主義的形式不只是因為它貌似真實（和它的對象酷似），也是因為它保證它與拍攝的人、物、景有一種物質上的共同臨在。巴特在《明室》（*Camera Lucida*）一書中提醒我們，攝影和素描或繪畫不同，它具有一種傳達保證的罕見特質，保證某件事物「曾經存在」，因為這個媒體必須與它再現的物件共同臨在，分享同樣的空間和光線。這種強調相機與真實場景在經驗上共同存在的說法（這和符號學家皮爾斯所謂的指示性特質有關），一直是一種強有力的論點，支持在法庭上以照片、影片和錄影帶當成犯罪證據。

在這些論述中，攝影就和藝術家的手的觸感一樣，也被認為是在傳達一種「觸感」，保證照片裡的場景就是物件或場景曾經存在那裡的原真紀錄。就這點而言，攝影在知識論的意義（提供看到之物的知識）和本體論的意義（保證某物確實曾經存在）上，都是一種經驗性的。巴贊把現實與攝影像影像之間的這種關

係，比喻成基督的面容和杜林裏屍布之間的關係，為這項理論賦予一種精神性的詮釋。杜林裏屍布是保存在杜林的聖約翰施洗者教堂（Chapel of the Saint John the Baptist）裡的一塊亞麻布，據信是基督埋葬時所穿的衣物。布面上有張人臉的直接印痕，看起來處於臨死前的痛苦狀態。有一名義大利律師暨業餘攝影師在1898年拍了這塊裏屍布的照片，沒想到他居然在照相底片上看到一個清晰鮮明的男人影像，簡直把他嚇壞了，許多人認為那個男人就是基督。人們認為這塊布擁有一種特殊的「什麼」（something），一種基督獨有的真實特質，因為這塊布直接和祂的身體接觸過。就這點而言，這塊布被認為是一種具有強烈本體論意義的經驗證據，它的價值在於人們相信它保留了基督的**存在**（being）（不過放射性碳的測試顯示，這塊布只能回溯到中古時期，也就是基督死去許久之後）。[5] 因為這種精神性的詮釋，人們認為照片是在場（存在）的經驗證據，也是知識的一種保證（鬼神雖然看不到但確實存在，因為我們可以看到它們在影像中的痕跡）。在這個案例裡，人們認為圖片就是真相，卻沒去留意影像製作過程中的人為面向或違反事實的面向。

　　以上這些，只是在一個由經驗主義而非理性主義所主導的知識型中，攝影的幾個用途範例。藝術史家維爾德‧麥蒙（Vered Maimon）指出，在攝影史的最初幾十年，它並未和理性主義者對於體現知識的冒險精神和懷疑主義相互連結，反倒是和哲學及科學上的歸納法與經驗主義彼此結合。攝影不只是繼暗箱之後，人類渴望取得機械拷貝的結果，它也是經驗研究的一種工具。[6] 早期攝影師和科學家致力發展視覺科技的目的，是為了以感官經驗的方式去認識這世界，從這個角度進行思考，我們就能追溯出一套與當前主流攝影史的說法截然不同但同等重要的反歷史。

　　雖然今日我們已將攝影視為一種藝術形式，但這地位得來不易，且一直飽受質疑。儘管攝影術早在1839年就告發明，卻遲至1902年才首度在藝廊裡正式展出。我們在第四章討論過的茱莉亞‧馬格莉特‧卡麥隆這樣的攝影師，是利用攝影創造出宛如繪畫的影像，藉此反抗當時的商業美學。不過到了十九世紀末二十世紀初，諸如伊摩根‧康寧漢（Imogen Cunningham）、安瑟‧亞當斯（Ansel Adams）和愛德華‧威斯頓（Edward Weston）這類攝影師，認為這種畫意式的走

向，也就是讓照片看起來像繪畫的做法，刪除了「直接攝影」的真實之美，後者強調的是攝影這種媒體的真實物質特性。1902 年，攝影師亞佛列・史蒂格利茲（Alfred Stieglitz）、葛楚・卡塞比爾（Gertrude Käsebier）和艾文・科伯恩（Alvin Langdon Corburn）與他們的商業前輩分道揚鑣，出版了《攝影作品》（*Camera Work*）雜誌，致力於用鮮活豐富的複製來展現攝影。他們在攝影師愛德華・史泰欽（Edward Steichen）擁有的一處空間裡舉辦攝影展。到了第一次世界大戰結束時，這些攝影師已經進一步脫離了畫意式走向，也就是當時主導攝影這行的紀錄性和商業性用途。英國藝評家克里夫・貝爾（Clive Bell）在他1914年出版的經典論文《藝術》（*Art*）中寫道：「有意義的形式」是藝術與非藝術的唯一差別，前者可喚起我們的美感情緒。藝術攝影師確立了什麼叫做有意義的攝影，強調攝影表面獨一無二的特質，黑白意象，以及這項技術所能提供的光影效果，以及那些可以用攝影自身的獨特符碼所喚起的美學感受。藝術攝影師終於讓外界接受他們所使用的媒材擁有自身的專屬特質，而不只是把攝影當成一種拷貝。

班雅明和機械複製

到目前為止我們討論過的有關影像複製和藝術價值的議題，有許多都是華特・班雅明（Walter Benjamin）特別感興趣的，他是二十世紀的德國評論家，與二十世紀中葉統稱為法蘭克福學派（Frankfurt School）的德國政治理論家關係深遠。班雅明於1936年針對可複製的形式在藝術上造成的文化變遷，發表過一篇非常著名且具有高度影響力的論文，英文標題為〈機械複製時代的藝術作品〉（The Work of Art in the Age of Mechanical Reproduction）。班雅明指出，隨著攝影和動畫影片這類影像形式出現，目前已不存在所謂的原作，有的只是一系列重製物（曬印拷貝），而且這些重製物可和僅此一件的原作平起平坐。可複製性這種媒體特質，讓藝術品脫離了千百年強調獨一性和原真性乃藝術價值之所在的傳統。班雅明認為可複製性是一種潛在的革命因素，因為它讓藝術得到解放，擺脫傳統上身為宗教文物、備受尊崇的獨特地位。在人們新近的理解中，藝術是存在於那些可以複製和流通的形式當中，於是它變成了一種民主化的力量，可以介入更富流動性的社會

主義政治學，包括藉由廣泛流通的重製物來得到大眾的接受。

　　班雅明談到那段漫長的封閉性儀式時代，在那段期間，文物的所有權和價值都奠基在作品的獨一無二和絕無僅有之上，並因此導致藝術作品被物化成資本主義系統中的商品。隨著可複製性變成藝術媒材不可或缺的一部分，這套系統也開始受到挑戰。複製不再只是一種方法，用來為獨一無二的作品製造比較沒價值的摹本或贗本。到了二十世紀末，天生就可以複製的形式已變得廣為流行，並大大轉變了藝術製作與藝術行銷的相關實踐。

　　機械複製時代的弔詭現象之一是，機械和數位複製技術的進步，一直是和用來證實那些宣稱是原作的藝術品的原真性的機械和數位技術同步發展。諸如Ｘ光照射之類的視覺科技，如今已成為分辨藝術原作之真偽、變造的慣用方式。

　　班雅明認為獨一無二的藝術作品具有一種特殊的**靈光**（aura）。它的價值來自獨特性以及它在儀式中所扮演的角色，也就是說不管它和宗教有沒有關係，它似乎都帶有一種神聖的價值感。的確，只要作品是獨一的便能保有它的神聖地位。班雅明寫道：「即便是藝術作品最完美的複製品也缺乏一個元素：即它在時間和空間上的在場，也就是它獨一無二地存在於它正好在的地方。」[7]「在時間和空間上的在場」這句話，正是班雅明所謂的影像靈光，一種讓它看似原真的特質。

　　用班雅明的話來說，這種靈光的原真性（authenticity）是無法複製的。傳統上，原真性的意思為「真的、可靠的，不是假的或拷貝的」。人們認為原真品比重製物更「真實」。原真性可以用來表示：並未使用今日我們很容易取得的許多科技來觀看或結構某件影像。原真性也可以用來指稱某種禁得起時間考驗的永恆特質，例如「原真性的」古典美，這是可以找到也可以複製的。生產者可以透過各式各樣代表多樣意義的符碼，將原真性這種特質附貼在作品上面。例如，在紀錄式的影片和錄像中，那種看似沒有藉助任何視覺科技的「原真性的」觀看寫實主義，有時指的是以專業性手法使用那些和「業餘」影片拍攝有關的技術，像是隨機打光、偷拍取鏡、不平穩的攝影機移動、長鏡頭剪接，以及收錄「自然」聲。這些風格化的技術有時是用來指稱在行動中捕捉到的原真實況，沒經過刻意安排和選擇性剪接。

　　原真性也是一種和經典類型觀念緊密相連的特質，是某一類人物或圖符的經

典類型。圖符之所有擁有歷久不衰的力量，正是因為它有能力在頻繁複製的情況下依然保有原真性的特質。在這個更改變造已經變成我們第二天性的時代，為了得到完美的形象，我們變造的不只是影像還包括身體，然而我們卻仍保留一種對於「原真」美的特殊崇敬，例如辛蒂・克勞馥（Cindy Crawford）這樣的名流，她是1980年代美國的超級名模，以「自然」美著稱。即便2006年克勞馥在英國的《每日電訊報》上坦承，她動過無數次整形手術，但人們依然認為她是自然美和原真美的代表，儘管那是人工製造而非天生如此。原真性也是消費市場追求的特質，**圖5.3**的箭牌服飾（Arrow）廣告就標榜所謂的「美國原真風格」。在這個案例中，原真性不代表原創性或獨一無二，而是附貼在該牌服飾上的一種自由浮動的符徵，暗示這種風格就是「經典」或「永恆」。也就是說，原真性很容易被當成某種特質附貼在特定的樣貌或設計上，然後加以複製、包裝、販售，而不是專屬於某件單一物品或人物。

　　班雅明指出，當藝術原作被複製之後，它的意義就改變了，因為它的價值並非來自作品的獨一性，而是因為它是許多重製物的原作。複製對於藝術品的傳播扮演了舉足輕重的角色。我們早已習慣許多名畫被複製於藝術書籍、海報、明信

圖5.3
箭牌服飾廣告，
2007

片和 T 恤之上。有一點很重要，因為今日的中產階級消費者依然買不起價值不斐的藝術原作，所以他們知道這些作品，完全是透過書本和藝術複製品或是去博物館參觀。親身接觸藝術原作依然是相對罕見的經驗，對那些擁有財力和動力之人，選擇之一就是去參觀展示這些珍貴原作的博物館和藝廊。也就是說，這種可複製的能力造成了一種情況，那就是觀看者可能知道、熱愛、甚至擁有某件珍貴藝術作品的重製物，但他卻從沒看過該件作品的原作形式，但那卻是該件作品的意義和價值依然寄存之處。複製品就這樣弔詭地變成了一種中介形式，讓意義與價值得以繼續在原作中保持與發展。

例如，達文西繪於 1503 年的作品《蒙娜麗莎》，是全世界最知名的畫作之一。大多數人都是透過它的無數種複製品知道這幅畫，包括藝術書籍、明信片、月曆、冰箱磁鐵，和其他小飾品。我們在第一章提過，這幅畫的原作收藏在羅浮宮的防彈玻璃展示櫃後方（因為 1956 年破壞狂曾經用酸液潑這幅畫，還有人用小石子丟它，於是裝置了如此嚴格的防護措施）。每年大約有三百萬民眾蜂擁前來參觀，但在它前方平均只站了十五秒鐘。不過他們已經看過它的複製品非常多次。這幅畫作也是無數件諧擬和重製作品的主題。例如，杜象就在 1919 年為這幅著名肖像加上了八字鬍和山羊鬍。這是杜象所生產的許多「現成物創作」（readymade）之一，藉此發出達達藝術的嘲諷之音。他還將作品取名為《L. H. O. O. Q.》，當你用快速的法文發音唸出來時，聽起來像是「她有個火熱的屁股」。如同我們在第一章說過的，她的微笑具有各種不同意義，歷史上一般將它形容為端莊女性的靦腆笑容。在杜象的作品中，他用非常明白的手法將這微笑重新編上性別符碼，意味著蒙娜麗莎的微笑透露出她所懷抱的性衝動。杜象故意選擇這張在藝術史上擁有神聖地位的畫作，在上面塗鴉，以開玩笑的手法褻瀆藝術界對傑作的崇敬態度。後來，超現實主義畫家達利則以自己著名的漩渦八字鬍重製了《蒙娜麗莎》，藉此向杜象致敬。

《蒙娜麗莎》的複製品也延伸到數位時代。電腦和數位媒體對視覺文化所造成的衝擊，常被比喻成文藝復興時期的透視法。因此，數位文化很喜歡參照文藝復興，尤其是達文西，因為他是代表科學和藝術融合的最佳圖符。例如，1965 年的《蒙娜麗莎》複製品，是最早經過掃描和數位處理的電腦複製影像之

一，另外一幅則是電腦科學家諾伯特・威納（Norbert Wiener）的頭像（他是發明「神經機械學」〔cybernetics〕這個用語的人）。這件「數位傑作」的重製物在全球資訊網上販賣，並被形容為「獨一無二」。在這個例子裡，**獨一無二**指的不是「唯一的一個」，而是「不尋常的」。電腦程式設計師艾瑞克・哈歇巴格（Eric Harshbarger）在1999年變成一名雕刻家和馬賽克藝術家，主要是以樂高積木而非像素做為他的建構單位。他的作品也包括一件《蒙娜麗莎》的複製品，那是一整個牆面的裝置，六英尺寬八英尺高，共需要三萬多塊樂高積木。

當代社會充滿了複製與大量生產的影像。只有獨一無二的影像才具有原真性這樣的想法，在二十一世紀裡恐怕維持不了多久。一幀攝影影像可以擁有許多重製物，而且每一張的價值都相等，至於電影、電視和電腦影像則是包含了許多即時的模擬影像。這些影像的價值不在它們的獨一無二，而在於它們的美學、文化和社會價值。電視影像之所以有價值，是因為它可以同時立即出現在許多螢幕上。數位影像則是根本沒有原作，重製物的性質和價值相對平等。不過，班雅明提出的幾個重點在今日依然成立：1. 單一影像（例如繪畫）的複製品會影響原作影像的意義與價值；2. 影像的機械複製改變了它們與儀式意義、用途以及市場價值之間的關係。在以下的章節中，我們將進一步討論他認為複製是一種政治議題的看法，以及複製所引發的著作權和所有權問題。

複製的政治學

班雅明曾經說過，機械複製的結果深深改變了藝術的功能。他寫道：「藝術不再以儀式為基礎，它開始奠基在別的實踐上——也就是政治學。」[8] 班雅明是在1930年代的德國完成這篇論文的，法西斯主義和納粹正是崛起於那個時候，而它們崛起的原因，有部分正是靠著精心安排的影像宣傳機器。其實今天我們在政治上利用影像來美化政治領袖和強化政治崇拜的許多手法，早在德意志第三帝國時期就已用過了。它那富麗堂皇、巨大組織以及紀念碑式的影像，如今已成為法西斯美學和宣傳實踐的圖符。

這個觀念的核心重點是，複製讓帶有政治意義的影像得以流通，而機械或電

ADOLF – DER ÜBERMENSCH

SCHLUCKT GOLD UND REDET BLECH

圖5.4
哈特菲爾德《超人希特勒：他吞下金子，吐出錫盤》，1932

子複製的影像還能同時出現在很多地方，也能和文本或其他影像結合或重新加工。這些可能性大大增加了影像打動人心和說服的能力。1930年代，德國藝術家約翰·哈特菲爾德（John Heartfield）製作了一系列遊走於政治邊緣的反納粹照相拼貼（並使用希特勒的影像助長它們的政治力道）。哈特菲爾德使用「現成」的照相影像來表達他的政治宣告，為他的影像帶來強大的效果。在圖5.4這幅影像裡，哈特菲爾德描繪吞下金幣的希特勒，影射他收刮德國人民的財物。哈特菲爾德借用當時德國宣傳影像的風格來製作他的政治性藝術，等於是拿著納粹的影像來反納粹。照片拼貼的形式讓哈特菲爾德得以用新的方式將人們熟悉的影像加工結合，變成某種政治宣言——照相拼貼的形式賦予影像某種發自內心深處的質地，而那是繪畫可能無法達到的。

複製控訴影像也能達到強化政治訊息的效果。1961年由古巴攝影師柯爾達（Korda, Alberto Díaz Gutíerrez）拍攝的拉美革命領袖切·格瓦拉（Che Guevara）的著名照片，如今已被奉為革命政治學的圖符之一。照片裡的切望向遠方，戴著貝雷帽，上面繡了一枚星星，這張照片長久以來一直是古巴的重要象徵，切在那裡參與了1959年的革命，並因此成為英雄。阿麗雅娜·埃南德茲雷古安（Ariana Hernández-Reguant）曾經撰文討論古巴社會主義統治後期，有關藝術和作者權的文化政治學的變遷，她解釋說，追蹤切的影像，便可解讀出更大範圍的古巴變

遷，從審查制度到古巴版的**重建改革**（perestoika）與市場經濟。影像著作權和所有權的政治學，為這張早已在國際社會上以無比多樣形式出現並帶有各種不同意義的照片（和他的攝影師），帶來新的意義與銷路。

　　格瓦拉的角色之所以從拉丁美洲的左派英雄（以及更廣泛的全球革命社會主義的圖符）變成一位革命烈士，這張照片的複製扮演了關鍵角色。事實上，從人們多半以「切」而不是「格瓦拉」這個名字稱呼他，就可看出人們對他和他的影像有一種親密的效忠或著魔。

　　在這張照片的原作中，切戴了一頂貝雷帽，自此之後，這款帽子就變成另類政治和行動主義的象徵。貝雷帽是法國軍隊的傳統軍服，二次大戰期間也變成英軍軍服的一部分，但一直要到二十世紀中葉開始，它才和革命政治產生關聯。例如，在1960年代，對於影像在革命政治學中所扮演的角色具有高度意識的黑豹黨（Black Panthers，從該黨藝術家艾莫瑞・道格拉斯〔Emery Douglas〕製作生產的印刷品和海報廣為流傳即可證明），就是把黑色貝雷帽當成制服，與切的風格產生連結。繡在切貝雷帽上面的那枚星星，原本是代表他在對抗革命古巴的游擊戰中身居司令官的軍階，後來在許多重製影像中被神格化，一方面代表切無與倫比的勇氣，二方面則是象徵他至高無上的地位權力。[9] 時至今日，影像裡只要出現切的抽象剪影，大多數人也都能認出那是這位圖符人物的象徵。

　　切的這張著名照片出現過各種複製形式。在古巴，切是如同神話一般的民族英雄，許多政府海報都會使用這張照片，藉此證明古巴政府的革命起源。在這些影像中，切像太陽般發射光芒，照耀大地。他的大愛籠罩著

圖5.5
卡特斯羅和羅德里茲《踏上切之路，拉丁美洲學生團結聯盟遊行，1998年6月29日至7月26日》

拉丁美洲。切的影像在世界各地傳布，不僅是做為革命政治和左派起義的圖符，更是做為充滿領袖魅力的革命英雄圖符。在這個過程中，他的影像越來越常以抽象方式呈現，但辨識度還是很高，即便只是勉強描出影像輪廓的串珠掛簾。切的影像就這樣不可避免地被當成左派或進步政治和革命運動的速記符號，不斷增生。這張影像甚至蔓延成許多商品。用切的影像做行銷的物品包括購物袋（印有「（切）改變世界」〔Chénge the World〕的口號）和滑鼠墊，理由之一都是因為它一眼就能認出。套用班雅明的說法，這件影像的可複製性開啟了它的潛力，可做為達成政治目的的部署手段。這同時也意味著，影像的原始意義可透過它的不斷重複而發生轉變，直到它變成某一更普遍意義（例如打破慣例）的速記符號。那麼，切的影像在消費時尚與小飾品上不斷重複的結果——這些東西正是切本人可能會發出批判的對象，因為它們會助長商品拜物的現象——是否會削弱了他的意義呢？

　　影像的複製也引發著作權和所有權的議題。在古巴這樣的社會主義體系中，攝影師柯爾達對他所拍攝的切的影像，只擁有有限的權利。這張影像在未經授權的情況下被使用了好幾十年。不過到了2000年，柯爾達終於成功控告英國靈獅廣

圖5.6
「（切）改變世界」購物袋

圖5.7
切「革命烈士」滑鼠墊

圖5.8
切的著名照片的攝
影師柯爾達贏得
對靈獅廣告和Rex
Features 圖片代理
公司的法律訴訟，
2000 年9月8日，哈
瓦那，古巴

告公司（Lowe Lintas），該公司曾在思美洛（Smirnoff）伏特加廣告中使用切的影像。[10] 埃南德茲雷古安寫道，這起法律訴訟標示著古巴政治的一項轉變，一方面意味著古巴已進入全球經濟體系，二方面表示古巴已晉身為菁英文化生產團體的一員，有能力對自身作品在外國市場上的價值行使索賠權。至於針對切的影像複製在全球經濟中具有多少價值（革命的道德價值，古巴的國族價值，以及全球市場的商業價值）進行對抗，其中所蘊含的多重反諷，自然是無須多言。

政治藝術和抗議影像的傳統在機械複製的年代裡快速擴展著，它們多半反對影像應該是獨一無二、神聖或值錢的。例如，愛滋病運動工作者所製作的影像是為了盡可能將象徵符號和訊息散布到各個角落，舉凡街道、海報、徽章、貼紙和T恤都是他們的目標。這類影像在1980到1990年代遍布於美國各大城市，將街道當成了抗議藝術的展場。**圖5.9**這幅《沉默＝死亡》的影像（影像中央有一個倒置的粉紅三角形）不斷以各種不同的形式散布，甚至還曾用油漆噴製在紐約這類城市的人行道上。這個影像的價值不是來自它對任何原作的指涉，而是來自它的無所不在。它意圖使民眾認出它，繼而反思自己的被動行徑，因為它是一個無所不在的象徵，只要你踏上街道就會瞧見。這個三角形是參照納粹德國的粉紅三角，

圖5.9
愛滋病解放力量聯
盟《沉默＝死亡》
1986

當時納粹強迫同性戀者佩戴粉紅三角，就像他們強迫猶太人佩戴黃色星形一樣。愛滋病運動工作者企圖利用它來指涉忽視眼前危機所可能帶來的悲慘後果。這個影像挪用了過去同性戀恐懼症的象徵，並透過將它的意義從羞恥改為驕傲，為這個恐同症的象徵重新編碼。這個挪用和轉碼的動作，或說改變原始象徵意義的動作，具有重要的政治意義。它將原始象徵符號（也就是粉紅三角）的權力掏空殆盡，並賦予它新的力量。《沉默＝死亡》這幅影像能否有效地傳達訊息，全看它是否有能力大量複製並同時存在於許多地方。它越能增生，它的訊息就越有力量。重要的是，它不是一個有著作權的影像，而是一個可以隨時翻印、到處發送的影像──一個免費而且不屬於任何人的影像。

　　影像藉由複製方式增生也意味著這些影像可以伴隨不同的文本內容，而此舉往往會戲劇化地扭轉影像的意含。文本會邀請我們以不同的角度觀看影像。文字會引導我們觀看影像的某一面；它們的確會告訴我們應該在畫面中看些什麼。在**圖5.4**哈特菲爾德的照相拼貼中，「他吞下金子，吐出錫盤」這句話，向我們解釋了影像的用意，並釐清它的政治意義。這幅影像強烈譴責希特勒，認為他掠奪了德國人民的財產，並向他們推銷假訊息。而「沉默＝死亡」這幾個字為改造過的粉紅三角賦予新的意義，編上這樣的訊息：對壓迫同性戀保持沉默將導致死亡。

重製物、所有權和著作權

〈機械複製時代的藝術作品〉一文，就和班雅明的許多文章一樣，至今依然深具影響力（並廣受複製）。這篇文章看出視覺複製科技的大規模成長，並預告了

二十和二十一世紀藝術與視覺文化的種種轉變。但班雅明的文章並未預測到與複製影像所有權有關的爭議，隨著各種嶄新的複製政治學與複製技術在數位時代如雨後春筍般興起，這類爭議也越演越烈。在我們這個時代，有許多人享受著複製新科技的種種好處，於是出現了一種看法，認為電腦和數位影像技術已經讓複製和擁有影像的可能性變得毫無限制。這種情形引發了與複製權利有關的議題，同時改變了規範複製品流通的法律結構。

影像能否複製，在很大的程度上是由管理影像智慧財產權的相關法律所決定。特別是和著作權有關的道德準則與律法，它們不只規範了重製物的流通，還塑造了我們的觀念，讓我們知道哪些行為是合法地使用重製物，哪些行為是侵犯所有權。在什麼情況下影像的權利能受到法律保護？隨著複製方法在二十世紀不斷推陳出新，在大多數的國家中，影像的所有權也變成一個複雜的道德和法律場域。在這一節裡，我們將簡短思考一下在美國智慧財產法的脈絡下，與隱私、影像權和智慧財產（著作權和商標）有關的幾個面向。

著作權（copyright）就字面而言，指的是「拷貝的權利」。這個詞彙指的不只是一項權利而是一整串權利。這串權利包括散布、生產、拷貝、展示、表演、創造，以及控制以原作為基礎的衍生作品。這個概念看起來似乎有利於拷貝行為，因為它一一描述出該如何進行的種種權利，但其實它的目的是要保護影像所有人或生產者的權利，讓它有別於其他想要生產重製物之人，儘管保護的時間有其限制。著作權受保護的時限一直以來總是不斷延長，到了2008年，這個時間已經延長到作者死後七十年，如果所有權人是公司企業，期限則是九十五年。著作權法的保護對象是「某一想法的表現」而非想法本身。法律認為某種定型的表現只屬於創造它的那個人，也就是攝影師、作家、畫家等。根據1886年的伯恩公約（Berne Convention），創意作品的著作權並不需要宣告。不需要登記或申請，但作品必須是「定型的」（以某種媒介寫下、表現或記錄）。

讓我們從原畫的案例說起。一幅畫的所有權是屬於它的創造者，除非該幅畫是以雇傭方式完成的。當畫作賣出後，物件本身的所有權也跟著轉移，但複製該物件的權利卻未轉移。畫家賣出的是物件本身，而非該物件的「想法的表現」。表現該想法的權利，以及複製、散布和根據該物件製作衍生品的權利，依然都屬

於藝術家所有。根據著作權法的規定，複製畫作被視同為複製**該想法的表現**（而這是屬於畫家受到保護的範圍），而不是複製**實體物件**本身，也就是那幅畫。以照片形式複製該畫作供宣傳等用途的權利，可透過協議方式轉讓，但不會隨著購買該畫作而自動被轉移。換句話說，就法律而言，原真性是寄存在做為畫家想法之獨一表現的畫作之上，而非僅此一件的「那幅畫」。

這麼說並不表示，人們不認為作品的價值是蘊含在真實的作品本身。從人們持續關注博物館和私人藝廊所收藏的名畫中是否存在贗品或偽造本，就可凸顯出以下事實：儘管著作權法令強調的是想法的表現，我們依然無法拋除實體作品的物質價值。在十九世紀和二十世紀初，判定作品真偽的技術是屬於鑑賞家的領域，人們相信只要鑑賞家看過，就知道是不是真的。有些辨偽專家會用舔的、聞的和觸摸畫作的方式，找出畫作使用的材料是否和同一作者的其他作品一樣，曾有位專家描述過辨識基克拉底（Cycladic）時代雕刻作品的方法，就是用音叉敲擊該物件。如果物件發出隱約模糊的聲響，那就是真品。如果發出響亮的聲音，就可能是贗品。偵測方法還包括畫面中是否存在不合乎該時代的元素（例如錯誤的服裝風格）。到了二十世紀中葉，檢測贗品的工作變成實驗室科學的領域，利用化學手段分析顏料和紙張的成分，判定是否使用不合乎時代的材料，並藉助X光、電腦斷層掃描以及紅外線檢測來判定基底顏料和結構區域是否經過變更和修復。分光光譜法（spectrophotometry）是一種實驗室流程，可分析顏料的化學成分藉此判定顏料的年代。

自十九世紀末與二十世紀初起，梵谷的作品就一直是偽造醜聞的核心，並在惡名昭彰的魏克事件（Wacker affair）中達到最高峰。有迷人騙子之稱的奧圖・魏克（Otto Wacker）最後被判詐欺罪，因為他把三十三件贗品當成梵谷的原作販售出去。參與這起贗品論辯的專家們指出，判別真偽的技術手段當然很重要，像是測定畫布與顏料的年代或是分析筆觸風格的技術等，但他們也指出，測試原真性最可靠的方法，其實是觀看者對於該位藝術家正宗風格的直覺。

作品的哪個部分最能具現所謂的「獨一無二的表現」？關於這點，人們的看法是會改變的，而小說《飄》（*Gone with the Wind*）就是一個很好的範例，可以用來說明這點。獨一性並不總是和作品的整體連結在一起。在《飄》這部小說著作

權保護期即將結束之前，該書作者瑪格麗特・密契爾（Margaret Mitchell）的遺產管理協會試圖找出方法，不讓這本書淪為公共財。他們開始尋找作者，願意接受委託為這個故事撰寫續集。因為這個續集是在雇傭情況下進行，所以「想法的表現」的所有權將屬於遺產管理協會而非作者。這些續集並無法延長《飄》的著作權壽命，但因為續集描寫的都是原書主角，因此這些**角色**就變成受到保護的「想法的表現」。這種做法幾乎可以確保遺產管理協會有能力阻止其他人把這些角色放入他們的故事之中。如此一來，原始的《飄》就在默認的情況下被保護，因為任何想要複製該小說的企圖，都會牽涉到書中的角色，而這些如今都因為遺產管理協會擁有新續集的所有權而受到保護。

如同我們先前指出的，複製也包括拷貝某人的影像或容貌。那麼，某人的影像或外貌究竟是屬於誰？又該如何決定一種容貌的所有權呢？約翰・大衛・維拉（John David Viera）在有關紀實攝影的隱私問題時率先提出這個道德（非法律）問題。他討論的案例包括1930年代受雇於農業安全局的攝影師們為貧窮農業移民拍攝的肖像，這些人因為經濟大蕭條和橫掃美國中西部的沙塵暴而陷入經濟與環境的雙重困境。[11] 他談到我們在第一章討論過的桃樂莎・蘭格拍攝的《移民母親》（**圖1.19**）。這名婦女的臉孔已變成眾所熟知的大蕭條圖符。維拉指出，諸如該名婦女這樣的個人，並未從他們失去隱私這件事得到任何經濟好處。他們已經變成某種看似永恆的角色，成為人類苦難的象徵。他解釋道，取得拍攝對象同意這點，掩蓋了一個更深層的問題，那就是拍攝的對象根本沒能力去預測和控制在快門按下那短短幾秒鐘之後的幾十年和幾年百間，自己的影像會如何在不同的脈絡中以怎麼的意義和用途被複製和流通。拍攝對象的容貌被捕捉為影像（其擁有權屬於攝影師）的那個拍攝瞬間所展現的立即性，掩飾了影像的潛在生命遠超出拍攝對象所能控制的這個事實。

這個同意權與個人隱私權的問題，在《提提卡失序紀事》（*Titicut Follies*, 1967）這個案例中顯得尤其複雜，這是唯一一部不是基於猥褻和國家安全的理由遭到禁止的美國電影。這部紀錄片揭露了精神罪犯在麻薩諸塞州一所懲教中心裡的生活，導演是從律師轉行的電影工作者佛德列克・衛斯曼（Frederick Wiseman），該片和該片導演變成一場全國性論辯的核心焦點，爭論的主題包括怎

樣叫做知情同意，對象是否有同意的能力（以這個案子為例，指的是對象是否同意被拍攝），以及為了揭露人權受到侵害並引發更大規模的社會變革而將個人的受辱情況公開展示出來，會牽涉到怎樣的道德和倫理課題。由於法令限制關係，這部影片在1992年之前，只能播放給特定相關的觀眾看（嚴格規定僅供教學使用），一直要到2007年才終於得到開放，可以廣為發行，距離該片完成時間已過了四十年。

公眾人物的肖像則是引發了另一個不同議題，主要是和隱私與廣告推銷有關。維拉指出，只有名流擁有有價值的公眾影像，因此他們會試圖去控制自身肖像的流通。明星所創造出來的無形智慧財產，例如某個角色，並不具備明確固定的面向，這點一直是法律的混淆之處。維拉提到人格權的所有權問題，以及貝拉‧盧戈希（Bela Lugosi）在電影《吸血鬼》（*Dracula*, 1931）中的演出。吸血鬼德古拉伯爵這個角色可以回溯到十六世紀，根據法律規定，這個角色並不屬於任何人。環球片場與盧戈希簽訂合約，可以將他在這部電影中的相關**動作**、**姿勢**和**模樣**拍成照片，流通發行並公開宣傳。不過盧戈希的演出，並不在電影著作權的保護範圍內。大眾逐漸把盧戈希本人和這個角色畫上等號。環球公司發現這是個有利可圖的商機，於是以面具、服裝和領結等商品行銷他在片中的肖像，把這視為公司財產。此事惹惱了盧戈希的兒子和遺孀，他們認為這侵犯到他們的所有權，因為做為個人財產權的盧戈希影像是歸他們所有，於是他們控告片廠，結果敗訴，但理由是基於默認原則。在「盧戈希訴環球影片」（Lugosi v. Universal Pictures, 1979）一案中，加州最高法院判定，盧戈希有權利將他的個人影像**轉換**成財產權，但因為他沒在生前行使這項轉換行動，這項轉換權利也就隨著他的去世而終止，無法由他的繼承人重新行使。因此環球公司可基於默認原則繼續擁有盧戈希的影像，並能阻止其他人使用這些影像。由於盧戈希判例的緣故，美國許多州紛紛通過法律，保護個人的「公開化權」（right of publicity），例如1984年的加州名流權利法案（California Celebrities Rights Act），實際扭轉最初不利於盧戈希繼承人的判決。不過，究竟是哪些部分的肖像和人格可以得到這些法律保護，至今仍然含糊不清。

「著作權」這個字義暗示這是一項取得拷貝同意權的政策。事實上，這項政

策卻是規範和限制拷貝行為，儘管它並未排除複製行為。在美國，合理使用原則（Fair Use Doctrine，根據1976年著作權法制定）允許在某些特定情況下，可以無須取得著作權擁有者的同意進行拷貝。判定合理使用與否的關鍵因素，是該重製物是否有宣傳或增添某些新東西——是否經過變造或只是原作的單純衍伸品。而其中最大的問題是，在我們這個時代，挪用與諧擬是藝術生產極其常見的形式，那麼法庭究竟要如何判定怎樣屬於變造，怎樣又屬於單純的衍生。

這些法律領域有時會以某種方式匯聚，證明包含了拷貝權在內的那「一大串權利」到底有多複雜。舉個例子，一件未經授權的演唱會T恤印上白線條樂團（The White Stripes）的名字和影像，將會違反著作權法的三個部分。第一，創立該樂團的傑克與瑪格・懷特（Jack and Meg White）擁有「白線條樂團」這個名稱的商標權。第二，每個個人都擁有自身影像和肖像的公開化權。第三，拍攝該張照片的攝影師擁有該張照片出現在T恤上的著作權，有權展示或販售該影像。然而，攝影師的權利並不包括利用該影像做為行銷工具，或以這種方式販售影像藉此宣傳該人物或團體所扮演的角色。T恤製造商也許購買了那張照片的重製物，但還必須另外從攝影師那裡購買複製這張照片的權利，以及將它複製在特定品項（例如T恤或海報）上的權利。製造商還必須取得樂團商標的授權，以及瑪格和傑克・懷特以個人身分出現在照片中的肖像和展示權，才能把該樂團的名字和肖像印在T恤上。

雪麗・李文（Sherry Levine）的《臨摹沃克・艾凡斯》（*After Walker Evans*）是以公然挑釁的方式介入拷貝和著作權這個議題的範例之一。1981年，紐約的地下鐵畫廊（Metro Pictures）展出藝術家李文的作品。李文的作品是由巴羅斯家族（Burroughs family）的一系列紀實照片所構成，該家族是大蕭條年代貧困南方的一戶佃農，艾凡斯在美國農業安全局的委託下為該家族拍過許多知名照片。李文從艾凡斯作品的一本展覽目錄中拷貝這些不再受到著作權保護的照片，取名為《第一到最後》（*First to Last*）。她把那些重製物裝框展出，沒做任何額外更動。（我們會在第八章討論後現代藝術脈絡中的李文作品。）這起案例雖然和著作權糾紛無關，卻引發許多與重製物和原作有關的道德和市場議題。李文在這起公然將重製物當成（她自己的）藝術「原作」加以展示的行動中，提出挪用在藝術中

的地位，以及機械複製時代的創意本質為何等問題。我們在這個案例中同時看到原真性的議題，影像所有權的議題，以及在挪用另一人的創意產品時哪些構成變造哪些構成衍生的議題。李文藉由將這些照片放入當代藝術畫廊中，凸顯出攝影的價值正在發生轉變，並透過在雷根經濟政策的時代複製這些代表貧窮的歷史影像指出：當你從不同時代的參照框架中觀看這些記錄國家經驗的歷史影像時，它們的意義究竟是什麼。

由李文引發的這些和藝術與複製有關的問題，在藝術家麥克・曼迪博格（Michael Mandiberg）拷貝了李文的這場展覽後，進一步受到矚目。曼迪博格的重製物以數位形式存在以下兩個位址：AfterWalkerEvans.com 和 AfterSherrieLevine.com。由於李文1981那次展覽的作品是有著作權的，所以曼迪博格的數位網址邀請瀏覽者隨意下載任何影像。曼迪博格表示，他那個完全照抄的拷貝網站，目的是為了替某個具有文化但沒有經濟價值的實體物件，創造所有權的可能性。也就是說，曼迪博格是以非常精明的手法針對複製議題在和李文玩一場更勝一籌的遊戲。他利用數位複製重新恢復艾凡斯照片的「原始」地位——做為公共財，以及做為美國集體記憶與歷史的攝影圖符。在這個案例中，數位形式強化而非削減了攝影做為集體記憶之媒介的角色。

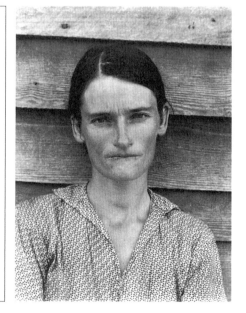

圖5.10
曼迪博格，After-WalkerEvans.com 和 AfterSherrieLevine.com 裡的影像和真品證明書，2001

1992 年的「羅傑斯訴昆斯」案（Rogers v. Koons），則把我們帶入另一個方向，去探究和著作權法有關的那一大串權利與議題。專業攝影師亞特·羅傑斯（Art Rogers）拍攝了標題為「小狗」（Puppies）的影像，這張照片曾複製在明信片和其他物品上。聲名大噪的美國藝術家傑夫·昆斯送了一張印有這件影像的明信片（但把著作權標示去除）給義大利的一間工作室，同時附上一張說明

書，指示對方如何把它組裝成一件雕像。這件雕刻品取名為《一排小狗》（String of Puppies），根據報導，最初的售價高達三十六萬七千美元。羅傑斯控告昆斯和他的藝廊侵犯著作權時，昆斯宣稱他的作品是一種諧擬，屬於合理使用原則的保護範圍。法院的判決是：昆斯確實可以針對那種整體風格製作諧擬作品，但事實是，他拷貝了羅傑斯的特定影像。應該被諧擬的對象並非羅傑斯的特定作品，而是更普遍的風格。因此《一排小狗》並不構成合理使用。它是衍生性的，而非轉化性的。這項判決有趣的一點是，儘管這件雕刻品的媒材做了明顯的更動（從攝影變成雕刻），但還是被視為衍生品。雖然媒材改變了，但概念依然是衍生的。

到了2006年，法院在昆斯的另一場訴訟案（「布蘭奇訴昆斯」）中，做出對昆斯有利的判決。昆斯在名為《尼加拉》（Niagara）的作品中，挪用了一張照片，是由專業時尚肖像攝影師安德里亞·布蘭奇（Andrea Blanch）拍攝，曾經刊登在《魅惑》（Allure）雜誌上。昆斯辯稱，這幅畫作是由德意志銀行和古根漢美術館委託，利用流行影像來評論大眾媒體的社會和美學影響。法庭判決，基於多種理由，昆斯挪用布蘭奇著作權影像中的那些腿乃屬於合理使用範圍，其中包括昆斯的畫作與原作具有截然不同的目的和意義，並在不同的社會脈絡中（藝廊）採取了不同的表現形式。

包含圖形或圖畫影像的商標，則是屬於另一套略為不同的法律。商標是一個

符號、文字或句子，用來代表某一製造商的產品，並讓它與其他產品有所區隔。例如「勝利翅膀」標誌和耐吉已經畫上等號，看到這個標誌我們就知道那雙運動鞋是該公司生產且只有該公司能生產。受到保護的註冊商標實體，並非運動鞋本身（在某些情況下，運動鞋上的某些設計特色可以註冊商標），而是代表某一品牌的那個獨特標誌。如果你是第一個使用某一獨特標記或第一個註冊登記，你就能取得該項權利。不過，公開展示商標標誌（logo）的權利，也可能因為另一個國家已經先存在另一個類似的標誌而受到競爭與限制，例如耐吉的 logo 在1992年巴塞隆納奧運會上碰到的情況。在耐吉運動公司於1983年登記「Nike」這個名稱之前，一位西班牙律師就已經買下加泰隆尼亞地區的一家襪子公司的標記權，該公司在1932年登記的商標標記中就包含了「Nike」這個字眼。因為這個緣故，在1992年這個行銷國際品牌的大好機會中，耐吉公司公開展示商標的權利就這樣受到限制。

所有權受到威脅的情況，也可能發生在當商標符號變成「通用名詞化」之後，這指的是，當某一商標被使用得太過普遍，最後變成某類商品的同義詞。例如，家樂氏（Kellogg）已失去阻止競爭對手採用「麥片」（shredded wheat）一詞的資格，因為這種形式的穀片已變成通用名詞。相對的，全錄（Xerox）則是發動了一次成功的行銷宣傳，企圖「拯救」它的商標免於通用名詞化。「不要影印全錄，要用全錄影印」（Don't make a Xerox, make a Xerox copy），它們將這個訊息傳送給大眾，希望藉此捍衛它們的獨特商標。而我們在第一章討論過的那個黃色笑臉，自1960年代開始就出現在鈕扣、郵票和電腦表情符號等地方，幾乎無所不在，它是商標普通名詞化的有趣範例。這個符號是一起正進行中的訴訟官司的主角，倫敦公司「微笑世界」（SmileyWorld）是這個標記的登記者，1971年，法國設計師法蘭克林・盧方尼（Franklin Loufrani）為「微笑世界」在法國申請這個商標，雙方都反對沃瑪百貨（WalMart）把這個商標當做通用符號使用。[12] 在美國，發明這項設計的榮耀已在1963年非正式歸給麻薩諸塞州的哈維・包爾（Harvey Ball），他在該年為美國一家人壽保險公司（State Mutual Life Assurance Company of America）設計了微笑鈕扣，設計費是四十五美元。包爾拒絕註冊這個圖符，因為他覺得這個符號是屬於大眾，而不專屬於他，這點讓他的繼承人相當失望。

以上各種有關著作權、公開化權、商標業務和合理使用原則的案例告訴我們，複製已經變成一個重要議題，不只是因為重製物和相關科技日益普遍，也是因為重製物和相關製造科技的增生讓擁有原作所牽涉到的利害關係比以往高出許多。重製物是否屬於合理使用總是得取決於對於合理使用原則的詮釋，一套在美國獨一無二的指導原則，而且是根據判例詮釋而非由明確的法律文字判定。但問題依然存在：在一個可進行科技複製和模擬的時代，到底什麼才叫「原作」？這問題無法簡單或籠統回答，因為數位科技已經讓原作變得很難辨識，而那些無形的東西（角色，想法的表現）更是難以記錄或溯源。

複製和數位影像

數位影像把複製和著作權問題帶到一個更新更強烈的層次。數位相機沒有底片，沒有「原始的」儲存媒介讓重製物得以拷貝。數位影像和採用類比（analog）原理的攝影影像有很多不同，包括影像如何觀看，它們如何被生成、儲存和傳布，以及它們被創造和展示的器材類型（數位相機、手機、電腦、iPod、網路，等等）。然而人們使用數位影像的方式，還是有許多地方和類比性的攝影影像非常類似，像是做為個人表現的形式，做為家族肖像，以及做為紀錄證據。

　　根據定義，類比影像會對它們的物質指涉物做出物理回應。一張類比性照片之所以具有力量，有部分就是因為它們是某種真實現象留下的痕跡。類比影像，諸如照片和類比錄影帶，是由可以表現某一連續刻度上的數值屬性所定義，例如漸層色調（或透過增減伏特數來改變錄影帶的畫質色彩飽和度），也就是說，類比信號可以逐漸調整，比方說透過「轉鈕」。要了解這點的方法之一，就是想想看類比時鐘與數位時鐘的差別，前者是在一個連續的圓形上方顯示計量時間，後者則是以遞增的數字計數。傳統以銀為基礎的類比照片，主要是由「顆粒」組成，或說是由為數眾多的小點一起構成光線、陰影、反差，以及可辨識的影像形狀。在數位相機裡，電子感應器和儲存影像的微晶片取代了上面有著曝光影像的膠捲。如同我們在第四章討論埃及死者之書時提過的，捲軸形式由來已久，但它和攝影之間的關聯隨著這項轉變宣告終結，新的複製裝置是採用微晶片的形式，

數百張影像可以儲存在分碼（minute code）中，也可以刪除和取代。

　　底片做為一種「原作」的意義，不只是因為在拍攝的那一個刻底片和拍攝對象都在「那裡」（我們也可以說，晶片也在那裡），而是因為當膠捲底片被拷貝時，得到的是「原作」影像的某種變質。根據同一張底片沖洗出來的正片約莫會有相同的影像品質，因為它們和底片之間都有相隔一代的差距。至於數位晶片上的訊息，就沒有這種變質現象存在，因為它是可以摹製的數碼，不會有這類細節上的損失。這種數碼可以下載到各式各樣的儲存裝置上，而且裝置與裝置之間的傳輸並不會對影像品質造成任何損失。有了數位影像之後，我們得到一種內建在這種形式裡的可複製特質，這種複製不須倚靠某個單一的原始媒介（底片）來衍生作品。基於這個原因，我們可以說，數位攝影甚至比類比攝影更進一步擺脫了原作的意識形態。不只是數位攝影具有高度的可複製性，還包括可複製性本身已經是數位科技根深柢固、與生俱來的特性。

　　類比相機拍攝出來的影像必須經過沖洗和顯影，數位相機則是可以讓攝影師在拍攝後立刻在相機上看到影像，甚至比1960年代可以立即在消費者面前顯影的拍立得照片更能享受到這種即時看到影像的樂趣。用拍立得和數位攝影，看到的是正像而非負像。在這裡，我們看到一種回歸早期科技的趨勢，因為這種正像會讓人聯想到暗箱的鏡子效應，暗箱影像是投射在房間的牆面上，而非印製在可以攜帶的紙片上。

　　當1950年代電影工業採用磁帶進行錄音作業後，這種必須延遲時間才能看到自身產片和自身影像的情況，在電影業也出現了類似轉變。光學聲帶是錄製在一種條帶上，附著於膠片邊緣，然後由放映機裡的聲音燈泡「激勵」（excited），變成聲音，這種聲帶需要在播放之前製作完成。而在拍攝現場錄製於磁帶上的聲音，則可以在拍攝之後立刻倒帶播放。隨著錄音室和現場錄音技術在1940年代日益進步，有些演員開始迷戀拍攝時的倒帶設備，在拍攝後立刻聆聽（很像足球員會在中場休息時間看重播帶），把察覺到的錯誤和問題立刻修正。以前的表演者必須等待才能聽到自己的聲音演出，現在則可以聽到自己的聲音以類似鏡像效應的方式傳回來。自1980年起，數位錄影機和靜態數位相機就可提供同樣的即時反饋迴路，藉由這種裝置，拍下的影像幾乎立刻就可看到，還可修改拍攝條件並

重製畫面。不過利用照片本身來重製拍攝過程的做法引進的時間較晚，一直要到1990年代才隨著數位攝影一起出現。

關於傳統和數位攝影之間的差別，討論最廣泛的正是拍攝後到打印前這段時間發生了什麼。數位攝影的像素形式可以配合諸如「Photoshop」之類的數位影像處理軟體。這兩套系統的結合並非偶爾，而是經過設計，產業為了強化視覺科技市場，於是將先前各自獨立的二或三種形式結合起來。只要有數位相機、個人電腦和網路線，就可以下載影像，除了把它們原原本本印出來之外，還可以將它們拷貝到軟體裡，進行編輯、增色、修正和調校，改變它們的構圖、框架、色彩，還可將某些元素與畫面結合在一起。

於是數位攝影改變了我們在第五章討論過的傳統攝影的「所思」，也就是那種「曾經存在」的效應，開啟了「創造性地理空間」（creative geography）的可能性。創造性地理空間的概念是由蘇聯導演列維‧庫勒雪夫（Lev Kuleshov）於1922年提出，他把行人走路的影像，一個朝右走，一個朝左走，轉切到兩個連續鏡頭裡（分別在莫斯科和華盛頓特區），讓觀賞者以為那兩個鏡頭都是發生在同一個地理空間，而且即將相遇。利用Photoshop這類數位程式，輕輕鬆鬆就能把某人放置到他從未造訪過的地方，或那些並非以虛擬旅遊方式存在的地方。如同麗莎‧中村（Lisa Nakamura）指出的，虛擬旅遊（造訪線上博物館和其他遙遠地方的再現）讓全球閱聽眾越來越習慣活在螢幕空間裡。[13] 隨著數位影像出現，攝影已經失去了幾分「曾經存在」的意義。但理由並不是因為數位攝影機不需要和拍攝對象存在於同一空間（它確實需要，除非我們談的是擬像），而是因為我們已經太習慣各種創意修改的可能性，包括地點、接近程度和歷史時期等等，這些都可以利用數位效果製作出來。而影像本身的地位也強化了這種情況，影像的物質性已經不再重要。老祖母五歲時僅有的那張珍貴老照片，在家庭相簿裡泛黃起皺，當我們把它以數位檔案形式保存後，就不太容易失去，除了儲存之外，還可以複製、用電子郵件寄送或放在網路相簿裡。當影像可以用不會被時間磨蝕的重製物方式儲存，且不會像攝影原作那樣因為拷貝而導致品質退化，在這種情況下，影像可說變成了某種永恆之物。然而，科技的歷史告訴我們，電腦格式的變化經常會讓採用舊格式的影像和檔案無法讀取而遭淘汰。

圖5.12
羅賓森《凋零》，
1858，由五張底片
組合而成

　　當然，這種修改調校以及多重脈絡化的能力，並不是數位攝影的新產物。攝影中一直存在著「假冒」寫實主義的可能性。許多早期攝影師都玩過這種手法。1858年英國攝影師亨利・比契・羅賓森（Henry Peach Robinson）展出作品《凋零》（*Fading Away*，**圖5.12**），一張罹患肺癆（肺結核）的年輕女孩垂死的模樣。垂死的年輕女孩身邊圍繞著悲淒親人，這張1858年照片因為兩個原因而引發爭議。一是批評他在那樣一個時刻剝削如此痛苦的場景。在繪畫裡再現哀戚和死亡是常見的主題，而這樣的病情和悲劇對那個時期的藝術界也並不陌生，但是對某些人而言，這樣的主題在攝影這個媒材中倒是超越了界線。第二個反對意見和他使用的技巧有關。《凋零》不是一張照片，事實上那是五張照片的合成。這是一張建構出來的影像，呈現出這種場景可能會有的模樣。我們在第四章討論過1504年名為《亞當和夏娃》的那張版畫，杜勒素描了許許多多身體，然後將其中最美麗的部分組合成畫中人物。在這兩個案例中，我們看到的畫面都是一種虛擬描繪。

　　數位科技已經讓「人工建構真實」的能力成為可能。直到1990年代，用來修改類比照片以及將它重新脈絡化的工具，大多數仍局限在商業和藝術攝影師手

中。商業攝影師經常使用噴霧和其他各式各樣的專業技術為照片重新框景、「清洗」、結合和修改。這些技術如今已移交到更廣大的市場。現在，大家都很習慣用數位方式修改個人照片，例如把不喜歡的親友從婚禮照片中拉掉，或是把前男友從寶貴的影像中刪除。在大多數時候，這種玩弄歷史紀錄的做法並無傷大雅。然而我們也可以想像，在某個脈絡中，所有可看到的歷史影像幾乎都是竄改過的而非它們在過去的模樣。數位影像帶來的改變並非修改影像的**能力**，而是中產階級消費者很容易取得和運用這些技術，除了影像生產之外，也讓影像複製與更改變成日常消費經驗的一部分。

展示的模式也改變了。以往，沖洗店將打印照片送到家裡時，可能會附上一組加洗照片好送給某位家庭成員，讓它們可以和貼在家庭照相簿裡的原本一樣受到珍藏。如今，「相簿」是以可多重複製的硬碟形式存在，可以分送給四方親友，或是用電子郵件傳送影像檔案，而所有的重製物都具有同樣的品質。親友也可以從私人網站上取得這些照片，或是透過設定好的相片服務來建立諸如此類的個人資料庫。家庭相簿就這樣搬遷到網路上，而且比起以往更容易公開取得。因此，諸如此類的數位檔案不只是一種嶄新的技術形式，更是一種體驗歷史與記憶的嶄新方式。

將個人影像公開展示在首頁、部落格以及諸如 Flickr 之類的照片網站的情況越來越多，連帶為個人影像、商業攝影與公共空間三者之間帶來一種新關係。數以百萬計的個人快照在網路上大量增生，供大眾消費，也有許多使用者會在個人的部落格和網站日記上定期用手機或筆電上傳影像，講述故事。隨著線上搜尋圖片的程式越來越便利，像是 Google Image，以及諸如 Flickr 之類的網站，可以有系統的標籤影像，在影像之間建立連結，並鼓勵使用者建立圖像的聚集和群組。因此，網路使用者很容易僭取影像收藏者和策展人的角色，因為它們可以在線上下載影像並與影像進行連結。Flickr 這類網站可以讓使用者根據主題和拍攝者看到影像之間的地理性連結。面對這一波快速成長的圖片資料庫，商業圖庫公司的生意開始受到影響，因為前者大多是遵循創意共享的精神。這種圖片分享不只徹底轉換了人類利用影像來公開講述自身故事的方式，同時也根本改變了檔案和圖像機構與這種大規模線上圖像收藏的關係。美國國會圖書館於 2008 年將它收藏的一部

分影像上傳到Flickr，讓這些歷史影像能夠成為該網站的影像環境的一部分，藉此收集使用者的評論和連結。以上種種發展對於文化記憶以及個人數位影像在其中所扮演的角色，都饒富意義。

在當代視覺影像的世界裡，情況也是如此，以數位和類比形式所做的影像處理，創造出許多公然對抗傳統時間觀念的影像。去世的名人影像經過數位處理之後，開口說出他們從來沒有說過的話，或是出現在從來沒有演過的畫面中（例如在某支電視廣告裡，死去的舞王佛雷‧亞斯坦〔Fred Astaire〕和一具吸塵器跳舞）。甚至還有人討論要開拍一部全部由死去明星主演的虛擬版電影的可能性。流行文化會如何回收利用這些過去的影像呢？藝術家黛博拉‧布萊特（Deborah Bright）就用了下面這幅影像來嘲諷好萊塢電影中的異性戀經典畫面。在**圖5.13**這幅影像裡，當電影明星史賓塞‧區賽（Spencer Tracy）和凱瑟琳‧赫本（Katherine Hepburn）在「她」的車子裡面相擁親熱時，她卻百般無聊地坐在一旁。布萊特利用影像處理將某個電影影像進行再編碼，將自己放入相同的空間中，藉此讓影像意義產生一百八十度的轉變。它不再是好萊塢的浪漫懷舊影像，而變成對強制性異性戀意識形態的評論。

皮爾斯所提出的符號的指示性特質（我們在第一章討論過），讓我們得以從另一個角度去理解數位科技所帶來的種種轉變。如同我們指出過的，類比攝影的力量大多源自於它們的指示性特質。攝影機曾經和它所拍攝的「真實」並存於同一個實體空間。但是大多數的數位影像以及所有的擬像，與它們所再現的對象之間，卻缺乏這種指示性關係。例如，以數位手法將人物加進他們未曾去過的風景中，這樣的影像並無法代表某個真實存在的東西。就像布萊特的區賽和赫本影像，所有的合成都是虛構。反諷的是，我們先前討論過的羅賓森那張垂死之榻的著名

圖5.13
布萊特《夢女孩》
系列之《無題》，
1989–90

影像之所以備受批評，有部分正是基於技術理由，因為那五張合成照的接痕非常明顯。擬像並非數位影像的專屬，但數位科技讓合成變得更容易也更難被識破。一張聲波的「數位影像」或許再現了一起真實的聲音事件，但其中並沒有「真實的」光學事件可以讓影像具有指示性關係。問題是，當一張看起來像是照片的影像其實是在電腦上製造出來，完全沒用到照相機時，「攝影真實」這個概念會受到怎樣的影響？套句皮爾斯的用語，這代表了其根本意義已經從照片影像轉變成數位影像，也就是從指示性符號轉變成肖似性符號，因為我們是拿這些電腦生成的影像以肖似性方式來比擬真實存在的主體。

影像的可驗證性和修改問題，在新聞攝影以及紀實攝影的脈絡中尤其重要。這類技術也為新聞工業帶來極大的風險——例如，對其述說真相的道德符碼而言。在新聞工業的諸多信條中，有一條是：新聞照片必須是沒動過手腳的真實影像。換言之，我們會假定自己在主流報紙和新聞刊物上看到的照片是沒有經過修改的（反之，我們往往會認為八卦小報上的影像是假的，是把不同名流的影像合成照片，讓讀者誤以為他們在一起）。其實我們經常發現新聞單位會修改引發醜聞或有爭議性的影像，像是我們曾在第一章討論過的，《時代》雜誌封面就曾對辛普森的影像做過處理。然而，數位科技改變影像的能力已達到天衣無縫的程度，在這種數位影像的脈絡下，真的還存在沒動過手腳的照片嗎？有些數位影像軟體的製造商正在研發「照片—鑑定」（photo-authentication）工具，可以從影像回溯到它們所拍攝的攝影機，並偵測是否做過「不適當的」影像調整。[14]

有許多引發爭議的影像修改案例，是為了製作出更具美感愉悅的「紀實」影像。例如《國家地理雜誌》為了將埃及的兩座金字塔都納入封面當中，於是以數位手法拉近了它們之間的距離；《電視指南》（*TV Guide*）將歐普拉・溫芙瑞（Oprah Winfrey）的頭像接在另一個女人的身體上；2007 年，美國哥倫比亞廣播公司（CBS）竄改新聞主播凱蒂・庫瑞克（Katie Couric）為它的公關雜誌《看！》（*Watch!*）拍攝的一張照片，想要讓她看起來更苗條。在當代名流影像的製造和公關脈絡中，這類修改可說司空見慣。但當這類修改行為蔓延到必須嚴守報導客觀標準的新聞組織時，規範就大不相同。

攝影記者組織已經針對任何的照片修改製作出日益詳盡的指導方針，對那些

長期以來在新聞攝影中引發爭議的做法提出質疑。這場論辯把一些更大層面的問題搬出檯面，包括附貼在新聞相關單位所出版的影像上的客觀性觀念。大多數新聞組織都有制定政策規範數位修改，而且自1990年初期開始，也不斷討論是否應該將經過數位科技修改的影像強制標示出來。《華盛頓郵報》在二十一世紀初曾發出以下宣言：

> 攝影已經得到人們的信任，被視為事件的真實紀錄。我們絕對不能違背這項信任。絕不更改新聞照片的內容，是我們奉行的政策。我們允許為了提高複製效果而進行反差與灰階調整。這指的是，影像裡不會有任何東西被增加或刪除，即便有一隻手或一根樹枝出現在很不合宜的位置。[15]

這樣的政策會引發以下問題：怎樣的條件稱得上真實紀錄？哪些算內容哪些算形式？怎樣屬於正常的調校？在公眾對於新聞攝影的反應史中，是哪些因素構成了信任基礎？修圖技術依然層出不窮，而如今的數位攝影規範則是正在一刀一刀鑿去先前與新聞攝影真實相關的攝影慣例。

於是，在這個影像的真實價值處於高風險的環境中，以數位方式進行修改的爭議，也出現在影像倫理的論述架構中。2004年美國總統大選選戰期間，布希陣營被迫承認，他們在名為「無論怎樣」（Whatever It Takes）的廣告錄影帶中，曾使用一張變造過的照片，內容是總統對著士兵們發表演說。原始影像經過編輯，把總統和他的講台從畫面中移除，然後以數位手法將一群士兵重複複製貼上，填滿多出來的空間，讓群眾看起來比原本更多。如果你仔細檢視那張影像，你會看到士兵的臉孔在影像中不斷重複。由於該支廣告暗示那張影像是未經修飾的紀實影像，這項變造遂讓該陣營飽受嚴厲抨擊。

威廉·米契爾（William J. Mitchell）寫道，數位影像需要一套新的標準，因為「數位摹製時代的觀看者正在取代機械複製時代的觀看者」。他寫道：

> 我們最好別將數位影像視為儀式物件（如同宗教繪畫曾經扮演的角色）或大眾消費物件（如同班雅明著名分析中的照片和印刷影像），而要視為在環繞

全球的高速網絡中流通的片段資訊，而且可以像DNA一樣被接收、轉變和重組，生產出新的智慧結構，擁有它們自己的活力和價值。[16]

根據米契爾的說法，數位影像確立了一種新的價值，並非單一物件的崇拜價值，也不是複製影像的展示價值，而是可以輕鬆變造和傳布的「輸入價值」（input value）。

　　自二十世紀中葉起以浩蕩陣仗浮現的攝影、電子和數位影像，也發揮了改變繪畫風格的效用。如同我們指出的，從一開始，攝影術就改變了繪畫做為再現模式的社會角色。雖然常有人說，攝影的出現有助於解放繪畫風格，讓它從寫實往抽象邁進，但是到了二十世紀末，藝術界反倒興起了照相寫實主義（photorealism）的風格，許多畫家開始有自覺地以「宛如照片般」的繪畫風格進行創作。美國畫家暨雕刻家艾瑞克・費舍爾（Eric Fischl）與二十世紀末新寫實主義的後現代風格關係密切，把照片當成人體繪畫的一種參照。根據攝影傳統，他的繪畫看起來「很寫實」，藉此將照片確立為源頭而繪畫成為重製物。這種顛倒攝影做為重製物以及繪畫做為崇高原作的趨勢，我們在本章稍前已經討論過。

圖5.14
2004年布希選戰廣告「無論怎樣」，其中有一群軍人是以電腦方式拷貝

圖5.15
克羅斯《羅伊二》
1994

　　藝術家恰克‧克羅斯（Chuck Close）創作了許多巨幅繪畫，反映出照片的色調精準度，朝數位攝影又邁進了一步。克羅斯會先拍下他的主題，然後同時在照片上以及放大許多倍的畫布上畫出格線，並逐一在方格裡將影像描畫出來。我們所看到的成果，就像圖5.15的藝術家羅伊‧李奇登斯坦（Roy Lichtenstein）的肖像畫一樣，宛如經過抽象處理的照片或數位效果。這幅作品同時包含了照片的顆粒效果和數位影像的網格結構，它以重複出現的小方格（像素）構成和真人相似的影像。也就是說，克羅斯以一種早期媒材（繪畫）創造出會讓我們聯想到數位影像的像素化效果。如果你貼近影像，它只是一堆抽象的方格和色彩，但在一段距離之外，臉孔就會自然浮現出來。觀看者看到的影像會隨著他與畫作之間的距離而產生變化。就某種意義而言，克羅斯創作了一件看似數位影像的繪畫，帶領我們繞了一圈又回到原點。

　　自文藝復興以來，複製一直和視覺科技的發展亦步亦趨，在這一章裡，我們思考了過去兩百年來兩者之間的種種面向。一開始，我們先是指出複製一詞在馬克思觀念裡的根源。根據馬克思主義的看法，文化實踐和它們的表現形式是會複製統治階級的意識形態和利益，因為後者控制了文化生產的工具。透過媒體形式和文本複製意識形態，是一套非常重要的模式，政治秩序和該秩序的世界觀就是藉此維繫。隨著我們進入數位時代，我們可以質問，這樣的複製觀念是否依然有效，因為影像與媒體形式已經不再緊緊依附著再現真實的觀念，視覺科技也不再被普遍視為模擬眼睛的作用或客觀呈現眼睛的作用。當我們逐漸認為身體可以和它的相關科技彼此共存、相互依賴時，我們約莫也就能掌握複製的意義和脈絡角色發生了怎樣的轉變。在本書接下來幾章，我們還將繼續探討其中的幾個議題。

註釋

1. Geoffrey Batchen, *Burning with Desire: The Conception of Photography*, 36 (Cambridge, Mass: MIT Press, 1997).

2. Georges Didi-Huberman, "Photography─Scientific and Pseudo-scientific," in *A History of Photography: Social and Cultural Perspectives*, ed. Jean-Claude Lemagny and André Rouille, trans. Janet Lloyd, 71 (Cambridge, UK: Cambridge University Press, 1987).

3. H. W. Janson and Anthony Janson, *History of Art: The Western Tradition*, 6th ed., 58 (New York: Harry N. Abrams, 2001).

4. William M. Ivins, Jr., *Prints and Visual Communication*, 3 (Cambridge, Mass.: MIT Press, 1969).

5. André Bazin, "The Myth of Total Cinema," in Hugh Gray, ed. and trans., *What Is Cinema?* Volume 1, 21–22 (Berkeley: University of California Press, 1967). 巴贊在同本書的這篇文章中也曾提到那塊裹屍布："Ontology of the Photographic Image," 9–16。

6. Vered Maimon, "Talbot and Herschel: Photography as a Site of Knowledge in Early Nineteenth-Century England" (Ph.D. dissertation, Columbia University, 2006).

7. Walter Benjamin, "The Work of Art in the Age of Mechanical Reproduction," in *Illuminations,* trans. Harry Zohn, 220 (New York: Schocken Books, 1969); also in Walter Benjamin, *The Work of Art in the Age of Its Technological Reproducibility, and Other Writings on Media*, ed. Michael W. Jennings, Brigid Doherty, and Thomas Y. Levin (Cambridge, Mass.: Harvard University Press, 2008).

8. Walter Benjamin, "The Work of Art in the Age of Mechanical Reproduction," 224.

9. David Kunzle, *Che Guevara: Icon, Myth, and Message*, 53 (Los Angeles: UCLA Fowler Museum of Cultural History, 1997).

10. Ariana Hernández-Reguant, "Copyrighting Che: Art and Authorship under Cuban Socialism," *Public Culture* 16.1 (2004), 4.

11. John David Viera, "Image as Property," in *Image Ethics: The Moral Rights of Subjects in Photographs, Film and Television*, ed. Larry Gross, John Stuart Katz, and Jay Ruby, 135–62 (New York: Oxford, 1988)

12. Thomas Crampton, "Smiley Face Is Serious to Company," *New York Times*, July 5, 2006.

13. Lisa Nakamura, "'Where Do You Want to Go Today?' Cybernetic Tourism, the Internet, and Transnationality," in *Cybertypes: Race, Ethnicity, and Identity on the Internet*, 87–100 (New York: Routledge, 2002).

14. Randy Dotinga, "Adobe Tackles Photo Forgeries," *Wired News*, March 8, 2007.

15. Quoted in Dona Schwartz, "Professional Oversight: Policing the Credibility of Photojournalism," in *Image Ethics in the Digital Age*, edited by Larry Gross, John Stuart Katz, and Jay Ruby, 36 (Minneapolis: University of Minnesota Press, 2003).

16. William J. Mitchell, *The Reconfigured Eye: Visual Truth in the Post-Photographic Era*, 52 (Cambridge, Mass.: MIT Press, 1992).

延伸閱讀

Barthes, Roland. *Camera Lucida: Reflections on Photography*. Translated by Richard Howard. New York: Hill and Wang, 1981.

Batchen, Geoffrey. *Burning with Desire: The Conception of Photography*. Cambridge, Mass: MIT Press, 1997.

Bazin, André. "The Myth of Total Cinema." In *What Is Cinema*? Volume 1. Edited and translated by Hugh Gray. Berkeley: University of California Press, 1967.

Bell, Clive. *Art*. Charleston, S.C.: Dod Press/BilbioBazaar, [1914]2007.

Berger, John. *Ways of Seeing*. New York: Penguin, 1972.

Benjamin, Walter, "The Work of Art in the Age of Mechanical Reproduction." In *Illuminations*. Translated by Harry Zohn, New York: Schocken Books, 1969, 217–51; and in *The Work of Art in the Age of Its Technological Reproducibility, and Other Writings on Media*. Edited by Michael W. Jennings, Brigid Doherty, and Thomas Y. Levin. Cambridge, Mass.: Harvard University Press, 2008.

Druckrey, Timothy, ed. *Electronic Culture: Technology and Visual Representation*. New York: Aperture, 1996.

Gross, Larry, John Stuart Katz, and Jay Ruby, eds. *Image Ethics: The Moral Rights of Subjects in Photographs, Film and Television*. New York: Oxford, 1988.

—. *Image Ethics in the Digital Age*. Minnepolis: University of Minnesota Press, 2003.

Kunzle, David. *Che Guevara: Icon, Myth, and Message*. Los Angeles: UCLA Fowler Museum of Cultural History, 1997.

Hernández-Reguant, Ariana, "Copyrighting Che: Art and Authorship under Cuban Socialism." *Public Culture* 16.1 (2004), 1–29.

Hughes, Robert. *The Shock of the New*, rev. ed. New York: Knopf, 1995.

Ivins, William M., Jr. *Prints and Visual Communication*. Cambridge, Mass.: MIT Press, 1969.

Mitchell, William J. *The Reconfigured Eye: Visual Truth in the Post-Photographic Era*. Cambridge, Mass.: MIT Press, 1992.

Mulvey, Laura. *Death 24x a Second: Stillness and the Moving Image*. London: Reaktion Books, 2006.

Nichols, Bill. "The Work of Culture in the Age of Cybernetic Systems." In *Electronic Culture: Technology and Visual Representation*. Edited by Timothy Druckrey. New York: Aperture, 1996, 121–43.

Prince, Stephen, and Wayne E. Hensley. "The Kuleshov Effect: Recreating the Classic Experiment." *Cinema Journal* 31.2 (Winter 1992), 59–75.

van Dijck, José. *Mediated Memories in the Digital Age*. Stanford, Calif.: Stanford University Press, 2007.

6.

日常生活中的媒體

Media in Everyday Life

媒體遍存於我們的生活之中，但我們往往將它們視為理所當然。你是如何開始你的每一天呢？看看這個2008年某日早晨的假設性敘述：你被手機鬧鈴或是震動鬧鐘上的閃光吵醒，你睜開眼睛所看到的第一件東西是數位化的計時器。你可能會檢查簡訊留言，也許是用螢幕閱讀器或螢幕放大軟體。喝咖啡的時候，你在iPhone或筆電上收看電子郵件和訊息，也許還一邊聽著電視或收音機播報的新聞，或是一邊在電子郵件上滑動一邊聽著螢幕閱讀器報出每一頁的內容。也許你會瀏覽一下交通網站，看看通勤路段的即時影像。開車上學或工作時，你或許會把目的地輸入儀器表上的導航裝置，上面的地圖會隨著車子的移動永遠讓你保持在地圖的中心點。這應該會讓笛卡兒很開心。又或者你幾乎沒有這些科技，是你的大學同學或其他國家的人在使用它們。也許你買不起，也許是你選擇不加入這種科技產品的主流消費文化，它們每天不斷用廣告召喚著我們。

　　這世界越來越常邀請我們透過螢幕或透過聲音輸出裝置從這些螢幕中轉譯出

來的訊息，來體驗我們日常生活裡的俗事俗物。雖然其中的某些活動我們是單獨從事，但大多數都需要別人的參與或在場（例如電影院裡的其他觀眾，或是其他通勤者，或是坐在咖啡館、教室、圖書館鄰座螢幕前方的使用者）。我們當中有某些人需要在公共場所使用這些科技，像是網咖、圖書館或電腦中心等。這些經驗大多會同時融入多種形式的視覺和聽覺媒體，我們也可能會同時開啟許多螢幕，在我們執行多種任務時於螢幕之間點來點去。最重要的是，它們大都完全融入我們的生活，我們已經無法把這些螢幕和日常世界分離開來。當這些通訊和消費系統無法使用時（例如不知把手機丟在哪裡或網路連不上線），我們可能會感到焦慮，或是當我們讀到消息指出，使用手機這類工具會讓我們暴露在頻射（radiofrequency, RF）場中，增加輻射吸收的風險，因此法令要求製造廠商必須在自家產品中詳細標示「生物體單位質量對電磁波能量比吸收率」（specific absorption rate, SAR）。使用這些科技時，大多數時候我們除了是作者之外，也是不同程度的接收者，接收了五花八門、相互結合的各種媒體形式所傳達的訊息。漸漸的，這些融入我們日常生活的媒體形式，開始連結運作，例如數位相機、iPod和手機都可以和電腦連結。這些彼此連結聚集的科技提供一種個人化的媒體網絡，我們每個人都得在一種日常生活的基礎上以不同的程度與之協商。例如，你去聽音樂會，用手機拍了一張樂團照片，然後用電子郵件將影像傳給朋友或上傳到自己的部落格，供所有人即時收看。這個簡單的例子很清楚地告訴我們，用今日視覺媒體所進行的一點小小處置，都能牽涉到相當複雜的互聯系統、網絡和閱聽眾。

在這一章裡，我們將追蹤從二十世紀到現在，與大眾媒體、公共領域以及媒體文化有關的概念，檢視特定的媒體形式如何影響我們對資訊、新聞事件、全國和全球媒體事件以及公眾意識的理解。如同上述案例所顯示的，當代媒體已經很少落在**大眾**媒體這個標題之下。反之，我們看到的是，身為某種大眾的閱聽者概念，已經轉變成身為小眾或窄基市場的閱聽者或使用者。為了理解這些當代媒體的相互影響，我們首先來檢視一下早期的大眾媒體概念。

大眾和大眾媒體

「大眾媒體」（mass media）的概念是在十九世紀引入，用來描述當時正在經歷工業化和大規模工人階級浮現的社會結構所發生的種種轉變。人們認為大眾對於輿論和社會實踐都具有影響力。根據法國社會學家艾米爾・涂爾幹（Emile Dukheim）的說法，在工業社會裡，是由集體的看法和大眾的集體意識逐漸**決定**了哪些行為構成犯罪，而不是已經決定好哪些行為是犯罪行為，然後由集體進行裁判。換句話說，我們並不是因為某項行為客觀而言是一種犯罪而譴責它；而是因為社會集體評斷該項行為是一種犯罪並加以譴責，該項行為才被認為是一種犯罪行為。[1] 是大眾對自身的回應塑造了和行為有關的分類、法律和裁判，而這種集體性的功能，這種具有決定性的社會角色，也正是大眾的特色所在。包括馬克思在內的政治經濟學家，曾用大眾的概念來形容工業資本主義興起時期的工人階級。在媒體理論中，大眾的概念一般是帶有負面內涵意義的用語，指的是一群無區別性的閱聽者，這些個人只會不加批判且被動的接收媒體的操作和訊息，而這些訊息的作者都是具有利益動機的企業組織，它們傳遞的訊息只會支持優勢意識形態以及統治階級和／或政府的利益。**大眾媒體**（mass media）一詞是在二次世界戰後流行起來，而這段時期也正是電視在世界大多數地區普及流行的時間。

大眾社會（mass society）一詞則是用來描述開始於工業化初期並在二次大戰之後達到最高峰的歐美社會形構。大眾文化興起的特徵和現代性很像：現代社會的逐漸工業化和機械化，人口則是日益往都會中心集中。由不具面貌的董事會所擁有的全國性（以及稍後的多國性）大型公司法人，取代了小型的在地公司，而這類公司的擁有者可能就是你的鄰居。二十世紀中葉的大眾社會評論家指出，都市人口失去了他們的社群感和政治歸屬感，而家庭、工作場所和街道的擁擠壓力，則讓人際關係和市民參與逐漸消亡。企業的工作場所變成工人異化的場址，原因不只是因為擁有者不具姓名，更是因為裝配線的生產方式已經讓工人淪為機器裡的一枚齒輪，再也無法享受從頭到尾親手將某件東西組裝完成的滿足感，只能不斷重複無聊或耗費體力的工作。刺耳的聲響以及和其他來到都市討生活的陌生人擁擠一堂的情形，讓都會工人感到疏離。而與此同時，來自鄉村地區的移民勞工

還得忍受與家鄉親友相隔遙遠的沮喪之苦。甚至連家庭和社群生活也在大都會和市郊衛星住宅取代了緊密連結的農村社區之後，終告磨損殆盡。[2] 諸如此類的描述凸顯出現代性轉變中的負面面向。評論家們將這種情形與電影、電視、消費主義和廉價娛樂的興起連結起來，因為這些活動可以在筋疲力竭的異化民眾當中，提供某些貌似社會聯繫的東西。

當我們談到人是大眾社會的成員時，我們說的是一群透過集中化的全國性或國際性媒體接收訊息的人。這個名詞意味著，這群人是經由單向的廣播模式而非雙向的地方頻道或網絡交流（例如傳送或分享訊息的社群或家族成員），來接收大多數的意見和資訊。

這種單一的大眾文化概念，是和特定的歷史時期連結在一起，也就是現代性和工業化的時期，全國性報紙和電視廣播媒體就是在這個壟斷和企業成長的時期興起，繼而成為優勢主流。自1920年代開始，**大眾媒體**一詞就是用來形容那些想要接觸到大批觀眾的媒體形式，而且這些觀眾會感覺到彼此之間有著共同的利益。它也代表了以下這些慣例：觀眾會定時收看製作好的娛樂節目或是和世界大事有關的新聞，來源通常都是相對中央集權化的大量配銷媒體，例如報業公司、全國電視網、大製片廠，或是新聞與娛樂媒體集團。二十世紀最主要的大眾媒體形式包括收音機、有線電視網、電影和刊物（包括報紙和雜誌）；也就是說，視覺媒體雖然並非二十世紀大眾媒體的唯一元素，但絕對是首要元素。

電子和數位媒體，像是網際網路、網站、手機和無線傳輸器材等，以及節目內容與有線和衛星電影有所重疊的窄播（narrowcast）電視的興起，讓1980、1990和2000年代的大眾媒體風景有了不一樣的面貌。這類媒體的日益普及，加上消費者以五花八門的方式使用這些科技，讓我們有必要在二十世紀末重新思考**大眾**這個詞彙。先前的大眾媒體是在企業的贊助下進行生產和傳播，而在那些擁有強勢大眾媒體的社會中，能將訊息傳遞給大眾這件事，也被認為是企業和政府權力的主要來源之一，然而自從1980年代開始，媒體生產者越來越常將消費者視為小型的利基閱聽人（niche audience），必須根據他們的特殊品味、興趣和語言族群進行陳述。今日，消費者除了執行選擇權之外，也更喜愛把自己當成媒體的潛在生產者，因為他們每天都在日常生活中與這些媒體互動。

有一點很重要，就是要注意當大眾媒體從印刷和聲音形式（例如以文字為主的黑白報紙和收音機）擴張成結合了影像、色彩、動作、文本以及聲音的媒體之後，對社會帶來了怎樣的衝擊。在收音機出現之前，文字是資訊在社會中流通的必備要素，因為書本、廣告單或報紙是口語之外分享資訊和知識的最主要形式。由於只有受過教育的少數人能夠讀寫，所以社會中的這群人手上，大致掌握了口語之外的資

圖6.1
羅森伯格《追溯一》，1963
© Robert Rauschenberg/ Licensed by VAGA, N.Y.

訊交換。某些媒體評論家曾經指出，收音機和電視讓這種控制權變得更加深化，因為它們將創作資訊的權力局限在那些有能力取得媒體生產工具的人士身上（媒體企業），造就出一個生產者（代表政府或統治階級的利益）和消費者（被這些大眾媒體製造的訊息欺騙，因而接受了政治和統治階級的觀點）一分為二的社會。二十世紀末的大眾媒體則是因為用影像淹沒我們而飽受抨擊和讚揚。法國哲學家尚・布希亞（Jean Baudrillard）用**網際閃擊**（cyberblitz）一詞來形容在後現代社會中不斷轟炸我們的媒體形式、影像和資訊，形容那種日益嚴重的隨機性和不可預測性。[3]

藝術家們則是利用報紙和娛樂媒體的「現成」影像來介入這種媒體氾濫的經驗。在**圖6.1**這幅1963年的絹印中，藝術家羅伯・羅森伯格（Robert

Rauschenberg）在新聞影像和繪畫技法之間創造了一股張力，讓我們感受到1960年代美國公民的生活已經被新聞影像全面滲透。這件拼貼作品名為《追溯一》（Retroactive I），屬於八張一套的系列版畫之一，該系列都是以美國總統甘迺迪的照片影像為特色。照片中的甘迺迪擺出我們熟知的新聞影像姿勢，用他的手指猛刺藉此強調他的觀點。羅森伯格是在1963年甘迺迪遇刺身亡那年完成這系列絹印。在《追溯一》中，框在甘迺迪照片周邊的影像，都是從與太空計畫相關的新聞故事中擷取出來的絹印複製影像。甘迺迪宣布這項計畫啟動時，曾得到新聞媒體的廣泛報導：「我認為，這個國家應該竭盡全力達到這個目標，在這個十年結束之前，讓人類登陸月球，並將他安全送返地球。」羅森伯格以蒙太奇、堆疊以及在上面繪畫等手法複製和結合這些新聞影像，藉此對在現代生活中創造新聞與歷史的圖文並置，以及媒體文化層層疊疊的複雜意義提出評論。他操弄的是甘迺迪身為進步願景提供者和民主社會改革者的圖符地位。

這些經過重組的現成影像，攜帶了當時和此刻的文化記憶，如果羅森伯格只是單純畫出這些畫面，就無法產生同樣的關聯性。因為在我們生存的這個時代，我們總是習慣用甘迺迪的影像來再現美國歷史上一個相當重要的懷舊年代。最近，歐巴馬總統出現在新聞媒體和流行肖像中的姿勢、衣著和取景構圖，也以甘迺迪的模樣做為參照指涉的原本。街頭藝術家謝潑・費雷（Shepard Fairey）在2008年美國總統選戰中，創作了一件限量版絹印，贊助歐巴馬的海報戰。這張影像除了採用1920年代布爾什維克派（Bolshevist）宣傳鼓動用的平面海報設計風格之外，也援用了甘迺迪在流行媒體中最經典的姿勢、打扮和構圖。這些參照的目的，是要把這位深孚眾望的民主黨人和前面兩個脈絡所體現的進步和希望精神連結起來。這種宛如新聞紙般的圖像複製，賦予這件作品一種政治急迫感，玩弄著大眾影像的概念，以及這些影像以廣告看板和數位展示在日常生活中與我們偶遇的那種隨機、折衷模式。

在許多方面，甘迺迪都是美國歷史上的第一位媒體總統，也就是受到電視媒體完整報導的第一人。反諷的是，他的死亡也因此具體說明了角色影像如何將政治事件塑造成歷史。1963年11月甘迺迪在達拉斯車隊中被刺殺的著名影像，是由一名布商旁觀者亞伯拉罕・札普德（Abraham Zapruder）用八釐米的貝爾治（Bell

and Howell）家用電影攝影機拍下。攝影機在今日相當普遍，不過在1963年時，對於中產階級消費者而言，可攜式家用攝影機是少數人才有能力擁有的奢侈品。札普德將這支二十六點六秒短片（札普德影像）的原始拷貝賣給《生活》雜誌，同時加上一條但書：不得將致死的槍擊畫面公布出來。這支影片被公認是一份歷史文件，而它究竟呈現和沒呈現了甘迺迪之死的哪些細節，也一直受到殘酷無情的分析。不過許多年來，這支影片都是以靜態照片的形式展示在大眾眼前，直到1975年，電

圖6.2
費雷，歐巴馬「希望」海報，2008
obeygiant.com.

視才播出非法拷貝的影片。美國政府為了取得這段原始影片的所有權，在1999年支付了一千六百萬美元給札普德的家人。[4] 這是第一個以業餘影片身分對政治發揮重大衝擊並得到公開流通的範例。和許多圖符影像一樣，札普德的影片一直是公眾迷戀的焦點。1975年由錄影行動團體螞蟻農場（Ant Farm）和攸斯可（T. R. Uthco）製拍的錄像作品就把它重演了一回，這些人在達拉斯重新把該起事件搬上舞台，藉此評論影像本身的力量。這支錄像作品清楚告訴我們，札普德拍攝的刺殺影片和這起事件本身已經無法分開，事實上，就本質而言，這支影片就是事件本身。有趣的是，看到螞蟻農場重演當時場景的達拉斯遊客，大多數都誤以為這是一起官方活動，並為這場暗殺演出留下眼淚。札普德影片繼續發揮迷人魅力。1991年，它以數位強化過的形式融入奧立佛・史東的賣座電影《誰殺了甘迺迪》

圖6.3
螞蟻農場和攸斯可
《永恆的畫面》，
1975

（*JFK*）；1990年代末期，又被歌手瑪麗蓮・曼森（Marilyn Manson）在一支諧擬的音樂錄影帶中重演了一遍。媒體文本的這種相互指涉提醒我們，大眾媒體並無法免疫於和其他媒體文化與流行文化彼此互動。

媒體形式

媒體一詞最為人所熟知的定義是：一種媒介或溝通工具，一種中性或仲介的形式，透過它，訊息得以流通。以這種角度來看，它指的是能夠製造並傳播公共新聞、娛樂和資料的溝通產業和科技。當我們提到「媒體」一詞時，通常指的是複數的媒體形式（新聞、娛樂、收音機、電視、電影、網路，等等），而非一個完全統整的產業，雖然我們可能隱含有這樣的意思，亦即這些複數成員所生產的訊息其同質性高到嚇人。媒體一詞同時也可以用來指稱訊息賴以傳送的特定科技。收音機是一種媒體，電視是一種媒體，擴音器是一種媒體，網際網路是一種媒體，你的聲音也是一種媒體。加拿大媒體理論家馬歇爾・麥克魯漢（Marshall McLuhan）在1960年代指出，媒體是我們自身透過科技形式的延伸。媒體不只是那些傳遞訊息的科技。媒體是我們在傳播過程中賴以強化、加速和以假肢方式延伸自我身體的種種形式。

　　研究媒體的人大都同意媒體不是一種中性科技，不會將意義、訊息和資料原

封不動的傳輸。即便是自己的聲音這種媒體，經過諸如口音、強弱、高低、聲調、抑揚和音調變化等發聲慣例，也會編碼出並非訊息內容所固有的意義。媒體本身，不論是聲音還是諸如電視這樣的科技，都會對它所傳達的意義具有極大的衝擊性。沒有所謂不經媒體傳播的訊息，或說沒有任何訊息其潛在意義不會受到媒體形式的影響。這種觀點可回溯到1964年的媒體理論，該年麥克魯漢出版了《認識媒體：人的延伸》（*Understanding Media: The Extensions of Man*）一書。[5] 我們不可能把訊息、資料、意義與傳輸它們的媒體科技分離開來。首先，不同的媒體之間具有現象學上的差異——也就是說，對於物質屬性不同的媒體，我們體驗它們的方式是不同的。例如，當我們收看電視新聞時，我們所經驗到的資料或內容是由電視這種媒體形式和慣例塑造出來的（包括影像如何取景，故事如何編輯，新聞主播的穿著，他們如何說話，他們是誰，等等）。而當我們在電影院裡看電影時，我們的經驗是受到電影機制的影響——漆黑的房間、投射到銀幕上的影片、音效系統、新片引發的興奮感、無法用言語表達的情感，以及和我們一起欣賞的觀眾成員等。如果是在家裡用錄放影機觀看同一部電影，經驗則又不同。

打從電視在二十世紀中葉問世以來，就被形容成一種休閒消遣媒體。電視是一種持續性的電子呈現系統，它有播出時間表（這個部分隨著「點播」〔On Demand〕和「計次付費收看」〔Pay Per View〕等出現，以及電視節目發行錄影帶，目前正在轉變中）而且會連續傳送。看電視是一種社會活動，即使你獨自觀看也不例外，在這種活動中，我們意識到自己是該頻道廣大收看群眾的一分子，尤其是流行節目。看電視有時會在諸如客廳這類的集體性社會空間中進行，人們會在節目進行時聊天、進出空間或同時從事其他活動，例如吃東西、做功課等。此時我們的注意力是分散的。文化理論家雷蒙・威廉斯就曾提及所謂的電視流（television flow），即觀眾的電視經驗是一種夾雜著間斷（例如節目轉換和電視廣告）的連續性節奏。[6] 到目前為止，電視仍是以時間為基礎的，並且建立了數日、數月，甚至數年（有些肥皂劇便是如此）的敘事流，這種敘事流有一種特別的持續性和我們的生活交織在一起，並建構出我們的日常經驗模式。它所提供的現象學經驗和電腦之類的科技不同。當我們參與社交網站或線上遊戲時，雖然是獨自坐在電腦螢幕前面敲打鍵盤，卻是置身於某種社會「空間」當中——因為我們上

網交流的虛擬空間是一個無遠弗屆的寬廣場域。

　　關於我們如何理解和判斷日常生活中的媒體訊息，這點也有相當大的政治和文化差異性。例如，我們會有意識或無意識地將新聞媒體依其重要性和可信度加以排名，比方說，認為報紙比電視新聞可信，發現二十四小時的有線新聞比網路新聞可靠，或是認為網站新聞和部落格新聞多半比其他來源真實。我們可能會認為諷刺新聞是比較可靠的來源，因為它們的偏見非常明顯，不會偽裝成中立立場。我們也可能會根據不同媒體的新舊，以及它們比較傾向娛樂性、新聞性或資訊性來替媒體排名。我們會認為網路新聞比電視新聞來得更「即時」，因為網際網路總是和傳輸速度、全球範圍、跨國界這些觀念聯想在一起。

　　新聞在不同媒體上的呈現，也會影響我們的感知。以電視新聞為例，傳統的電視規格也可能會影響到我們對新聞真實性的感受。我們對電視新聞的感知是受到下列元素的塑造：新聞播報員的文化身分（他或她的性別、文化認同、衣著外表和聲調口音），以及他或她如何坐在主播台上（加上背景的新聞室畫面或是可以插入圖像的螢幕），如何取景、剪接，還有電視娛樂風格在廣播中使用的程度，外加精心打造的圖像、音樂和佈景，刻意模仿客廳之類的日常空間。所有這些面向——播報、服裝、化妝、髮型、構圖、佈景、影像和聲音的剪輯——都是在電視新聞的慣例中運作，藉此為我們所認為的新聞報導「內容」賦予意義。在美國，深夜時段諧擬新聞的喜劇秀（諸如《每日秀》〔The Daily Show〕和《科拜爾報導》〔The Colbert Report〕）則是非常擅於利用電視新聞慣例來搞笑，讓觀看得知新聞媒體是如何虛構故事和漏失故事。這類脫口秀扮演了某種論壇角色，藉此對電視新聞的公式、慣例、符碼和假設不斷進行分析和諧擬，召喚觀眾解讀這些符碼，並利用這些符碼重新詮釋以傳統立場呈現的新聞內容。

　　大多數的報紙和電視新聞頻道都會將它們的報導透過一套慣例轉移到網站上，這套慣例包括用不同字級的文字來吸引注意力，利用圖片來標誌故事線，複雜的連結結構，以及廣告、錄像剪輯、靜照和不同字體的混合。閱讀和觀看線上新聞需要一套不同的技巧，有別於閱讀報紙、觀看電視新聞或聆聽收音機。也就是說，媒體從來無法完全脫離其他媒體形式運作。它們隱隱地指涉其他媒體並提出評論。

在二十一世紀初的媒體風景中，介於新聞和虛構以及娛樂和資訊之間的界線，變得日益模糊。諸如《偶像》之類的娛樂節目擺明是以敘述形式在雕琢有特色參賽者的人生。晚間電視新聞節目的特寫故事會和稍早時段的戲劇節目的故事線有所連結，而實境電視秀則是會定期將選手推上隔天的晨間新聞。透過這些交叉引用的慣例，娛樂節目被弄得好像和政治與真實事件一樣，和我們的生活息息相關。

二十世紀末和二十一世紀初的全球媒體風景極為複雜。不論就媒體本身的層面或國族和文化疆界的層面而言，都呈現紛繁多樣的面貌。諸如報紙之類的傳統媒體形式，越來越以網路做為基地；電影在戲院與國際性電視上播放，以錄影帶和 DVD 形式出租，還可從網路上下載，並以高度發達的地下經濟在世界各地發行；電視則是藉由官方和使用者生產的產品移民到網站上。自1980年代起，電影工業就一直朝數位生產過渡，電影院預計在未來十年將改用數位投影。也就是說，電影正在變身為一種電子和數位形式。1990 年代評論家用**整合**（convergence）一詞來形容各種媒體形式的日漸聚集，原本各自獨立的器具和科技，例如照相機、錄影機、電話、聽音樂的裝置、網際網路和螢幕錄影軟體等，全都合併為一。而隨著這些形式的整合，我們看到先前不相統屬的媒體部門，像是電信通訊、電腦科技、電視和動畫產業等，也開始重新分配和兼併。整合的結果就是將原先各有領域的服務範圍（有線業、網路業、電信業）「捆包」在同一個供應者的旗幟之下。

當代媒體環境不只意味著媒體之間的分野變得更加模糊，它也意味著媒體的節目製播和消費方式有機會不再那麼單一化和集中化。如今，即便是最集權的媒體脈絡也是可以抗拒的，其中最驚人的例證就是1989年中國學生在天安門廣場的反抗事件，我們在第一章曾經討論過的那幅知名影像。天安門廣場在中國是一個公開表達政治訴求的知名場所，1919年後，至少有六起重大的抗議事件曾在該廣場上演。1989年，中國勞工行動主義者、學生和知識分子集結起來抗議政府腐敗並要求民主，當時中國政府採取的措施是封鎖了媒體報導，將外國新聞人員驅逐出境，並嚴格掌控中華人民共和國的相關報導。當時因為網際網路在中國尚未普及，支持抗議人士是用傳真機將學生抗議與在天安門廣場遭到殘酷屠殺的消息傳

送到世界各地。即便是處於媒體受到極度壓制的情況下，新媒體和新的通訊形式還是有很多方法可以協助政治抗爭，這就是其中的範例之一。

　　媒體的取得和資訊的流通，在中國內外依然持續引發爭議。中國行動主義者利用簡訊、即時通和聊天室來組織抗議行動，對汙染和腐敗之類的議題提出反對意見，並抨擊政府以警力監控網際網路，然而政府的監控日益嚴格，往往訊息才剛貼出幾分鐘就遭到刪除。中華人民共和國公安部門在1998年設置名為「金盾工程」（The Golden Shield）的網路防火牆，但距離堅不可摧的程度還很遙遠，而「Freenet」之類的軟體也讓中國網民越來越容易在不被偵測的情況下收發信息。這些細節證明了，即便是在嚴格的國家管控之下，網際網路依然是一個協商和多向流動的空間。

廣播、窄播和網播媒體

在我們思考不同的媒體形式時，它們能觸及到的閱聽眾範圍是其中的一大關鍵。廣播（從某一中心點將訊息廣播到許多不同的接收點）和窄播（透過電纜或其他方式鎖定利基閱聽眾）就是其中的一項重要區分。隨著電視在二次大戰之後日益普及，在大多數地區它都屬於全國性的廣播媒體，在某些國家中還會附帶一定數量的地方性節目。最初，長距離的全國性傳輸是倚靠電纜或天線（「社區天線電視」〔CATV〕早在1938和1948年就分別於英國與美國啟用，主要是用於山區傳輸），到了1960年代，衛星傳輸引進，讓長距離廣播變得更加方便。在諸如非洲這樣的地區，衛星傳輸的意義更加重大，因為人口稀少地區不容易架設電纜，因此直到今天，衛星依然是南非最主要的傳輸形式。廣播模式取代了早期的窄播和社區型電視台，有了衛星傳輸後，就連全球性傳輸也沒問題。隨著區域範圍的擴大以及潛在市場的增加，廣播網所製作的節目也越來越傾向全球或「大眾」文化的口味，自此取代了早期社區電視的模式。

　　1970和1980年代，有線傳輸在北美、東亞、澳洲、歐洲，以及部分的中東和南美地區相繼崛起，引進了窄播模式，讓社區性節目在缺席將近二十年之後重新有了生機。它同時也助長了特色性有線頻道和二十四小時新聞頻道的發展，並讓

多語言性的節目越來越多，為世界各地離散流移（diasporic）的閱聽眾提供服務。中文、韓文、印度文和西班牙文的頻道，讓世界各地的離散族群可以收看到故鄉語言的節目，而諸如美國CNN、英國BBC和法國TV5之類的頻道，則是透過有線系統向全球散布新聞。在美國，這同時意味著「少數族群」電視網的興起，例如黑人娛樂電視（Black Entertainment Television, BET）。服務南北美洲閱聽眾的西班牙文電視網，也是全球窄播領域的一大要角，例如「世界電視台」（Telemundo）和環球視野（Univision）。到了二十一世紀，不斷增生的電視台和節目內容更是進入另一等級，可能會給人一種選擇暴增的表象。然而我們應該注意，提供更多電視網和節目讓消費者選擇，並不等於提供更多場合讓不同的聲音與意見得以表達。也就是說，我們不能把提供更多消費產品讓人自由選擇，與表達意見的自由畫上等號。事實上，某些有線電視現象的評論家甚至強調，有線電視網的增加反而讓電視產業現存的種種問題更加惡化，例如在管理和人員雇用上缺乏多樣性，以及利用種族、族群和性別刻板印象不斷複製傳統的節目製作。

1960和1970年代的網際網路發展，以及1990年代初家用電腦市場的擴張和網站的公共化，為以廣播與窄播為主的媒體風景帶來戲劇性的改變。網際網路和網站所帶來的首要轉變，是讓媒體朝多方位通訊網發展，整合多種媒體形式，並將參與媒體的民眾視為積極的「使用者」而非被動的觀看者。在網際網路初期，這項趨勢是從文字交流的簡單形式開始，像是電子郵件以及電子郵件列表討論小組。而1991年供大眾採用的全球資訊網問世，更是將消費者取向的製圖能力和圖形介面結合起來，大大改變了以電腦為基礎的觀賞權和作者權。以今日的科技能力，觀看者暨使用者可以輕輕鬆鬆在資訊網上製作和修改自己的影像和錄像。使用者可以將內容和影像上傳到個人網站或是集中管理的網站論壇，而且在某些情況下，還可以把他們的影像、錄像或部落格公開，讓成千上萬的其他觀看者欣賞評論。

網路上的成功故事吸引了眾多注目眼光。例如，美國貢薩格大學（Gonzaga University）學生喬·貝雷塔（Joe Bereta）和路克·巴拉茲（Luke Barats）製作的YouTube影片在華盛頓斯波坎（Spokane）贏得影片競賽後，馬上就累積了超過一百萬的點擊率，NBC電視台還給了他們一紙六位數的合約，請他們製作情

境喜劇和插圖。諸如此類的故事層出不窮，因為媒體集團開始利用YouTube之類消費者網站一方面獵尋有才華的人，一方面追蹤和撤銷那些明顯侵犯著作權的官司。到了2007年，NBC和Viacom雙雙捲入侵權官司，控告Google旗下的YouTube（Google在2006年取得該公司）網站張貼該公司的影片內容。這些訴訟所提出的幾個重大問題之一是，那些擁有網站的公司在什麼樣的限度下可以受到保護，不須為使用者的行為負責。法院得解釋1997年制定的數位千禧年著作權法案（Digital Millennium Copyright Act）中的安全港條款（Safe Harbor Provision）的適用範圍，該條款是為了保護網站所有人免除責任，但要求它們一旦收到著作權擁有者的通知，就必須立刻將侵權物件移除。在1997年法案制定之際，能取得高速網際網路連結的使用者還很稀少，但是到了2007年，在數量驚人的全球使用者中（估計超過十億），已經有相當高的比例可以取得高速連結，讓影片分享變得遠為普遍，這點從YouTube在全球各地的受歡迎度就可窺見一斑。

我們或許會說，這一小群不知名的製作者能夠靠著挪用來的圖像接觸到廣大觀眾，是一種僥倖，靠的是他或她有本事遊走在法律邊緣，包括那些保護言論自由和合理使用的法律，以及那些維護媒體文本和影像合法擁有者的智慧財產權的法律。當然，這些模式都是企業的宣傳策略，目的是要把所有特定網站的點擊率公諸大眾，並讓終端使用者可透過這些受歡迎的網站進行搜尋。而在YouTube這類脈絡中所浮現的大眾品味，也就成了產業成功的潛在指標，即便這類成功所能持續的時間相對短暫（因為有才華者大多會和這些網站簽訂合約，以便取得邁向成功的短暫契機——網路合約的壽命）。然而這類網站卻也徹底改變了廣播和窄播媒體的觀念。

1990年代到2000年代初，媒體評論家紛紛提出警告，一個全球性的數位分裂時代已告浮現。網際網路的早期發展者歌誦這項媒體擴張連結的能力，並可繞過官方的傳播監督和管理結構。「資訊渴望自由」是網際網路早年的迷人口號之一，而這種無障礙進入的風氣竟然一直維持到一種令人驚訝的程度，儘管企業已透過優勢所有權接收了資訊網的大部分領域，並利用這項媒體來強化宣傳和推銷——例如在你的「免費」雅虎帳號上利用彈出視窗和橫幅進行宣傳。在西方民主國家，擁有電腦和使用電腦已變成中產階級可以負擔的日常生活，然而開發中國

家的民眾，卻是第一次取得網際網路發展者所預見的這種進出「自由」，這點益發加深了西方民眾與開發中國家大多數民眾之間的隔閡，因為對後者而言，取得電腦在科技上和經濟上都是不可能的夢想。想要使用網路網路，必須強化電話線或電纜線的鋪設網，不管是政府或企業，如果企圖把進入路徑延伸到那些具有堅強消費實力的地區之外，就必須先跨越這個先決門檻。

為了回應這些顧慮，某些全球數位文化的發明家和提倡者正在不斷發展一些替代方案，像是「一童一筆電」（One Laptop Per Child）計畫，該計畫是由麻省理工學院電腦先驅和《Wired雜誌》（*Wired Magazine*）的創辦投資者尼可拉斯·尼葛洛龐帝（Nicholas Negroponte）發起，是一項全球性的倡議行動，他們挑選了一些貧窮的偏遠和都會地區，這些地方因為地理和／或經濟原因使得網際網路和資訊網的取得度偏低，希望讓這些地區的所有學童都能擁有電腦。[7] 這項計畫不只對學童有利，他們可以利用太陽能發電的電腦在課堂上學習，還因為學童每天晚上都可以把電腦帶回家，因而促進了成人的電腦使用技巧和基本的識字能力。這項倡議背後的想法是，如果參與全球網路在「富有」者眼中已經變成以民主方式參與日常生活的必備前提，那麼擁有這項資源的人就有責任將這項科技轉移或擴散到那些沒有能力為自己買進這項技術的人們手中。

消費者暨使用者產品、家庭娛樂和網路媒體的爆炸性成長，透露出廣播傳播的模式已經失去它的大半優勢。不過媒體工業合併的趨勢倒是越演越烈，舉凡網路、有線頻道、報紙、製片廠和其他娛樂媒體，如今都是巨型媒體集團的一部分（特別是在美國）。因此，儘管傳統媒體工業的觀眾群正在流失，但是諸如Viacom、迪士尼、福斯、GE和新聞集團（News Corporation）等媒體集團，則正在積極圍標新媒體形式的所有權。[8] 媒體學者暨行動主義者羅伯·麥克切斯尼（Robert McChesney）曾經以編年方式記錄了美國聯邦通訊委員會（Federal Communications Commission, FCC）從1990年代到2000年代的所有政策更張，這些變化進一步限制了政府對於媒體所有權的管制，便利私部門的合併以及新品種的壟斷集團產生，這些集團橫跨電訊、電視、印刷報紙、電影工業、網路、娛樂和遊樂場所等領域，甚至還涉足到令人眼花撩亂的各種其他產業（食品、石油、服飾、玩具）。[9] 麥克切斯尼指出，新的全球媒體是一個由大集團組成的小世界。

大眾媒體批評史

大眾媒體可以接觸到這麼多的全國性和全球性觀看者，這樣的能力自古以來便賦予媒體工業相當大的權力。由於大眾媒體興起的時間，正好和工業化以及人口離開鄉村往都市中心移動的發展同步，這項事實讓許多理論學者認為大眾媒體腐蝕了人際關聯和團體生活，並助長了傳播和認同模式的日益集中化。最著名的歷史性論述，是由傳播學者賀伯・許勒（Herbert Schiller）在他為數眾多的出版品中所提出，包括《心智管理者》（*Mind Managers*, 1972）和《資訊不對等》（*Information Inequality*, 1996）等，許勒警告我們，私營的媒體利益接掌了公共空間，大眾通訊則是操縱在軍事暨產業的複合體手中。他批評美國的媒體帝國主義從引進錄影帶開始一直橫跨到網際網路興起的時代。許勒指出，大眾媒體的功能其實是做為文化帝國主義的工具，提供一種中央集權的方法來動員新興的全球大眾社會，這個社會是以統一化的政治精神為核心，由優勢國家將這種精神灌輸給力量較弱的國家與人民。許勒表示，除了工業發展之外，國家也透過引進傳播和媒體系統而達到現代化，使得那些引進現代化的外部供應者（例如跨國媒體集團）有機會誘使、壓迫或賄賂國家政府和企業領袖去支持和推廣媒體公司母國（通常是西方和資本主義式）的政治價值和結構。大眾廣播的概念，連同它可以將相同的訊息傳送給跨國界的大量民眾的能力，促使這世界更加順從於主流優勢的政治和文化思想。[10]

　　許勒對於媒體的基本評論，由某些當代媒體評論家傳承下來。2006年電視研究學者提摩西・黑文斯（Timothy Havens）指出一項令人震驚的統計數字：負責決定全世界電視市場的收購和分配的專業人士，竟然只有幾千人，而這些專家的決策基礎並非根據觀眾的品味，而是取決於機制的誘因有多強。他的論點是：市場決定了全球觀看者可以收看到怎樣的節目。[11] 這個事實清楚告訴我們，多樣化的節目製作並不意味著擁有權和決策的多樣化。不過，也有些評論者抱持相反意見，例如電視學者約翰・費斯克（John Fiske），他在1980和1990年代撰寫了和流行文化與大眾媒體有關的文章，提出這樣的論點：大眾媒體能夠讓不識字的人直接接觸到更多資訊，因而改變資訊流的動態，讓它變成一條更民主的河流。[12] 媒

體理論家洪宜安進一步
拓展這個想法，認為閱
聽者這個概念本身是在
商業或公共服務部門中
被想像或建構出來的，
做為一種便利的方式，
可以從概念上將潛在消
費者集結成群，這種方
法雖然有利於行銷目
的，卻無法捕捉到觀看
者獨特且多樣的品味、

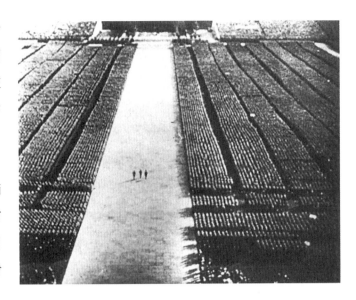

圖6.4
萊芬斯坦《意志的
勝利》，1935

詮釋策略和實踐。[13] 諸如麥克切斯尼這類當代大眾媒體評論家也表示，新科技依
然是被當成強有力的政治宣傳或大眾說服工具。傳統派強調，各種傳播科技有可
能由上而下被統一成單數的「媒體」。至於費斯克和洪宜安，則是提供了一種比
較多元的觀點，強調閱聽眾成員在與電視交手時，既會採用自身文化脈絡的獨特
手法，有時也會反抗正規和／或優勢的觀看與詮釋方式。不過，許多媒體研究者
都把觀眾視為媒體系統和訊息的受騙接收者或被動觀看者，這與我們在第二章所
提到的許多觀看策略理論正好相反。

　　有一派批判觀點指控大眾媒體是一種宣傳形式。這種宣傳效應的重要範例之
一，就是德國在二次大戰前夕利用影片來支持納粹興起。德國電影導演蘭妮・
萊芬斯坦（Leni Riefenstahl）就是個有名的例子，她與納粹黨合作，拍攝宣傳影
片，鼓舞德國大眾熱誠響應納粹黨的精神。她在1935年的影片《意志的勝利》
（*Triumph of the Will*）中，記錄了1934年的紐倫堡黨代表大會。許多人都認為該
影片是使用視覺影像對觀眾灌輸或強化政治信仰的最佳範例之一。1934年的這
場集會被設計並建構成一場大眾視覺奇觀，讓人們在腦海裡留下深刻印象。擔任
這部影片執行製作的希特勒，召集編劇和拍攝團隊，用一連串特殊技術，包括空
中拍攝、長焦鏡頭、多部攝影機和精心設計的跟拍系統，製造出一種全國上下團
結在希特勒統治之下的印象，事實上，當時他的政黨和領導權才剛度過一場來自

國家社會主義黨（National Socialist Party）的嚴重挑戰。他使用超過三十部攝影機和由萊芬斯坦所領導的大隊人馬來記錄這件大事。影片呈現出驚人的戲劇效果和構圖，在影片中，希特勒不僅被塑造成主眼（master eye），將所有的集會群眾和整座城市攝入眼中，他同時也是所有群眾目光凝視的唯一焦點。影片以希特勒的飛機俯衝進入城市的壯觀場景拉開序幕，然後轉切到飛機視線所及的城市景物，有如希特勒正在視察他的王國一般。接著我們看見希特勒出現在人群中的諸多鏡頭，這些以低角度拍攝的鏡頭旨在強調他的權勢，並把他當成歡呼群眾的焦點所在，這些人正在尋找機會注視他，而當希特勒終於和他們的視線交會時，群眾凝視的目光全部集中在他身上。《意志的勝利》是觀看實踐可為國族主義和偶像崇拜提供服務的完美例證。

當然，我們不能把所有的宣傳都和納粹以及該黨催生意識形態立場的做法畫上等號。影像可供許多政治目的使用，媒體也會在不同文化中為不同的社會目的提供服務。例如，班雅明在〈機械複製時代的藝術作品〉一文中，便呼籲革命學生和勞工團體運用印刷的力量，別讓它落入政府和企業手中。在美國和其他許多國家，電視多半是做為家電設備，並且是居家這個私密空間裡的主要舞台，不過在德國和日本，電視一開始是擺在公共空間供眾人集體收看的。電視崛起於納粹時期，是一種國營工業，用來鍛鑄強烈的集體意識形態。正因如此，它也是用來說服大眾的一項利器，就像黨代表大會一樣，人們實際聚在一起表達對黨的支持。從這個觀點來看，在公共空間針對同一景象進行集體性的觀看實踐，可說是打造大眾意識形態的一種重要經驗。不管我們談的是在黨代表大會中注視希特勒的群眾，還是在人滿為患的房間裡收看支持納粹的電視節目，這點都能成立。媒體即宣傳的概念是理解大眾媒體如何推廣大眾意識形態的途徑之一，該派將閱聽者視為無差異性的大眾，很容易就能被媒體訊息說服。

其他一些受到行為溝通研究影響，致力於實證方法學的大眾媒體評論家，也曾提出好幾種不同的模式來理解媒體效應。所謂的「皮下注射針頭」（hypodermic needle）或「魔術子彈」（magic bullet）效應，是二十世紀中葉很流行的一種理解媒體效應的模式，而該派的影響力至今仍可在一些評論家的作品中看到，這類評論家指責媒體藉由電腦遊戲以及犯罪電影裡的動作，將暴力行為模式化。皮下

注射針頭模式認為，媒體對閱聽眾具有直接而立即的影響力，媒體利用文本將觀念「注射」到觀看者腦中，透過這種「下藥」行為，培養出一群被動的追隨者。我們不只可以在納粹統治下的媒體效應中觀察到這種模式的影響力，還可以在呼應廣告與遊說產業之成長的新興消費行為中看到。但是這種模式無法說明媒體文本、科技、生產者和閱聽者之間，針對意義與實踐所來回進行的複雜協商。[14]

潘氏基金會（Payne Fund）在1930年代資助學者研究動畫片對孩童造成的效應，研究結論指出，孩童會受到影像內容的強烈影響，而且觀看這類電影的兒童一般說來在學校裡的表現都比較差，自此之後，研究大眾媒體對社會行為所產生的效應，一直就是思考媒體的一個共同模式。這些如今大多已聲名狼藉的研究，首次掀起大眾的恐懼，害怕媒體（電視和網際網路等）會對孩童造成不良影響。電視因為是社會媒體的主流，所以一直是研究媒體對社會凝聚與政治投入之影響的學者的關注對象。例如在1950年代，美國國會曾舉行公聽會，探討電視對於青少年違法行為的效應，時至今日，兒童、電玩和網際網路也是效應研究的共同主題。每次只要有兒童在學校或家中犯下暴力或暴力威脅的案件出現，媒體的角色就會再次浮出檯面，政治人物不時還會引用一些過時的研究來支持自己的論點，痛批暴力影像是暴力行為的效法模型。政治領袖並不理解媒體的運作方式，也不知道這種簡化的效應模式對我們造成多麼不良的影響，關於這點，媒體學者亨利‧詹金斯（Henry Jenkins）說明得很清楚，美國國會傳喚他出席，針對透過媒體「販賣暴力給我們的兒童」提出證詞。詹金斯在描述這次經驗時，回想起那些關於媒體再現工作的簡化認定和誤解，對於媒體的恐慌如何展開，以及他如何試圖告訴聽證會，必須思考觀看者會用許多複雜的方式來製造意義，但是根本沒人理睬他。詹金斯強調，流行文化並非問題的根源。[15]

有關媒體和流行文化對社會行為的影響這個論題，有些思考模式是來自哲學和藝術脈絡。居伊‧德波（Guy Debord）完成於1967年的《奇觀社會》（*Society of the Spectacle*），就是1960年代分析集體觀看實踐和媒體的名著。德波是情境國際（Situationist International）的創始會員，他們是一群法國社會理論家，和稍早的未來主義、達達主義及超現實主義等藝術風潮關係密切。他們想要模糊藝術和生活的界線，追求不斷轉型的生命經驗。德波描述了二十世紀後期全球經濟的社會秩

序如何透過再現系統發揮其影響力。奇觀這概念既是「促進一致性的工具」，也是一種在人群當中鍛鑄社會關係的世界展望，在這種展望中，影像和凝視實踐佔有核心地位。他認為，所有直接存活過的東西，最後都會淪為一種再現，僅此而已。[16] 自此，情境主義者就變成1960年代抵抗媒體影響的某種策略象徵。今日的藝術家和作家會回頭參照他們，藉此展現自身對大眾影像的批判有多激進，**圖6.5**的展覽海報就是一例。他們熱愛利用游擊戰術和創意獨具的出版風格，來介入同質化的日常生活體驗。

奇觀一詞指的是，某一事件或影像在視覺展示上特別讓人感到驚訝，驚訝到會讓觀看者心生畏懼的程度。提到奇觀時，我們通常會聯想到某種巨大規模，像是煙火秀、令人敬畏的超大影像，以及IMAX電影銀幕等。然而德波和情境主義者最感興趣的，是做為社會隱喻的奇觀，以及我們如何在一個持續不斷的奇觀中生活。雖然德波和情境主義者的根基是1960年代的社會運動，但我們也可以說，該派的想法以及奇觀世界的切中性，已經在接下來的幾十年間達到新的高點，特別是「媒體奇觀」以及政治事件的「空洞」奇觀。電玩的虛擬世界、虛擬環境，以及擬像生活，全都是奇觀的範例，在這些奇觀的背後並沒有「那裡」存在。

在媒體和文化工業化這個領域裡，最具影響力的批判之聲來自於法蘭克福學派（Frankfurt School）的理論家，他們在戰後時期將馬克思理論應用到文化研究相關領域，1960年代時，該派的影響力與德波

圖6.5
「情境國際：1957–1972」展覽海報，波士頓當代藝術中心，1989年10月–1990年1月

不相上下。該團體的成員包括馬克斯・霍克海默（Max Horkheimer）、西奧多・阿多諾（Theodor Adorno）和赫伯特・馬庫色（Herbert Marcuse）等人，他們出版了一系列文章，批判戰後娛樂和流行媒體的資本主義和消費取向，遭他們點名的媒體包括通俗電影、電視和廣告。法蘭克福學派的大多數成員，都是在1930年代從歐洲逃往美國，脫離日益逼近的法西斯威脅，但是他們發現，美國社會也是危機四伏，文化日益淪為陳腔濫調、大量生產式的無病呻吟、空洞蹩腳、形式主義，等等。根據法蘭克福學派理論家的說法，「文化工業」（cultural industry）是一種創造公共大眾又迎合公共大眾的實體，可悲的是，這些大眾不再能夠區別真實世界和由流行媒體集體製造出來的幻想世界。在他們針對文化工業所提出的經典著作中，阿多諾和霍克海默明確劃分出大眾娛樂與藝術之間的界線。[17] 在這種高雅和低俗文化的區分中，他們批評文化工業只會製造宣傳工業資本主義的影像，只會再製現狀並順服於優勢社會秩序之下。就他們的觀點而言，文化工業在消費者當中散播虛假意識，鼓勵大眾漫不經心地買下足以讓資本主義蓬勃發展的信仰體系或意識形態。必須指出的是，當阿多諾和霍克海默開始發展他們的媒體理論之時，正是1930年代納粹在德國崛起之際。因此，這些人開始形塑其媒體理論的時間點和文化脈絡，正好就是媒體被有效用來創造毀滅性和謀殺式國家法西斯意識形態的時候，而他們1944年在美國提出「文化工業」一詞時，二次大戰仍在如火如荼當中。

　　文化的同質化，是法蘭克福學派批判的核心重點之一，特別是文化生產工業迴避創新、支持標準化產品這點。他們認為，如果文化是商品，那麼價格就應該降到和票價一樣。商品化的文化生產一種偽個體性，某些毫無才華的名流被捧成獨一無二，但他們本身根本毫無個體性可言。法蘭克福學派的理論家強調，大眾媒體為資本主義經濟創造出美味可口且看似不可避免的優勢地位和壓迫力量。

　　至於「大眾」或觀看者對大眾媒體能有什麼樣的積極作為，則不是法蘭克福學派及其門徒的關注焦點。雖然他們關心媒體對大眾所產生的效應，但他們並不想探討人們詮釋和使用媒體的方式。有關抗拒式觀看、文化挪用、主觀性或其他心理因素等概念，都是在稍後由其他理論家提出，藉以修正法蘭克福學派過於泛論化的批評。法蘭克福學派也在藝術和大眾文化之間畫出明確界線，建立了高

雅、低俗文化的二分法（雖然他們也宣稱，大多數的高雅藝術都已賣給文化產業）。雖然法蘭克福學派的媒體理論以高傲的態度俯視觀看者，且無能檢視發生在觀看者與文化製造者之間的複雜協商關係，但是他們對文化工業效應的批評——一言以蔽之，就是「整個世界都是通過文化工業的濾嘴而成形的」——直到今天仍然能夠引起共鳴。[18] 拜法蘭克福學派之賜，這已經變成某種常識觀念，亦即：我們是透過對媒體和藝術的觀看實踐來體驗生活。

自1980年代末期起，評論家開始質疑「高雅藝術 / 大眾媒體」的二分法，並認為我們的媒體經驗在二十世紀末已經變得太複雜、太多樣，再也不適用於媒體意識或媒體文化這種一體統包的分類法。我們有許多文化，許多媒體工業，也有許多再現意義的方式，所以統一的大眾文化和單一的媒體產業這種概念，已不足以用來談論現今的狀況。再也沒有單一的大眾閱聽者。民眾已經碎裂成各式各樣的文化和社群，其中有些人會用挑戰的姿態來回應藝術和媒體，有些甚至會改變主流文化工業所製造出來的優勢意義。此外，文化工業也不再生產統一規格的產品。文化工業為了吸引特定觀眾而逐漸發展出五花八門的藝術和媒體形式。因此，媒體也可能具有挑戰優勢意識形態和社會秩序的反霸權力量。然而，只要稍微瀏覽一下世界各地的電視節目，我們就會發現，就文化標準化這點而言，法蘭克福學派確實切中要害——那些節目大多是重複今日大眾主流電影和電視的規格、類型、敘述、公式和慣例，可以看出相當明顯的全球性文化標準化現象。雖然我們可能會認為網路媒體打破了這種標準化模式，但我們在網站中看到的內容，同質性還是非常高。

當代媒體的弔詭還包括這點：從標準化的娛樂節目製作，到反諷與抵抗性的節目製作，或是從使用者詮釋節目到使用者自行生產五花八門的網站媒體，其中有些確實是創新，但大多數都和最傳統的標準化節目沒什麼不同。不過，還是有許多人認為，媒體的碎裂化也為眾多使用者開啟了新媒體的新領域（然而，諷刺的是，另一方面，這些媒體形式也變得越來越沒實驗性，越來越傳統）。顯然，複數的媒體文化一詞，還是最適合用來描述二十一世紀的視覺文化。

媒體和民主潛力

當二十世紀的人們日益憂心、恐懼大眾媒體會改變社會之際，也有一種相反的聲音存在，認為大眾媒體是一個有前景的、可用來推行民主理念的場域。抱持這種觀點的人將傳播科技視為公民大眾的賦權新工具，可以促進資訊的公開流通和意見的交流，進而鞏固民主的根基。他們強調，個人和團體都能利用各種媒體的個別潛力來推展抗拒立場或反文化觀點。

社區電視或設有公用頻道的有線電視，就是媒體可以培養多元表達的範例之一。美國聯邦傳播委員會（Federal Communications Commission, FCC）在1972年制定有線電視的法源基礎時，便強制規定經營有線電視的公司必須在最頂端的電視市場中預留三個頻道供教育、當地政府和公共使用。任何團體或個人如果想使用這類廣播，每週至少可以擁有五分鐘的節目保證時間。有線公司必須提供可供社區使用的生產技術和設施。社區電視是由社區成員以低成本製作並完全針對在地觀眾，在美國，這類節目是以在地接收的方式製播，並在其他全國性電視系統中以補助性節目方式製播。公民可以透過這種模式，把電視當成一種工具，感受到自己與社區之間的連結，並取得更多和當地議題有關的資訊。至於公用節目的製作，則是拜紙老虎電視（Paper Tiger Television）之賜，這是一家紐約的非營利性新聞媒體組織，該組織自1980年代起便製作媒體批判節目，以文化批評和藝術圈的人物為重點，利用這類節目當成某種主機，傳播對於當前新聞的另類調查觀點，例如1985年6月推出的《喬姆斯基閱讀紐約時報：追求中東地區的和平》（*Noam Chomsky Reads the New York Times: Seeking Peace in the Middle East*）。（紙老虎後來擴張成深碟電視〔Deep Dish Television〕，透過衛星傳播獨立媒體。）雖然公用頻道節目的閱聽眾數量很少，而且壽命短暫（1980年代起，隨著有線電視的管制條例逐步放鬆，這類節目的規模也日漸縮小），但無論如何，這類節目還是可以做為民主理念的一種模式，證明大眾媒體可以為多元或「小眾」的利益和需求服務。在紙老虎電視早期製作的一個節目中，有許多片段是在看似紐約地鐵車廂的廉價場景中拍攝，由媒體評論家許勒在裡面閱讀《紐約時報》，指出這份最受尊敬的美國報紙的遣詞用字和編輯選擇當中，潛藏了哪些意識形態。

認為媒體具有民主潛力的觀點，直接挑戰了大眾媒體或大眾社會這個概念本身。該派強調的重點是，個別的媒體形式在發展小規模社群和認同上所具有的潛力。例如，儘管有線電視頻道有許多是模仿無線電視網，但其節目內容的範圍和種類已非常多樣化，根本無法提供一致性的想法，告訴觀眾公共文化可以是什麼和應該是什麼。某些有線電視頻道是針對特定語言的觀眾，諸如說西班牙語、中文或韓文的離散流移族群。有些則是鎖定具有共同品味、興趣、年齡或性別的閱聽眾。不過，當我們檢視這些頻道的擁有人時，就會發多樣性降低許多。例如，迪士尼公司也擁有ABC電視網；針對兒童觀眾的迪士尼頻道；迪士尼亞洲（和迪士尼馬來西亞、迪士尼英國等等）；鎖定女性觀眾的生活時光電視網（Lifetime Television network）；A&E（藝術和娛樂）；以及其他許多頻道。

在那些認為媒體具有極大的民主和解放潛力的人當中，要數加拿大傳播學者馬歇爾‧麥克魯漢的作品最富衝擊性，他是在1950到1970年代完成他最具影響力的一些論著。麥克魯漢以擅於創造引人注意的短句著稱，其中又以「媒體即訊息」（the medium is the message）和「地球村」（global village）這兩句流傳最久。麥克魯漢認為電視和廣播就像天然資源一樣，在那裡等著人們挖掘，用它來促進人類對於這個世界的集體經驗和個人感受。他同時也指出，媒體只是我們天生感官的延伸，可幫助我們和遠方的社區、身體做聯結。他在1960和1970年代的研究中，分析資訊流的速度如何透過媒體對在地、全國和全球的文化造成衝擊，影響相當深遠。

麥克魯漢覺得媒體科技賦予我們的身體更大的潛在力量，它在延伸我們感官的同時，也將我們個別的力量延伸到這個世界。單是使用可增加聯繫範圍的科技這項行動作本身，就會讓使用者感受到一種更新、更大的規模，而這正是媒體「訊息」的一部分。他舉了一個假設性的例子，一個不懂英文但每晚收聽BBC新聞播報的非洲人。根據麥克魯漢的說法，光是聆聽播報員的聲音，就足以讓這個人覺得自己充滿了力量。至於內容是什麼並不重要。這裡的「訊息」在於，這個人和世界的關係因為透過與全球性媒體的接觸而豐富、擴展。有趣的是，麥克魯漢選擇的例子會讓我們想像那個人的國家（假設是前英國殖民地，因為他收聽的是BBC）和擁有媒體的國家（英國）之間的晚近殖民關係。相對於麥克魯漢，我

們想問，這名非洲人除了從BBC這個與往日殖民權力有關的媒體中得到「賦權」之外，可不可能產生更矛盾的關係呢？收聽來自殖民中心之新聞廣播的接受者，會不會其實是抱持批判與反抗立場的聆聽者呢？

可攜式的消費型錄影科技在1960年代末期問世，使得藝術家、行動主義者、在地社群和政治團體有史以來第一次可以製作自己的錄影帶。有些人認為激進分子和行動主義者的游擊電視（guerrilla television），是對抗優勢電視和新聞訊息的一種工具。游擊電視的擁護者相信，若將製作工具交到尋常百姓手中，將有助於為公民賦權，讓他們可以更自由地表達自己，並脫離大眾媒體的塑造和「洗腦」。此舉也被視為新傳播革命的正面結果，這場革命將孕育出一個媒體地球村。例如，在1972年，就有一群自稱為「最高價值電視台」（Top Value Television, TVTV）的錄影行動主義者，拿著可攜式錄影設備到共和黨全國代表大會上，

圖6.7
最高價值電視台,
《再四年》,史基
姆伯格採訪新聞記
者,1972

拍攝有關尼克森連任的另類影片──《再四年》(*Four More Years*, 1972,「再四年」是尼克森的競選口號;1972年民主黨黨代表大會的錄影帶也已製作完成,名為《全世界最大的電視攝影棚》〔*The World's Largest TV Studio*〕)。[19] 最高價值電視台利用進入大會的機會實際採訪了新聞,並從許多無線電視網不會報導的角度呈現了這場大會,包括反尼克森抗議人士的看法等。他們製作出來的產品給人一種直搗核心的感覺,因為他們不僅報導了代表大會發言席上的新聞,還包括大會禮堂外街頭抗議者的新聞。最高價值電視台充滿活力的勇敢風格,就像1970年代其他行動主義者的錄像作品一樣,展現出對於主流電視風格的抗拒,而該團體這種注視媒體「螢幕背後」的戰術,在那個傳統電視新聞慣例依然十分高張的時代,是相當激進的行為。2008年總統大選時,他們的戰略在支持歐巴馬「改變」訴求的學生所採用的校園攻勢中,取到強烈共鳴,後者利用個人網絡和網際網路為手段,進行草根式連結。

如今,麥克魯漢的許多想法已被人們回收再利用,做為觀看新媒體的方式。《Wired雜誌》更是把他奉為「守護神」,該雜誌創立於1993年,是與網際網路科技和網站文化有關的重要出版品。《Wired雜誌》秉持的精神就是某種科技烏托邦主義,而麥克魯漢那些朗朗上口的格言,像是媒體打造「地球村」的觀念等,又與數位科技和網際網路想要創造新形態社群的想法強烈共鳴。1965年,麥克魯漢宣稱:「再也沒有遙遠的地方了。在即時電路的協助之下,沒有東西於時間或空間上是遙遠的。它就是現在。」[20] 他的話如今看來就像預言。儘管麥克魯漢的地球村觀念深深呼應了當代的網路文化,但卻無法幫助我們理解,全球化如何在可上網和不可上網的人們之間,製造出新的不平等。

不過網路文化持續以民主性的方式滋生出各種靈感倡議。網站的創建者和擁護全球資訊自由流動的支持者紛紛強調,要把取得科技當成促進發展的手段。例如由資訊網發明者提姆・伯納斯・李(Tim Berners-Lee)創立的全球資訊網協會

（World Wide Web Consortium, W3C），其宗旨包括促進非專屬性的標準網路語言和協議。2008年，W3C在巴西主辦了一次研討會，主題是行動和網路設備有哪些潛力可為弱勢族群提供服務。諸如這類倡議以及本章稍早提過的「一童一筆電」計畫，全都是1960年代起瀰漫在麥克魯漢傳統中的人道主義和烏托邦媒體觀的延伸。對支持這項模式的某些人士而言，是民主理念驅動了科技的擴張，但是對其他人而言，自由主義企業也是一個強有力的刺激力量。在這類媒體與溝通形式的創建者當中，依然有相當多人認為，網際網路和資訊網應該免於政治管制和商業所有。

在許多人眼中，媒體有助於培養民主潛力的觀念，最近已在各式各樣被稱為Web. 2.0的「第二代」網站中實現，因為這類網站所進行的活動真是無比廣泛。這類網站像是部落格、維基、社交網站、「人對人」經濟交易網站（例如eBay和Craigslist），以及YouTube之類的網路媒體，已經遠遠超出原先做為使用者搜尋資訊用的資訊網模式。單單是新的軟體發展讓使用者可以輕鬆將內容上傳到資訊網上這件事，就在二十一世紀初啟動了一場行動大爆炸，原本的資訊網「使用者」搖身變成了資訊網的「生產者」。這項轉變最主要的面向之一是，改變了「業餘」的觀念和「專家」的概念——數以千計的政治新聞部落格向體制提出挑戰，最新事件的影像即時就被貼上網路，還有維基百科的條目是由多位使用者共同創作。這些真的是民主化在起作用了嗎？

在網路的取得和使用上所發生的種種轉變，已經讓我們聽到這樣的論述，認為網路媒體多麼有助於民主潛力的發揮。因此，重要的是，我們必須把下面這點考慮進去，那就是：儘管Web 2.0在很多方面都是新形態民主參與的重要象徵，並為政治和文化討論開啟了空間，然而不管參與這類社交網站和網站媒體的人數多有龐大，依然只佔所有資訊網使用者的極小一部分。在諸如這樣的開放系統內部，必然會發展出高低層級，而單是每天張貼在部落格上的資訊量總數，就足以創造出某種飽和。隨著主流媒體日益兼併和新聞部門屢遭裁撤，急速成長的部落格領域確實為論辯和論述提供了一個重要的反抗領域。毫無疑問的是，由非專業人士生產的影像，可以透過這類網站以前所有未有的方式在資訊網上贏得閱聽眾。無論是青少年從《星際大戰》電影中擷取下來要弄光劍的錄像，或是由非專

業人士撰寫劇本並贏得好萊塢合約的帶狀節目，或是某政治人物正在發表不受歡迎評論的影像，或是伊拉克戰爭退伍老兵拍攝的照片，這些影像都有可能被全球性的閱聽眾看到。

媒體和公共領域

今日，同時存在的許許多多不同媒體形式，也是人們用來創造某種**公眾**（public）概念的手段之一。因此，認為媒體具有民主潛力的想法，也催生出一種更廣泛的意識，認為觀看性公眾、全國性公眾和全球性公眾這三者，至少有部分是透過媒體形式建立彼此之間的連結關係。自從二十世紀初起，「公眾」概念一直是備受爭論的主題，同時激起了有關公私之間差異的激烈攻防。麥可・渥納（Michael Warner）曾經寫道，可以將「公眾」定義成一種論述空間，其中牽涉到陌生人之間的一種關係，在這類空間裡，公共言論既是個人的也是非個人的，是一種透過「論述的反思性流通」建構而成的社會空間，也就是想法的流通與交換。[21] 渥納指出，網際網路對這類想法流通所產生的影響之一，就是讓速度加快。也就是說，在報紙和電視這類比較傳統的媒體中，想法的流通是以每日和每週的間隔進行，但是在資訊網中，卻是以當下即時的速度上演。[22]

「公眾」的觀念一直和「公共領域」的概念緊緊綁在一起，後者指的是公眾針對當下議題進行討論和辯論的場所。這個模式的基礎概念是，在公眾和私人領域之間，以及在國家利益和私人市場的利益之間，有著涇渭分明的界線存在。然而，所有現代社會的政治場域總是會以不同程度涉入私人利益的元素。此外，以傳統的性別、種族和階級觀念來區分公眾和私人領域的想法，也需要重新思考。因為公私之間的區別往往是奠定在這樣的信念之上，亦即女人應該治理家庭這個領域，而男人則屬於商業和政治等公共場域。

「公共領域是指公眾討論和辯論得以進行的場所」這個想法本身，自從二十世紀初起，就一直是眾人爭辯的主題。公共領域理想上是一個空間，一個實際的地點、社會環境或媒體場域，在那裡，公民聚集一堂，辯論或討論社會的迫切議題。美國社會評論家華特・李普曼（Walter Lippmann）在1920年代就曾說過，公

共領域只不過是個「魅影」──在工業社會的混亂步調下，一般公民根本無法即時抓緊政治議題和事件，並給予應有的思考。從那之後，公共領域的觀念便深受德國理論家哈伯瑪斯的影響。哈伯瑪斯認為，現代布爾喬亞社會內部，已經具備可以支撐理想型公共領域的潛力。他把公共領域視為一群「私」人聚集在一起討論「公共」事務，並以這種方式介入國家權力。隨著報紙、沙龍、咖啡館、讀書俱樂部，以及各種可以進行公共議題討論的私人社會脈絡相繼興起，十八和十九世紀的歐洲自由派人士和美國中產階級，似乎就已經有能力在市民社會內部發展出可進行深入討論的公共場域。哈伯瑪斯還認為，公共領域一直受到現代社會內部其他力量的威脅，包括消費文化的興起、大眾媒體的興起，以及國家對家庭等私領域的介入。[23] 就理想狀態而言，他認為公共領域是參與式民主的象徵，是一塊公民可以無視於自身所處的社會階級，共同討論公共議題的地方，並能透過這種理性的討論，帶動積極而正面的社會變革。此外，哈伯瑪斯還相信，公共領域是塊不被私人利益（例如商業利益）玷染的公共空間，因而得以形成真正的公眾意見。

哈伯瑪斯的公共領域理論一直備受爭議。他所描述的十九世紀公共領域僅限於白種男性參與，而他的作品也因為將女性、黑人等其他人種，以及低階層民眾排除在外而遭致批評，批評他的人認為問題不只在於前人社會的種種限制，而是在於這種認知「公眾」的方式。換句話說，這類批判表示，一致性的公共領域這種想法不只是謬誤的，而且是奠基在排除法之上（因此不是真正的公共）。奧斯卡‧內格特（Oscar Negt）和亞歷山大‧克魯格（Alexander Kluge）在1972年寫了一本著名的哈伯瑪斯批判（1993年翻為英文），兩人在書中指出，必須把哈伯瑪斯想像中的公共領域重新構思成工人階級（「無產階級」）的公共領域，此外，十九世紀歐洲布爾喬亞公共領域的模式，實在太容易轉變成法西斯主義，就像德國1930年代的情況所證明的。內格特和克魯格兩人還更新了公共領域的概念，把媒體（包括媒體工業和另類媒體）當成一種對立公眾（counterpublic）。[24] 換句話說，他們期待媒體能為公共領域的討論做出某些正面貢獻，而不是像哈伯瑪斯那樣，將媒體貶抑為理性公眾論述的敵人。

當代學者為了了解公眾匯集和運作的方式，提出了多重公共領域和對立領

域的概念，取代單一聲音或單一集體的概念。例如，政治理論家南西・弗雷哲（Nancy Fraser）就指出，女人在歷史上被劃歸在私人的居家領域裡，被中產、上流階級歐洲白種男性的公共領域和論述排除在外。她進一步提出一種有用的女性或女性主義對立領域的另類理論，與其他公共論述和行動力的對立領域並存。[25]「對立公眾」認為，自己是以某種方式從屬於優勢公共領域，但它仍是一個民眾試圖在那裡對社會暢所欲言的場所。像弗雷哲這樣的理論學者會建議我們，想像有許多公共領域存在，它們可以相互重疊，在彼此的緊張關係中運作：勞工階級公共領域、宗教公共領域、女性主義者公共領域、民族主義者公共領域，等等。順著這樣的思路，諸如琳恩・史匹哲之類的女性主義媒體評論家表示，在公私領域之間畫出明確界線的假設，其實是一種打壓的手段，不只是要打壓做為女性勞動和活動場所的家務空間，還企圖取消媒體和家務空間的整合。[26] 渥納指出，男同志和女同志的性別文化可以被視為某種對立公眾，因為它是一個討論、辯論和流通想法的領域，但這裡的想法是有自覺地與較為優勢的公共有所區隔，而且是根據另類的稟性與協議組織而成，目的是要針對「什麼可以說和什麼不用說，做出不同的假設」。[27]

　　傳統廣播媒體會利用許多方法試圖打造出公眾對話的感覺，像是電視版的「小鎮會議」、Call-in脫口秀，或是邀請相關的人口和團體代表聚在一起討論爭議性話題。TV Worldwide 的「AT508.com 網路電視」頻道，就是同時利用網際網路和電視來促進公共參與的範例之一，該頻道於 2002 年世界殘障大會（World Congress on Disabilities）期間開播。該頻道提供免費網上直播，內容包括與殘障議題相關的討論區，並對美國國會復健法案第508 節（地位高於1990 年的殘障法案）的效果做了一番檢視，該法案授權聯邦機構提供資訊和資訊科技給殘障受雇者，讓他們可以和非殘障受雇者享有同一層級的取得和使用體驗。這些網路直播的討論區不僅是**關於**取得資訊，更是讓那些因為行動或官能殘疾而無法出席或全力參與這類會談的人，有了實際的參與能力。例如在 2007 年，當野火在南加州蔓延擴大之際，那些可能受到火勢或煙勢威脅的社群，便可透過各式各樣的網路，包括記錄風向和風力的氣象網站、顯示火勢擴散情況的地圖，以及相關的地方新聞廣播，密切追蹤火勢的進展和風向的轉變。他們也可利用手機和網際網路與鄰

居、其他地方的親友，以及當地的消防和警察當局保持聯繫。人們並非只是從遠方觀看這些新聞。他們也以積極生產者的身分參與通訊網絡，在瞬息萬變並和他們切身相關的情勢中，扮演關鍵訊息的散布者。

　　雖然哈伯瑪斯的十九世紀公共咖啡館十分有魅力，但事情的真相是，大多數的公眾都是以中介性的方式進行溝通，透過討論團體、時事通訊、新聞、書店、協定、會議、慶祝活動、小眾出版雜誌、網站、聊天室、電子郵件、簡訊、部落格討論、線上世界，以及其他媒體形式。根據現代社會脈絡想像出來的理想型公共領域，其組成分子更全球化，也更體現在文化生產之中。阿爾俊・阿帕杜萊（Arjun Appadurai）利用**公共文化**（public culture）一詞來暗示更為跨國性的公共文化，在這種公共文化中，媒體以及人的全球性流動都是二十一世紀形塑公眾觀念的關鍵因素。我們會在第十章繼續討論影像在全球公共文化中的流通。

全國性和全球性的媒體事件

促進閱聽眾之間的連結情感，向來是媒體最重要的功能之一。媒體可以確認國家情操，提供一種全國相聯的感受。而廣播藉由播放國際性的議題或事件，變成全球重要性的象徵，並提供一種方法，將廣大地區內受到影響的群體連結起來。班納迪克・安德森（Benedict Anderson）在1983年出版《想像的共同體》（*Imagined Communities*）一書，這本有關民族主義的分析論著影響極為深遠，他在書中寫道，現代民族國家是一種想像的政治共同體——同時把它想像成有限的（有其邊界）和至高無上的（自我統治）。安德森說得好，國族是「**想像的**，因為即便最小的國家，其成員之間大多一輩子都不認識彼此，不曾會面，甚至也不曾聽過對方，然而在每位成員心中，都有一種彼此融為一體的想像」。[28] 安德森指出，現代民族國家裡的許多凝聚因素，有助於創造出這些想像體的情感，其中之一就是全國性報紙的興起。雖然安德森並未討論到電視，但我們可以肯定地說，電視一直是打造民族認同的核心媒體，特別是在危機時刻。因此，某些批評家曾經指出，安德森的「印刷資本主義」（print capitalism）概念應該推而廣之，把「電子資本主義」（electronic capitalism）也包括進去。[29] 電視因為具備立即傳輸、公開

呈現，以及位於家庭私領域當中等特色，因此是培養民族認同感和集體性公共領域的一大要角（如同先前的收音機），特別是在二十世紀後半葉。電視在全國閱聽眾當中打造一種參與感，同時也透過連續劇和單元劇助長了彼此共享的民族認同。例如，阿文・拉賈哥波（Arvind Rajagopal）就曾寫道，印度的民族主義就是由風靡全國的電視連續劇《羅摩衍那》（Ramayan）滋養成熟，那是一齣印度史詩，從1987年在國營電視台連演到1990年。這齣印度史詩是以鄉愁的觀點回顧印度的歷史，經過電視這個管道的有效部署，發出宗教性民族動員的訊號。[30]

我們說過，在許多戰後文化中，電視是放在公共場合供眾人收看，直到家用電視市場全面被滲透為止。以日本的情況為例，在1950年代末有較多家庭擁有電視機之前，大多數人都是在大型戶外廣場上收看電視。城島俊也寫道，相撲是這類戶外廣播中極受歡迎的一種類型，有時可吸引數千名觀眾。[31] 稍後，諸如餐廳之類的營業場所也開始利用一起收看電視的風潮，在店內安裝電視供顧客欣賞。在電視時代來臨之前，英國的民族情感是透過行動電影拖車集結凝聚，拖車將新聞片從電影院帶到公共廣場，公民可以在這裡以更公開、更具互動性的方式和戰爭新聞緊密相連，這是黑漆漆的私密電影院無法提供的效果。因此，集體性的公開觀看可以召喚觀看者，把它變成全國閱聽眾的一員。安德森在描述想像的民族共同體時，特別強調在同一時間體驗相同事件的感受。而電視可以即時將訊息傳輸到廣大區域的能力，正好可以讓散布在不同地區的人們，藉由同時收看現場廣播的經驗，打造出全國共同體或全球共同體的緊密連結感。這些媒體創造出來的公共空間是虛擬性的，而非具體有形的。

過去幾十年來，各種媒體事件一方面證明了電視在打造同步性閱聽眾（simultaneous audience）上所扮演的關鍵角色，一方面也把這種感受擴散到更廣泛的同步性媒體當中。因此，媒體事件的同步性可以是地方性的、全國性的或全球性的，而且牽涉到極其多樣的生產者、資源和媒體。讓我們以2001年911恐怖攻擊為例，這是過去十年來最具全球性的媒體事件，四架飛機同時遭到劫持，一架墜落在賓州郊外，一架衝入維吉尼亞州的五角大廈，兩架直接撞上紐約世貿雙塔，讓雙塔在兩小時內化為瓦礫。雖然我們幾乎無法從公開資料中得知，劫機者對於911事件的新聞報導有何預期，但一般都認為，劫機的時間點是經過戰略規劃，

希望能為他們的行動吸引到最大規模的全球性觀眾。當第一架飛機撞上北塔時，只有少數攝影機捕捉到撞毀的影像，而且完全是出於巧合。法國影片導演朱勒·諾代（Jules Naudet），當時正在拍攝一部講述紐約市消防隊員的紀錄片，當他舉著攝影機往上瞧時，正好拍到飛機越過頭頂撞上北塔的鏡頭。這個影像後來變成紀錄片《911》的焦點所在，那是他和弟弟合拍的，記錄他們當天的經歷。[32] 十五分鐘後，當第二架飛機撞向南塔時，看到的人就多到數不清了，除了從曼哈頓下城的街道和屋頂親眼目睹之外，還包括從電視和電腦螢幕上收到的現場廣播影像，在第一架撞擊事件發生後，電視台便派出無數攝影機到現場拍攝相關報導。那些從街道高度拍攝到第二架飛機逼近南塔的電影和電視紀錄影片，多半不只有影像，還包括在現場收錄到的聲音。於是我們一邊看著飛機撞毀南塔的影像，一邊聽到攝影機旁邊千百名目擊者從下方傳來的恐怖尖叫。雖然攝影機鏡頭一路緊盯著飛機撞進塔裡的過程，但現場收音卻讓我們可以描畫出當時有千百名觀賞者正以驚訝的眼神從地面抬頭凝視，他們不敢相信十五分鐘之前發生的那起無法想像的「事件」，竟然會發生第二次。在安全距離之外收看實況轉播的電視觀眾，可以和這些見證者一起注視，並透過聲音媒介感受到他們的震驚和恐懼。

　　911是一起史無前例的全球性媒體事件，有千百萬分散世界各地的觀看者看過雙塔被撞及倒下的影像，就算不是在發生當下，也是在發生後不久。這也是一起超級奇觀事件——人們常說第二次爆炸的影像根本就是一部「電影」，因為那個場面實在太不真實了。即使是最深思熟慮之人，也無法想像會有這種事情發生，除了在電影裡面。今日，人們普遍認為，911恐怖攻擊的首要目的，就是製造讓人無法忘懷的影像。斯拉維·紀傑克（Slavoj Zizek）便曾寫道：「我們可以把世貿雙塔的倒塌，視為二十世紀藝術『對於真實之熱情』（passion for the Real）的終結——『恐怖分子』的首要目的並不是要造成實質性的真實災難，而是要製造**災難的奇觀效果**。」[33] 必須一提的是，奇觀的主要面向之一，就是它會遮蓋並抹去存在於它背後的真實暴力——在這個案例中，爆炸的奇觀把那些在雙塔中遭火焚死之人抹掉了。這裡的重點並非奇觀本身比真實的暴力更重要，而是說在人們的理解中，奇觀可以激起規模驚人的全球性暴力衝擊波，遠超過單一事件所造成的生命和財產損失。這些衝擊波包括武力入侵、國際制裁、道德和宗教衝突，以及各

種由媒體言論所煽動的戰爭。

雙子星大樓爆炸隨後倒塌的影像，立刻透過衛星傳輸到全世界。這些影像是由相機、數位器材和錄影機記錄下來，透過電視、網站、報紙、雜誌和電子郵件散布。儘管911事件的意義實際上已經被國家化，特別是在隨之而來的政治修辭中，但這卻是一起可證明媒體全球影響力的媒體事件。在一起類似這樣的事件中，我們可以看到一系列彼此交錯的媒體向量，資訊和影像透過這些媒體向量同時傳送。被劫飛機上的乘客以及受困在世貿中心裡的民眾，利用手機和電子郵件與警方、家人和朋友保持聯絡。這些連結又透過額外的電話、電子郵件和簡訊，在親友之間、搜救人員和新聞人員之間，創造出另一種資訊流的網絡。在聯合航空93號班機的案例裡，飛機上的乘客正是透過這些通訊向量，尤其是手機，得知還有其他幾架飛機遭到劫持，並已撞毀。這些新聞顯然對乘客產生刺激效果，企圖接掌飛機，讓它墜毀在賓州的荒野郊區，而非原先鎖定的華府某標的物。劫機發生後那幾個小時，收音機call-in節目是其他向量的交流論壇，飛機乘客則是利用電子郵件向摯愛的親友報平安。可以即時傳輸到全世界的電視影像，也很快就發展出許多不同的版式和觀看脈絡迅速散布。諷刺的是，當雙塔倒下時，連帶葬送了一個巨大的電視天線和好幾個手機發射台，讓許多紐約客有短暫時間接收不到電視訊號，也無法用手機連絡。媒體工業顯然還是需要一個相當物質性和實體性的基礎設施，即便我們的通訊是在虛擬的領域中進行。接下來那一週，美國電視持續關注這場危機，所有常規節目和廣告全部暫停。在日常生活的媒體活動中發生如此戲劇性的改變，代表的不僅是國家面臨的危機有多嚴重，同時也顯示它的衝擊已經產生。[34]

在接下來的幾個禮拜和好幾個月，靜照開始變成獨一無二的重要媒體。在紐約市，尋找失蹤摯愛的焦慮家人製作各種傳單，利用快照和家庭照秀出在這場災難中失聯的親友長相，希望有人能發現他們，或是會在醫院和災難照護者中現身。紐約和附近地區的民眾建造公共聖龕為死者誌哀，在花卉中間擺上失蹤者和雙塔的影像，並寫上他們的悲痛與失落。由旁觀者或搜救人員在事件當天和隨後拍下的業餘照片，在非正式的網絡中流通，並在數個月後，於好幾場公開展覽中懸掛在公共場合。專業和業餘影像也在媒體和大開本彩色書籍中傳布。此外，網

站也是911事件相關討論、紀念受難者，以及傳播各種理論的重鎮，包括事件當天究竟發生了哪些事情等陰謀論調。

　　由此，我們可以看出，像911這樣高度媒體性的事件，它的意義如何與影像脫離不了關係，這些影像會透過許許多多界定該事件意義的場所和媒體向量生產出來並持續流通。911這起事件的意義，與雙塔倒塌的經典影像以及它的奇觀特質無法分離。這張影像一直以各式各樣的方式被政治人物利用，不管是做為替伊斯蘭基本教義派召募新血的工具，或是做為美國政府為隨後展開的報復戰爭合理化的手段，原因就在於它所具有的奇觀特質。不過，就像失蹤者海報以及日常網絡中的影像流通所顯示的，即便是在諸如911這樣的全球事件的紋理中，影像的使用方式依然可以是親密且教人動容的。以上種種告訴我們，媒體事件是由這些更廣泛的媒體向量系統建構而成，但這些向量往往也會伴隨著最基層的影像，並與它們交織和連結。

當代媒體和影像流動

有一個重點必須指出，那就是：有許多政治變遷、暴力衝突和社會不公的脈絡，是媒體沒有報導的，原因包括檢查制度、缺乏門路，以及政治立場不同。經由媒體講述的故事總是不完整，而且總是會陷在編輯決定的泥沼裡，而這部分又和更大範圍的權力結構脫離不了關係。報紙、雜誌、電視頻道和網路媒體，都是由具有特定政治利益的媒體集團所擁有。這類擁有權有時會產生直接而明顯的檢查制度，例如當某則故事可能會對母公司或任何一家子公司產生負面影響時，就可能遭到刪除。更常見的情況是，媒體機構會自我檢查，因為它們深知，生意能否經營除了取決於它們是否深諳優勢政治系統的利益之外，也取決於它們能否察知閱聽眾的品味和意見。媒體公司對於市場和政治支持的倚賴，讓它很難扮演看門狗的角色，因為只要報導的議題可能危害到有能力決定公司財務穩定之人的權利和自由，媒體就會收手。

　　我們可以從2003年開打的伊拉克戰爭對於影像的檢查，看出這點對於媒體的內容影響有多大，這場戰爭打從一開始，就對媒體報導執行嚴格限制，特別是在

圖6.8
美國伊拉克戰爭陣亡將士被送回多佛空軍基地的官方照片，經政府檢核過，約2003

美國。自1991年的波灣戰爭以來，美國軍方就對報導人員和新聞記者在戰區的活動進行有系統的限制。以波灣戰爭為例，軍方大致會把報導人員隔離在交戰與轟炸區之外，因此美國的新聞報導幾乎都是由武器的影像所組成（以及由架設在這些武器上的攝影機拍到的影像），這項戰術相當成功地將戰爭中的傷亡從美國的電視螢幕與新聞雜誌中移除。伊拉克戰爭時，軍方選擇的做法是把報導人員安插到特種部隊排和特種巡邏隊中，讓報導人員目睹特種軍人的行動，藉此與軍人產生認同感。隨著戰爭情勢惡化以及安全考量提高，戰地新聞報導也在安全顧慮下受到嚴格限制。根據無國界記者（Reporters Without Borders）的報導，2003年到2006年3月之間，共有兩百一十六位記者和媒體助理在伊拉克戰爭中遭到殺害。

美國新聞組織在展示美國死者的影像這方面，向來很有節制，雖然這套原則並不會套用在敵方的死者身上。不過新聞界也有另一項行之有年的傳統，就是會播出美國陣亡將士遺體被送回全國各軍事基地的畫面。自越戰以來，美國軍方對於這類覆蓋國旗的棺木影像的處理態度，就算不是煽動性的，也是帶著濃濃的政治味。1991年波灣戰爭之後，五角大廈曾下令禁止拍攝和刊登覆蓋國旗的美國士兵棺木返回美國的照片。這點在伊拉克戰爭期間執行得尤其徹底。甚至連五角大廈自身攝影師拍攝的檔案照片，也拒絕提供。這項政策一直備受反對。在2004年於紐約舉行的共和黨代表大會上，有一場葬禮抗議活動抬出數百具空棺木，企圖傳達以下訊息：我們正在讓我們的陣亡將士無臉見人、無人知曉地離開人間。

2005年4月，經過兩起資訊自由法（Freedom of Information Act）的訴訟之後，美國政府終於釋出一組相關照片。[35] 美國軍方在釋出第二組照片時，把那些抬棺軍人的臉用黑色蓋掉（或「塗黑」），這些照片立刻被貼到非營利組織「國家安全檔案」（National Security Archive）的網站，並刊登於許多大報上。

這類影像限制引發非常多的政治後果。在此，我們的焦點是這些被釋出的影像產生了哪些意義。軍方表示，他們是基於隱私理由所以將抬棺和參與這項光榮儀式的軍人的臉塗黑。對那些關注無臉軍人的公民而言，這種說法似乎缺乏誠意，軍方的目的是要讓這些照片無法使用，把臉塗黑，我們就無法看到那些人臉上的情緒和主觀意義。利用黑色長方形（或數位像素處理創造模糊感）來遮蓋影像內容的做法，由來已久，而且附帶了一整套與祕密訊息、猥褻影像或犯罪嫌疑有關的聯想。這些影像裡的黑色方塊遮住士兵的臉孔，把他們的個人身分以及可能有的任何表情篩除。這種視覺上的處理也可能會讓士兵和他們所參與的典禮，看起來顯得可恥或不可告人。

然而，就在主流的美國軍方和美國媒體執行比歐洲嚴格許多的措施來限制戰爭影像散布的同時，全球媒體環境的種種轉變卻已證明，戰爭的影像故事將透過新形式的影像流動而傳輸。有兩個例子讓這點變得很明顯：第一，阿拉伯有線電視網半島電台（Al Jazeera）的興起，以及蓋達之類的基本教義派激進團體利用該電視網當做管道，播放他們的錄影聲明；其次是2004年新聞媒體刊登了數量龐大的美軍士兵在伊拉克阿布格萊布（Abu Ghraib）監獄殘酷虐囚的照片，這些影像早在媒體曝光之前，就已經在士兵與朋友之間流通，這點不僅顯示出虐囚的行為有多嚴重，還暴露了美國士兵普遍接受以公開方式對囚犯施予性羞辱的做法，因為展示這些照片檔案顯然是為了好玩取樂。這些影像網絡清楚告訴我們，諸如BBC和CNN這類認為自己是全球閱聽眾新聞來源的傳統新聞組織，已經日益受到某些地區性新興媒體的挑戰（中東的半島電台和阿拉伯電視台〔Al Arabiya〕，以及拉丁美洲的環球視野和世界電視台），後者是以與眾不同且有時更為在地的方式描述新聞事件。此外，諸如半島電台（1996年開播，以卡達為基地）這樣的電視網，以挑戰中東國營電台的姿態崛起，在諸如沙烏地阿拉伯這樣的國家，曾經飽受嚴格的檢查制度刁難。

半島電台的崛起時間，正好和許多基本教義團體利用錄影做為暴力工具的時間差不多。半島電台一直是蓋達組織最主要的新聞出口，曾經播放賓拉登的演說錄影。此外，有些軍事團體還曾製作將囚犯砍頭的錄影帶（最著名的是2004年在巴基斯坦處決美國記者丹尼·珀爾〔Daniel Pearl〕的錄影帶）。這些影像後來都貼到網站上。在這些脈絡中，影像本身就是廣播政治警告和訊息的手段，而幫助影像快速從網站轉移到其他散布網的新網絡，也有助於讓這些影像變成新聞，因為它們接著就會在主流媒體網中得到報導（但大多不會播放影片）。

全球影像流動的動態，已隨著和伊拉克戰爭有關的種種事件發生改變，其中最明顯的，莫過於2004年春天美軍在伊拉克阿布格萊布監獄拍下的照片，在美國的幾家新聞報紙和電視上刊出與播放。在這起媒體事件中，我們可以看到與影像在暴力衝突中所扮演的角色有關的所有元素，全都匯聚一堂：阿布格萊布的影像記錄了酷刑和施虐，但流通這些影像等於是再次羞辱了照片中的囚犯，因為把他們遭到羞辱的身體暴露在廣大的全球觀眾面前。[36] 拍照這項行為，顯然是為了強化這些男人所遭受的身體虐待與性羞辱。這些照片屬於快照性質，很多照片裡還

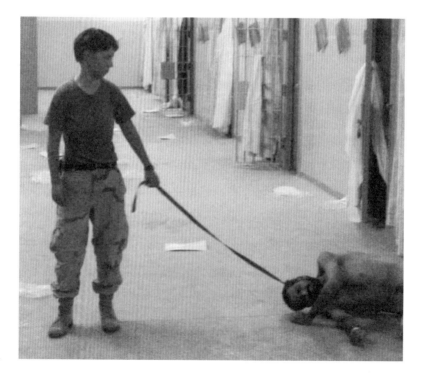

圖6.9
士兵英葛蘭在阿布格萊布監獄用皮帶牽著一名囚犯，伊拉克巴格達，2003

有美軍入鏡，擺出類似觀光客的姿勢。例如**圖6.9**這張知名影像，秀出士兵琳達‧英葛蘭（Private Lynndie England）像遛狗似的遛著一名囚犯，2005 年，她因照片中的虐待行徑遭判三年有期徒刑。在另一張影像中，士兵們擺出觀光客指著某樣有趣東西的姿態，指著一名戴頭套的裸體男囚，也可能是一名已經遭殺害的囚犯遺體。經由相機強化的性羞辱，也是文化和宗教羞辱的一種形式。這些穆斯林男子被迫在一名白人女性虜囚者面前赤身裸體，而我們可以說，她的目光是一種男性帝國的凝視。這些照片一開始只是為了好玩，在私人網絡間流傳，包括英葛蘭的前未婚夫，準下士查爾斯‧葛雷納（Specialist Charles Graner），他後來因涉入阿布格萊布虐囚被判十年徒刑。這些照片後來流到記者手中，並出現在各大國際媒體上，最早出現在 2004 年春天《六十分鐘II》（*60 Minutes II*）的新聞報導，以及西摩‧赫許（Seymour M. Hersh）刊登在《紐約客》雜誌上的一篇文章中。隨著照片廣為流傳，某些新聞台在播放這些影像時會打上該電視網的logo，好像宣稱它們擁有這些照片似的，並將某些部分模糊處理或打上馬賽克，但這些影像所記錄的低劣品格卻還是昭昭在目。在戰爭和種族主義裡，性虐待都是普遍存在的行為，這些影像對於視覺角色在這種性虐待的心理中扮演了怎樣的角色，提出了一些重要課題。

　　阿布格萊布影像中最著名的，或許是一名穿著連帽斗篷的男子兩臂伸開站著，身上還綁著電線。這張影像很適合放入可回溯到基督被釘十字架或更早之前的受難圖像學。[37] 這張連帽斗篷男子的影像先是在新聞網站上放送，接著被漫畫挪用重製，包括我們在**圖2.10**中討論過的「iRaq」文化反堵（culture jam）。阿布格萊布的照片證明了，影像依然扮演了重要的證據角色。這些影像記錄下曾經發生過的事，若不是有這些鐵證，大眾恐怕很難相信會發生這樣的事。此外，這些影像透露出觀看與性虐待之間的某種社會關係。雖然我們討論過許多檢查、不准複製和隱匿影像的方式，但是有一點很重要，那就是我們必須承認，強化影像的流通度確實是揭發不公不義的一大利器，即便是如此麻煩的影像，即便在製作和流通這些影像時也可能牽涉到不公不義。

　　因此，很重要的一點是，我們必須看出存在於媒體中的持續不斷的權力協商。權力並非只是掌握在某個凌駕於對方之上的群體或個人手上。權力總是以複

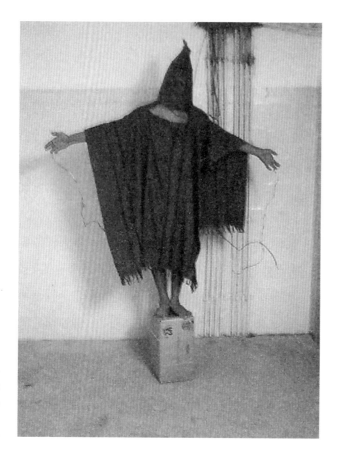

雜和變化不定的方式作用在所有人物與團體之上。媒體的確是控制在有權勢的企業和政府手中，它們也的確影響了我們的思維，但是處於形形色色的文化和社會背景中的閱聽眾，還是會抵抗、挪用和改造媒體文本，而且不僅限於消費層次，甚至會扮演新意義和新文本的生產者。獨立媒體的興起對媒體的霸權控制提出挑戰，但它不只是做為抵抗文化的一個基地，更是包羅萬象的意識形態立場與產品的源頭。例如，2005年媒體對於卡崔娜颶風的報導，無法完全將政府救災行動中的種族和階級問題呈現出來，有鑑於此，獨立導演史派克‧李（Spike Lee）親自前往紐奧良，拍了一部詳盡、真實且態度嚴厲的錄像評論，不到一年後就在HBO頻道播出。李的這部《決堤之時：四幕安魂曲》（*When the Levees Broke: A Requiem in Four Acts*）不僅是和天災有關，更是與政治和社會的動態消長有關，這些力量正在傾其所能地危害紐奧良的黑人和貧窮公民。這部影片讓我們看到地方和中央政府的機制性失能，它們無法在颶風來臨之前確保貧窮地區（例如地勢低窪的下九區）居民的安全，也無法在水患期間滿足市民的需求，讓更有價值的財產得到更好的照護，甚至連水患之後，公民想要有個棲身之家似乎也遙遙無期。關於政府無能和無感的爭議持續延燒，居住在拖車裡的倖存居民也持續飽受環境危害，甲醛揮發氣體的比例超過政府設定的安全值，而且居住地區也沒有基本的衛生設施，像是乾淨的水源和下

水道。由於影像的可複
製性、流動性和相關科
技不斷提升，讓李可以
製作出這樣一部充滿視
聽證據的批判性文本，
這在二十年前根本是不
可能的事，尤其是在短
短不到一年的時間就拍
攝完成。此外，李身為

圖6.11
紐奧良下九區居民
喬西‧哈里斯和
坦妮亞‧巴特勒，
史派克‧李《決堤
之時：四幕安魂
曲》，2006

「獨立」導演的立場也不再是一個障礙，不會因此就被打入能見度與社會評論的
邊緣地帶。資訊網和數位編輯在這些改變中扮演了關鍵角色。媒體一方面做為全
球權力的產物，另一方面又扮演有利於在地意義與用途的科技，之所有這種矛盾
存在，並不是因為我們用來評價媒體的理論有所不周，而是因為媒體在當代文化
中的地位就是這麼矛盾和混雜。我們會在第十章更加深入討論影像、文化形式及
想法的全球流動，以及全球性的監視與監控。

註釋

1. See Anthony Giddens, *Emile Durkheim: Selected Writings*, 123–24 (Cambridge, U.K.: Cambridge University Press, 1972); excerpt from Emile Durkheim, *The Division of Labor in Society*, 1933.

2. See, for example, David Reisman, *The Lonely Crowd: A Study of the Changing American Character* (New Haven: Yale University Press, 1950); and Herbert Marcuse, *One-Dimensional Man* (Boston: Beacon, 1964)，此書可以在網路上找到全文 http://www.marcuse.org/herbert/pubs/64onedim/odmcontents. html。

3. Jean Baudrillard, "Design and Environment, or How Political Economy Escalates into Cyberblitz," in *For a Critique of the Political Economy of the Sign*, trans. Charles Levin, 185–203 (St. Louis: Telos Press, 1981).

4. See Marita Sturken, *Tangled Memories: The AIDS Epidemic and the Politics of Remembering*, chapter 1 (Berkeley: University of California Press, 1997).

5. Marshall McLuhan, *Understanding Media: The Extensions of Man* (New York: Mentor, 1964). Republished in 1994 by MIT Press, Cambridge, Mass.

6. Raymond Williams, *Television: Technology and Cultural Form* (New York: Schocken Books, 1974).

7. http://www.laptopgiving.org.

8. See Eric Klinenberg, *Fighting for Air: The Battle to Control America's Media* (New York: Metropolitan, 2007).

9. Robert McChesney, *Rich Media, Poor Democracy: Communication Politics in Dubious Times* (New York: New Press, 2000).

10. Herbert I. Schiller, *Communication and Cultural Domination* (White Plains, N.Y.: International Arts and Sciences Press, 1976).

11. Timothy Havens, *Global Television Marketplace* (London: British Film Institute, 2008).

12. John Fiske, *Reading the Popular* (London: Unwin Hyman, 1989).

13. Ien Ang, *Desperately Seeking the Audience*, 35–36 (New York: Routledge, 1989). See also Ien Ang, *Watching Dallas: Soap Opera and the Melodramatic Imagination*, trans. Della Couling (New York: Routledge, 1990).

14. Paul Lazarsfeld, Hazel Gaudet, Bernard F. Berelson, *The People's Choice: How the Voter Makes Up His Mind in a Presidential Campaign* (New York: Columbia University Press, 1948).

15. 參見詹金斯對這場國會報告的敘述：http://www.sirlin.net/Features/JenkinsGoesToWashington. htm (accessed March 2008)。

16. Guy Debord, *The Society of the Spectacle* (Detroit: Black and Red Books, [1967] 1970), passages 3–5 in section 1, "Separation Perfected."

17. Max Horkheimer and Theodor W. Adorno, "The Culture Industry: Enlightenment as Mass Deception," in *Dialectic of Enlightenment, Philosophical Fragments*, trans. Edmund Jephcott, 94–136 (Stanford, Calif.: Stanford University Press, [1947] 2002).

18. Horkheimer and Adorno, "The Culture Industry," 99.

19. 關於TVTV和游擊電視的討論，參見Deirdre Boyle, *Subject to Change: Guerrilla Television Revisited* (New York: Oxford University Press, 1997).

20. Paul Benedict and Nancy DeHart, eds., *On McLuhan: Forward through the Rearview Mirror*, 39 (Toronto: Prentice Hall Canada, 1996).

21. Michael Warner, *Publics and Counterpublics*, ch. 2 (New York: Zone, 2002).

22. Warner, *Publics and Counterpublics*, 97–98.

23. Jürgen Habermas, *The Structural Transformation of the Public Sphere*, trans. Thomas Burger (Cambridge, Mass.: MIT Press, 1989).

24. Oskar Negt and Alexander Kluge, *Public Sphere and Experience: Toward an Analysis of the Bourgeois and Proletarian Public Sphere*, trans. Peter Labanyi, Owen Daniel, and Assenka Oksiloff (Minneapolis: University of Minnesota Press, [1972] 1993).

25. Nancy Fraser, "Rethinking the Public Sphere: A Contribution to the Critique of Actually Existing Democracy," in *The Phantom Public Sphere,* ed. Bruce Robbins, 1–32 (Minneapolis: University of Minnesota Press, 1993).

26. Lynn Spigel, *Welcome to the Dreamhouse: Popular Media and Postwar Suburbs* (Durham, N.C.: Duke University Press, 2001).

27. Warner, *Publics and Counterpublics*, 56.

28. Benedict Anderson, *Imagined Communities*, 15 (London: Verso, 1983).

29. Arvind Rajagopal, *Politics after Television: Religious Nationalism and the Reshaping of the Indian Public*, 24 (Cambridge, U.K.: Cambridge University Press, 2001).

30. Rajagopal, *Politics after Television*, 25.

31. Shunya Yoshimi, "Television and Nationalism: Historical Change in the Natinal Domestic TV Formation of Postwar Japan." *European Journal of Cultural Studies* 6.4 (2003), 459–87.

32. *9/11*, directed by Jules Naudet, Gédéon Naudet, and James Hanlon (2002, Paramount Pictures).

33. Slavoj Zizek, *Welcome to the Desert of the Real!*, 11 (London: Verso, 2002).

34. See Lynn Spigel, "Entertainment Wars: Television Culture after 9/11," *American Quarterly* 56.2 (June 2004), 235–70.

35. 這兩起資訊自由法訴訟分別是：2004年4月由www.memoryhole.com的站主拉斯・基克（Russ Kick）和2005年4月由德拉瓦大學教授勞夫・貝格雷特（Ralph Begleiter）提訟。See the National Security Archive (at George Washington University) website: http://www.gwu.edu/~nsarchiv/ (accessed March 2008).

36. 關於阿布格萊布的影像，參見：Nicholas Mirzoeff, "Invisible Empire: Visual Culture, Embodied Spectacle, and Abu Ghraib," *Radical History Review* 95 (Spring 2006), 21–44; Allen Feldman, "On the Actuarial Gaze: From 9/11 to Abu Ghraib," *Cultural Studies* 19.2 (March 2005), 203–36; and W. J. T. Mitchell, "The Unspeakable and the Unimaginable: Word and Image in the Time of Terror," *ELH* (Summer 2005), 291–310.

37. See Hassan M. Fattah, "Symbol of Abu Ghraib Seeks to Spare Others His Nightmare," *New York Times*, March 11, 2006, A1; Philip Gourevitch and Errol Morris, *Standard Operating Procedure* (New York: Penguin, 2008); and Errol Morris's film *Standard Operating Procedure*, 2008.

延伸閱讀

Ang, Ien. *Desperately Seeking the Audience*. New York: Routledge, 1989.

—. *Watching Dallas: Soap Opera and the Melodramatic Imagination*. Translated by Della Couling. New York: Routledge, 1990.

Allen, Robert, ed. *Channels of Discourse, Reassembled: Television and Contemporary Criticism*. Chapel Hill: University of North Carolina Press, 1992.

Anderson, *Benedict. Imagined Communities*. London: Verso, 1983.

Appadurai, Arjun. *Modernity at Large: Cultural Dimensions of Globalization*. Minneapolis: University of Minnesota Press, 1996.

Baudrillard, Jean. *Simulacra and Simulation*. Translated by Sheila Faria Glaser. Ann Arbor: University of

Michigan Press, [1981] 1995.

—. *For a Critique of the Political Economy of the Sign.* Translate by Charles Levin. St. Louis, Mo.: Telos Press, 1981.

Baughman, James L. *The Republic of Mass Culture: Journalism, Filmmaking, and Broadcasting in America since 1941.* 2nd ed. Baltimore: Johns Hopkins University Press, 1997.

Benedict, Paul, and Nancy DeHart, eds. *On McLuhan: Forward through the Rearview Mirror.* Toronto: Prentice Hall Canada, 1996.

Boddy, William. "The Beginnings of American Television." In *Television: An International History.* 2nd ed. Edited by Anthony Smith. New York: Oxford University Press, 1998, 23–37.

—. *Fifties Television: The Industry and Its Critics.* Urbana: University of Illinois Press, 1992.

—. *New Media and Popular Imagination: Launching Radio, Television, and Digital Media in the United States.* New York: Oxford University Press, 2004.

Boy, A. H. S. "Biding Spectacular Time." *Postmodern Culture,* 6(2) (January 1996), http://www.monash. edu.au/journals/pmc/issue.196/review-2.196.html.

Boyle, Deirdre. *Subject to Change: Guerrilla Television Revisited.* New York: Oxford University Press, 1997.

Buckingham, David, ed. *Reading Audiences: Young People and the Media.* Manchester: University of Manchester Press, 1993.

Champan, Jane. *Comparative Media History: An Introduction: 1789 to the Present.* Cambridge, U.K.: Polity, 2005.

Couldry, Nick. *Media Rituals: A Critical Approach.* New York: Routledge, 2003.

Crary, Jonathan. "Spectacle, Attention, Counter-Memory." *October* 50 (Autumn 1989): 96–107.

Dayan, David, and Elihu Katz. *Media Events: The Live Broadcasting of History.* Cambridge, Mass.: Harvard University Press, 1992.

Debord, Guy. *The Society of the Spectacle.* Detroit: Black and Red Books, [1967] 1970. Reissue translated by Donald Nicholson-Smith. New York: Zone Books, 1994.

—. *Comments on the Society of the Spectacle.* Translated by Malcolm Imrie. London: Verso, 1990.

Ellis, John. *Visible Fictions.* London: Routledge and Kegan Paul, 1982.

Ewen, Stuart, and Elizabeth Ewen. *Channels of Desire: Mass Imags and the Shaping of American Consciousness.* New York: McGraw Hill, 1982.

Fiske, John. *Understanding Popular Culture.* London: Unwin Hyman, 1989.

—. *Reading the Popular.* New York: Routledge, 1991.

Fraser, Nancy. "Rethinking the Public Sphere: A Contribution to the Critique of Actually Existing Democracy." In *The Phantom Public Sphere.* Edited by Bruce Robbins. Minneapolis: University of Minnesota Press, 1993, 1–32.

Habermas, Jürgen. *The Structural Transformation of the Public Sphere.* Translated by Thomas Burger. Cambridge, Mass.: MIT Press, 1989.

Hansen, Miriam. *Babel and Babylon: Spectatorship in American Silent Film.* Cambridge, Mass.: Harvard

University Press, 1991.

Havens, Timothy. *Global Television Marketplace*. London: British Film Institute, 2008.

Horkheimer, Max and Theodor W. Adorno, "The Culture Industry: Enlightenment as Mass Deception." In *Dialectic of Enlightenment, Philosophical Fragments*. Edited by Gunzelin Schmid Noerr. Translated by Edmund Jephcott. Stanford, Calif.: Stanford University Press, [1947] 2002.

Huyssen, Andreas. "Mass Culture as a Woman: Modernism's Other." In *After the Great Divide: Modernism, Mass Culture, Postmodernism*. Bloomington: Indiana University Press, 1986, 44–62.

Kintz, Linda, and Julia Lesage, eds. *Media, Culture, and the Religious Right*. Minneapolis: University of Minnesota Press, 1998.

Klinenberg, Eric. *Fighting for Air: The Battle to Control America's Media*. New York: Metropolitan, 2007.

Klinger, Barbara. *Beyond the Multiplex: Cinema, New Technologies, and the Home*. Berkeley: University of California Press, 2006.

Lazersfeld, Paul F., and Robert K. Merton. "Mass Communication, Popular Taste and Organized Social Action." In *Media Studies: A Reader*. Edited by Paul Marris and Sue Thornham. Edinburgh, U.K.: Edinburgh University Press [1948] 1996, 14–23.

Ledbetter, James. *Made Possible By: The Death of Public Broadcasting in the United States*. London: Verso, 1997.

Paul Marris and Sue Thornham, eds. *Media Studies: A Reader*. Edinburgh, U.K.: Edinburgh University Press, 1996.

McCarthy, Anna. *Ambient Televison: Visual Culture and Public Space*. Durham, N.C.: Duke University Press, 2001.

McChesney, Robert. *Rich Media, Poor Democracy: Communication Politics in Dubious Times*. New York: New Press, 2000.

—. *The Political Economy of Media: Enduring Issues, Emerging Dilemmas*. New York: Monthy Review Press, 2008.

McLuhan, Marshall. *Understanding Media: The Extensions of Man*. Revised Edition. Cambridge, Mass.: MIT Press, [1964] 1994.

Meehan, Eileen R. "Why We Don't Count: The Commodity Audience." In *The Logics of Television*. Edited by Patricia Mellencamp. Bloomington: University of Indiana Press, 1990, 117–37.

Negt, Oskar, and Alexander Kluge. *Public Sphere and Experience: Toward an Analysis of the Bourgeois and Proletarian Public Sphere*. Translated by Peter Labanyi, Owen Daniel, and Assenka Oksiloff. Foreward by Miriam Hansen. Minneapolis: University of Minnesota Press, [1972] 1993.

Nightingale, Virginia. *Studying Audiences: The Shock of the Real*. New York: Routledge, 1996.

Rajagopal, Arvind. *Politics after Television: Religious Nationalism and the Reshaping of the Indian Public*. Cambridge, U.K.: Cambridge University Press, 2001.

Robbins, Bruce, ed. *The Phantom Public Sphere*. Minneapolis: University of Minnesota Press, 1993.

Ross, Andrew, and Constance Penley, eds. *Technoculture*. Minneapolis: University of Minnesota Press,

1992.

Schiller, Herbert I. *The Media Managers*. Boston: Beacon, 1973.

—. *Culture, Inc: The Corporate Takeover of Public Expression*. New York: Oxford University Press, 1989.

—. *Communication and Cultural Domination*. White Plains, N.Y.: International Arts and Sciences Press, 1976.

—. *Information Inequality: The Deepening Scoial Crisis in America*. New York: Routledge, 1996.

Silverstone, Roger. *Television and Everyday Life*. New York: Routledge, 1994.

Smith, Anthony, ed. *Television: An International History*. New York: Oxford University Press, 1995.

Smulyan, Susan. *Selling Radio: The Commercialization of American Radio, 1920–1934*. Washington, D.C.: Smithsonian Institution Press,1994.

Spigel, Lynn. *Make Room for TV: Television and the Family Ideal in Postwar America*. Chicago: University to Chicago Press, 1992.

—. *Welcome to the Dreamhouse: Popular Media and Postwar Suburbs*. Durham, N.C.: Duke University Press, 2001.

Staiger, Janet. *Media Reception Theories*. New York: New York University Press, 2005.

Thompson, John B. *The Media and Modernity: A Social Theory of the Media*. Stanford, Calif.: Stanford University Press, 1995.

Tracey, Michael. "Non-Fiction Television." In *Television: An Internaional History*. 2nd ed. Edited by Anthony Smith. New York: Oxford University Press, 1998, 69–84.

Warner, Michael. *Publics and Counterpublics*. New York: Zone, 2002.

Williams, Raymond. *Television: Technology and Cultural Form*. New York: Schocken Books, 1974.

Yoshimi, Shunya. "Television and Nationalism: Historical Change in the National Domestic TV Formation of Postwar Japan." *European Journal of Cultural Studies* 6.4 (2003), 459–87.

Zizek, Slavoj. *Welcome to the Desert of the Real!* London: Verso, 2002.

7.

廣告、消費文化和欲望

Advertising, Consumer Cultures, and Desire

廣告影像充斥在我們的日常生活當中，我們會在報紙和雜誌裡，在電視上，在電影院，在看板、大眾運輸、衣服和網站，以及許多我們甚至不會留意到它們的地方看到它們。Logo（代表某品牌的標誌、象形圖或角色）無所不在。它們出現在衣服鞋子、家用品、汽車、背包、電腦、手機和其他電子產品上。因為消費者已經太習慣品牌和廣告的存在，也在每個禮拜的標準生活中看過太多廣告，早就對廣告訊息視而不見。在今日的媒體環境裡，廣告和行銷人員必須不斷發明各種方法，來吸引日益疲倦的消費者，因為他們總是在翻頁、轉台、快轉數位錄放影機，或是瀏覽新網站。

　　消費產品和品牌以及負責販售的廣告所呈現出來的影像，往往是我們渴望的東西，我們羨慕的人物，以及「理當如此」的生活。廣告呈現的是一個抽象的世界，一塊潛在的地方或國度，不屬於現在而屬於想像中的未來。廣告許下承諾，許諾給你更好的自我形象，更好的外貌，更好的名聲，更好的成就。如同我們在

第二章討論過的，身為觀看者的我們，有很多戰術可用來詮釋和回應廣告影像，與廣告影像協商意義，或乾脆忽略它們。許多當代廣告會把消費者召喚成行家觀看者，他們知道廣告許諾的東西超過它們真實能給與的。有些廣告則會把自己包裝成別的東西，像是藝術、文化反堵和娛樂形式。行銷人員有時會採用游擊行銷和病毒行銷的技巧，企圖打入消費者彼此溝通的社交網絡，讓自家產品的訊息融入無所不在的線上社交網絡。消費主義如今已深深嵌入日常生活和我們身處的視覺文化當中，而且往往是在我們不知不覺的情況下進行。我們將在本章深入討論，介於廣告和文化反堵、藝術和廣告，以及消費文化和另類文化之間的界線，已變得日益模糊，很難區分。

消費社會

隨著現代性興起，以及做為一種經濟力量的資本主義遍及全世界，消費文化也跟著發展成形。資本主義是一套仰賴大量生產和大量消費的體系，那些數量遠超乎我們日常生活所需。消費者有選擇的權利，這是資本主義消費文化的核心概念。在廣告的大肆鼓吹之下，個人選擇權的想法在消費主義的世界裡擁有極高的價值。在**圖**7.1的廣告中，為了促銷選項相對較少的無糖汽水，廣告商將它包裝成一種特殊的體驗──廣告利用平面設計把每種汽水和可以用來創造藝術的調色盤色彩畫上等號。在廣告語言中，個人選擇有時會被當成一件無比重要的大事，關係到個人的幸福和社會的運作。

　　隨著工業革命帶來的大量生產以及人口往大都會中心聚集，消費社會終於在十九世紀末到二十世紀初的現代背景中浮現。消費社會裡的個人會接觸到形形色色的大量貨品並被其圍繞，而且這些貨品會不斷推陳出新（或看似推陳出新）。因此，就算某些產品是打著傳統老牌的形象進行販售，例如桂格燕麥片，也必須時時更新廣告訊息。在消費社會裡，貨物的製造與它的購買使用之間，存在著極大的社會和物理距離。也就是說，汽車工廠工人的住家和他們製造汽車的工廠之間，很可能隔了一大段距離，而且這些人恐怕永遠也買不起其中的任何一輛車。十九世紀末工業化與官僚化的日益發達，意味著小型企業的減少以及大型製造業

的增加;也就是說,人們必須到更遠的地方去工作。這種現象和過去的封建、農村社會正好相反,例如,過去雖然有商人和推銷員四處旅行,但製造者與消費者之間的關係大體上相當親近,比方說鞋匠製作的鞋子,往往就是賣給同個村莊裡的人。

移動方便和人口往都會地區集中,是現代社會有助於消費主義興起的兩大面向。隨著都會中心在十九世紀逐漸擴張,以及大眾運輸系統在十九世紀末和二十世紀初陸續興建,人們開始過著越來越具流動性的生活,

圖7.1
無糖汽水廣告,
2006

搭乘火車在城市之間移動,並利用大眾運送系統在都會空間裡穿梭。當汽車在二十世紀初變成普遍的運輸模式,加上二次戰後高速公路在許多國家陸續興建,新形態的移動也跟著紛紛冒現。消費主義的世界也在這些頻繁移動的人們的日常生活中緊緊相隨。當各個地方都充滿了移動群眾和大眾運輸時,城市街道便成為廣告的所在地。

消費社會不斷需要新產品。舊產品則以新包裝、新功能、新設計,或是最簡單的新標語和廣告活動進行銷售。資本主義乃建立在貨品的過度製造上,因此它必須在實際上並不需要這些東西的消費者當中,製造出想要得到這些商品的欲望。在消費社會裡,絕大部分的人口都應該擁有多餘的收入和閒暇的時間,也就是說,他們必須有能力負擔那些非日常生活絕對需要、但因為諸如時尚和身分等種種原因而想要擁有的貨品。

消費社會是現代性不可或缺的一部分。直到二十世紀末以前，貨品的大量生產和行銷都必須仰賴集中居住的廣大人口，唯有如此，貨品的配送、買賣和廣告才能找到它們所需的閱聽眾。消費主義與空間之間的這種關係，在1990年代末電子商務興起之後徹底改變。最初，線上消費主義承諾，可以為消費者省下實體零售空間（商店，賣場）所需的經常性開銷（但同時必須增加不少金額的運費）。而在這同一時間，全球連鎖店也持續擴張，像是 Gap、維多利亞的祕密、巴諾（Barnes and Noble）等，另外，好事多（Costco）和沃瑪（WarMart）之類的量販店和超大折扣店也大獲成功。這意味著，我們可以在世界各大城市的中心商業區，從東京到倫敦到紐約，看到許多相同的商店。全球性消費主義一方面以同質化做為特色，但另一方面也為消費者提供五花八門的媒體，可以讓消費者線上購物，或透過 eBay 和 Craigslist 等網路進行交易。不過，這些消費模式中的許多面向並不全然是前所未有的嶄新現象，例如線上消費就會讓人回想起十九世紀和二十世紀早期的一些商業活動，那時候，住在鄉下的人們有許多東西是透過郵購目錄購買的。對二十世紀初葉到中葉長大成人的鄉下孩子來說，當時賣場文化尚未全面擴張，他們最期待的，就是能收到蒙哥馬利沃德（Montgomery Ward）和西爾斯羅巴克（Sears and Roebuck）每一季的型錄。這是鄉下消費者可以用某種「逛櫥窗」方式參與消費者幻想世界的少數管道之一，他們不像都會居民可以用逛百貨公司的方式體驗，也不像郊區居民可以到當地的賣場巡禮。

隨著十九世紀末消費社會興起，工作地點、家庭和商業場所之間也分隔得越來越清楚，這點對於家庭結構和性別關係造成很大的影響。當人們逐漸往城市中心遷移，遠離了所有家庭成員都在生產線上扮演重要角色的農耕生活之後，屬於工作和商業的公共領域與家庭的私人領域之間，距離也增大了。我們通常將女人歸類於居家領域，男人則屬於公共領域。在這種脈絡下，製造商和廣告商越來越常把女人和男人視為兩種不同的消費者，並採用不同的策略向這兩種人推銷不同的產品。

人們常常這樣描繪十九世紀末到二十世紀初的都市新生活與現代新經驗：一個人孤單站在人群當中，被每天都會碰到但永遠不認識的陌生人包圍著，而城市就像個有機體般讓人感到暈眩不已卻又無法抗拒。在這樣的現代脈絡中，我們可

以看到消費社會的另一個重要面向，也就是，自我和認同觀念的源頭是建構在比家庭更大的領域中。一直有學者論稱，在消費社會裡，人們感覺到自己在世界上的身處地位和自我形象，至少有一部分是來自於他們對商品的購買和使用，購物行為似乎為那些無法從緊密聯繫的社群中汲取意義之人，賦予了生活的意義。

也就是說，消費主義的興起是發生在一個價值轉變的脈絡之中。在十九與二十世紀轉換之際，歐美社會所面臨的和消費文化興起有關的重大轉變，就是歷史學家傑克森・李爾斯（T. J. Jackson Lears）所謂的「治療性格」（therapeutic ethos）。[1] 這些社會每隔一段時間就會從遵循新教徒工作倫理、公民責任感和自我否定，轉移到為休閒、花錢和個人滿足尋找合理的藉口。受到宗教影響的十八世紀和十九世紀初的時代性格，肯定儲蓄和節儉的價值，但是到了十九世紀末，這些社會得到一個新主張，強調花錢以及取得更多物質是通往美好生活的想像。在這種變動不定的現代文化中，處處瀰漫著人生苦悶的無奈感。這樣的時代背景加上新興消費市場的推波助瀾，每個人都認為自己不夠完美，需要改進。這種盤旋不去的想法於是造就了自我改進商品的興起。

治療論述是消費文化的基本元素。消費產品可以提供自我實現的機會，這是行銷和消費裡的關鍵要素。現代廣告終於能夠暢言焦慮困擾和認同危機，並提供和諧、活力以及自我實現的期望，這些全都是剛剛浮現的現代文化價值觀；廣告把產品當成解藥提供給消費者。例如在十九世紀末，蘇打飲料被視為健康補品，並在藥店的冷飲櫃販售。**圖7.2**這則廣告便帶有治療性格的色彩，它向十九世紀末的消費者保證，喝下可口可樂就能解除他們的身體和心理疲勞，也就是我們今日所謂的「壓力」。隨著人們對於社會現象和改善個人狀況的焦慮日益瀰

圖7.2
可口可樂廣告，
1890

漫，許多廣告也跟著改變了產品訊息。例如圖**7.3**的「Lifebuoy」肥皂，先前為了標榜它的抗菌特性而以水手或護士做為標誌，但在1920年代更改包裝，強調可預防「B.O.」（體臭）。二十世紀初，有許多廣告開始採用連環漫畫的形式來講述故事，推銷產品，為日後電視廣告的敘述形式做了預告。

　　從底層強化消費主義的治療性格，是在十九世紀末和二十世紀初以特定方式浮現於北美和歐洲的部分地區，當時這些社會正在擁抱工業資本主義和消費主義，但它未來也將在其他不存在清教主義傳統的社會中誕生。例如，消費主義在戰後日本的出現，是由二次大戰戰敗和結束天皇帝制所導致的痛苦驅使而成。在中國，消費主義則是帶著它的信用卡，在二十世紀末的中國，和一套維持公共良善的社會主義體系連袂出現，這套體系和新教徒對於社群的肯定並未相去太遠。因此，當代中國社會在許多方面透過消費主義擁抱了自我改善和自我實現的價值觀，即便這些和中華人民共和國自1949年建國以來所確立的共產主義價值觀有所衝突。消費主義會根據不同社會賴以運作的社會價值以及經濟和政治系統，以相當不同的方式進行掌控。

圖7.3
Lifebuoy 肥皂廣告保證可以解決體臭問題，1930年代

十九世紀末，消費主義於歐美興起，在公民與他們的環境之間創造出各種新的空間和移動關係。購物從一種日常任務（消費者必須站在櫃檯前面向商人選購某種無品牌的散裝貨物），變成一種休閒娛樂。這樣的轉變大多是因為城市裡打造了看起來賞心悅目的購物空間。例如，十九世紀初，拱廊購物街開始在巴黎、米蘭和柏林之類的歐洲城市竄起。這類拱廊是一種有屋頂的街道，兩邊開滿各式各樣的小店。拱廊街是現代購物中心的前身，它創造了一個用圍牆與大自然隔開的空間，購物者可以在這個空間裡漫步於琳瑯滿目的產品之間，讓空間在購物體驗中所佔的比例和實際購買的物品一樣重要。事實上，拱廊街的名氣正是來自於空間的宏偉視覺——漂亮的馬賽克、水晶玻璃窗和天棚——以及內部所展示和販售的個別物品，兩者的重要程度不分軒輊。拱廊街就像可以無盡消費的主題樂園，除了是一個可以買東西的地方，也是一個可以前去，可以閒晃的地方。難怪當文化批評家班雅明開始描述商品資本主義的閃亮誘惑時，會把焦點集中在巴黎這座城市，以及它的拱廊街。[2] 拱廊街將觀看的潛力發揮到極致。班雅明寫道：「這些通道由上方採光，兩側排滿最高雅的商店，這樣的拱廊街就是一座微型城市，甚至是一個微型世界。」[3]《拱廊街計畫》（*Arcades Project*）是班雅明最重要的代表作，是一本未完成的龐大研究，以拱廊街的現代生活為基礎。班雅明認為，拱廊街是現代性的本質所在，拱廊將街道轉變成某種內部空間，讓城市難以控制的部分得到管理。

　　視覺愉悅是拱廊街散發吸引力的一個巨大要素，它是一個可以觀看玻璃和鋼鐵結構奇觀的地方，一個可以欣賞貨物包裝和逛街人群的地方。到了十九世紀末，這種將購物當成娛樂體驗的視覺愉悅，具體展現在百貨公司的興起之上。這些巨大的消費「宮殿」建於主要大城，做為市民消費的目的地，包括城市居民以及來自鄉間的訪客。百貨公司宣稱自己是一種商業暨休閒場所，它的建築結構全是為了讓消費者在它的內部走道漫遊時，能夠盡可能看見最多的陳列貨品。宏偉的樓梯、奢侈的商品、豪華的陳設，和精緻的裝飾，百貨公司使盡一切手段要讓消費者興奮稱奇。例如，法國作家艾彌爾‧左拉就用「商業大教堂」一詞來形容巴黎的第一家百貨公司「好市集」（Bon Marché）。[4] 百貨公司的大櫥窗被打造成一種奇觀，將店面延伸到街上，邀請消費者進來參觀。這種展示概念可以讓閒步

漫遊的消費者從所有角度看見商品，和當時人對於包裝美學和產品設計越來越注重的趨勢彼此呼應。

當移動性逐漸變成現代生活的關鍵要素，逛櫥窗以及這種新的消費環境，也取得時髦的地位。逛櫥窗從很多方面來看，都是一種現代活動，它是為群眾、行人和漫遊者設計的，是現代城市不可或缺的一部分。隨著以視覺愉悅符碼為基礎的消費文化在十九世紀浮現，哲學家和作家也創造出**漫遊者**（flâneur）這樣的人物，所謂的「漫遊者」，指的是漫步在巴黎這類大城街頭上的男人，他以一種穿越但又抽離的方式觀察著都會裡的種種風景。對詩人波特萊爾和日後的班雅明而言，漫遊者是個迷人的主題，根據班雅明的說法，漫遊者在城市街道上感到無比自在，特別是巴黎的購物拱廊街。他們以匿名方式遍遊城市，最主要的活動就是觀看。西恩‧尼克遜（Sean Nixon）表示，購物拱廊街、漫遊者，以及充滿視覺吸引力的物品，換句話說，這些新類型的城市空間和商店陳列，創造出一種以消費和休閒為中心的新「觀看技術」（technology of looking）。[5]

十九世紀末和二十世紀初這種漫遊者和逛櫥窗的視覺文化，是和更富動態性的現代視野有關。就像電影學者安‧佛瑞柏格（Anne Friedberg）所說的，證據包括十九世紀流行的活動畫景（panoramas），那是一種三百六十度的大型繪畫，當觀賞者站在畫景中央時，雙面景片（dioramas）或劇場式的物體和影像構件會在靜止不動的觀看者眼前移動；還有十九世紀初興起的照相術以及十九世紀末的電影。[6] 在十九世紀，漫遊者幾乎都是男人，因為端莊的女人不可以單獨在摩登的街道上溜達。不過隨著逛櫥窗變成一種重要的活動，尤其是當百貨公司崛起之後，終於讓女性漫遊者可以用櫥窗購物者的身分在更現代的脈絡中嶄露頭角。佛瑞柏格指出，電影觀賞者理論可以幫助我們理解，在城市的消費文化中，空間式和動態式的觀看實踐具有哪些更廣泛的功能。在現代性的視覺文化中，有許多不同的凝視同時上演著，從動態畫景的凝視到電影的凝視，乃至於凝視城市環境中的行人、商業和櫥窗展示。在現代社會裡，消費的新形態與觀看的新方式可說密不可分，而且還延伸到城市生活的所有面向。大衛‧塞林（David Serlin）指出，在思考漫遊者這號人物時，我們不只該把性別考慮進去，還包括感官能力。他以美國知名盲人鬥士海倫‧凱勒（Helen Keller）在巴黎逛櫥窗的照片為例，強調購物帶

動的不只是視覺消費，還包括觸覺和氛圍上的歡樂。[7]

這些視覺性和移動性的文化，在整個二十世紀不斷經歷改變。隨著二十世紀初到二十世紀中，人們越來越常搭車在城市和鄉間進行長途旅行，看板也搖身成為廣告的核心戰場。雖然在城市建築物上繪製大型廣告已有幾十年的歷史，看板也是都市風景的一部分，但是1910年代汽車業的發展，不僅改變了社區和工業的景觀，也改變了消費主義的經驗。看板的設計是讓人邊走邊看，而汽車這項消費產品，則

圖7.4
十九世紀漫遊者，出自《漫遊者生理學》

是越來越帶有自由與消費者移動性的內涵意義。在1930年代美國大蕭條時期，紀實照片有時會把看板放進去，製造諷刺評論，凸顯出美國消費主義的美好許諾與失業、貧窮和湯廚房的殘酷現實之間的對比。圖7.5是美國攝影師瑪格麗特‧布克懷特（Magaret Bourke-White）拍攝的知名影像，照片中可以看到一群水災的貧困難民，在1937年，也就是大蕭條最嚴重的時期，排成一列等待領取紅十字會的救濟物資，隊伍後方，正好是全國製造業協會（National Association of Manufactures）的廣告，一個幸福快樂的白人家庭正開著象徵「美國之路」的汽車出遊。布克懷特的照片不僅暴露出當時美國社會的種族隔離（黑人公民帶著他們的少數家當，在無憂無慮的幸福消費者的看板影像下方排隊等待），也利用這種並置手法削弱了看板影像中的意識形態簡化，以及該影像企圖販售美國擁有「最高生活水準」的想法。

廣告商想要修正消費者的觀看實踐，而看板正是這波大趨勢裡的一部分。如

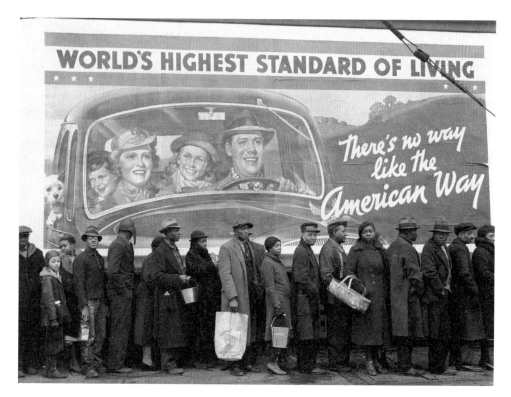

圖7.5
布克懷特，水災受
難的非裔美國人在
紅十字會救濟站前
排隊，1937

同凱薩琳・加迪斯（Catherine Gudis）在《購買之道》（*Buyways*）一書中指出的，
看板變成移動中的消費者這個概念的圖符形式，廣告商必須為這群人提供具有
「速度美學」的設計。她寫道：「做為這種新美學的一部分，廣告商提升了他們
對於商標、logo 和集合圖像的使用方式，讓這些影像可以快速讓人記憶深刻。」[8]
加迪斯指出，戶外廣告產業對電影嘉惠良多，因為它在消費者當中創造了一種新
的觀看策略以及對速度（和大尺度影像）的熟悉感。在消費者對廣告的視覺消費
中融入移動性特質這點，自十九世紀由都會中心開始，以指數方式飛快擴張，到
了二十世紀中葉，已經推及到州際和國際高速公路與付費公路的廣大地域。看板
廣告設計師經常玩弄視點和看板的邊框。在**圖7.6**這張1958年的三花奶精看板中，
影像是從消費者的角度俯瞰（從手可以看出目標對象是女性），影像中的產品像
有魔法似的自行注入咖啡杯中。咖啡盤超出看板邊框的視覺設計，有助於捕獲行
駛而過的開車消費者的目光。

　　戰後，消費者擁抱汽車，將它當成個人主義、自由和炫耀性消費的象徵，這

圖7.6
三花罐裝奶精廣告
看板，1958

是一種更廣泛現象的一部分，亦即把參與消費當成公民應盡義務。在美國，消費越來越常與公民權連結在一起，與「身為優良公民就是做個優良消費者」的想法相互串聯。這種趨勢促成了歷史學家麗莎白‧柯恩（Lizabeth Cohen）所謂的「消費者共和國」（a consumers' republic）。根據柯恩的定義，這種共和國是一個經濟和文化脈絡，消費主義提供的承諾就是它的最高社會價值，所以在公民的理解中，消費主義就是通往自由、民主和平等的康莊大道。[9]因此，從1950年代開始，個人消費主義在美國已經取代了社會政策，變成追求社會變革和繁榮的主要手段。柯恩指出，這種趨勢所導致的結果是，種族之間的社會不平等日益懸殊，選民的參與感日益降低，以及日益嚴重的社會和政治分裂。[10]

我們可以看到，消費主義的地位在很短的時間內扶搖直上，許多社會都把它視為經濟穩定不可或缺的因素，甚至變成公民最該行使的權利義務，以及歸屬感的主要來源。如果深入探討，就會發現我們和消費產品之間的關係既深遠又充滿高度個人性，我們的身分建構，有一部分就是來自於我們和品牌之間的關係。以上種種轉變代表的意義是，今日公民對於自我身分的想法，和十九世紀末之前已經大相逕庭。今日，消費依然被當成一種休閒和歡樂的實踐，一種治療的形式。一般人往往覺得商品可以滿足情緒需求。弔詭的是，這些需求從來沒有真正被滿足過，因為市場的力量不斷誘使我們想要獲取更多不一樣的商品——最新的、最先進的、最好的。這就是當代消費文化的基本面向——它帶給我們快樂和安全的

圖7.7
灰鵝牌洋梨伏特加
廣告，2007

保證，卻也把我們和焦慮與不安全感緊緊捆在一起，並不斷許下永遠無法實現的承諾。

羨慕、欲望和歸屬

廣告訴說著「轉變」的語言。廣告以明示或暗示的手法承諾消費者，只要你購買某樣產品或某個品牌，你的生活就會改變，就會變得更美好。當廣告向觀看者／消費者訴說如何改變他們自身的同時，其實是在把消費者召喚成某種不夠完美的人物——不夠完美的外表、工作、生活風格、人際關係等等。許多廣告會暗示自己的產品能夠改善這種不夠完美的狀況。它們最常使用的方法，就是端出會讓消費者心生羨慕並渴望模仿的魅力人物，其實廣告所呈現出的這些人物早就經過變造，他們的身體看起來非常完美，而且是可以企及的。

只要將產品附加上藝術價值，就可以為產品營造出名望、傳統和原真性等內涵意義。許多當代廣告都會參照過去的藝術作品，以便讓自己的產品擁有和藝術作品一樣的內涵意義，像是財富、高級休閒和文化價值等。一般會參照繪畫風格，例如**圖7.7**的灰鵝（Grey Goose）洋梨伏特加廣告，就是採用靜物畫風格，藉此暗示它和藝術以及法國文化之間的關聯。它們提供消費者一種附加性的文化價值，也就是我們所謂的**文化資本**（cultural capital）。我們在第二章討論過的法國社會學家布迪厄的作品，可幫助我們理解這個過程。布迪厄指出附加在經濟資本（物質性財富和取得物質性貨品的能力）之上的幾種不同資本形式，包括社會資本（你認識誰，你的社交網絡，以及它們提供給你的機會）、象徵資本（名望、

名流地位、榮耀），以及文化資本，後者指的是可以帶給你社交好處的文化知識。文化資本出現的形式包括罕見獨到的品味、鑑賞能力，以及可以破解文化關係和文物的本事。根據布迪厄的說法，這需要透過教育、優越的家庭背景，以及漫長的灌輸過程逐漸涵養。[11] 布迪厄的闡述讓我們得知，在大多數的資本主義社會裡，價值的取得不只是透過金錢，而是透過往往隸屬於精英社群的那類知識，以及廣告可以把消費者打造成好像擁有那些品味

It gives. You take. What a beautiful relationship.

Incredibly well equipped for $27,495. It's your turn to be pampered, and the all-new Azera is up to the task. With power rear sunshade, dual-zone climate control, all the personal space you could ever want, and America's Best Warranty.™ It's the car that just keeps on giving. And at the price, it keeps the taking to a minimum. thenewAZERA.com

A Hyundai like you've never seen before

AZERA

圖7.8
現代汽車廣告，
2007

不凡的文化知識——以灰鵝廣告為例，這些知識包括繪畫風格、法國文化，以及靜物畫。

　　廣告的功能大半是在創造消費者與品牌之間的關係，以及把品牌確立成某種熟悉、必要，甚至是可愛的東西。然後，許多廣告會跟消費者強調他們和某一品牌而非某一特殊產品之間的關係。在**圖7.8**這則廣告中，文案提出承諾，保證消費者和這輛汽車之間的關係是正面而肯定的（「它付出，你接受。多麼美好的關係」），而行駛中的汽車影像則是達傳出一種動態感。我們無法從漆黑車窗看到車子內部，這讓它看起來像是無人駕駛，引誘著我們這些觀看者去和它建立關係。當然，諸如這樣的訊息也是為了提醒觀看者，他們真實生活中的人際關係可沒這樣簡單，在真實人生中，「它們付出，你接受」這樣的關係恐怕是不恰當，肯定也不是「美好的」。

　　於是，我們可以說，這則廣告不是邀請我們去消費產品，而是去消費符號的語言學意義。也就是說，這則廣告是在販賣這樣的符號：現代汽車（Hyundai）

是一個理想型的關係伴侶。廣告在符指（產品）與符徵（它的意義）之間創造符號，目的不只是要販售產品，更是要販售我們附貼在產品上的內涵意義。當我們消費產品時，我們是在消費它們的商品符號——我們的目標是要透過購買產品取得編碼在產品上的意義。廣告還有一項慣例，就是得去談論長久而言可能一點也不重要的產品有多重要。因此，廣告必須操作一些假設性的關聯，好為產品的必要性加油添醋。在真實世界中，大多數廣告的說法都挺荒謬，但是在結合了美麗幻想的廣告世界裡，它們卻非常合理，因為我們知道，當我們買下一件平凡如水的產品時，事實上我們也買下了一種品味的形象——不是香氣的品味，而是風格的品味。

廣告有時也會販賣歸屬感（歸屬於某個家庭、社群、世代、國族、特殊團體或階級），把產品和國族、社群及民主等觀念黏貼在一起。所以，有許多廣告是採用愛國主義和國族主義的語言來發揮意識形態的功能，藉此將購買產品的舉動和公民實踐畫上等號。也就是說，利用美國、英國或其他國家的影像來行銷產品的廣告，就是在販售這樣的概念：為了要成為好公民並適度參與國家事務，你必須是一個積極的消費者。許多廣告把家庭描繪成一個和諧、溫暖且安全的場所，是一個任何問題都可以用商品來解決的理想單位。事實上，商品經常被當成是家庭之所以能夠凝聚、確認和強化的工具。在這些廣告裡，人們透過商品和每個人進行最親密的連結，商品被視為促進家庭感情和家人溝通的好方法（例如

圖7.9
Kohler 廣告，2006

贈送珠寶、鮮花或其他物品來代表感情和價值）。

廣告也拿販賣歸屬感的同樣手法來建立差異性符碼，以便區隔產品。廣告通常會利用標記手法來展現那些不同於標準的東西，進而確立何謂正常標準。就像我們在第三章討論過的，無標記的（unmarked）類別毫無疑問是屬於標準類別，而有標記的（marked）那一類則被視為「差異」或是「他者」。例如，在北美和歐洲地區，白人模特兒是無標記的，屬於標準的那一類，因為消費者不會去留意他／她是

圖7.10
Tommy Hilfiger 廣告，2005

白種人的事實，然而非白人模特兒就會被標上種族記號。傳統上，種族在廣告裡的作用，是賦予產品某種「異國情調」或外來風情。例如，廣告界有一種流傳久遠的做法，就是利用「島嶼」的影像以及不具名的熱帶地點來銷售化妝品和女性內衣，為產品增添異國與「原始」的氣息。例如圖7.9的「Kohler」廣告，把浴缸放在帶有中國情調暗示的背景中，還用一名當地人划著正躺在竹筏上放鬆的消費者，藉此來販售該品牌的浴缸體驗。如夢似幻的影像表明這是中國的某處祕境，而那名消費者的「大膽」行徑，則暗示她是位重量級人物。反諷的是，雖然這些產品許諾白人消費者能夠取得他者性（otherness）的特質，然而商品文化卻是否定差異性的，商品文化藉由消費行動來鼓勵人們遵奉習俗和一致性的行為。

廣告也越來越常使用族裔和人種的標記來展現社會或種族的覺醒，並賦予產品一種老練成熟的文化元素。有越來越多廣告使用不同族裔的模特兒，企圖將種族去標記化，並為它們的產品貼上社會覺醒的意義。例如圖7.10這則「Tommy Hilfiger」的服飾廣告中，便企圖利用多種族的混合將美國的多元文化主義含括進

去，影像中的模特兒擺出近乎一家人的姿勢，象徵他們屬於同一個國家。在這類廣告中，種族會被特別標記出來，暗示多元文化主義及種族和諧的意義。因此，儘管這類廣告訴求的目標是種族包容，但其中也有一部分是想傳達該產品夠跟得上時代，能夠察覺到種族差異和多樣性這個問題。

伯格曾經寫道，廣告總是將情境設定在未來。他指的是，廣告所描繪的「現在」總是在某方面有所欠缺。關於這點，我們可以回頭看看拉岡的精神分析理論。拉岡認為，欲望和匱乏是我們生活中的兩大驅力。我們全都體驗過我們追求的某樣東西從我們的生命中消失，通常是在我們追求另一個我們渴望之人的時候。我們努力想填滿這種欠缺，但卻從來不曾滿足過，即便我們的基本需求並不匱乏。拉岡指出，從我們認知到自己和母親是兩個分離實體的那一刻起，我們的生活便是建構在匱乏感上。這種分離，這種分裂的體驗，是一個分界點，自此我們認知到自己是有別於他者的一個主體。根據拉岡的說法，我們總是追尋著，想要回歸到某種完整的狀態，即我們相信在這個認知時刻到來之前自己一度擁有的那種完整狀態。我們不斷掙扎，並透過人際關係和諸如購物等活動來填滿這種匱乏的感覺。就是這種亟欲滿足匱乏感的驅力，讓廣告所訴求的欲望如此令人信服，難以抗拒。廣告經常為我們重新創造出完美的自我理想幻境，方便我們退回到兒童階段。

然而，匱乏的一個基本面向就是，它必然是永遠無法滿足的。就精神分析學的角度而言，沒有任何一刻，匱乏會被滿足所取代，因為它的源頭存在於幼兒和兒童發展的各個階段。這種匱乏感是我們心理運作的一個重要引擎，驅使我們持續追求那些可幫助我們感覺完整的東西（關係、物質品、活動、人事），得到在我們的經驗中總是無法企及的存在狀態。根據拉岡的說法，這種匱乏感以極為深刻的方式結構我們的心理，使得不滿足感成為人類主體的一個核心面向，不只是對我們自身的不滿足，還包括對商品的不滿足，因為它們承諾要填滿我們的匱乏，卻從來不曾成功填滿。就消費文化而言，匱乏理論可以說明，為什麼我們在消費時感到快樂，但買完東西之後卻永遠覺得我們需要更多或感到失望。

商品文化和商品拜物

消費文化是一種商品文化，也就是以商品做為文化意義主體的一種文化。「商品」指的是在社會交易體系裡面進行買賣的東西。商品文化的觀念和我們在日常生活中（至少有部分）透過消費商品來建立自我認同的觀念，這兩者之間有著複雜糾葛的關聯。這正是媒體學者史都華特·艾溫（Stuart Ewen）所謂的「商品自我」（commodity self），這概念指的是，我們自身，也就是我們的主體性，有部分是透過對於商品的消費和使用所中介和建構出來的。[12] 衣服、音樂、化妝品和汽車等等，都是我們用來向周遭世界表現身分認同的商品。廣告鼓勵消費者把商品想像成表達自身性格的核心工具。有時，廣告會販售這樣的觀念來訴諸商品自我：如果你取得或使用某一品牌，就可以讓你變成某一種人，例如變成「百事人」或「可口可樂人」，或是「彪馬人」或「愛迪達人」。這類戰術販售的是一種偽個體性，也就是法蘭克福學派理論家所指出的文化工業產物的特色之一，將虛假的個體性同時販售給許多人。

　　商品的概念，特別是商品被賦予意義和價值的方式，對於了解消費文化至為重要。有關商品以及商品如何對我們發揮作用的分析，主要是透過馬克思理論。馬克思理論針對經濟在人類歷史中所扮演的角色提出整體性分析，同時也分析了資本主義的功能運作。正是因為馬克思主義對資本主義抱持批判立場，因此有助於我們了解資本主義的運作方式，由於我們所屬的社會對於資本主義的價值體系實在太過熟悉，熟悉到我們很少去檢視它的基礎假設。不過當我們討論到更深的部分，馬克思理論就會碰到局限，它無法幫助我們了解當代的消費主義，因為今日的文化和消費主義之間的關係，其複雜程度是十九世紀的馬克思無法想像的。儘管如此，馬克思的某些核心概念對於思考今日的消費主義依然相當有用。商品具有使用價值（use value）和交換價值（exchange value），前者指的是該商品在某特定社會裡的特定用途，後者指的是某特定商品在某一交換系統中值多少錢。馬克思理論批判資本主義強調交換價值勝過使用價值，在資本主義體系裡，東西的價值不在於它們真正能夠做什麼，而是它們在抽象的貨幣系統裡值多少錢。套用法蘭克福學派理論家的說法是，我們看重票券的價格勝過票券帶給我們的體驗；

這可以說明，為什麼有些東西定價越高越好賣。

　　一起來看看一些不同種類的產品，可幫助我們了解交換價值的運作方式。某些產品在我們的社會中具有重要的使用價值，例如食物和衣服，少了它們我們會感覺無法生活。然而我們可以看到，在這些類別裡，存在著落差很大的交換價值。一條大量生產的麵包的交換價值遠低於最頂層的特殊烘培麵包，雖然它們的使用價值都一樣。類似的情況還有，一件在中國製造在當地大賣場購買的「Mossimo」襯衫，其定價遠低於同樣是在中國製造，但由設計師設計並在梅西百貨（Macy's）購買的「Quicksilver」或「Roxy」襯衫。就衣服而言，兩者有同樣的使用價值，但交換價值卻不一樣。當然，在這裡，我們可以看出這個理論並未把其他在我們社會中同樣有意義的價值形式考慮進去——設計師襯衫或許對某人的風格感和商品自我相當重要，也或許是因為某人感覺那個形象是上學或上班需要的。「使用價值」是個很狡猾的概念，因為什麼有用、什麼沒用這個觀念本身，就是高度意識形態的——比方說，所謂的休閒產品到底有沒有用，就是個可以爭論不休的問題，而我們也很難去評估諸如愉悅和地位這類特性的使用價值。

　　想要理解消費主義如何創造出一個抽象的符號和象徵世界，脫離商業和生產的經濟脈絡獨立存在，最有用的概念之一，就是商品拜物（commodity fetishism）。商品拜物指的是量產品被掏空其生產意義（它們的製造脈絡以及創造它們的勞力），然後藉由將產品神祕化並轉變成崇拜對象，而將新意義填注進去的過程。例如，在一件設計師襯衫中，我們看不見它的生產脈絡意義。消費者無法得知是誰縫製了這件襯衫，生產原料的工廠在哪裡，以及它是在什麼樣的社會中製作出來的。相反地，這件產品貼上了標誌，並且和廣告影像所注入的文化意義連結在一起，而這些都和它的生產條件及脈絡沒什麼關係。這種抹除勞力和生產意義的做法，有其更嚴重的社會後果。它不只是允許社會發展出更大的脈絡來貶低勞動價值，讓工人更難對其製造出來的產品感到驕傲，它還允許消費者（大多數也是工人）對勞動條件，對全球勞力外包和全球貨物生產的結果，以及對品牌形象與企業實務之間的關係保持無知。

　　在後工業時代的全球資本主義中，消費主義和勞工角色之間的緊張關係只會日益嚴重，因為貨品的生產越來越常從西方外包到全世界的發展中國家。許多標

明「美國製造」的產品（例如某
些汽車品牌），其實只是在美國
組裝，但零件都是來自世界各
地。隨著二十世紀末貨櫃業的興
起，貨品可以裝在大型鐵櫃裡船
運，然後直接利用貨櫃拖車和鐵
路貨車分銷配送。由於全球運費
大跌，使得勞力外包的空間越來
越大。這意味著，提供給已開發
國家的貨品大多是在開發中國家
以廉價勞力製造而成。也就是
說，在全球資本主義體系下，生
產商品的工人與購買商品的消費

圖7.11
恰斯特卡通，1999

者之間的距離，只會越來越遙遠，包括實質地理以及社會條件上的雙重遙遠。例
如，在北美與歐洲銷售的成衣，絕大多數都是由中國、韓國、印尼、菲律賓和印
度的廉價勞工所生產。在美國這個全世界最大的成衣市場中，只有極小一部分的
衣服是由美國工人製造生產。二十一世紀最初十年的油價大漲，或許會對運費成
本造成影響，這有可能會轉嫁到消費品的價格上，但是不太可能改變勞力外包的
情況。全球外包的複雜程度意味著，就算消費者真的知道製造過程的勞力狀況也
只能覺得無奈，因為我們似乎沒有什麼可以說話的空間。**圖7.11**由洛茲·恰斯特
（Roz Chast）繪製的這幅卡通，就是在取笑這種過程，我們許多人都有這樣的經
驗，當我們想到自己擁有的貨品和勞力剝削之間的煩人關係時，最後還是會決定
別去理它，把衣服穿上就對了。

　　商品拜物是大量生產、廣告行銷，以及將產品配送給許多不同消費者的必然
結果。它基本是一種神祕化的過程，不僅掏空了商品的製造意義，還為它們注入
充滿吸引力的嶄新意義，像是賦權、美麗、性感等。這種拜物化通常會再三強調
個人與商品之間具有某種密不可分的關係。例如**圖7.12**的馬自達怪獸（Miata）
廣告，把心跳表和轉速表結合在一起，讓消費者想像自己已經和那輛車融為一體

圖7.12
怪獸汽車廣告，
2007

（你就是那輛車），同時附上男人開著跑車橫越沙漠這個不可或缺的影像。這類以男子氣概為訴求的廣告，是透過兩種幻想發揮作用：一是車子的速度可以延伸人的身體和商品自我，二是主導與掌控。這種將汽車意義神祕化的過程，抹除掉車子本身的製造脈絡。

　　理解商品拜物如何運作的最佳時機，往往就是在它失敗破滅的那一刻。例如，耐吉女鞋一直是以女性自我賦權、健康的女性身體（相對於許多時尚廣告中所強調的病態瘦）、女性主義和入時的社會政策做為它的促銷符徵。例如圖7.13廣告所顯示的，耐吉實在非常擅於一邊販售賦權（允許妳在健身房裡「看起來很糟」），但同時保有凝視和外貌管理的符碼（裡面根本沒有任何一個女人和「看起來很糟」可以沾上邊）。廣告文案在此販售的是賦權、獨立和行動。

　　耐吉運動鞋的生產其實是外包給印尼、南韓、中國和越南等地的工廠，負責生產這些鞋子的女工不但薪資低廉，而且工作條件極為悲慘，這件事在1992年遭媒體揭露之後，引起輿論譁然。耐吉外包的那些公司，並未遵守耐吉標榜的「行為準則」，例如譴責童工、合理工資、不採取輪班制度、執行有利於工人健康和安全的規範。當這真相揭露之後，商品拜物的過程旋即破滅。耐吉商品的賦權符號因為真實的生產條件遭到揭露而遭瓦解，因為這些鞋子都是由遭到去權的女性生產出來的。這些鞋子再也無法剝除它們的生產條件意義，然後「填入」女性主義和女性健康生活的符徵。耐吉公司只得對批評做出回應，並且改變做法，以便挽救該公司支持女性健康和人權的形象。儘管如此，在行銷者眼中，與耐吉和勞

圖7.13
耐吉廣告，2007

工有關的宣傳已經對該公司的品牌地位造成極其嚴重的影響。

　　在今日的部落格文化脈絡下，企業對於消費者的批評和抱怨必須非常小心處理，倘若這類評論在網路上掀起風潮，就會造成極為嚴重且立即性的負面宣傳。品牌經理人會定期瀏覽網站，搜尋關於品牌的負面評論，並經常做出直接回應。許多企業還會針對企業形象與勞工實務、永續經營和公民責任之間的關係，制定各式各樣的政策。例如，當為數眾多的品牌和產品背後的勞工實況曝光之後，許多企業的因應知道就是直接討論勞工問題。可口可樂就是採行這類做法的全球性公司之一，他們在官網上用很大的篇幅說明該公司的勞工實務，以及促進勞工健康與教育的相關計畫，藉此回應可能出現的負面媒體關注。可口可樂公司不僅在地圖上標出工廠的所在地，還會標出在這些工廠裡有哪些工人倡導和支持計畫，此舉讓可口可樂公司看起來好像在某些地區扮演人道組織的角色。對於那些在開發中國家設立工廠的大型企業而言，透明公開加上把人道原則當成公司的部分特色努力推廣，已經變成一種謹慎精明的行銷策略。

　　我們可以找到許多議題，是與商品拜物和抹除巧克力製造過程中的勞力條件有關。巧克力這種商品會讓人聯想到欲望，一是人們對於消費巧克力的欲望和歡

樂，二是對於巧克力做為情人節或浪漫約會之最佳禮物的欲望和歡樂，巧克力內涵有品味、歡樂和羅曼蒂克的意義。不過，2001年，奈特・里德（Knight Ridder）撰寫了一連串報導，揭露存在於西非可可種植園裡的種種虐待童工的不人道情況，包括奴隸 ，嚴重擊碎了人們對於巧克力產品的商品崇拜。這項產業的某些部門，希望能避免全球抵制它們的產品以及更嚴格的政府監督，除了在可可種植場建立現場監控制度之外，還加入非營利組織和政府相關單位，一起偵查虐待行為，並致力於根絕奴隸。一項由美國勞工部和巧克力業者贊助的調查指出，童工（包括有薪資的和以奴隸身分工作的）數量大約有二十八萬四千人。在某些案例中，有些年僅十一歲的孩子在薪水的誘惑下離開家庭，一天工作二十小時，只能分到稀少的食物，拿到微薄的薪資或甚至無薪，還得忍受不人道的生活條件並飽受毆打。這些真相促使人們發起呼籲，要求巧克力業者在2005年之前必須取消所有奴役童工的行為（目標並未達成）。媒體對於巧克力生產勞力的揭露與宣傳，已經逐漸鑿除人們對於巧克力（以及巧克力和浪漫之間的聯想）的盲目商品崇拜，並開始注意到那些採收可可的工人。

　　這股趨勢有個很重要的事實是，讓大眾注意到這項議題的，既非次文化，也非主流邊緣的某項運動。這個巧克力聯盟包括天主教救濟服務組織（Catholic Relief Services，透過它們的公平交易網站）等主流非營利組織、政府組織（美國國際開發署和美國勞工部）、許多巧克力大公司以及專業組織。某些公立學校也以這議題做為社會研究課程的範例。不過，這個情境最常被呈現成發生在「那裡」（非洲）的非人道行為所導致的結果，卻不知道真正從勞工身上獲利的是那些公司，而「我們的」產業管理者和非營利人權觀察員最該嚴格「盯死」的對象，也是那些公司。這種管理監控的想法是以外部監控的模型為基礎，和傅柯筆下的全景敞視凝視模型非常類似，在後者的模型中，是由警衛監視監獄裡的囚犯（參見第三章的討論）。囚犯知道自己遭到監控，雖然他們看不到警衛。事實上，囚犯已經將警衛的凝視內在化，並遵守規則，至於警衛是不是真的在那裡並不重要。這個概念套用在可可農場的案例上就變成：應該對可可農場的經營者進行家長式的監控，逼使他們改變做法，而不是去思考農場主人可能得面臨一個不是他們能輕鬆應付的高風險市場。整體而言，可可聯盟並未觸及全球資本主義這項更廣泛的經

濟要素，但它卻是在日益競爭的市場中影響作物價格的最大推手。在這同時，**公平交易**的支持者們也透過利基（niche）廣告和產品，建立與消費者之間的內在通路，企圖讓公平交易變成這場新人道主義論述中的一部分，讓全球化時代的消費者除了**自由**貿易這個熟悉的新自由主義閃亮字眼之外，還有另一項選擇。但問題還是存在，那就是公平交易物品的價格的確比傳統物品高，只有收入足夠優渥之人才有能力選擇以更高的價錢去購買這類小眾產品。我們可能會問，為什麼「公平交易」是一種利基標記，為什麼我們必須購買挑選過的、帶有特殊標記的和更昂貴的產品和品牌，才能與它產生認同？為什麼它不能是所有產品一體適用的無標記需求？

我們可能還想追問，為什麼在其生產過程曝光之後，人們對於巧克力這類產品的迷戀還是維持不墜呢？人們喜愛巧克力。的確，有許多人曾開玩笑說，他們罹患「巧克力上癮症」。然而，商品拜物是相當有力量的一種過程，可以成功遮蓋住物品的勞力生產過程，或是說，即使當人們看到無法置信的不人道勞力役使的真相，商品拜物也能成功讓人們產生無能為力的感覺。因為這些可怕的作為離消費者實在太過遙遠，讓真實情況變成一種抽象存在，很容易讓人存疑。不過，今天也有越來越多消費者會想知道貨品是在全球經濟體系下的哪個地方、以何種方式生產製造。消費行動主義者已經日益熟練，知道該以哪些技巧讓消費者得知產品的製造實況，藉此鼓勵資訊清晰且負責任的消費主義。可口可樂就是一個好例子，該公司利用類似慈善性質的公司員工計畫，讓勞動情況變成一種透明清楚的行銷策略，打造良好的廣告觀感。

「American Apparel」這個品牌，是美國服裝公司裡拒絕外包模式的範例之一，該公司堅持本地生產，致力改善勞工的工作條件和權利，並把這當成行銷品牌形象的一大亮點，該公司的廣告宣傳一方面因為擁護勞工而得到支持，但另一方面又因為帶有色情的性暗示而遭到譴責。該公司因為洛杉磯創始工廠通過制度化的勞動行為，而將自己描述成社會責任的先驅標準。該公司的服裝生產線是根據「免血汗工廠」（sweatshop free）的環境組織而成，邀請大眾注意他們的做法，甚至提供該公司做為成功的範例，行銷無外包和無剝削的生產模式。這個服裝生產線的勞動行為從洛杉磯的創始廠擴張到加拿大、日本和紐約，是該公司品牌識

別的一大要素。該公司把這套系統的基礎模型稱為「垂直整合製造」（vertically intergrated manufacture），每一間工廠的工人，例如位於洛杉磯下城的創始廠，除了支領生活工資之外（根據該公司網站的資料，2008年時縫紉工可以得到美國聯邦政府規定的最低薪資的兩倍；最低薪資是每小時五點八五美元，「American Apparel」洛杉磯工廠的縫紉工則是可以領到每小時十二美元），公司還會提供補助，讓工人的家庭得到可負擔的健康保險。「American Apparel」利用行銷該公司的工人政策來行銷該品牌，經常讓工人出現在廣告中，並談論他們的族裔身分，將他們實際放入全球資本主義和倡導移民權利的脈絡當中。圖7.14的廣告，特別在前景中凸顯「American Apparel」工人的墨西哥身分，其目的不僅是要把族裔認同的標籤附貼在品牌上，還包括支持移民勞工這項政策。然而，這家公司也因為採用明目張膽的情色影像來販售服裝而惡名昭彰，該公司的許多廣告都會讓主角擺出挑逗的姿勢和脫衣服的動作，而該公司也一直關注與性騷擾有關的案件。販賣性感當然不是什麼新鮮事。不過在「American Apparel」這個案例中，它擺明是和社會意識產生關聯。

圖7.14
American Apparel
廣告，2007

因為在廣告中採用情色影像而引發爭議的公開醜聞，案例很多。例如「A&F」（Abercrombie and Fitch）的度假型錄在伊利諾州引發一項抵制該公司產品的抗議行動，抱怨該本型錄不適合未成年消費者。2005年「A&F」在一起集體訴訟案中，支付了四千五百萬美元的和解金給訴訟成員（「Gonzalez訴Hollister案」）。超過一萬名個人提出索賠（因為找工作被拒或在工作場所中受到歧視），控告該公司雇用大量白人員工，在工作場所執行歧視政策。案件和解後，公司隨即改變某些做法，包括縮減從白人聯誼會和兄弟會中招募新血的做法，從1990年代末到2000年代中，

「A&F」的廣告一直廣受批評，原因不僅是該公司過度凸顯白人特質，還包括他們對亞洲人做了刻板印象式的種族描繪，例如在T恤上印上「黃氏兄弟T恤服務，二黃讓它變成白」（Wong Brothers T-Shirt Service, Two Wongs Make It White）之類的標語。這件T恤在校園引發抵制與抗議，隨後停產。《為何我痛恨A&F》（Why I Hate Abercrombie and Fitch）的作者杜威・麥克布萊德（Dwight A. McBride）提到，在訴訟案和解之前，A&F透過服裝生產線以及廣告和照片宣傳，以隱性手法行銷男同志形象等於白人的看法，他認為這種幾乎都以白人為代表的悠閒奢侈男性文化的形象，和同性社交中的森林運動文化傳統有關，而這正是該公司早年的品牌訴求之一（該公司成立於1892年）。[13] 諸如這樣的案例清楚顯示，在商品拜物、全球外包和酷行銷之間有著相當複雜的動態關係，這點我們後面會再深入討論。

以上所有案例全都證明了，在理解廣告策略和行銷實踐這兩點上，馬克思理論具有哪些價值和局限。在整個二十世紀，文化理論大多都把焦點集中在批判消費主義。我們在第六章中討論過的法蘭克福學派理論家，認為商品的角色日益重要，等於是為有意義的社會互動敲響喪鐘。對該派理論家來說，商品就像是一種「被挖空」的物體，讓人們產生認同失落，並腐蝕了我們的歷史感。他們認為，如果你覺得某個消費物件能讓某人的生活變得有意義，就等於是在腐化真正有價值的存在面向。在這本書中，我們的目的是想藉由某個框架讓我們看出，消費者的實踐其實比這些理論框架都更複雜。並非所有的消費實踐都只會讓我們去權。

相對的，致力研究消費主義影像和流行文化的批評家，通常都會把消費主義當成流行文化的象徵。在廣告史上，藝術家一直是擔任這個產業裡的插畫者，而廣告風格有時也會和藝術與設計風格同步。藝術家也會反過來挖掘品牌和logo的圖像學，藉此對消費文化做出評論，有時還會帶著某種深情去參照一些熟悉的品牌。在圖7.15這件1921年的《幸運星》（Lucky Strike）畫作中，美國藝術家史都華・戴維斯（Stuart Davis）運用立體派風格讓人聯想到幸運星香菸以及它們做為某個美國品牌的意義。戴維斯解構了當時眾所熟悉的幸運星香菸包裝盒上的顏色和形狀，以立體派的風格重新排列，將造形壓平，創造出色彩和形式之間的緊張關係，把這個品牌和廣告的實踐本身，與嶄新、現代又前衛的立體主義畫上等號。

　　戴維斯的作品為1960年代的普普藝術運動做了預告，當時，消費物品的生產與消費方興未艾，但也同時出現了對於美國人著魔於消費行為的批評。法蘭克福學派於1930年代提出的想法與作品，在1960年代的政治與社會脈絡下重新復甦，將消費主義譴責為資本主義社會出現問題的症狀之一。這段期間新興的反文化運動，也刻意避開物質成功和商品文化的觀念。然而在藝術世界裡，普普藝術倒是以不帶譴責的方式投身於大眾文化。普普藝術家從電視、大眾媒體和漫畫書這類一般人眼中的低俗文化裡汲取影像，並宣稱這些影像和高雅藝術擁有同等的社會重要性。普普藝術也以戲耍的手法介入廣告和商業主義，挪用商品文化的設計元素和技巧，融入藝術作品之中，然後在藝廊和博物館展出。

　　普普藝術家將電視影像、廣告和商業產品結合到他們的作品當中，以截然不同於法蘭克福學派的態度來回應商品文化的瀰漫。這些人不但不譴責大眾文化，反而利用它來展現自己對流行文化的喜愛，以及從中得到的樂趣，即便其中也帶有批判的成分。例如，沃荷製作湯廚濃湯罐的繪畫和絹印影像，藉此對藝術和產品設計之間的界線提出質疑，並為大眾文化的重複性美感高聲歡呼。沃荷畫作中所呈現的平面效果，一方面評論了流行文化和量產產品的平庸特質，一方便也說明了人們對於湯廚濃湯 logo 的熟悉感。而不斷重複的湯罐頭，似乎也指涉了商品文化中氾濫成災且過度生產的重複貨品。不過在此同時，它也熱情地向包裝廣告

設計以及消費文化致敬，因為後者讓複製所提供的親切熟悉與便利特性得到應有的價值。

有些藝術家則轉向漫畫和廣告這類「低俗文化」的形式。李奇登斯坦在尋找一種可以畫出「醜陋」畫面的技法時，製作出連環漫畫式的繪畫和版畫，藉此對漫畫的平面表現手法和它的故事內容提出批評。李奇登斯坦那些高度形式化的作品，和抽象表現主義的筆觸正好相反，他的筆觸是平滑而質樸的。流行文化和消費主義的世界是這些作品描述的主題。它們挪用了網印漫畫的點狀表面，可說是對這項商業形式和消費物品的一種禮讚。李奇登斯坦1962年的畫作《冰箱》（ *The Refrigerator* ），有如超大尺寸的漫畫格，放大了漫畫影像的顆粒，讓觀看者可以清楚看出它的點狀肌理。在這幅女人清潔冰箱的特寫中，他參照了1960年代廣告中最典型的家庭主婦商業影像，在這類影像中，她們總是一邊微笑一邊做著無聊的家事。藝術家在此參照漫畫書形式具有雙重含意：一是表達對漫畫的親切與喜愛，二是做為一種手段，對消費文化和它的虛假承諾與刻板印象提出社會批判。

品牌與意義

品牌的角色對商品文化至關重要。品牌是產品的名稱，品牌透過命名、包裝、廣告和行銷的手法將意義附貼在產品之上。品牌源於十九世紀末。在那之前，諸如肥皂和燕麥之類的產品，都是以一大箱一大箱的方式賣給商店，讓消費者秤重購買。當這些公司發現，將產品命名並在包裝上把自家公司與產品有別於其他競爭對手的特質標註出來，可以有利於行銷之後，這些產品就開始貼上標籤以包裝好的形式銷售。繼包裝與廣告之後，公司也開始以品牌之名自我行銷。品牌濃縮了一家公司所有產品和服務的象徵性元素。這種品牌化的過程除了產品本身的內容和形式之外，還包括包裝的模樣，包裝和廣告印刷品的字體，以及產品、包裝和廣告設計所採用的概念及語言。有時，是公司本身而非它的某件產品變成品牌，雖然它的某些產品或許會逐漸體現該公司品牌的意義和訊息。為品牌註冊商標，以及將與某品牌和產品有關的設計、長相和語言當成公司智慧財產的做法，也是從這時期開始，目的是為了保護公司利益，不讓那些仿冒公司藉由魚目混珠的方

式侵害公司的市場。於是，散裝燕麥變成桂格燕麥，並用桂格燕麥人來代表道德純淨、健康和傳統等公司特質。由英國皮爾斯公司（Pears Company）行銷的甘油肥皂塊也被貼上標籤，代表某一特殊品牌的產品，以便和市場上的類似產品作區隔。「你今天用過皮爾斯肥皂了嗎？」該公司以這句廣告新標語提醒消費者每天都要使用肥皂。皮爾斯肥皂最著名的一則廣告，採用了英國知名畫家約翰・艾佛雷特・米雷（John Everett Millais）的《泡泡》（*Bubbles, 1886*）一圖，把天真無邪的孩童影像當成某種賣點，只要你使用這款代表純淨與簡單的肥皂，就能取得這種感性或特質。這種打造品牌的走向，標示出藝術和廣告之間的相互關係，並在日後得到延續。今日的製造業者和廣告商聘用所有類型的藝術家（音樂家、攝影師、插畫家）來製作廣告，甚至把廣告呈現為某種藝術作品。皮爾斯公司因為採用米雷的畫作而取得某種文化權威地位，反倒是米雷因此受到當代藝術界的批評，認為他不該同意廠商拿這幅畫去賣肥皂。[14]

　　追溯品牌在消費社會裡的興起固然可以讓我們知道產品如何轉為品牌，但今日品牌文化的擴張程度以及消費者與品牌之間的複雜關係，已經和當時有了劇烈改變。如同馬塞爾・丹尼斯（Marcel Danesi）所寫的：「品牌是現代媒體環境中最重要的溝通模式之一。」[15] 品牌就是我們可以辨識的產品名稱，不管我們是否已經擁有該產品或是否打算購買。品牌意義往往要經過很長時間和很多廣告的精淬鍛鍊，而且會受到企業和其行銷人員無法決定的文化因素影響。換言之，品牌是一種複雜的命名、行銷和文化流通的過程。

　　Logo 和視覺風格是決定品牌整體意義的關鍵要素，品牌意義往往就是透過不斷重複的視覺母題確立而成。例如，「絕對」伏特加（Absolute vodka）就是以它的酒瓶造形為母題來進行廣告活動，而且常

圖7.16
1888年的皮爾斯肥皂廣告採用了米雷1886年的《泡泡》

常採用非常有趣的手法。這個視覺
母題加上在廣告中持續對酒瓶造形
做出聰明漂亮的運用,讓消費者一
眼就能認出這個品牌。即便是從來
沒有買過或喝過「絕對」伏特加
的人,也都知道這個品牌。除此之
外,「絕對」伏特加還將它的廣告
活動變成一場藝術盛宴,它不僅委
託知名藝術家(包括沃荷、凱斯·
哈林〔Keith Haring〕和艾德·魯夏
〔Ed Ruscha〕等人)製作廣告,甚
至還出版了好幾部和其廣告有關的
大開本彩色專書。「絕對」伏特加
利用這種手法,為它的伏特加增添
上文化知識的價值,召喚那些能認
出某些藝術家作品或能領會其中趣

圖7.17
「絕對」伏特加廣
告重製了性手槍唱
片封面,2001

味的觀看者暨消費者。在「絕對」伏特加的許許多多系列廣告中,有幾則參照了
著名的專輯唱片封面,包括1980年代家喻戶曉的龐克樂團性手槍(Sex Pistols)的
《別管鳥事,性手槍來了》(Never Mind the Bollocks, Here's the Sex Pistols)。這則宣
傳證明了,諸如這樣的企業廣告也能成功融入並挪用另類文化與文化抵抗。素以
反體制出名的性手槍,如今竟然在廣告中向年輕世代賣起伏特加,或許其中也包
括充滿懷舊情懷的嬰兒潮世代,他們渴望回想起屬於文化抵抗的早年歲月。「絕
對」伏特加就是透過這種長時間的廣告戰加上反覆出現的視覺母題,把自己打造
成愛好藝術、充滿原創精神和通曉文化知識的品牌。

　　圖7.18是iPod極為有名的一則廣告,一名舞者的剪影映襯在明亮的彩色背景
前方,在這幅影像中,也可看到對視覺母題的運用。這則廣告出現在2000年代中
葉,剪影造形意味著任何人都可能是iPod音樂的聆賞者,但又巧妙透露出恰好足
夠的屬性,可以讓我們看出他們是屬於某種時髦類型。從牛仔褲的剪裁、髮型和

圖7.18
iPod看板，2008

鞋子，我們就能察覺出他們屬於酷炫、年輕、甚至帶有種族或族群認同的特殊文化和次文化。iPod品牌便藉由這些快樂起舞的剪影以及與舞者的耳朵相連、代表iPod耳機的精細白線，取得了某種特殊意義。因為不斷重複剪影、亮彩背景和白色耳機線這些關鍵視覺元素，這個iPod廣告母題很快就變得家喻戶曉、深入人心。

對iPod這類產品而言，贏得成功的關鍵要素，是要在消費者與品牌之間打造一種深刻的情感連結。讓「品牌＝形象＝自我」這道方程式可以牢牢成立。這意味著，認同不再只是產品的符徵；認同就是我們消費的產品本身，不管它是做為一項資訊或一種形象。這點可以從兒童電影或電視節目中的特色商品已經超越次級市場一事得到證明。如今這些玩具的商品符號，不管在收益或受歡迎的程度上，都已優於甚至壓過電影的「原作」資源。因此，2000年代中葉的小朋友，可能會穿著「蜂電影」（Bee Movie）的睡衣褲在「青蛙王子」的床組中醒來，坐上「小熊維尼」椅，享用裝在「荷頓奇遇記」（Horton Hears a Who）餐盤裡的早餐，一邊看著「淘氣小兵兵」（Rugrats）系列影集。而諸如「迪士尼／首都／美國廣播公司」（Disney/Capital Cities/ABC）這類企業集團「作者群」，都已積極投入這個精采豐富、靠著大量標誌和招牌角色帶動流行的互文性（intertextual）世界。在二十一世紀的新商品文化中，廣告不再只是販賣貨品的一種方法，更是一種不可避免的日常傳播模式。

民眾是否把該品牌視為獨一無二，無法被其他品牌或產品所取代，是攸關品牌存亡的利害關鍵之一。這種功能走偏（從企業的角度來看）的實證之一，就是把商標當成普通名詞使用。當你說，你想把這本書的某些篇幅「全錄」（Xerox）

下來時，你就是在拿一個全球性的品牌名稱來指稱一般性的影印動作。律師將這種商標名稱變成大眾文化一部分的現象，稱為「genericide」（商標滅絕，亦即商標名變成普通名詞）。當商標在市場上變成普通名詞而不再是某個產品品牌時，該商標的擁有者也就失去了對於該項產品名稱的權利。可口可樂和可麗舒面紙（Kleenex）的製造商都渴望想讓大眾把它們的產品與品質畫上等號，最好是每當我們需要面紙或可樂時，就會想起他們的產品。不過，它們卻不希望消費者把它們的名字當成普通名詞，因而扼殺了它們產品的差異性。為了要維持利潤，即便是全球知名品牌也必須在市場上保有和別人不同的面貌以及身分認同。當一項產品的標記達到真正普及的程度時，該公司就必須砸下龐大的廣告費用，阻止大眾把該公司的品牌名稱當成類型名稱使用。因為公司已經在這個品牌上投入大筆資金，絕對不能讓這項商品失去創造利潤的能力。諸如可麗舒和全錄這樣的公司，一開始可能會花上數百萬美元促銷它們的產品，讓消費者只要需要這類東西，腦中立刻浮現它們的產品。但當這項任務成功之後，某些公司，例如全錄，發現它們又得投下大筆經費做廣告，但這次的目的卻是要讓消費者不再把它們的產品名稱當成動詞。雖然事實上，「全錄」一詞已經以動詞形態被收入牛津英文辭典，不過該公司還是做了廣告企圖澄清：我們是影印（photocopy）文件，不是**全錄**（xerox）文件。在這場廣告戰中，瀕臨生死存亡的主角，是這個極具價值的標籤的所有權。

　　藝術家漢克‧威利斯‧湯瑪斯（Hank Willis Thomas）在他的《品牌烙印》（*Branded*）系列中，對品牌文化的深度提出評論。他將「branding」一字的最原始意義（烙印，在人或動物的皮肉上做記號），與奴隸史，以及品牌與黑人文化之間的關係做了連結。在**圖7.19**這張影像中，耐吉的logo被烙印在一名黑人的光頭上，它所指涉的意義不只是消費者對於品牌的熱愛程度，還包括這類商品化的暴力程度。湯瑪斯指涉的對象，是年輕都會黑人消費者在行銷高檔體育服飾和用品時所扮演的特殊角色，這些產品所要傳達的訊息是「街頭信譽」（street cred）。在某些案例中，廣告還會選派年輕黑人

圖7.19
湯瑪斯《品牌烙印頭》，2003

圖7.20
湯瑪斯《無價》，
2004

來推銷以白人中產階級郊區消費者為對象的產品。湯瑪斯還在《無價》（*Priceless*，**圖7.20**）這張影像中，參照萬事達卡的著名廣告，描繪出黑人都會青年的世界與主導消費主義的優勢語言之間，相距有多遠。原版的萬事達卡廣告所要販售的想法是：產品與服務（機票、珠寶、禮物）都可量化（而且是可用你的萬事達卡帳單量化），但它們所帶來的情感經驗卻是超越了金錢價值，因此是「無價」。但是在《無價》這件作品中，湯瑪斯則是讓我們看到一名年輕黑人葬禮上那些可量化的悲慘面向。正是因為湯瑪斯參照了萬事達版的原版廣告，這張影像才能對種族認同與被剝奪權利的人生，對商品文化以及與幫派毒品文化有關的街頭暴力犯罪，發出尖刻的評論。

酷行銷

在許多現代工業社會裡，廣告這門職業都曾經在1960年代經歷過一場戲劇性轉變，廣告商和行銷者開始把自己當成創意人，而非根據科學性說服原則照章行事的工匠。這項轉變在廣告界一般稱之為「創意革命」（creative revolution）。為了呼應當時社會的普遍騷亂，加上新浮現的對於年輕文化的強調，以及消費者的移動性越來越高並且（在1980年代）擁有電視遙控器後所帶來的影響，廣告人也開始越來越注重娛樂性和情節性。當強迫推銷和墨守成規的銷售慣例遭到拒絕，以及運用創意銷售產品的想法開始當道之後，他們便開始採用幽默、諧擬以及各種嶄新的創意風格。重點是，這場改變屬於一個更大規模的文化動態的一部分，行銷人員和廣告商自此開始將年輕文化與另類文化視為某種基地，可以從中挪用相關內容，為商品標上時髦酷炫的記號。因此，始於1960年代的「酷」行銷趨勢，定義了一種更大範圍的社會轉向，廣告商和行銷人員企圖在這波潮流中將難以捉

摸的「酷」特質黏貼到各式各樣的消費產品上。在人們的觀念中，「酷」通常代表了與眾不同、獨一無二，不受市場影響。例如，一名「酷」青年通常會有一種創新的風格，不在乎別人怎麼想，是其他人想要模仿的對象。就像文化批評家湯馬士・法蘭克（Thomas Frank）所指出的，廣告從1960年代開始挪用反文化的語言，目的是要將產品貼上入時酷炫的標誌。雖然反文化在當時確實認為自己是在抗拒消費主義的價值，主張回歸自然，但法蘭克指出，反文化不僅如它自己所呈現的是反消費主義的，也是很容易被挪用來販售商品的理想典型。他寫道：

> 反文化似乎擁有以下所有特質：不連貫，這可容許消費者盡情享受短暫率性；沒禮貌，這可容許消費者挑釁道德潔癖；以及藐視一切既定規範，讓消費者得以從那些禁欲祖先們的停滯、順從中解放出來。廣告人認為，他們已經在反文化中為消費者的主體性、聰明才智以及該如何和循規蹈矩的過去應對，找到完美的模型，他們還在其中發現一種文化機器，可以將對消費主義的厭惡轉變成促進消費主義的燃料。[16]

這股潮流從那時候開始一直有增無減，直到今天，仍有許多產品是透過青少年文化和耍「酷」概念來販售。這種對年輕文化的擁抱，其實是關於如何把年輕的概念當成一種「姿態」來販售，而不是要販售年輕這種特質以及年輕意味著創新和入時。諸如iPod和耐吉這類「酷」品牌，是透過複雜的行銷和再發明策略才能成功地把「酷」留住。行銷人員要挪用酷標記，需要持之以恆地評估什麼是最新流行風格，也需要不斷變換風格和物品。一個月前還走在時代尖端的酷模樣或酷東西，到了下個月就不酷了，因為它已經變成主流。到了二十一世紀最初十年，挪用和創新的循環已經快到一種驚人程度，凡是以另類自居的文化，都必須時時自我翻新，才能永遠領先潮流一步。在某些脈絡中，酷行銷很單純，就只是運用一些代表酷的符徵，例如在廣告音樂中用一些嘻哈或另類音樂團體的作品。在這場轉向中有許多弔詭存在，像是：利用看似拒絕消費文化的價值來銷售產品；把年輕文化黏貼在各式各樣的品牌之上，但這些品牌的行銷對象卻包含形形色色的消費者，不僅限於年輕人；透過假裝不是廣告的廣告來推銷品牌；社會擁

抱消費主義，把它當成一種手段，用來推廣我們的價值高於消費主義的想法；以及銷售「酷」這種被認為是與生俱來而且很難複製的屬性。

「酷」行銷是一項徵兆，代表了潮流快速演變的大文化現象，以及主流與邊緣文化的界線日益模糊。諸如時尚設計和運動鞋這些主流產品，花錢聘請行銷顧問（所謂的「獵酷人」〔cool hunter〕）走進街頭，找出引領潮流的酷小孩正在穿些什麼，做些什麼。[17] 然後利用這些想法為主流顧客製造產品。一旦產品變成主流，它們就不酷了，而那些想要保持邊緣或蔑視主流文化的潮流引領者，就必須變出新的花樣。在手機、社群網站、簡訊和其他快速通訊科技的推波助瀾之下，這種汰舊換新的過程只會越來越快。原本關注青少年文化趨勢發展的行銷人員，最近已經把更多注意力轉移到借用社交網路行為的模式來取得數據，付費給青少年消費者製作錄像日記，或是讓他們帶著相機上街採訪朋友和消費者的行為。採用這類策略的考量是，傳統那些依賴調查和焦點團體的市場研究，並無法破解消費者的欲望，對於了解青少年消費者更是徒勞無功。

文化趨勢以飛快速度瞬興瞬滅，而忙著趕上這些潮流的消費文化，也跟著急漲急退。反諷的是，當主流製造業者挪用邊緣次文化的風格時，這種快速變遷的潮流趨勢和文化創新，倒是和製造業者長期奉行的計畫性淘汰做法不謀而合，後者的目的就是不要生產可用太久的產品，或是要不斷告訴消費者（自1960年代以來，汽車車主就不斷接受洗腦），他們必須在兩年後把目前的型號換掉，才能永遠走在潮流尖端。電腦和電子產品的製造者，像是 iPod 和 iPhone 等，已經利用這種趨勢大肆牟利，他們灌輸消費者：這些器材在很短的時間內就會過時，所以他們應該購買最新最近的版本。2008 年，新款 iPhone 上市的前一天晚上，消費者就開始在許多蘋果門市前排隊，到了清晨，隊伍已經綿延了好幾個街區，目的就是為了讓自己成為第一批的新機擁有者。身為這類器材的第一批用戶，可以帶來傲人的聲望。

消費文化的這些新趨勢，也必須採用新的形式，向當代的消費者陳述。廣告不能再以傳統的方式召喚消費者，因為他們對於廣告的慣用風格與戰術已經太過疲乏，太過精明，一看就知道業者的伎倆。於是，有許多當代廣告開始用不同於以往的口氣向消費者說話，不再以壓倒性的敘述明確告訴消費者該怎麼做。

有些廣告會假設消費者知識豐富，對於文化潮流和符碼瞭若指掌。而大多數的酷行銷，都是和廣告與流行文化的後現代風格有關，強調諧擬、混搭以及召喚有知識的消費者。這些廣告利用後現代風格告訴消費者它們是在做廣告。**圖7.21**的「Ketel One」伏特加廣告是屬於一項大型宣傳計畫的一部分，計畫中的每則廣告都是由一行標題和一個空白頁組成，完全沒訴說任何和產品有關的內容。這裡的標題是：「你能看出這則廣告裡的潛意識訊息嗎？」廣告商當然是假定觀看者暨消費者對潛意識廣告的概念相當熟悉，知道廣告內所包含的隱藏訊息能夠打動消費者的潛意識。這則廣告的玩笑性包含許多層次。首先，它針對這則廣告的「潛意識訊息」存在於它的空白頁中這個事實，開了一個玩笑，藉此取笑了潛意識廣告這整個概念。這種做法為它召喚到有知識的消費者，他們拒絕容易受騙的消費者模式。其次，這則廣告也點出一項事實，它同時兼具廣告和反廣告的身分。這廣告會以一種諂媚的口氣跟消費者說話，好像在說：「我們知道你了解廣告是怎麼一回事，也知道你沒那麼好騙。我們並不打算對你卑躬屈膝。我們尊重你的聰明才智。我們只是要帶你進入意義製造的過程而已。」這就是後設溝通（metacommunication）的一種形式，廣告利用這種方式向消費者訴說觀看廣告的過程。這種手法讓廣告商能夠以全新的方式對彈性疲乏的消費者提出訴求，進而獲取他們的注意力。這類廣告知道，在一個影像與廣告都達到飽和的時代，單是以誘人的手法將產品展示出來，實在過於平庸。（我們將在第八章深入討論後現代風格。）

販賣社會意識是另一種酷行銷策略。在過去二十五年裡，有一股綠色行銷的趨勢一直在發展當中，廣告藉由這種策略將產品與環境意識和「綠色」生活風格畫上等號。雖然這類行銷的產品大多採用比較不傷害環境的方式做設

Dear Ketel One Drinker Can you find the subliminal message in this advertisement?

圖7.21
Ketel One 廣告，
2006

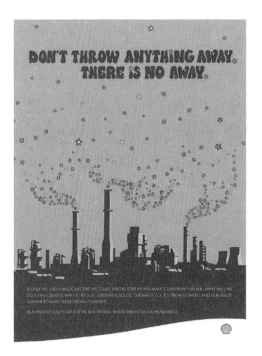

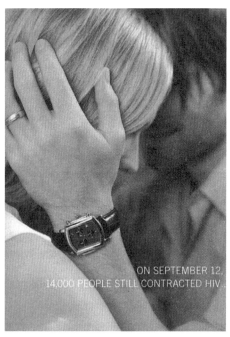

圖7.22
殼牌廣告，2007

圖7.23
Kenneth Cole 廣
告，2002

計，但商品拜物很容易就能讓廣告商把對環境無益的產品與綠色畫上等號。例如雪佛龍（Chevron）石油公司就曾做過一支「人們這樣做」（People Do）的廣告，並因此有好幾年的時間把公司的 logo 與環境計畫連結在一起，雖然這則廣告的訊息是關於個人（而非公司企業）也能讓這世界變得不同。這樣的廣告讓雪佛龍這家全球最嚴重的環境冒犯者之一，可以把自己當成「綠色」公司進行行銷。更晚近的例子是殼牌石油公司挪用1960年代的普普風格，想像從殼牌煉油廠排出的廢氣宛如花朵，並推銷人人力行回收有助環境改善的訊息，把這當成某種新嬉痞的「花之力量」（Flower Power）運動，只是這回是由這家大汙染企業負責推動。

自從班尼頓這家極受歡迎的年輕風格服飾公司在1990年代推出一系列廣告，把班尼頓的 logo 與關注世界各地的社會問題畫上等號之後，時尚設計師也開始販售社會意識。其他時尚品牌，像是「Kenneth Cole」，也利用廣告標語來推銷它們的商品以及時尚和社會意識有關的想法。例如，在911事件發生後那個月，廣告商們都在絞盡腦汁想為廣告找到合適的調性，同時努力把愛國主義和廣告扯上關聯，這時，「Kenneth Cole」推出一則廣告，提醒美國人這世界還有其他危機正在發生，並附上一句：「在912那天，還有一萬四千人感染愛滋病毒。」「Kenneth

Cole」的廣告經常出現在紐約這類都會區的看板上，也經常以相當聰明的手法玩弄社會訊息，一方面讓廣告變成社會意識的代表符號，但看起來又不會太過嚴肅。

行銷社會意識牽涉到創造符號，把社會意識和酷還有附屬的社會理想形式與特定產品畫上等號。隨著這類趨勢日益興盛，慈善組織也已打造出一套機制，把消費主義納入慈善捐助的來源之一，並開始推銷這樣的想法：某些類型的購買行動既可以做公益又能得到快樂。

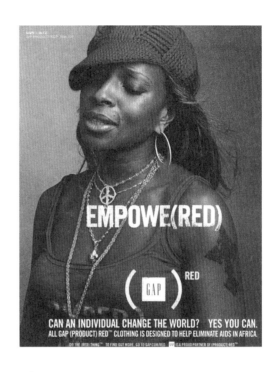

圖7.24
由瑪麗·布萊姬擔綱的Gap (Product) Red™廣告，2006

由U2歌手波諾（Bono）倡議成立的品牌「（Product）Red」，就是在這個假設上運作，該品牌的目的是為了替聯合國對抗愛滋病、肺結核和瘧疾全球基金（Global Fund to Fight AIDS, tuberculosis, and malaria）籌募經費。該品牌推出的「Project (Red)」，授權美國運通、Gap、蘋果和Hallmark等公司，利用歌手瑪麗·布萊姬（Mary J. Blige）等名流來販售指定產品，並將銷售所得的固定百分比提撥為公益基金。有一點必須指出，這些可以有效為社會活動募集到金錢的廣告，它們承諾的不只是購買商品有助於社會理想，還包括取得或穿上這類商品可以把你自己的社會意識行銷給朋友，並可做為某種廣告，把和該項活動有關的社會議題的重要性宣傳出去。不過，有些人認為，這些廣告並不符合成本效益，因為這些基金有很大一部分都被這些公司用來宣傳自己的品牌。

跟著這些行銷社會意識和酷炫新趨勢一起浮現的，還包括與消費者如何看待廣告和娛樂媒體有關的一整套改變。對於廣告和行銷地景造成最根本改變的力量，是全球資訊網所扮演的角色，它既是娛樂媒體的一種形式，也是建立社會網絡的核心媒介。當報紙、雜誌、電視和電影這些傳統媒體不斷流失閱聽眾（以及廣告收益）的同時，網路媒體卻在人們的生活中取得更重要的地位，逼得廣告業

不得不進行策略重組，以便贏得觀看者暨消費者的注意。使用DVR和TiVo的消費者越來越多，這類數位錄放影器材可以讓觀看者輕鬆把廣告略過，加上多平台媒體的演進以及iPod文化的興起等，全都改變了廣告得以成功吸「睛」、並藉此創造利潤的領域。過去十年，廣告已經利用游擊和病毒行銷試圖打進既有的社交網絡，透過口語讓它們的訊息得以散布。「游擊」行銷的概念是從政治運動史中借用相關語言，運用非傳統的戰事和出奇不意的攻擊達到目標。游擊行銷是一種「隱身」行銷，試圖把自己打造成某種非行銷的東西。游擊行銷人員會付錢請人在酒吧裡推薦公司的飲料，或是假裝成遊客大力頌揚該公司的相機。病毒行銷則是更集中投入病毒網絡，人們藉由這些網絡將想法傳遞給朋友，大多都包括電子郵件和手機傳輸網絡。

當行銷人員變得越來越老練，懂得如何打進臉書和「MySpace」這類社交網站之後，他們也創造出新的模式來思考他們和消費者之間的關係，這些模式經常利用從消費者那裡得到的訊息來影響產品的設計和行銷，並針對消費者設計各種實用活動。在這個高度倚賴上網搜尋資料的谷歌時代，行銷界的最新流行語是「實用」而非「酷」。廣告商會打入既有的線上社群，打造品牌形象，並設計一些以創造社群而非銷售實體產品為目的的產品，例如「Nike+」。「Nike+」是一種儀器，可以記錄慢跑者跑步時的身體數據和路徑，慢跑者可將這些資訊上傳到網站上和其他跑者分享，建立一個新的慢跑者社群。這類品牌實際上想要販售的產品是那個社群，而非儀器本身。

電腦科技除了創造出這些新形式的娛樂媒體，並讓消費者的注意力發生重大轉變之外，還以收集消費者行為數據的形式，創造出比以往更具潛力的消費者監控。網路上的消費和廣告可以直接建立和購買與收看廣告有關的數據，因為網站本身很容易創造使用者流量的數據。零售業和行銷業者，則是採用一系列策略，包括折扣卡、會員卡、註冊登錄等等，來收集消費者的購買資訊，並逐漸鎖定利基消費群的訊息。此外，數位科技也可以讓廣告商根據不同的市場區隔把不同的廣告插入電視節目。這類策略紛紛從大型的全國性廣告宣傳，走向為目標消費群提供最新的消費訊息。在這同時，新科技也創造出日益重要的消費者交換網絡，複製eBay和Craisglist這類以物易物的系統，讓人們可以直接買賣物品給對方，把

圖7.25
《美國偶像》中的
可口可樂產品置入
行銷，裁判包括西
蒙・考威、保羅・
阿布杜和蘭迪・傑
克森，2005

零售商淘汰出局。雖然許多商店也可使用這些網絡，但在上面發生的交易，大多是透過小企業和個人直接討價還價。

反諷的是，廣告應付快速流失之消費者閱聽眾的最主要籌碼，竟然會讓人回想起收音機和電視早年接受企業贊助的時代。廣告越來越常用產品置入的手法，將廣告訊息融入電影和電視的情節當中。在實境節目以及家庭和個人勵志秀等電視類型中，這種產品置入是節目不可或缺的前提之一：產品本身就是節目要「改善」的工具。例如，在2000年代中期甚受歡迎的《酷男的異想世界》（*Queer Eye for the Straight Guy*），就是由五名同性戀男子向異性戀直男推薦某些品牌的家飾、服裝和個人保養品，來達到他們企圖改善的目標。這類節目也行銷這樣的想法：人們可以透過品味和消費來連結並超越彼此的不同（包括不同的性傾向）。也有些電視節目是把產品擺在螢幕上的醒目位置，藉此捕捉觀眾的目光。許多競賽性質的實境秀都把顯性和隱性的產品行銷當成競賽內容的一部分。不過，這類產品置入也很容易就變成反諷幽默的取笑對象。在《美國偶像》節目中，可口可樂的logo以非常醒目的方式出現在裁判前方的杯子上，他們會用開玩笑的姿勢刻意把

標籤轉向攝影鏡頭，暗示他們不願順從這種產品置入的指示，而主持人萊恩‧西克賴斯（Ryan Seacrest）還曾用顯而易見的反諷口氣大力讚揚 iPhone 之類的蘋果產品。網路和電影公司則是以比較細膩的手法，煞費苦心地將產品融入劇本當中，讓它們在故事的鋪陳中展示出來。雖然這類策略已司空見慣，但還是有可能激怒觀看者，他們可能會認為這種直銷是粗魯的商業主義，而且會干擾觀看體驗。

反廣告和文化反堵

長久以來，藝術家不僅利用廣告形式來肯定流行文化和宣傳，例如普普藝術家所做的，也會用廣告來批判廣告。藝術家漢斯‧哈克（Hans Haacke）便經常以博物館接受企業贊助所導致的利益衝突做為焦點，並創作了一系列作品，利用廣告符碼做為政治批判的討論場域。哈克不斷在他的作品中談論被商品拜物過程化為無形的工人，以及這些工人付出勞力所得到的代價。在**圖7.26**這張1979年的影像中，哈克利用1970年代著名的布瑞克洗髮精（Breck shampoo）廣告——該廣告的主角是一個剛做好頭髮的「布瑞克女孩」——來對布瑞克的勞工政策提出政治批判。布瑞克女孩是1970年代廣告界的經典圖符，利用繪製的模特兒影像（**圖7.27**是西碧兒‧雪佛〔Cybil Shepherd〕）來打造她們的外貌。哈克重製的文本中特別指出，美國氰胺公司（American Cyanamid），也就是布瑞克的母公司，對那些可能因為職務關係而影響到生育安全的育齡女工，提出幾項「選擇」：一去職，二調職，三結紮。哈克的這則「廣告」不只是對布瑞克廣告的諧擬之作，同時也是一份政治宣言，對勞工待遇和不利工人的高壓

圖7.26
哈克《生命權利》
1979

性做法提出批判。因此，這則廣告顯然是直指布瑞克女性勞工在原始布瑞克廣告中的缺席，以及她們和理想的布瑞克女孩之間的差異。

哈克的作品在他那個年代算是走在尖端，到了今日，廣告重製的手法已相當常見。這種文化反堵的實踐是借用1960年代法國情境主義藝術家與作家團體所留下的遺產，其中最著名的代表是德波，他提倡在日常生活的層次進行政治干擾，藉以抵抗現代生活和奇觀的順從與異化。卡勒・拉森（Kalle Lasn）借用情境主義的哲學（我們在第六章

討論過），倡導對消費文化的訊息進行反堵。「文化反堵」（cultural jamming，或譯「文化干擾」）一詞是由奈加提蘭樂團（the band Negativland）所創，原本是市民波段無線電（CB radio）的用語，用來指稱對某人的廣播進行干擾。拉森寫道：「文化反堵追本溯源只是一種隱喻，想辦法阻止奇觀流動，讓你有足夠的時間調整你的設備。」[18] 情境主義者最主要的策略之一，是所謂的「惡搞」（détournement），也就是改變訊息的路徑創造出新的意義。

最早的一批文化反堵行動，是由行動主義者利用噴漆把看板廣告上的訊息重新塗寫，改變標語，希望讓觀看者大吃一驚，繼而以不同的方式去思考這些訊息。例如，在1970年代末到1980年代的澳洲發生了一起運動，有一系列看板被行動主義者揮著噴漆「重寫」或破壞。這個團體（以及其他受到啟發又剛好採用同樣的名字）的成員在作品上署名「BUGA UP」，．即「看板塗鴉者對抗不健康的推銷」（Billboard Utilizing Graffitists Against Unhealthy Promotions）的縮寫，在澳洲俚語中，具有把東西「搞砸」和毀壞的意思。[19] 有一段時間，他們的作品因為更改廣告訊息而大受歡迎，特別是和香菸與酒精有關的廣告。BUGA UP更改標語的例子包括：把「南方安逸」（Southern Comfort）改成「汙油」（Sump Oil），「萬

圖7.28
看板解放陣線重製
蘋果電腦的另類思
考廣告，1990年代

寶龍」（Marlboro）改成「討人厭的傢伙」（It's a bore），而「目擊新聞，永遠第一」（Eyewitness News. Always First）則成了「我們是沒腦子的蠢蛋，永遠都是」（We are witless nits: always are）。

從1970年代開始，舊金山一個自稱「看板解放陣線」（Billboard Liberation Front, BLF）的團體，也從事這類變更看板原始訊息的行動。這個團體會重新設計看板，讓它們看起來沒有明顯被改過的痕跡。看板解放陣線宣稱，他們並非反看板團體（事實上，其中有幾名成員正是在廣告界服務）。他們聲稱：「廣告即存在。要存在就要廣告。我們的最終目的是，讓每個公民都有一塊個人的專屬看板。」[20] 看板解放陣線重製了蘋果電腦的「另類思考」（Think Different）標語，在原始廣告中，廣告商的目的是要把蘋果與歷史上的許多獨特人物等同起來（**圖7.28**中的人物是達賴喇嘛），然而被看板解放陣線改寫之後，它變成了「幻滅思考」（Think Disillusioned）。看板解放陣線的作品持續了一段時間，經常耍弄幽默和惡作劇的手段，而在這段時間，廣告商也逐漸試著把反企業訊息的風格吸納進來。看板解放陣線在2008年針對AT&T在反恐戰爭中的角色發起一波活動之後，宣布該是離開美國在歐洲尋找「安全之家」的時候了。

在網路和數位影像科技的脈絡下，由BUGA UP和BLF所示範的看板重製已經被更方便（也更沒風險）的策略所取代，也就是重製廣告影像然後貼到網站

上。由拉森經營的「廣告剋星」（Adbusters）組織（和雜誌），會定期張貼文化反堵的影像，「惡搞」廣告訊息，揭露糟糕的勞工政策以及某些產品的負面效應。**圖7.29**這件文化反堵有效運用耐吉為女性賦權廣告的美學，以視覺化的手法呈現一名耐吉的低薪勞工以及她努力求生存的模樣。這類影像重製證明了藝術家和消費者暨觀看者都有能力重新製作商業影像，創造出新的訊息類型。今日，在諸如YouTube之類的網路上充斥著重做的廣告和諧擬，但許多都沒附帶明確的訊息，在此同時廣告商也陸續祭出新的戰術，透過和文化反堵相當類似的後現代風格，來打造模稜兩可的品牌意義。於是，廣告和反廣告之間的分野變得越來越難以區別。

如同我們在第二章指出的，數十年來，品牌文化一直飽受批評。然而，以另類文化手法使用品牌加上新的零售方式，已經改變了消費者和產品在品牌文化中的關係。生產者和消費者雙方，以各種層次運用logo和產品的符徵，在街頭上和身體上，以及在現代公共空間裡的視覺和言語交流機會中，創造意義。網際網路上的品牌打造也牽涉到消費者以及品牌之間的新關係，包括如何在缺乏實體商店所提供的觸覺和嗅覺情況下，完全訴諸於視覺吸引力。凱利‧慕尼（Kelly Mooney）和妮塔‧羅琳（Nita Rollins）在《你的品牌夠Open嗎？》（*The Open Brand*）一書中，將開放資源運動的哲學帶入品牌打造的領域，認為線上購物已經無法滿足消費者。消費者渴望和品牌建立類似我們和其他人那樣的關係。對慕尼和羅琳而言，開放資源（open source）中的「open」一詞，指的是隨選服務（On demand）、參與（Participatory）、情感（Emotional）以及網絡連結（Networked）。他們指出，老派的

圖7.29
對耐吉廣告的文化反堵

打造品牌實務應該擴張到網站上，因為品牌可以在網站上與消費者建立比以往更強固的情感連結。這暗示著某種互動式拜物主義，消費者可以參與品牌的特色打造，而不只是被動地接受靜態、大眾流通式的廣告，聽憑後者告訴我們該買什麼以及產品的意義是什麼。[21] 謝潑·費雷在1980年代以絹印和模版街頭藝術衍生出「Obey」服飾品牌（該品牌「自1989年起致力於製造優質異議」），生產T恤和個人時尚品項，這類人物就是具體象徵，可以說明品牌打造與蔑視簡單的品牌文化定義和另類的反霸權文化政治之間，有著多麼複雜糾葛的關係。

2000年的世界貿易組織部長級會議在西雅圖會場和世界各地，都飽受全球行動主義者的強烈抗議，會議結束後，娜歐蜜·克萊恩（Naomi Klein）隨即出版了譴責品牌的暢銷著作《No Logo》，讓這場反全球化運動得到高度關注。[22] 克萊恩在書中指出，品牌如何以各種方式和全球化緊密連結。境外的外包產業靠的是遠離企業中心的低薪血汗勞力。著作權法讓批判的異議之聲噤口。名聲響亮的全球大品牌趕走無力競爭當地的小商號。克萊恩這本書對於品牌、多國公司的興起，以及這些因素與二十一世紀初所面臨的全球經濟危機之間的關係，提出嚴厲批判。該書以編年方式記錄了一起重大的英國法律案件，即麥當勞餐廳控訴大衛·莫里斯（David Morris）和海倫·斯蒂爾（Helen Steel）案，兩人是一本宣傳小冊的作者，對這家知名全球連鎖店的營養訴求和商業實務提出批判。這起案件後來逐漸被稱為「麥當勞誹謗案」（McLibel），最後由莫里斯和斯蒂爾勝訴，理由是他們擁有表達意見的自由，以及麥當勞侵犯他們接受公平審判的權利。克萊恩的書推出後，其他批判消費主義的產品也紛紛加入，包括艾瑞克·西瑟洛（Eric Schlosser）的《速食共和國：速食的黑暗面》（*Fast Food Nation: The Dark Side of an American Meal*）和《麥胖報告》（*SUPER SIZE ME*），2004年奧斯卡最佳紀錄片入圍，由摩根·史柏路克（Morgan Spurlock）執導，他對美國的肥胖潮深感興趣，於是花了三十天的時間只吃麥當勞，親身證明速食餐點會對消費者的健康造成多麼嚴重的損害。對品牌的批判已經滋蔓成一場運動，希望能找出一條超越二元對立的路徑，不要陷在消費主義或是《No Logo》所提倡的拒絕品牌這兩個極端。病毒授權（viral licensing）就是這類途徑之一。作品的擁有者可以利用這種戰術，在每個重製物上標記符號，代表使用者有權複製。「著左權」（copyleft）這個logo可

以保護使用者在作者確認下使用重製物的權利，同
時不會威脅到以智慧財產權為基礎的法律行為。

　　文化永遠處於流動狀態而且會不斷再發明；它
們永遠是意義的鬥爭場址。在晚期資本主義的文化
中，當酷炫入時被理解為商品交易的核心重點時，
便出現對於邊緣文化風格的不斷挪用，後者則必須
處於不斷再發明的狀態。而在藝術、政治以及日
常生活的文化領域裡，主流價值持續遭到質疑，政治鬥爭也持續發動。當位於文
化邊緣的顛覆和抵抗被挪用為主流，新形態的文化創新和拒絕也因此成立。當新
科技為社交網絡和個人身分建構打造了新的環境，品牌文化也跟著採用它們的策
略，與這些線上文化建立密不可分的關係，而後者對於這個過程則是採取既容納
又抵抗的態度。因此，在晚期資本主義中，主流與邊緣之間的疆界，永遠都是處
於重新協商的過程中。

圖7.30
著左權符號

註釋

1. T. J. Jackson Lears, "From Salvation to Self-Realization," in *The Culture of Consumption: Critical Essays of American History 1880–1980*, ed. Richard Wrightman Fox and T. J. Jackson Lears, 3–38 (New York: Pantheon, 1983).

2. Walter Benjamin, *The Arcades Project*, trans. Howard Eiland and Kevin McLaughlin (Cambridge, Mass.: Belknap, 1999).

3. Walter Benjamin, *Charles Baudelaire: A Lyric Poet in the Era of High Capitalism*, 36–37 (London: New Left Book, 1973).

4. Emile Zola, quoted on the Le Bon Marche website: www.lebonmarche,fr (accessed March 2008).

5. Sean Nixon, *Hard Looks: Masculinities, Spectatorship and Contemporary Consumption*, 63–69 (London: UCL Press, 1996).

6. Anne Friedberg, *Window Shopping: Cinema and the Postmodern* (Berkeley: University of California Press, 1993).

7. David Serlin, "Disabling the *Flâneur*," *Journal of Visual Culture* 5.2 (August 2006), 193–208.

8. Catherine Gudis, *Buyways: Billboards, Automobiles, and the American Landscape*, 68 (New York: Routledge, 2004).

9. Lizabeth Cohen, *A Consumers' Republic: The Politics of Mass Consumption in Postwar America*, 7 (New

York: Vintage, 2003).

10. Ibid., 401–10.

11. Pierre Bourdieu, *Distinction: A Social Critique of the Judgement of Taste*, 80–83 (Cambridge, Mass: Harvard University Press, 1984).

12. Stuart Ewen, *All Consuming Images: The Politics of Style in Contemporary Culture* (New York: Basic Books, 1988).

13. Dwight A. McBride, *Why I Hate Abercrombie & Fitch: Essays on Race and Sexuality* (New York: New York University Press, 2005).

14. http://bubbles.org/html/history/bubbhistory.htm (accessed March 2008).

15. Marcel Danesi, *Brands*, 3 (New York: Routledge, 2006).

16. Thomas Frank, *The Conquest of Cool: Business Culture, Counterculture, and the Rise of Hip Consumerism*, 119 (Chicago: University of Chicago Press, 1997).

17. See Malcolm Gladwell, "The Cool Hunt," and Douglas Rushkoff, *Merchants of Cool*, PBS Frontline documentary.

18. Kalle Lasn, *Culture Jam*, 107 (New York: Quill, 1999).

19. See Simon Chapman, "Civil Disobedience and Tobacco Control: The Case of BUGA UP," *Tobacco Control* 5 (1996), 179–85.

20. Jack Napier and John Thomas, "The BLF Manifesto," http://www.billboardliberation.com/manifesto.html (accessed March 2008).

21. Kelly Mooney and Nita Rollins, *The Open Brand: When Push Comes to Pull in a Web-Made World* (Berkeley, Calif.: New Riders Press, 2008).

22. Naomi Klein, *No Logo: Taking Aim at the Brand Bullies* (New York: Picador, 1999).

延伸閱讀

Baudrillard, Jean. *Simulations*. Translated by Paul Foss, Paul Patton, and Philip Beitchman. New York: Semiotext(e), 1983.

Benjamin, Walter. *Charles Baudelaire: A Lyric Poet in the Era of High Capitalism*. London: New Left Books, 1973.

—. *The Arcades Project*. Translated by Howard Eiland and Kevin McLaughlin. Cambridge, Mass.: Belknap, 1999.

Berger, John. *Ways of Seeing*. London: Penguin Books, 1972.

Bollier, David. *Brand Name Bullies: The Quest to Own and Control Culture*. Hoboken, N.J.: Wiley, 2005.

Bordo, Susan. *Unbearable Weight: Feminism, Western Culture, and the Body*. Berkeley: University of California Press, 1993.

Bourdieu, Pierre. *Distinction: A Social Critique of the Judgement of Taste*. Cambridge, Mass.: Harvard University Press, 1984.

Cohen, Lizabeth. *A Consumers' Republic: The Politics of Mass Consumption in Postwar America.* New York: Vintage, 2003.

Coombe, Rosemary. *The Culture Life of Intellectual Property: Authorship, Appropriation, and the Law.* Durham, N.C.: Duke University Press, 1998.

Danesi, Marcel. *Brands.* New York: Routledge, 2006.

Ewen, Stuart. *All Consuming Images: The Politics of Style in Contemporary Culture.* New York: Basic Books, 1988.

Frank, Thomas. *The Conquest of Cool: Business Culture, Counterculture, and the Rise of Hip Consumerism.* Chicago: University of Chicago Press, 1997.

Friedberg, Anne. *Window Shopping: Cinema and the Postmodern.* Berkeley: University of California Press, 1993.

Gladwell, Malcolm. "The Coolhunt." *New Yorker*, March 17, 1997: 78–88. Reprint in *The Consumer Society Reader.* Edited by Juliet Schor and Douglas Holt. New York: New Press, 2000, 360–74.

Gladwell, Malcolm. *The Tipping Point: How Little Things Can Make a Big Difference.* New York: Little, Brown, 2000.

Goldman, Robert, and Stephen Papson. *Sign Wars: The Cluttered landscape of Advertising.* New York: Guilford, 1996.

Gudis, Catherine. *Buyways: Billboards, Automobiles, and the American Landscape.* New York: Routledge, 2004.

Haacke, Hans. "Where the Consciousness Industry Is Concentrated: An Interview with the Artist by Catherine Lord." In *Cultures in Contention.* Edited by Douglas Kahn and Diane Neumaier. Seattle: Real Comet Press, 1985, 204–35.

Hebdige, Dick. *Subculture: The Meaning of Style.* New York: Routledge, 1979.

Hillis, Ken, Michael Petit, Nathan Sott Epley, eds. *Everyday eBay: Culture, Collecting, and Desire.* New York: Routledge, 2006.

Horkheimer, Max and Theodor W. Adorno. "The Culture Industry: Enlightenment as Mass Deception." In *Dialectic of Enlightenment: Philosophical Fragments.* Edited by Gunzelin Schmid Noerr. Translated by Edmund Jephcott. Stanford, Calif.: Stanford University Press, [1947], 2002.

Jhally, Sut. *The Codes of Advertising: Fetishism and the Political Economy of Meaning in the Consumer Society.* 2nd ed. New York: Routledge, 1990.

King, Peter. "The Art of Billboard Utilizing." In *Cultures in Contention.* Edited by Douglas Kahn and Diane Neumaier. Seattle: Real Comet Press, 1985, 198–203.

Klein, Naomi. *No Logo: Taking Aim at the Brand Bullies.* New York: Picador, 1999.

Lasn, Kalle. *Culture Jam: How to Reverse America's Suicidal Consumer Binge—and Why We Must.* New York: Quill, 1999.

Lears, T. J. Jackson. "From Salvation to Self-Realization." In *The Culture of Consumption: Critical Essays of American Hitory 1880–1980.* Edited by Richard Wrightman Fox and T. J. Jackson Lears. New York:

Pantheon, 1983, 3–38.

Lears, T. J. Jackson. *Fables of Abundance: A Cultural History of Advertising in America*. New York: Basic Books, 1994.

Leiss, William, Stephen Kline, and Sut Jhally. *Social Communication in Advertising: Persons, Products and Images of Well-Being*. 2nd ed. New York: Routledge, 1990.

McBride, Dwight A. *Why I Hate Abercrombie & Fitch: Essays on Race and Sexuality*. New York: New York University Press, 2005.

Mooney, Kelly, and Nita Rollins. *The Open Brand: When Push Comes to Pull in a Web-Made World*. San Francisco.: New Riders Press, 2008.

O'Barr, William M. *Cultural and the Ad: Exploring Otherness in the World of Advertising*. Boulder, Colo.: Westview Press, 1994.

Paterson, Mark. *Consumption and Everyday Life*. New York: Routledge, 2006.

PBS Frontline. *Merchants of Cool*. (2001) http://www.pbs.org/wgbh/pages/frontline/shows/cool/.

PBS Frontline. *The Persuaders*. (2003) http://www.pbs.org/wgbh/pages/frontline/shows/persuaders/.

Schor, Juliet B., and Douglas Holt. *The Consumer Society Reader*. New York: New Press, 2000.

Schudson, Michael. *Advertising, the Uneasy Persuasion: Its Dubious Impact on American Society*. New York: Basic Books, 1984.

Sivulka, Juliet. *Sex, Soap, and Cigarettes: A Cultural History of American Advretising*. Boston: Wadsworth, 1997.

Turow, Joseph. *Niche Envy: Marketing Discrimination in the Digital Age*. Cambridge, Mass.: MIT Press, 2006.

Walker, Rob. *Buying In: The Secret Dialogue Between What We Buy and Who We Are*. New York: Random House, 2008.

Williamson, Judith. *Decoding Advertisements: Ideology and Meaning in Advertising*. London: Marion Boyars, 1978.

8.

後現代主義、獨立媒體和流行文化

Postmdoernism, Indie Media, and Popular Culture

2004年，賈樟柯的電影《世界》在北京城外名為「世界公園」的一處大型娛樂公園開拍。自1993年起，每年都有大約一百五十萬民眾造訪這座主題公園，透過世界各地各大旅遊景點代表性建築的小型摹製品，體驗「這個世界」，包括曼哈頓下城（雙子星大樓依然挺立）、比薩斜塔（在這裡就像在義大利一樣，人們會擺出好像扶住斜塔的姿勢拍照）、艾菲爾鐵塔、泰姬瑪哈陵、埃及金字塔、倫敦塔，以及中國的紅場摹製品。你可以靠著雙腳、快艇或電動車進行這場「全球走透透之旅」。中國有好幾座世界公園，每一座都邀請因為政府嚴格限制而出國不易的中國公民，藉由這些摹製品來「造訪」世界。「不出北京，走遍世界！」公園的標語如此宣稱。這部電影以世界公園裡的雇工做為焦點，包括年輕中國人和來自俄羅斯的移民勞工，他們穿上戲服表演世界各地不同的文化奇觀：穿上印度服裝跳著寶萊塢式的舞蹈，穿著空姐服飾模擬從未離開地面的空中旅程，等等。當這些年輕工人靠著手機簡訊彼此溝通時，電影又回復到那段模擬旅程，每個角

圖8.1
電影《世界》劇照
2004

色都在旅程中想像自己正在飛越公園裡與公園外的不同景觀。

　　法國哲學家布希亞在《擬仿物與擬像》（*Simulacra and Simulation*）一書中指出，隨著可以製造出真實模型的媒體科技興起，模型（地圖）和它所描繪的真實社會領域之間的關係，已經在二十世紀的戰後歲月中發生了改變。當我們進入以擬像媒體和擬像科技為特色的**後現代**時期，我們就再也看不見「真實」。我們越來越不相信自己參照現實的能力，因為我們越來越習慣把擬像當成發生在現實裡的事情。他寫道：「在純擬像的超真實（hyperreality）世界裡，不存在模擬、複擬或諧擬。擬像模式提供我們『真實的一切符號』，但不包括它的『榮枯盛衰』。」[1]

　　套用布希亞的用語，北京世界公園就是一種後現代擬像。你可以在這裡體驗親臨「實」地的感受，以此替代真正去造訪這些地方。世界公園裡那些縮小版的

金字塔及迷你艾菲爾鐵塔，和拉斯維加斯的威尼斯酒店（Venetian Hotel）並沒什麼不同，旅客可以在後者的人造運河上搭乘鳳尾船「體驗」威尼斯，而巴黎拉斯維加斯酒店（Paris Las Vegas Hotel）也和世界公園一樣，有一座艾菲爾鐵塔的摹製品。加州迪士尼樂園裡的美國主街也有異曲同工之妙，旅客可以在迪士尼樂園裡體會美國小鎮風情，而早期的後現代主義理論家，尤其是布希亞，就是以這裡做為範例，說明擬像是後現代情境裡的一個關鍵要素。另一個類似的場址，是規劃中的杜拜主題公園：杜拜樂園（Dubailand），包括由**真實大小**的世界名勝摹製品所組成的鷹隼奇蹟城（Falcon City of Wonders）。不過，世界公園，包括真實實體以及賈樟柯電影所描繪的，都為後現代這個問題引進了好幾個新要素。當今世界或許是全球資本主義領土擴張最爆炸的一個時期，中國這塊基地一方面屬於後工業、全球化的後現代文化，卻又同時經歷著急速開展的現代化與工業化歷程，具體展現出兩種身分的矛盾衝突。如同電影導演賈樟柯所說的：「這些人造景非常有意義。世界公園裡包含了來自全世界的著名景點。它們不是真的，但卻可以滿足人們對這世界的渴望。它們反映出這國家人民的強烈好奇心，以及他們渴望成為國際文化的一份子。然而，這是實現那些需求一種奇怪方式。對我來說，這是個非常讓人傷心的地方。」[2] 的確，電影結束那幕，工人們置身在一個充滿砂礫的工業化街區，離閃亮華麗的世界公園很近，卻有著天壤之別，為了給這貧苦街區加熱取暖的煙霧，窒息著那些沒沒無名的漆黑人物，提醒我們，這世界的大多居民並不是住在擬像的、虛擬通訊科技的或後工業的作品中，而是生活在鄉村與都會的貧窮現實裡。

以這個例子做為開頭，可以讓我們看清楚現代社會、認同和風格的一個最基本面向：我們並不是生活在後現代世界裡。應該說，我們是生活在一個後現代面向與現代性和前現代面向處於持續緊張狀態的世界，一個既是前工業又是後工業的世界，許多現代性的特質（部分因為都市化、工業化和自動化所導致的時間加速和空間壓縮）已經在全球化的時代裡伴隨著虛擬科技以及資本、訊息和媒體的流動，而變成後現代情境的一部分。許多現代主義的範式，包括該時期對科學、科技和進步的強調，依然主導著後現代社會。與此同時，在二十世紀末發展成型的情感結構（structure of feeling），卻又被當成晚期現代或後現代的特色所在。這

些結構包括可以和擬像環境自在互動；凡事都已經有人做過的厭倦感；對重製、混搭、挪用和混仿的投入；以及把身體當成一種形式，可以透過塑身、手術和藥物治療讓它符合我們腦海中的理想模型。

　　布希亞曾經這麼描述過二十世紀末，說它是一個影像比真實更真實的紀元，創造出某種超真實，擬像取代了複製與再現。影像讓我們著迷，他解釋道：「並非因為它們是生產意義與再現的場所」，而是「因為它們乃意義與再現**消失**的地方，是我們無法判斷何為真實的所在」。[3] 根據布希亞的說法，沉悶閃爍的電腦和電視螢幕，就是二十世紀末西方文化的具體象徵。美國已經變成全球觀看實踐的範式，而這套範式是受到虛擬媒體影像的擬仿物所統治。擬仿物與再現物不同，後者必須參照現實，前者則無須仰賴真實物件或其他世界就能獨立存在。布希亞發明擬像一詞來描述假冒與真實之間，以及原作與重製物之間的崩壞，而這種現象所存在的文化，已經以數位科技為核心牢牢地組織起來。布希亞的思想極具影響力，特別是在1980年代，他提出一種新的思考範式，幫助我們釐清後現代性與現代性之間的不同體驗。他的想法讓我們立即而強烈地感受到影像所扮演的角色，這裡的影像有雙重意義：一是經由數位科技而經歷過轉型的影像，二是做為當代認同的優勢範式的影像，但並不是透過再現的觀念而取得優勢地位。做為擬像的影像，才是後現代性的具體縮影。

　　在這一章裡，我們將處理後現代性、後現代社會和後現代風格這幾個觀念，以及它們如何與現代性和現代主義彼此互動且處於緊張狀態。哲學界是從1980年代開始著手研究後現代主義這個觀念，一方面是想要了解人類主體的觀念正在經歷哪些變化，二方面則是為了分析全球化、後工業化、電腦化和通訊科技在現代主義晚期對自我的概念和世界觀發揮了哪些效應。隨著後現代理論發展成熟，擬像這個具體象徵後現代起源的範式，也開始見諸於更晚近的數位科技、遺傳學、網路理論、根莖論（rhizomes）、混仿和重製文化、獨立媒體，以及從全球化和貿易自由化衍生而出的各種經濟與空間新關係。這並不意味著，擬像形式不再是後現代世界觀的一個重要象徵——從「第二人生」（Second Life）這類線上世界大受歡迎，就可證明當代人可以在虛擬世界的互動和真實人生的身分建構之間輕鬆遊走。然而，早期乞靈於布希亞和擬像觀念都是為了宣稱真實已告終結，影像開始

稱霸，但這類現象在依然由貨真價實的貧窮、苦力和暴力衝突所主導的世界中，似乎顯得油腔滑調且不知人間疾苦。以血肉之軀所經歷的現象學式體驗，可能會受傷，可能感到痛苦，也可能生病或死亡，而這些都是擬像無法以虛擬經驗接替或取代的。電影理論家薇薇安‧沙布恰克（Vivian Sobchack）對布希亞的理論提出嚴厲批判，理由就是，布希亞在稱頌經過科技加持和擬像過的身體時，並未體認到真實身體的脆弱性。[4] 我們認為，在當前對於後現代理論的研究中，最具實用性的，是去探究這些同時存在的緊張關係具有哪些矛盾與衝突。

回到《世界》這部電影，經由擬像打造出來的世界，當然是某個人的勞力產物。在這部電影裡，負責維持擬像運行的人，是來自窮困鄉下的低薪勞工，以及來自俄羅斯這類國家的契約勞工。和這個「世界」同時存在的，是一個工業汙染的貧窮世界，以及將這些工人的生活與參觀民眾串聯起來的人際關係。在反思當代社會的後現代面向以及我們可以輕鬆自適地在擬像環境中體驗事物並與之互動的同時，我們也會切入空間、全球文化、迷狂和傳訊科技等議題，其中有許多都是和具體的實質效應有關。在這章裡我們將探討，支撐後現代主義的那些基本意義，是如何轉譯成後現代風格的藝術、流行媒體和廣告。這些風格向依然置身在晚期現代世界裡的後現代主體和觀看者，提供新的陳述形式——在這個世界裡，即便我們已經習慣從分子和基因的層次去看待生命本身，也把利用醫藥和手術來強化身體當成日常生活極為自然的一部分，但是體現在日常經驗中的需求與情境，依然是人生的基礎所在。

後現代主義及其視覺文化

我們很難明確指出後現代主義的起始點，不過大多數評論家都把它和1968年後的時代聯想在一起。對於後現代主義究竟是一個時期、一組風格，或一套更廣泛的政治和意識形態，大家的看法也莫衷一是。有些理論家以**後現代**一詞來描述戰後「晚期資本主義的文化邏輯」，這是文化評論家詹明信（Fredric Jameson）1991年出版的後現代主義名著的副標題。[5] 這項定義強調的重點是，在後現代文化生產模式的浮現過程中，經濟和政治條件所扮演的形構角色，包括戰後的全球化、新興

資訊科技的竄起，以及傳統民族國家的瓦解。其他人則從文化物件本身出發，認為後現代主義是一組風格——是對於風格和表層（surface）影像的一種創造性探索，是對於現代主義死守形式和底層結構的一種反動。後面這種研究取徑一直飽受批評，評論者認為這些人只把後現代主義看成藝術家或製作者可以擁抱或反對的一組風格，而不是構成文化、經濟和政治變革不可或缺的文化趨勢。

後現代主義常被認為是對於晚期現代主義各種情境的反動，而晚期現代主義則與晚期資本主義息息相關、密不可分。因此後現代性代表的，不僅是在晚期現代性中浮現的一種風格和一種主體性的形式，它也代表了有助於催生出這些風格和主體性的社會與經濟變遷。我們曾經指出，現代性指的是以工業化為特色的一段歷史時期，強調科學在追求進步上所具有的工具價值，也是一種和啟蒙哲學及政治理論有關的自由進步精神。後現代性則是和種種轉變相連結，包括民族國家的沒落和國家主權的解體；繼猶太大屠殺和日本原爆後對科學與科技的懷疑，因為這兩起事件顯示出科學理念可以被轉過來對抗人類，演變成無法想像的暴力和毀滅；以及在全球資金、貨物和人口流通越來越不平衡的世界裡推銷貿易自由化。後現代世界的特色不再是普世真理與一致性，而是機動性、可變性和流動性，造成這種轉變的原因，除了世界經濟的崛起之外，還包括旅遊、資訊和健康照護等科技的長足進步。諸如大衛‧哈維（David Harvey）之類的思想家，形容後現代主義的特色是一種經濟性的、後福特主義式的彈性積累（flexible accumulation）文化，並表示我們正在經歷一個「時空壓縮的時期，這種壓縮對於政治經濟的實踐、階級權力的平衡以及文化和社會生活，都造成令人迷失方向的破壞性衝擊」。[6] 哈維的作品可以幫助我們將「後現代情境」框構在物質與經濟的情境之中，像是部署新的組織形式和新的生產科技，加速生產和配銷的流程，勞力外包，用來控制和管理生產與勞力的新科技，以及加快生產與消費的迴轉率。凡此種種都已產生加速文化和貨物流通的效應，同時改變了附貼在物品上的意義，以便呼應晚期資本主義所導致的飛快數位生活。

大家普遍都同意，現代主義和後現代主義之間並沒明確的時間斷限。應該說，後現代主義與晚期現代主義乃彼此交錯、相互滲透，在這段期間，自由主義、現代化和進步這類啟蒙主義的觀念，依然在一些比較貧窮和低度開發的國家

和經濟體中強迫發展，而以科學真理和科技進步為基礎的現代取徑，也不斷受到召喚。在人們眼中，新自由主義已成為二十一世紀最初這十年的時代特色，這意味著古典自由主義已捲土重來，為那些鼓勵經濟和貿易自由化，藉此促進經濟成長和民主自由的做法，提供合理化的藉口。新自由主義在自由主義的啟蒙模型中找到它的前例，一種強調個體自由的教條學說，包括應該限制政府的權能以及保護個人的財產權和公民自由。影像和影像製作工具——包括電影、錄影帶和數位裝置——的激增，也是後現代主義的特色之一，這點也一直受到沉湎於現代主義思考方式者的批評。雖然我們可以說，後現代主義是一組發生在現代晚期的情境和實踐，但現代主義與後現代主義並非狹義的時期觀念或相互承續的概念。在二十世紀初和二十一世紀初，都可看到後現代主義的一些面向；而現代主義和後現代主義的一些面向，就和現代風格與後現代風格一樣，以既和諧又緊張的方式同時並存。

不過，我們還是可清楚區隔出後現代性有別於現代性的一些重要社會面向。現代主義的特色來自於一種向前看和積極正面的認知態度，它相信人可以察覺到支撐社會形構和自然現象的結構關係，並因此得知什麼是客觀的真理與真實。後現代主義的特點則是對結構知識的普遍性提出質疑，對於普世進步的現代信仰也抱持懷疑態度：我們真的知道進步永遠是好的嗎？我們真的能夠認識人類這個主體嗎？經驗怎麼可能是純粹而未經仲介的？我們又如何知道什麼才是真理？現代性的基礎概念是，只要順著正確的知識管道就可抵達結構性和物質性的根基，並因此發現真理；後現代性的差別概念則在於，它認為真理不止一個而是有很多個，而且真理的觀念都是一些文化性和歷史性的相對建構物。二十世紀中葉的一些思想家，例如文化人類學家馬格麗特・米德（Margaret Mead）和法國哲學家傅柯，儘管風格迥異，但是就他們全都強調真理與意義的文化和歷史相對性這點而言，兩人都算是具有先見之明的後現代主義者。後現代必然會對普世性與文化權威造成危機，也就是說，它會對真理的根本基礎提出深切的質疑，然而這些真理卻是支撐著我們對於社會結構的知識，以及我們使用哪些手段來生產與社會關係及文化有關的知識。

基於種種原因，後現代主義經常被描繪成對於主控敘事（master narrative，或

稱「後設敘事」）的一種質疑。主控敘事是一種解釋框架，其目的是以全面性的方式來解釋社會或世界。例如宗教、科學、馬克思主義、精神分析學、啟蒙運動的進步迷思，以及其他企圖解釋所有生活面向的理論。後設敘事牽涉到一種線性的進步觀，認為歷史必然會朝著某個特殊目標直線前進──啟蒙、解放、自我認知，等等。法國理論家李歐塔（Jean-François Lyotard）指出，後現代理論的特色就是高度質疑這些後設敘事，質疑它們的普世主義（universalism），以及它們能夠定義人類境況的這個前提。[7] 因此，後現代理論開始檢驗先前被認為無可非難或不須質疑的哲學觀念，例如價值、秩序、控制、認同或意義本身。它也詳細檢視了一些社會機制，諸如媒體、大學、博物館、醫學和醫學實踐，以及法律等，以便考察它們據以運作的假設，以及它們內部的權力作用關係。可以說，後現代主義的中心目標就是仔細掃描所有的假設，以便揭露埋藏在所有思想體系下的價值觀，並對那些看似理所當然的意識形態提出質疑。這意味著，後現代主義總是對原真性的概念抱持懷疑態度。

我們曾經指出，風格是界定後現代主義特色的一大要素。後現代主義一詞一直被用來描述某些製造影像的風格和走向，並從1970年代末期開始以更為醒目的方式散布流通。我們可以把後現代主義定義成以風格和影像為主導的一種精神，一組感性或一種文化體驗和生產的政治學。因此，儘管後現代主義或許不只和風格有關，但風格卻是後現代精神的首要特色之一。人們也一直用後現代一詞來描述時尚，甚至那些透過大量的媒體影像和文本來打造自己的政治人物，生產出類似「擬仿物」一般的身分──一種無法回溯到真實人物的超真實身分，這些人的媒體合成影像比真人還要真實。

現代藝術風格和後現代風格之間的區別，透露出彼此重疊的策略和趣味。例如，現代文學、電影和藝術往往致力於批判現代思想的種種假設以及現代生活的各種異化。你可以說，從杜象在二十世紀初把一只小便斗放到展覽台座上，簽上假名（R. Mutt），說它是藝術品的那一刻起，杜象和他那群達達夥伴們，就可算是某種第一代的後現代主義者，因為他們批判的對象是藝術系統的整個根基。然而，我們也可以說，現代藝術和理論以其菁英主義而和媒體與流行文化有所區隔，至於後現代主義，則是打從一開始就一路和流行合而為一。雖然後現代主義

不只是一種風格和影像，但它卻高度倚賴用風格和影像來生產它的世界。在和晚期（二次大戰戰後）現代主義思想及運動息息相關的那段時期，評論家認為自己是站在流行文化之外的位置上發言——尤其是站在「高」於流行文化的政治和美學位置上——他們批判文化，或揭露埋藏在誇張炫耀的再現和表層之下的意識形態投資。後現代主義打消了表層本身不具意義的看法，也摒除了結構是埋藏在表層底下的理論。現代主義對於結構的想法並未隨著後現代主義的出現而停止；現代主義這個有關藝術、評論和理論的取徑，依然貫穿了1980和1990年代，與後現代的一些相關趨勢彼此重疊。

後現代主義對流行文化、大眾文化和影像表層世界的分析，與現代主義大相逕庭。反對大眾文化以及反對它以影像來滲透這個世界，是現代主義的標誌之一，而後現代則強調反諷（irony），以及我們自身對於低俗文化或流行文化的涉入感。飽受現代主義蔑視的低俗文化、大眾文化和商業文化，在後現代主義的脈絡中，卻被視為無可逃脫的情境，我們就是在這樣的情境中並透過這樣的情境來生產我們的批判文本。現代和後現代批判感性的一個重大差別是，後者領悟到我們無法自外於我們所要分析的環境；我們無法鑽到表層底下去尋找更真實或更真確的東西。就像後現代主義理論家山帝亞哥・柯拉斯（Santiago Colás）所說的：「我們可以試著去忘記或忽略大眾文化，不過它卻不會忘記我們也不會忽略我們。」[8] 後現代主義讓高雅與低俗文化、菁英與大眾意識之間的分野變得複雜難辨，並藉此讓我們無法從外於或高於文化的批判角度來評論文化。這也意味著，在後現代情境與後現代風格所界定的脈絡裡，消費主義是與生活融為一體，身分認同則是以複雜的方式呈現。因此，後現代主義的主要面向之一，就是它讓我們反思並認知到，我們是在消費、影像、媒體和流行的層次中生活並與世界發生關係。挪用、諧擬、混仿和自我意識的懷舊展演，都只是和後現代主義相關的一些取徑。因此，我們可以說，混搭文化的興起，是由快速變動的後現代感性連同網路和數位科技所催生的一組科技實踐攜手打造出來的。這意味著混搭和重製文化不僅是新型文化和消費實踐的證據，也是新的認同和行動者（agency）概念不可或缺的一部分。

大多數後現代主義一直招致的批評之一是，它那種疲憊式的反諷和政治無

關。反諷當然是一個強烈的理論特質，可以讓風格、擬像、表層或其他後現代情境得到延伸，例如詹明信和吉爾・德勒茲（Gilles Deleuze）與菲利克斯・瓜達里（Félix Guattari）雙雙在1980年代，把反諷當成文化精神分裂症的一種形式，藉此忽略掉在何種程度上，精神分裂是一種心理疾病而不只是對於日常生活瑣碎化的一種隱喻。[9] 至於後現代主義該如何與政治相關，以及後現代主義究竟是不是一種政治上的倒退（同時是一種文化上的前進），一直是過去幾十年來的爭論焦點，其中有部分是為了回應布希亞這類理論家的核心想法，以及他所宣稱的真實和再現已告終結論。值得注意的是，和現代主義緊密相連的政治觀點十分多樣，包括立體派之類的非政治前衛運動，擁護蘇維埃的各種計畫，以及和義大利法西斯有關的未來主義。

不過，還是有許多思想家試圖提供一條道路，讓後現代觀念踏進政治領域，而不是從旁繞過。後現代思想一直以尖刻方式質疑自我和認同的現代觀念，強調碎裂與多元性。這些關懷開啟了我們的思想，納入身為人類主體的嶄新方式，也讓我們以新的方式去思考所謂的認同（種族的、族群的、性別的，等等）其實是有多元多樣的發聲位置。哈維曾經寫道，某種「去過了，做過了」（been-there-done-that）的不希罕態度，一直是人們用來回應後現代主義時空壓縮的方式之一。然而，後現代主義中日益頻繁的資訊和人群流動，同樣也導致了另一種反應，人們開始思考打造社群的新方式，從在地和全球角度介入人道議題和社會運動的新方式，以及對他者展現尊重的新方式。[10] 例如，透過網際網路，諸如綠色和平之類的倡議組織就能建立比用電話、信件、印製傳單和在地聚會更強有力的國際通訊基地。以網路、病毒市場以及承認消費者非常精明為基礎的後現代組織方式，不僅對廣告公司相當有用，對行動主義者和倡議團體也是一大利器，讓它們得以拓展基地，接觸到更多國際性的潛在參與者，並在成員之間培養出更緊密的社群感。因此，我們可以把構成後現代主義本質之一的對於現代主義的批判，以及對於現代主義缺失的強調，看成是一種手段，透過這種手段，那些被現代主義阻絕在外的聲音與再現，得以用不同的形式被聽到、被看到。在這同時，後現代主義也標示著自我意識的普遍興起，以及在日常生活的所有面向中，對傳統的後設敘事進行反思性的質疑，藉此重新思考先前的範式有哪些限制存在。後現代主義拆

解了主控理論和主控敘事，為各種可能性和做法留出空間，讓我們可以在事物的開展過程中看出相對的開放性。對德勒茲而言，**生成**（becoming）是一個關鍵字，直接切中「超越負面的歷史前例是為了創造某種新事物」這句話的重點。當二十世紀末的理論家被禁錮在永遠無法被證實的理論邏輯中，只能複製他們所批判的同一套邏輯時，德勒茲的作品提供了一套有用的觀念工具箱，藉此生產出對於文化環境的解讀，幫助我們跳脫現代主義者為知識而知識的目標。德勒茲強調根莖結構的實用性，在這類結構中，新想法和新實踐會以異質性和去中心化的方式如雨後春筍般冒出，就像塊莖或球莖繁衍一樣，與更為中心性和秩序式的樹根成長模式形成對比。

向後現代主體陳述

一如現代性的歷史和文化脈絡曾經打造出新品種的人類主體，我們也可以說，後現代主義和後現代風格是在向新的人類主體發聲。在召喚這些主體位置時，後現代文本參與了某種意義交換，這種做法有助於我們找出具體的模式，得知觀看者是如何介入文化文本，如何協商它們的意義，以及如何在彼此的關係中建構自身的認同。我們可以藉由觀察後現代風格如何傳達流行文化、藝術、文學、建築和廣告的訊息，進而得知這些陳述形式是以哪種方式說話，以及如何建構（或製造）新品種的後現代主體。

　　後現代的媒體文本向觀看者說話時，通常是把他們當成對於再現和擬像的符碼慣例非常了解的主體。在這些文本中，最具優勢的陳述模式，是把觀看者設定成不會被宣傳和虛幻技巧愚弄的人，他們懂得你在指涉什麼，他們是媒體精和影像通，這些我們在前一章有關廣告的討論中已經談過。在後現代時期，參照影片外的真實世界的比例，可能和參照其他影片裡的世界或某種類型世界的比例一樣高。互文性（intertextuality）是一種手段，這種手段不是把參照對象連結到現實世界，而是連結到另一個再現或擬像，或是連結到影片及其角色卡司所聯合促銷的消費產品的領域。

　　讓我們以動畫的風格性、文化性、經濟性和全球性面向來說明這點。從1990

圖8.2
電影《變形金剛》
劇照，1986

年代中葉開始，片廠動畫片在風格上有了戲劇性改變。這並非單獨發生的現象，在其他類型與市場中也能看到。提供給世故孩童的節目市場逐日成長，迪士尼從《白雪公主》（1934）時代開始，就把目標瞄準成人市場，而諸如《芝麻街》（1969年開播）這類電視節目，則是運用諧擬與成人級的幽默來吸引孩童和家長。日本動畫節目和劇情電影在美國吸引到眾多影迷，是從《原子小金剛》（*Astro Boy*）開始，這部1960年代的動畫電視影集，是根據傳奇漫畫家和動畫家手塚治虫1950年代的漫畫改編而成，在1980年代因為美國市場大獲成功而重新製作，2003年又改編了一次。有一段時期，這個神奇的原子小金剛在美國就和米老鼠一樣深受歡迎。自從1979年推出《機動戰士鋼彈》（*Mobil Suit Gundam*）之後，以鐵甲人（Giant Robot）為主角的科幻次類型（源自於日本和南韓），就吸引到一大票國際崇拜者的關注，並為大受歡迎的兒童動畫節目《變形金剛》（*The Transformers*）等奠下基礎。這部卡通在1984年為了美國週六的晨間電視做了改編（但仍是在日本製作），同時引進了變形金剛系列玩具，那一年，美國聯邦通訊委員會開始准許玩具公司利用卡通來促銷玩具和午餐盒這類產品。變形金剛最初是由塔卡拉（Takara）公司生產的日本玩具（連同名為「微星小超人」〔Microman〕和戴安克隆〔Diaclone〕的諸多角色）。因此，《變形金剛》電視影集和電影其實是一個更廣大的互文性市場綜效（synergy）的一部分，它們透過兒童消費者發揮作用，賣出這些原本沒出現在沉睡父母雷達螢幕上的玩具產品。這正巧也趕上當時一些非人非獸的動畫角色大受歡迎的潮流。這些由高科技機器人（mecha）所組成的卡通世界，和生物性的生命幾乎沒什麼相似之處（不過，如同**圖8.2**所顯示的，它們還是有專屬性別）。

雖然1980年代初期製作的動畫大多是類比性的，不是數位性的，但是那些數位化機器人卻都擁有人工智慧以及經過機械和電腦增強的超人能力。孩童們認

同這些生活在未來世界裡的全能機器人的集體存在，這些被充分賦予電腦化人工生命的角色。在這些節目中，身為機器人是正常的。生活在動畫世界裡的動畫角色，再也不需要參照生活在自然世界裡的真實生物。此外，那些文本公然參照的對象，不只是人工生命的未來世界，還包括可以買回家的玩具的真實世界。孩童們積極投入以下這樣的消費循環：先是看到自己想要的玩具出現在動畫節目上，然後進行「線上」購物，把電視螢幕當成賣場，選定出現在節目世界裡的角色、背景和裝備，然後買回來在家裡玩。布希亞的「擬像產生真實」說，就是以這些1980年代的週六晨間卡通做為參照範例，這些智慧生命的擬像預告了一個「真實」產品的世界，如果父母買下那些玩具，小孩就可以生活在裡面。這種後現代式的趨近螢幕經驗，又因為日本生產的街機電玩而得到放大，這些電動機台隨著1978年上市的「太空侵略者」（Space Invaders，俗稱「小蜜蜂」，由西角友宏設計，Taito 生產）和1980年上市的「小精靈」（Pac-Man，岩古徹設計，Namco 生產）而在美國出現。電玩遊戲又提供了另一個文本領域，讓動畫角色可以在其中交叉行銷。

就在這些動漫電腦時代的人物和玩具以其美學與邏輯改變了孩童觀看實踐的同時，日本也經歷了文化產業上的一次大變革。經過二次大戰和廣島長崎原爆摧殘之後，漫畫書和動畫片這個媒體場域已不只是針對兒童，也開始向成人擴張，談論的議題包括政治、歷史和文化，涵蓋的文類更是從戲劇、喜劇、羅曼史一直到諷刺、色情以及明目張膽的暴力。1970 年代的《魯邦三世》（Lupin Sansei）是最早以成人為對象的動畫片之一。這部動畫電視片和劇情電影是根據 Monkey Punch（漫畫家加藤一彥的筆名）的漫畫改編而成，結合了成人幽默和嘻鬧暴力。日本不只有針對各種群體的窄播動畫類型（例如少女和少男動畫），還有各種產業部門生產適合成人次群體的娛樂，像是青年、熟女和特殊品味的成人觀眾。

1988 年推出的大友克洋動畫片《阿基拉》（Akira），代表了動畫和電馭叛克（cyberpunk）科技美學的結合。動畫片變成一種場域，用來描繪後現代觀點的未來終結和現代工業地景的崩壞，黑暗，充滿了反面烏托邦的氣息，而我們則繼續在其中活出我們的後現代存在。電影《阿基拉》以大友克洋的原始漫畫為基礎，時間設定在1988年摧毀東京的一場核爆，以及第三次世界大戰爆發。接著電影往

前跳到2019年的新東京，一個飽受轟炸、戰爭和接連不斷的政治暴力蹂躪的城市，但是在人們繼續以乖戾反常的方式在毀滅的地景中生存時，同時也展現出科學和生物科技上的進步（鐵雄這個角色，在被政府當成測試對象後，發展出不尋常的能力，他的身體取得有如超人般的驚人特質，但他最後還是死了）。《阿基拉》之所以能成功在國際間贏得崇拜，有部分是因為它明確打中了熱愛科幻文本的成年觀眾，像是雷利‧史考特（Ridley Scott）的《銀翼殺手》（*Blade Runner*），媒體學者史考特‧布凱曼（Scott Bukatman）認為《銀翼殺手》是用其電影風格、場景設計和敘述（儘管仍保留現代風格的面向）具體展現後現代精神的最重要範例之一。[11]《阿基拉》之所以能從同時期的其他動畫片中脫穎而出，是因為它使用對嘴式的對白和對於眾多動作場景的流暢處理。這部電影是在向新形態的後現代觀看主體說話：他們很容易認同生活在現代性廢墟中的後現代生活所抱持的厭煩感與末日觀，也很容易認同那些前途黯淡的人們在面對科技「進步」現代性時所感受到的無可奈何，因為那些進步都是用炸彈做為證明的手段。

《銀翼殺手》和《阿基拉》雖然都是典型的後現代電影，但似乎透露出我們在前一章所提過的，我們並不是生存在一個全然後現代的世界，而是在現代性的廢墟瓦礫上過著後現代性的生活。這是工業主義最後階段的後工業世界，時間的崩解和空間的壓縮已經導致人造環境和大自然的某種內爆式毀滅。透過這些電影，觀看者帶著倦憊感投入這些擬像環境，我們知道等在前面的是什麼，知道我們的身體或許可以藉由科技和醫藥變得可以伸縮自如、幻化萬千。對我們身體所進行的那些改變，或許不是我們自己能決定的。例如在《阿基拉》一片中，鐵雄超乎常人的心智能力，是因為政府在他身上做實驗的結果。這些影片都是後現代反面烏托邦世界觀的一部分，這種觀點在1980年代極為流行，並一直延續到二十一世紀前十年的某些小說和媒體中。這種世界觀於二次世界大戰後同時在許多地點浮現，是許多不同國家主體以截然不同的方式所體驗到的共同感受。在美國，《阿基拉》是一部《銀翼殺手》式的電馭叛客小說，內容是和工業資本主義的終結有關，但是對《阿基拉》的日本觀眾而言，這顯然是參照了廣島和長崎原爆的餘波，並試圖從無法想像的毀滅中重建某種文化，去面對日本的國際性失敗，以及一整個族群違反民族歷史和公民性格的無意識暴力行為。漫畫和卡通在

圖8.3
《阿基拉》劇照，
1988

後現代的脈絡中扮演一個特殊角色，讓民眾可以被再現並訴說一種無法想像的暴力創傷，儘管是透過媒體消費和交易這種非直接的方式。這些奇幻虛擬的動畫角色，以非自然的髮色和體能代表他們已經遠離寫實主義的符碼，因為寫實主義總是編碼著災難和悲劇。

　　新流行的動漫電影是從1990年代中葉開始，帶動這波風潮的作品包括皮克斯（Pixar）出品的《玩具總動員》（*Toy Story*, 1995，第一批完全採用CGI電腦繪圖影像的劇情片之一）和《蟲蟲危機》（*A Bug's Life*, 1998）等，它們運用電腦動畫的技術和風格，而且效法全球行銷的日本動畫片老祖宗，除了鎖定兒童之外也瞄準成人觀眾。事實證明，這些好萊塢動畫創下極為亮麗的票房，開啟了美國製數位動畫人物席捲兒童與成人市場的潮流。這些電影的票房成功為它們吸引到更廣大的觀看者，催生出興盛的DVD市場，而做為一種文化文本，它們也部署了種種風格，向同樣是後現代新品種的觀看主體說話。它們把傳統的說故事方式和一層又一層參照其他文化的反諷式引用，以複雜的手法混合起來，達到這樣的目的。

　　讓我們用電影《史瑞克》（*Shrek*, 2001）來說明，該片是根據卡通漫畫家威廉·史泰格（William Steig）的兒童書改編而成，並自此變成《史瑞克》專營權的第一件產品。《史瑞克》採用傳統的童話故事慣例，有一個公主受到詛咒等待王子來拯救她，一個仙女教母，一個笨拙的搭檔，仙境一般的夢幻王國，以及英

雄為了贏得公主而必須完成一項壯舉。做為一種後現代風格的文化脈絡，《史瑞克》一層又一層地參照早期的童話故事、其他動畫片裡的角色，以及好萊塢的勞動和產業實務。裡面充滿了對於再現的反身性笑話。除了反諷玩笑之外，這部電影也追求一種帶有道德意含的愛情故事：要愛一個人原本的模樣，不要期待他和其他所有人一樣。這個文本同時在許多層次上運作，而它陳述的對象是那些看得懂參照內容（或至少看得懂電影正在參照其他眾多文本）的人，以及那些有本事可以一邊解讀電影對童話故事的諧擬一邊享受傳統愛情故事的人。因此，某些觀看者或許能解讀出來，**圖8.4**中公主使出武打招式擊退一群盜匪這一幕，是參照電影《駭客任務》（*The Matrix*, 1999）中經過科技強化的武打場景，而《駭客任務》本身，則是參照了香港武打片的風格。

這就是互文性意義的範例之一，《史瑞克》因為參照了《駭客任務》，而讓該片的意義與另一部影片產生連結。當然，電影裡讓公主變成訓練有素的功夫打手是在開玩笑，而讓她擺出基努・李維在《駭客任務》中的武打招式，更是在嘲諷《駭客任務》，同時顯示出它有多看重自己。互文性是源自文學評論的詞彙，字面上的意思是：在一個新的文本中插進另一個文本及其意義。互文性的基本面向之一是，它會假定觀看者已經認識被參照的那個文本。互文性並非流行文化的新面向，也不是後現代主義的專屬特色。說到底，利用名人來販售產品，也可說是一種互文性戰術。明星將他們的名氣和曾經主演過的角色意義帶進廣告當中。

圖8.4
《史瑞克》劇照，
2001

知名演員把他們參與演出過的文本意義帶進新的文本之中。比方說，我們從來不會只把亞當・山德勒（Adam Sandler）看成是他在某部電影裡扮演的角色，而會同時把他看成曾扮演過的那些角色和正在扮演那些角色的電影明星暨喜劇演員山德勒本人。

不過，當代的互文性是在更反諷也更複雜的層次上運作，它陳述的對象是受過媒體和視覺教育的觀看者，這些人對於影像的慣例和類型都相當熟悉。例如《史瑞克》這樣一部大受歡迎的文化文本，它的意義有部分正是來自於它不斷參照其他受歡迎的文化產品，運用一層疊一層的互文性意義來訴說它的故事，藉此娛樂觀看者。這類文本會把它的觀看者當成對當代流行文化感到厭倦的精明個體，當成見多識廣而且早已習慣沉浸在影像文化中的閱聽眾。

後現代風格的這些面向指出，後現代主義的某些表現形式是和引證或引用有關，這種引證或引用一方面參照其他文本卻又同時加上引號，暗示某種疏離的反諷。文本並非參照真實人生，而是參照其他文本。義大利符號學家安伯托・艾可（Umberto Eco）曾經寫道：在後現代主義紀元，你再也不能跟某人說「我愛你」，你可以說的是：「如同芭芭拉・卡德蘭（Barbara Cartland）在她的某本羅曼史中所說的，我愛你。」[12] 我們曾經指出，後現代主義牽涉到把大眾和流行文化當成一種參照點，用來指涉我們在真實人生中的作為。這類引證同時也指出後現代主義的另一個核心面向，那就是，意識到從前用來向閱聽眾陳述的舊模式已經不再管用，以及意識到對消費者而言，每件事都有人說過了也做過了。我們將在本章稍後，討論由這股潮流所導致的諧擬和重製文化。在這裡，我們的重點是，這種一切「了無新意」的觀念，催生出無休無止的層層引證。後現代主義和現代主義的差別之一，就是兩者和「新」這個概念有著不一樣的關係。現代藝術、現代文化和現代思想，都是在處理新的意識，處理前衛和激進的新觀念。但是在後現代主義裡，因為感覺到什麼事都有人做過了，於是衍生出無休無止的反諷和引用，不只是引用文字，甚至還引用服飾與外貌的風格，不論是透過1970年代的服飾或最新時尚（這也是引用過去），我們都是在引用過去。

反身性和後現代認同

將生產工具融入到文化產物的內容當中，藉此令觀看者意識到這些工具的存在，是現代主義的特色之一。在大多數的現代主義作品中，藝術家會把反身性這種策略當成政治批判的一種形式，要求觀看者注意節目的結構，以及拉開觀看者與文

本的表層愉悅之間的距離。這種疏離（distancing）的概念很重要，因為它意味著觀看者是被設定在具有批判性意識的層級。貝爾托特・布萊希特（Bertolt Brecht）是1920和1930年代著名的德國馬克思主義劇作家兼評論家，他提出了疏離化的概念，利用這種技巧讓觀看者從敘事中脫離出來，以便看清是哪些手法說動我們對特定的意識形態觀點買帳。文本以反身性手法參照自身的生產手段，破除敘事中的幻象或狂想，鼓勵觀看者當個有批判能力的思考家，看出敘事內容企圖傳達的意識形態。

反身性思考這項現代觀念，也在許多後現代藝術和文化中得到進一步的延伸，但效果卻不相同。在許多後現代的反身性文本中，大多數的反身性政治批判都以幽默的手法遭到竄改，或是根本不會呈現在文本中。媒體製作者親自將這些「破除幻象」的反身性技法交到我們手上，但不是當成對於文本背後真實的經濟和文化情境提出批判性或疏離性反省的必要工具，而是做為一種耍聰明的形式。因此，這是對於媒體史的一種反諷，不連貫、反身性和敘事斷裂這些技巧和慣例，原本是具有社會意識的媒體生產者用來和政治批判計畫相連結的手法，如今卻變成廣告商和媒體生產者用來耍聰明的符碼，在反身性的玩笑之下，完全不提供觀看者任何重要的批判或政治訊息。

一些後現代主義藝術家察覺到自己不可避免地會沉浸在日常生活和流行文化當中，這份自覺促使他們在作品中以反身性的方式檢視他們與藝術作品或藝術作品機制之間的關係位置。攝影家辛蒂・雪曼（Cindy Sherman）的作品，正是這類取向的好範例。1970年代，雪曼開始拍攝以她自己為模特兒的照片。她擺出各種會讓人聯想起電影劇照女演員的姿勢，在經過設計、諸如音樂劇之類的流行電影類型的布景中，拍下自己的照片。這些影像並非複製某些特定劇照或某位特定明星，而是會喚出某一時期或某一類型的風格，例如1940和1950年代以好萊塢女星為主角的片廠宣傳照。

我們可以將雪曼的照片看成不是真正與她自己有關的自拍像，因為她總是偽裝並扮演某個角色，但也不是某個真實存在的主體、電影明星或角色的肖像。它們是經過深思熟慮、針對某種風格的反諷模仿或擬像。雪曼以充滿自覺的方式挪用常見的風格、姿勢和刻板印象，以概念性的詮釋表演它們。這系列作品是對於

那個時代的回應，當時的女性現代主義評論正在挑戰女人的再現、男性的凝視以及我們在第三章以大篇幅討論過的認同的結構。女性主義電影評論家問道：做為男性凝視對象的女性，如何在一個主動觀看的位置內進行認同？雪曼的照片對於女性在攝影機兩邊的位置，也就是

圖8.5
雪曼《無題》，
1978

身為觀看者和身為影像這兩種角色，做出反身性的評論，藉由這樣的視覺文本，以間接但有力的方式介入上述那些觀看和性別差異的理論。在雪曼最早期的許多作品中，她都是以好萊塢製片廠極盛時期的裝扮出現。她讓我們聯想起的那些女性，並非她那個時代的圖符人物，而是在雪曼成長時期，也就是1960和1970年代，下課後於電視上播放的片廠時代電影。雪曼的作品透過身為自拍主體的女性攝影師，為觀看者提出關於觀賞者、認同、女體影像和挪用凝視等問題。雪曼主動將自己插入她所反思批判的媒體當中，讓照片脈絡從主流電影轉移到藝術領域。雪曼並不是從影像和它的生產模式外部進行評論，她不僅將自己放進影像裡面，而且還參與了整個生產過程，讓觀看者意識到影像中的那個女人同時也是攝影機後面的那個女人，既是觀看執行者也是凝視的對象。雪曼讓自己陷入她在作品中嚴厲質疑的那個世界。正是因為這一點，我們認為她的評論是後現代主義式的，與大約同一時期的女性主義電影評論那種高高在上的現代主義式解讀截然不同：她是透過視覺實踐而非文字運用來批判視覺文化，藉此提出她的反身性批判。她以這種方式參與了後現代的一個重要潮流，該潮流至今依然地位穩固：利用視覺文化實踐來介入有關視覺文化的文化批判，而非求助於文字，即便文字是一種更聰明或更值得信賴的形式。

在雪曼攝影中可以捕捉到的另一個後現代藝術的招牌特色，是以懷舊手法參照其他歷史時期。和大多數後現代文化一樣，雪曼的攝影一方面餵養我們對過往

時光的懷舊情感，一方面也對這種懷舊提出反身性批判。然而，她同時做為場景生產者和凝視對象的雙重身分，讓她的反諷與反身性強度顯得更加鋒利。反諷指的是指某件事物的字面或優勢意義與其企圖意義（intended meaning，可能和優勢意義正好相反）刻意牴觸，源自於外表和事實相互衝突的脈絡。雪曼攝影的評論主題，不僅是過往的情境，還很反諷地包含了藝術家暨生產者很清楚自己對於她所喚起的這種視覺懷舊幻想樂在其中。雪曼透過將自身同時擺在藝術家和觀看對象這兩個位置上，邀請我們反思我們自身的主體性、性別認同的過程、文化記憶、鄉愁，以及對於自身介入後現代視覺文化的迷戀。正是這點讓她的攝影成為反諷影像，同時也指導我們如何去理解觀看的實踐。她的作品協助我們把觀看當成一種既是由歷史所決定的行為，也是我們主動介入其中的實踐，而非我們可以置身其外、以高高在上的態度批判的行為。

雪曼的作品指出，在後現代主義中，感知身分認同的方式比起現代主義更具反思性。如同我們提過的，在後現代主義的認同觀念中，主體是碎裂的、多元的和多面的。後現代主義的不斷質問與它對現代主體概念的拒斥，已經融為一體。後現代主義認為，認同並非鎖定在我們內部不可改變的東西，而是由我們自己在表演我們的認同。

我們可以從另外一位藝術家的作品中看出這點，她和雪曼一樣，利用攝影來發揮認同與表演的概念。韓國藝術家李妮琪（Nikki S. Lee）在名為《計畫》（*Projects*, 1997–2001）的作品中，結合了行為藝術和民族學（透過實證方法所進行的文化研究）。她不僅觀察、甚至還採用了某些特定的次文化和認同群體（例如滑板族、龐克族、扮裝皇后、嘻哈音樂家、拉美人、韓國高中女生、老人、遊客、外國舞孃，和雅痞）的風格。為了打入這些團體，她改變髮色、穿著風格、體重和習癖。她的目的不是要愚弄這些人，讓他們相信她是道地的自己人，而是要實驗藉由文化演出來鍛鑄新身分認同的想法。在她打入每個團體的時候，她會向成員解釋自己的藝術計畫，然後花上好幾個月的時間慢慢得到對方接受。一旦她成為某團體的一員，她就會請某人幫她在新的社會環境中拍下快照，然後將這些照片當成藝術作品的一部分加以展出。她還製作了一部影片介紹這項計畫（《A.K.A. Nikki S. Lee》，2006）。

李妮琪投入非她天生所屬的身分認同生產，藉此點出後現代認為認同可藉由表演產生的想法。一方面，李妮琪是透過扮裝表演介入某種模仿過程，因此你可以說，這樣做是把身分認同簡化成一種可以被拷貝和複製的簡單類屬，不需要真正活出它們的意義。但另一方面，她藉由融入這些團體證明了，她具有強大的能力可以改變超越外貌的存在。身為韓裔美國人的李妮琪表示，她的表演性影像都是她自身身分的延伸，身分認同對她而言，是一種不斷改變的關係組。就像藝評家羅素・富格森（Russell Ferguson）所說的：「雖然李妮琪的準備工夫做得非常認真，而她的『偽裝』顯然也十分成功，但就某個層次而言，她其實從未扮演任何角色。」[13]

在李妮琪和雪曼的作品中，攝影的角色是做為某一擬像的肖像形式，這點相當重要。我們還記得，在早期的攝影實踐中，肖像曾經是確立身分認同和個體性的一大要素。然而，在現代運動中，影像做為登錄真實與意義的功能，卻逐漸受到嚴厲審查。在後現代主義對現代主義的回應中，前者採取的路徑並非超越影像的實質形式，讓它變成某種更新穎、更準確的真實登錄者，而是欣然接受表層和外貌，認為那是意義的重要面向，而不只是加諸在真實事物和結構之上的某種東西。雪曼那些用來表演身分的自拍照清楚指出，自我並不是一種透過內省才能取得的原真主體，而影像也無法讓觀看者進入藝術家更深層的內在自我。在雪曼的作品中，所有肖像都是表層和人工製品；在李的作品中，這些肖像也只讓我們進入她所表演的那個身分。然而，這並不意味著藝術家膚淺、沒有本質。而是該說，在後現代主義中，表層是社會生活中具有關鍵意義的一個要素，而不只是套加在真實之上的幻相，不是用來隱藏斑點的化妝。我們不再從表層之下尋找深度或真實意義，因為我們不會在那裡找到隱藏的真相，只會找到另一種不同的觀看方式。

就這個脈絡而言，李妮琪的作品對「身分認同乃與生俱來」的觀念提出質疑，她質疑的不僅是身分認同和社會群體的穩定性與原真性，還包括所謂的社會融合。她的影像有一點十分惹人注目，那就是它們非常具有說服力。在這些隨機快拍中，沒有任何一張看起來是故意擺出的姿勢。它們看起來「很像真的」，這或許意味著，李妮琪「成功」演出了融為一體的感覺。然而，在這些影像中，李

圖8.6
李妮琪《西班牙人
計畫（25）》，
1998

妮琪卻又是個明顯的局外人，即便她和他們相處得十分自在。這是這些處理族群和種族認同議題的影像中最明顯的一點，雖然她在**圖8.6**的《西班牙人計畫》（*Hispanic Project*）中看起來一整個舒適自若，但她的亞裔族群身分在其他西班牙人當中同樣非常醒目。不過她的表演也彰顯出影像中其他人的表演，我們可根據這些符碼輕鬆看出這是屬於某個特殊次文化或社會群體。

　　自從1980年代音樂表演與錄像整合之後，打開和關閉身分認同以及身分認同的表演性質，一直是流行藝術家的一大特色。因此，隨著1982年MTV電台成立、音樂錄影帶跟著浮現之後，視覺性表演也變成流性音樂工業中越來越明顯的一部分。瑪丹娜是音樂錄影帶的早期偶像之一，如同我們在第一章討論過的，她將挪用和諧擬策略流行化，先是採用聖母的造形，接著是瑪麗蓮・夢露，以及她演藝生涯中數不清的風格和影像轉變。瑪丹娜可說是1980年代和1990年代初期最典型的後現代流行人物，她把變換造形這件事變成了一種風格特徵。1980年代還有另一位流行歌手也展現了類似的變形嗜好，那就是麥可・傑克森，他把整形當成一種工具，藉此對過往的圖符進行懷舊參照，他做過一連串的手術和處理來改變臉部與皮膚的模樣。這兩位歌唱藝人把自已建構成影像，根據熟悉的文化指涉物來變換他們的外貌，而這種做法，正是後現代文化的具體表徵。傑克森最後的外貌

和他原本的長相大相逕庭，因為他用整形手術擦掉他身上所有代表黑人身分的記號，同時把皮膚漂到蒼白程度。

這些流行偶像改變和表演身分認同的範例，點出一些層面更大的認同議題與後現代身體的問題。在後現代主義中，身體在人們的想像裡是很容易改造的：你可以透過變裝或手術改變性別，可以透過改變膚色和配戴彩色鏡片來改變種族，可以透過健身房訓練、抽脂手術、整形外科、義肢或調整賀爾蒙來改造外形。在許多方面，上述身體觀念都和現代性時期的身體影像構成強烈對比，在現代性時期，身體是有界線的、穩健的、固定的（人得跟著出生時那具身體連同上面的性別、種族和性特質身分過一輩子）。可以說，後現代的身體觀念把下面這些當代觀念完全整合了起來，包括：將科技融入身體，打造半機械半人類的生化機器人（cyborg），屬於數位文化一部分的互換與延展的隱喻，以及身體做為DNA遺傳圖譜的觀念，後者是在過去二十年隨著遺傳科學一起浮現。後現代身體也是一具藉由資訊科學進行感知的身體，而這又會影響到人們如何設想身體與身分認同之間的關係。身體的碎裂性、延展性、流動性，以及「重新設定」（reprogramming，很明顯的電腦隱喻）的可能性，已經變成在這個脈絡下認知身體的優勢隱喻。

流動的後現代身體具備改造形狀的潛能，可以重新雕塑成新的形狀和造形。法國行為藝術家歐嵐（Orlan）就曾經探討過這個概念與藝術圖符影像之間的關係，她曾在藝廊裡面，當著現場觀眾的面，由整形醫師為她進行一系列的美容手術表演。在這些作品中，醫生把一些名畫中的面部特徵結合到她臉上，例如西元前五世紀畫家宙克西斯（Zeuxis）的作品，藉由這項方式她不僅創造出一種新模式，還創造了一種混雜的反模式，一些諸如美和自然的理想型規範的短路版本。在一個影像乃經驗最終紀錄的文化中，身體和身分都具有無限的可塑性。歐嵐的作品暗示我們沒有所謂的「真實」，我們可依照自己的奇思幻想把原始的身體模造成我們想要的樣子：一個影像中的影像。她的表演不僅把身體設定成可以簡單執行刪除和重畫的螢幕（我們可透過化妝做到這點），更是把它當成具有結構可塑性和實質可變性的東西，可藉此將新模式帶到現實生活之中。在這個案例裡，我們再次看到一長串擬像在後現代的挪用和混仿實踐中演出，但我們也見識到實質上的肉體變形所可能引發的危險、暴力和損失。儘管對許多西方中上階層文化

圖8.7
歐嵐《第七次手術》，1993

中的成員而言，美容整形手術已經變成日常思考的一部分，但歐嵐的表演是以極端的手法讓我們看到這項美的服務業所可能導致的身分流失，以及其中所包含的怪異和醜陋。她藉由這項表演凸顯出，我們已經把自由選擇和自我塑造發揮到一種極限，完全壓過自啟蒙時代以來認為人類主體應該是自我統一的、具有生物性的自然身體等根深柢固的觀念。

臉容的原真性是媒體理論家麗莎‧中村想要探討的主題，她曾經針對「alllooksame.com」（看起來都一樣）網站做過研究檢視，該網站是由戴斯克‧末松（Dyske Suematsu）設計，目的是要針對我們可以從某人的臉孔「讀出」他的種族身分一事提出質疑。進入該網站後，網站會提供你十八張日本人、韓國人或中國人的臉孔照片。網站會要求玩家根據自己對這些國家人民外貌的了解，猜出每張臉孔的正確國籍。網站會計算玩家的分數，不論玩家是某代表文化群體的「自己人」或「外人」，平均得分都是七分，可見要靠臉部特徵分辨種族類別時，猜錯的比例遠高於猜對。末松架設這個網站剛開始是基於好玩，但隨著「種族貌相」（racial profiling，警察以面貌和膚色來判定某人不是好人而加以攔下盤問）問題在二十一世紀越演越烈，它就變成一個重要的文化教材，提醒我們注意種族在觀念上和政治上的局限與問題。如同中村指出的，和種族有關的「真實」並不是一種視覺真實。身分認同總是複雜和多樣的，而視覺符徵，就像我們在本書前面幾章看到的，總是向不同的意義敞開大門。在這點上，眼型、髮色與外貌上的其他身體特質，都是一樣的。這個網

站會讓玩家開始質疑，種族分類的文化和政治基礎，其實都是想像和建構的。中村檢視了該網站玩家的反應，藉此對種族貌相所內建的種族視覺本質和簡化提出質疑，種族貌相趨勢已擴大成中村所謂的「族裔絕對主義者的認同政治」，那些人對於種族身分抱持無法假冒以及純粹主義或本質主義的看法。[14]

混仿、諧擬和重製

如同我們前面提過的，後現代主義的特色之一是，對新東西和什麼事都有人做過了抱持一種疲倦感。後現代主義問道：這世界還有未被想過或做過的新想法、新影像和新事物嗎？這有什麼關係嗎？今日的影像世界是由數量龐大的各類重製、副本、諧擬、摹製、複製和混搭所組成。在流行文化以及藝術和建築這些領域當中，原創性的影像或形式似乎已經蕩然無存。

混仿（pastiche）是用來形容這種模仿、重製和諧擬的關鍵字眼。電影理論家理察・戴爾（Richard Dyer）寫道，理解混仿的首要方式，就是把它當成一種自稱為模仿的模仿，會把從其他地方借來的元素組合起來。[15]「混仿」一詞源自義大利文「pasticcio」，根據戴爾的說法，指的一種元素的組合，會讓人聯想起裝配、拼貼、蒙太奇、隨想（capriccio，一種作曲風格，結合來自不同地方的元素）、混合形式，以及取樣、刮碟和反覆樂句等嘻哈形式。因此戴爾指出，混仿在影像製作上擁有悠久歷史。在構成混仿的模仿和引用領域中，我們可以找到與原始文件之間的不同組合和關係，從反諷式引用到諧擬到重製到混搭。混仿和歷史之間有一種特殊關係。做為一種策略，它經常從歷史那裡順手牽羊或與歷史元素相結合，但卻是用一種幾乎不具歷史意義的方式，一切只是為了好玩。

混仿的策略之一是，質疑原件的地位。我們在第五章討論過，這項技巧有可能引起法律問題，因為要在混仿作品中決定挪用部分的法律所有權，是一件相當複雜的事。藝術家雪麗・李文（Sherrie Levine）在1980年代製作了一系列的作品，具體象徵這種質疑所有權和原件的後現代偷竊與借用。李文只是單純地翻拍一些知名影像，然後當成自己的作品公開展示，露骨地侵犯原作的版權以及著作權和原真性的符徵。在《翻拍自威斯頓（#2）》（*After Weston (#2)*）這件作品中，李

文重拍了愛德華‧威斯頓（Edward Weston）為他兒子尼爾所拍的名作──《尼爾的身軀》（*Torso of Neil*, 1925）。威斯頓的影像是漫長的男性裸體史的一員，而李文的「偷竊」則打斷了這段歷史，因為它並不隱瞞自己的重製物身分，反而有自覺地以被偷來的東西展示在觀眾面前。然而，李文選擇這張男體照片是帶有挑釁意味的，因為威斯頓是以描繪女性裸體的功力知名。李文的作品對「原作」這個概念表達了輕蔑之意，同時也從女性主義者的角度對男性藝術大師這個看法提出批判。它向觀看者提出了影像價值差異的問題，以及有關複製的整體問題。此外，如同那些能夠讓影像輕易再書寫（re-authored）的新科技一樣，李文的美學風格也對著作權的基礎根據提出了質疑。李文作品所質疑的眾多原則之一是，有關「原作」這個概念。李文的攝影挪用就像雪曼的照片一樣，都對藝術家做為唯一作品之唯一創造者的角色發出問號。到底誰才是「真正」的藝術家，李文還是威斯頓？哪一幅才是「真正」的藝術作品，重製物還是原作？在這個永無止境的複製世界裡，人們還在乎什麼「真的」或「實在的」嗎？這件作品挑戰了藝術原創性的概念，以及這個概念在美術館、畫廊和藝術市場中被加諸的光環價值。在這類作品中，指涉物（作品所指涉的真實物件）的問題變得相當複雜。這些影像是再現的重作，是永無止境的影像重作的一部分，對這些影像而言，原始的指涉物再也無法辨認。

當利用混仿來重作過去的元素時，它也可能會落入諧擬的範疇。例如，在好萊塢經典電影時代的大多數時候，電影多半是根據特定的類型進行製作，像是西部片、黑幫片、愛情喜劇片或動作片。類型理論的基本面向之一是，特定類型（電影、電視、文學等等）會建立某些觀眾可以辨識的慣例和公式，觀眾的樂趣有部分正是來自於在類似的元素中看到每部片子的不一樣表現。雖然類型在流行文化的脈絡中依然盛行，而且電視隨時都在創造新的類型，但是我們現在所處的時代，絕大多數的類型作品都是諧擬類型。重點是，這些文本是同時在兩個層次上運作，一方面參與該類型的符碼，一方面又帶著自覺意識諧擬這些符碼。例如，恐怖片《驚聲尖叫》（*Scream*）就是對恐怖類型片的諧擬，知道該如何拿觀看者對該類型慣例與公式的了解來做文章。該片導演是知名的恐怖片導演韋斯‧克萊文（Wes Craven），片中一再參照恐怖片的慣例，像是演員總會在做愛之後被

殺，或是在說了「誰在哪裡」之後便遭到攻擊。除此之外，這部電影還夾雜了許多和電影有關的對白（「你就是電影看太多了」；「人生就像電影，只是你不能挑選你要演哪種類型片」）。不過，這部電影也和其他恐怖片一樣恐怖。《驚聲尖叫》問世之後，恐怖類型片裡的大多數電影都延續同樣的戰術，把觀看者當成類型達人，而諸如《驚聲尖笑》（*Scary Movie*, 2000）之類的片子，更是把類型諧擬推展到「坎普」（camp）的層次。

像《辛普森家庭》這類經常在故事中改編老電影的電視節目，便是利用諧擬來嘲弄電影和文化史的符碼。這部壽命長達好幾年的影集，諧擬過的名片不計其數。[16]。例如，它重製過希區考克1960年《驚魂記》（*Psycho*）中著名的淋浴一幕，把電影中的特殊情節元素融入既存的場景和人物當中。劇情中採用了許多幽默和荒謬的情節，它並不要求觀看者嚴肅正視它所改編的《驚魂記》，只是邀請觀看者分享它對這個故事的致敬，像是當珍妮・李（Janet Leigh）倒臥在浴室裡斷氣時的眼睛特寫（以荷馬躺在地板上時的眼睛做為重製）。這個節目的意義以及它的幽默，靠著是觀看者能夠瞧出節目的諧擬與它所偷竊的文本之間的差異。就像我們稍早指出的，這種做法並非現代主義者所運用的反身性

思考，其目的並不是要提醒觀看者必須與媒體作品的訊息保持一段批判距離，而只是以一種刻意的嬉戲方式讓我們同時享受舊文本和它的諧擬重製的雙重樂趣。我們用**嬉戲好玩**一詞來描述我們觀看《辛普森家庭》時的那種諧擬，是因為對於過往的混仿很少是刻意想對它所指涉的歷史文本發表任何陳述。對舊文本的重製利用是為了在新舊作品之間創造層層疊加的互文關係，召喚出觀看者的深度情

圖8.8
《驚魂記》與《辛普森家庭》的重製

圖8.9
瓦爾《突如其來的
一陣強風（臨摹北
齋）》，1993

感，跨越新舊文本以及兩者之間的時間差。

　　重製也一直是藝術家的一大主題。藝術家杰夫・瓦爾（Jeff Wall）在作品中疊上一層層對於其他作家的哲學思想以及經典藝術作品的指涉，像是班雅明的文章、羅丹的《沉思者》（*Thinker*）以及馬內的《草地上的午餐》（*Le Déjenuner sur L'Herbe*）。他的許多作品都是直接將藝術名作拿來混仿重製，以大型燈箱的方式展出。在**圖8.9**《突如其來的一陣強風（臨摹北齋）》（*A Sudden Gust of Wind (after Hokusai), 1993*）中，瓦爾重製了日本浮士繪畫家葛飾北齋1831–33年完成的著名版畫，內容是描述農民對於一陣突如其來的強風所做的反應，以富士山為背景。北齋的原始版畫是木刻，帶有抽象的版畫紋理，這位藝術家的另一件名作是木雕波浪。**圖8.10**的北齋版畫屬於他的「富嶽三十六景」之一，是早期以動態為主題的再現作品之一。在這幅北齋作品中，從那些被捕捉到的瞬間動作中可以看出，其中一位人物的視線被翻飛的披肩擋住，害他手中的紙張也跟著被吹到空中。北齋這幅版畫再現了某個瞬間，並因此預告了攝影影像的即時性（這件版畫的製作時間只比攝影術在歐洲出現早了幾年）。相對的，瓦爾這件攝影作品的意義則是來自於它是木刻這種舊形式的攝影重製。瓦爾把影像中的景物安排得好像是自然做出的反應。一群人面對突如其來的一陣強風吹散的紙張，做出類似北齋版畫人物的姿勢，只是背景卻不是富士山，換成了單調無趣的工業地景。展出時，這幅影

圖8.10
葛飾北齋《駿州江
尻》，收入《富
嶽三十六景》，約
1831–33

像就和瓦爾的大多數作品一樣，營造出一種精細的畫布之感，同時是攝影的、電影的（因為它召喚出一種運動感和背光效果）和繪畫的。瓦爾這件作品是利用數位影像工具製作而成，這可不是偶然，因為只有這種技術可以讓藝術家把一百多張照片裡的元素天衣無縫地拼組起來。[17]

　　後現代主義經常被指控為忽略歷史，或是為了耍聰明而偷竊過去的影像和形貌。然而，如同琳達・赫哲仁（Linda Hutcheon）所寫的，歷史正是後現代主義想要探究的關鍵點。後現代對於歷史的計畫以及我們可以觸及過去到什麼程度這兩個問題，提出知識論上的重要質疑。赫哲仁指出，後現代主義「認為沒有任何研究是為了追尋超越時間的永恆意義，而是以現代的眼光對過去所做的重新評估與對話」。[18] 現代主義承認，我們只能透過歷史的殘存碎片來了解過去。法國藝術家克里斯汀・波坦斯基（Christian Boltanski）致力鑽研和記憶、歷史與影像有關的問題，特別是二十世紀世界歷史上的陰影事件：猶太大屠殺。波坦斯基在他的許多作品中都採用猶太大屠殺的符徵（集中營受難者的照片、檔案箱、被丟棄的服裝和鞋子）進行摹製，藉此反映出這團陰影如何盤旋在歐美文化之上。波坦斯基曾經創作過名為財產編目、會讓人聯想起檔案的作品，疊成一排又一排的箱子裡可能存放著紀錄或物品，也可能空空如也，他還做過用一堆堆衣服堆成的裝置，參觀者必須穿越那些會讓人聯想起被掏空的身體的衣服。他一方面指涉猶太大屠

圖8.11
波坦斯基《儲備：
普林節》，1989

殺的效應，但同時又拒絕它的再現符碼。他曾以惡作劇的口氣說道：「我的作品不是關於XXXXXXX，而是模仿XXXXXXX」。[19]

攝影是波坦斯基作品裡的一大特色，扮演記憶與歷史的圖符角色，藉此表明「在後現代和後大屠殺的世界裡，圍繞在攝影紀實聲明周遭的複雜懷疑」，根據瑪莉安·赫希（Marianne Hirsch）的說法，波坦斯基的作品「致力於解除所有將攝影與『真實』簡單串聯起來的關係」。[20] 波坦斯基創作過許多以過去影像進行重製的作品，但目的從來不只是為了挖掘歷史。他做的是某種後現代混仿，把照片當成某種不可知的文物，很容易就能從它們的歷史指涉中脫離。在他的某些作品中，例如圖8.11的《儲備》（*Reserves, 1989*），他根據1930年代猶太學生的影像重新拍攝，將它們排列在燈光後方。學生的臉變得有些模糊，每張令人難忘的影像都有深黑的眼窩，被刺眼的桌燈照亮，讓人同時聯想起審訊和怒目而視的歷史分析。我們對這些孩童的命運一無所知，他們的臉被攝影機以特寫鏡頭詳細檢視。因此，這件作品不同於大多數談論過去的作品，它不是要恢復這些孩童的身分，而是想召喚出他們在拍攝這張照片時被死亡進逼的感覺。整齊疊在下方的衣物，讓人聯想起集中營受難者留下的遺物，這些沒人穿的衣服代表著缺席。

推究到底，波坦斯基的作品是想探討個人和記憶這個問題，並以此種手法讓我們去思考，我們是如何知曉過去。戴爾認為，混仿就像我們在第二章討論過的作者已死的觀念一樣，是對於把現代主體視為論述核心和作者的概念提出批判。戴爾寫道，如果我們不斷被灌輸知識和權威的原創地位觀念，那麼「要接受我們置身在一個什麼都被說過的世界裡，可能會是痛苦的來源」。他認為，混仿是透

過模仿來表達情感內容：

> 它模仿形式手法，是這些手法本身喚起、塑造並誘發了情感，因此，即便把一切挑明，這個過程還是有能力動員感情。在最好的情況下，它還能讓我們感受到我們與情感結構的連結，以及與我們所繼承和傳遞的過去與現在之間的連結。也就是說，它可以讓我們從情感上得知我們是一種歷史生物。[21]

透過混仿和這些後現代的歷史介入，我們可以了解，如何在觀看過去的同時依然置身現在。

獨立媒體和後現代市場取向

後現代風格和陳述形式的起源，不只來自於發生在流行文化和藝術圈裡的變革。後現代文化也是媒體形式在生產、配送和行銷上所經歷的種種變化的產物。我們看到獨立的媒體形式和產品陸續出現，並被當成可脫離產業局限的另類行銷媒體，特別是在網路上。後現代風格不僅是從經濟和文化的變遷中浮現，也有賴於著作權以及生產、配送和消費關係的重新定義，感謝科技和新文化實踐的改變，使這點成為可能。

獨立電影就是個好例子，可以說明新形態的後現代媒體行銷。獨立電影指的是不在以下三種系統中製作生產的電影：好萊塢片廠體制、具有穩固經濟基礎的國家片廠系統，或經濟穩固且興盛的國家私營產業部門（例如寶萊塢）。雖然一開始，獨立電影運動的生產者認為自己是脫離主流電影產業的反對者，但是到了1980年代中期，獨立電影工作者也開始採用與後現代主義相關的風格化策略，像是反身性敘事、重製和諧擬，同時利用那些援引自電影產業的標準做法並加以重製的企業和行銷策略，來製作和宣傳他們的電影。事實上，好萊塢本身就是以反對起家的。在美國電影工業最初那幾十年，一些電影工作者想要逃離主掌東岸電影生產的電影專利公司（Motion Picture Patents Company）的控制，於是以好萊塢做為落腳地。搬到加州的那些製片，成立自己的片廠，避開既有片廠的壟斷控

制。當好萊塢片廠在1930和1940年代取得電影產業的控制權後，壟斷的情形依舊沒變，凡是不隸屬於大製片廠的生產者，便很難讓他們的電影在受歡迎的連鎖電影院上演，因為那些電影院的檔期都是由片廠的利益所控制。

獨立製片都是些小型電影公司，例如非裔美籍導演奧斯卡‧米考斯（Oscar Micheaux）的公司，該公司生產的電影都是在芝加哥這類大都會市中心的電影院播放，在種族隔離的時代滿足黑人顧客的需求。隨著1948年「好萊塢反托拉斯法案」（Hollywood Antitrust Case）通過，發行與放映的控制得到鬆綁，接著，規定所有發行影片的內容和影像全都要得到產業當局批准的「好萊塢製片規範」（Hollywood Production Code）取消，美國電影文化變得越來越多樣化，雖然獨立的藝術電影院會播放外國藝術電影，但獨立製作的電影依然無法在主要連鎖電影院中爭取到檔期。戰後，由於十六釐米的輕量攝影機問世，讓獨立電影人可以透過低成本的支出和比較輕便便宜的設備來生產電影。獨立電影開始和藝術電影（指高眉品味和歐陸及北歐的電影文化）以及世界各地美學和政治運動中的前衛電影取向產生連結。從國家脈絡來看，包括英國、美國、法國、德國和日本的電影工作者，群起反對優勢的國家風格、主題和主流電影的結構，製作出具有新風格、新主體和新結構的電影。在1960和1970年代，對於企業生產方式的批判採取了多種形式，包括極端的形式主義、破碎的敘事、寓意故事，以及法國新浪潮（New Wave）的反身性政治電影。

到了1980年代，獨立電影取得了更新也更後現代的意義，因為電影工作者開始透過反身性敘事以及挪用早期電影的類型和風格等策略，來批判好萊塢風格。當少數獨立電影工作者，包括吉姆‧賈木許（Jim Jarmusch，《天堂陌影》〔*Stranger than Paradise*, 1984〕）和史派克‧李（Spike Lee，《穩操勝券》〔*She's Gotta Have It*, 1986〕）等，打破前例，以低成本的獨立劇情片贏得亮麗票房後，在六大片廠之外進行連結或運作的產業投資者，開始取得某種程度的財政穩定甚至成功，讓這些導演得以擁有全國性的知名度。實驗型的電影工作者依然身處邊陲，必須靠自己籌措經費，而後現代導演則是在反文化與主流之間的邊緣地帶使力，玩弄反文化姿態與文化批判之間的那條細線，並在挪用、諧擬和批判流行文化的同時，從其內部利用後現代策略進行運作。1980和1990年代的獨立工作者，

儘管依然留在權力中心（大片廠）之外，但卻擁抱矛盾，以流行形式和主流的商業策略工作。

在1980和1990年代這二十年間，流行文化的經濟結構也處於轉變期，我們看到電視產業朝有線擴張，擁抱更五花八門的品味，提供消費者更多樣的選擇。諸如柯恩兄弟（Coen brothers）、昆丁·塔倫提諾（Quetin Tarentino）和米歇·龔德里（Michel Gondry）等導演，紛紛在1990年代崛起，就是這股潮流的一部分，傾向利用市場策略來支持更多樣的產品與風格，而不只是資助那些可以贏得大批票房的產品和演出者。以嘲諷態度看待這股潮流的人士可能會指出，邊緣次文化再也沒有生存能力，除非有哪個投資者為了賺錢而爭奪他們。流行音樂就是最好的說明範例。你可以找到獨立樂團的CD，簽給塔傑特百貨（Target）裡的一家中型唱片公司；該樂團可能在iTune的銷售排行榜上得到高分，但同一個樂團也可能在大學生裡沒沒無名，根本沒人聽過。我們可以挖苦那些投資者的詭計多端，他們已經懂得如何把反文化的利基群眾資本化，將音樂、電影甚至服飾行銷給那些小市場，他們抱持的想法是，這些小市場的收入會在多樣化的消費者世界裡不斷加總，而這些消費者希望藉由自己的風格將自己界定成獨一無二的一群。

不過，市場的碎裂化已經在二十一世紀支撐出一個重要且不斷成長的獨立部門。有了iTune和其他網路行銷，只要樂團累積到一群歌迷，就可以繞過唱片公司和合約的約束性條款。2007年，英國另類搖滾團體「電台司令」（Radiohead）打破協定，將他們的第七張專輯《彩虹裡》（*In Rainbows*），在樂團的網站上以數位下載形式進行首發，價錢由使用者自行決定。等到該張專輯在零售市場推出之後，立刻就在United Wordl Chart、Billboard和UK Album Chart等排行榜拔得頭籌，根據許多評論指出，是該年度最暢銷的專輯之一。電台司令把他們的音樂以歌迷自行決定的價格發售給歌迷，這項策略等於針對以下兩點提出他們的聲明：網路這項媒體的限制規定，以及唱片公司努力要在媒體和音樂都可無限複製的情況下維持它們的所有權並從中獲利。他們的策略並非現代主義式的，不是用完全脫離音樂產業的體系和做法來反對該產業。他們採取的戰術是在眾所接受的廣告和配銷系統裡進行，順從「資訊（或在這個案例中的音樂）渴望自由」的網路格言，同時挑戰網路的日益私有化及它公然被當成全球市場的一項工具。構成重製物擁

有權的付費行為，變成這項公開聲明的對象，這項聲明是關於唱片公司對於所有權的限制會讓獨立藝術家無法執行藝術家的自由。因為公司不僅會支配樂團的行銷實務，還會干預樂團的外貌和聲音，因為那些都是構成風格、用來吸引廣大閱聽眾的元素，風格被簡化成品味，而且是根據閱聽眾調查和產業市場分析所得出的最具行銷力的品味。在電台司令這個案例中，後現代音樂家扮演獨立生產者，他們不僅決定風格，也決定公關宣傳和發行上市的策略，這些決定權原本都是掌握在唱片公司和製作人手上。電台司令既沒和主流硬抗，也不是在產業之外運作，就這兩點而言，他們採取的行銷策略確實是後現代的。他們在產業的架構內運作，找出一條新的道路，一方面達到宣傳效果，一方面也擴展了歌迷的基礎。

如同我們在白線條等樂團的案例中所看到的，他們的事業是建立在個人對於表現形式、風格以及表演和行銷方式的選擇之上，在後現代主義的脈絡下，藉由耕耘利基閱聽眾和窄播市場，同樣能創造出亮麗的經濟成就。諸如佩蒂·史密斯（Patti Smith）和史密斯樂團（the Smiths，其成員莫里西〔Morrissey〕在2000年代變成深受歡迎的獨立個人藝術家）這類龐克樂手，在1970和1980年代都是擁抱左派政治，並堅持把個人風格的權利握在自己手上，從這些人的事業生涯近來再創高峰可以看出，目前正有一股走向獨立的趨勢，而這些獨立者並非道地的局外人，也不是大眾文化的反對者。這些獨立者可以和那些以集體方式代表政治和風格多樣性的表演者共存，你無法指出其中哪個人代表了優勢的世界觀或大眾風格。對某些依然相信媒體的角色是做為社會改造工具的人而言，原本位於邊緣的獨立者融入廣泛且有所區隔的中間地帶，會削弱獨立者的政治銳利度，讓邊緣性和反對性淪落成只是另一種風格罷了。因此，做為一種政治學的後現代主義，因為依賴以風格做為表現形式，不僅有可能讓真實的社會情境淪為媒體效果，也可能把政治表達降格為影像。二十一世紀的獨立者究竟能否以有意義的方式影響社會改變，這問題就留給讀者……在真實的生活中尋找答案。

後現代空間、地理學和打造環境

我們可以說，現代性的體驗改變了空間和時間的觀念，同樣的，隨著都會化和傳

圖8.12
「第二人生」上的
反戰抗議，2007年
12月1日

輪科技的興起，創造了時間與空間的脫鉤，以及空間和地方的區別，後現代空間同樣塑造出各種新的體驗。[22] 現代空間始於時間與空間的脫鉤（透過鐵路和其他現代科技），而這種現象在數位科技、虛擬體驗和無線科技相繼興起的後現代脈絡中，變得日益加劇。後現代空間觀念傾向把焦點放在擬像以及「非地方」（nonplace）的出現。一方面，擬像如同我們在本章一開始所指出的，一直是後現代主義的優勢主題，而諸如「第二人生」這類線上世界的興起，更是一個指標，說明當代人的互動可以完全在線上的擬像空間中進行，這種現象在某些特定的社會脈絡中已經習以為常。諸如「第二人生」這樣的線上世界，可以讓使用者透過3D動畫創造虛擬人物和身分（藉由化身加以視覺化），虛擬的社會、經濟、城市、建築和法律系統。「第二人生」在世界各地擁有一百五十幾萬的使用者，從它的廣受歡迎可以證明，參與線上社群確實帶給人們許多歡樂。建築師和藝術家一直在「第二人生」這個基地上為觀看者和閱聽眾創作作品，大學在那裡開班授課，而真實人生中的大多數活動也都可以在那裡找到線上3D版的對等物。「第二人生」裡有形形色色的活動進行著，包括**圖8.12**的政治性反戰抗議活動。我們大可談論這類線上遊戲和世界如何助長了特定種類的奇幻人生和想像活動，但這裡

我們要指出的是，無論這些 3D 影像處理得多粗糙，這些線上世界的視覺元素確實是影響它們是否受歡迎和是否夠迷人的關鍵要素。因此，建築師會在「第二人生」裡設計建築物，讓化身們可以「teleport」（離線瀏覽），藉此測試該項設計是否成功。重要的是，在「第二人生」這樣的「世界」裡，線上活動和「離線」活動或真實世界活動之間的相互關係，其實具有高度的連續性；這點在許多方面都推翻了布希亞早期的理論架構，以及其他有關擬像會取消和取代真實的說法。

另一方面，「非地方」的觀念指的是一種不太需要人們在裡面現身的實體空間。在後現代主義的脈絡裡，空間往往被界定成讓人分散注意力和等待的場址，像是高速公路、機場和網咖，空間是由置身在通往某處的路徑所定義，或說空間是讓人們在裡面以虛擬方式和其他空間相連結的地方，而非讓人「在場」的真實空間。馬克·奧吉（Marc Augé）用「非地方」來稱呼這些我們在其中孤獨、失連和分心的場址，就某種意義而言，這些場址是由置身其中之人的不「在場」所界定。如同我們在第四章提過的，虛擬空間蔑視笛卡兒的空間法則，它無法畫在地圖上也無法被抓住；因此，它需要新的模式讓我們思考該如何置身在空間之中。

如何打造環境的問題，也隨著後現代主義對於空間、時間和認同觀念的轉變而發生變革，這點對於後現代建築的實踐至關重要。一方面，後現代建築提出如何思考空間、歷史和脈絡等問題；另一方面，它也透露出後現代投注於大眾文化、流行文化和媚俗的諸多面向。隨著1972 年《向拉斯維加斯學習》（*Learning from Las Vegas*）的出版，羅伯·范裘利（Robert Venturi）、鄧尼斯·史考特·布朗（Denise Scott Brown）和史蒂芬·伊澤納爾（Steven Izenour）等三位建築師堅稱，建築師必須更加留意賦予空間特色的品味和風格，因為那是大眾在日常生活中真正的樂趣所在。他們打破了包括柯比意在內的建築師風格，柯比意曾經撰寫《今日的裝飾藝術》（*The Decorative Arts of Today*）一書，批評日常空間中的室內裝潢和工藝。二十世紀中葉建築師所擁抱的美學觀，強調乾淨、剔除設計、模矩性、簡潔、重複和流動的線條。都會空間裡的建築物都以不帶裝飾的風格進行設計，房間總是配備了相同的窗戶外觀，好讓它們的外部看起來整齊一致，一切設計全都簡化為形式之美。這種風格是現代主義的縮影，它所秉持的哲學是：可以在材料形式中看見真理，在基本的設計元素中看到普世共通的美感，至於在純粹的裝飾

性細節和悖離機能需求的為象徵而象徵中，則只能看到粗糙廉價的消費主義。

　　范裘利的事務所反抗二十世紀中葉建築事務所奉行的機能主義和極簡主義，他們認為，那些事務所打造的環境是錯的，因為它們忽略了一般人的樂趣和品味，還有為設計而設計的重要性，因為這兩點都可以讓人類主體在他們的工作、居家和休閒空間感覺到舒適自在。他們扭轉局勢，對準被現代主義者鄙夷為路人品味的東西。在《向拉斯維加斯學習》一書裡，日常以雞隻造形和超大甜甜圈等裝飾快餐店的搞笑雕刻，以及廉價汽車旅館的俗氣裝飾和閃亮燈光等形式得到再現，協助建築師和更廣大的讀者群注意到視覺性大眾消費文化的重要性，這個領域自二次大戰結束後已發展得日益蓬勃。挪用、混仿和拼裝，在拉斯維加斯大道的設計上到處可見，它們並非做為批判文化的刻意表現，而是做為一種手法，讓後現代主體可以與它所打造的環境溝通互動。他們擁抱低俗、蹩腳和粗糙，把這些視為大眾的圖符和設計形式，他們並非出於無知而擁抱這些走向，而是在「壞」品味與低俗浮華的搞笑展示中，看到幽默與樂趣。《向拉斯維加斯學習》變成現代主義理論家的後現代入門書，透過這本書，他們逐漸理解普世設計的理想以及他們對機能性的堅持還有對裝飾、隱喻和象徵的拒斥，其實忽略了這些元素做為大眾文化符徵的功能，大眾就是利用這些符徵，從戰後文化的消費空間中，由底層自發性地鍛鑄出一個表現的世界。

　　批判現代建築的失敗之處，是後現代建築的一大重點。建築評論家查爾斯‧詹克斯（Charles Jencks）寫道，後現代建築是在1972年密蘇里州聖路易市集合住宅遭到炸毀，現代建築宣告死亡之後浮現的。該項住宅計畫是山崎實設計，在1951年興建之初，根據的正是現代建築的進步理念，並採取受到柯比意都會主義影響的風格；然而做為公共住宅，這卻是一項失敗的計畫，它變成犯罪、破壞和腐朽的溫床。[23] 詹克斯和其他人認為，後現代主義的雙重編碼是一種手段，可以用現代建築無法做到的方式與居民和工人溝通。因此，後現代建築可以強調脈絡化（與它們所在之建築環境對話的建築物），強調同時在好幾個不同層次說話的能力，並同時指涉高雅建築與大眾文化。

　　混仿這項後現代建築的重要策略，就是和脈絡化有關。許多後現代風格的建築設計從會先前或當前的風格中剽竊、引用或借用，透過這些手段以激進方式質

疑建築系譜和原真性的概念。例如，菲立普・強生（Philip Johnson）所設計的紐約AT&T大樓（如今改為索尼大樓），就是一座頂著齊本德耳（Chippendale）式雕刻山牆的現代高塔。這棟建築為紐約市的天際線創造出不同尋常的輪廓，在某個意義上，對於齊本德耳風格或傢俱的指涉，讓這棟有著高拱門入口的建築物，看起來像是某種衣櫃，彷彿它同時是一件裝飾又是對裝飾所開的玩笑。這棟建築以搞笑的手法耍弄裝飾，也是對於機能主義現代建築的一種反動。重要的是，這種混合了不同歷史樣式的建築混仿，並不打算對歷史發表任何陳述，也不企圖說明什麼是「對的」設計規則，純粹是為了好玩而去徵引、借用、剽竊，以及組合不同的設計樣式、類型和形式。混仿作品蔑視「進步」這個概念，例如風格樣式會越發展越好之類的想法。進步觀念是現代設計和建築的根本思想，而它就在後現代主義對於新風格的刻意漠視中，受到暗示性的批判。在現代主義裡，風格樣式是循線漸進的，每一種新樣式都是建立在舊樣式之上，並以更強的功能或更好的設計推動舊樣式不斷進步。在後現代主義裡，風格樣式可以毫無理由的混用，無須朝向某個更好的目標邁進。

此外，後現代建築的許多元素都公然違抗機能性建築的概念。一座拱門可能毫無結構上機能可言，只是一種裝飾，目的在於對「不具機能的存在」這件事發出幽默之聲。一條不通往任何地方的走道，一座不遮蓋任何東西的立面，一根緊鄰著哥德式拱門的希臘柱子。所有這些做法都像是一種遊戲，想暗中破壞建築的一些基本原則；都像是對表層的一種讚頌，並藉此對建築的機能性角色開個玩笑。混仿讓建築的形式元素得以像自由流動的符徵那樣運作，和它們最初的歷史或機能脈絡說再見，讓它們的意義在不同的角度和殊異的脈絡中不斷改變。為了符合《向拉斯維加斯學習》這本書中對於低俗和消費文化所表達的敬意，許多後現代時期最知名的建築設計，都是諸如大型購物中心這樣的公共消費空間。

玩弄建築的機能性也是後現代設計的重要面向之一。於是我們在巴黎波堡區（Beaubourg）看到諸如龐畢度中心這樣的建築，該棟建築是由倫佐・皮亞諾（Renzo Piano）和理察・羅傑斯（Richard Rogers）設計，也是法國國立現代美術館和其他文化機構的所在地。兩位建築師把建築物內外翻轉，將建築物的各種機能，例如風管、空調、配管和電梯漆上鮮豔色彩，放在建築物的外部做為「外骨

骼」。這棟建築非但不將建築的機能隱藏在內部，甚至還把這些機能系統當成裝飾展現在它的皮層上。在此，我們可以說，這種建築是在玩弄建築的機能元素，讓它們看起來宛如多采多姿的元素正在與周遭環境戲耍。

後現代建築也把注意力重新指向更多元化的居住結構，拒絕像現代建築那樣，把心力全部集中在企業建築與藝術文化機構。例如棚架建築及貧民窟，便是當代建築師泰迪・克魯茲（Teddy Cruz）致力發展的形式，他的設計和書寫都是以跨國界的脈絡為對象，例如邊境城市聖迪亞哥（San Diego）和蒂華納（Tijuana）。現代主義和許多後現代主義建築師，主要都是為經濟光譜中最富有那端的企業或個人興建大規模的建築結構，但克魯茲剛好相反，他特別著重經濟光譜最下端那些人的營造空間，例如邊境聚落和移民勞工的貧民窟，或是生活在都會邊緣空間、陸橋下和公園裡的遊民們遮風避雨的紙板屋。克魯茲思考了後現代的種種邏輯：後現代生產出以移民勞工、非法移民和遊民為形式的全球主體，這些人靠著手邊現有的日常素材，例如都會營建工地丟棄的東西以及消費者於商店採購後留下的包裝紙箱，打造出一種新的游牧生活。

在後現代主義的種種概念之上，一直有個主要的議題盤旋不去，那就是：在什麼程度上，後現代主義是對於逐漸凋零轉變的現代主義的一種反動；而又是在什麼程度上，它們代表了一種新時代，一種新的知識論，一種思考與存在的新方式，一種創作藝術、流行文化和建築的新走向，一種書寫小說的新筆風，等等。畢竟後現代主義的自我意識本身，就是有可能會自我摺疊直到它的活力受到限

圖8.13
克魯茲替美墨邊境城市蒂華納設計的住宅

制。如同我們在本章一開始提到的，我們並非生活在一個後現代主義的世界，而是生活在一個現代性與後現代處於緊張衝突的世界，一個許多人口處於貧窮苟活的前現代狀態的世界。這些世界進入現代和後現代領域的途徑，很可能和歐美社會截然不同。例如，當某些貧困地區在擁有工業經濟的基礎之前便有了手機科技，這種現象將如何改變這些地區的脈絡？這些後現代建築的案例讓我們看到，當全球架構對所有政治可能性抱持開放態度時，後現代主義會有哪些模樣。范裘利事務所在《向拉斯維加斯學習》一書中強調，應該了解和尊重大眾消費性商業建築的視覺文化，克魯茲則強調應該了解和關注拼裝者、挪用者和混仿者的視覺和材料文化，他們利用這些後現代手法不僅是為了鍛鑄風格，更是為了在世界經濟的邊緣地帶求生存。全球資本主義生產出一群主體，他們生活在有史以來最遠離經濟財富中心與科技進步中樞的地區，因為全球化導致了日益嚴重的經濟分化，然而這些人無論如何還是屬於這個全球性的時代，也正是因為他們挪用手邊材料讓自己存活下來的做法，讓我們同時注意到現代、後現代、後工業和全球之間的緊張關係。

註釋

1. Jean Baudrillard, *Simulacra and Simulation*, trans. Sheila Faria Glazer, 2 (Ann Arbor: University of Michigan Press, 1981).

2. Valerie Jaffee, "An Interview with Jia Zhange-ke," *Senses of Cinema* (June 2004), www.sensesofcinema.com (accessed March 2008).

3. Jean Baudrillard, *The Evil Demon of Images*, trans. Paul Patton and Paul Foss, 29 (Sydney: University of Sydney, 1988).

4. Vivian Sobchack. "Beating the Meat/Surviving the Text: or, How to Get Out of This Century Alive," in *Cyberspace/Cyberbodies/Cyberpunk: Cultures of Technological Embodiment,* ed. Mike Featherstone and Roger Burrows, 205–14 (Thousand Oaks, Calif.: Sage, 1995).

5. Fredric Jameson, *Postmodernism, or, the Cultural Logic of Late Capitalism* (Durham, N.C.: Duke University Press, 1991).

6. David Harvey, *The Condition of Postmodernity: An Inquiry into the Origins of Cultural Change*, 284 (Oxford, U.K.: Blackwell, 1990).

7. Jean-François Lyotard, *Postmodernism: A Report on Knowledge,* trans. Geoff Bennington and Brian Massumi (Minneapolis: University of Minnesota Press, 1984).

8. Santiago Colás, *Postmodernity in Latin America: The Argentine Paradigm*, ix (Durham, N.C.: Duke University Press, 1994).

9. See, for example, Gilles Deleuze and Félix Guattari, *A Thousand Plateaus: Schizophrenia and Capitalism*, trans. Brian Massumi (Minneapolis: University of Minnesota Press, 1987).

10. Harvey, *The Condition of Postmodernity*, 350–51.

11. Scott Bukatman, *Blade Runner* (London: British Film Institute, 1997).

12. Umberto Eco, *Postscript to the Name of the Rose*, 67–68 (New York: Harcourt Brace Jovanovich, 1984).

13. Russell Ferguson, "Let's Be Nikki," in *Nikki S. Lee: Projects*, 17 (Ostfildern-Ruit, Germany: Hatje Cantz, 2001).

14. Lisa Nakamura, *Digitizing Race: Visual Cultures of the Internet*, 70–94 (Minneapolis: University of Minnesota Press, 2007).

15. Richard Dyer, *Pastiche*, 1–6 (New York: Routledge, 2007).

16. 有許多影迷網站討論這些諧擬，包括：http://www.joeydevilla.com/2007/09/22/simpsons-scenes-and-their-reference-movies/ (accessed March 2008).

17. Peter Galassi, *Jeff Wall*, 43 (New York: Museum of Modern Art, 2007).

18. Linda Hutcheon, "Beginning to Theorize Postmodernism," *Textual Practice* 1.1 (1987), 25.

19. Christian Boltanski, quoted in Ernst van Alphen, *Caught by History: Holocaust Effects in Contemporary Art, Literature, and Theory*, 93 (Stanford, Calif.: Stanford University Press, 1997).

20. Marianne Hirsch, *Family Frames: Photography, Narrative, and Postmemory*, 257 (Cambridge, Mass.: Harvard University Press, 1997).

21. Dyer, *Pastiche*, 180.

22. See Anthony Giddens, *The Consequences of Modernity* (Stanford, Calif.: Stanford University Press, 1990).

23. Charles Jencks, *The Language of Post-Modern Architecture* (New York: Rizzoli, 1984).

延伸閱讀

Anderson, Perry. *The Origins of Postmodernity*. London: Verso, 1998.

Augé, Marc. *Non-places: Introduction to an Anthropology of Supermodernity*. Translated by John Howe. London: Verso, 1995.

Baudrillard, Jean. *The Evil Demon of Images*. Translated by Paul Patton and Paul Foss. Sydney: University of Sydney, 1988.

—. *Simulacra and Simulation*. Translated by Sheila Faria Glazer. Ann Arbor: University of Michigan Press, 1981.

Cahoone, Lawrence. *From Modernism to Postmodernism: An Anthology*. Oxford, U.K.: Blackwell, 1996.

Colás, Santiago. *Postmodernity in Latin America: The Argentine Paradigm*. Durham, N.C.: Duke University Press, 1994.

Deleuze, Gille, and Félix Guattari, *A Thousand Plateaus: Schizophrenia and Capitalism*. Translated by Brian Massumi. Minneapolis: University of Minnesota Press, 1987.

—. *Anti-Oedipus: Capitalism and Schizophrenia*. Translated by Robert Hurley, Mark Seem, and Helen R. Lane. Minneapolis: University of Minnesota Press, [1977] 1983.

Docherty, Thomas, ed. *Postmodernism: A Reader*. New York: Columbia University Press, 1993.

Dyer, Richard. *Pastiche*. New York: Routledge, 2007.

Friedberg, Anne. *Window Shopping: Cinema and the Postmodern*. Berkeley: University of California Press, 1993.

Galassi, Peter. *Jeff Wall*. New York: Museum of Modern Art, 2007.

Goldman, Robert. *Reading Ads Socially*. New York: Routledge, 1992.

—. and Stephen Papson. *Sign Wars: The Cluttered Landscape of Advertising*. New York: Guilford, 1996.

Hall, Stuart. "On Postmodernism and Articulation: An Interview with Stuart Hall." In *Stuart Hall: Critical Dialogues in Cultural Studies*. Edited by David Morley and Kuan-Hsing Chen. New York: Routledge, 1996.

Harvey, David. *The Condition of Postmodernity: An Inquiry into the Origins of Cultural Change*. Oxford, U.K.: Blackwell, 1990.

Hirsch, Marianne. *Family Frames: Photography, Narrative, and Postmemory*. Cambridge, Mass.: Harvard University Press, 1997.

Hutcheon, Linda. *The Politics of Postmodernism*. 2nd ed. New York: Routledge [1989] 2002.

Huyssen, Andreas. *After the Great Divide: Modernism, Mass Culture, Postmodernism*. Bloomington: Indiana University Press, 1986.

Jameson, Fredric. *Postmodernism, or, The Cultural Logic of Late Capitalism*. Durham, N.C.: Duke University Press, 1991.

Jencks, Charles. *The Language of Post-Modern Architecture*. New York: Rizzoli, 1984.

Lyotard, Jean-François. *Postmodernism: A Report on Knowledge*. Translated by Geoff Bennington and Brian Massumi. Minneapolis: University of Minnesota Press, 1984.

Martin, Lesley A., *Nikki S. Lee: Projects*. Essay by Russell Ferguson. Ostfildern-Ruit, Germany: Hatje Cantz, 2001 (distributed in U.S. by Distributed Art Publishers, New York).

McRobbie, Angela. *Postmodernism and Popular Culture*. New York: Routledge, 1994.

Venturi, Robert, Denise Scott Brown, and Steven Izenour. *Learning from Las Vegas: The Forgotten Symbolism of Architectural Form*. Cambridge, Mass.: MIT Press, 1972; rev. ed, 1977.

Wallis, Brian, ed. *Art after Modernism: Rethinking Representation*. New York: New Museum, 1984.

9.

科學觀看，觀看科學

Scientific Looking, Looking at Science

在這本書中，我們不斷著墨的一個重點是：某特定脈絡下的影像如何影響了我們在其他社會場域裡觀看影像的方式。我們一直強調，我們對影像的經驗和詮釋從來都不是單一、分離的事件，而是受制於更廣泛的情境和因素。「視覺文化」一詞涵蓋的範圍極廣，從藝術到流行電影到電視到廣告，甚至包括我們不常和文化聯想在一起的某些領域的視覺數據，例如科學、法律和醫學等。由於科學影像背後通常具有某種權威力量存在，因此不論我們是透過報紙或是透過專業工作和研究而看到這些影像，我們往往會認為它代表了客觀的知識再現。但是，我們將在這章裡看到，科學觀看就和我們曾經檢視過的其他觀看實踐一樣，也是取決於它所存在的文化脈絡，且會受到當前文化對於流行文化、藝術和新聞影像的詮釋所影響。

雖然社會可能會有些定見，認為科學是一門獨立的社會領域，比較不會受到意識形態或文化意義的拖累，但事實上，科學觀看並不會在這些脈絡之外獨立發

圖9.1
人手的X光負片，
1896

生。認為科學是一門獨立的社會領域，致力於發現不受意識形態或政治影響的自然法則，這樣的想法一直是圍繞在嚴格科學周遭的一項迷思。然而過去幾十年來學者對於科學所做的研究顯示，科學知識依然是建立在社會、政治和文化意義之上，而什麼樣的科學可以進行並得到獎勵，更是非常政治性的一項議題。套用傅柯的術語，科學論述就像其他論述一樣，可以分析它們如何隨著時間改變，讓新的主體位置得以浮現，讓有關科學的談論方式得以成形。

這點相當重要，有了這樣的認知，我們才能把科學影像視為整體影像生產的一部分，與流行文化、藝術和法律領域中的影像意義息息相關。儘管科學影像本身帶有特別強烈的意義（例如，做為真實或真相的證據），但它們依然是一種美學物件。例如**圖9.1**這張1896年於英國拍攝的有史以來第一張手部X光照片。這張影像代表了一項科技成就，但它在美學上同樣令人愉快。這隻看似陰影的手，不僅召喚出起它的形狀和內部的骨骼，同時也召喚出身體的存在感，以及雙手做為個體象徵的意義。這張影像的柔軟調性，讓它帶有一種輕飄飄的非人間特質，彷彿是來自過去的一隻手。

自從攝影在十九世紀初出現之後，科學和醫學影像以及它們的成像方法，一直是攝影、動畫和數位媒體發展史上的一個重要面向。這裡有個有趣的弔詭，雖然攝影在實驗過程中一直扮演重要角色，對於科學、醫學和法律證據的生產也至關緊要，但是在美國法庭上，依然禁止以照相機做為記錄工具。隨著電腦和數位影像技術在二十世紀末興起，影像和視覺性的數據描述，對於科學和醫學界的實驗指導、資訊整理和想法傳達，都變得日益重要。在二十世紀歷史上相繼出現的X光、電腦斷層掃描（CT）、正子放射型電腦斷層掃描（PET）、超音波和核磁

共振造影（MRI）等技術，讓我們意識到，這世界正朝向以視覺方式來再現科學的知識和證據，以及專業影像的領域正在逐漸成長，所謂的專業影像指的是，必須由受過訓練能夠解讀符碼的專業人員，以專業術語向我們解釋我們才能理解的影像。繼上個世紀科學家致力發展顯微鏡這類儀器以及解剖術這類方法之後，二十世紀的科學家則是潛心鑽研觀看的科技，即便接受研究的對象或過程很難視覺化或根本不具備光學特質。

在科學與醫學的漫長歷史中，「觀看看不見的東西」（seeing the unseen）是一個反覆出現的母題。這個母題因為在二十世紀末引進數位影像和彩現算圖（rendering）等技術而大受激勵。想想醫學上的超音波影像，這項技術是利用聲波來測量內部柔軟組織的分界線，然後將測量結果轉變成動態影像，或說是利用電腦模擬技術以視覺方式將聲波在體內運動的速度和軌道再現出來。在這些案例中，聲波事件和數據被再現成視覺影像。在此，我們遇到另一個和科學與醫學影像科技有關的弔詭：我們在科學和醫學影像中觀看的東西，有些並不是一般會被我們歸納在視覺領域的東西。視覺化的地位正扶搖直上，以日益方便的數位算圖和播放機器，將聽覺與觸覺的世界含納進來。以視覺化程序和視覺影像來再現所有感官資訊的做法日益頻繁，這不僅改變了科學家以何種方法追求知識，同時也改變了科學家想要知道的知識內容。換句話說，知識，包括它的對象和過程，已經隨著人們以視覺方式來認知世界而發生了改變。

英國科學與醫學理論家尼可拉斯・羅斯（Nikolas Rose）指出，在二十一世紀，我們會透過生物醫學的範式來認識生命，我們也開始從分子的層級體驗我們的身體，那是我們無法確實看到、但可透過遺傳密碼等科學再現系統予以概念化的層級。在二十一世紀，我們正是從分子層級來理解和運作生命本身。[1] 我們可以從對分子的科學式再現以及對生命的遺傳性描述中看到這點。我們也在日常生活的層次上，把生命體驗成可以從分子層次進行管理和生活的東西。例如，我們會從分子結構和遺傳基礎來理解疾病。我們理解藥物治療是在分子層次上於我們的身體系統中發揮作用。當研究深入到幹細胞和奈米技術（在超細小的規模上處理某物質）的領域，意味著尺度規模發生了重大轉變，我們透過這樣的尺度來理解生命如何在日常生活的基礎上被組織管理。視覺化和影像科技提供我們一套重

要工具，幫助我們在分子的層次上組織有關生命的知識。倘若少了這些可以將無法以肉眼看到的東西呈現出來的科技，我們就很難從這麼微小的層級上去感知生命。這些視覺化和理解身體的新方法，都是透過一套隱喻網絡組織而成。因此，身體做為遺傳密碼的觀念，便和身體做為分子的觀念扯上關係，後者又反過來與數位框架內的身體觀念相連結，那樣的身體是可以在細胞層次進行修改、加工和改造。這些系統既是字面性的也是隱喻性的，前者描述了認識身體的途徑，後者幫助我們塑造出新的方法，把自我想像成一個活著的物質實體。儘管在此之前，解剖學和生理學曾經從基本結構的角度組織我們觀看身體的方式，或是把身體當成以活動為基礎的系統，但如今，我們把身體看成是由各式各樣微小的游移單位所組成，這些單位在網絡中彼此角力，我們無法看到或控制它們，但可以透過共價鍵重新組合，利用電荷和脈衝驅動，或是由環境、藥物和核磁共振（其基本概念是，記錄質子自旋的衰減時間，然後將數據轉變成影像）等造像系統的力量，予以啟動。人們不僅把身體理解成是由這些動態單位組織而成，還認為身體可以在精細且明確的層次上，透過藥物和遺傳療法進行改造。

因此，有一點必須牢記在心，科學和文化永遠是彼此囓合的。的確，科學就是一套文化，而它的實踐也是具有文化上的特殊性。科學會和其他的知識與文化領域彼此交集，並在日復一日的實踐中不斷取用這些系統。在這一章裡，我們將探討影像在科學實踐中所扮演的角色，以及影像在媒體挪用科學方法時所發揮的作用。此外，我們還會進一步說明，科學觀看方式具有文化上的特殊性，而且總是會和其他的文化性觀看實踐相互糾纏。我們將從科學與醫學史上如何想像人體開始談起，接著討論更當代的案例。

科學劇場

幾百年來，人體解剖一直是再現的一大主題，也是藝術家關注的源頭之一。如同我們在第四章指出的，在文藝復興時期，人們認為藝術和科學並行不悖，都是以探究思想為主。藝術史家潘諾夫斯基寫道，解剖學的興起是文藝復興藝術不可分割的一部分。這點最明顯的證據，莫過於達文西的作品，他一生中執行過的解剖

手術超過三十次。潘諾夫斯基指出，隨著解剖學逐漸確立，「畫家暨解剖學家」也開始描繪被切開的身體。[2] 有一點很重要，達文西是一位運用科學方法的藝術家，他的作品和特質也取得科學圖符的地位，他之所以能以這樣的身分在歷史上卓然出眾，有部分是因為在他的作品中科學與藝術是重疊的。達文西著名的人體素描《維特魯威人》（*Vitruvian Man*），大約創作於1487年，是將羅馬建築師維特魯威《建築十書》（*De Architectura*）中所提到的人體比例再現出來，藉此說明幾何和理想人體比例之間的關係。這位藝術家將人體視為宇宙的縮影。這張圖像將人物描繪在圓形與方形之中，一般認為這是代表達文西認為人體同時存在於物質領域（以方形為象徵）和精神領域（以圓形為再現）。《維特魯威人》是藝術史上的知名影像，並已成為健康和醫藥實踐的象徵。它被廣為複製，象徵人體與數學法則和自然結構之間的相互關係。

自古以來，有關科學和醫學實踐的再現，有很多都保留了對於解剖學的迷戀。人們可以在實際上和視覺上把身體切開，讓內部器官暴露出來進行檢視，藉此來了解身體，這樣的想法在醫學與科學界依然相當具有影響力。如同我們在本章稍後將會討論到的，現代各種將身體內部影像化的技術發展，例如 X 光、電腦斷層掃描和核磁共振等，已經取代了實際肢解的解剖學知識範式，如今人們相信，可以透過再現系統來認識身體，因為這套系統可讓我們透視皮膚，直接看到身體內部。但是在這些科學發展出現之前，能夠實際看到身體內部的做法，就只局限於肢解和解剖科學。荷西・范狄克（José van Dijck）指出，從解剖到 X 光到內視鏡和數位掃描，這些影像實踐建構出一具透明的身體，這

圖9.2
達文西《維特魯威人》，約1487

圖9.3
萊登的解剖劇場，
1610

身體的影像似乎越來越可見，然而可見的過程卻變得越來越複雜。[3] 在現代社會初期，許多解剖手術（包括動物和人體）都是公開執行。自十六世紀以降，解剖劇場一直是一種奇觀，解剖學家的目的不僅是教育，還包括娛樂同僚、學生及一般俗眾。在這類劇場裡，科學實踐被呈現成一種奇景，一種對於生死之間神祕地帶的探視。

萊登的解剖劇場位於尼德蘭，1596年建造，是這類劇場性解剖實踐的重要場址之一。在圖9.3這張版畫中，劇場中央的桌子上有一場解剖正在進行，四周圍繞著動物的骨架和旁觀者。這件影像既是解剖劇場的再現，也是以象徵性的手法處理動物與人類之間、以及活生生的觀賞者與居住在該空間的骨骸之間的互動。萊登劇場在當時廣為人知，也是極受歡迎的旅遊勝地，1600年代後期，甚至還針對該劇場收藏的解剖標本出版了好幾本指南。該座劇場和解剖大廳陳列了許多骨骸，目的是要傳達與該名死者有關的道德教訓，這些死者大多是罪犯，遺體由醫生在劇場裡解剖。由於這些遺體生前都是罪犯，讓這類道德化展示取得某種正當性。[4] 范狄克指出，解剖劇場裡的主角和焦點是那些解剖學家而非屍體。[5]

林布蘭1632年繪製的《杜爾博士的解剖課》（*The Anatomy Lesson of Dr. Nicolaes Tulp*），是最著名的解剖歷史圖像之一。在這幅油畫裡，觀察者出席阿姆斯特丹外科醫生行會每年舉行一次的公開解剖，同時盯著屍體和擺在屍體右邊的一本醫學教科書。這幅畫的焦點不僅是屍體（小子阿里斯〔Aris the Kid〕，當天稍早被處絞刑的罪犯）和坦露出來的那隻手臂（阿姆斯特丹市解剖師杜爾博士正在上面進行解剖），還包括那些旁觀者的凝視。這幅畫把有關科學劇場的描述呈現在我們面前，讓我們觀察到畫中那些觀察者的滿足和迷戀。事實上，這幅影像是林布蘭根據自己的觀察合成的，林布蘭讓陰影灑落在死者臉上，暗示他已死亡。因此，這樣一張影像不僅是當時科學實踐的紀錄，也描畫出與這項實踐有關的社會關

係，畫中把阿姆斯特丹協會的幾位重要人士含括進去，透過那具被社會拋棄的身體彰顯出他們卓越的社會地位。

對於死者身體的迷戀以及有關病態和犯罪的聯想，將會成為現代性視覺奇觀的一大特色。如同凡妮莎・施瓦茲（Vanessa Schwartz）所寫的，巴黎陳屍所在十九世紀末變成奇觀的展示場，當時有好幾種特定類型的屍體在那裡展出，特別是在塞納河中溺斃的孩童屍體，或被分屍的女體。成千上萬的巴黎人蜂擁去看這些屍體，簡直把陳屍所當成某種免費劇場。陳屍所為那些屍體已遭分解的不明死者拍照，但也會把某些不明屍體放在陳列室供大眾參觀，創造出評論家所說的，簡直跟在百貨公司欣賞櫥窗貨品同樣有趣的奇觀。施瓦茲指出：「對許多觀看者而言，陳屍所只是滿足並強化了他們想看的渴望……有份報紙說得很白：民眾去陳屍所就是為了『看』。」[6] 這讓我們想起第一章討論過的，威基的照片：《他們的第一樁謀殺》。當陳屍所奇觀惡名遠播之後，巴黎警方不得不把它關了，避免民眾消費，但在那之前，陳屍所所方已經開始製作屍體的蠟像摹製品，此舉倒是促成了巴黎蠟像博物館的興起。

隨著外科手術在十九世紀末興起，想要研究和調查身體的渴望，也變成這類迷戀的一部分。湯瑪斯・伊肯斯（Thomas Eakins）的《葛羅斯診所》（*The Gross Clinic*, 1875），是十九世紀美國最著名的寫實主義繪畫之一。畫中描繪年屆七十的山繆・葛羅斯醫生穿著時髦的黑外套，在傑佛遜醫學院（Jefferson Medical College）

圖9.4
林布蘭《杜爾博士的解剖課》，1632

一個劇場似的場景中，主持手術進行。葛羅斯醫生位於構圖中央，光線打在他身上，四周圍繞著置身在陰暗背景中的助理們。不過，那具正在接受手術的身體吸引了我們的目光。這次，手術不是在無菌的環境中進行，而是在一個有旁觀者圍看的公開場合（伊肯斯後來在1889年又畫了另一幅畫，名為《安格紐診所》〔*The Agnew Clinic*〕，那個手術劇場就比較明亮且乾淨）。伊肯斯是

圖9.5
伊肯斯《葛羅斯診
所》，1875

十九世紀寫實主義的一名重要人物，因為以寫實手法描繪手術劇場以及這件作品中醫生染了鮮血的雙手而受到推崇。在當時，人們覺得這幅畫簡直太教人吃驚（葛羅斯染血的右手拿著解剖刀），並因此遭到1876年百年大展（Centennial Exhibition）的拒絕。從那之後，這幅畫一直受到眾多觀點的分析，包括從精神分析學的角度思考畫中的凝視動態，以及手術台上那名病患的不明性別。[7] 關於這件畫作的眾多討論有一個核心議題，那就是該如何詮釋畫面左方的那名女子，她也許是病患的親戚或母親。面對眼前的手術景象，她的反應和那些專業男子並不相同，後者全都表現出一種臨床上的距離感。她則是流露出悲痛的情緒，後往退縮還把臉遮住（就像圖1.1的那名女子），想避開畫中其他男人熱切投入的畫面。她就像麥可・佛萊德（Michael Fried）所說的，是觀看者的代理人，想看卻又不敢看。[8] 我們還可以看到，在她後面，伊肯斯正坐在那裡冷靜地描畫身邊的這場奇觀。這幅畫同時描繪出我們對於身體和內臟既厭惡又迷戀的情感，這是傳統上將英勇的觀看行為比喻成英勇的治療行為的具體象徵。

隨著十九世紀初攝影的出現，加上1895年由X光首開先鋒的各種科技，讓人們可以觀看到身體內部，影像與科學之間的關係，就變成是由影像提供身體內部的證據，讓科學將身體分門別類。不過，解剖和影像之間的關係並未因此褪入歷史。事實上，最近就有兩個解剖影像展證明了早期的解剖劇場依然保有其強烈的視覺力道：一是「人體透視計畫」（Visible Human Project），二是「人體奧妙展」（Body Worlds）。兩者都提出傳統解剖學曾經提出的問題，兩者也都證明了人們對於透明身體的強烈渴望。

「人體透視計畫」（VHP）是由美國政府贊助的一項大膽計畫，設立在博爾德市（Boulder）科羅拉多大學的人體模擬中心（Center for Human Simulation）。這項計畫取用了兩具身體，透視男（Visible Male）和透視女（Visible Female），然後以一片一片的方式創造他們的數位影像。這兩具身體先以冰凍方式處理，接著一片一片薄薄切開，以數位方式拍攝這些薄片，做出兩具虛擬身體。最後的影像在1990年代中葉放置在計畫網站上讓民眾公開閱覽，也出了CD。這項計畫的支持者認為這是極有價值的教學工具，就算不能取代標準的解剖作業，至少也能做為輔助教材。當然，這項科學影像計畫必然會帶有複雜的文化意義，同時也引發了與該項計畫所使用之身體相關的道德問題。用來製作透視男的那具身體是來自一名死囚，他同意捐出遺體供計畫使用，交換條件是用致死性注射取代電椅。[9]

　　至於很多人參觀過的「人體奧妙展」，則是另一項當代醫學展示的案例，這次用的是真實的死者遺體，但經過名為塑化保存（plastination）的防腐處理，巡迴世界展覽時會以多種不同姿勢展出。「人體奧妙展」計畫（以及該計畫位於德國的塑化保存機構）的知名主任鈞特・馮・哈根斯（Gunther von Hagens），認為自己既是科學家也是藝術家，他喜歡用已故德國藝術家約瑟夫・波伊斯（Joseph Beuys）的影像來裝扮自己，並因此得到「屍體波伊斯」的稱號。[10] 馮・哈根斯確實曾在2002年於倫敦執行過公開解剖，並因此讓自己在公開性解剖劇場的歷史上佔有一個明確的位置。馮・哈根斯的計畫一直備受爭議。曾有人指控他利用中國囚犯的屍體，他的組織否認這點，但他們也無法證實他們早期所使用的中國屍體是來自何處。結果是2008年在紐約州檢察長辦公室的要求下，展覽主辦單位表示，他們無法證實是否有某些標本是來自遭到虐待或處決的中國囚犯。哈根斯所執行的身體塑化保存，也一直因為道德問題而飽受爭議。我們並不意外，這項展覽的陳列方式傾向於肯定傳統的性別刻板印象，男性人物出現在行動場景中，例如足球賽，女性人物則以傳統狀態呈現，例如懷孕。這些人物用它們的層層血肉擺出姿勢，並露出器官、神經、血管和肌肉組織。其中有些姿勢是參照藝術史上的知名影像。人體奧妙展之所以造成困擾，不僅是因為牽涉到真實身體的變形和展示，還因為它逾越了藝術和科學展示的特定類別。如同范狄克在《透明身體》（ *The Transparent Body* ）一書中所指出的，這項計畫逾越了身體和模型之間、有機

和人造之間、物體和再現之間、虛假和真實之間、原真和重製物之間，以及人類和後人類之間的界線。此外，這項展示就像我們討論過的其他許多影像一樣，在藝術與科學以及科學與娛樂之間搭起了橋樑。就是這種介於藝術、科學和流行消費之間的互動關係，支撐了本章的討論基礎。在西方哲學史上，有很長一段時間一直希望能將藝術與科學或將流行文化與科學視為互不相干的領域，然而科學影像卻幾乎總是會讓人質疑：這些領域真的能夠切割清楚、涇渭分明嗎？

做為證據的影像：為身體分門別類

我們在這節所要討論的影像，將遵循以下軌道：從象徵性和比喻性的科學再現，進入到以寫實主義的模式再現運作中的科學。科學影像在科學和醫藥領域一直扮演重要的證據角色，照片在這方面的證據地位尤其重要。機械性和電子性的影像生產系統，諸如攝影、動畫、電視、電腦繪圖和數位攝影，都承繼了實證主義（positivism）的庇蔭，實證主義這門哲學認為，與這世界相關的真實而有效的知識，必然是用客觀的科學方法建構而成。哲學家奧古斯特・孔德（Auguste Comte）在十九世紀中葉提出實證主義時，差不多就是攝影開始普遍流行的時間。從實證主義在二十世紀所取得的進展，可以看出一種更為普遍的意識形態，在這種意識形態下，思想家對於主觀推理以及哲學性與精神性的形上學是否能夠有效而牢靠地幫助我們理解與解釋這個世界，抱持懷疑的態度。實證主義告訴我們，諸如法律、醫學、報導和社會科學等領域，比較偏愛採用客觀性的研究和測量，免除掉經驗觀看可能產生的偏見，因此更有利於促進世界的進步、知識和公平。在實證主義者眼中，照相機是一種有用的工具，可以用機械性的方式觀察、測量和研究真實世界，對人類主觀感知所導致的錯誤做出查核、比較和修正。

　　就像我們在第一章指出的，攝影真實的觀念完全取決於人們認為照相機是一種能夠捕捉真相的客觀裝置，儘管使用照相機的那個人有其主觀視野，照相機仍能執行它的客觀性。因此，比起手作式的再現，攝影影像在比較實證主義式的用途和脈絡中，經常被視為比較不會受到製作者的意圖所影響，比較可能揭露事實和真相。不過，就像我們看到的，攝影影像其實是十分主觀的文化和社會加工

品。儘管攝影機制是一種黑箱式（將裝置內部隱藏起來）作業，但還是需要影像製作者做出主觀性和文化性的決定，諸如框景、構圖、打燈、脈絡化的展示和圖說等。至於很容易修改組合的數位影像，只會讓上述影像的特質越發強化。由照相機所產生的影像，其意義大多來自於照相機同時兼具兩種功能：一是可以捕捉到高度客觀化的真實，二是因為它能夠把不容易看到的東西呈現在眼前，從而給人一種神奇的感受。在某些案例中，是因為照相機可以把時間凍結起來，讓很容易逃離肉眼觀察的事件無所遁逃，有些則是因為它能把微小的東西放大，可以把肉眼可及範圍外的物體拉近，或是可以將非光學性的事件變成視覺化的人造物（例如超音波影像）。這類照片會同時帶給人既神奇又真實的體驗。

自從照片於十九世紀初出現之後，照片隨即被視為科學和醫學上的一種強大媒介。科學家在實驗室與田野調查時運用它，醫生在醫院診所也藉助它，並將它整合到既有的醫療光學設備之中。在這些脈絡裡，照片可以為各種現象和實驗提供視覺紀錄。它們被用來記錄，執行診斷，為科學數據提供登錄和圖像式的再現。在現代性時期，想要看得更遠、更細，甚至超越肉眼所及的範圍，是當時非常流行的想法，因為在現代思想中，所見即所知。在某些人的想像裡，照相機就算不是可以看到不可見的無形世界的一種器具，至少也是視覺的客觀性輔助器材。物質世界的所有面向，都臣服於這種宏大無邊的光學凝視模型。攝影師將照相機帶上熱氣球，拍攝先前幾乎沒人看過的鳥瞰圖，和日後太空人在太空與月球上的探險十分類似。科學家把照相機裝在顯微鏡上，讓人類肉眼無法看見的微小結構得以放大面世。而1890年代發明的X光，則是為人類的身體提供了全新的視野。X光剛剛問世的時候，人們普遍覺得那是一項不可思議的器材，因為它可以把先前看不見的身體部分活生生地呈現出來。但在這同時，人們也是帶著恐懼害怕的心情接受它，因為骨骸的圖像會讓人聯想到死亡。[11] 在這個實證主義的時代，身體的微觀和內在面向，只是利用攝影來跨越科學疆界的一些案例而已。認為影像或影像器材可以幫助我們看得更清楚、看得更深入的想法，在二十一世紀的科學論述中依然是一大主題。如同我們提過的，攝影的發展開啟了科學影像製造的一個新紀元，並以身體的外觀、內貌和樣本（例如，組織或血液的顯微研究）為焦點。在這一節裡，我們將討論科學家如何利用身體外觀的照片，將人們分門別

類。下一節，則把重點轉移到身體內部的影像化具有那些文化和社會意含。

在那些將人分門別類的系統中，照片發揮的用途一直是攝影史上的一個重要面向。現代科學分類系統，是在十八世紀由瑞典植物學家卡爾·林奈（Carl Linnaeus）引進的，他為動物進行歸類的方法，甩除了單用描述性名稱這種做法所導致的主觀性和武斷性。林奈引進一種二元系統，根據「屬」名和「種」名來區分動物。林奈是以形態學上的理想型式（形狀）區分物種。分類學家根據林奈的命名系統把自然界的動物區分得更加細膩，像是某某綱、某某科、某某亞種。他們不僅把動物擺在公平競爭的場域中為牠們命名分類，他們還根據一種強調演化與進步的世界觀，把動物區分等級。這種分類學反映出從單純到複雜、從簡單到進步的演化歷史（物種發展史）。這些分類法還能用來顯示或預測同一物種在雜交過程中，因為天擇或隨機繁殖的結果所可能導致的特性變化。

以人類為對象的分類法，在十九世紀同樣引發高度關注，感興趣者除了新興的人類生物學這門學科之外，還包括負責為人民提供服務和管理人民的公家機構。傅柯曾經解釋過，在十九世紀，負責管理人民的機構會根據命名學區分他們的掌管對象，諸如窮人、意志薄弱者、低能者和罪犯等。這些機構，像是收容所、醫院、監獄等，為那些進門而來的人類主體進行登錄、分類，並將這當成在機構內部而非在私人家庭或公開社區之間管理民眾的手段。當時盛行的意識形態宣稱，為了讓這些機制化的人口吃飽穿暖，他們必須知道機制裡存在多少人，以及這些人的年齡、體型和類型。這些機制之所以渴望追蹤急速成長的機制化人口，有部分是由於這些機制的管理者知道，可以把分類系統當成組織社會和控制社會的手段。這些實踐正是傅柯所謂的**生命權力**的關鍵要素。

由於一般人都把照相機當成客觀性的記錄工具，機制管理人也就順理成章地利用它來為機制裡的眾多成員執行記錄與分類。例如，在那些收容所謂低能者的精神病院裡，院方便是利用攝影文件來研究個案，然後根據經驗性的視覺特徵將病人分門別類，代表不同的精神疾病狀態。監獄管理人不僅用照片來指認和歸類一般罪犯的身體特色，還為個別主體建立可資辨識的紀錄。利用這些照片來辨識累犯也很有效。法醫技術還為這些資料提供增補，包括指紋辨識（十九世紀引進），以及更精準的生物掃描DNA辨識檔案（二十世紀末引進）。在犯罪司法系

統中，照片（或今日的DNA「生物影本」）這項工具可以讓執法單位取得正確的個人身分資料，希望能藉此減少漏掉或錯認累犯的機會。這種根據類型以及根據與身分相關的特色將人們進行視覺性分類的做法，到了十九世紀末，在醫院、精神病院和政治機關裡，已變得十分普遍，這些機構當中有許多直到二十一世紀的今天，仍然利用相片來為科目、疾病和公民分門別類。

藉由繪圖和照片根據體型與外貌來登錄類型的做法，最早是源自於骨相學（phrenology）和顱骨學（craniology）這兩種如今聲名狼藉的偽科學，前者盛行於1820到1850年，後者則是出現於十九世紀稍晚的一種現象。骨相學、顱骨學和觀相術（physiognomy）的執業者相信，我們可以根據人體的外在特徵，尤其是顱骨和臉部特徵，解讀出性格、道德能力、健康或智力。顱骨學是十九世紀與顱骨測量有關的一門科學，針對不同種族的顱骨進行觸覺和視覺分析，確立各種種族分類法。自然科學家根據顱骨學的研究，宣稱歐洲或盎格魯裔比其他種族更加優越，並試圖證明，非裔和亞裔人與靈長類的演化關係比較接近。[12] 當時之所以採用這類依靠觸覺和視覺來進行身體測量與評估的科學，大多是受到殖民社會種族議題的刺激，想利用科學來證明非白人種族的從屬性，殖民者宣稱這些種族沒有能力自主決定，因為他們的智能和福利等種種發展，都還處於較低下的層級。觀相術是對於身體外表和形態的一種詮釋，尤其是針對臉部，這門學問在二十世紀之前極為流行，代表作是巴特列米‧克可列斯（Barthélemy Coclès）1533年出版的《觀相術》（*Physiognomonia*），書中將這門學問發揮得淋漓盡致，就連男人的睫毛都能「解讀」成自尊和無畏的符徵。理解到可以把人類區分成不同的種族群體和身體形態，這點變成十九世紀科學發展的一大驅動力。**圖9.6**是1850年製作的「主要人種表」（Principle Varieties of Mankind），我們可以從中看出，這類系統多半都是把歐洲男性擺在正中央，旁邊圍繞著其他種族類型。

觀相術士把攝影當成一項工具，讓這類與身體有關的再現、測量和分類變得更加精進，並且普及到日常生活當中。福爾摩斯的當代讀者或許會對莫里埃利提（Moriarity）見到福爾摩斯時所迸出的一句話感到困惑，他說：「你的額骨比我預期的要來得短。」這句話充分反映了當時的流行觀點，亦即可以從臉部和頭顱的形狀解讀出智力、血統和教養程度。而這些特質又和種族息息相關。後來成為

圖9.6
人種描繪圖，以歐
洲人為中心。彩色
版畫，英國藝術家
約翰・愛姆斯里製
作，收錄於《主要
人種》一書，1850

人類學協會主席的約翰・貝度（John Beddoe），便曾在1862年發表的《人種》（*The Races of Man*）一書中提出這樣的見解。貝度認為在不列顛境內，下顎明顯突出的人和下顎比較不醒目的人之間，不管在體能上或智力上都有所差別。他指出，愛爾蘭人、威爾斯人和低下階層的人，擁有比較突出的下顎，至於天才則具有較不顯著的下顎。貝度也發展出一套有關黑種人的索引，根據這套索引，他認為與英格蘭人比起來，愛爾蘭人和克魯馬農人（Cro-Magnon）更為接近，也就是和他所謂的屬於演化程度較低的「類非洲」（Africinoid）種族是有關聯的。在貝度的作品中，我們可以清楚見識到，身體的視覺「科學」如何與種族主義的文化意識形態緊密相連。現代主義者會告訴我們，顱骨學、骨相學和觀相術都是偽科學，只是一些文化意識形態，並非真正的科學。這類實踐只會生產與人類生活有關的迷思，而非事實。後現代主義者則會把這樣的分析推得更遠，表示所有科學所提供的知識，包括最先進的當代實踐，都和觀相術這類偽科學一樣，都是文化性的，也都是受到意識形態的影響。這麼說並不表示當代的發現和宣稱都是假的，而是說它們都會受到當前社會思潮的影響，也會受到科學實踐的民族、政治和經濟脈絡左右。這種**相對主義式**（relativist）的科學觀點，在1990年代引發激烈的爭議和批判，導火線是保羅・葛羅斯（Paul Gross）和諾曼・李維（Norman Levitt）等人在1994年出版的《高級迷信》（*Higher Supersition*）中，捍衛老派的明確真理，攻擊後現代主義認為知識都是社會建構和脈絡化的想法。

顱骨學、骨相學和其他的分類科學，都和優生學有關，這門學科的宗旨在於：藉由研究和控制人類繁衍的實踐活動，來達到改良人類的目的。優生學是由法蘭西斯・高爾頓爵士（Sir Francis Galton）所創建的一門學科，他是《遺傳天

賦》（*Hereditary Genius*, 1869）等書的作者。從優生學的觀點來看，並非所有種族都值得繁衍；也就是說，優生學所奉行的信念是：某些類型和種族不該進行繁衍，這樣才能把他們的特質從人類基因中移除。身為英國人的高爾頓，使用測量和統計學的新方法，從身體的表層「解讀」醫療和社會病理學，並針對各種特性進行比較分析。他在1883年的著作《探究人類機能和其發展》（*Inquiries into Human Faculty and Its Development*）裡，向我們展示了許多罪犯、妓女和結核病人的正面臉部照片。高爾頓想在醫療和社會病理學的領域中建立一套偏差類型的視覺檔案——偏離正常的社會行為以及身心健康的類型。他甚至還製作由不同人物所合成的肖像（例如下圖中最下欄的肺癆案例，就是由不同的人物肖像疊加構成）

圖9.7
合成照片，出自高爾頓的《探究人類機能和其發展》，1883

來代表某種症狀，並認為這類合成照片更能代表該類型的普遍特徵。他以種族、社會偏差和身心病理學為基礎所建構的各種分類，以令人不安的方式彼此關聯，暗示出某些生物類型的人口比其他類型更容易生病和／或社會偏差。這種想法日後將匯入種族主義式的優生政治學方案，例如德國的納粹，利用科學論述來證明種族滅絕（屠殺與某一族裔或文化相關的人民，認為他們構成了遺傳上的一個獨特群體）的正當性。

在這同時，人類也利用照片分類學將犯罪傾向與某些生理特徵連結起來，例如低矮的前額和細長的眼睛。在十九世紀的巴黎，警官阿逢斯・貝提庸（Alphonse Bertillon）發明了一種鑑識罪犯身分的人體測量法。貝提庸使用嫌犯的側面和正面照片來記錄罪犯的特徵，發明了最早的現代嫌犯大頭照。[13] 他打造了一個巨大的卡片檔案，包含個人在一套分類背景前方拍下的個人照片，以及人類測量學的描述。亞

圖9.8
布隆利用電擊執行
臉部表情實驗，
出自《人類面相機
制，或對於激情表
現的電生理學分
析》，1862

倫·瑟庫拉寫道：「貝提庸和高爾頓的計畫構成了方法學上的兩大支柱，讓實證主義者得以界定和規範偏差行為……這兩人都致力研究各種規範和管理人口的科技。」[14] 貝提庸的人類測量學廣獲使用，主要是用來辨識臉部和耳朵的特徵，一直到十九世紀末二十世紀初指紋發明之後，後者才變成更普遍的鑑識標準。

這類影像分類法不只用來管理犯罪司法體系裡的犯人，為醫院病人以及患有特殊醫學症狀的人拍照，也很快就在十九世紀變成一種常見的做法。就像傅柯指出的，諸如監獄、醫院這類社會機制都有著類似的實踐。在監獄和醫院裡，人們用影像來確立正常與不正常的視覺記號，而這類記號也可用來辨識可能的犯罪或病態類型。例如義大利心理學家和醫學法教授凱撒·龍布羅索（Cesare Lombroso），他和貝提庸一樣，相信犯罪行為是與生俱來，並用照片為罪犯的特質分門別類。十九世紀中葉的法國醫生杜襄·布隆（Guillaume Duchenne de Boulogne），也使用照片來記錄實驗結果，他電擊實驗對象的臉部，想藉此建立一套能夠了解臉部表情的系統。布隆的目的是想建立一套人類表情的通則，而攝影正是他計畫中不可或缺的必要工具。在圖9.8的照片中，布隆要求拍攝對象在鏡頭前拍下類似罪犯大頭照的影像。在這類計畫中，我們可以見識到想要在身體類型之外為人類表情進行分類並打造出一張完整圖表的力量。反諷的是，布隆的拍攝對象本身，並未真正感受到他們所示範的那種情緒。因為是由布隆本人在對象的臉部肌肉進行電擊，迫使他們表現出我們以為當人感受到某種情緒時會有的表情。（我們可以推測，這些人感受到的真正情緒，應該是即將被電擊的恐懼。）

在這個時期的醫學研究中，表演所扮演的角色可以從十九世紀末法國神經學

家尚·馬丁·夏爾科（Jean-Martin Charcot）為歇斯底里症患者製作的照片和素描中，得到清楚的證據。這位神經學家和他的學生與同僚致力於研究他所謂的歇斯底里病症，今日已經不再使用這樣的診斷名稱，但在當時的神經學家當中還相當盛行，是用來描述他們在病患身上觀察到的一系列神祕的肢體症狀。被診斷為歇斯底里症的患者多半為女性，這些人容易過度情緒化，表現出激烈的行為和不尋常的抱怨，有時還會出現短暫的生理症狀（輕微疼痛和壓力，感官失靈），神經學家認為那應該是心因性的（心理成因勝過生理成因）。在夏爾科主掌的精神機構沙佩提耶醫院（Salpêtrière）裡，神經學家把歇斯底里患者與其他病人區隔開來，針對這些女人做了一系列的視覺研究，記錄她們不同階段的症狀。研究內容包括在醫生與實習生面前刺激這些女人，引發她們的歇斯底里症狀，觀察她們的現場表現，拍下這些女人被催眠後的狀態，以及根據現場觀察和連續性的照片記錄，畫出這些女人發病時經歷不同階段的各種模樣，從跳舞似的狂亂到最後筋疲力竭不支崩潰。根據真人和照片所做的素描、攝影講習、測量連拍照片中不同時間的位置變化等，他們甚至還做了視覺的動態研究。夏爾科和他的同僚相信，經驗觀察乃知識之鑰，並認為照片是擴展觀察和分析能力的一種理想工具。對他們而言，催眠病人，然後拍攝他們在指示下做出的姿勢，是一種相當常見的做法。例如**圖9.9**中的女人，就是在催眠狀態做出驚訝的動作。

在這些影像中，照片對於異常和失序創造出一種經驗性的追蹤記錄感，這正是這類照片最重要的用途。在這些場景中，照相機扮演科學工具的角色，將某一群人建構成他者（亦即不同於被社會接受的正常人）。運用相機的情況不僅出現在醫學和生物科學中，在社會科學領域也相當普遍，例如人類學。在**圖9.10**這張攝於十九世紀末的影像中，攝影不僅被嵌入醫學和種族的論述，也嵌進了殖民主義的論述。影像中的那名亞洲人握住辮子在網格背景中擺出姿勢，這正是利用人體測量學來支撐種族之間具有不同特質和發展差異的實例之一。這名

圖9.9
夏爾科，在催眠狀態下接受指令做出驚訝動作的女人

CHARCOT. Œuvres complètes. T. IX. PL. XI

圖9.10
根據藍伯瑞的攝影
測量系統所拍攝的
人體測量學研究，
1868

男子的裸體是編碼在科學論述中，這種論述將他確立為冷靜而不帶情感的科學研究對象，完全不帶性感或美學的欣賞意味。影像裡的格線透露出，這張影像的目的是用來判定這副身體和標準比例的常態身體具有怎樣的比較關係。這張照片並不邀請觀看者將影像中的人物視為一個個體，而是邀請觀看者來「衡量他」，看看究竟是哪些身體上的差異，讓他不同於眾所接受的文化標準和常態類型。

這類利用觀察和測量系統所做的攝影研究，如今看來都是充滿種族主義和非科學的恥辱，這樣的回顧應該可以幫助我們好好思考一下，這些當時人眼中的科學「真理」，其實只是某特定論述在某一歷史時刻的產物罷了。我們指派給那些可見和可測量之物的意義是會改變的，但我們卻依然根據這些意義做出各種和身體、特質與能力有關的宣稱，而且認為那是普世通用的真理。這類有關經驗觀察的批判，讓我們理解到觀看與事實以及觀看與知識之間的關係，其實是受到意識形態的箝制。然而，儘管有這類對於經驗寫實主義的批判，這些早期科學實踐的某些面向依然支持了當前的某些實踐，例如基於安全目的而採用的臉部辨識科技。為了機場、邊境和其他需強化安全的處所發展出來的系統，利用電子科技將臉部繪製成一連串彼此關聯的小點。如同傳播學者凱利・蓋茨（Kelly Gates）指出的，當代的生物特徵辨識科技可以在觀相術和顱骨學這類充滿問題的科學中找到前例，這些學科都暗示了，一個人的道德性格可能和他的遺傳基因有關，也可以從他的體型外貌窺見一斑。目前，這些科技正被用來支撐「種族貌相」的做法，這種做法認定種族或族裔身分與道德傾向有關，因而飽受批評。[15]

想像身體內部：生物醫學人格

如同我們提過的，隨著十九世紀可以讓身體內部被看到的X光之類的影像科技出現，加上二十世紀數位與磁性成像科技的發展，攝影已經被整合到科學和醫學的

實踐當中，而可以觀看到先前看不見的新領域的科學敘述，也取得了優勢地位。科學助長了這樣的觀念，認為影像可以看到肉眼看不到的真相，讓人類得以洞悉身體的奧祕。和解剖劇場一樣，身體內部的影像具有臨床上的意義，但也必須考慮到，這些和身體器官與功能有關的新知識，和產生這些知識的文化意義是不可分離的。因此，這些影像有助於塑造身體的意義，並透露出許多和意識形態、性別認同以及疾病概念相關的訊息。

我們可以透過Ｘ光的影像史來清楚說明：影像如何根據不同的脈絡、呈現、文本敘述和視覺再框構（re-framing）等過程而改變其意義。Ｘ光是1890年代末期引進的一種醫療診斷工具，當時大眾對它的反應是極度好奇和恐懼。Ｘ光的成像方式，是讓身體暴露在游離輻射的照射下，讓穿透身體的光波登錄在底片或螢幕上。由於骨頭不像軟組織那樣容易被Ｘ光穿透，所以Ｘ光影像可以看到清楚的骨架，以及不同的骨質密度。在Ｘ光剛出現那幾年，某些第一次看到這類影像的人，會覺得醫生擁有超人的視覺力量，得以用光學方式侵入身體的私密空間。這種幻想帶有一種情色氣息，就像我們在**圖9.11**這幅1934年的幽默漫畫中所看到

的，經過變造的照片戲劇性地描述了這則幻想，在幻想的場景中，一名男性攝影師利用Ｘ光偷窺女人衣服和血肉底下的私密風光。

超音波影像則提供了另一種帶有公共意義和文化欲望的醫學觀看實例。超音波掃描是在1960年代初引入醫學界，1980年代成為診斷性醫療影像技術的基石，它是利用高頻率的聲波穿過需要掃描的部位，然後測量並記錄聲波產生的回音，藉此讓物體內部的結構得以成像。Ｘ光可以讓高密度的結構（例如骨頭）顯像，但其游離輻射可能會對人體造成傷害，超音

圖9.11
Ｘ光透視奇想，
1934

波則是能使醫生識別柔軟結構，且不會傷及組織（這點還有爭議）。

超音波提供我們一個深具啟發性的案例，可以說明視覺知識是如何高度依賴非視覺性的其他因素。我們往往把超音波影像想像成進入身體的一扇窗口，經由它，我們可以看見以前看不到或不知道的結構。然而事實上，超音波只是在最後一刻才和視覺有關，視覺幾乎可說是它的事後添加物，因為在整個掃描過程中，並沒有運用到任何與視覺有關的面向。超音波的基礎乃源自軍方的聲納設備，這種設備主要是靠聲波穿透海洋，然後測量它的反射波，藉此找出物體的距離和位置。在這項科技中，聲音本身並不是用來收聽的或溝通的，而是做為一種取得測量數值的抽象工具。我們透過聲納獲取聲波的測量數據，然後經由電腦運算出某物體的位置和密度紀錄，不過這類紀錄不一定得具備視覺形象。它可以是圖表、圖解、畫面或一串數字。應用在人體分析上時，從聲波圖取得的數據會以電腦進行分析，有時還會轉換成電腦或螢幕上的圖形影像，或三度空間的立體結構。弔詭的是，超音波是一種本身既無法收聽也無法產生噪音的「聽覺」系統。是因為我們的文化中存在著一種視覺偏好，所以超音波才會順應視覺傳統，以照片的形態展現出來，而沒以圖表或數字紀錄的形態呈現。

超音波在婦產科使用得相當廣泛，婦產科醫生長久以來一直想要尋找一種拍攝胎兒和追蹤胎兒成長的方法，可以讓胎兒和孕婦無須暴露在X光的潛在風險之下，又能檢查出異常狀況。然而，就在婦產科使用超音波掃描不到十年之際，相關研究卻開始顯示，這項技術對於懷孕結果幾乎沒有任何影響——換句話說，透過這類影像來監測懷孕狀況正常與否，並不是一種關鍵性的診斷程序。儘管缺乏證據支持官方也沒下令使用，但產前超音波檢查的比例在1980年代的英國還是增加了一倍。為什麼這項影像技術在婦產科醫生與病人之間如此深受歡迎？又為什麼直到今天，它依然是正常產檢裡的固定程序？

答案之一是，胎兒的超音波具有醫學之外的另一種功能，換言之，它不只是一種科學或醫學影像，它也是一種富有深刻的文化、經濟、甚至宗教意義的影像。值得一提的是，在產前影像的歷史中，有一段漫長的時間，人們只能把胚胎或胎兒想像成是住在子宮裡的一個人。事實上，即便是畫出胎兒寫實圖像的達文西，大概也是根據他對新生兒的研究畫的。如同我們先前提過的，影像可以改變

其社會角色並運用在新的脈絡當中，例如廣告中的藝術影像或新聞雜誌封面上的警方照片都是。眾所皆知的是，超音波在工業化的西方世界中，已變成一種文化性的成長儀式（rite of passage），孕婦和她們的家人可藉由超音波掃描得到未來小孩的第一張「肖像」。準父母親開始與這張超音波影像有了某種連結，他們把它釘在冰箱上，向辦公室裡的同事炫耀，彷彿他們正在展示寶寶的第一張照片。而超音波影像也就這樣習以為常地成了寶寶相簿裡的第一張照片。類似的情形是，臨床醫學影像也越來越常在病人的目睹之下進行製造。打從1990年代開始，接受超音波和內視鏡（以微型攝影機穿過狹窄的孔穴和管道來記錄內部的移動影像）檢查的病人，經常會在檢查的當下，同步目睹整個過程，事後醫院還會拷貝一份影帶讓病人

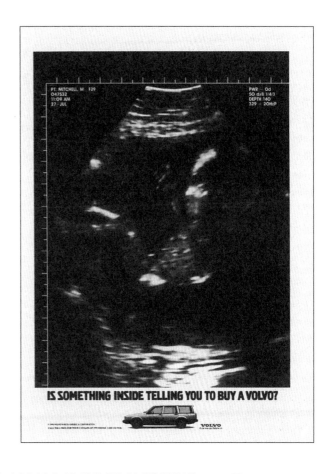

圖9.12
以胎兒為主角的富豪汽車廣告，1990

帶回家。而與醫藥無關的廣告也開始採用諸如超音波和核磁共振這類醫學影像，藉此凸顯身體保健的重要性，或加深科學知識的權威性。胎兒的超音波如今已成為人們想像中的未來家庭的圖符，這一點在圖9.12的富豪汽車（Volvo）廣告中表露無遺，它是在向我們展示，富豪汽車身為安全家庭房車的美譽。這支廣告以一張胎兒的超音波影像加上這樣一句訊息：「妳肚子裡的某樣東西正在叫妳去買一輛富豪汽車。」[16] 這支廣告除了訴諸想像中的懷孕母親想要保護自身胎兒的心情之外，它也玩弄著一種文化焦慮感，亦即婦女的身體不足以成為胎兒最安全的載具。就是這個初具雛形的「嬰孩」影像，透過它那說服力十足的家庭圖符身分，「告訴」觀看者，她必須順服於這樣的文化訊息，亦即女人有義務盡可能降低胎兒的危險性。在這個廣告影像中，胎兒不只酷似一名孩子，更像是坐在駕駛座上的孩子，藉此將子宮的「安全」與汽車安全畫上等號。

自從1980 年代初開始，婦女可透過超音波影像與未來小孩建立視覺連結的想法，也在醫學專業領域中流傳著，旋即就有一份研究報告聲稱，超音波影像對那些具有懷孕矛盾情結的婦女會產生激勵作用，讓她們打消墮胎的念頭。換句話說，醫療人員認為，這種影像比有關胎兒的文本敘述或抽象圖案更能促進情感上的牽繫。這種看法曾在文化分析家與醫生當中激起辯論的火花，直到今天這依然是個有爭議的論題，部分是因為這模糊了醫學和個人之間的界線。[17] 不過，至少有一點是雙方都同意的，在胎兒超音波這個例子中，生物醫學影像確實具有肖像的氛圍。超音波照片這種紀錄文件，是將胎兒當成社會的一分子（一個真人），而不只是一個生物學的實體。我們很少聽到有誰會和X光片或骨頭掃描產生心靈聯繫，不過胎兒的影像卻能激起類似家庭照片或家庭錄影帶所帶來的典型反應，賦予它超越醫學紀錄的地位。

將超音波視為社會紀錄文件的觀點，有助於確立胎兒的人格地位（以及在家庭和社群中的地位），這種地位原本是出生後的嬰兒才享有的。從這個角度看，超音波影像具有一種非醫學的文化性功能，為這項技術的使用提供正當性。將胎兒視為人的觀念已成為法律案例中的一大要素，讓那些自覺必須捍衛胎兒福祉的成年人將胎兒端上法律檯面，罔顧懷孕婦女的期望或權利，例如，也許有人想要墮胎，或是需要接受藥物治療但可能因此傷及胎兒。[18] 在這些案例中，嬰兒人格的觀念已經被引介到法律、宗教和社會的爭議場景中，宣稱胎兒具有自主能力之人，得以享有它的權利，在某些情況下甚至會和母親決定自身命運和健康的法律權利相牴觸。胎兒的影像所取得的意義，已超出嚴格的產前掃描和診斷意義。

自從1965年《生活》雜誌將一張經常被誤認為真實胎兒的影像當成封面圖後，有關胎兒影像的各種複雜因素，就曾引發一場政治辯論。這張照片是瑞典科學攝影家李納德‧尼爾森（Lennart Nilsson）的系列照片之一，收錄在暢銷書《一個孩子的誕生》（*A Child is Born*）裡，該書描繪了胎兒在出生之前的各個發展階段。尼爾森最早的胎兒照片其實是拍攝標本，再經過影像的強化與修改處理，然而很多人都誤以為這些照片是從子宮內拍攝到的活生生胎兒。雜誌封面照上附了一句圖說：「十八週大的胎兒」，然而雜誌卻在內頁告訴讀者，「以下各頁所展示的胚胎已基於種種原因經由手術切除」。因此，這張胎兒的影像是基於某種醫

學原因已經從母體中移出的胎兒影像，而非活生生的胎兒。尼爾森所採用的技術策略包括：把照片顏色調成金色和橘色調，暗示溫暖的血肉和流動的血液，以及將標本擺出嬰兒正在活動似的姿勢。同一年，《生活》雜誌推出「控制生命」封面故事，更加助長了這樣的誤解，《生活》雜誌在報導中宣稱：生物學正在經歷一場「深刻驚人的革命」，經過這場革命，醫藥科學將能生產出身心狀態都經過強化的「超級嬰兒」（superbabies）。圖9.13的封面圖中有一名婦女正在接受胎兒超音波檢查，從位於照片角落的螢幕上，可以看到小小、顆粒狀的胎兒頭部。這些影像連同尼爾森的著作，都為控制及改善人類生命的科學進展提供了明確證據。這些影像所要傳達的核心敘述是：醫學照片以及其他與人體內部有關的生物醫學影

BEGINNING A NEW SERIES ON THE
Profound and Astonishing Biological Revolution

Control of Life

image of baby's head in womb is projected onto screen by ultrasonic waves transmitted through water-filled bag

Audacious experiments promise decades of added life, superbabies with improved minds and bodies, and even a kind of immortality

SEPTEMBER 10 · 1965 · 35¢

像，在在證明了現代文化裡的一大奇蹟。這裡的「奇蹟」指的當然是人類的生育和發展過程，但也暗示了科學影像的奇蹟——亦即攝影機確實能夠真實捕捉到主宰生命的證據。尼爾森還將繼續精進他的技術，並在1990年代利用內視鏡技術製造出真實在子宮中孕育的胎兒影像，讓我們看到七週大胎兒的活生生模樣。

圖9.13
《生活》雜誌封面，1965年9月10日

　　一些女性主義科學評論家注意到，尼爾森的作品除了提供令人讚嘆的胎兒影像之外，也產生了抹殺母親的效果。事實上，這些胎兒有許多是在子宮外拍攝的標本，影像中的胎兒好像漂浮在半空中，宛如它們並不真正存在於某個女人的身體內部。[19] 例如前述《生活》雜誌封面圖的背景，就會讓人聯想起星星懸浮在遼闊無邊的外太空。巧的是，幾年之後，導演史丹利・庫柏力克（Stanley Kubrick）1968年的經典電影《2001太空漫遊》（*2001: A Space Odyssey*），也會讓人回想起這幅影像，該部電影以一個漂浮在太空中的胎兒來隱喻生生不息、周而復始的人類

存在本質。這些影像中的胎兒似乎充滿了神祕感。此外，影像的製作過程本身，也讓胎兒取得了人格地位。因此，女性主義評論家認為，這些影像連同其他超音波影像，提供了情感上和政治上的手段，讓胎兒的福祉得以被看見，然而就法律和醫學而言，這些做法卻是違背了母親的權益。在美國，胎兒的影像已成為墮胎爭論的重要圖符，對此我們並不意外。那種一廂情願式的、投射在超音波影像上的胎兒人格說，為反墮胎運動提供了有力的養分。早在1984年，也就是婦產科超音波歷史的初期，當錄影帶《沉默的吶喊》（The Silent Scream）推出之後，這點便已顯露無遺。在這部影片裡，前墮胎醫生伯納‧奈賽森（Bernard Nathanson）透過種種方式說明他反對墮胎的理由，其中包括向觀看者展示十二週大的「未出世」小孩的超音波影像，一段墮胎的過程，和一個已經拿掉的胎兒影像等。奈賽森明確表示，是胎兒的活動影像說服他改變先前支持墮胎的政治立場，因為他相信自己看到是一個「活生生的未出世小孩」，而不只是個胚胎。

《沉默的吶喊》提出了許多視覺和超視覺的影像操縱實例，藉此來證明某些「真理」。一卷1985年由西雅圖國王郡「家庭計畫會」（Planned Parenthood）所製作的抗辯錄影帶便指出，《沉默的吶喊》不斷利用月分較大的胎兒來加深我們對胎兒身形的印象，例如明明是一到三個月的胚胎，卻已經發展出完整的身形。為了描繪插入墮胎用器具時胎兒會「意識到危險」，奈賽森加快原本應該是即時播放的超音波影像，讓胎兒看起煩躁不堪，好像正在甩頭做出「沉默的吶喊」，但「家庭計畫會」的抗辯錄影帶向我們保證，胎兒絕對沒有能力這麼做。在「家庭計畫會」的反駁錄影帶中，專家向觀看者展示了真正的「即時」拍攝帶，目的只是為了證明，真相並非表面上看到的那樣。「家庭計畫會」的專家認為，奈賽森所使用的那些技術，都是經過操弄的欺騙行為，因為他透過語言並竄改了大小與時間，藉此影響我們對影像的詮釋。《沉默的吶喊》是借重影像的力量來揭露真相，《回應沉默的吶喊》（Response to the Silent Scream）則是指出影像很容易受到操縱，並會誘導人們去相信並非事實的東西。然而，影像的歷史告訴我們，單是揭穿那些經過操弄的影像，並不足以消滅它的力量，觀看者還是會相信它代表了某種真相。無論我們是否意識到影像經過操弄，影像都會讓觀看者產生強烈的情緒反應。超音波的盛行便說明了：不管它的影像在醫學上是否有用，它們都能感

動人心。醫生與客戶共同建構出胎兒的人格敘述，完全不把與胎兒的生命和發展有關的真相當一回事。

視覺與真相

在這些揭露身體內部的影像底下，埋藏著兩種想法之間的緊張關係：一種想法認為真相不證自明，就存在於事物的表層上；另一種想法則認為，真相埋藏在別的地方，埋藏在身體的內部結構或系統裡面，只有科學再現技術才能揭露這些隱密的真相。認為真相埋在表層底下、必須全盤了解才能看清的想法，自從希臘時代開始就一直是西方文化裡的主流。而如今，利用可以看到某人身體內部的影像來代表看清其「真實」身分，早已是當代文化中的一種普遍手法。

有關身體真相可以被看見的想法，正是法國哲學家傅柯特別感興趣的課題之一。在他的著作《臨床醫學的誕生》（*Birth of the Clinic*）中，傅柯敘述了1790年代法國所創立的醫院教學和研究，雖然該書的焦點是臨床醫學，不過它仍然切中了科學和視覺之間的相關問題。傅柯描繪了當時的狀況，指出醫院已經知道施行解剖來尋找身體表象之外的經驗證據，並以此取代讀取疾病表面症狀的傳統診療法。在第三章中，我們曾經討論過傅柯根據監視和調查所界定的「機制凝視」。傅柯對病徵和症狀的界定也很感興趣，尤其是如何透過「醫學凝視」（medical gaze）而非不證自明的生理學來誘出隱藏在身體內部的真相。解剖拒絕了該上哪兒尋找「真相」的老式觀念，但它依然繼承了視覺真相的意識形態，也就是說，它認為醫生所必須做的，就是去凝視身體的深處，並揭開其中的真相。

隨著十九世紀的自然科學以及今日生物醫學的興起，洞察力被認為是通往知識的一條主要大道，而視覺也超越了其他感官，成為分析和整理血肉生命的主要工具。因此，人們認為由醫生所拍攝的超音波影像要比婦女對自己懷孕狀況的描述——或所謂的「感覺證據」——來得可靠。傅柯指認出了一種新的（臨床）知識體制，根據這套體制，在我們對身體和主體的關注中，視覺都扮演了相當獨特的角色。不過與此同時，視覺也可能在同一時期的真相體制裡扮演不同的角色；醫學和科學的觀看方式不只一種，而是多元性的。

傅柯所描述的觀看和其他活動具有重要連結，這些活動可為視覺揭露的內容賦予意義，像是實驗、測量、分析和整理等。就是這些活動將不證自明的表象和傅柯所謂的分析性的臨床凝視一分為二。臨床凝視及其後續發展的弔詭之處在於，視覺雖然位居主導地位，但它還是得依賴其他的感官和認知過程。在我們邁入二十一世紀數位影像紀元的同時，這種弔詭也變得越發明顯。

在二十世紀的最後十年裡，除了歷史悠久的X光之外，生物醫學還引進了諸如核磁共振、電腦斷層掃描、超音波和光纖等影像科技，來製作身體內部的影像。漸漸地，人們越來越常使用數位而非類比科技來測繪身體，而這也意味著身體文化的概念已開始反映出數位概念了。如同我們指出過的，將身體內部影像化的歷史，並不僅是醫學和科學調查的歷史，也是藉由美學選擇和影像強化技術來建構身體的歷史。在我們閱讀這類影像時，大小比例是非常重要的一個因素，特別是那些利用顯微鏡頭將肉眼看不到的細胞呈現出來的影像。在這方面，尼爾森再次扮演了關鍵人物。收錄在《人體的勝利》（The Body Victorious）、《不可思議的機器》（The Incredible Machine）、《人體自觀》（Behold Man）和《生命》（Life）等書中的尼爾森照片，都是利用電子顯微科技把身體描繪成一系列的地理景觀。事實上，我們可以說，顯微攝影的歷史就是將身體再現成某種地景，可以像外國土地那樣被發現和被佔領。這種效應因為可以使用色彩來強化和區分身體的不同部分，而變得更加明顯，然而，這種殖民化的做法，卻讓身體看起來非常不自然。身體內部的影像，會喚起崇高壯美的傳統，這種手法的風景畫和照片能引發超越真實的感受。這類影像無疑會讓人心生敬畏與驚奇，提供各式各樣的視覺愉悅。但在這同時，這些影像固有的去脈絡化以及因為顯微因素所產生的尺度放大，在在讓這些身體影像看起來超凡脫俗。人類學家愛蜜莉・馬丁（Emily Martin）在《彈性身體》（Flexible Bodies）一書中，研究我們用來描繪人體免疫系統的「征服與權力」的隱喻，她訪問了一些人，想知道他們對於這類身體內部的影像有何反應，她發現，儘管人們對於這些影像的技術嘖嘖稱奇，但對於要把這些照片看成是自己身體的再現，倒是都帶有矛盾情結。[20]

影像科技的進步讓尼爾森等攝影師能夠拍出身體最細微的元素，而這類技術又與掃描身體內部的工具同步發展，像是核磁共振造影和電腦斷層掃描等。在

二十世紀末之前，固定常用的醫學成像技術依然局限於X光。但如今，利用核磁共振、超音波、電腦斷層掃描、正子掃描來解讀體內軟組織和器官，已經司空見慣。這些影像對於醫療專業人員如何理解和詮釋身體，以及對於人們看到這些影像時如何體驗自己的身體，都扮演了重要角色。在這些影像中，腦部掃描似乎最具文化權力，因為大腦似乎是人體器官中最難捉摸和最複雜的。科學研究學者約瑟夫・達密特（Joseph Dumit）在《圖繪人格》（*Picturing Personhood*）一書中指出，腦部正子掃描在流行媒體中流傳得相當頻繁，固定會被當成某種特殊精神狀態和失序現象的視覺證據。達密特仔細指出，這類影像對專家而言意義相當複雜，但是藉由彩色的腦部活動圖解，他們似乎是在告訴大眾，有某種視覺上的正常與不正常存在。達密特表示，早在1983年，《Vogue》雜誌就曾登出一幅由三張腦部正子掃描所構成的影像，三張的標籤分別是「正常」、「精神分裂」和「憂鬱」，證明人們很容易利用這些影像派定不同的「腦部類型」。[21] 如同達密特所說的，用這類影像來展示異常比用它們來確立正常更有效率，不過就精神疾病而言，利用傳統的精神鑑定技術來診斷病患，要比解讀腦部影像更加容易。然而，正是因為機械影像所承繼的實證主義遺澤，讓腦部掃描具有無比強大的力量，可以顯示腦部失常的「事實」。因此，它們被引介到司法脈絡，用來確認某位被告精神失常，而法官也已採用各種戰術，企圖中和掉它們代表腦部功能的強大證據力。這類影像和地景般的身體電子顯微影像一樣，經常會塗上顏色（一方面是造像過程的一部分，一方面也是為了強化腦部的景象），把腦子當成某種美學物件。這些影像的效應可說是十九世紀影像科技的當代產物，人們運用這些科技特別從視覺上來界定何謂異常。**圖9.14**的反毒廣告就是一個例子，該廣告是由美國國家藥物濫用研究所（National Institute on Drug Abuse）刊登，利用正子

圖9.14
正常腦部與吸食迷幻藥後的腦部，國家藥物濫用研究所二十五週年海報，利用正子掃描影像讓人產生驚嚇感

掃描以視覺方式呈現「正常」腦部和吸食迷幻藥的腦部有何差別。有鑑於正子掃描的複雜性，以及它們測量的方式內容會隨著時間改變，我們大可指出，以這種對比的手法做出這樣的論點，實在太過輕率。然而，正是因為這張影像被編上了證據符碼，使得這支廣告具有潛在的說服力，會讓人們思考還是別吃迷幻藥比較保險。

遺傳學影像化

如同我們在本章不斷指出的，界定身體和其內部的影像製作模式，不僅對醫學的診療實踐至關重要，對於我們如何感知身體的功能與意義，也扮演著核心角色。因此，以數位切片模式呈現（例如「人體透視計畫」）、可透過腦部掃描解讀或是做為獨一無二的生物特徵的身體影像，就和生物識別技術一樣，都會讓我們感覺到，身體不僅可以解讀，還可以改變和重塑。圖9.15的「陶氏人元素」（Dow Human Element）廣告就是一個例子，該廣告是2007年一場大型宣傳活動的一部分，目的是要推銷這樣的觀念：人也是化學元素表中的一個元素。在這波廣告影像中，每個人物的影像都被當成元素週期表上的一個元素，還附上一個相對應的

圖9.15
陶氏人元素廣告，
2006

號碼。廣告文案寫著：「一個將人元素與氫、氧和其他元素並列的世界，是一個非常不一樣的世界。」在此，身體是由科學編碼，被當成元素，當成可以輕易切割和原子化的某種東西。

在這些科學性和後現代身體觀念所產生的諸多影響中，「人類基因計畫」（Human Genome Project, HGP）是相當重要的一個，這是一項由多國科學家共同主持的計畫，主要目的之一，就是製作出人類基因的完整遺傳「圖譜」。遺傳學在二十世紀結束之際攫住了科學界和一般大眾的想像力。打從1990年代開始，科學家和一般大眾不管面對任何問題，從抽菸到精神分裂，從癌症到犯罪行為，全都一古腦地想從遺傳學裡找到終極根源。於是我們看到基因療法、遺傳諮詢和遺傳檢測等各類專業興起，並以人類基因計畫及繪製人類基因圖譜的目標做為焦點，自此之後，遺傳學就變成我們想像人體的最主要範式。遺傳科學不僅辨識構成人類染色體的基因，它同時也辨識與疾病、行為、生理外觀以及其他各種情狀有關的基因。基因療法認為基因與醫學畸變和病症有關。如同十九世紀的科學測量實踐被用來支撐種族差異的意識形態，二十世紀的基因療法也被拿來勘測人類主體的差異性，並且很有可能以極度紛擾的方式被用來判定哪些人屬於「正常」範圍之外。桃樂絲・聶爾金（Dorothy Nelkin）與蘇珊・林迪（Susan Lindee）呼應傅柯的說法，認為這種轉向遺傳學模式的理由，就如同「病理學的影像已經從昭然可見的身體系統，轉移到隱藏幽微的部分。人們一度認為黑人具有巨大的生殖器，而女人腦容量較小。但如今，不同的是他們的基因」。[22] 於是，遺傳學取代了十九世紀的觀相術和顱骨學，成為判定生物和文化差異的嶄新標記，而且是充滿問題意識的標記。如今，我們是在分子與基因的層次「觀看」。

人體遺傳模型的吸引力有部分在於，它將身體描繪成一種可以取得的數位圖譜，一種容易辨認、理解和控制的東西——這樣的身體似乎不像從前那個得靠大眾想像和個別體驗的身體那麼神祕。相關人士把人類基因計畫呈現成一種手段，可以讓身體的潛在疾病得到改寫和重構，是醫藥科學新紀元的開始，也就是所謂的「基因世紀」。基因圖譜在2003年已製作出初步的完整草稿，透過這份草稿可以辨識出一千八百種疾病基因，並提供超過一千種可改善人體健康的遺傳測試。始於2005年的「人類基因單體型圖計畫」（HapMap Project），目的是要繪製出

遺傳疾病的完整光譜。（該計畫是採用典型的醫療協議程序，對 DNA 捐贈者執行嚴格的匿名保護，這方法會讓人聯想起提供給解剖之用的屍體。）如同范狄克指出的，基因「圖譜」的隱喻帶有疆界領土的意含，同時把科學家塑造成如同路易斯（Lewis）和克拉克（Clark）之類的探險家。大眾對於「人類基因計畫」的討論，不僅使用藍圖、指南和密碼之類的語言，還包括「尋寶」、「拓荒冒險」等隱喻，以及會讓人聯想起殖民遠征的圖像，並拿哥倫布來比喻參與「人類基因計畫」的科學家。[23] 我們必須注意，與科學有關的隱喻，指的不僅是談論這些過程的方式，這些隱喻還構成了科學觀看的內容，同時影響了這些過程如何在實驗室內外進行，以及如何被理解。這些隱喻並不是由無法正確「看清」科學本質的誤導性媒體建構出來的。相反地，它們是遺傳學家自己挑選的隱喻，他們選擇用這些模型來描述自身的工作。科學家和媒體一直把「人類基因計畫」塑造成現代科學的巔峰成就，可以將科學控制人體的潛能發揮到極致，難怪這項計畫總會在它的出版品和宣傳小冊上使用我們先前提過的達文西的《維特魯威人》，彷彿這張圖像代表了科學的起點，而「人類基因計畫」則是它的終極結果。

遺傳學裡充斥著參照文藝復興的例子，想藉此支撐與複製和摹製相關的敘述，以及藝術和科學的結盟。在這些類比中，文藝復興被視為一個偉大的時代，在人類創意和藝術上擁有源源不絕的前進動能，而當前的生物科技則是經由這樣的比喻，而享有同等重要的歷史地位。這些連結全都濃縮在**圖9.16**的廣告當中，廣告中的杜邦DNA標定試劑，就是以「文藝復興」做為名稱。該則廣告挪用了沃荷的《三十優於一》（*Thirty Are Better Than One*, 1963），該件作品是用許多《蒙娜

Smile! Renaissance™ non-rad DNA labeling kits give you reproducible results, not high backgrounds.

麗莎》的影像組合而成，廣告藉此指出該項產品的摹製特質。這是一張強有力的影像，但也蘊含了許多預料之外的反諷意味。科學研究學者哈勒葳曾經談論過這則廣告：「杜邦並未取得授權就摹製了沃荷所摹製的達文西所摹製的那位女子本人。最後，文藝復興註冊商標因為促進摹製有功，而贏得頭號藝術家的寶座。」[24]當然，更大的反諷是，杜邦以「文藝復興」做為產品名稱登記商標，並因此聲稱它對這個歷史時期的名稱擁有智慧財產權，可用它來販售複製的觀念。

我們曾指出，在早期的科學年代裡，觀看實踐是許多宣稱自己是知識系統實際卻是歧視系統的核心。膚色和體型這類清楚可見且可以測量的差異性明證，曾經是（現在也還是）建構刻板印象和執行歧視待遇的工具。如今，這些與外表有關的自然差異標記，已被人們認為更確實且不可見的基因符號取而代之。在我們的理解中，如今我們身處的「現實」，是存在於不可見的分子層次。然而，當差異的標記是不可見的時候，標記與差異本身就能擺脫我們的影響和爭辯嗎？做為一種看不見的標記，遺傳密碼似乎更為固定，也更真確，它遠離論述的領域，且處在歷史脈絡與權力和知識的社會範疇之外。如果差異性是由遺傳決定，而且是永遠無法改變的（除非透過基因療法），那麼我們很容易就會相信，社會化或許再也無須為心智能力、身體技能和其他各種人類屬性的差異負責，也無法改變這些差異。例如，人們可以根據假設性的遺傳論點指出，罪犯之所以犯罪是因為他們的基因使然，所以我們不必浪費金錢去改善他們的社會環境和行為。繪製基因圖譜一事已經滋長出一種恐怖幽靈，在這個幽靈主宰的世界裡，人們可能會受到保險公司或其他機制的歧視，原因無他，就只是你的基因構成不良，目前政府已開始立法，防止這種可能性出現。就本質而言，遺傳圖譜的存在提出了某種經驗知識，這種知識無論多麼有限，都因為它的存在本身而勝過其他組織疾病與差異的方式（例如，排除環境因素）。重要的是，我們經由遺傳模型所得到的身體觀念，是身體具有可變性，因為遺傳科學的宗旨不僅是要辨識基因，還要改變基因，而後者已成為當前科學研究的最大推手。這類研究的內容不僅是要改變有可能導致疾病的基因，還企圖改變人們的外貌和認知能力，例如，目前科學界已經能夠辨識決定膚色的基因。製藥公司為這類遺傳資訊申請專利的做法，並未平息掉我們的顧慮，我們擔心這個基因世紀將會複製優生學的種種歧視做法，並且打

圖9.17
以色彩編碼模擬人
類染色體，2005

造出新的正常模型。

　　遺傳科學的影像生產也帶有顯微影像曾經創造過的驚奇，亦即我們提過的，把身體處理成某種地景效果。在圖9.17這張影像裡，以色彩編碼代表不同染色體，把顯微鏡下的染色體轉變成某種愛玩耍的生物，活似一塊塊糖果。圖9.18的DNA定序，看起來有如彩色梯子，有時還會出現老鼠的圖像，讓人聯想起人類基因計畫曾經以老鼠基因（2002年定序）和人類基因之間的關係做為研究焦點。由於老鼠的基因組和人類幾乎一樣，所以在基因研究上使用得相當廣泛。哈勒葳寫道，這樣的關聯在1990年催生出第一隻取得專利的動物「OncoMouse™」，該項專利是由哈佛醫學院研發，授權給杜邦使用。[25] 「OncoMouse」是一種基因轉殖鼠，牠的基因構成有助於癌症研究。如同哈勒葳指出的，為一隻以實驗室做為「自然棲息地」的動物申請專利，具體象徵出生物科技裡的跨領域現象有多複雜，包括生物學與科技之間的跨界，以及物種之間的跨界。

數位身體

遺傳學身體的影像也是數位身體的影像，同時是一具微觀存在的身體，和一組可塑易變、可輕易結合和重組的位元。這些身體的觀念與我們在第八章討論過的後現代身體觀念是同路人。例如，影像形變（morphing）的視覺技法，讓我們很難分辨不同人物之間的差異，並因此讓一度被認為不可侵犯的身體疆界隨之崩解。形變技法有時是用來宣告普遍的人性，以及種族之間的融合；它們也助長了身體可塑易變的想法。反諷的是，這些經過形變的影像，卻讓我們想起先前討論過的十九世紀高爾頓爵士所製造的合成照片。最早利用形變數位科技製作且廣為流傳的影像之一，是《時代》雜誌的封面圖，該期的專題名為：「美國新臉孔：移民如何塑造出世界第一個多文化社會」。《時代》雜誌刊登了一幅由多個種族混合而成的電腦合成臉孔，是一名有著深色頭髮、深色眼睛和中等膚色的年輕婦女。

雜誌封面的邊欄文字這樣寫著：「仔細瞧瞧這個女人！她是由電腦混合了好幾個不同種族創造出來的。」該張影像是用Morph 2.0軟體做出來的，這個軟體同時也製作了《魔鬼終結者第二集》（*Terminator 2: Judgement Day*, 1991）和麥可・傑克森的傳奇錄影帶《黑或白》（*Black or White*）。這張電腦合成臉孔是由15%的盎格魯撒克遜人，17.5%的中東人，17.5%的非洲人，7.5%的亞洲人，35%的南歐人和7.5%的拉美人混合而成。我們在高爾頓的合成照片中看到的，是那些被認為具有先天病理特徵的種族類型的可能繁衍結果，而《時代》雜誌所提出的，則是一個看似擁抱更多元文化的未來社會的種族融合體，但卻是一個理想化的年輕美女的泛型版本。

圖9.18
以老鼠做為DNA的象徵，2002

　　這種以刻板化的美女臉孔做為美國新臉孔的看法，其實隱藏了許多問題，尤其當我們回想起美國文學學者蘇・徐懷克（Sue Shcweik）曾經描寫過的「醜人法」（Ugly Laws）時，就變得更加明顯。明文在案的醜人法直到1970年代中葉，在芝加哥之類的美國城市都還可以看到，最後一次根據這項法令遭到逮捕的案例，發生在1974年。[26]「醜人法」禁止長相「難看」或「醜惡」之人，也就是「生病、殘障和肢體不全」之人，出現在公共場所，這項法律規定他們必須躲在家裡或機構內部，或是只能出現在怪胎秀的表演場所，被當成科學或醫學怪物，靠著把自己的身體物化來換取微薄收入。雖然在某些案例中，長相殊異之人會被視為醜怪遭到放逐或貶抑，但也有一些案例會將他們看成特異人士，擁有特殊的智慧、道德或精神等內在力量。約瑟夫・梅里克（Joseph Merrick）就是屬於後者，這位維多利亞時代的英國人，後來成為導演大衛・林區（David Lynch）電影中的主角。因為臉部和身體的極度畸形（罹患變形桿菌症候群），人們都以「象人」（the Elephant Man）稱呼他。他在濟貧院和雜耍馬戲團遭到好幾年的虐待與剝削之後，得到一位傑出醫生和威爾斯公主的幫助，帶他進入維多利亞時代倫敦的高級社交圈，他在那裡被當成某種神祇，受到上層階級的崇拜與敬畏，因為他們相信，在他的畸形身體裡，棲息著美麗的

心和靈魂。

「美國新臉孔」的美，在於它編上了遺傳科學的特殊符碼、數位符碼，以及多元文化主義的文化意含，在此，美是來自於它混合了族群和基因，混雜了各種差異。電腦繪圖的視覺文化助長了人們的狂想，企圖利用無性和選擇育種等遺傳專業，來鑄造新人類與新世界。如同《時代》雜誌所透露的：「我們對自己是怎麼做出來的所知甚少。當觀眾注視著我們的新夏娃出現在電腦螢幕上時，有好幾個工作人員隨即墜入情網。但這注定是一場永遠的單戀。」[27] 不過，就像艾芙琳‧哈莫德（Evelynn M. Hammonds）指出的，「美國新臉孔」這則封面故事同時上演著對於種族融合的恐懼，以及建構一種泛型化有色婦女的幻想。[28] 當這位迷人又理想化的有色女性變成一種圖符，反映出那些在螢幕上賦予她生命之人遙不可及的渴望之際，刻板的種族類型學仍然顛撲不破。雖然你可以把這個女人想像成一名真人，但她其實是一個虛擬人，她在真實世界裡沒有任何指涉物。長久以來，合成照片就一直用於法庭和犯罪鑑識之上，而這種數位化的影像形變和合成軟體，也可說是這類實踐的結果之一。因此，諸如「美國新臉孔」這樣的視覺建構，並不只是一種無害的想像之物。它們可以為自己所引發的科學和社會實踐提供素材「藍圖」，包括選擇性的育種繁殖在內。它們讓這類實踐看起來好像是自然而然、輕鬆容易，而且不可避免。

藝術家南西‧柏森（Nancy Burson）一直是藝術界發展形變技術的主要推手，她同時也遊走於藝術、科學和廣義的文化領域。1980年代末，柏森致力於研發一種電腦軟體，可以拍下個人的照片並讓照片中人物的「年紀」變老——也就是說，可以創造出一種虛擬的處理技法，來預測某人多年後的長相。這種技法對政府單位以及尋找失蹤人口和罪犯的社會服務機構來說，是一大突破，這類經過「年齡增進」（age progression）處理的影像，現在已普遍用於長期失蹤人口（特別是失蹤孩童）的協尋傳單之上。柏森的合成照片和虛擬處理影像在某種程度上說明了，藝術和科學的虛擬文化並不如我們想像中那樣涇渭分明。柏森在1990年代末期創作了一系列作品，以強而有力的方式對觀相術傳統提出批評。她的《顱面》（*Craniofacial*）系列，是由臉部異常的人像所組成。柏森展示給我們的影像並非不具任何背景脈絡的臨床式影像，也不是直接顯露出臉部畸形結構的機構式

影像，而是以高度個人化的親密手法來呈現這些臉孔，讓我們注意到這群生理異常之人的日常生活和常態作息。柏森2000年推出的《人種機器》（*Human Race Machine*）計畫，讓參與者以視覺化方式扮演不同的種族。她寫道：「種族的觀念並非源自基因，而是和社會有關。《人種機器》計畫可以讓我們超越差異，抵達同一。」如果我們拿「美國新臉孔」和柏森的《人種機器》和貝提庸與高爾頓早期製作的分類圖表相較，我們可以看出，這些壓倒性的異同觀念不僅操縱了與人類分類有關的科學，還影響了那些掌理人際連結的人文觀念。

　　諸如影像形變等當代影像科技，不僅指出了後現代和數位身體這類變遷中的概念，同時也標明了身體和科技之間的關係。生化機器人（cyborg）就是思考身體與科技關係的主要觀念之一。生化機器人，或神經機械有機體（cybernetic organism），指的是由科技和有機體混合構成的一種實體。生化機器人源自於早期的電腦科學，以及由威納在戰後時期創立的神經機械學，是一種融合傳達理論和控制理論的科學。神經機械學把人類心智、人類身體和這個世界都視為自動的機械系統，在控制與傳達上擁有共同的公分母，該門學科並認為，可以將人類有機體的基本性質簡化成一種組織模式。「生化機器人」一詞最早是由曼福雷・克利尼斯（Manfred Clynes）和納森・克林（Nathan Kline）在1960年提出，用來形容「可自我調整的人機系統」或是一種神經機械有機體，當時他們正在探索嚴苛的太空旅行，以及反饋和自動平衡的一些基本面向。[29] 早期的電腦科學家抱持這樣的想法，認為可以把人造裝置融入人體的調節反饋鏈，做為演化階段的一個「參與」，希望創造出「更優秀的新物種」。1980年代起，生化機器人已經得到理論化，

圖9.19
柏森《人種機器》
2000

圖9.20
惠普廣告：你和你
的照相機眼對眼，
2004

取得在科技文化脈絡中浮現的一個身分，一個後人類的身分，代表身體和科技以及有機體和機械之間的傳統疆界已告崩解。哈勒葳率先在她1985年的論文〈生化機器人宣言〉（The Cyborg Manifesto）中將其理論化，做為在晚期資本主義這個以科學、科技和生物醫學為主的世界中，思考主體性轉化的一種工具。[30] 哈勒葳並不認為主體所經驗到的科技只是一種強制性的外在力量，她表示，身體和科技之間的關係充滿了想像與建構新世界的無窮潛力，這潛力帶來解放卻也蘊藏威脅。我們可能會認為有些人是名副其實的生化機器人，例如那些在身體裡面裝了義肢和電子裝置的人，似乎與科技裝置融為一體。不過當代對於「生化機器人」的思考大多是認為，有鑑於我們和科技之間有著複雜的身體關係，在某種程度上，我們全都是生化機器人。例如，我們會和電腦、iPod和手機互動，意味著我們感覺到科技與我們的身體是不可分離的。如同圖9.20這則惠普廣告所顯示的，科技經常向我們保證，它們將扮演我們身體的延伸角色（應驗麥克魯漢的預測），而這些科技也夢想要融入我們的雙眼和視覺當中。晚近有關人體與機器關係的研究，都是以哈勒葳的論點為基礎，亦即：我們對於科學與科技抱持著又害怕又敬畏的態度，我們享受新科技帶來的好處，但是對於新科技對引進它的社會以及它汲取原料的社會所造成的經濟、政治、環境、社會和情緒衝擊，則仍有所保留和警戒。

藥物視覺化

自1990年代中葉起，許多國家，包括美國，都允許處方藥的銷售廣告直接以消費者為對象。廣告於是變成消費者暨病人接收藥物選擇資訊的一種方式。行銷領域所謂的DTC廣告，指的是直接對消費者說話的廣告，雖然他們還是得有醫生處方簽才能購買這類藥物。這類行銷引發了廣告倫理的爭議，以及在醫療脈絡之外促銷藥物的做法是否合理的辯論。支持者指出，調查顯示，大多數醫療專業人員都

覺得這些廣告對病人具有正面激勵作用，讓他們願意主動做出健康照護的決定。類似的論述也可套用在今日人們可以透過網路取得大量的醫藥資訊。然而有一個重要的顧慮是，DTC廣告會讓藥物的功效看起來比實際的功能更強大。

如果我們考慮到DTC和科學與醫學影像史之間的關係，以及利用文化分析工具來解讀廣告的意識形態訊息，我們就能看出，這些廣告是以哪些方式建構特定類型的主體。這些廣告的目標很簡單，就是把藥賣給病人同時讓他們持續服用，為了做到這點，他們與消費者說話的口氣，是把消費者當成潛在的不正常和生病的主體。因此，我們可以說，這些廣告召喚消費者把自己當成需要化學改善的主體，屬於正常的範圍之外，可透過消費藥物讓自己更快樂、更正常、更完整。因此，這類廣告有個慣例，就是會列出清單，讓消費者很容易受到廣告召喚，例如圖9.21的抗憂鬱劑「Effexor」的廣告（圖中列的清單是憂鬱症狀）。有一點很重要，這類廣告的目的就是要激勵消費者主動要求（或命令）醫生提供管道，取得這類藥物，讓他們可以接受這類藥物的治療。在這則廣告裡，一些通常被認為是日常勞累所導致的正常反應，像是壓力、悲傷、失眠等模糊症狀，都在廣告的修辭和影像的引導下，讓消費者覺得應該接受廣告建議，「要求你的醫生」開出這項產品的處方單。

圖9.21
Effexor 抗憂鬱劑廣告，2008

這就是DTC廣告會採用的慣例，利用接受治療後的病人影像，來提供各種抽象保證。根據法令，這類具有指示性的廣告（意思是內容討論到該項藥物指定治療的症狀），必須提供使用該藥物所可能導致的副作用資訊。結果就是，廣告文本經常因為彼此矛盾的目的而顯得很滑稽，某人的柔焦微笑影像伴隨著討論可怕副作用的小體字。非指示性廣告就不需要加註這點，但同樣不能提到藥品針對的症狀，於是這類廣告看起來都相當抽象神祕，都把重點放在感覺很舒服，但幾乎沒提供任何具體資訊。一般而言，DTC廣告不會以正在服用藥物或接受治療的人物為焦點，而會展現看起來很快樂的人像，加上輕鬆悠閒的情境內容，或是以簡單模糊的證詞

述說感覺良好的親身體驗。在圖9.22這則「Lunesta」廣告中，畫面上是一名表情滿足的男人從他的臥床上起身，頭上飛著一隻神奇蝴蝶，這則廣告的販售產品是安眠藥。這類廣告承諾給消費者的，不只是藥物促進睡眠的能力，還包括讓你煥然一新的轉化特質，以這則廣告為例，就是可以讓你變成「早起鳥」。這時，我們應該牢記威廉斯著名的廣告分析，他說，廣告是一種「魔法系統」，可以把平凡的物質產品轉變成保證讓你感受到神奇轉化的物件。[31] DTC廣告說得最明確的部分，就是這類神奇的轉化功能。而以這種方式販售藥物所可能導致的風險，正是批評者反對DTC廣告的重點所在。暢銷消炎止痛藥偉克適（Vioxx）就是一個例子，該藥品是用來治療關節炎和其他肌肉疼痛，它聘請前滑冰冠軍桃樂絲・漢密兒（Dorothy Hamill）拍了一支非常成功的廣告，歌頌它化腐朽為神奇的轉化潛力。等到2004年，美國食品暨藥物管制局公布，偉克適已經造成兩萬八千名用戶死亡，製造商默克藥廠隨即將它撤架，這就是DTC廣告所可能導致的後果，它所牽涉到的危險性遠超過大多數廣告。

圖9.22
Lunesta 安眠藥廣告，2008

在第七章中我們提過，廣告不只是要販賣產品，它們還想要推銷某種更大的東西：生活風格、國家意識形態、資本主義，或消費主義本身。DTC廣告就和其他廣告類型一樣，不僅想販賣藥品，把藥品當成日常生活的正常用品，它們還企圖推銷科學、醫學和相關機構，想把這些建構成我們日常存在不可或缺的一部分，而不是我們生病時才會去尋求協助的地方。如同達密特指出的，接受藥品治療的公民已經被劃歸為正常一族。藥廠不僅提供我們擺脫病痛的藥品，還提供我們「終生之藥」，這些藥品可以每日使用以便延長我們感覺正常的時間（例如抗憂鬱藥Effexor或百憂解）。[32] 而這正是DTC廣告最重要的目的，一方面鼓勵消費者持續使用某種藥物，一方面不斷提醒消

費者要接受藥物治療。製藥廠如果能讓消費者持續使用「終生」之藥，自然能得到利益，這點十分清楚。而製藥廠朝終生或無使用年限的藥物前進，意味著它們想打入終生性的消費市場，而不僅限於從生病到痊癒這段相對短暫的期間。

二十一世紀這十年間，非營利的健康倡導團體也找到一些結合行銷與廣告的聰明手法，不僅可以提高消費者的健康意識，也能增加慈善收入。這些策略包括將特定品牌和產品與某一目標連結起來。在「清潔乳癌」（Clear for the Cure）廣告中，清潔產品製造商歐瑞克公司（Oreck Corporation）表示，消費者每購買一台附有該公司粉紅色標誌字樣的特殊版歐瑞克XL超真空吸塵器，公司就會捐出五十美元給蘇珊科曼乳癌基金會（Susan G. Komen for the Cure®）。慈善組織藉由廣告得到捐獻和曝光；公司因為贊助慈善事業得到好形象；消費者則因為在消費的同時也支持了一項重要事業而感覺良好。真空吸塵器這個傳統上代表婦女無償家務的工具，就這樣變成了一項反諷的載具，傳遞著這則和婦女賦權有關的訊息。

醫療事業與製藥公司的視覺文化，不僅局限於向消費者廣告產品。針對製藥公司與美國健康相關事業和日益惡化的健康照護危機之間的關係，公共辯論也已生產出足以與之抗衡的影像。後現代時期的藝術家，一直以相當積極的態度生產影像和媒體文本，質疑私營企業利益和國家健康照護之間的牽扯。藝術行動主義者，尤其是關懷愛滋病行動的運動工作者，製作了許多視覺影像和媒體文本，表明他們對病患權益的關注，還有企業科學在健康照護方面發揮怎樣的功能和結構，以及媒體在報導科學議題時所扮演的角色。在第二章中，我們舉過一個以創意性手法使用海報來引起大眾關注愛滋病的例子，在當時，政府對於迫在眉睫的愛滋病傳染問題，幾乎不願投注任何資金和關注。而「愛滋病解放力量聯盟」（ACT UP）在1980和1990年間所製作的作品，則開啟了政治視覺文化的新紀元。「愛滋病解放力量聯盟」不僅挑戰與愛滋相關的文化觀點，同時也指責與科學和

圖9.23
歐瑞克「清潔乳癌」真空吸塵器，2007

圖9.24
愛滋病解放力量聯
盟《這是一門大生
意》，1989

醫學贊助及研究相關的政治政策。該聯盟所採用的視覺活動包括表演、靜坐抗議、錄影帶和海報等，這些活動對於傳播與愛滋病有關的正確知識非常重要，因為在那個時間點上，科學界和醫學界都還沒打算公開這些訊息。「愛滋病解放力量聯盟」把影像當成引發公眾介入不可或缺的一種手段，藉此達到喚起主流媒體關注愛滋危機的目的。該聯盟利用海報和貼紙散布諸如**圖9.24**這樣的影像，讓行走在都會街景中的民眾感到驚嚇，繼而認真思考愛滋病患者的存在，並且提醒政府注意這項日漸蔓延的健康危機，以及製藥公司在這場危機中所扮演的角色。愛滋病運動工作者的視覺文化，在二十世紀的科學文化中，成功地以非科學性的方式，建構出最有效且最具轉化力量的干預介入，為二十一世紀的科學行動主義者立下典範。

如同本章的討論所顯示的，科學並不是在一個與社會和文化意義隔絕的世界裡憑空創造出來的。科學和文化之間其實存在著交互滋養的想法與再現方式，而科學在流行媒體中的再現，也會反過來影響科學家如何從事科學研究。同樣的，科學影像也有其文化意義，這不僅會主導科學影像如何生產，和為了什麼目的生產，還會影響到它們如何被詮釋和如何取得文化價值。從解剖學家工作時的影像，到讓胚胎看似真實生命的照片，從將身體處理成美學地景的核磁共振和顯微影像，到販售科學的廣告，科學的視覺文化清楚告訴我們，科學、文化和政治的領域，永遠是彼此交纏的。

註釋

1. Nikolas Rose, *The Politics of Life Itself: Biomedicine, Power and Subjectivity in the Twenty-First Century*, 4 (Princeton, N. J.: Princeton University Press, 2006).

2. Erwin Panofsky, "Artist, Scientist, Genius: Notes on the 'Renaissance Dammerung,'" in *The Renaissance: Six Essays*, by Wallace K. Ferguson et al. and the Metropolitan Museum of Art, 142 (New York: Harper Torchbooks, 1953).

3. José Van Dijck, *The Transparent Body: A Cultural Analysis of Medical Imaging*, 4 (Seattle: University of Washington Press, 2005).

4. Julie V. Hansen, "Resurrecting Death: Anatomical Art in the Cabinet of Dr. Frederik Ruysch," *Art Bulletin* (December 1996).

5. Van Dijck, *The Transparent Body*, 122.

6. Vanessa R. Schwartz, "Public Visits to the Morgue: *Flânerie* in the Service of the State," in *Spectacular Realities: Early Mass Culture in Fin-de-Siècle Paris*, 60 (Berkeley: University of California Press, 1998).

7. Michael Fried, *Realism, Writing , Disfiguration: On Thomas Eakins and Stephen Crane* (Chicago: University of Chicago Press, 1987); and Jennifer Doyle, "Sex, Scandal, and Thomas Eakins's The Cross Clinic," *Representations* 68 (Fall 1999), 1–33.

8. Fried, *Realism, Writing, Disfiguration*, 62.

9. See van Dijck, *The Transparent Body*, chapter 7; and Lisa Cartwright, "A Cultural Anatomy of the Visible Human Project," in *The Visible Woman: Imaging Technologies, Gender, and Science*, ed. Paula A.Treichler, Lisa Cartwright, and Constance Penley, 21–43 (New York: New York University Press, 1998).

10. Van Dijck, *The Transparent Body*, 59.

11. Lisa Cartwright, *Screening the Body: Tracing Medicine's Visual Culture* (Minneapolis: University of Minnesota Press, 1995).

12. See Stephen J. Gould, *The Mismeasure of Man* (New York: Norton, [1981] 1996).

13. Sandra S. Phillips, "Identifying the Criminal," in *Police Pictures: The Photograph as Evidence*, ed. Sandra S. Phillips, 20 (San Francisco: San Francisco Museum of Modern Art/Chronicle Books, 1997).

14. Allan Sekula, "The Body and the Archive," *October* 39 (Winter 1986), 6–7.

15. Kelly Gates, "Identifying the 9/11 Faces of Terror: The Promise and Problem of Face Recognition," *Cultural Studies* 20.4–5 (July/September 2006), 417–40.

16. See Janelle Sue Taylor, "The Public Fetus and the Family Car: From Abortion Politics to a Volvo Advertisment," *Public Culture* 4.2 (1992), 67–80; and Carlo Stabile, "Shooting the Mother: Fetal Photography and the Politics of Disappearance," *Camera Obscura* 28 (January 1992), 179–205.

17. See, for instance, Rosalind Petchesky, "Fetal Images: The Power of Visual Culture in the Politics of Reproduction," in *Reproductive Technologies,* ed. Michelle Stanforth, 57–80 (Minneapolis: University of Minnesota Press, 1987).

18. See Valerie Hartouni, "Containing Women: Reproductive Discourse(s) in the 1980s," in *Cultural Conceptions: On Reproductive Technologies and the Remaking of Life*, 26–50 (Minneapolis: University of Minneapolis Press, 1997).

19. See Petchesky, "Fetal Image," and Stabile, "Shooting the Mother."

20. Emily Martin, *Flexible Bodies: Tracking Immunity in American Culture from the Days of Polio to the Age of AIDS*, 173 (Boston: Beacon Press, 1994).

21. Joseph Dumit, *Picturing Personhood: Brain Scans and Biomedical Identity*, 6 (Princeton, N.J.: Princeton University Press, 2004).

22. Dorothy Nelkin and M. Susan Lindee, *The DNA Mystique: The Gene as a Cultural Icon*, 102–03 (New

York: W. H. Freeman, 1995).

23. José van Dijck, *Imagenation: Popular Images of Genetics*, 126–27 (New York: New York University Press, 1998).

24. Donna J. Haraway, *Modest_Witness@Second_Millennium. FemaleMan©_Meets_OncoMouse™*,158 (New York: Routledge, 1997).

25.Haraway, *Modest_Witness@Second_Millennium.*, 79.

26. Sue Schweik, "The Ugly Laws of Disability Studies," lecture, 2003.

27. *Time*, "The New Face of America," 2 (Fall 1993).

28. Evelynn M. Hammonds, "New Technologies of Race," in *Processed Lives: Gender and Technology in Everyday Life*, ed. Jennifer Terry and Melodie Calvert, 113–20 (New York: Routledge, 1997). See also Lauren Berlant, *The Queen of America Goes to Washington City*, 83–144 (Durham, N.C.: Duke University Press, 1997).

29. Manfred E. Clynes and Nathan S. Kline, "Cyborgs and Space," *Astronautics* (September 1960), reprinted in *The Cyborg Handbook*, ed. Chris Hables Gray, 29–33 (New York: Routledge, 1995).

30. Donna J. Haraway, "The Cyborg Manifesto," in *Simians, Cyborgs, and Women: The Reinvention of Nature*, 149–81 (New York: Routledge, 1991).

31. Raymond Williams, "Advertising: The Magic System," in *Problems in Materialism and Culture,* 170–95 (London: Verso, 1980).

32. Joseph Dumit, "Drug for Life," *Molecular Interventions* 2 (2002), 124–27.

延伸閱讀

Balsamo, Anne. *Technologies of the Gendered Body*. Durham, N.C.: Duke University Press, 1996.

Berlant, Lauren. *The Queen of America Goes to Washington City: Essays on Sex and Citizenship*. Durham, N.C.: Duke University Press, 1997

Cartwright, Lisa. *Screening the Body: Tracing Medicine's Visual Culture*. Minneapolis: University of Minnesota Press, 1995.

Cartwright, Lisa. *Moral Spectatorship: Technologies of Voice and Affect in Postwar Representations of the Child*. Durham, N.C.: Duke University Press, 2008.

Daston, Lorraine, and Peter Galison. "The Image of Objectivity." *Representations* 40 (1992), 81–128.

Davis-Floyd, Robbie, and Joseph Dumit, eds. *Cyborg Babies: From Techno-Sex to Techno-Tots*. New York:Routledge, 1998.

Duden, Barbara. *Disembodying Women: Perspectives on Pregnancy and the Unborn*. Translated by Lee Hoinacki. Cambridge, Mass.: Harvard University Press, 1993.

Dumit, Joseph. *Picturing Personhood: Brain Scans and Biomedical Identity*. Princeton, N.J.: Princeton University Press, 2004.

—. "Drugs for Life," *Molecular Interventions* 2 (2002), 124–27.

Foucault, Michel. *The Birth of the Clinic: An Archaeology of Medical Perception*. Translated by A. M. Sheridan Smith. New York: Vintage, [1963] 1994.

—. *Madness and Civilization: A History of Insanity in the Age of Reason*. Translated by Richard Howard. New York: Routledge, [1961] 2001.

—. *The History of Sexuality: An Introduction*. Volume1. Translated by Robert Hurley. New York: Vintage, [1976]1990.

Hables Gray, Chris, ed. *The Cyborg Handbook*. New York: Routledge, 1995.

Hammonds, Evelynn M. "New Technologies of Race," in *Processed Lives: Gender and Technology in Everyday Life*. Edited by Jennifer Terry and Melodie Calvert. New York: Routledge, 1997, 108–21.

Gross, Paul R., and Norman Levitt. *Higher Superstition: The Academic Left and Its Quarrels with Science*. Baltimore: Johns Hopkins Press, 1994.

Haraway, Donna J. *Simians, Cyborgs, and Women: The Reinvention of Nature*. New York: Routledge, 1991.

—. *Modest_Witness@Second_Millennium. FemaleMan©_Meets_OncoMouse™*. New York: Routledge, 1997.

Hartouni, Valerie. *Cultural Conceptions: On Reproductive Technologies and the Remaking of Life*. Minneapolis: University of Minnesota Press, 1997.

Hayles, N. Katherine. *Chaos and Order: Complex Dynamics in Literature and Science*. Chicago: University of Chicago Press, 1991.

—. *How We Became Posthuman: Virtual Bodies in Cybernetics, Literature, and Informatics*. Chicago: University of Chicago Press, 1999.

—. *My Mother Was a Computer: Digital Subjects and Literay Texts*. Chicago: University of Chicago Press, 2005.

Hubbard, Ruth, and Elijah Wald. *Exploding the Gene Myth*. Boston: Beacon, 1993.

Jones, Caroline A., and Peter Galison, eds. *Picturing Science, Producing Art*. New York: Routledge, 1998.

Jordanova, Ludmilla. *Sexual Visions: Images of Gender in Science and Medicine between the Eighteenth and Twentieth Centuries*. Madison: University of Wisconsin Press, 1989.

Lombroso, Cesare. *Criminal Man*. Translated by Mary Gibson and Nicole Hahn Rafter. Durham, N.C.: Duke University Press, 2006.

Martin, Emily. *Flexible Bodies: Tracking Immunity in American Culture from the Days of Polio to the Age of AIDS*. Boston: Beacon Press, 1994.

McGrath, Roberta. "Medical Police." *Ten. 8*,14 (1984), 13–18.

Nelkin, Dorothy, and M. Susan Lindee. *The DNA Mystique: The Gene as a Cultural Icon*. New York: W. H. Freeman, 1995.

Nilsson, Lennart, with Mirjam Furuhjelm, Axel Ingelman-Sundberg, and Claes Wirsen. *A Child is Born*. New York: Dell, 1966.

Pauwels, Luc, ed. *Visual Cultures of Science: Rethinking Representational Practices in Knowledge Building and Science Communication*. Lebanon, N.H.: Dartmouth College Press/University Press of New England, 2006.

Penley, Constance, and Andrew Ross, eds. *Technoculture*. Minneapolis: University of Minnesota Press, 1991.

Petchesky, Rosalind. "Fetal Images: The Power of Visual Culture in the Politics of Reproduction." In *Reproductive Technologies*. Edited by Michelle Stanforth. Minneapolis: University of Minnesota Press, 1987, 57–80.

Phillips, Sandra S., ed. *Police Pictures: The Photograph as Evidence*. San Francisco: San Francisco Museum of Modern Art/Chronicle Books, 1997.

Rose, Nikolas. *The Politics of Life Itself: Biomedicine, Power and Subjectivity in the Twenty-First Century*. Princeton, N. J.: Princeton University Press, 2006.

Schwartz, Vanessa R. *Spectacular Realities: Early Mass Culture in Fin-de-Siècle Paris*. Berkeley: University of California Press, 1998.

Smith, Shawn Michelle. *American Archives: Gender, Race, and Class in Visual Culture*. Princeton, N.J.: Princeton University Press, 1999.

Stabile, Carol. "Shooting the Mother: Fetal Photography and the Politics of Disappearance." *Camera Obscura*, 28 (January 1992), 179–205.

Stafford, Barbara Maria, and Frances Terpak. *Devices of Wonder: From the World in a Box to Images on the Screen*. Los Angeles: Getty Research Institute, 2001.

Sturken, Marita. *Tangled Memories: The Vietnam War, the AIDS Epidemic and the Politics of Remembering*. Berkeley: University of California Press, 1997, ch. 7.

Taylor, Janelle Sue. "The Public Fetus and the Family Car: From Abortion Politics to a Volvo Advertisment." *Public Culture* 4.2 (1992), 67–80.

Time. Special Issue. "The New Face of America." Fall 1993.

Treichler, Paula, Lisa Cartwright, and Constance Penley, eds. *The Visible Woman: Imaging Technologies, Gender, and Science*. New York: New York University Press, 1998.

van Dijck, José. *Imagenation: Popular Images of Genetics*. New York: New York University Press, 1998.

—. *The Transparent Body: A Cultural Analysis of Medical Imaging*. Seattle: University of Washington Press, 2005.

10.

視覺文化的全球流動
The Global Flow of Visual Culture

過去幾十年來，影像的流通已發生天翻地覆的改變。二十世紀中葉，影像主要是藉由印刷媒體和全國性廣播電視網以及在戲院播放的電影傳布，然而到了今日，用來流通、傳布和消費影像的兩大主要場域，已經由衛星和網際網路取而代之。這意味著在二十一世紀頭十年，影像的全球移動比起1980年代之前顯然容易許多，而且即時傳送的速度更是當時聞所未聞。從電報到電話這類有助於長距離聯繫的通訊科技，一直被認為是可促進世界和平的康莊大道。然而，通訊科技過去幾十年來的全球化發展證明了，影像的全球流動或許可以加速想法、觀念、政治和影像的傳播，但它也會壯大多國企業的成長並擴張強權國家對於遙遠弱勢國家的政治影響力。一些矛盾弔詭在全球文化分析上空揮之不去：跨國文化流動創造了一種同質性的文化，卻也孕育出多樣化、混雜和嶄新的全球閱聽眾。這類流動從來不曾真正平等。全球化加深了貧富之間的分裂。最貧窮的經濟體以及最富有經濟體中的窮人，則是因為全球化而付出最慘重代價的一群。

一直以來，媒體和視覺影像都是改變民族國家地位和促成資本全球化的重要力量。讓人們跨越國界散布四方的跨國文化和離散流移文化，有一部分便是與消費模式和媒體文化緊扣在一起。宗教社群也越來越常透過網路直播、網路電台、網站和部落格等節目系統，來打破地理藩籬，凝聚全球信眾。[1] 電視網採用衛星傳輸加上如雨後春筍般興起的有線電視，讓世界各地絕大多數的離散社群都可以收看到故鄉製作的電視節目，而新興的泛族裔節目，例如瞄準多國觀眾的拉丁美洲電視劇，也對全球的電視景觀帶來戲劇性的改變。電視新聞因為CNN國際網的關係而邁入全球化，這個英語電視網在2008年宣稱，它已透過纜線和衛星成功打入兩百個國家的兩億戶家庭和旅館；同樣有功的還包括半島電台（在卡達製作，全球都可收看，在華盛頓特區、倫敦和吉隆坡還開設英語頻道）以及BBC世界網，後者是全世界收視率最高的頻道之一。網際網路則是提供一個全球連結網絡，讓影像、媒體形式、文化產品和文本流通到世界各地。藝術同樣也在網際網路上傳布，博物館一方面在世界各地開設分館，一方面透過網路藝廊打造全球形象。許多電影採用多國片廠共同製作的形式行銷到全球市場，還有全球DVD黑市和電腦下載推波助瀾。甚至連人的移動也日益全球性，身分包括移民、工人、難民、遊客和消費者。

　　然而，無國界的理想型全球世界與試圖打造這樣一個世界的二十一世紀社會實況，並不相符。就技術上而言，今日的流動性（旅行、通訊交換）或許比二十世紀更容易，但真實的情況是，自2001年起，國界反倒變得日益繃緊。猶太裔土耳其政治理論家賽伊拉‧班哈比（Seyla Benhabib）始終強調，自願性地自我歸屬於某一宗教或某一文化身分的重要性，並表示那些保持少數看法或少數身分認同之人，也應該和構成多數之人擁有同樣的權利。[2] 自願離開出生之國，進入另一個國度，預期可以在那裡得到某些渴望已久的權利和自由，這樣的轉變是今日世界上很多人躍躍欲試的期盼（成功或沒成功）。然而，自從2001年起，民主國家對於跨越國界尋找機會或尋求政治庇護的移民和流亡主體，已帶有日益高張的懷疑和敵意。

　　不過就算人們跨越國家、文化和語言疆界的旅行有所限制，但除了少數例外，媒體、資訊和影像依然不斷在世界各地快速流通。視覺文化在全球化日趨普

遍的氣氛下，扮演了關鍵的重要角色。儘管如此，在那些影像流動看似毫無限制的國家，與那些影像流通受到嚴格監控與限制的國家之間，還是有著一條涇渭分明的楚河漢界。想要了解二十一世紀的觀看實踐，就必須了解影像在全球資訊經濟體中如何傳布以及扮演怎樣的角色。

全球主體和全球凝視

自古以來，世界歷史上總是不斷上演著人群、想法、資訊和影像的移動。然而全球化的觀念卻是相當晚近，屬於後冷戰時期的產物。我們將在本章稍後討論全球化理論的歷史。在這節裡，我們要先檢視一下全球與全球化概念是以哪些方式和影像實踐貫穿交錯，建構出全球主體，或所謂的「全球公民」。我們是如何以視覺性的方式讓自己和全球概念產生關係？

　　全球概念在1960年代出現有一個相當重要的歷史事件，那就是美國和蘇聯在太空旅行時所拍攝到的第一張從太空看到的地球影像。當然，描繪地球的影像已經有好幾百年的歷史，這些影像也曾經是帝國時期相當重要的視覺圖符，然而第一張拍出整個地球的攝影圖像，還是挾著攝影證據的內涵意義，掀起了一波擁抱全球的新浪潮。1960年代美國航太總署（NASA）所執行的阿波羅太空任務，除了在1968年讓好幾名太空人登陸月球之外，也開始生產地球的影像。「地出」（Earthrise）是在1968年由阿波羅八號拍攝，透過電視信號傳回地球，顯示出地球升起時某些部分被照亮的景象（就像可以從地球上看到月亮升起一樣）。太空人將照片傳回地球的同時，大聲在太空中朗誦著聖經創世紀，更加凸顯出這張照片的精神意義。[3]

　　1970年設定的「地球日」，標誌了歷史上的一個重要時刻，對大多數倡導這項節日的北美和歐洲人而言，團結統一的地球帶有強烈的人道主義訴求。然而，當時大眾還看不到整體地球的詳細照片。日後將因為創辦《全球概覽》雜誌（Whole Earth Catalog，一本有助於「回歸土地」的工具和潛力物品彙編，是網絡文化和網際網路的某種先驅，也是1960年代反文化的圖符）而名聲大噪的史都華·布連德（Stewart Brand），1970時開始遊說航太總署釋出從太空拍到的地球全景

圖10.1
由阿波羅十七號太
空員拍攝的地球影
像，1972

照。他製作印有「為什麼我們還沒看到地球全景照片？」的小徽章，分發給麥克魯漢和巴克明斯特・富勒（Buckminster Fuller）等傑出人士以及國會成員。[4] 圖10.1這張名為「全地球」（Whole Earth）或「藍色大理石」（the blue marble）的影像，就是航太總署在1972年公開的照片。它變成和平運動的圖符，象徵全球的統一與和諧。布連德和其他人一樣，認為看過這張照片後，「再也沒有人會用和以前同樣的方式來感知事物」。丹尼斯・柯斯葛羅夫（Denis Cosgrove）寫道，「全地球」這張影像是美國太空帝國任務的產物，雖然是受到冷戰時期與蘇聯之間的太空競賽刺激所致，卻也點燃了一般民眾對於世界團結和「單一世界」的討論。[5] 知名作家阿契博德・麥克列許（Archibald MacLeish）為「全地球」寫了一首詩，宣稱它是全球意識的圖符。布連德和1960年代的其他反文化參與者，也很快就把「全地球」當成另類政治和和平運動的圖符，並以它做為每一期《全球概覽》雜誌的封底圖。全地球影像在數位科技與電腦文化脈絡中也持續流行。例如圖10.3這則1990年代初期的IBM廣告，便採用了地球的影像，把它放置在小嬰兒伸手可及的範圍，意味著「新挑戰，新思考」。在諸如這樣的影像中，全球具有科學與知識的內涵意義，拜IBM這類公司所提供的嶄新通訊科技之賜，這些知識都是下一代可以取得的。

　　衛星是一個重要關鍵，改變了我們將地球視覺化的觀點，也改變了我們流通影像的方式，而我們正是透過這類影像來了解我們的生命。衛星科技的發展和這張地球照片一樣，都是始於戰後太空競賽的冷戰脈絡。1957年蘇聯發射第一枚衛星，稱為「史普尼克」（Sputnik），開啟了衛星成為最重要視覺化力量的時期，可用來監視和密探其他國家，可用來傳輸電視和新聞影像，並讓大多數的電信工具成為可能，特別是手機。到了二十一世紀初，總計有八千多顆衛星環繞著地球運行。麗莎・帕克斯（Lisa Parks）在著作《軌道的文化》（*Cultures in Orbit*）裡寫

道：「地球上布滿了衛星縱橫交錯的足印，而電視鏡頭的意義也越來越取決於這些衛星。」[6]

　　1960和1970年代，衛星傳輸的想法讓人們瘋狂。這類遠距傳輸的影像，可以在不同地方創造出即時同步的體驗。這時期的某些藝術家甚至利用衛星廣播讓位於不同地方的表演者共同演出。1970年代，衛星直播是廣播重大新聞事件的標準方式。互通互聯正是早期在電視市場中推銷衛星使用的一大主題。例如，1967年BBC製播的《單一世界》（One World），就是利用衛星科技將四個新生兒出生的「實況」播送到全世界。該節目探討世界人口過剩問題，強調所有人類應該團結一致，同時回顧了1950年代著名的「人類家庭」（Family of Man）攝影展，該展覽藉由世界各地不同文化的照片讓我們看到不同族群之間的相互連結。帕克斯指出，衛星有助於創造一種「全球存在」（global presence），這種方式的生活和存在「與西方的現代化論述無異。源自於西方民族國家的衛星奇觀，被視為現代的最尖端，是最流行最當令的文化表現形式……發展中國家倘若也處於美國、西歐或日本衛星電視、基地台和網絡的發射範圍，就能宣能他們也很『現代』。」[7]

　　只要擁有電視和網路，你就能接觸到一大堆衛星影像。這些影像是從在地球

圖10.2
《全球概覽停刊號》封面與封底

New challenges. New thinking.

IBM

圖10.3
IBM廣告，1992

軌道上運行的衛星角度，把影像定位在地球上。例如，氣象報告的慣例做法就是會秀出衛星氣象圖，而這張圖又把地區性和全國性的觀看者拉到外面，看著他們和其他人此時此刻所佔據的這個地方。我們可以透過衛星追蹤看到暴風雨朝我們而來，即便我們正在下方經歷這些暴風雨，我們卻還是能夠彷彿從上方似的觀察它們。於是，如同裘蒂・柏蘭（Jody Berland）所寫的，觀看者漸漸習慣從俯瞰的角度觀看氣象和天空，而不是抬頭仰望觀察。[8] 受到衛星影響所導致的視角改變，同時改變了我們和與我們自身及世界相關知識之間的主客關係。從外部朝下俯瞰這世界，會讓客觀知識的感覺得到增強，但空中衛星的角度也會讓我們產生強烈的主觀感受，感覺到我們正生活在此刻俯瞰下的那些情境之中。在諸如氣候和交通狀況這類日常體驗裡，客觀性與主觀性變得益發糾纏，比方說塞車時車內的收音機會告訴我們此刻的交通狀況，或是在超大豪雨時我們集體蜷縮在各自家中，然後從電視螢幕上透過雷達和即時影像播放從上方看著它。

衛星影像提供我們彷彿從雲端俯視廣袤地景的敬畏喜樂，也能滿足我們從遙遠距離之外將自己所在位置釘進地景中的欲望。這些影像提供我們有如全知上帝觀看地球般的驚奇感受，也讓我們可以把自身所處的微小地方安置到世界之中，也就是說，只要你居住在谷歌地球（Google Earth）可以讓你鍵入地址搜尋的地區，你就可以利用谷歌地球找出你居住的街區，指出你的房子，甚至認出車道上的哪一輛車是你的。這些影像是現代性與視覺性歷史的一部分，在這段時期，一種對於攝影的早期迷戀圍繞著觀看科技組織起來，這些科技能讓人看到肉眼看不到的太小、太遠或太過隱微的東西。衛星影像從外太空的角度把我們的世界呈現在我們眼前，而且在我們有生之年，只有極少數的人類可以真正從如此優越的角

度（也就是所謂「神的視角」）這樣觀看。柏蘭寫道，地球的衛星影像產生了下面這樣的敘述：「這是一個星球，一個生命，一個世界，一個夢想。這是從神的眼睛所看到的地球……這是無比燦爛、有如形上學般的科技大成就，科技證明了它和神祕的自然法則是如此契合融洽。」[9]

在日常生活對於衛星影像的消費中，有一項發展相當重要，那就是1990年代的商業衛星遙測部門。遙測牽涉到衛星、電視和電腦成像的整合，共同生產出由上俯瞰的地球影像。直到1990年代，這些影像絕大部分只有政府的情報和軍事部門可以看到，它們利用這些影像來監視敵國。隨著這項科技向私人產業開放，一堆販賣衛星成像節目的生意相繼興起，對象包括商業和家庭用戶，性質從工作到娛樂活動都包括在內。這類影像也可以為各式各樣的政治目的服務。例如，在呼籲人們重視全球暖化的宣傳活動中，衛星影像一直是極為有效的一項媒介，可以秀出北極冰山和冰原溶化的情形，以及沙漠擴張的程度。就這點而言，影像扮演經驗證據的角色，證明全球暖化這個事實，讓一些接受企業資助的科學家很難反駁。某些政府科學家也曾利用和城市照明相關的數據，描畫出都市化對於生物生產力的影響。例如，**圖10.4**是航太總署發布的全球城市照明圖，我們可以看出，人口和照明之間並不存在相關性，而是能源使用與照明之間存在相關性。這張圖證實，都會地區正是消耗能源最多的地區。這類影像不僅提供我們繪製地圖的視覺樂趣，它們還把發生在自然與人造環境上的改變以戲劇性的方式呈現出來，讓

圖10.4
航太總署的地球城市照明圖，2007年11月

它們變成重要的歷史和政治文件，說明工業化和現代化如何改變了（能源）消耗的狀況。在這個脈絡裡，挪用和再加工的觀念都很重要。由軍事衛星為了國防目的而生產的影像，可以被用來描繪環境破壞的情況，希望藉此保護地球不要受到科技進步和工業發展所導致的毀滅性影響。

打從2005年谷歌地球推出之後，可以生產出從衛星上觀看到的地球數位影像的地理空間科技，就變得極為流行。谷歌地球是一種虛擬地球程式，最初稱為「Earth Viewer」，結合了衛星照片、空照照片和3D GIS影像。拜谷歌地球之賜，從衛星看地球這樣的觀看實踐，變得普及起來，也讓這類觀看世界的方式變成數位時代很容易取得資訊的具體象徵，例如那些一度屬於航太總署和軍事管轄的影像（這裡引用的圖片是以航太總署早期的程式版本製作出來的）。然而，很顯然的，並不是所有資訊在這套系統裡都是以同樣的方式處理。事實上，谷歌地球也引發了一些顧慮，有些人認為，這套提供地景和人造環境資訊的程式，有可能危害國家安全，因此會把白宮之類的地方模糊化，避免恐怖分子利用這個網站進行攻擊。並非所有的國家、城鎮和結構都是以同等的清晰度再現。例如2008年時，洛杉磯的解析度就比美國許多城市來得高，原因很簡單，因為它是美國最受歡迎的旅遊景點。漢堡則是第一個以3D模式呈現的城市，甚至連建築物表面的紋理看起來都有如浮雕。選擇要在哪裡以何種方式把地球的某些部分再現於谷歌地球上，這件事就和全球化本身一樣，顯示出這世界並非每個地方都是平等的。

我們已經討論過衛星影像以哪些方式提供視覺歡樂。而它們顯然也是當代社會監控的一個重要面向，柏蘭把這點稱為我們的「衛星全景敞視」（satellite panopticon）。衛星是在冷戰期間首次發射，軍事用途是發展衛星的首要動機。冷戰時期，間諜衛星是用來收集視覺資訊的優勢模式，以空照圖模式呈現。例如，在1962年古巴飛彈危機期間，美國公布證據，指稱蘇聯正在古巴建造飛彈基地，同

圖10.5
加州杭亭頓海灘，
出現在NASA's
World Wind 1.2, US
Geological Survey

時秀出衛星空照圖指出哪裡設有飛彈發射台。衛星也有助於避免飛機誤闖他國領空的事件發生，這類事件曾經引爆過好幾次的國際尷尬、緊張甚至悲劇性的政治誤解和衝突。

全球定位系統（GPS）就是這類情勢催生出來的科技產物。這套系統最初是為美國國防部設計的。1983 年，韓航 007 商業噴射機的駕駛載了兩百六十九位平民乘客誤闖蘇聯領空，遭到蘇聯軍方攔截擊落。這起災難事件發生後，美國雷根總統頒布命令，為了共同利益，免費提供 GPS 供全世界使用。他認為，如果 007 班機的駕駛擁有更好的導航系統，就能避免這場毀滅性的導航錯誤。雷根的邏輯是，如果衛星影像能夠幫助我們追蹤敵人的活動，自然也能幫助我們追蹤日常路徑，讓我們在這個邊境雖然更容易通過但未必更沒限制或更沒防禦的世界裡，小心安全地移動。

在我們這個全方位深深沉浸在監控實踐的社會裡，大量增加的衛星影像必然會為監控提供視覺資料。諸如 GPS 之類的導航系統，應用在汽車、船隻和飛機上，也應用在手機與電腦裡，它還催生出各種休閒活動，像是 2000 年後盛行國際的地謎藏寶（geocaching）運動，這項運動在推出的第十年，登記註冊的會員超過五十四萬人，分布在七大洲的一百多個國家。地謎藏寶者會把放了飾物的防水小膠囊盒或寶物連同日誌藏在遙遠偏僻或奇怪的地方，然後將 GPS 座標加上一段對於藏寶地點的描述，貼到地謎藏寶網的線上日誌中。

GPS 的用途之所以能跨越軍事、科學、服務和休閒，是因為這套系統能提供極為全面又非常具體的地圖資料。GPS 這套模型就像笛卡兒網格一樣。它可以讓主體把他或她自身，或是他或她自身關注的焦點，擺在任何地圖裡的世界中心。GPS 系統不僅能幫助地理學家精準衡量火山的擴張和斷層線，協助生物學家追蹤動物的移動軌跡，還能讓救護車駕駛找到最佳路線以最快速度運送意外事故者。這套系統還能幫助尋常駕駛找路，而無須藉助傳統的紙面地圖。使用傳統地圖時，我們必須想像現在的位置和即將前往的位置以及兩者之間的路徑，然後在我們猜測走哪一條路最好時，用猶豫的指尖充當我們的嚮導，但 GPS 就不是這樣，GPS 的螢幕會告訴我們目前所在的準確位置，並依據我們的移動隨時為我們定位，並告訴我們接下來的每一步該怎麼走，直到抵達我們的預定目標（雖然我們

可能不認為它的指示是最佳路徑）。GPS把使用者擺在世界的正中心，並以動態影像描繪地圖，讓我們永遠停留在不斷改變的世界的中心，從此時此地一直維持到未來將抵達的彼時彼地。

文化帝國主義和不及之處

我們已經討論了影像與科技如何讓我們安置自身與全球之間的關係。接著，我們要把焦點轉移到理論部分，幫助我們理解文化全球流動的意義。帝國主義曾經是我們用來理解文化全球流動的主要範式之一。「文化帝國主義」指的是，某一地區的意識形態、政治或生活態度如何透過文化產物的輸出而出口到其他地區。包括阿曼德·馬特拉（Armand Mattelart）和許勒在內的二十世紀傳播學理論家都認為，電視是美國和蘇聯這類世界強權用影像與訊息入侵他國文化和意識形態空間的一種利器，它取代了全面性的軍事侵略。電視的影像和訊息，夾帶著與美國的產品、意識形態和政治價值息息相關的種種想法，滲透到該國人民的思想內部。從這個角度來看，電視的確能夠穿越國界對文化產生實質的侵略，而這一點是人類的肉體做不到的。以美國為例，電視可以透過節目在世界各地為美國產品開拓全球性市場，並且促銷美國的政治價值觀。

有一個極端的案例可以用來說明這點，那就是美國政府在冷戰時期所從事的一項收音機廣播實踐，將「美國之音」（Voice of America）廣播電台發送到共產古巴的收聽頻率之內。1985年，雷根政府成立了馬蒂廣播電台（Radio Marti）以及稍後的馬蒂電視台（TV Marti）。這些媒體的任務就是要將民主訊息傳送給古巴人民。自從1959年卡斯楚掌握政權之後，他就將古巴電視收歸為國營（相對於私營）產業，並且利用這個媒體建立了一套新的社會秩序。每天晚上，卡斯楚都會在電視裡發表好幾個小時的演說，宣布新政策，甚至公開審判被逮捕的美國間諜以及反抗新政權的破壞分子。[10] 有些人認為馬蒂電視和電台的廣播宣傳是反制卡斯楚媒體宣傳的必要之舉。有些人則認為這種媒體干預是文化帝國主義的作為，而不是為了讓處於卡斯楚媒體箝制下的人民多一種民主選擇。我們或許可以把這看成是觀看實踐層次上的一場國際戰爭。根據某些評論家的說法，馬蒂電視違反

了1982年的國際電訊公約（International Telecommunication Convention），至少違反了該公約的精神，這項公約規定，一個國家的領空就像領土一樣，屬於國土的一部分，因此是不容侵犯的疆界。馬蒂電視引發了幾個重要的權利問題，包括國家保護其媒體傳輸「空間」的權利，以及國家控制影像以看似非物質的狀態在電波中傳輸流通的權利。由馬蒂電視台所引發的諸多爭論清楚地告訴我們，在一個資訊以飛快速度變成最流動也最易傳輸之全球商品的世界裡，媒體全球化會受到怎樣的限制，以及，有多少未經管制的資訊言論是打著民主理想之名四處流竄。

其他的分析報告也指出，所謂單純無害的流行文化產物，在它們跨越國界四處流通之後，它們的意義也會變得複雜許多。1975年，傳播學者馬特拉和文化評論家埃里爾・道夫曼（Ariel Dorfman），便曾針對唐老鴨這個看似無害的卡通人物，在美國於拉丁美洲宣傳美式帝國主義時所扮演的角色，做了一番嚴苛的剖析，書名就叫做《如何解讀唐老鴨》（*How to Read Donald Duck*）。他們認為，唐老鴨和其他「天真無邪」的迪士尼卡通人物，以及那些看似針對兒童觀眾設計的卡通故事，事實上也把成人觀眾當成鎖定目標；這些卡通故事為拉丁美洲的成人觀眾樹立了一種關係模式，那就是必須尊敬並服膺於美國大家長的權威。[11] 唐老鴨和米老鼠公然向南美人「販售」下述信仰：美國的價值觀和文化實踐理應受到效法，而它的經濟展現也理當受到歡迎。馬特拉和道夫曼指出，1940年代，正當美國企業開始在南美洲為產品尋找新市場，並剝削當地的天然資源和廉價勞工之際，迪士尼便和美國政府聯手在當地推行「好鄰居」政策。對馬特拉和道夫曼來說，唐老鴨可說是這段時期美國帝國主義父權心態和利己善舉的一個狡詐圖符。

到了二十世紀末，媒體整合和後冷戰時期的貿易自由化，讓美國主要的新型頻道網就此確立，並開始向美國以外的地方提供服務。在這些媒體網企圖朝國際市場進軍的同時，CNN這類新媒體的競爭也讓它們備感憂慮，這類媒體精於捕捉地區性或以語言為主的利基市場（CNN西語台，或CNN亞洲台），卻同時保留了全球統一的品牌。在1990年代這十年間，NBC電視網曾經從北加州辦公室向拉丁美洲提供二十四小時全天候的新聞服務，但如今，這個市場已經被CNN西語台取得優勢。1999年，NBC歐洲台不再向大多數歐洲地區進行廣播，同時在德國推出一個電腦頻道，鎖定年輕族群，現在還多了一個衛星和纜線傳輸的數位頻道。

在電視新聞這個領域裡，CNN扮成一個重要的世界級玩家，2008年時，打著該品牌的新聞網總計向二百一十二個國家的十五億觀眾提供服務。

要在確立全球性利基市場的同時依然保留電視網的品牌身分，要跨越類型就更困難。有個有趣的例子，算是某種逆向型全球流動，那就是ABC電視網深受歡迎的情境喜劇《醜女貝蒂》（*Ugly Betty*），該劇於2006年推出，改編自大受歡迎的哥倫比亞電視連續劇《我是醜女貝蒂》（*Yo soy Betty, la fea*）。1978到1991年間，《朱門恩怨》是全球電視的縮影，這部CBS電視台黃金時段的肥皂劇，是以一個德州家族為中心，在該影集結束之前，曾經在一百三十多個國家中播出，不過到了2006年，ABC卻是以《醜女貝蒂》這部翻拍自拉丁美洲電視劇的節目創下成功佳績。雖然我們不能據此斷言，文化帝國主義的浪潮已經轉向，但卻可以合理表示，這意味著全球傳輸、電視和文化的動力學，遠比馬特拉、道夫曼和許勒等前輩理論家所提出的單向式文化帝國主義模型要複雜許多。

這就是二十一世紀初全球化的弔詭所在，新自由化和開放媒體流的政策，並未替民眾創造出更民主的資訊流動。相反的，諸如CNN這樣的「全球」新聞，在某些脈絡下，已經變成控制和塑造世界輿論的戰場。當民族衝突可以透過國際新聞轉播在全世界的眼前上演，新聞報導就變成取得國外支持的關鍵所在。「事實」的生產或許更加流暢，但卻更難而非更容易一一查對，因為在當前的媒體環境裡，資訊的流動既快又密，但卻是受到國家的高度監控、限制和介入，國家雖然向外國記者打開大門，並提供公民更多新聞，卻依然對媒體所傳遞的訊息執行嚴格掌控。2008年3月CNN亞洲台的案例，就是證明這項弔詭的好例子。當中國西藏自治區的西藏抗議人士遭到中國警察殺害的消息傳出後，記者們努力想要證實真假並取得更多遭到封鎖的消息。西藏支持者把附有錄影帶的電子郵件寄到CNN總部，但出現死屍的那段畫面，卻遭到由中國當局指示生產的報導提出反擊，後者對CNN報導的事實提出爭辯，並提供他們自己對於這起事件的敘述，讓故事朝不同的觀點傾斜，例如國家電視台有關西藏暴徒洗劫和燒死漢人的影像。由特派員修·雷明頓（Hugh Riminton）撰寫的一則CNN線上新聞報導指出，這種情形就是所謂的「競敵影像」，企圖利用這些影像來塑造全球新聞。CNN亞洲台有關抗議的報導遭到封鎖，而原本在中國已經備受限制的新聞廣播（即便

是CNN新聞）又變得更加嚴苛。2008年3月，CNN還報導了希臘奧運聖火的點燃儀式，有史以來第一次遭到打斷，肇事者是法國抗議分子，他們也是無國界記者（Reporters Without Borders）的成員，希望藉由此舉讓世人注意到中國對西藏人權的打壓。這些記者因為媒體報導他們的行動而吸引了舉世關注，他們呼籲大家一起抵制2008年的北京奧運。打斷聖火儀式的行徑震驚了世界大眾，因為他們冒犯的，是一個廣受崇敬、象徵全球連結的儀式，那支點燃的聖火原本應該一氣呵成地從希臘手中傳遞給中國。這場儀式的中斷意味著，由聖火所代表的公平競爭和運動家風範的國際精神，因為中國的行徑而面臨危機。這場國際轉播典禮就這樣變成抗議的最佳場所，在這裡進行一場具有高度視覺象徵性的抗議活動，保證能讓全世界數百億民眾目睹。

因此，我們可以說，國家和全球都處於一種連續、流動的緊張狀態，國家會為了自身利益利用全球媒體來塑造國際輿論，而全球性的力量則會想盡法辦企圖在民族國家接連不斷的法律和儀式中找到施力點。雖然日益全球化的媒體場域可能會侵蝕掉全國性節目的向心力，但諸如電視之類的媒體，至今依然扮演著強化國家意識形態的功能，會讓民眾感受到，自己所屬的觀眾群絕對是國族性的。例如，無論國族這個觀念對美國或中國或法國公民各代表什麼意義，這些觀念往往都是跨國界節目不可或缺的一部分。

當我們注視當代全球影像流動的領域，以及影像生產、限制和挪用的消長時，我們可以看出，美國依然是全世界娛樂節目的核心來源。《全球好萊塢2》（*Global Hollywood 2*）的作者們指出，由好萊塢電影工業所掌握的世界市場一直持續成長，從1990年到2005年整整增加了一倍，歐洲電影工業則是縮減到1945年時的九分之一。[12] 他們表示，美國娛樂工業登上全球寶座一事，已經導致世界其他地區國片萎縮的效應。好萊塢電影在美國以外的市場取得極大的營收，多到好萊塢製片經常把「在歐洲賺回來」掛在嘴上，意思是，外國的票房收入將可彌補損失。國外的票房超過在美國賺到的。例如，《魔戒二部曲：雙城奇謀》（*The Lord of the Rings: The Two Towers*, 2002）在全世界開出九億兩千一百萬票房，美國國內只佔其中的三億四千一百萬。我們將在本章稍後指出，全世界的電視和電影工業有很大一部分不是以好萊塢或美國為基礎。然而，來自美國的娛樂媒體依然繼續

在海外佔有強大的市佔率。相關產品在內容和生產方式上越來越全球，片廠之間也日益倚賴向外採購的部門。許多「好萊塢」出品的影片如今都是多國合作的產物，歐洲也一樣。事實上，許多好萊塢片廠如今都是掌握在外國的多國企業手中（哥倫比亞片廠屬於索尼所有，環球則有一部分是屬於法國維旺迪〔Vivendi〕公司）。某些國家，例如加拿大和法國，企圖用鼓勵國片來抵銷美國娛樂媒體的優勢。此外，數量驚人的猖獗盜版也削弱了好萊塢在世界上所享有的支配地位，至少在收入方面是如此。大多數的好萊塢主流電影在公開發行DVD之前的幾個禮拜，就可以在上海和紐約街頭以及網路上找到非法版本。也就是說，儘管好萊塢稱霸世界的情形似乎代表了某種文化帝國主義和美國霸權，但具體的市場情況卻透露出，真實的模樣遠比表面看來更多樣也更複雜。

「出走製作」（runaway production）指的是將製作電影和電視節目的勞力外包到世界各地，這種模式已經對洛杉磯這類傳統的製片大本營造成強烈的經濟衝擊。然而，電影專業人員的跨國界移動，一直是好萊塢的重要面向。某些最知名的美國經典好萊塢片廠導演，像是佛利茲・朗、希區考克和威廉・惠勒（William Wyler）都是移民（其中許多是在二次大戰期間逃離德國的難民）。將製作和勞力外包到世界各地，對於變遷中的經濟以及在片廠系統中製作的文化產品，造成了許多後果。例如，電視和電影對於地方的描繪已經變得越來越不具地方性，有某些地方（例如多倫多）經常被拿來假冒成美國或其他地區的其他城鎮。

全球品牌

戰後時期，隨著美國一些重要品牌的全球市場不斷拓展，其他地方正被美國資本主義「殖民」的想法也大為流行。例如可口可樂和麥當勞這類重要的全球企業，打著它們的招牌紅色logo和金色雙拱，在二十世紀末迅速打入海外市場，變成美國資本主義稱霸全球的象徵。代表這些品牌的影像（logo圖案和廣告），攜帶著容易解讀、眾所知曉的意義，橫掃不同的文化、階級和地理空間。如同美國文化人類學家羅伯・福斯特（Robert Foster）解釋的，身為全球品牌的可口可樂，一直是採取因地而異的行銷手法。該公司運用在地策略，根據不同脈絡的情況，將對該

品牌的認同打造成新興民族認同（例如巴布亞紐幾內亞）的一個面向。[13] 它們不僅利用許多手法來行銷單一品牌，也把許多品牌收攏在單一公司的旗幟之下包裹行銷。我們在第七章討論過這家公司的行銷策略，包括：在全球超過兩百個國家裡成立上百個品牌而非單一品牌，藉此強化可口可樂是一家在地公司的想法，它們雇用在地員工，支付在地稅款，並設計適合當地特殊需求的在地消費品。

近幾年來，諸如耐吉和星巴克這類全球品牌，在商品logo的流通上取得了優勢主導地位。一方面，這類全球品牌可以被視為同質性的力量，在面貌殊異的文化裡販賣相同的品味和風格。但另一方面，消費習慣甚至具體的產品卻仍是因地而異。當行銷全球的美國品牌被當成美國資本主義的象徵時，這樣的地位所導致的結果之一是：這些品牌和他們的公司所有人一直是民眾抗議的標靶。例如，1999年法國農民行動主義者荷西・波維（José Bové）組織民眾，抗議美國對侯克福羊奶乳酪（Roquefor cheese）所採取的貿易限制，抗議者決定洗劫當地的一家麥當勞，因為在他們看來，麥當勞就是美國的具體象徵，儘管這家速食連鎖店和貿易限制根本無關。星巴克在2007年，已經於全世界開設了五千多家分店，成為二十一世紀最初十年全球品牌稱霸的象徵，也因此被黎巴嫩、以色列和紐西蘭等地的諸多抗議者選定為抗議目標。星巴克的做法一直激起在地性的抗議行為，包括由消費者發起的抵制產品行動，因為該公司在2008年經濟衰退之前，一直搶佔那些付不起飛漲房租的在地咖啡館所留下的空缺，對星巴克這樣的大型熱銷連鎖店而言，房租並不構成問題。

抵抗全球品牌的做法還包括創造反品牌，像是惡搞原始品牌的logo，並把自己打造成政治意識沒問題的可行替代品。例如，2002年在法國上市的麥加可樂（Mecca-Cola），便借用了可口可樂傳統的紅色logo，加上會讓人聯想起阿拉伯文的字體，把自己塑造成反美的可樂品牌。麥加可樂瓶的標籤邀請消費者「喝下許諾」。說來諷刺，在全球行銷市場上，竟然有許多全球品牌不是把自己當成全球產品，而是當成在地式的感性

圖10.6
麥加可樂，喝下許諾

圖10.7
星巴克：地理是一
種味道，2005

選擇。星巴克一度暗示該公司的組織哲學反映了某種「部落知識」（tribal knowledge）。[14] 該公司曾經打出「地理是一種味道」（geography is a flavor）的口號，來推銷全世界都可透過咖啡進行消費，並藉此以全球規模行銷在地「味道」，將遙遠他鄉放入中產階級拿鐵飲用者的雙手之中。

「美體小舖」（Body Shop）是一家成功的多國連鎖零售商店，專門販賣身體保養品和美容產品（2006年被萊雅〔L'Oréal〕收購），它說自己是一家「多在地」（muti-local）公司，並以地球村的語言自我推銷。我們曾在第六章討論過「地球村」的概念，這個概念是1960年代因為麥克魯漢的著作而在全球媒體擴張的脈絡中興起。它指的是，媒體讓我們的觸角跨越政治和地理疆界向外延伸，使世界結為一體——把世界縮小了，就像它原本那樣。「美體小舖」擅長把在發展中世界某特定地方製造的產品，賣給世界各地的消費者。它強調藉由消費「他者」製造的產品，來培養和體察他者的文化。這家公司不直接刊登廣告，而是製作宣導手冊和具有教育意味的素材，讓消費者知道，該公司如何支持為「美體小舖」生產產品的第三世界婦女和低階勞工。在這個案例中，討論環境和動物權的教育別冊、支援「社區交易」的政策，甚至由該公司所頒發的國際人權獎項，在在取代了產品廣告，成為推銷該公司的工具。就像凱倫・卡布蘭（Caren Kaplan）所解釋的，「美體小舖」非常弔詭地藉由它關心在地政治和關懷在地環境的形象，而成為一家成功的多國企業。[15]

全球品牌也可能導致特殊文化和民族認同在品牌而非帝國的符號下浮現。在某些脈絡裡，例如1980年代之前的中國大陸，可口可樂的符號帶有文化帝國主義的意義，象徵美國資本主義在全世界的擴張。但是到了二十一世紀的中國，諸如麥當勞之類的文化輸入，卻不再是帝國主義的象徵，而變成現代性和中國資本主義以及貿易自由化的利益象徵。在中國的大城市裡，麥當勞並非如西瑟洛在他

的《速食共和國》裡提出的著名抨擊，指的是一種不健康的廉價食物，反倒成了想要和新興資本主義產生連結的當地年輕人喜愛的聚會場所。[16] 同樣的，星巴克也在東京之類的城市廣受歡迎，那裡提供年輕人一個可以相約打發時間的公共場所。星巴克創造出代表全球年輕文化的現代感都會空間，把顧客和其他在巴黎紐約等城市看起來風格類似的星巴克裡喝著拿鐵或特色茶葉的同輩年輕人，連結起來。它的吸引力在於，讓顧客看起來像是全球青年文化的精明參與者，懂得欣賞來自世界各地的最棒咖啡與紅茶。這些案例都是對於有殘缺的文化和政治現狀的挪用和抵抗，它們顯示出，在當代全球文化的脈絡中，隨著文化商品在國界之間的來來回回，文化帝國主義再也不是了解文化如何移動的可用模式。星巴克在美國代表的意含，或許是將咖啡的「好品味」推銷給大眾，但是在東京，它代表則是一種嶄新的自由，可以在一個以茶而非咖啡做為普及飲料的社會裡，參與資本主義的消費符徵和西方品味。

全球化概念

雖然人口、產品、想法和文化的跨國界移動早已進行了數百年，但在大多數人的理解中，全球化概念是用來描述戰後急遽攀升的一些現象。這些現象包括移民的比例日漸升高、多國企業的崛起、資本與財務網絡的全球化、全球通訊和傳播系統的發展、民族國家主權的瓦解、因商業和傳播而日益「縮小」的世界，以及無地理疆界的新型在地社群的形成（例如網路社群）。經常與全球化相連的詞彙包括：**離散流移**（diaspora，遠離故鄉的族裔社群，例如居住在多倫多的中國人）；**混雜**（hybridity，民族和文化的混合）；**去疆土化**（deterritorialization，人們離開故鄉疆土，通常是指被迫離開，德勒茲和瓜達里則用這一詞彙來暗示新方向的開放意義）；**世界主義**（cosmopolitanism，主觀上將自己安置在國家疆界之外，認同全球以及在世界各地移動）；**外包**（outsourcing，勞力外包）；和**跨國主義**（transnationalism）。人們越來越常在世界各地移動，以旅行者、遊客、外籍工人、難民、流亡人士、合法或非法移民，以及全球公民等各種身分。隨著服務人員與顧客之間的距離越拉越遠，例如外包的電話客服中心，地方與認同之間的關

係也飽經改變。即便我們認為自己歸屬於某一國家、地區和文化，我們也知道自己是生存在全球的脈絡之下。全球與在地這兩個認同面向，並非矛盾對立。它們乃相互依賴。

　　關於全球化的定義五花八門，每一個都有它特定的政治意含。美國共和黨暨國會議長金瑞契（Nwet Gingrich）曾經用電話的興起來比喻媒體全球化。每個美國人都必須體認到，不管喜不喜歡，如今我們都是世界資訊系統的一分子。就是因為這樣，他說，當伊朗取得某項武器時我們必須小心。對金瑞契而言，全球化的地球村效應可以拉近我們和鄰人的距離，而且會近到讓人不舒服。《紐約時報》專欄作家湯瑪斯・佛里曼（Thomas L. Friedman）對於某些人所謂的「別無選擇的」（TINA: there is no alternative）全球化前景做了一番概述。他在《了解全球化》（_The Lexus and the Olive Tree_）一書中提出他的「金色拱門理論」（Golden Arches theory）：兩個都擁有麥當勞的國家，不會對彼此動武。[17] 佛里曼的論點是，國家的收益（在麥當勞這個案例中似乎不太成立）會促進相互合作。國際人權聯盟（International League for Human Rights）前執行長查爾斯・諾契（Charles Norchi）強調，全球化不只是和全球通訊與市場有關，它還包括全球性的權利論述。[18] 對諾契而言，全球化指的是加速人們相互依賴的力量已經發展到足以產生真正的世界社群的程度。他認為這段過程始於二次大戰結束之際，當時起草了世界人權宣言，一直到冷戰之後，意識形態的疆界崩解，科技和資本可以更自由地跨越某些邊界。然而，對於全球化抱持批判態度的人士，例如祕魯總統阿勒詹德羅・庹睿多（Alejandro Toledo）就曾提出警告，如果全球化無法提出具體方法減少二十一世紀大多數人口日益赤貧的問題，那麼全球化根本毫無意義。坦尚尼亞總統班哲明・威廉・姆卡帕（Benjamin William Mkapa）在 2003 年的世界經濟論壇中表示，所有經濟體中的窮人正在全球化過程中付出最慘痛的代價，這點可以從二十一世紀最初十年貧富差距日益懸殊得到證明。許多發展中國家在這十年之間失去而非得到它們的經濟基礎。阿帕杜萊也曾指出，全球化最顯著的特色就是全球金融失控，例如非洲的人均收入下降和工業國家的收入變化有關。2008 年美國房貸和投資市場崩潰期間，最重要的議題之一，就是這些事件對於外國市場造成的毀滅性衝擊。阿帕杜萊有句名言：這是「一個流動的世界，但這些流動並

非處於同一時代」。在他看來，這些情況透露出「想像力在社會中所扮演的新角色」，我們不該從企業的觀點描繪全球化，而該從下層，從「全球日常」（the global everyday）問題的角度來描繪。[19]

阿帕杜萊提出一套模型，幫助我們理解全球化跨越社會和文化領域的動態性。[20] 他利用「圖景」（scape，源自地景一詞的地理隱喻）這個字尾做為框架，思考特定種類的全球流動。「人種圖景」（ethnoscapes）是指族裔類似的群體以難民、遊客、流亡人士和外籍工人的身分跨越國境。「媒體圖景」（mediascapes）捕捉到媒體文本與文化產品在全世界的移動。「科技圖景」（technoscapes）框住流通資訊與服務的複雜科技產業。「金融圖景」（financescapes）描述全球資金流動。「意識形態圖景」（ideoscapes）再現通行的意識形態。根據「圖景」來分析全球流動，可以讓我們針對在這些文化和經濟移動以及產品、人群和資本交流中的不同權力關係，提出批判。它也提供一種新的模型，取代傳統的單向文化流動模式，讓我們看到影像和文本的全球流動是以多麼複雜的方向和範圍進行著，遠超過廣播或帝國統治這類單向模式所意味的程度。

以理論方式介入這些議題的一個重要代表，是後殖民理論（postcolonial theory）。這派理論的思考焦點是先前被殖民國家的文化和社會脈絡，例如印度、大多數非洲國家和中東國家，這些國家在二十世紀中葉多半都已脫離殖民地身分，但在分析這些實體時，不能只偏重它們前殖民時期的思考方式，還必須把因為融入和挪用殖民主的語言、論述和技術而對該國的文化表現形式所造成的種種改變考慮進去。後殖民理論也研究離散主體的文化和政治表現，也就是那些目前身為移民或流亡在外的殖民主義前主體。因此，對印度文化的後殖民分析而言，目前居住在英國（印度的前殖民主）的印度人和目前繼續住在印度的印度人都很重要。後殖民情境導致了混雜文化產生，而大規模的離散社群則是經常透過媒體網絡和電視及網路社群和祖國保持聯繫。宣稱最原初的文化表現絲毫未受到前殖民力量的影響，其實是漠視了混合、挪用和文化交流的現實，這些過程已經讓前殖民地和前殖民主的文化都改變了。我們在第三章討論過的薩伊德的《東方主義》一書，是後殖民理論的奠基文本。後殖民社會及其文化產物和消費的複雜性清楚證明，要用文化帝國主義以及該主義所主張的文化產物是從權力核心國家單

向流出的概念來理解今日的全球文化流動，有多不適合。文化帝國主義並無法控制影像或媒體文本的複雜流動。媒體生產者根本無法決定消費者以何種特定做法轉借和挪用重要的文化產品與影像。如同我們先前所討論的，觀看者在接受媒體文本時，未必會照單全收，遵從生產者原先設定的模式，觀看者並不會從表面價值來解讀它們。反之，觀看者會根據他們體驗該影像的脈絡為影像賦予意義，而被帶入觀看環境的經驗和知識，也會影響意義的塑造。觀看者可能會挪用他們看到的東西來創造新意義，而且這些意義可能會和原始脈絡企圖傳達的意識形態不同，甚至相反。儘管在大多數文本中，生產者意圖創造和傳送給不同市場的訊息至為明顯，但文化差異還是會導致天南地北的反應，生產者並無法準確或輕易預測或控制這些反應。

視覺媒體並非全球化最核心或最重要的面向。但是就本書的宗旨而言，我們最感興趣的，依然是視覺文化如何對全球化的過程和觀念發揮貢獻，以及影像如何以電影、電視、動漫、照片、新聞媒體、數位影像和網路媒體等形式流通全球，還有它們本身如何就是一種全球文本。因此，影像的全球流動對於我們了解今日的視覺文化至為重要，而影像生產的全球面向，還有日益傾向世界主義和全球化的文化敘述和文本，也是不可忽視的核心所在。

視覺性和全球媒體流動

有幾個不同的架構可以讓我們描畫出流行文化生產和流通全球的複雜路徑。我們先前提過，即便看似屬於「國族」的文化產物，例如好萊塢電影，也都是在全球的網絡中製造和流通。普及度驚人的離散族群流行文化，從香港電影到「世界電視台」連續劇到寶萊塢電影，都是為全球閱聽眾生產，並透過全球通路散布。隨著這些節目在不同的市場播放，流行文化的類型也跟著跨越國界。例如，源自荷蘭和英國的實境電視節目，例如《倖存者》（*Survivor*）和《偶像》等，已經在全世界販售經銷權，並在其他國家的脈絡中根據當地特殊情況國族化。最後，拜這些節目橫越多國之賜，許多流行文化產品的敘述內容，都反映出一種就算稱不上世界主義至少也是全球性的世界觀。

香港電影就是個典型案例，可說明文化形式如何在多國與跨國的脈絡中創造，以及這些影片和它們的製作人員與才華如何旅行全世界。1980和1990年代的香港武打片，是由許許多多來自日本、台灣、中國大陸、菲律賓和澳洲的電影工作者製作，並對全世界的動作類型片發揮極深遠的影響。許多香港功夫片在全球各地都開出驚人票房，這類功夫片最早是在戲院上映，接著發行直接影碟和後來的DVD。[21] 到了1990年代末，香港電影工業對好萊塢的影響日益明顯，香港明星和導演在1997年前進好萊塢，而好萊塢一些主流電影，像是《駭客任務》等，則是由受到香港電影影響的年輕一代製作，在美國生產。

從香港電影的例子我們可以清楚看出，好萊塢再也無法像二十世紀中葉那樣，壟斷全球的流行電影文化。沒錯，世界各地有不少優勢電影工業沿用了好萊塢的名號，像是印度電影工業裡的寶萊塢，以及數位時代奈及利亞電影工業中的奈萊塢（Nollywood），但是這些工業裡的電影文化卻不是好萊塢風格和生產模式的衍生物。在這種採取跨國性的類型和人才交換模式的全球挪用風氣下，不管在類型或價值的層面，貿易都不是平等的。

「寶萊塢」一詞並非特指一個地方，也不是印度電影的泛稱，而是屬於該國七大地區電影裡的一區：以孟買為基地，以印度語和越來越常見的英語製作，鎖定的觀眾是廣大的印度離散民眾和非印度人。長久以來，看電影在印度一直是非常流行的娛樂活動。1920年代，印度播放的電影超過四分之三是由美國製作的，但是到了1980年代，印度觀眾除了欣賞好萊塢、香港和其他地區的電影之外，也消費自家製作的地區電影。然而，電影文化是朝多方向流動，而且不是同時代的流動（不是發生在同一時間以相同方式或具有同樣或同等收益）。雖然寶萊塢電影受歡迎的範圍是地區性的，但它的出口力還是十分強大，每年製作的電影超過八百部，消費者不只局限於印度，還包括中東、阿富汗、俄國（蘇聯統治時期因為美國電影禁播，使得寶萊塢電影十分流行），以及散居歐洲、澳洲和美洲的南亞離散社區。寶萊塢電影的類型性非常強，相似的情節一再重複，彼此借用，包括數量龐大的歌舞場景、劇力萬鈞的愛情故事、父子衝突的主題、救贖和道德主張、復仇，以及圓滿大結局。

直到1990年代，寶萊塢電影儘管預算驚人、場面豪華，但是和好萊塢電影相

較之下，總是被視為廉價產物。但這局面如今已經逆轉，有部分是因為國家和私人贊助經費的結構發生改變（以前不准銀行投資電影，現在解禁了），加上從其他電影產業引進新的技術和人才，連帶在製作層面上增強了該產業的全球化。香港電影在1997年從英國殖民地回歸成中國特區之後，飽受人才外流之苦。寶萊塢和好萊塢則是因此可以在這波轉變期中收買到香港電影界的許多頂尖人物。電影工業的全球化導致各國電影之間的進一步跨挪用，類型、風格和人才不僅從好萊塢流向印度，也從寶萊塢流向西方。這裡的重點並非寶萊塢努力想趕上好萊塢的品質，也不是寶萊塢有屬於它自身文化的獨特類型和風格，雖然這兩點都有部分是真實的。我們想要強調的重點是，寶萊塢的種種轉變都是全球化和貿易自由化這兩個大環境下的指標，先前被視為代表民族國家或類民族國家地區的電影，也可以將全球化和離散流亡的特質展現得最為淋漓盡致，各式各樣的民族和文化影像，以及跨國越洲的人口移動和遷徙，都可在其中看到。儘管我們依然將寶萊塢電影界定為「國族的」或「區域的」，但它們在全球都可看到。一如媒體學者尼丁·哥維爾（Nitin Govil）指出，以往認為寶萊塢是印度的再現，這想法根本是一種虛構，就像「國族」這個想法一樣。[22] 這類認同是會變動的，而且變動的方式必然會導致新形態的隨機挪用和元素混合，而且是數十年前無法想像的。例如，由香港程小東擔任武術指導的動作片《奇摩俠》（*Krrish*, 2006），就讓香港功夫類型片與二十一世紀某些寶萊塢電影的典型特質碰撞出動人火花。

奈及利亞電影工業，或所謂的奈萊塢，和好萊塢或寶萊塢相較，則是另一番不同景象。在數位化的二十一世紀，奈萊塢（迷你型賽璐珞媒體影片工業）不知從哪裡冒出，突然竄升成數十億美元的產業，每年生產一千多部電影，直接投入DVD市場，就產量而言，僅次於好萊塢和寶萊塢。奈萊塢的巨大產出完全歸功於小型的手持攝影機，特別是高畫質攝影機，直接以電腦進行數位剪接，壓製成DVD。奈萊塢的劇情片已經把美國片擠出DVD銷售市場的頂層，而且這種現象不僅發生在奈及利亞，還擴展到非洲其他國家。導演詹米·梅澤爾（Jamie Meltzer）2007年拍攝的紀錄片《歡迎來到奈萊塢》（*Welcome to Nollywood*），對奈萊塢工業做了引人入勝的介紹，這是一個重要的企業新模式以及廣受歡迎的視覺文化產物。雖然寶萊塢劇情片大獲成功，但每部片子都得花上數百萬經費和漫長的製作

時間，然後得在錄影帶上市數年之後才看到營收。奈萊塢的片子則是相對低預算，而且透過直接發行DVD這個管道，很快就能享受到市場成功的果實。和其他電影工業比起來，奈萊塢製作和消費的循環週期簡直快到嚇人。

我們可以觀察這些不同產業的力量，以及它們如何培養全球閱聽眾，讓它們做為全世界流行文化多樣性的見證。然而，如同寶萊塢這個案例所顯示的，全球文化也可以採用類型慣例和不斷重複的公式。在電視節目這塊，「加盟文化」（franchise culture）變成一種稱霸全球的影響力，是相當晚近的一種新現象。媒體學者麥克‧基恩（Michael Keane）和亞伯特‧墨蘭（Albert Moran）寫道，版式節目（format program）已經變成驅動成功跨國電視的新引擎。[23] 諸如《百萬富翁》（*Who Wants to be a Millionaire*）、《偶像》和《倖存者》、《老大哥》（*Big Brother*）和《智者生存》（*The Weakest Link*）這類節目版式，很多都是源自荷蘭和英國，然後以加盟特許方式外銷全世界，並在美國、日本、澳洲、菲律賓、泰國、香港和新加坡等地出現在地化的版本。加盟生產者支付權利金，然後根據需要修改版式。這可讓節目製作決策變得相對容易且便宜，特別是因為這類版式大多是實境電視或選秀節目，簡單容易的版式一直是在海外市場贏得成功的保證。於是，這類版式旅行全世界，並根據在地市場修改，一方面保留住類型符碼，一方面也迎合在地品味。例如，在非洲播出的《老大哥》共有來自十二個不同國家的參賽者，在觀眾當中引發討論，關於實境電視節目是否能夠為這個四分五裂、艱困貧窮、充滿紛爭的大陸帶來某種一體感。

雖然一再重複的版式意味著某種節目共性，但也意味著這些節目、風格、版式和創意專家正遊走於全世界，打入不同的流行文化市場，改變當地生產的電影和電視節目。媒體平台和電影製作的全球化，已經讓我們先前總與好萊塢經典製作聯想在一起的風格和系列內容重新洗牌。例如，1962年推出的詹姆斯‧龐德的007系列。詹姆斯‧龐德這位知名的國際偶像人物，最早出現在1952年的一本小說裡，作者是英國人伊恩‧佛萊明（Ian Fleming）。之後他接連出現在十幾本小說當中，以及二十世紀史上最長壽和第二賣座的電影系列（僅次於《星際大戰》）。該系列是由《第七號情報員》（*Dr. No*, 1962，Terence Young 執導）揭開序幕，改編自1958年佛萊明的同名小說，到了2008年，該系列總共上演了二十一部劇情

片，另有二十二部在製中。包括電玩遊戲、漫畫和其他產品在內的龐德經銷權，呈現五花八門的模式，很適合用來研究冷戰時期和之後的媒體全球化。英國文化研究學者東尼・班奈特（Tony Bennett）和珍・渥拉寇特（Jane Wollacott）指出，龐德是一個有很多分身的角色。[24] 不僅在小說創作過程中是出自一連串作者之手，連飾演他的電影明星也有一大掛（到 2009 年為止共有六位）。該系列電影在許多國家拍攝，情節中的跨國場景幾乎就和該片的銷售市場一樣多。打從第一集開始，這部電影就是瞄準國際市場，至今依然從製作到上映都保持穩定的跨國性格，外景通常包括三到四個國家。電影情節牽涉到國際商業衝突、國際犯罪集團和國家安全，直到1990年代，這系列的主題結構依然圍繞著冷戰時期「自由世界」（大多由英國代表）和蘇聯之間的兩極對抗，全都顯露出對於大英帝國的懷舊鄉愁。例如，在《第七號情報員》裡，龐德是和一個虛構的恐怖組織SPECTRE（反智慧、恐怖主義、復仇和勒索特種執行委員會）作戰。SPECTRE 的目標是挑撥世界兩大強權，在它們之間引發衝突，讓它們自相殘殺，藉此取得世界主導權。預計在2009年上映的第二十二部劇情片《007量子危機》（*Quantum of Solace*），則是預告會有一名烏克蘭「龐德女郎」和陰險惡棍，意味著將會延續冷戰式跨國陰謀的主題。007系列可說是類型傳統的標準範本，艾可還曾以該系列電影為主題，針對其中的情節慣例和二元對立（龐德／惡徒，龐德／女人，義務／犧牲，偶然／計畫，等等）做了著名的結構主義分析。[25]

從全球化的角度來詮釋007系列時，我們打算追蹤那些曾經在007系列裡飾演過「龐德女郎」的女性演員。除了少數例外，龐德女郎多半是白種歐洲人。例外包括三名黑人女郎（由葛洛莉亞・亨德莉〔Gloria Hendry〕、葛麗絲・瓊斯〔Grace Jones〕、荷莉・貝瑞〔Halle Berry〕飾演）和兩名亞洲女郎，分別是日本演員浜美枝在《雷霆谷》（*You Only Live Twice,* 1967）中飾演的鈴木凱西，以及由知名武打女星楊紫瓊飾演的林慧。楊紫瓊的演藝生涯正好可以說明全球化對個別的媒體明星會造成怎樣的影響。在1997年楊紫瓊於《明日帝國》（*Tomorrow Never Dies*）中與皮爾斯・布洛斯南（Pierce Brosnan）演出對手戲之前，她已經在電影圈打滾十年，演過十八部電影，就收入和名氣而言，都是中國頂尖的女明星。出生於馬來西亞的楊紫瓊，在倫敦皇家舞蹈學院學習戲劇和舞蹈。1983年學成歸國

後，選上馬來西亞小姐（同一年還當選墨爾本的莫巴小姐〔Miss Mooba〕），隨即接到邀約，請她在香港與武打男星成龍一起商演。她很快就在巔峰時期的香港電影界竄紅。處女作是《貓頭鷹與小飛象》（1984），在她贏

圖I0.8
楊紫瓊《臥虎藏龍》，2003

得1983年的東京踢踏小姐一年後上映。第二部劇情片《皇家師姐》，奠下她在香港電影界的紅星地位。1996年，因為《警察故事三：超級警察》在美國上映，讓楊紫瓊更上一層樓，該片是她在1992年和成龍主演，由唐季禮導演。好萊塢在預告片和廣告中大肆吹捧成龍，幾乎沒提到楊紫瓊。楊紫瓊在片中表演了她的驚人絕技，包括同時摔倒兩名大漢的剪刀踢，以及騎摩托車衝上一輛行駛中的火車。1997年，香港因為回歸中國大陸而經歷一次電影大蕭條。好萊塢趁機搶購人才，包括成龍和導演吳宇森及李安。香港動作片《東方三俠》是楊紫瓊的第九部片子，也是一部以次文化打動國際武打片迷的作品。當1997年，三十四歲的楊紫瓊從眾女星中脫穎而出，與國際巨星布洛斯南搭檔演出後，《東方三俠》也跟著重新上映。同一年，《時人》雜誌將她列入該年度最美麗女星前五十名。2000年，她主演李安導演的轟動大片《臥虎藏龍》，該片讓楊紫瓊穩坐國際第一線武打女星的寶位，影迷網站上突然湧現各種語言的恭賀之詞，包括法文、廣東話、中文、英文等等。

楊紫瓊就這樣從國家級明星躍升為國際級巨星（她的語言是英文和廣東話，但《臥虎藏龍》卻是講國語），而且不僅是電影明星和美麗女王，還是國際級的運動明星和武打藝術的偶像。拜全球錄影帶市場之賜，《東方三俠》還可以基於市場需求，以多語對白字幕的方式重新復活，扮演國際市場上的一個龐大部門。因此，在楊紫瓊主演007系列時，等於是把這種互文性意義帶入她的電影之中，將007電影的地理疆域從冷戰衝突擴展到世界文化的範疇。

本土和離散媒體

在二十一世紀初的今天，人群和影像的環球移動變得日益複雜。移民和難民收容所如今成了政治辯論的發燒議題，離散社群不斷成長，無家遊民在諸如美國這類經濟衰頹國家也日益膨脹。這種現象為媒體影像注入活力，傳達出人們的流離失所，民族國家的崩潰，文化的混雜，以及對於國家安全和自主權的日益重視，因為在後冷戰的世界裡，疆界一方面備受侵蝕，一方面卻也受到拚命捍衛。本土離散媒體，就是在這樣的媒體環境中所浮現的一個重要面向。

在當代的全球媒體環境中，有一個節目實例證明了，文化產物也有能力超越龐大的國家傳播體系的同質化力量，重新肯定族群認同與在地價值。1975年，加拿大廣播公司進行一項廣播覆蓋範圍急速擴增計畫，打算提供遍及全國的節目。這意味著，在加拿大南部製作的節目，在北部地區也能看到，在那之前，該地幾乎沒有和生活有關的節目。1982年，居住在加拿大北部極地的伊努伊特人（Inuit），成立了一家電視廣播網。「伊努伊特廣播公司」（Inuit Broadcasting Corporation, IBC）的成立目的，是想在往北方擴張的南部加拿大主流媒體之外，提供另類選擇。伊努伊特廣播透過衛星聯繫散居在北美大陸上的伊努伊特社群，提供由原住民企劃製作、以伊努伊特語廣播、並且可以代表他們自身文化價值的節目，因為在加拿大文化的滲透下，伊努伊特文化面臨日益式微的危機。伊努伊特廣播公司有它自己的超級英雄，超人夏姆（Super Shamou），他是1980年代某個節目裡的主角，還有自己的流行影像和教育節目，它在伊努伊特人消費已久的加拿大主流電視和流行的媒體影像之外，提供了強而有力的另類選擇。伊努伊特廣播公司的例子告訴我們，本土性與自主性的觀看實踐不僅可以在全球化的年代裡生存，還可以藉由善用全球性科技並思考何謂在地而得到蓬勃發展。就像伊努伊特廣播公司在網站中所揭示的，它們不僅利用媒體科技來維繫散居各地的族人，同時還讓一度失傳的文化傳統和語言實踐得以恢復保存。伊努伊特廣播公司的確提供了一個很好的模式，讓我們知道在全球化的趨勢中，如何利用全球性的媒體科技來支持文化和政治的自主性。伊努伊特廣播公司所製播的節目已獲得國際認可，被視為開發中國家最成功的傳播模式之一。伊努伊特社群分布在幅員遼闊的

努勒維特（Nunavut）地區，該地區涵蓋了加拿大領土的三分之一。想要進出大多數的伊努伊特社區，唯一的方法就是搭乘飛機或騎乘雪上摩托車。伊努伊特廣播公司的節目是經由北加拿大電視台的衛星傳送。對於北方伊努伊特人的發展而言，相

圖10.9
伊努伊特廣播公司製作人帕坦古雅克和飾演超人夏姆的塔帕台

隔甚遠的社群距離讓電子傳播變得重要無比。努勒維特地區如今已擁有自己的政府組織，伊努伊特語則成為這塊土地上的官方語言。

　　伊努伊特廣播公司的模式，是全球性媒體帝國主義統治下的這個有線紀元裡的一個重要例外。但即使是有線電視，也具有支持另類在地文化利益的可能性。在早期的窄播模式裡，節目內容會受到距離和地理因素的限制，然而到了有線電視的時代（尤其從1980年代開始），「社區」電視指的很可能是為某個散居全球的「在地」人口所製播的節目。這意味著，那些遍及世界各地的離散流移社群，也就是遠離家鄉生活的族裔社群，往往正是窄播節目的主要觀眾。對這些離散流亡的人們而言，跨越國界傳送並在自身社群裡窄播的電視節目，就像是一條不可或缺的生命線。對某些觀眾而言，這些跨越廣袤離散地域的「在地」節目，就像是安身立命的「家」一樣。族裔節目可以將再也無法返回故土的觀眾——例如過著流亡生活的觀眾、沒能力回返故鄉的觀眾，或是家鄉不復存在的觀眾（已經毀滅或因政治變動而遭佔領）——連結成一個共同體。例如，生活在南加州和美國其他地區的伊朗流亡人士，正是波斯語有線電視的主要觀眾群。該有線電視是由遭放逐的伊朗人士製作，節目的焦點擺在伊朗的媒體類型、文化、歷史和價值觀上。媒體學者哈米德・納菲西（Hamid Naficy）曾寫道，美國的伊朗電視節目是一種新形態的「在地」或以社群為基礎的電視製作。它以自身的明確屬性和自我限定的範圍，挑戰了節目製播的模式。[26] 這種類型的節目在某種程度上是和文化帝國主義相對抗的，它以全球性的連結支撐一個不具真實（地理）基礎的虛擬在地文化維持下去。今日我們對於網際網路可以支撐虛擬社群一事已相當熟悉，而衛星和有線網路以及伊努伊特和南加州伊朗電視所製作的這類節目，則可說是今日線上社群的先驅，它們是透過電視這個版式來建構這些社群。

網站和網際網路可以拉近離鄉背井之人的政治聯繫，從祖國為該團體提供一個屬於它們的虛幻「所在」。「網站」一詞鼓勵使用者把它想像成一個具有實體的地方，雖然這地方只存在於虛擬空間當中。對那些因為政治理由而流亡異地的人們來說，將網站視為某個真實所在的想法，是非常有意義的。普拉迪·耶加納坦（Pradeep Jeganathan）就曾撰文討論在斯里蘭卡泰米爾反抗運動（Tamil movement）中崛起的網站。[27] 由泰米爾民族主義者在斯里蘭卡某些省分裡所建立的泰米爾伊拉姆國（Tamileelam，伊拉姆是泰米爾語「祖國」的意思），並未得到斯里蘭卡政府的承認。1980年代，許多泰米爾人在遭受政治迫害之後，紛紛從斯里蘭卡移民到印度、歐洲、加拿大和澳洲等地。而如雨後春筍般出現的網站，就將這群泰米爾人凝聚起來，構成一個可以讓「國族」繼續生存的虛擬所在。「eelam.com」上的泰米爾國，是位於網路空間中的某個地方，而非位於他們渴望的斯里蘭卡。這個網路空間裡的地址是一個象徵性的基地，讓離散流移的社群在失去實質家園的情況下，仍然可以在這裡團結維繫下去。根據耶加納坦的說法，存在於資訊網上的「eelam.com」——它與世界上的所有地方都相隔一樣距離——讓散居各地的泰米爾人可以懷抱著收復失土的希望。

　　電子媒體和網站的全球化網絡，也為政治運動提供途徑，將它們的理念傳播到全球，並在世界各地尋求支持，也就是建立全球性的支持社群。例如薩帕塔游擊隊（Zapatistas）是墨西哥的一個政治運動組織，以墨西哥的契阿帕斯（Chiapas）地區為中心，該組織非常擅於利用媒體和網際網路來散布政治理念，並因而成為擁有全球支持度的在地運動典範。薩帕塔游擊隊員有許多是馬雅後裔，1994年發起第一場暴動，並在契阿帕斯地區建立一個另類形式的政府。薩帕塔的支持者有效地將宣傳資料分送到世界各地的支持團體手中。此舉同時牽涉到高科技和低科技兩種網絡，例如，他們是用雙手把訊息帶到擁有電腦的人那邊。薩帕塔游擊隊是為了捍衛原住民的土地控制權，對抗墨西哥政府的新自由主義政策和威權統治。他們也提出市民社會這個更遠大的全球願景，與世界各地的其他政治運動彼此呼應，

圖10.10
薩帕塔娃娃

包括反對世界貿易組織政策的反全球化行動主義者。

　　薩帕塔游擊隊和1960年代的黑豹黨（Black Panthers）一樣，利用風格這個重要因素來塑造他們的全球形象。面對墨西哥政府的壓迫，他們必須戴上黑色滑雪面罩隱藏身分，而這項造形已經變成他們政治抗爭的圖符。自此之後，凡是戴著黑色面罩的人物，漸漸都帶有原住民政治運動的符指。薩帕塔游擊隊利用這種象徵主義，為他們的運動打造一個具體形象，不過這形象已經遠超過符號的意義。你可以在拉丁美洲任何地方買到小薩帕塔娃娃的觀光紀念品，和其他原住民手工藝一起販售。戴面具的游擊隊形象也進駐了時尚商店，例如倫敦的Boxfresh，該店企圖利用這個符號販售當紅概念。

　　薩帕塔游擊隊也透過他們的領袖副司令馬訶士（Subcomandante Marcos），參與有關影像製作以及原住民和旅遊照片之關係的複雜論述。例如，馬訶士有時會從遊客手上把相機拿過來，然後還給他們。雖然馬訶士本人並非原住民，但這運動大多是由馬雅原住民組成，而他是該運動的發言人。馬訶士藉由翻轉相機這個動作，指涉把原住民當成「博物館、旅遊指南和手工藝品廣告影像」的那段歷史，在那些影像中，原住民被當成「人類學珍品或是對於遙遠過去的精采描述」。[28] 如同喬治‧尤地克（George Yúdice）指出的，「馬訶士藉由把凝視目光轉回到觀察者和攝影者身上，確立了另一種關係模式」。[29] 此外，薩帕塔游擊隊也把一些具有重要在地意義的象徵符號，當成該運動的圖符，並透過全球網絡傳輸出去。例如，他們採用螺旋或蝸牛做為另類組織形式的象徵。蝸牛在馬雅傳統中相當重要，象徵從心中取得知識，並將這知識從心中帶入世界。他們也用螺旋做為薩帕塔五大社群的地理指南，全部稱為蝸居，這個符號如今已經大量繁殖，在T恤、刺繡和該區的壁畫上都可看到，有時還會看到戴著黑色滑雪面罩的蝸牛。[30] 薩帕塔游擊隊透過網站和其他媒體形式，加上對於象徵和再現的老練運用，將他們的運動同時打造成在地性和全球性雙重性質。從他們的影像在全球四處都可見到，就足以證明早期的文化帝國主義模式再也無法充分有效地說明全球的媒體流動。如同尤地克所寫的：「薩帕塔游擊隊精於駕馭電子媒體一事告訴我們，科技現代化與草根動員性不必然是矛盾的。」[31]

　　當然，族裔與政治並非建構社群的唯一基礎。網站也支撐了各式各樣的社群

圖10.11
墨西哥契阿帕斯區
奧文提克鎮壁畫，
上面畫了蝸牛的螺
旋符號，2003

成長，包括以文化興趣、影迷粉絲、健康和殘障議題為中心的組織，以及多重多貌的認同、主題和關懷。隨著自我診斷和自我照護的網站相繼興起，加上大多數的病症和殘疾都有線上組織提供資訊、聊天室或部落格，將病患與他們的朋友、家人和健康照護專家組織起來，培養出一種社群感，今日人們對於生病和身體保健的體驗已經有了一百八十度的大轉變。例如，2004年時，妥瑞症候群（Tourette syndrome）的患者和他們的親友，可以在全球妥瑞網站（globaltourette.net）連結各種資源，取得通訊和自製媒體產品的方式，以及與妥瑞症有關的一切資訊，語言包括英文和西班牙文。世界各地對於妥瑞症候群的了解，也隨著這類跨文化通訊而產生改變。想要了解該症狀，不必再像以前那樣，完全依賴醫療和教育機構所提供的專業知識。而這只是網路推動資訊民主化與全球化的諸多案例之一。

邊界和連鎖加盟：藝術與全球

全球化對於藝術的傳布、展示和生產，也帶來巨大衝擊。由於世界各城市越來越常把藝術當成文化旅行的一種形式，於是做為文化資本的藝術，已經變成將都會

中心改造成後工業城市過程中的一大要素。這股潮流最有名的案例，就是畢爾包古根漢美術館。古根漢美術館最早是以紐約為基地，之後陸續在西班牙西北部的畢爾包、威尼斯和柏林建立分館，打造出某種加盟連鎖系統。由建築師法蘭克・蓋瑞（Frank Gehry）接受委託設計的畢爾包美術館，已經變成二十一世紀博物館旅遊的象徵指標。對遊客來說，他們最關心的可能不是這樣一座美術館會在展覽牆上陳列那些藝術品，而是這座美術館本身的地位，因為它，這座城市擁有了以奢華為中心的後現代新經濟、新科技、新設計，以及從事全球事業和享受美好生活的嶄新方式。旅客如潮水般湧來，不是為了欣賞藝術，而是為了見識以博物館做為象徵符號的商業、設計和消費新風格。與全球化一脈相承的後工業化，打造出諸如這般的經濟脈絡，在這個脈絡中，縉紳化和創意資本主義，已經變成日末途窮的前工業城市和經濟能否起死回生的答案。蓋瑞以後現代建築設計享有大名。他先前位於加州聖塔莫妮卡的自宅，就是用金屬浪板之類的工業材料把一棟傳統風格的家屋層層包裹起來，變成後現代建築的圖符，因為他援引南加州和美國不同時期的建築設計和建造實務，並將營造建材與設計造形合而為一。他所設計的畢爾包美術館（還有其他幾座古根漢分館計畫）和位於洛杉磯市中心的迪士尼音樂廳，就它們所採用的普世設計的符碼而言，其實更接近現代而非後現代。這些設計並不像大多數後現代建築，致力於參照在地的歷史脈絡。畢爾包古根漢的閃亮屋頂和波浪造形，並非畢爾包的歷史和建築特色。它們所參照的，是獨一無二的國際性蓋瑞風格，一種辨識度很高而且可以在世界任何地方複製的設計。感覺蓋瑞似乎已朝著某種品牌化的設計邁進，這種走向可以同時指涉他自己的風格，以及古根漢加盟體系的全球特質。

利用博物館將都會中心打造成全球創意經濟所在地的做法，在過去二十年來層出不窮，而且遍及

圖10.12
蓋瑞設計的畢爾包古根漢

圖10.13
羅浮宮金字塔，貝
聿銘設計

歐洲、亞洲和美國。近幾年來，這股趨勢也在中東浮現，主要是出現在阿拉伯聯
合大公國這類相對自由的政治體內，阿拉伯聯合大公國是全世界最大的油產地之
一，也是阿拉伯流亡人士之家，從其他阿拉伯國家流亡出來的人口，有四分之三
都聚集在這裡。阿拉伯聯合大公國在二十一世紀最初十年，是深受投資者和開發
家青睞的地方，最近也有許多新的博物館加盟體系和美國私立大學，都計畫在這
裡成立分館和衛星校區。這些機構通常會伴隨著嶄新、豪華的頂級旅館、餐廳、
酒吧和高級住宅，來容納趨之若鶩的淘金企業家，他們希望能在這個景氣大好的
地點，找到新的投資機會和奢華的生活風格。2006年，巴黎羅浮宮也宣稱將在阿
拉伯聯合大公國的阿布達比建造它的第一座衛星博物館。根據報導，這項計畫將
為羅浮宮帶來高達八億美元的報償。羅浮宮阿布達比分館將於2012年在幸福島
（Saadiyat Island）上興建，與阿布達比古根漢美術館和紐約大學新校區比鄰而立。

　　這些博物館和大學連鎖加盟的範例，以及有錢阿拉伯國家購買博物館品牌一
事，全都指向一種嶄新的全球創意經濟。支撐這種經濟的權力關係，和先前殖民
時期的權力關係並不相同，在當時，這類西方機構是知識和價值的寶庫。先前，
全球各地的世界級藝術和工藝品，絕大多數都是由歐洲和北美的收藏機構取得並
擁有。我們必須去到巴黎或紐約等都市，才能看到這些國際級寶藏。隨著連鎖加
盟的興起，原先那種文化中央化的情況已走到盡頭。全球「分享」意味著「世界
級」文化的某種離散流移，以及從追求消費者便利和選擇的二十世紀美國夢，擴
張成用科技和設計來支撐奢華生活的二十一世紀全球夢。但是，這種文化、知識
和財富的散布，究竟是造福了哪些人呢？2008年，一些全球流通的新聞報導敘述

了一些移居阿拉伯聯合大公國的歐洲和北美移居家庭的經驗,這些家庭之所以舉家遷移,是因為故鄉的經濟衰退,希望能在那裡找到更好的工作和更棒的生活,但他們根本負擔不起阿拉伯奢華的生活風格。而博物館界興起的這波連鎖加盟趨勢,或許也可視為這些博物館為了因應歐美都市經濟衰退所採取的一種戰術,希望藉此讓它們的經濟與意識形態繼續存活。這些博物館投入一種全球化的經濟體系,在這個體系中,新政府和新企業看到了取得文化資本所能得到的好處,因為這項資本可以帶來由政府資助的大機構,連同歷史悠久、專屬於某一場址的圖符地位。巴黎羅浮宮於1793年向民眾開放,將政府所擁有的珍貴藝術作品展示給所有階級的公民欣賞,藉以彰顯法國大革命的民主原則。羅浮宮當然沒有經濟衰退的問題。2007那年,羅浮宮吸引了來自世界各地的八百三十萬名遊客,入內欣賞精采的藝術原作,包括達文西的《蒙娜麗莎》和德拉克洛瓦(Delacroix)的《自由女神領導民眾》(*Liberty Leading the People*),後者畫於1830年,是象徵民主自由的一件重要作品,德拉克洛瓦表示,他之所以畫這件作品,是因為他感覺到,就算他不曾為祖國而戰,他至少應該為祖國而畫。(畫中的「自由」被再現成赤足、裸胸的女子,戴著象徵法國大革命的無邊軟帽,一手揮舞法國三色旗,一手拿著刺刀。)巴黎羅浮宮佔地遼闊,興建時間超過八百年,由歷代的增建組合而成,包括一座堡壘、一座地牢、一連串宮殿,以及最後由後現代建築師貝聿銘設計的玻璃鋼骨金字塔。

羅浮宮決定在石油鉅富阿拉伯聯合大公國建造一個分身,可說是延續它向來的傳統慣例,藉由建築混仿來達到擴張成長的目的,這種不斷增加結構和作品的做法是從王室首開風氣,之後將目標轉向慈善,讓廣大的平民百姓也能在這個空間裡,透過一系列收藏,欣賞到來自法國和其他地方的世界級高等文化藝術品。阿拉伯聯合大公國因為將羅浮宮引進自己的國土,並將它的一部分展示出來,而取得了高檔文化的地位,阿拉伯聯合大公國展示羅浮宮的方式不僅是取得那些在全球藝術市場擁有藍籌價值的藝術品,還包括打造一棟擁有該品牌名稱的建築,一個世界經典文化的具體圖符。這就是某些鼓吹全球化人士所謂的「雙贏」案例,全球化允許「一無所有之人」(have nots)沾享「應有盡有之人」(haves)之福(不用離開國門就能欣賞並擁有世界級的藝術作品)。羅浮宮在全球化經濟

體中依然維持甚至擴大了它的市場，而原先缺乏世紀級藝術的阿布達比，則替那些移居社群和旅遊經濟取得了自身的收藏和建築場址，為該地嶄新的娛樂休閒機構以及生活風格，增添文化與歷史氣息。認為這種情況反映甚至塑造了西方與中東之間日益消弭的楚河漢界，以及文化共享的可能性，等於是接受迪士尼童話故事版的政治實況。要記住，阿拉伯聯合大公國並不是建立在當地原住民的文化之上，而是建立在移居社群以及北美、歐洲和亞洲成功企業家，以及低薪移民勞工的文化之上。我們或許可以把這些機制視為某種迪士尼化的全球藝術想法。而阿拉伯聯合大公國打算興建一座小島式的世界主題公園，就是這種觀點的最佳支持者。在這項計畫中，廣袤陸地上的群眾被縮小到迷你程度，有如橫跨海岸的一道雕刻橫楣。阿拉伯聯合大公國就這樣有了他自己的二十一世紀「全地球」影像，一種可以從空中拍照並藉由親身造訪體驗其實質形式的影像。

但我們必須認清，這種情境所代表的意含，遠超過那些吸睛養眼、令人讚嘆的建築、收藏和消費品項。藝術、建築、旅館、餐廳，都是新財富和新知識的符徵，然而讓這種視覺性和實質性的美與文化的全球化得以實現的環節，除了一群渴望與過去一刀兩斷過著美好生活的移居公民外，還包括一個石油和全球金融產業的市場。這些條件讓阿拉伯聯合大公國變成各區域之間的一個關鍵環節，這些區域在二十一世紀瀰漫著日益加深、日益劇烈的的緊張氣息。法國和美國已經對許多中東國家表現出極度的不信任，而且打從1990年代初期開始，就已經縮減並嚴格管控區域之間的文化和政治傳輸。羅浮宮和紐約古根漢美術館擴張到阿布達比，以及許多美國大學拓展到阿布達比、卡達和杜拜，只是中東國家政治主流趨勢中的例外，這些國家在絕大多數時候，對於西方的政治和經濟機構以及它們對於該區的動機，都展現出深刻的懷疑態度，而西方世界在911事件後，則是認為大多數的中東國家和人民都是懷有惡心，是國家安全的明確威脅者。在這個邁向全球自由市場的世界裡，阿布達比的古根漢與羅浮宮，當然是全球貿易自由化及文化交流的重要圖符，但這些圖符卻因為地區之間的相互懷疑，而僅具有備受限制的反諷意義。

我們並不認為，這些博物館建構了一種後期文化帝國主義，因為這種文化交流展現了截然不同的動態關係。我們生活的這個時代，一方面對貿易、旅遊和文

化交流大開其門，另一方面卻又對流動率日益頻繁的邊界進行日趨嚴密的監控。自然資源的爭奪戰，如今是打著「為所有人」爭取民主自由的名義，而不僅是為了捍衛帝國的所有權，因為這些嶄新的全球化文化圖符的功能，也不僅是由上而下地將西方價值提供給卑賤的「他者」。這種文化運動的性質，依然有待藝術與視覺文化的研究者予以界定，這些人致力在一個已經被評定為條件惡劣的時代裡，致力於研究文化、文物和貨品的流通，這些惡劣的條件包括自然資源枯竭和消費物品爆炸，而這些都是現代工業擴張的結果。

和電視一樣，博物館加盟模式代表一種更廣泛的全球趨勢，希望能打造出全球性的展覽網絡。但這種理想模式已面臨挑戰。博物館全球加盟新浪潮正好碰上祕魯、南非和希臘等國相繼要求西方博物館歸還從該國洗劫的藏品，這並非偶然。例如，有將近一個世紀的時間，巴黎人類博物館（Paris Musée de l'Homme）一直持有柯伊桑（Khoisan）女子莎哈・巴特曼（Saartje Baartman）的遺骸，並公開展示到1974年。巴特曼是在1810年從南非一塊名為東岬的地方被帶到倫敦，在南非時，她是一個荷蘭家庭的奴隸。她的親哥哥慫恿她踏上這段旅程，並保證她能因此得到財富。他在法國的餘興節目和社交活動上展示她的身體，把她當成某種解剖學上的珍品，因為她的臀部和陰唇大到非比尋常。之後發生了一次公開的法律醜聞，指控她的展示表演構成了某種「人類枷鎖」（human bondage，三年前，奴隸貿易法剛剛通過），於是她被帶到巴黎，先是由一名馴獸師把她展示出來，並漸漸贏得社會男女的注意，最後甚至吸引了法國博物學家的目光，包括喬治・居維葉（Georges Cuvier），他研究她活著時候的身體結構。1815年，巴特曼死於天花，她的遺體就放在人類博物館進行分析研究，並一直展示到1974年，之後被放進儲藏室，有部分是為了回應外界的反彈，反對者表示，將某人的身體當成科學文物似的公開展示，是違反倫理的錯誤行為。人類博物館一直拒絕歸還巴特曼的遺體，讓她能以柯伊桑的傳統習俗安葬，直到2002年，南非總統曼德拉成功贏得談判，讓法國同意將她的遺體歸返。她的遺體被送回去了，但腦部除外，因為已經從藏品中消失，下落成謎。

當然，羅浮宮收藏的藝術作品不包括屍體。但是所有權和國家權利的問題依然十分棘手，畢竟在這個時代，我們已經看過無數要求歸還的案例，許多都充滿

了內疚、不情願，以及法律正當性與道德權利之間的衝突，而雙方對於主權的宣稱，必然會受到世界觀點的影響和評斷。羅浮宮的收藏實踐有一部分是來自於殖民統治時期的收購所得，這種統治關係有助於為法國擁有殖民地文化產品的所有權提供合理性。有關殖民時期所取得的藝術品和文物的所有權，目前仍在持續協商中。紐約大都會博物館也有類似的情形，收藏了一些美國工業向海外擴張時期所取得的文物，而倫敦大英博物館的收藏，更是清楚反映出早期那種以取得殖民地文物來顯耀大英帝國威望的做法。大家都很清楚，是因為戰爭與帝國擴張，讓這些國家有機會非法取得外國的藝術品，但由於戰事混亂，這種做法一直很難得到記錄和糾正，戰爭期間，藝術寶庫不僅是敵方摧毀的目標（藉此抹除對方的文化），也是盜取的對象。所有權戰爭的怒火已經往回蔓燒到艾爾金大理石（Elgin Marbles）這麼久遠的文物，那是從希臘帕德嫩神殿上敲取下來一段長達五百英尺的石雕橫飾帶（或浮雕牆）。十九世紀初，派駐鄂圖曼帝國的英國大使艾爾金，將它從帕德嫩神殿的牆上取下，帶回英國，公開展出。這項行為在1816年遭到譴責，認為是破壞文化的野蠻行為，於是英國政府支付了費用，並將它移至大英博物館陳列，直到今天，依然可以在它的專屬展室中看到，不過希臘政府仍不斷要求英國歸還。1933到1945年間，納粹有計畫地從猶太人那裡偷走了幾十萬件藝術品，日內瓦公約曾經為其中的數萬件作品編纂了所有權清冊。而當羅浮宮雇員文森佐・佩魯賈（Vincenzo Peruggia）因為偷走《蒙娜麗莎》並企圖賣給佛羅倫斯的烏菲茲美術館而遭到逮捕後，許多人都把他當成民族英雄，因為他試圖讓那件畫作回歸義大利。最近幾年，洛杉磯的蓋蒂美術館（Getty Museum）和其他機構，已經將某些文物歸還給它們的原鄉，企圖藉此表達（雖然有些過遲），西方機構再也無法認定自己是世界文化珍寶的合法寶庫，特別是當這些珍寶是透過統治關係取得時。美國的人類學和歷史博物館在美國原住民的抗議下，已經將印地安文物與骨骸歸還給所屬部落，承認這些文物對於維繫在地傳統相當重要，而更重要的是，讓那些遺體能得到適當的安葬。和巴特曼的案例一樣，將身體從它的文化意義中剝離出來，為科學知識服務，在今日看來是一種非人道的行為。認識到這項事實，是在猶太大屠殺之後，因為人們逐漸明瞭到，猶太大屠殺中不僅有許多人因為他們的文化認同、性別偏好和智慧能力受到蔑視而遭殺害，他們還被當成

實驗品，把他們的某部分身體提供工業之用，打著造福科學和工業之名，為這種行為合理化。今日人們普遍認為，盜取文物、人體或物件並將它們陳列展示，是剝奪了該文物及其擁有者的自決人權。在全球自由傳輸的論述中，主權和在地權利的論述是一股相當強大的力量，時而敵對，時而聯合。[32]

渴盼將自己安置於在地和國族脈絡中的願望，總是和想要擁抱全球的心情處於緊張狀態；文化產品和視覺影像的全球流動，永遠會牽涉到文化意義和價值的轉變以及權利的協商。在這本書中，我們檢視了自古以來發生在視覺影像世界裡的諸多變革，尤其是十九和二十世紀影像科技所造成的衝擊，包括各類影像的生產方式、它們如何被消費和理解，以及它們如何在文化內部與文化之間進行流通。這段複雜的歷史讓我們了解到，要預言二十一世紀的影像未來是多麼困難的一件事。雖然媒體整合如今已成為這門產業的核心焦點，但不容否認的是，長久以來人們對於不同媒體也已建立出一套重要的關係模式，以及截然有別的現象學經驗，使得人們對於媒體和機構的整合與集團化抱持抗拒態度，而所謂的視覺感也是因文化而異。很顯然的，邁向數位化的這波潮流，將會持續撼動人們對於真實和真相的觀念。

然而，影像本身永遠也無法涵蓋存在於這世界的所有東西。物質環境對於理解全球性的世界觀，以及為這種世界觀奠定基礎，都極為關鍵。營造和建造不僅是用來比喻改變的形容詞而已。如果我們承認視覺文化是二十世紀的典範形式，那麼我們就會發現，建造和營造環境，也就是我們以所有感官和機械能力生活其中的場域，則是二十一世紀的藝術焦點所在。在美國發展的澳洲工程藝術師暨藝術家暨行動主義者娜塔莉·傑瑞米臣科（Natalie Jeremijenko），或許正是這種藝術走向的最完美表現。1996年，還是工程系學生的傑瑞米臣科，打著「反科技局」（Bureau of Inverse Technology）的旗號，創作了一件名為《自殺箱》（*Suicide Box*）的作品，那是一個由垂直動作觸動的監視攝影機，裝置在金門大橋下方，總計一百天，該裝置在那裡捕捉到十七件畫面精準的行動，其中有幾件是自殺，若不是有這項裝置，這些事件將永遠沒有紀錄，除非等到屍體發現。傑瑞米臣科的作品讓人們注意到這個通往矽谷之門的狀況，矽谷是資訊之都，也是不被承認的自殺之都，因為這個以資訊熱為特色的時代，還有另外兩大特色：一是異化，二

圖10.14
傑瑞米臣科《凶猛
機器狗》，2002

是對於晚期資本主義的都會生活充滿絕望。這件作品還讓人注意到，在這個由監視系統創造出來的有如全景敞視般的關注場域裡，竟然還有死角存在。2000年時，監視錄影機已經充斥在我們的日常生活之中，在城市裡，除了私人住家之外，你幾乎很難找到有哪個地方可以讓你在穿越公共空間時**不被記錄下來**。諸如傑瑞米臣科這樣的作品，利用新科技以實驗手法介入生活實踐，藉此超越機制評判的層次，為我們提供實際範例，讓我們知道可以如何改組數位文化，讓這世界不致把自己簡化成為了逃避真實和日常的螢幕人生。傑瑞米臣科在《凶猛機器狗》（*Feral Robotic Dogs,* 2002）這件作品中，把平常可以買到的玩具機器狗升級，改造成一支行動主義者的裝置部隊，負責找出都市汙染的所在地，並顯示汙染合成物的數據資料。這件作品讓我們看到平常只有攜帶特殊配備的專家觀察員才能清楚看到的污染證據，傑瑞米臣科的目的不僅是要擴大物質證據的取得，更是為了提高人們對環境議題進行政治介入的可能性。在啟蒙主義時代，藝術與科學是為彼此服務，在後現代的今日，科學與流行文化同樣在社會變遷的藝術中相互扶持，想辦法激勵我們，讓環境問題得以被看見和被陳述，因為環境問題所導致的種種情況，已經讓《阿基拉》和《銀翼殺手》這類電影所幻想的現代廢墟成為事實。

911事件後於二十一世紀火熱強化的國界問題，透過全球化產業讓科技、視覺性，以及環境改變所導致的風險和效應等議題，變得更加凸顯。舉例而言，倘若我們看一下位於美墨邊境兩側的國界城鎮，往南邊，我們會看到圍籬與警衛的數量在最近這五年越來越多，甚至連維安的巡邏民兵也四處可見。如果從連接加州邊境城市聖迪亞哥（San Diego）和墨西哥的I-5公路往內陸看，我們會在一段距離外注意到地景上出現一塊塊像是用紙箱堆疊起來似的組合公寓村，一連好幾

百行，數量與日俱增，並不斷向原本的都市街道蔓延，直到2000年代後期，因為房地產崩潰才放慢了原先瘋狂增建的速度，這些房子是為了在一個即便連殷實中產階級都買不起獨棟住屋的市場中，試圖提供可以負擔的住宅。倘若我們順著這條公路繼續往加州邊境南部望去，我們會先看到乾旱刺目的地景，然後在幾英里外，又偵測到另一塊類似紙箱的組合物區。這些就不是公寓了，而是貧民窟，大多數居民都是在貧窮工廠裡工作的非法移民和失業的墨西哥人。

這些貧民窟離邊界很近，我們在那裡也能發現所謂的「加工出口廠」（maquiladoras），工廠的老闆都是外國人，他們可以用免稅免關稅的優惠從墨國進口材料和設備，將貨物組裝之後，重新出口。「marquila」這個字，指的是將生麥磨成麵粉之後，必須付給磨坊主人的穀物比例。墨西哥大約有三百多間這類工廠，大部分位於邊境，方便貨物運回美國銷售，也方便工廠經理居住。這些工廠雇用了一百萬名墨西哥勞工，薪資遠低於在短短幾英里外的美國所必須支付的費用。這些貧民窟的建造過程，正是挪用、混仿和拼裝的具體縮影，也就是我們在這本書中從頭到尾不斷描述的藝術作品和文化表現之間的關係。它們是由付不起租金或買不起房子的人，用自己的雙手搭蓋的。這些人是工廠勞工，是跨越邊境來到美國非法工作的臨時工，從事清潔、營造和環境美化之類的工作。這些住家都是就地取材：紙板、木頭、鐵皮波浪板、塑膠管，全是從都市消費和營造以及從工業遞送與生產所留下的垃圾堆中挪用而來。這些城鎮都是建立在非法佔有地上，從城郊人煙最少、主管當局最不可能介入的地方擴散開來。

在某些案例中，這類貧民窟人口急速成長，數量直逼甚至超過與它緊鄰的城市。2005年，由洛杉磯電影工作者貝絲·博德（Beth Bird）拍攝的紀錄片《每個人，每粒沙》（*Everyone Their Grain of Sand*），詳細記錄了馬克羅維歐羅哈斯（Maclovio Rojas）人為了土地權所進行的抗爭，那是蒂華納地區一個新開墾的村落，當地人努力想打造一個永續社群，甚至企圖為該村的孩童興蓋一所學校，聘請老師授課，同時向政府申請水電供應，這些訴請都遭到政府駁回，因為政府想把那塊地方清除，做為一家跨國新工廠的廠址。我們在第八章討論過的以墨西哥市和聖迪亞哥為基地的建築師泰迪·克魯茲，直接以建築師、藝術家、國際行動主義者和在地社群組織者的身分，投入這場視覺性與材料性的住屋政治運動。克

魯茲援用這些人利用廢棄工業產品建造房屋的美學和形式策略，利用這種風格和這類素材，在一些擁有高能見度的邊界附近，以及在遠離這些城鎮的都會中心博物館和公共空間，塑造住宅。藉由這種做法，將原先處於後期資本主義工業化和消費主義陰暗處的現實生活，攤顯在博物館參觀民眾以及居住在現代都會和郊區中心的庶民眼前。以這種混仿方式做為介入手段的主體們，和本書試圖在討論中捕捉到的那些用手機鈴聲當起床鬧鐘、整天泡在數位螢幕裡的學生比起來，不管是就現代性而言，或是就數位時代的範式性而言，都不遑多讓。

我們鼓勵讀者去正視這些生活在邊緣、用垃圾搭建房子的主體們，不僅是因為他們是「一無所有」之人，是我們應該透過慈善義舉將他們帶入數位時代的富裕之中，更是如同克魯茲所說的，因為我們應該向這些被迫生活在晚期現代性發展邊緣的人們，學習他們的戰術和政治學。我們可以像克魯茲一樣，以他們的組合拼裝戰略做為模式，創作出藝術作品，對於介在這兩個彼此競爭又相互依存的地理空間和經濟體邊境上的日常生活提出評論。在後現代最初幾十年，文化表現被當成風格的來源，但這些風格的政治意義已經都被掏空。克魯茲則是鼓勵我們去思考蘊含在拼裝與挪用風格中的政治學，鼓勵我們在政治上採取行動，為我們挪用且給予新生命與新意義的風格賦予形狀。我們要當個精明的文化閱讀者，把這些結構放到更廣大的日常生活與文化產品的政治脈絡中，去判斷它們的意義，不要將它們局限在博物館和大學的圍牆之內，而要放到與環境管理、住宅、健康照護和食物生產相關的機制之下，因為是這些機制讓我們看到的世俗世界和日常風景，變成一個我們可以居住的所在。

致力於改變視覺文化，可以從所有專業和一切可以改變日常生活的方式，為生活塑造出全新形狀。視覺文化不只局限於藝術、攝影和媒體生產的領域。它是理解整合的一種新方式。我們曾經在杜象的作品中看到這種走向，他的現成物不僅結合了新科技也結合了日常物件；今日，我們則是看到這種走向在日常的街頭藝術以及當代藝術家對於機制的介入中發揮作用，例如弗萊德‧威爾遜，他開採歷史博物館，利用館中收藏的生活文物重新訴說種族主義的歷史；還有謝潑‧費雷，他挖掘蘇維埃革命和1960年代的海報風格，找到新的方式，透過街頭藝術和廉價T恤來表達政治改變的訴求；以及游擊女孩，她們對於博物館持續將女性

藝術家排除在外的做法忍無可忍，並將她們的實踐帶入公開表演和機制評判的領域。1990年代，機制批判是在機制內部進行，但是到了2000年代，克魯茲的作品告訴我們，行動的基地已經轉移到機制的圍牆和論述所無法含納的邊緣與所在。邊境、街道、網站和購物商場的日常生活與公共領域，不僅變成我們張貼標語的地方，也是我們可以利用視覺文化去發聲、行動、營造和打造社會變革的基地。

註釋

1. See Linda Kintz and Julia Lesage, eds., *Media, Culture, and the Religious Right* (Minneapolis: University of Minnesota Press, 1998).

2. Seyla Benhabib, *Another Cosmopolitanism* (New York: Oxford University Press, 2006).

3. See Denis Cosgrove, "Contested Global Visions: One-World, Whole-Earth, and the Apollo Space Photographs," *Annals of the Association of American Geographers* 84.2 (June 1994), 270–94; and Neil Maher, "Gallery: Neil Maher on Shooting the Moon," *Environmental History* 9.3, http://www.historycooperative.org (accessed March 2008).

4. Vicki Goldberg, *The Power of Photography: How Photographs Changed Our Lives*, 52–57 (New York: Abbeville, 1991); and Fred Turner, *From Counterculture to Cyberculture: Stewart Brand, the Whole Earth Netwrok, and the Rise of Digital Utopianism*, 69 (Chicago: University of Chicago Press, 2006).

5. Cosgrove, "Contested Global Visions," 286.

6. Lisa Parks, *Cultures in Orbit: Satellites and the Televisual*, 3 (Durham, N.C.: Duke University Press, 2005).

7. Parks, *Cultures in Orbit*, 23–24.

8. Jody Berland, "Mapping Space: Imaging Technologies and the Planetary Body," in *Technoscience and Cyberculture*, ed. Stanley Aronowitz, Barbara Martinsons, and Michael Menser, 124 (New York: Routledge, 1996).

9. Berland, "Mapping Space," 129.

10. See Michael Tracey, "Non-Fiction Television," in *Television: An International History*, ed. Anthony Smith, 78 (New York: Oxford University Press, 1998).

11. Ariel Dorfman and Armand Mattelart, *How to Read Donald Duck: Imperialist Ideology in the Disney Comic*, trans. David Kunzle (New York: International General, [1975] 1984).

12. Toby Miller, Nitin Grovil, John McMurria, Richard Maxwell, and Ting Wang, *Global Hollywood 2*, 10–11 (London: British Film Institute, 2005).

13. Robert Foster, "The Commercial Construction of 'New Nations,'" *Journal of Material Culture* 4.3 (1998), 262–82.

14. See John Moore, *Tribal Knowledge: Business Wisdom Brewed from the Grounds of Stabucks Corporate*

Culture (Chicago: Kaplan Publishing, 2006).

15. Caren Kaplan, "A World Without Boundaries: The Body Shop's Trans/National Geographics," *Social Text*, 13.2 (Summer 1995), 45–66.

16. Yunxiang Yan, "McDonald's in Beijing: The Localization of Americana," in *Golden Arches East: McDonald's in East Asia*, ed. James L. Watson, 39–76 (Stanford, Calif.: Stanford University Press, 1997).

17. Thomas Friedman, *The Lexus and the Olive Tree* (New York: Anchor Books, 1999).

18. Charles Norchi, "The Global Divide: From Davos...." *Boston Globe*, February 1, 2000, excerpted at http://www.globalpolicy.org/globaliz/define/davos.htm (accessed March 2008).

19. Arjun Appadurai, "Grassroots Globalization and the Research Imagination," *Public Culture* 12.1 (Winter 2000), 1–19.

20. Arjun Appadurai, "Disjuncture and Difference in the Global Cultural Economy, " in *Modernity at Large: Cultural Dimensions of Globalization*, 27–47 (Minneapolis: University of Minnesota Press, 1996).

21. Meaghan Morris, "Transnational Imagination in Action Cinema: Hong Kong and the Making of a Global Popular Culture," in *The Inter-Asia Cultural Studies Reader*, ed. Kuan-Hsing Chen and Chua Beng Huat, 432–35 (New York: Routledge, 2007).

22. Nitin Govil, "Bollywood and the Frictions of Global Mobility," in *Media on the Move: Global Flow and Contra-Flow*, ed. Daya Thussu, 84–98 (New York: Routledge, 2006).

23. Michael Keane and Albert Moran, "Television's New Engines," *Television and New Media* 9.2 (March 2008), 155–69.

24. Tony Bennett and Jane Woollacott, *Bond and Beyond* (London: Palgrave/Macmillan 1987).

25. Umberto Eco, "Narrative Structures in Fleming," in *The Role of the Reader: Explorations in the Semiotics of Texts*, 144–72 (Bloomington: Indiana University Press, 1979).

26. Hamid Naficy, *The Making of Exile Cultures: Iranian Television in Los Angeles* (Minneapolis: University of Minnesota Press, 1993).

27. Pradeep Jeganathan, "Eelam.com: Place, Nation, and Imagi-Nation in Cyberspace," *Public Culture* 10.3 (1998), 515–28.

28. Subcomandante Marcos, "For the Photograph Event in Internet," EZLN communiqué posted February 8, 1996, and quoted in George Yúdice, *The Expediency of Culture: Uses of Culture in the Global Era*, 106 (Durham, N.C.: Duke University Press, 2003).

29. Yúdice, *The Expediency of Culture*, 105.

30. Rebecca Solnit, "Revolution of the Snails: Encounters with the Zapatistas," *Tomdispatch.com*, January 15, 2008, http://www.tomdispatch.com/post/174881 (accessed July 2008).

31. Yúdice, *The Expediency of Culture*, 106. 關於薩帕塔運動，也請參見Lynn Stephen and Rosalva Aída Hernández Castillo, "Indigenous Women's Participation in Formulating the San Andres Accords," *Cultural Survival Quarterly* 23.1, April 30, 1999. http://www.culturalsurvival.org/publications/csq/csq-article.cfm?id=1117. Accessed July 2008.

32. 關於巴特曼這個主題，請參見 *The Life and Times of Sarah Baartman*, "The Hottentot Venus," a video by Zola Meseko, South Africa/France, 1998, 52 minutes. Distributed by First Run/Icarus Films.

延伸閱讀

Allen, Robert C., ed. *To be Continued…:Soap Operas Around the World*. New York: Routledge, 1995.

Appadurai, Arjun. "Disjuncture and Difference in the Global Cultural Economy. " In *Modernity at Large: Cultural Dimensions of Globalization*. Minneapolis: University of Minnesota Press, 1996, 27–47.

—. *Fear of Small Numbers: An Essay on the Geography of Numbers*. Durham, N.C.: Duke University Press, 2006.

Aufderheide, Pat. "Grassroots Video in Latin America" and "Making Video with Brazilian Indians." In *The Daily Planet: A Critic on the Capitalist Culture Beat*. Minneapolis: University of Minnesota Press, 2000, 257–88.

Bird, Beth, director. *Everyone Their Grain of Sand*. Women Make Movies, 2005.

Benhabib, Seyla. *Another Cosmopolitanism*. New York: Oxford University Press, 2006.

Berland, Jody. "Mapping Space: Imaging Technologies and the Planetary Body." In *Technoscience and Cyberculture*. Edited by Stanley Aronowitz, Barbara Martinsons, and Michael Menser. New York: Routledge, 1996.

Berwanger, Dietrich. "The Third World." In *Television: An International History*. 2nd. Edited by Anthony Smith. New York: Oxford University Press, 1998, 188–200.

Boddy, William. "The Beginnings of American Television." In *Television: An International History*. 2nd. Edited by Anthony Smith. New York: Oxford University Press, 1998, 23–37.

—. *Fifties Television: The Industry and Its Critics*. Urbana: University of Illinois Press, 1992.

Cairncross, Frances. *The Death of Distance: How the Communication Revolution Will Change Our Lives*. Boston: Harvard Business School Press, 1997.

Canclini, Néstro García. *Consumers and Citizens: Globalization and Multicultural Conflicts*. Translated by George Yúdice. Minneapolis: University of Minnesota Press, 2001.

Cheah, Pheng, and Bruce Robbins, eds. *Cosmopolitics: Thinking and Feeling Beyond the Nation*. Minneapolis: University of Minnesota Press, 1998.

Chen, Kuan-Hsing, and Chua Beng Huat, eds. *The Inter-Asia Cultural Studies Reader*. New York: Routledge, 2007.

Clifford, James. *The Predicament of Culture: Twentieth-Century Ethnography, Literature, and Art*. Cambridge, Mass.: Harvard University Press, 1988.

—. *Routes: Travel and Translation in the Late Twentieth Century*. Cambridge, Mass.: Harvard University Press, 1997.

Devereaux, Leslie, and Roger Hillman, eds. *Fields of Vision: Essays in Film Studies, Visual Anthropology, and Photography*. Berkeley: University of California Press, 1995.

Dorfman, Ariel, and Armand Mattelart. *How to Read Donald Duck: Imperialist Ideology in the Disney Comic*. Translated by David Kunzle. New York: International General, [1975] 1984.

Druckrey, Timothy, ed. *Electronic Culture: Technology and Visual Representation*. New York: Aperture, 1996.

Dudrah, Rajinder, and Jigna Desai, eds. *The Bollywood Reader*. New York: Open University Press/McGraw Hill, 2008.

Edwards, Elizabeth, ed. *Anthropology & Photogrpahy 1860–1920*. New Haven: Yale University Press, 1992.

Foster, Robert. "The Commercial Construction of 'New Nations.'" *Journal of Material Culture*, 4.3 (1998), 262–82.

Fox, Elizabeth. *Latin American Broadcasting: From Tango to Telenovela*. Luton, U.K.: University of Luton, 1997.

Ginsburg, Faye. "Indigenous Media: Faustian Contract or Global Village?" *Cultural Anthropology* 6.1 (1991), 94–114.

Innis, Harold A. *Empire and Communications*. New York: Oxford University Press, 1950.

Inuit Broadcasting Corporation, Ottawa, Ontario. e-mail: ibcicsl@sonetis.com, http://siksik.learnnet.nt.ca/tvnc/Members/ibc.html (accessed March 2008).

Iwabuchi, Koichi. *Recentering Globalization: Popular Culture and Japanese Transnationalism*. Durham, N.C.: Duke University Press, 2002.

Jeganathan, Pradeep. "Eelam,com: Place, Nation, and Imagi-Nation in Cyberspace." *Public Culture*, 10.3 (1998), 515–28.

Karp, Ivan, Corinne A. Kratz, Lynn Szwaja, and Tomás Ybarra-Frausto, eds. *Museum Frictions: Public Culture/Global Transformations*. Durham, N.C.: Duke University Press, 2006.

Kaplan, Caren. "A World without Boundaries: The Body Shop's Trans/National Geographics." *Social Text*, 13.2 (Summer 1995), 45–66.

—. "Precision Targets: CPS and the Miltarization of Consumer Identity." In *Rewiring the "Nation": The Place of Technology in American Studies*. Edited by Carolyn de la Peña and Siva Vaidhyanathan. Baltimore: Johns Hopkins Press, 2007, 139–59.

Klintz, Linda, and Julia Lesage, eds. *Media, Culture, and the Religious Right*. Minneapolis: University of Minnesota Press, 1998.

Mattelart, Michèle, and Armand Mattelart. *The Carnival of Images: Brazilian Television Fiction*. Translated by David Buxton. New York: Bergin & Garvey, 1990. Republished by Westport, Conn.: Greenwood.

Meltzer, Jamie, director. *Welcome to Nollywood*. Cinema Guild, 2007.

Michaels, Eric. *Bad Aboriginal Art: Traditional, Media, and Technological Horizons*. Minneapolis: University of Minnesota Press, 1994.

Miller, Toby, Nitin Govil, John McMurria, Richard Maxwell, and Ting Wang. *Global Culture 2*. London: British Film Institute, 2005.

Morley, David, and Kevin Robins. *Spaces of Identity: Global Media, Electronic Landscapes, and Cultural Boundaries*. New York: Routledge, 1995.

Nificy, Hamid. *The Making of Exile Cultures: Iranian Television in Los Angeles*. Minneapolis: University of Minnesota Press, 1993.

Parks, Lisa. *Cultures in Orbit: Satellites and the Televisual*. Durham, N.C.: Duke University Press, 2005.

Schiller, Herbert I. "The Global Information Highway: Project for an Ungovernable World." In *Resisting the Virtual Life: The Culture and Politics of Information*. Edited by James Brook and Iain A. Boal. San Francisco: City Lights, 1995, 17–33.

Schon, Donald A., Bish Sanyal, and William J. Mitchell, eds. *High Technology and Low-Income Communities: Prospects for the Positive Use of Advanced Information Technology*. Cambridge, Mass.: MIT Press, 1999.

Shohat, Ella, and Robert Stam. *Unthinking Eurocentrism: Multiculturalism and the Media*. New York: Routledge, 1994.

Sinclair, John. *Latin American Television: A Global View*. New York: Oxford University Press, 1999.

Smith, Anthony, ed. *Television: An International History*. 2nd ed. New York: Oxford University Press, 1998.

Soong, Roland. "Telenovelas in Latin America," 1999, http://www.zonalatina.com/Zldata70.htm.

Tomlinson, John. *Cultural Imperialism: A Critical Introduction*. Baltimore: Johns Hopkins Press, 1991.

Vink, Nico. *The Telenovela and Emancipation: A Study of Television and Social Change in Brazil*. Amsterdam: Royal Tropical Institute, 1988.

Yúdice, George. *The Expediency of Culture: Uses of Culture in the Global Era*. Durham, N.C.: Duke University Press, 2003.

Yan, Yunxiang. "McDonald's in Beijing: The Localization of Americana," in *Golden Arches East: McDonald's in East Asia*. Edited by James L. Watson. Stanford, Calif.: Stanford University Press, 1997, 39–76.

名詞解釋

Glossary

Abstract/abstraction 抽象／抽離
就藝術而言，指的是以構圖、形狀、色彩或肌理這類材料或形式特質為焦點的非具象風格，而非將外在世界以圖像方式整個再現於藝術作品上。在廣告中，抽象一詞是用來形容廣告所創造出來的幻想世界，可以讓觀看者從日常世界中抽離出來。

Abstract expressionism 抽象表現主義
最早是用來描述第一次世界大戰後興起於德國的表現主義藝術，後來用來指稱第二次世界大戰戰後至1950年代的一些藝術家，包括德庫寧（Willem de Kooning）和帕洛克（Jackson Pollock）等人。該派的作品是記錄藝術家在繪畫過程中的情感強度、心理自發性以及創作姿態。作品構圖極度抽象，但是和立體派繪畫的幾何抽象相較，該派的形式組織度較低而自發性較高。

Aesthetics 美學
哲學的一支，以情感與品味的判斷為主旨。美學一詞也用來指稱藝術哲學，亦即以美和真理等標準來思考藝術的意義與價值。後現代理論家對於美學判斷具有普世性的說法表示質疑。

Affect 情感
感覺或情緒，以及表現在臉上和身體上的感覺或情緒。自1995年起，情感一詞在視覺研究中就備受關注，特別是以下這三種情感的關係：一是代表內在感覺的情感，二是內在感覺透過臉部表情或姿勢呈現在外的身體表現，三是他人對於我們的表情和姿勢的詮釋。參見Psychoanalytic theory 精神分析理論。

Agency 行動力
相對不受社會力量和他人意志的影響，靠自己採取行動或創造意義的能力或權力。傅柯的權力模型認為，人類主體永遠不會是完全自由的行動者，總是會受到他們身處的社會機制和歷史脈絡的形塑。

Alienation 異化
異化在歷史上具有幾種不同解釋。大體而言，異化指的是與其他社會成員之間的距離感，一種失去自我的感覺，以及一種無助感，是現代性時期給人的生存印象。在馬克思主義中，異化是資本主義的特殊情境，人們在其中感受到自己與自身的勞動產品，以及包括人際關係在內的所有面向，都處於一種隔離狀態。在精神分析學的理論中，異化指的是分裂的主體性，是下面這項事實所導致的結果：因為無意識的中介影響，人們無法完全用意識來掌控自己的思想、行為和欲望。參見Marxist theory 馬克思理論、Psychoanalytic theory 精神分析理論、Modernism 現代主義、Modernity 現代性。

Analog 類比
一種透過物質屬性再現數據的方式，可以表現某一連續刻度上的數值。類比科技包括照片、錄音帶、合成錄音、有長短針的時鐘或水銀溫度計等，類比是以刻度上的高低、深淺等來顯示強弱的改變，諸如電壓的伏特數。可以說，我們是以類比的方式經驗這個世界，也就是說，我們認為世界是建立在某種連續性的基礎上。諸如照片之類的類比影像，是建立在色調、色彩的漸層基礎上，這點與數位影像有所區別，數位影像會分割成一個個位元，由數學方式編碼。參見Digital 數位。

Appropriation 挪用
為了自身目的而借用、偷取或接管其他人的作品、影像、文字和意義。文化挪用是一種借用的過程，並在過程中將它們放置到新的脈絡或是與新的元素並置，藉此改變商品、文化產物、標語、影像或流行元素的意義。

當觀看者取用某項文化產物並對它們的意義或用途進行某種程度的改編、重寫或改變時，挪用便是對立生產和對立解讀的主要形式。參見Bricolage 拼裝、Transcoding 轉碼、Oppositional reading 對立解讀。

Aura 靈光
德國理論家班雅明（Walter Benjamin）的用詞，用來描述只存在於某一地方而且是獨一無二的藝術作品的特質。根據班雅明的說法，這類作品的靈光能夠賦予它們無法複製的原真性。靈光這項特質不是存在於作品的物質性中，而是由特別崇敬該作品的文化所注入。參見Reproduction 複製。

Authenticity 原真性
純正或獨一無二的特質。傳統上，原真性是屬於只此一件的原創品，而非重製物。在班雅明的影像複製理論中，原真性正是無法複製或拷貝的特質。

Avant-garde 前衛
源自軍事戰略術語（意指冒險的前鋒或斥候隊），在藝術史上用來形容開啟先河、引領某項重大轉變的藝術實驗運動。人們常將前衛和現代主義與形式創新聯想在一起，也常拿它和順應慣例而非挑戰時代的主流藝術或傳統藝術做對比。

Base/superstructure 下層 / 上層結構
馬克思術語，用來描述勞動及經濟（下層結構）與社會系統及社會意識（上層結構）在資本主義當中的關係。根據古典馬克思主義，經濟下層結構支配了上層結構的法律、政治、宗教和意識形態等面向。參見Marxist theory 馬克思理論。

Binary oppositions 二元對立
諸如自然 / 文化、男性 / 女性、心靈 / 肉體等等之類的對立形態，傳統上經常以這種方式再現真實。雖然二元對立看起來似乎恆久不變且彼此互斥，然而當代的差異性理論卻顯示出，這些對立的類屬其實彼此相關，並且是由意識形態和歷史建構而成。這種做法會將光譜上介於對立二元之間的其他位置盡皆排除。例如，性特質是一種連續性的光譜，而非只有男女這兩極的認同形式。歷史就是靠著二元對立來告訴我們，對於意義的形成以及我們對事物的理解而言，差異性都是不可或缺的。參見Cartesian dualism 笛卡兒二元論、Marked/unmarked 有標記的 / 無標記的、Structuralism 結構主義。

Biopower 生命權力
法國哲學家傅柯的術語，用來描述現代國家透過這些權力科技靠著機制性實踐來管制、克制和控制它的人類主體。生命權力指的是，透過管制個別身體的活動（社會保健、公共衛生、教育、人口統計、戶口調查以及生育計畫等）而作用在集體社會身體上的權力。這類過程和實踐會生產出有關身體的特定知識，以及帶有特定意義和能力的身體。根據傅柯的說法，每一具身體都是由生命權力的眾多技術建構出來的。參見Docile bodies 馴服的身體、Power/Knowledge 權力 / 知識。

Black-boxed 黑箱化
黑箱化指的是使用者無法看見機器內部及其運作的情形（隱喻或實際情況皆適用）。被「裝在箱子裡的」是使用者無法看見的某種科技的結構和作用方式。

Brand 品牌
為公司或產品命名並授與意義，目的是為了將它們當成商品銷售。品牌開始於十九世紀，原本一堆一堆出售的產品，開始有了名稱、包裝、商標符號和意義（例如桂格燕麥）。當代品牌藉由廣告、logo和包裝，創造出極度複雜的意義，而從品牌認同、品牌識別和「品牌之愛」這類詞彙的通用程度，就可看出消費者與品牌之間的關係有多深。

Bricolage 拼裝
以「就地取材」方式，運用手邊現有材料所進行的創作實踐。就文化實踐而言，何柏第（Dick Hebdige）以「拼裝」一詞來指稱採用現成的消費產品和商品，為它們賦予新的意義，並藉此將它們轉變成自己的作品。這種實踐有可能為商品創造出抗拒性的意義。龐克族把安全別針當成身體的裝飾品，就是最知名的拼裝實踐之一。此語在文化研究中源自於人類學家李維史陀（Claude Lévi-Strauss），他用這個詞彙來說明所謂的原始文化在意義形成的過程上與主流殖民文化是不同的。參見Appropriation 挪用、Counter-bricolage 反拼裝。

Broadcast media 廣播媒體
從某一中心點傳輸到許多不同接收點的媒體。例如電視和廣播電台，這些媒體都是使用無線電波將訊號從中央台傳輸到廣大的接收器（電視機和收音機）中。低功率的地區性傳輸不是廣播媒體而是窄播媒體。參見Narrowcast media 窄播媒體。

Capitalism 資本主義

一種經濟體系，在該體系中，投資和擁有生產、分配及財富交換工具的，主要是個人或公司，相對於財富工具掌握在合作團體或國家手上的體制。資本主義的基本意識形態為自由貿易、開放市場和個體性。在資本主義體系中，貨物的使用價值（它們如何被使用）小於其交換價值（它們在市場上值多少錢）。工業資本主義指的是以工業為主的資本主義體系，例如十九和二十世紀的許多歐美民族國家皆是。晚期資本主義（又稱為後工業主義〔postindustrialism〕）指的是出現於二十世紀末的資本主義形態，它在經濟所有權和結構方面都要比以往來得國際化；交易的商品除了具體可見的製造物外，還包括服務和資訊。馬克思理論批判資本主義體系乃建立在對工人的不平等對待和剝削之上，它僅讓少數人得利而多數人只能擁有極為有限的財產。參見Exchange value 交換價值、Marxist theory 馬克思理論、Postindustrialism 後工業主義、Use value 使用價值。

Cartesian dualism 笛卡兒二元論

十七世紀哲學家笛卡兒將心物二元論予以理論化，認為心靈包含意識和理性，肉體則只是物質。身心二分觀念源自於希臘哲學，但是在笛卡兒建構他的意識與理性觀時才得到詳細闡述。

Cartesian space 笛卡兒空間

指由十七世紀哲學家笛卡兒發展出來的數學式空間描繪。笛卡兒的理論是從理性主義和機械主義的角度來詮釋自然。「笛卡兒網格」（Cartesian grid）指的是利用三條軸線來定義空間，這三條軸線兩兩以九十度相交界定出三度空間。笛卡兒空間概念能夠成立的前提是，必須有一個理性的人類主體存在，他的感官經驗可以接受判斷測試。參見Virtual 虛擬。

Cinéma vérité 真實電影

1960年代的紀錄片運動，也有人以「直接電影」稱之，提倡以自然主義和未經仲介的方式記錄現實，採用的手法包括使用長鏡頭，盡量減少剪接，手持攝影機，拒絕旁白和字幕。雖然真實電影的倡導者認為上述手法能夠以更原真性的方式再現真實，不過仍有人認為，他們透過取景所做的選擇以及他們以影片製作者在場的身分，事實上已經影響到拍攝事物的「原真性」了。真實電影的導演包括胡許（Jean Rouch）和懷斯曼（Frederick Wiseman）等人，他們也和直接電影關係密切。參見Direct cinema 直接電影。

Classical art 古典藝術

堅持傳統美學和風格的藝術。古典藝術一詞通常和講究和諧、對稱及比例的古希臘羅馬藝術連在一起。

Code 符碼

讓意義在社會中落實並因此能夠被其使用者解讀的繁複規則。符碼牽涉到一種有系統的符號組織。例如，在某一社會中為眾人所了解的社會行為符碼，像是打招呼的方式，或是社會互動的模式等。符號學認為，語言以及諸如電視、電影這類再現媒體，都是根據特定符碼建構而成的。電影符碼指的是在某一特定類型、時期或風格的領域內，眾所接受的燈光、運鏡、剪接方式。符碼可能跨越不同的媒體，單一媒體也可能出現好幾套不同的符碼。例如，繪畫上的明暗符碼或文藝復興的透視符碼，也可以應用在照片和影片上。霍爾（Stuart Hall）也使用「符碼」一詞來描述諸如電視這樣的文化文本如何由其製作者進行意義編碼，然後由其觀看者加以解碼。參見Decoding 解碼、Encoding 編碼、Semiotics 符號學、Sign 符號。

Colonialism 殖民主義

某一國家將其勢力擴展到其他地區、人民或領土上的過程。殖民主義一詞主要用來描述從十六世紀到二十世紀歐洲各國對非洲、印度、拉丁美洲、北美洲以及太平洋地區所進行的殖民行為（這些被殖民國家的獨立奮鬥則產生出種種後殖民主義情境）。激勵殖民行為的動機，是某一國家有可能對另一國家的資源和勞力進行剝削，此舉不僅引發國與國之間在政治和經濟上的爭端，更在迫使被殖民國改變語言等傳統之時，撼動了這些國家的文化根基。參見Imperialism 帝國主義、Postcolonialism 後殖民主義。

Commodity/commodification 商品／商品化

原為馬克思主義用語，商品化指的是把原料轉化成具有金錢（交換）價值的市場產品的過程。商品則是在商品文化中為消費者推出的上市物品。參見Marxist theory 馬克思理論。

Commodity fetishism 商品拜物

商品被掏空其製造意義（製造商品的勞工以及商品被製造的脈絡）然後填入抽象意義（通常藉由廣告）的過

程。在馬克思理論中，商品拜物是存在於資本主義中的一種神祕化過程，在「物品是什麼」與「它們看起來如何」之間進行神祕化。商品拜物也用來形容將特定的生命權力歸屬於商品而非社會生活中的其他元素。例如，認為某品牌的汽車可以提供自我價值，就是一種商品拜物。在商品拜物中，交換價值遠大於使用價值，也就是說，東西的價值不是來自於它們可以做什麼，而是取決於它們值多少錢，它們長什麼樣子，以及它們可以附帶什麼樣的內涵意義。例如，一件商品（瓶裝水）被掏空其製造意義（在哪裡裝瓶，誰將其裝瓶，如何運送等），然後透過廣告的鼓吹而填入新的意義（山泉、純淨）。參見Exchange value 交換價值、Fetish 戀物、Marxist theory 馬克思理論、Use value 使用價值。

Commodity self 商品自我
由艾溫（Stuart Ewen）所創的詞彙，指的是我們在建立自我認同時，至少有部分是透過我們生活中的消費產品來建立的。商品自我的概念隱含著，我們的自我乃至我們的主體性有部分是透過我們對商品符號的認同所仲介和建構的──我們想購買和使用某項消費產品的目的，是想取得附貼在該產品上的意義。

Commodity sign 商品符號
指某項商品透過廣告、品牌或logo所建構的符號學意義。商品符號是由該商品的再現或產品本身，加上它的意義所構成。當代文化理論學者指出，我們消費的並非商品而是商品符號。也就是說，我們真正購買的是該商品的意義。參見Commodity/commodification 商品／商品化、Sign 符號。

Conceptual art 觀念藝術
興起於1960年代的一種藝術風格，強調觀念想法勝過美學特質或實體物件本身。觀念藝術企圖反擊藝術世界日益增強的商業主義，因此該派所呈現的主要是想法而非可供買賣的藝術作品，目的在於把焦點轉移到創作過程並遠離藝術市場及其商品。觀念藝術家包括柯史士（Joseph Kosuth）、哈克（Hans Haacke）以及小野洋子（Yoko Ono）等人。

Connoisseur 鑑賞家
對某特定藝術具備特殊辨識能力的人。「鑑賞家」一詞是個帶有階級意味的概念，傳統上用來指稱那些秉持「獨到」品味的人士。鑑賞這個概念因為將上層階級的

品味再現成某種自然事物且比大眾品味更具原真性，因而不斷遭致批評。

Connotative meaning 內涵意義／隱含義
在符號學中，加諸於某一符號之字面意義上的所有社會、文化和歷史意義，稱之為內涵意義。內涵意義是建立在影像的文化和歷史脈絡以及觀看者在這些環境中親身感受到的知識之上。因此，內涵意義將某一物體或影像帶到一個更寬廣的領域，一個屬於意識形態、文化意義和社會價值觀的領域。根據巴特（Roland Barhtes）的講法，當我們把內涵意義解讀成外延意義（也就是字面義），並因此將源自於複雜萬端的社會意識形態的意義自然化時，迷思／神話就會產生。例如自由就是美國國旗的內涵意義，一種具有社會和文化特殊性的意義，並非天生自然的意義。參見Denotative meaning 外延意義、Myth 迷思／神話、Semiotics 符號學、Sign 符號。

Constructivism 構成主義
1917年俄國大革命後在蘇聯所興起的藝術運動，開啟了現代主義的前衛派美學。構成主義強調動態造形，認為動態造形和線條體現了機械文化時代的政治與意識形態。前蘇維埃構成主義藝術家擁抱列寧理論、科技進步的想法與機械美學。構成主義的主要先驅包括塔特林（Vladimir Tatlin）、利西茨基（El Lissitsky）以及電影人維托夫（Dziga Vertov）。1932年後，蘇聯領導人史達林查禁構成主義，擁抱圖像寫實主義，將後者奉為大眾的藝術形式。

Convergence, media 媒體整合
指將日益廣泛的媒體結合起來，導向單一入口點或單一集團形式。把電話、無線電郵系統、相機和音樂聆賞系統結合在單一裝置上，就是媒體整合的範例。

Cosmopolitanism 世界主義
身為世界公民並擁有一個比省籍或國籍脈絡更遼闊的身分。世界主義一詞歷史悠久，今日最常和全球化理論結合在一起。參見Globalization 全球化。

Counter-bricolage 反拼裝
由古德曼（Robert Goldman）和帕布森（Stephen Papson）創造的詞彙，指廣告人和行銷者所採用的一種實踐，「借用」拼裝風格並以商品面向進行販售。例如，當年輕人創造出某種特定風格來顛覆商品的意義時，製造商便會祭出反拼裝手法，挪用這些風格重新包裝後再賣給

消費者。參見Appropriation 挪用、Bricolage 拼裝。

Counter-hegemony 反霸權
某一社會中對抗優勢意義和權力體系的力量，這股力量會讓各種優勢意義不斷保持在緊張與流動的狀態。參見Hegemony 霸權。

Cubism 立體派
二十世紀初的藝術運動，始於1907年，屬於法國現代前衛藝術的一部分。立體派是從畢卡索和布拉克（Georges Braque）兩人之間的一次合作開始，他們共同發展出描繪空間和物件的新手法。立體派刻意挑戰透視風格的優勢地位，企圖同時從多個透視點描繪物體的形象，藉此再現人類視覺的動態性以及複雜性。參見Dada 達達主義、Futurism 未來主義、Modernism 現代主義、Modernity 現代性。

Cultural imperialism 文化帝國主義
參見Imperialism 帝國主義。

Culture industry 文化工業
法蘭克福學派成員所使用的語彙，尤其是阿多諾（Theodor Adorno）和霍克海默（Max Horkheimer）兩人，用以指出資本主義如何組織文化並將文化同質化，讓文化消費者沒有多少自由空間可以建構他們自己的意義。阿多諾和霍克海默認為，文化工業將大眾文化當成一種商品拜物的形式進行生產，並讓它成為工業資本主義的宣傳工具。他們認為所有大眾文化都是依循一定的公式，不斷重複，鼓勵齊一，倡導被動，用種種承諾欺騙消費者，並促進偽個體性。參見Frankfurt School 法蘭克福學派、Pseudoindividuality 偽個體性。

Cyberspace 網路空間
指由電腦螢幕、網際網路、網站和其他電訊與數位科技及系統定義出來的虛擬空間。諸如網站之類的電訊交換場址，就是在網路空間中建立某種虛擬的地理學。參見Cartesian space 笛卡兒空間、Virtual 虛擬。

Cyborg 生化機器人
最早由克利尼斯（Manfred Clynes）和克林（Nathan Kline）在1960年提出，用來形容「具有自我調整能力的人類機械系統」或是一種神經機械有機體。在隨後發展出來的理論中，則屬哈勒葳（Donna Haraway）提出的最為著名，她藉由生化機器人的觀念來探討人類受科技支配的關係，以及晚期資本主義、生物醫學和電腦科技的主體

性問題。她指出，那些裝有假牙和心律調整器的人都是道地的生化機器人，而生化機器人也已成為當代科幻小說和電影的一分子。不過，當代對於生化機器人的思考大多是認為：在當前這個後現代的科技化社會中，所有的主體之所以都能被理解成生化機器人，乃是因為他們對科技的依賴，以及他們和科技之間無法分割的關係。

Dada 達達主義
1916年在蘇黎世展開的知識運動，不久後在法國開花結果，並讓杜象（Marcel Duchamp）和畢卡比亞（Francis Picabia）成為該運動的領袖人物。詩人查拉（Tristan Tzara）將「達達」定義為一種心智狀態，而且主要是一種反藝術的感性，例如，杜象便將生活常見的物品像是腳踏車輪、小便斗等「現成物」，陳列在美術館中展出。達達主義蔑視品味與傳統，且受未來主義影響甚深，但是並未完全接受未來主義者對機械的熱愛以及對法西斯主義的擁護。其他重要成員包括德國作家胡森貝克（Richard Hulsenbeck）、德國藝術家史維塔斯（Kurt Schwitters）以及法國藝術家阿爾普（Jean Arp）等。參見Futurism 未來主義。

Decoding 解碼
就文化消費而言，解碼指的是遵照社會共用的文化符碼來詮釋文化產物並賦予其意義的過程。霍爾（Stuart Hall）用這一詞彙來描述文化消費者在觀看和詮釋已由製作者編碼過的文化產物時（例如：電視節目、影片、廣告等），所完成的工作。根據霍爾的說法，諸如「知識框架」（階級地位、文化知識）、「生產關係」（觀看的脈絡）和「科技基礎建設」（人們藉以觀看東西的科技媒介）這些元素，都會影響解碼的過程。參見Code 符碼、Encoding 編碼。

Denotative meaning 外延意義 / 明示義
在符號學中，指稱某一符號的字面意義。玫瑰的外延意義為一種花卉。不過在任何特定脈絡中，玫瑰似乎都具有某種內涵意義（例如：浪漫、愛情或忠誠等），也就是在它的外延意義之上已經加進了社會、歷史和文化的（內涵的）意義了。參見Connotative meaning 內涵意義、Semiotics 符號學、Sign 符號。

Developing countries 開發中國家
指那些低生活水準、低人類發展指數（HDI）、只具有最低發展程度或尚未發展之工業基礎的國家。根據某些

理論家指出，這一詞彙比第三世界更為貼切。參見Third World 第三世界、Globalization 全球化。

Dialectic 辯證

哲學用語，用法多變且曖昧不明。在希臘哲學中，它指的是柏拉圖為了獲取更高知識而提出的問答過程。此語常用來描述兩個不同立場之間的衝突或張力，例如，善與惡的辯證。不過，哲學裡的辯證過程（黑格爾辯證）指的是對於這類衝突的調停或解決之道。馬克思理論認為，歷史並非以持續不斷的腳步向前進，而是經由一連串的衝突慢慢進步，解決舊衝突的唯一之道，就是帶進新的衝突。馬克思主義用辯證來談論「正」、「反」觀念，例如，雇主（正）和工人（反）之間的對立，透過辯證的過程而產生「合」的結果。參見Marxist theory 馬克思理論。

Diaspora 離散流移

通常指稱散居在原生土地或家鄉之外，且屬於某一族裔、文化或民族的社群。例如，散居在英美兩國的南亞社群。離散流移研究特別強調這類社群的複雜性，他們不僅對原生土地懷抱記憶和鄉愁，也和其他在地離散社群共享遷徙、移置（displacement）和混雜認同的歷史。參見Hybridity 混雜。

Digital 數位

藉由分立數字來再現數據，並以數學手法為該數據編碼。相對於類比科技，數位科技是以位元單位編碼資訊，並為每一資訊指定其數值。有指針的時鐘藉由指針在鐘面上的移動來顯示時間，是屬於類比性，而以數字報時的時鐘，則是數位性。照片影像是類比的並具有連續色調，數位影像則是以數學手法編碼，所以每個位元都有一個特定值。數位科技讓複製與不會影像品質的竄改變得更加容易。參見Analog 類比、Pixel 像素。

Direct cinema 直接電影

和真實電影極為近似，直接電影指的是以同步記錄的方式將呈現在鏡頭和工作人員面前的聲音和自發性的真實動作拍攝下來。這項技術捨棄了某些真實電影的導演（例如胡許〔Jean Rouch〕）依然會採用的旁白敘述，而且會在最小量或甚至完全沒有劇本、表演、編輯和調整素材的情況下拍攝和錄製。採用此種風格的美國導演包括：李科克（Ricky Leacock）、羅伯·朱（Robert Drew）、潘內貝克（D. A. Pennebaker）、懷

斯曼（Frederick Wiseman）和梅索兄弟（Albert and David Maysles）等。他們的拍攝焦點主要是出現在日常生活機制中的人物和居民，對象從著名的政治人物、老師和學生，乃至犯人與獄卒和警衛無所不包。參見Cinéma vérité 真實電影。

Discontinuity 不連貫性

在前衛與後現代風格中，用來打破連續敘述，以預料之外或矛盾元素來干擾風格進行，藉以違逆觀看者預期的策略。不連貫性包括跳接、改變事件發生的先後順序，或反身性思考。參見Reflexivity 反身性思考。

Discourse 論述

大體而言，論述指的是由社會組織而成的針對某一特定主題的談論過程。根據傅柯的說法，論述是一種知識體，既能定義也能限制關於某件事物應該談論哪些內容。在沒有特定指涉的情況下，這個名詞可應用在廣泛的社會知識體上，例如經濟論述、法律論述、醫學論述、政治論述、性論述和科技論述等。論述乃針對特定的社會和歷史脈絡，而這兩者都會隨著時間而改變。傅柯理論很基本的一點是：論述生產某種主體和知識，而我們或多或少都佔居著由多層論述所界定出來的主體位置。參見Subject position 主體位置。

Docile bodies 馴服的身體

傅柯詞彙，用來描述社會主體在身體上臣服於社會規範的過程。參見Biopower 生命權力。

Dominant-hegemonic reading 優勢霸權解讀

在霍爾（Stuart Hall）為大眾文化的觀看者／消費者所提出的三個潛在位置中，優勢霸權解讀指的是消費者無條件地接受製作者傳遞給他們的訊息。根據霍爾的說法，不管在任何時刻，都只有極少數的觀看者真正佔居這個位置，因為大眾文化無法滿足所有觀看者在文化上的特殊經歷、記憶和欲望，也因為觀看者並非大眾媒體和流行文化訊息的被動接收人。參見Negotiated reading 協商解讀、Oppositional reading 對立解讀。

Empiricism 經驗主義

一種科學實踐法，強調感官經驗、觀察和測量在知識生產過程中的重要性。經驗主義的方法學是根據實驗和收集數據來建立關於世界某物的特定真理。

Encoding 編碼

在文化消費中，編碼指的是文化產物的意義生產。霍

爾用編碼來描述文化生產者在為文化產物（例如電視節目、影片、廣告等）編製優勢意義時所完成的工作，這些意義接著會由觀看者進行解碼。根據霍爾的說法，諸如「知識框架」（階級地位、文化知識和生產者的品味）、「生產關係」（生產過程的勞動脈絡）和「科技基礎建設」（生產過程的科技脈絡）這些元素，都會影響編碼的過程。參見Decoding 解碼。

Enlightenment 啟蒙主義

十八世紀的文化運動，藉由擁抱理性觀念來拒斥宗教和前科學時代的傳統。啟蒙運動強調理性，並認為科學進步將帶動道德和社會的提升。康德將啟蒙運動定義為「人類從其自我強加的不成熟中甦醒過來」，並頒給它「大膽求知」（sapere aude）的座右銘。啟蒙運動與各式各樣的社會變革有關，像是封建制度與教會勢力的崩解、印刷術對歐洲文化與日俱增的衝擊，以及中產階級在歐洲的崛起等。啟蒙運動被視為現代性興起的一個重要面向。參見Modernism現代主義、Modernity 現代性。

Episteme 知識型

某一時代用來整理該時代所認為的真實和正確的知識時所採用的想法和方式。傅柯在《事物的秩序》一書中使用這詞彙來描述歷史上某一時期用來組織知識的優勢模式，該時代的特定論述就是在知識型的基礎上浮現。歷史上的每個時期都有不同的知識型。參見Discourse 論述、Epistemology 知識論。

Epistemology 知識論

哲學的一支，探討知識以及何種事物可以被認知等議題。對某事物提出知識論的問題，亦即去研究我們對於此事物可以知道些什麼。

Exchange value 交換價值

在消費文化中指定給某商品的貨幣價值。當我們看到的是某件東西的交換價值時，它的經濟價值（或等值金錢）便比它的可能用途（使用價值）來得重要。馬克思理論批判資本主義強調交換價值勝於使用價值。例如，黃金具有極高的交換價值，但使用價值卻很低，因為它的實際功用並不多。黃金是用來購買身分地位的。參見Capitalism 資本主義、Commodity/commodification 商品／商品化、Commodity fetishism 商品拜物、Marxist theory 馬克思理論、Use value 使用價值。

Exhibitionism 暴露癖

精神分析用語，指因暴露自己的身體（或性器官）以吸引別人注意並因此感到愉悅。某些理論家指出，某些電影和網站本質上就是一種暴露癖，因為它們以視覺建構來吸引觀賞者的偷窺。參見Psychoanalytic theory 精神分析理論、Scopophilia 窺視癖、Voyeurism 偷窺癖。

False consciousness 虛假意識

在馬克思理論中，虛假意識指的是將優勢社會體系的經濟不平等真相隱藏起來，而讓一般人民相信這個壓迫他們的系統是完美的。在馬克思主義者眼中，聖經裡的「謙卑人必承受地土」這句話，就是虛假意識的一個例子，因為它明白表示遭受蹂躪不須起而反抗，只要等待，自有獎賞。到了二十世紀，馬克思主義者進一步認為，虛假意識這個觀念本身具有潛在的壓抑性，因為它將「大眾」界定為社會體系中未覺醒的愚人。相反地，諸如霸權這類觀念則是強調人們積極對抗意識形態體系所賦予的意義，而非被動的接收。參見Marxist theory 馬克思理論、Hegemony 霸權、Ideology 意識形態。

Fetish 戀物

在人類學中，戀物指的是一件物品被賦予神奇的力量和儀式性的意義，例如圖騰柱（totem pole）。在馬克思理論中，戀物則是指稱一件物品取得不存在於該物品自身的「神奇」經濟力量。例如，紙鈔實際上只是無甚價值的一張紙而已，是由政府賦予它經濟價值。在精神分析理論中，戀物指的是賦予某樣物件神奇的力量好讓某人能在心理上得到補償。例如，一張電影明星的海報能夠讓某人幻想自己擁有他所無法擁有的東西。鞋子或甚至雙腿，也有可能在心理上被賦予這樣的力量，讓人對擁有那樣的雙腿或穿了那款鞋子的身體產生性欲。性欲的反應被移置到某個部位、某個物件或某類物件之上，這些物件在被欲望的身體缺席時，接掌了該具身體的意義。參見Commodity fetishism 商品拜物。

First World 第一世界

第二次世界大戰戰後所使用的詞彙，用來指稱西方國家，相對於「第二世界」（東方）或「第三世界」。在這個理論中，世界被區分為西方（第一世界）和東方（第二世界），以及美國和蘇聯這兩大超級強權。冷戰消退之後，由於這些國家的全球地位已發生轉變，這個詞彙如今已不那麼適切。參見Third World 第三世界、

Developing countries 發展中國家。

Flâneur 漫遊者
法語，最初是因為十九世紀法國詩人波特萊爾（Charles Baudelaire）使之流行起來，後來由文化評論者班雅明（Walter Benjamin）等人予以理論化，用以指稱一個人漫步在城市街道上，欣賞周遭景物，尤其是指消費者社會裡的這些人。在工業化和現代性時期，消費物品首次被陳列在櫥窗中展示，建築也開始得去順應消費和展示空間的需求（例如拱廊街和百貨公司櫥窗）。換言之，漫遊者是「櫥窗購物者」（window shopper）的一種，意指不論買不買東西，觀看五花十色的商品文化這個行為本身，就是其快樂的來源之一。漫遊者同時存在於消費主義的世界又從其周遭的都市風景中被剝除。最初，漫遊者指的都是男性，因為女人無法享有像男人一樣的自由，可以獨自漫遊在城市街道之間。不過晚近的文化評論，例如在佛瑞柏格（Anne Friedberg）的作品中，已試圖為「女性漫遊者」（flâneuse）──漫步在城市誘人景觀中的女性──的概念進行理論化。參見Modernism 現代主義、Modernity 現代性。

Frankfurt School 法蘭克福學派
1930年代首先在德國進行研究而後主要轉往美國的一群學者和社會理論家，他們志在把馬克思理論應用於二十世紀資本主義社會的新形態文化產物和社會生活之上。法蘭克福學派反對啟蒙運動哲學，他們指出，理性不但不能解放人民，反而變成科技專家崛起的一股力量，工具理性的表達偏離了解放人類的崇高目標，再加上對人民的剝削，只會讓社會支配系統變得更有效率。法蘭克福學派的主要人物包括阿多諾（Theodor Adorno）、霍克海默（Max Horkheimer）、馬庫色（Herbert Marcuse）和哈伯瑪斯（Jürgen Habermas）等人。該派的早期成員在納粹勢力興起後逃離德國，許多前往美國。參見Culture industry 文化工業、Pseudoindividuality 偽個體性。

Futurism 未來主義
義大利前衛藝術運動，受到馬里內蒂（Filippo Tommaso Marinetti）1909年的《未來主義宣言》（Futurist Manifesto）所啟發。未來主義者致力於打破傳統，全心擁抱速度和未來。他們寫了許多宣言，並堅持一種煽動、挑戰的風格，這種風格有時與法西斯主義相關。有些未來主義畫家，例如巴拉（Giacomo Balla），把繪畫焦點放在運動中的物體和人物，其他藝術家則採用立體派風格創作。眾所皆知，馬里內蒂將未來主義與義大利法西斯鍛鑄為一體，不過在政治光譜的每一點上，都可發現未來主義者的身影。參見Cubism 立體派、Dada 達達主義。

Gaze 凝視
在視覺藝術理論中，例如電影理論和藝術史，凝視是用來描述特定的觀看關係，在這種關係中，主體深受欲望的動力所影響，渴望在物件或他人之間以某種軌跡觀看和被觀看。例如，凝視的動機可能是主體想要掌控他所觀看的對象，而被觀看的對象同樣也可以捕捉和接收主體的目光。凝視指的並不完全是某人的行動（例如，我凝視你的臉龐），而是某人所陷入的一種關係（我陷入一種凝視領域，在其中，我看著你的臉龐而且我看到你回望著我，或沒有回望著我）。在傳統的精神分析理論中，凝視和「幻想」密切相關。法國精神分析學家拉岡（Jacques Lacan）對這個理論做了進一步的修正更新，他把凝視當成其研究的重點，用來說明個體如何處理他們的欲望。拉岡和佛洛伊德的理論也被運用在電影上，1970年代的精神分析派電影理論便將凝視的概念套入電影當中，認為觀賞者對影像的凝視都帶有男性凝視的意含，是一種將銀幕上的女人物化的行為。自1990年代後，凝視理論已經將這個原型複雜化了，如今我們討論的是各式各樣不同種類的凝視，例如，以性、性別、種族和階級為特色的凝視。傅柯使用「凝視」一詞來描述在某一機制脈絡中，權力框架內部的主體關係，以及在權力框架內部做為協商和傳達權力工具的視覺機制。對傅柯來說，社會機制會對其主體進行調查凝視（inspecting gaze）、正常化凝視（normalizing gaze）或臨床凝視（clinical gaze），藉此追蹤他們的活動並加以規訓。在這種規劃中，凝視並非某人所有或為某人所用的一種東西，而是某人所進入的一種空間性和機制性的束縛關係。在機制的控制性凝視下（例如監視系統），並不需要有真正的監看主體存在，就能讓被監看的主體感覺自己受到監看。參見Mirror phase 鏡像階段、Panopticism 全景敞視主義、Psychoanalytic theory 精神分析理論。

Gender-bending 性別扭轉
對傳統的男女性別範疇以及隨之而來的性規範提出質疑的一種實踐。例如，對於某項文化產物的性別扭轉解讀，可能會指向先前未被認可的同性戀意含，而且這意

含也不是生產者當初創作的意圖，但是就符碼的另類解讀而言，這依然有可能成立。

Genre 類型

將文化產物依據眾所熟悉且清晰明白的製作公式區分成各種類別。類型會遵循可辨識的公式、符碼和慣例。就電影而言，其類型包括西部片、浪漫喜劇片、科幻片和冒險動作片等。至於電視，其類型則包括情境喜劇、肥皂劇、新聞雜誌類、談話節目、實境節目和家居生活類等。當代的類型產品經常會對類型本身進行諧擬。

Globalization 全球化

二十世紀末期越來越常使用的一個詞彙，用以描述戰後急遽攀升的一些現象。這些現象包括移民的比例日漸升高、多國企業的崛起、國際貿易自由化的倡導、全球通訊和傳播系統的發展、後工業化的越演越烈、民族國家主權的瓦解，以及因商業和傳播而日益「縮小」的世界等。有些理論學者將全球化現象視為既定之勢，有些則將之視為意識形態，認為它們的走向和力道並非不可避免，而是受到相互競爭的經濟、文化和政治利益所形塑。全球化一詞也擴展了在地概念，建立在新形態在地社群之上的全球化進展，不再僅限於地理上的連結（例如：網際網路社群）。參見Cosmopolitanism 世界主義。

Global village 地球村

麥克魯漢（Marshall McLuhan）在1960年代所創之詞，用來說明媒體得以將世界各地的人們連結成社群，並因此讓這些在地理上相互隔離的團體產生一種同一村莊的集體感。麥克魯漢指出，地球村是由即時電子通訊創造出來的。他寫道：「地球村如同星球般寬廣，卻也窄小如每個人都能惡意多管別人閒事的小鎮。你未必能在地球村這世界裡享有和諧的生活；在那裡，你會極端關心別人的事，並涉入所有人的生活。」地球村一詞同時描述了當代對媒體事件的狂熱，以及遠距離的人們透過通訊科技所創造出來的連結關係。地球村的觀念為全球化現象注入一股愉悅的活力。

Graphical user interface, GUI 圖形使用者介面

從1980年代的個人電腦開始發展，電腦軟體和全球資訊網的設計，讓使用者能夠透過圖形影像而非文字來作選擇、下指令，和四處移動。參見Web 全球資訊網。

Guerrilla television 游擊電視

錄像藝術家和行動主義者所使用的詞彙，用以描述始於1960年代末期的另類錄像實踐，他們利用電視科技來生產和播放與主流電視節目的風格和政治相對立的錄影帶。游擊電視的作品是由政治運動參與者而非電視產業記者所拍攝，被視為直接性政治行動的一個重要部分。

Habitus 習性／慣習

法國社會學者布迪厄（Pierre Bourdieu）常用的詞彙，用來描述無意識的性情傾向、分類策略以及個人對文化消費的品味感和喜好趨勢。在這個模型中，一個人對音樂、裝飾、藝術、時尚等等的品味，全都彼此相關，而且全都是源自於個人的階級地位、教育背景和家庭脈絡。根據布迪厄的說法，這些價值系統並非來自每個人的氣質特性，而是源自他的社會地位、教育背景乃至階級身分。因此，不同的社會階級會有不同的習性，以及獨特的品味和生活風格。

Hegemony 霸權

最常與義大利馬克思主義者葛蘭西（Antonio Gramsci）畫上等號的一個詞彙，他把傳統馬克思主義的意識形態理論與「虛假意識」和「被動社會主體」等概念分離開來，重新思考，將人類主體視為積極的行動者。葛蘭西所定義的霸權有兩個重點：一，優勢意識形態往往被認為是「常識」（common sense）；二，優勢意識形態和其他力量之間會形成緊張關係，並處於不斷消長的狀態。霸權一詞表明了，意識形態意義是一種鬥爭的對象，而非由上而下、完全宰製主體的壓迫力量。參見Counter-hegemony 反霸權、Ideology 意識形態、Marxist theory 馬克思理論。

High/low culture 高雅／低俗文化

傳統上用來區分不同文化種類的詞彙。高雅文化是只有菁英能夠欣賞的文化，例如古典藝術、古典音樂和古典文學，相對於商業生產的大眾文化，後者是專門提供給低下階級的。這種高雅低俗文化的區分方式，自1980年代起不斷遭到文化理論學者的嚴厲批評，因為這種劃分充滿傲慢的菁英主義，並將通俗消費者看成毫無品味的被動觀看者。

Hybridity 混雜

指稱任何具有混合根源的東西，在當代理論中，混雜一詞是用來形容那些身分認同同時來自多種文化根源和多種族裔的人。混雜也用來描述離散流移文化，這些文化既非屬於此地也非屬於彼地，而是同時屬於多地。參見

Diaspora 離散流移。

Hyperreal 超真實
法國理論家布希亞（Jean Baudrillard）所創之詞，用來指稱這樣一個世界，在其中，人們會用真實符碼（codes of reality）來擬仿在真實世界中沒有指涉物的真實。超真實因而是「真實」的擬像，裡面的諸多元素都是用來強調其真實性。在後現代風格中，超真實主義指的是在廣告中運用自然主義的效果，例如，看起來像是寫實主義紀錄片的手法——「自然」聲音、「業餘」拍攝手法，或未經排練的非演員等，然而卻是把這種手法當成一種真實的建構。參見Postmodernism/postmodernity 後現代主義／後現代性、Simulation/simulacrum 擬像／擬仿物。

Hypertext 超文本
呈現文本和影像的一種形式，這種形式構成了全球資訊網的基礎，它能夠讓觀看者透過超連結，從某一文本、頁面或網址移動到另一處。這意味著任何網址都能連結到好幾個其他網址、有聲網頁、錄像和其他圖片。超文本的重要性在於，它能夠讓網路使用者隨著所連結到的龐大材料而四處移動。參見Web 全球資訊網。

Hypodermic effect 皮下注射效應
與大眾媒體相關的一種理論，該理論將觀眾視為媒體訊息的被動接收人，他們不只被媒體「下藥」，還被注射了媒體的意識形態。媒體的皮下注射效應或麻醉效應指的特別是，大眾媒體的觀看者相信，當他們在觀看諸如電視這類大眾媒體時，他們是在參與公共文化活動，事實上，這種觀看行為本身已經取代了這些人的社會和政治行動。

Icon 圖符
原指具有某種神聖價值的宗教圖像。在圖符的當代意義中，圖符影像（或人物）乃指涉某種超乎其個別成分之外的東西，某種具有象徵意義的東西（或人物）。圖符往往被再現成一種普世性的觀念、情感和意義。

Iconic sign 肖似性符號
符號學用語，皮爾斯（Charles Peirce）用它來指稱符徵（字／影像）和其符指物之間具有相似性的符號。例如，某人的素描即為一種肖似性符號，因為該素描與他或她是相似的。皮爾斯將符號區分為肖似性、指示性和象徵性三種。參見Indexical sign 指示性符號、Semiotics 符號學、Symbolic sign 象徵性符號。

Identification 認同
一種心理過程，某人在此過程中與另一人形成某種連結，或效法另一人的某一面向，或附屬於另一人，並在此過程中發生了轉變。「認同」一詞也擴大延伸，用來描述觀看者的觀影經驗。根據電影理論家梅茲（Christian Metz）的說法，「電影認同」牽涉到對角色的認同或對電影機制本身的認同。觀看者對於似乎無所不在的全視性攝影機所產生的認同，便是其中一例。觀看者產生認同的方式相當複雜，未必總是和他們真實的社會認同符合。例如，女性可能會認同男性角色，異性戀男性也可能與男同志角色產生認同，等等。

Ideology 意識形態
存於某一社會中的共同價值觀和宗教觀，個人透過這些觀念和所屬的社會機制與結構建立關係。意識形態指的是在日常生活中似乎到處可見且看似天經地義的某些觀念或價值。在馬克思理論中，意識形態一詞有幾種不同的定義，包括：首先，馬克思本人用意識形態來暗指一種社會體系，在此體系中，統治階級會向大眾灌輸其優勢意識形態，藉此建構出一種虛假意識；其次，法國馬克思主義者阿圖塞（Louis Althusser）則將精神分析學和馬克思理論結合在一起，指出我們是在無意識中被意識形態建構成主體，並因此讓我們察覺到自己在這個世界上所屬的位置；第三，葛蘭西使用「霸權」一詞來描述優勢意識形態如何總是和其他的想法與價值處於消長和爭論的狀態。參見False conciousness 虛假意識、Hegemony 霸權、Interpellation 召喚、Marxist theory 馬克思理論、Psychoanalytic theory 精神分析理論。

Imperialism 帝國主義
源自「帝國」（Empire）一詞，帝國主義是一種國家政策，旨在把自己的疆界擴充到新領土上，例如透過殖民的方式。在馬克思理論中，帝國主義是資本主義擴展勢力的手段之一，藉此它可以創造販賣商品的新市場，也可以獲得生產這些商品的低廉勞力供它剝削。「文化帝國主義」指的則是透過文化產物和流行文化將生活方式輸往其他地方。美國就經常被指控為文化帝國主義。參見Colonialism 殖民主義。

Impressionism 印象派
十九世紀末發展出來的一種藝術風格，以法國為主，特色在於強調光影與顏色。印象派作品強調一種不穩

定且變化莫測的自然觀。畫家刻意凸顯筆觸，且經常多次描繪同一景致，以便捕捉不同的光影效果。印象派的先驅包括莫內（Claude Monet）、雷諾瓦（Pierre-Auguste Renoir）、西斯里（Alfred Sisley）、畢沙羅（Camille Pissarro）和莫利索（Berthe Morisot）等人。高更、梵谷和塞尚則常被歸類為後期印象派畫家。

Indexical sign 指示性符號

符號學用語，皮爾斯（Charles Peirce）用它來指稱在符徵（字／影像）和符指物之間具有物理性因果連結的符號，因為在某一點上，兩者存在於相同的物理空間之中。例如，從某棟建築物中傳出來的煙霧即為火災的一種指示。以此類推，照片則是其拍攝主體的指示，因為照片是在主體在場的情況下拍攝的。皮爾斯將符號區分為肖似性、指示性和象徵性三種。參見Iconic sign 肖似性符號、Semiotics 符號學、Symbolic sign 象徵性符號。

Interpellation 召喚

馬克思理論家阿圖塞（Louis Althusser）所創之詞，用來描述意識形態系統如何叫喚或「呼喊」社會主體，並告訴他們，他們在這個系統裡所佔的位置。在流行文化中，召喚指的是文化產物向其消費者陳述的方式，並將他們徵召到某一特定的意識形態位置上。我們可以說，影像以它們想要我們扮演的那類觀看者稱呼我們，並用對那類觀看者說話的口吻向我們發聲，以便把我們塑造成某種特定的意識形態主體。參見Ideology 意識形態、Marxist theory 馬克思理論。

Interpretant 釋義

符號學家皮爾斯（Charles Peirce）在他的意義三要素系統中所使用的詞彙。釋義指的是由「客體」（object）和其「再現」（representation，皮爾斯對符號的定義）之間的關係所產生的思想或心智效應。釋義等同於索緒爾所說的「符指」。皮爾斯認為釋義可無止境地替換，也就是說，每一次的釋義都會創造一個新的符號，該符號又會產生新釋義。參見Referent 指涉物、Semiotics 符號學、Signified 符指。

Intertextuality 互文性

在另一文本中參照某文本。在流行文化裡，互文性指的是某文本在另一文本中以反身性的方式所進行的意義合併。例如，電視節目《辛普森家庭》（The Simpsons）便包括對電影、其他電視節目和名人的參照。這類互文性參照假設觀看者原本就已知道它們所指涉的人物和文化產物。

Irony 反諷

指某件事物的字面意義與其企圖意義（intended meaning，可和字面意義正好相反）刻意牴觸。反諷可視為外表和事實相互衝突的脈絡，例如，當有人說道：「天氣真好！」但事實上他卻是想指出天氣糟透了。反諷是後現代風格的招牌特色，會用引號來標示那種蓄意性。

Kitsch 媚俗

被評判為缺乏或絲毫不具美學價值的藝術或文學作品，但正是因為它能激發「壞品味」的分類標準而具有一定的價值。因此，對於媚俗的迷戀可以為這類物品重新編碼，例如把熔岩燈以及俗氣的1950年代郊區傢俱改造成好品味而非壞品味的表徵。媚俗也用來指稱那些以感傷主義這類簡易符碼來召喚觀看者的文化物件和影像。

Lack 匱乏

精神分析學者拉岡（Jacques Lacan）所使用的詞彙，用來描述人類心理的一個基本面向。根據拉岡的說法，人類主體從出生以及他或她離開母體的那一刻起，就被定義為匱乏的。主體之所以是匱乏的，乃因為人們相信它只是某個更具原生性的巨大事物的一個小碎片。第二階段的匱乏為語言的獲取。在拉岡的理論中，人類永遠想要得不到或碰不著的東西，這種感覺正是匱乏的結果。雖然我們總是會從其他地方追求歡愉，但並沒有任何人或任何東西能夠滿足那種匱乏感。在佛洛伊德派的精神分析理論中，匱乏一詞指的是女性缺少陽物，精確的說，她所匱乏的是伴隨陽物而來的權力。參見Phallus/phallic 陽物、Psychoanalytic theory 精神分析理論。

Low culture 低俗文化

參見High and Low culture 高雅／低俗文化。

Marked/unmarked 有標記的／無標記的

在二元對立中，第一類被理解為無標記的（因此是「正常的」），第二類則是有標記的（因此是「他者」）。例如，在男／女這組對立中，男這一類是無標記的，因此是優勢的，女這一類則是有標記的，或非正常的。白通常是無標記的（我們很少看到用白人來形容某作者，因為白人被視為眾所默認的類別），但黑則是有標記的（這樣說，意味著不同於……）。這些有標記和無標記的類別，在正常情況遭背離時顯得最為突出。例如，直

到最近，在大多數的廣告影像中——傳統上這些廣告都是以中產階級白種觀眾為對象——白種模特兒是無標記的（正常的，因此他們的種族是無標記的），而其他種族或族裔的模特兒則是有標記的（被標上種族的記號，像是「民俗風」珠寶或「異國情調」的場景）。參見 Binary oppositions 二元對立、Other 他者。

Marxist theory　馬克思理論
十九世紀由馬克思和恩格斯所提出的理論，馬克思理論結合了政治經濟學和社會批判。一方面，馬克思理論是一種人類歷史通論，認為經濟角色和生產模式是歷史的主要決定因素，而另一方面，它又是專門針對資本主義的發展、複製與轉型的理論，在這方面，它認為工人才是歷史的潛在行動者。馬克思理論強調施行資本主義必然會導致極度不公的現象，而該理論就是用來了解資本主義的生產機制及其階級關係。馬克思主義的概念在十九和二十世紀由列寧、沙特（Jean-Paul Sartre）、阿圖塞（Louis Althusser）、葛蘭西（Antonio Gramsci）、慕孚（Chantal Mouffe）、拉克勞（Ernesto Laclau）等人發揚光大。參見 Alienation 異化、Base/superstructure 下層／上層結構、Commodity fetishism 商品拜物、Exchange value 交換價值、False consciousness 虛假意識、Fetish 戀物、Hegemony 霸權、Ideology 意識形態、Interpellation 召喚、Means of production 生產工具、Pseudoindividuality 偽個體性、Use value 使用價值。

Mass culture/mass society　大眾文化／大眾社會
在歷史上，這個詞彙是用來指稱一般民眾的文化和社會，通常帶有負面的內涵意義。大眾社會一詞是用來形容歐美等地在十九世紀工業化後所發生的種種變革，這些變革導致大量人口集中於都會中心，並在第二次世界大戰戰後達到最高峰。「大眾社會」一詞暗示這些人受制於集中化的全國性或國際性媒體，他們的意見和資訊主要並非來自在地社群或自身家庭，而是來自大眾媒體不斷增生的廣大社會。這類社會的文化就是所謂的大眾文化，通常也就是流行文化的同義詞。這個詞彙暗示著，這種文化是屬於受制於相同訊息的一般民眾，因此是助長一致性和同質性的文化。大眾文化和大眾社會這兩個詞彙一直飽受批評，因為它們把獨特多樣的文化轉變成無差別的群體。

Mass media　大眾媒體
為大眾閱聽人設計的媒體，以彼此唱和的方式對於事件、人物和地點做出某種優勢或流行的再現。主要的大眾媒體包括收音機、電視、電影，以及報紙、雜誌等印刷媒體。一般認為，這個詞彙比較不適用於以電腦媒體所進行的當代傳播形式，例如網際網路、全球資訊網和多媒體等，因為它們並未以同樣的方式和大眾閱聽人產生關係。參見 Medium/media 媒介／媒體。

Master narrative　主控敘事
一種解釋框架（又稱後設敘事），其目的是以全面性的方式來解釋社會或世界。主控敘事的範例包括宗教、科學、馬克思主義、精神分析學和其他企圖解釋所有生活面向的理論。法國理論家李歐塔（Jean-François Lyotard）指出，後現代理論的特色就是高度質疑這些後設敘事，質疑它們的普世主義（universalism），以及它們能夠定義人類狀況的這個前提。

Means of production　生產工具
在馬克思理論中，生產工具指的是機械、用品、工廠、設配、基礎結構和身體，人類利用這些工具將天然資源製造成貨品、服務和資訊，提供給市場銷售。例如，在小規模的農業社會中，農業生產工具包括個別農夫種植他們自己的作物，以及打造自己的工具。在工業資本主義中，生產工具包括工廠中的大規模大量生產。至於在晚期資本主義社會，生產工具則包括資訊生產和媒體產品與服務。馬克思理論認為，誰擁有生產工具誰便可以掌控社會媒體工業所傳播的思想。參見 Capitalism 資本主義、Marxist theory 馬克思理論。

Medium/media　媒介／媒體
藝術或文化產物藉以製造的一種形式，或訊息藉以傳遞的形式。就藝術而言，媒介指的是用來創作作品的藝術材料，例如顏料或石材。就傳播而言，媒體指的是媒介或溝通的工具，亦即訊息藉以通過的仲介形式。媒體一詞也用來指稱讓資訊得以傳送的特定科技：收音機、電視、電影等。media 是 medium 的複數形態，不過常被當成單數使用，例如「the media」是用來描述可共同左右大眾輿論的媒體工業集合體。

Medium is the message　媒體即訊息
因麥克魯漢（Marshall McLuhan）而普遍傳頌的一句名言，用來指稱媒體影響觀看者的方式與它們傳送的訊息

無關。麥克魯漢表示媒體會影響內容，因為媒體是我們個別身體的延伸，所以一個人無法理解和評價一則訊息，除非他先把發出這則訊息的媒體考慮進去。因此，麥克魯漢認為，像電視這樣的媒體有能力把「它的結構特性和假設強加到我們私人及社會生活的所有層面」。

Metacommunication 後設溝通

以交流過程本身做為主題的一種討論或交流。所謂的後設層次，就是溝通的反身性層次。在流行文化中，後設溝通指的是以觀看者觀看文化產物的行為做為主題的廣告或電視節目。當一支廣告的陳述內容是有關觀看者如何觀看廣告，那支廣告所採用的就是後設溝通的手法。

Mimesis 擬態

希臘人最早提出的一種概念，將再現定義為鏡子反射真實的過程或模擬真實的過程。當代的社會建構理論批評擬態觀念並沒有把諸如語言和影像這類再現系統考慮進去，這類再現系統會左右我們如何詮釋和理解我們所見之物，而不僅是將它們反射回來而已。

Mirror phase 鏡像階段

兒童發展階段之一，根據精神分析學者拉岡（Jacques Lacan）的說法，當嬰兒了解到自己和他人是分離實體的那一刻，他便首次體驗到異化的感覺。依照拉岡的說法，嬰兒會在六到十八個月的時候藉由觀看鏡子中的身體影像，開始建立他們的自我（ego），他們看到的有可能是自己的鏡像，但也可能是他們的母親或其他人，並不一定得是自己身體的鏡像。他們認知到鏡子裡的影像既是他們自己又和自己不同，並認為鏡子裡的影像更完整也更強大。這種分裂認知形成了異化的基礎，並在同時迫使他們長大。鏡像階段是一種有用的框架，可幫助我們了解觀看者投注在影像中的情感和力量，以及他們將影像視為理想狀態的心理因素。鏡像階段一詞經常運用在電影影像的理論當中。參見Alienation 異化、Psychoanalytic theory 精神分析理論。

Modernism 現代主義

在文學、建築、藝術和電影領域中，現代主義指的是在十九世紀末到二十世紀初浮現的一組風格，質疑再現在書寫、建築以及造形藝術中的傳統和慣例（諸如生動描繪、裝飾，以及隱藏形式、敘述結構和幻覺手法）。現代主義強調形式的物質性、往往覆蓋在文化作品上的生產條件（設備、結構因素），以及深植在經濟和有形世界裡的物質條件中的作家或畫家所扮演的生產者角色，並將這些暴露在作品之中。大多數的現代主義運動都具有如下的共通原則：打破過去的敘述和圖像寫實主義傳統，強調形式勝於內容，關注結構與機能。現代主義和結構主義是近親，因為它強調這世界是由可以理解和詮釋的的基本形式系統所組成。後現代主義和後結構主義者則質疑這項假設，不認為只要認清這世界的系統和結構，就可以理解這世界。參見Postmodernism/postmodernity 後現代主義／後現代性、Structuralism 結構主義。

Modernity 現代性

現代性指的是一個特定的時期和世界觀，大約始於十八世紀啟蒙運動萌芽之際，並在十九世紀末和二十世紀初達到高峰，當時歐洲和北美的廣大人口逐漸聚集在都會中心，以及日益機械化和自動化的工業社會。現代性是個科技劇變的時代，人們擁抱直線發展的進步觀，將之視為人類繁榮的關鍵要素，現代性對未來抱持樂觀的態度，但同時卻又體現出對於改變和社會動盪的焦慮感。特色是擁抱科技和進步，瀰漫著革命性的劇變感，以及對於動盪的焦慮。

Montage 蒙太奇

一種剪接技術，將影像以先後順序結合起來，暗示時間的推移，通常運用在電影中。在古典好萊塢電影裡，蒙太奇通常是由專門剪接師負責，暗示快速的時間推移。在蘇聯蒙太奇中，影像的結合則通常會以並置不同的元素或場景來暗示衝突或緊張。

Morphing 影像形變

一種電腦影像處理過程，使用影像形變技術可讓某一影像和另一影像天衣無縫地接合在一起，創造出兩者結合或混合後的第三張影像。

Myth 迷思／神話

法國理論家巴特（Roland Barthes）使用的詞彙，用來指稱某一符號藉由隱含方式表達出來的意識形態意義。根據巴特的說法，迷思／神話是一組隱藏的規則、符碼和習慣，透過迷思／神話，可以將現實社會中專屬於某一群體的意義，轉變成適用於整個社會的普遍意義和被給定的意義。因此，迷思／神話可以讓某一特定事物或影像的內涵意義看起來像是外延意義，也就是字面義或自然義。巴特曾以流行性雜誌裡刊登的一幅黑人士兵向法國國旗行禮的影像為例，他說這幅影像製造出這樣一

種訊息，亦即法國是一個偉大的帝國，帝國境內的所有年輕人不論膚色為何都效忠在它的旗幟之下。對巴特來說，這幅影像是在迷思／神話的層次上確認了法國的殖民主義，並擦除掉反抗的證據。迷思／神話約略等同於意識形態。參見Connotation 內涵意義、Ideology 意識形態、Semiotics 符號學、Sign 符號。

Narrowcast media 窄播媒體
只能將訊息傳送到有限範圍內的媒體，這類媒體能夠將量身訂做的節目傳送給比廣播觀眾更為特定的觀眾群。有線電視就是窄播節目的一個重要範例，它以眾多頻道將節目窄播給特定社群（在地的市政頻道）或具有特殊興趣（像是獨立影片等）的觀眾。參見Broadcast media 廣播媒體。

Negotiated reading 協商解讀
在霍爾（Stuart Hall）為大眾文化的觀看者／消費者所提出的三個潛在位置中，協商解讀指的是消費者只接受優勢解讀中的某些面向而拒絕它的另一些面向。根據霍爾的說法，大多數的解讀行為都屬於協商一類，在協商解讀的過程中，觀看者會主動與優勢意義抗爭，並依據自己的社會地位、信仰和價值觀對優勢意義做出五花八門的修正。參見Dominant-hegemonic reading 優勢霸權解讀、Oppositional reading 對立解讀。

Neoliberalism 新自由主義
一種信念，認為應該以市場交易和經濟自由主義做為人類行為的道德指導原則，新自由主義是全球資本主義最重要的價值系統。新自由主義自1970年代起，隨著國營機構民營化以及放鬆對於媒體和企業的管制，而開始擴散，橫掃整個北美和歐洲。

Noeme 所思
在攝影中，用來指稱影像具有「曾經存在」的特質，這意味著，攝影影像的力量來自於影像再現的物件曾經和照相機共同臨在。「所思」一詞源自於現象學。參見Phenomenology 現象學。

Objective/objectivity 客觀的／客觀性
不偏不倚且以事實為基礎的態度，通常用來指稱科學事實，或是以機械式流程而非個人意見來觀看和理解這個世界的方法。例如，當我們爭論照片是否具有與生俱來的客觀性時，我們的重點在於：照片是客觀的，因為它是利用照相機以機械化手法拍攝的，或照片是主觀的，因為它是經由某個人類主體取景和拍下的。參見Subjective 主觀的。

Oppositional reading 對立解讀
在霍爾（Stuart Hall）為大眾文化的觀看者／消費者所提出的三個潛在位置中，對立解讀指的是消費者全然拒絕某一文化產物的優勢意義。對立解讀所採用的形式可能不僅是不同意該訊息，甚至還會刻意忽視它。參見Dominant-hegemonic reading 優勢霸權解讀、Negotiated reading 協商解讀。

Orientalism 東方主義
晚近由文化理論學者薩伊德（Edward Said）所定義的一個詞彙，指稱西方文化將東方或中東文化設想為他者文化，並賦予它們異國情調和野蠻主義的特質。東方主義經常被用來設定「西方」與「東方」之間的二元對立，在這組二元對立中，負面特質乃隸屬於後者。對薩伊德來說，東方主義是一種實踐，可見於文化再現、教育、社會科學和政治政策當中。例如，將阿拉伯人視為狂熱恐怖分子的刻板印象，就是東方主義的一個例子。參見Binary oppositions 二元對立、Other 他者。

Other, The 他者
在二元對立中所設立的一種主體性類別，相對於該文化中優勢的主體性。「他者」被理解為正常類別的反面象徵，例如奴隸相對於主人，女人相對於男人，黑人相對於白人等。被標記為「他者」的那一類，會因為這種對立而被去權。許多理論學者包括薩伊德（Edward Said）在內，都採用「他者」的概念來描述一種心理上的權力動能，這股動能能夠讓那些認同於西方優勢地位的人，想像出一個種族上或族裔上的「他者」，為了對抗這個想像出來的他者，他或她會更清楚地闡釋他或她的（優勢）自我。在佛洛伊德的精神分析理論中，母親就是最原初的、如同鏡子般的他者，透過這個他者，兒童進而理解到他或她是一個自主的獨立個體。參見Binary oppositions 二元對立、Marked/unmarked 有標記的／無標記的、Orientalism 東方主義、Psychoanalytic theory 精神分析理論。

Overdetermination 多重決定
在馬克思理論中（此語最常和法國理論家阿圖塞〔Louis Althusser〕聯想在一起），多重決定指的是好幾個不同的因素共同構成了某一社會情況的意義。例如，《蒙娜

《麗莎》之所以廣受歡迎，乃是由以下幾項因素多重決定的，包括該畫既有的藝術品質，圍繞著畫中女子打轉的神話傳聞，以及大家都知道它是最著名的名畫之一這個事實。參見Marxist theory 馬克思理論。

Panopticism　全景敞視主義

法國哲學家傅柯（Michel Foucault）提出的理論，用以闡述現代社會主體規範自身行為的方式。這個理論乃借自十九世紀哲學家邊沁（Jeremy Bentham）對於全景敞視監獄的看法，在全景敞視監獄中，獄方總是可以從監視塔中觀察囚犯，在他們不知情的狀況下直接凝視他們。那名負責監視的獄卒也許正在看其他地方或正在休息，但因為囚犯無法看到監視塔，也就永遠無法知道獄卒是否正在監看。傅柯認為，在當代社會中，我們的行為表現就好像我們正處於仔細的監看凝視之下，並已經將社會的規範和標準內化了。參見Gaze 凝視。

Parody　諧擬

文化產物以幽默、嘲諷的手法針對嚴肅作品開玩笑，但同時仍保留該作品原有的一些元素，像是角色或情節。文化理論學者將諧擬（相對於原創作品的新創意）視為後現代風格的主要策略之一，但諧擬手法並非後現代主義所獨有。參見Postmodernism/postmodernity 後現代主義／後現代性。

Pastiche　混仿

一種剽竊、引述和借用既有風格的風格，其非關歷史也無規則可供遵循。就建築而言，所謂的混仿就是以一種與其歷史意義無涉的美學方式，將古典主題混入現代元素當中。混仿為後現代風格的面向之一。參見Postmodernism/postmodernity 後現代主義／後現代性。

Perspective　透視法

一種視覺化的技術，發明於十五世紀中葉義大利文藝復興時期，展現出文藝復興運動對於融合藝術與科學的興趣。畫家在使用透視法作畫時，必須以幾何手法將三度空間投射到二度平面上。使用線性透視法時，最重要的是必須在影像中指定一個消失點（vanishing point），並讓畫面上的所有物體都朝著這一點縮退變淡，創造出一種景深，並將觀看者的目光引到該空間中。採用透視法一事對寫實主義的繪畫風格影響甚巨，部分乃因為透視法被視為科學的和理性的視覺空間組織法。對於透視法在西方藝術界所享有的優勢地位，相關爭議不斷增生，

許多現代藝術風格，例如印象派強調光線和色彩而非線條，立體派則是玩弄線性透視法的秩序和邏輯慣例。透視法最受人詬病的一點在於，它把觀看者假設成單一、不動的觀賞者。參見Renaissance 文藝復興。

Phallus/Phallic　陽物

在心理學用語中，陽物是父權社會中男性權力的象徵。包括拉岡（Jacques Lacan）在內的精神分析學理論家，一直在爭論是否該把陽物（象徵）延伸等同於能夠獲取權力的陰莖（實物）。不過無論如何，當我們稱某件東西為陽物時，便是同時賦予它男性的權力和陰莖的象徵。例如，一般都認為槍的再現是一種陽物，因為槍是一種具有強大力量的物品，同時它也會讓人聯想到陰莖的形狀。參見Lack 匱乏、Psychoanalytic theory 精神分析理論。

Phenomenology　現象學

哲學的一支，現象學以人類的主觀經驗為中心，探討我們如何在身體上、情感上和智性上對周遭世界做出反應。現象學強調活生生的身體的重要性，它會影響我們如何體驗這個世界，以及如何為世界賦予意義。因此現象學學者談論「在世存有」（being-in-the-world），意指我們根植於此地此刻的身體經驗之中。主流現象學並不認為這種經驗是由社會（或性或種族）決定的。相反地，現象學談論的是：如何把社會脈絡「懸擱起來放進括弧裡」（bracketing out），想像我們與周遭世界的直接接觸。哲學家暨視覺理論家葛羅姿（Elizabeth Grosz）和沙布恰克（Vivian Sobchack）強調身體經驗的特殊性，以及性特質在體現經驗上所佔有的地位。現象學在視覺媒體上的應用，主要是把焦點放在各類媒體影響觀看者經驗的特殊能力上。現象學的主要理論家包括胡塞爾（Edmund Husserl）和梅洛龐蒂（Maurice Merleau-Ponty）。

Photographic truth　攝影真實

當攝影機的機械設備製造出影像時，它具有投射真實影像的能力且被視為現實世界未經仲介的直接拷貝。攝影真實的迷思指的是，雖然照片很容易被操弄，但人們總認為照片是真實人物、事件和物體曾經存在的證據。照片和攝影影像的真實價值一直是大家爭論不休的主題，而數位影像技術的引進更升高了這場論戰，因為後者讓攝影影像更容易被竄改。

Pixel　像素

像素不具備圖像元素，是數位影像或數位螢幕上的最小

單位，或最小的點。當我們在數位影像上看到像素時，它們是以正方形外貌呈現。每平方英寸的像素值越大，影像或螢幕的解析度就越高。參見Digital 數位。

Polysemy 多義性

具有多重潛在意義的特質稱之。一件藝術作品的意義若是曖昧不明時，可稱它是多義性的，因為這件作品對不同觀看者可能產生不同的意義。

Pop art 普普藝術

盛行於1950年代末到1960年代的藝術運動，在藝術作品中大量應用流行文化或「低俗」文化的影像和材料。普普藝術家採用大眾文化的一些面向，像是電視、卡通、廣告和商品等，並將它們重製成藝術物件或繪畫作品，有時也會採用絹印之類的大眾媒材，藉此對代表有教養的品味和美學的藝術提出批判，並對常民的文化與品味表達讚頌之意。普普藝術的先驅包括沃荷（Andy Warhol）、李奇登斯坦（Roy Lichtenstein）、羅森奎斯特（James Rosenquist）及奧登柏格（Claes Oldenburg）等。

Pop surrealism 普普超現實主義

二十一世紀後現代藝術運動的一支，挪用二十世紀初超現實藝術的政治和美學，利用超現實主義的感性去挪用並混合其他風格、繪畫和設計元素，範圍包括荷蘭十七世紀大師、前拉斐爾派（Pre-Raphaelites）、二十世紀中葉平面藝術及1960到1970年代的流行文化。普普超現實主義者以反諷式的崇敬或不敬手法，對當代的政治與文化想像和議題提出評論，包括美、正常、科技與科學進步社會中的生活，以及品味、高雅文化和秀異等觀念。普普超現實主義深受日本藝術家村上隆作品的影響，他與1990年代的新普普美學關係密切。普普超現實主義有時被歸類為低眉藝術（low brow art），但我們最好將它視為一種獨特走向，因為並非所有和該派有關的作品，都是擁抱低俗的文化美學。與這項風格相關的藝術家包括奧思剛（Anthony Ausgang）、畢斯卡普（Tim Biskup）、坎貝爾（Kalynn Campbell）、卡拉夫特（Charles Krafft）、佩克（Marion Peck）、薩瑪拉斯（Isabel Samaras）和沙格（Shag）。參見Postmodernism/postmodernity 後現代主義 /後現代性、Surrealism 超現實主義。

Positivism 實證主義

哲學的一支，強烈受到科學的啟發，認為意義是獨立存在的，獨立於我們對它們的感覺、態度或信仰之外。實證主義者認為事物的真實本質可以藉由實驗確立，事實是不受語言和再現系統所影響。他們相信只有科學知識才是真知識，其他任何觀看世界的方法都值得懷疑。例如，認為照片能夠直接提供我們世界的真相，就是一種實證主義式的假設。

Postcolonialism 後殖民主義

後殖民主義指的是某類國家的文化和社會脈絡，這些國家先前被界定在殖民主義的各種關係（包括殖民者和被殖民者）當中，如今則被界定在前殖民地的各種文化混合當中，包括新殖民主義的實踐、離散流移的移民文化，以及殖民母國對於前殖民地持續施加的支配和文化帝國主義。「後殖民」一詞指的是影響這些國家的一連串改變，尤其是認同、語言和影響力的混合作用，這種現象導源於複雜的依賴和獨立系統。大多數的後殖民主義理論家都堅稱，舊殖民模式從未徹底瓦解，強權與弱權國家之間的支配形式也從未結束。參見Colonialism 殖民主義。

Postindustrialization 後工業化

用來指稱接續在工業化之後的經濟脈絡與關係，特色不再是工業成長，而是服務經濟、資訊經濟和全球資本主義的興起。

Postmodernism/postmodernity 後現代主義 / 後現代性

後現代性一詞是用來捕捉某一時期的生活情貌，該時期的特色包括：一，現代性的社會、經濟和政治面向發生了劇烈變化；二，充滿流動性，包括移民、全球旅遊以及透過網際網路和新數位科技所進行的資訊流動；三，民族國家的傳統主權形式在蘇聯崩潰與冷戰結束後隨之消解；四，貿易自由化擴張以及貧富日益懸殊。後現代性描述出發生在現代性高峰時期過「後」的一套社會、文化和經濟形構，創造出一種有別於現代主義的世界觀以及處世方式。法國哲學家李歐塔（Jean-François Lyotard）用這個詞彙來質疑「後設敘事」（meta-narrative），以及後設敘事假定自己可以適切捕捉到人類情境的這個前提。詹明信（Fredric Jameson）也用後現代一詞來描述一段歷史時期，認為該時期是「晚期資本主義邏輯」的文化產物。

後現代主義的一貫特色是，批判普世主義、當下觀念、統一且具自覺性的傳統主體觀，以及現代主義的進步信念。人們經常把後現代主義理解為生存在現代性的

廢墟之上。這個觀念也用來形容一種特定的藝術、文學、建築和流行文化風格，致力於諧擬、拼裝、挪用和反諷式的反身性思考，彷彿再也沒有什麼真正的新鮮事物可說，也沒有終極的知識需要揭露。在藝術和視覺風格領域中，後現代主義一詞指的是二十世紀末發生在藝術世界裡的一組流行趨勢，它們質疑原真性（authenticity）、作者身分（authorship）以及風格進程（style progression）等概念。後現代作品對於風格的混合具有高度的反思性。在流行文化和廣告領域中，「後現代」一詞指的是與反身性思考、不連貫性和混仿有關的技術，以及把觀看者當成厭煩的消費者並以自覺性的後設溝通向他們發聲。參見Discontinuity 不連貫性、Hyperreal 超真實、Metacommunication 後設溝通、Modernism現代主義、Modernity 現代性、Parody 諧擬、Pastiche 混仿、Pop surrealism 普普超現實主義、Reflexivity 反身性思考、Simulation/simulacrum 擬像／擬仿物、Surface 表層。

Poststructuralism 後結構主義
一個鬆散的用語，指稱追隨或批判結構主義的各種理論。後結構主義理論檢驗了結構主義社會觀遺漏掉的一些實踐，例如欲望，扮演和遊戲，以及藝術的曖昧意義等。後結構主義試圖提供一套工具箱，幫助我們超越封閉的結構主義邏輯、模式和方法系統。主要理論家有巴特（Roland Barthes，尤指他的後期理論）、德勒茲（Gilles Deleuze）、德曼（Paul de Man）和德希達（Jacques Derrida）等人。參見Structuralism 結構主義。

Power/knowledge 權力／知識
傅柯詞彙，用來描述在某一社會脈絡中，權力如何影響哪些東西可稱之為知識，以及該社會的知識體系又如何反過來與權力關係糾結纏繞。傅柯指出，權力和知識是密不可分的，真實的概念是與某一社會的權力和知識體系網絡（例如授與學位以及指定專家的教育系統）息息相關。

Practice 實踐
文化研究中的一個重要概念，指稱文化消費者所從事的活動，他們透過這類活動與文化產品進行互動，並從其中製造意義。因此，我們可以說，觀看實踐就是藝術、媒體和流行文化的觀看者詮釋及運用相關影像的活動。

Presence 當下
當下指的是一種立即的經驗，傳統上是用來與再現以及經由人類媒介所產生的世界面向做對比。因此，在歷史上，活在「當下」一直被解釋為一個人可以直接透過感官來經驗這個世界，無須透過人類的信仰、意識形態、語言系統或再現形式的仲介。後現代主義論者駁斥這種「當下」概念，認為我們無法甩掉語言和意識形態等社會包袱，用直接而全面的方式來經驗這個世界。

Presumption of relevance 關聯推論
在廣告中，關聯推論指的是廣告說話的態度會讓人認為它所呈現的議題是最重要的。例如，在廣告的抽象世界中，觀看者並不會認為「擁有一頭閃亮秀髮是人生最重要的事」有什麼荒謬，因為這項推論是和廣告傳達的訊息有關。

Propaganda 宣傳
帶有負面內涵意義的用語，指稱透過媒體或藝術傳達政治訊息，並意圖以仔細算計的方式將人民帶往特定的政治信仰。例如，納粹德國利用影片《意志的勝利》（*Triumph of the Will*）將希特勒包裝成一個具有魅力的領袖，藉此贏得大眾對納粹的支持，擁戴希特勒領導這個驕傲、美麗又充滿活力的民族。

Pseudoindividuality 偽個體性
馬克思理論用語，主要是由法蘭克福學派使用，描述大眾文化在文化消費者當中創造一種個體性的虛假意識。偽個體性指的是流行文化和廣告營造出來的一種效應，它們向觀看者／消費者說話的口氣，彷彿他們是獨一無二的個體，廣告甚至會宣稱它們的產品可強化個體性，但事實上它卻是同時對著廣大的群眾發聲。一個人透過大眾文化所獲得的是「偽」個體性，因為會有很多人同時收到這則個體性的訊息，所以消費者得到的並不是個體性，反而是同質性（homogeneity）。參見Culture industry 文化工業、Frankfurt School 法蘭克福學派、Marxist theory 馬克思理論。

Psychoanalytic theory 精神分析理論
最早由奧地利精神分析學家佛洛伊德（1856–1939）所提出的心智運作理論，強調無意識和欲望在塑造某一主體的行動、感覺和動機時所扮演的角色。佛洛伊德強調以談話治療的方式，將被壓抑的無意識素材釋放到意識表層。他的理論重點在於透過無意識的各種機制和程式來建構自我。精神分析理論在十九世紀末萌芽之初，曾在美國飽受詆毀，當佛洛伊德在歐洲接受掌聲之際，自我

心理學（ego psychology）則在美國獨領風騷。

精神分析理論的許多想法並非應用在治療實踐上，而是用來分析再現系統。法國理論家拉岡（Jacques Lacan）更新了從1930年代到1970年代佛洛伊德許多和語言系統有關的理論，並啟發學者運用精神分析理論來詮釋和分析文學與電影。參見Alienation 異化、Exhibitionism 暴露癖、Fetish 戀物、Gaze 凝視、Lack 匱乏、Mirror phase 鏡像階段、Phallus/phallic 陽物、Repression 壓抑、Scopophilia 窺視癖、Unconscious 無意識、Voyeurism 偷窺癖。

Public sphere 公共領域

最早由德國理論家哈伯瑪斯（Jürgen Habermas）提出的用語，用來定義一個可以讓公民聚在一起辯論和討論社會新聞議題的社會空間（可以是虛擬的）。哈伯瑪斯將這界定為一個理想的空間，在其中，資訊充足的公民們得以討論個人興趣之外的公共議題。在一般的理解中，哈伯瑪斯的公共領域理想從未真正實現過，因為公共生活總是摻雜了個人利益，也因為這個想法並沒有將階級、種族和性別等因素考慮進去，也未考慮到這些因素如何為公共空間設下不平等的進入門檻。近來，公共領域一詞常以複數形態出現，用以指稱人們在其中辯論當代議題的多重公共領域。

Punctum 刺點

巴特（Roland Barthes）使用的詞彙，用來指稱一張照片攫取我們的情緒或注意力的那個面向，並讓個別觀看者感覺到那張照片是他專屬的。巴特寫道，刺點會在觀看者身上「觸發」某種震驚或刺痛；那是一張照片中讓我們無法轉開目光的一個非刻意的細節。對巴特而言，刺點是「知面」的相反，後者指的是影像的平庸特質。參見Studium 知面。

Queer 酷兒

原本是針對同性戀所發出的詆毀之詞，如今已被挪用為不合於優勢異性戀規範的性別認同的正面用語。「酷兒」一詞是挪用行動的最佳範例之一，將原本屬於負面的用語轉換成正面用語，甚至是先進的用語。文化產物的酷兒解讀違背優勢的性別意識形態，想要找出未獲承認的男同志、女同志或雙性戀者的欲望再現。酷兒理論這個學術領域檢視的對象，是和性別與性特質有關的種種假設。參見Appropriation 挪用、Transcoding 轉碼、Oppositional reading 對立解讀。

Referent 指涉物

在符號學中，用以指稱相對於客體再現的客體本身。符號學家索緒爾（Ferdinand de Saussure）關於指涉物最有名的說明是，以馬為例，指涉物是那個「會踢你的東西」，意思是，在真實生活中你不會被馬的再現踢到，但可能被一匹真馬踢到。在符號學領域中，有些理論家，諸如巴特（Roland Barthes），是用二要素模式來解釋意義（符徵和符指），其他理論家，諸如皮爾斯，則是採用三要素系統（符號、釋義、客體），因此在客體的再現（文字／影像）與客體本身之間做出清楚的區隔。指涉物一詞有助於釐清再現（真實物體的再呈現）和擬像（重製物，沒有真正的對等物或指涉物，而且可能真的踢你）的差別。參見Interpretant 釋義、Semiotics 符號學、Signified 符指、Signifier 符徵、Simulation/simulacrum 擬像／擬仿物。

Reflexivity 反身性思考

一種實踐活動，可讓觀看者察覺到生產的材料與技術手段，方法是將這些材料與技術面當成文化生產的「內容」。反身性思考既是現代主義傳統的一部分，因為它強調形式，卻也是後現代主義的一環，因為它的互文性參照和反諷性地標出影像的景框，以及它做為文化產物的身分。反身性思考旨在防止觀看者完全沉溺在某一影片或影像經驗的幻象中，因此被視為把觀看者從觀影經驗中拉開的一種工具。參見Modernism 現代主義、Modernity 現代性、Postmodernism/postmodernity 後現代主義／後現代性。

Reification 物化

源自馬克思理論的用語，描述抽象概念被具體化的過程。在某種程度上，這意味著像是商品這樣的物質客體被賦予人類主體的特性，然而人類之間的關係卻變得更加客體化了。例如，在廣告中，香水可能被賦予性感或女性化的人類特質，把它形容成「活潑」且「充滿生命力」。馬克思理論用物化一詞來指稱工人在認同生產工具和生產成果時所經歷的異化，這種異化導致他們失去人性，但在此同時商品卻被擬人化。

Renaissance 文藝復興

十九世紀率先在法國使用的詞彙，用來回顧始於十四世紀初的義大利，並於十六世紀初在歐洲各地達到高峰的那段歷史時期。文藝復興的特色為文化、藝術和科學活

動的復甦，以及對古典文學和藝術重新燃起的興趣。文藝復興被視為是從中世紀——一個被誤認為幾乎沒有任何知識和藝術活動的時代——過渡到現代階段的廣泛變革。文藝復興的藝術成就在義大利尤顯耀眼，它強調透視法，還有科學與藝術的融合，代表人物包括達文西、波提且利、米開朗基羅和拉斐爾等人。參見Perspective 透視法。

Replica 摹製品

藝術品的重製物，由藝術家本人或在他／她的監控下製作完成。因此，一幅畫作的摹製品指的是非常近似原作的另一幅畫作。摹製品和複製品的不同之處在於，前者是以與原作相同的媒材製成，並且不容易翻製。所以摹製品並不完全等同於重製物（copy）或複製品。在機械複製的技術興起之後，摹製品的傳統便有消退之勢。參見Reproduction 複製。

Representation 再現

描繪、摹寫、象徵或呈現某物件的相似模樣。語言，繪畫和雕塑等視覺藝術，以及攝影、電視、電影等媒體，都屬於再現系統，其功能是描繪或象徵真實世界的面向。一般認為再現不同於擬像，因為再現是某種真實面向的再呈現，擬像則是在真實界裡沒有任何指涉物。參見Mimesis 擬態、Simulation/simulacrum 擬像／擬仿物、Social construction 社會建構。

Repression 壓抑

精神分析理論用語，指稱個體屈服於無意識並停留在那些過於困難而無法解決的特定思想、感覺、記憶和欲望裡的過程。佛洛伊德指出，我們會壓抑內在那些產生恐懼、焦慮、羞愧或其他負面情緒的東西，而這種壓抑行為是活躍且持續的。他認為唯有透過壓抑行為，我們才能變成有用且符合規範的社會成員。精神分析學的「談話治療」就是為了協助神經病症患者釋放被他們壓抑的東西。傅柯則指出另一個方向，他質疑「欲望是隱性且無法表達的」這種看法。他認為控制系統是迂迴的生產性而非全然的壓抑性。他指出，社會結構鼓勵人們表達、陳述這類欲望，並將這些欲望以迂迴方式視覺化，如此一來，這些欲望就可以被命名、被知曉、被管制。例如，根據傅柯的看法，讓人們坦承惡行和私密渴望的談話節目，就是一種可以讓欲望被目睹、分類和控制的脈絡。參見Power/knowledge 權力／知識、Psychoanalytic theory 精神分析理論、Unconscious 無意識。

Reproduction 複製

製作重製物或翻製某件東西的行為。影像複製指的是將原作處理成多種重製物的方法，重製物的形式包括印刷品、海報、明信片和其他商品。德國理論家班雅明（Walter Benjamin）在1936年發表的著名論文中，曾提及藝術影像的「機械複製」所帶來的衝擊。班雅明強調，重製物對於改變原始影像（在他而言，指的是畫作）的意義具有舉足輕重的影響力。參見Replica 摹製品。

Resistance 抗拒

在流行文化脈絡中，抗拒指的是觀看者／消費者所運用的一種技術，透過它，觀看者／消費者得以不參與優勢文化或與該文化所透露的訊息處在對立面。消費者利用拼裝或其他策略來轉換商品的企圖意義，就是一種抗拒性消費者實踐。參見Appropriation 挪用、Bricolage 拼裝、Oppositional reading 對立解讀、Tactic 戰術、Textual poaching 文本盜獵／文本侵入。

Scientific revolution 科學革命

橫跨十五至十七世紀這段時間，以科學發展以及科學和教會之間的權力競爭為特色。這段時間還發生了文藝復興、地理大發現、新教改革，以及西班牙成為世界第一強權等事件。這段期間也是天文學上的豐收季（哥白尼和伽利略的發現），藝術上則出現了透視法，培根（Francis Bacon）在十七世紀提出經驗主義，笛卡兒的哲學和數學成就斐然，牛頓發現了地心引力。到了十八世紀初，科學已成為人類努力不懈的追求目標，教會所屬的道德世界與科學的目標終告分離。參見Renaissance 文藝復興。

Scopophilia 窺視癖

精神分析用語，指稱「看」的驅策力量，以及透過觀看所產生的愉悅感覺。佛洛伊德將偷窺癖（在不被看見的情況下因觀看而愉悅）和暴露癖（因被看而愉悅）視為窺視癖的主動與被動形式。窺視癖這觀念對精神分析派的電影理論極為重要，因為這類理論探討的正是愉悅和欲望與觀看實踐之間的關係。參見Exhibitionism 暴露癖、Psychoanalytic theory 精神分析理論、Voyeurism 偷窺癖。

Semiotics 符號學

一種符號理論，有時又稱semiology，關切事物（文字、影像和物件）成為意義載具的方式。符號學是一種工

具，用來分析某一特定文化當中的符號，以及意義如何在特定的文化脈絡下產生。就像語言溝通是藉由將「字」組織成「句」，符號學理論也把其他文化實踐當成語言般處理，包括基本元素和結合這些元素的規則。例如，網球鞋配上燕尾服（電影導演伍迪·艾倫就常這麼穿）會因為流行符碼（可視為有其正確形態和不正確文法的語言）的關係而傳達出不同的意義。

符號學的兩位始祖為二十世紀初的瑞士語言學家索緒爾（Ferdinand de Saussure）和十九世紀的美國哲學家皮爾斯（Charles Peirce）。當今所應用的符號學理論則是沿襲自1960年代的法國理論家巴特（Roland Barthes）和梅茲（Christian Metz），以及義大利理論家艾可（Umberto Eco）。他們的著作提供了重要的工具，幫助我們將文化產物（影像、影片、電視、服飾等）理解成可以解碼的符號。巴特使用的符徵（字／影像／物件）和符指（意義）系統構成他的符號二元素。皮爾斯則使用「釋義」一詞來指稱符號在某人心中所產生的意義。皮爾斯同時將符號分成指示性、肖似性和象徵性符號。

符號學主要將文化視為一種指意實踐，是在某一文化的日常基礎上創造和詮釋意義的工作。參見Iconic sign 肖似性符號、Indexical sign 指示性符號、Interpretant 釋義、Myth迷思／神話、Referent 指涉物、Sign 符號、Signifier 符徵、Signified 符指、Symbolic sign 象徵性符號。

Sign 符號

符號學用語，用以界定某意義載具（像是文字、影像或物件等）和它在某一脈絡中所具有的獨特意義之間的關係。就技術層面而言，符號指的是把符徵（文字／影像／物件）和符指（意含）結合起來構成意義。必須謹記，根據符號學的理論，文字和影像在不同的脈絡下會有不同的意義。例如，在好萊塢經典電影中出現的香菸可能意指友誼或羅曼史，但是在反菸廣告裡，香菸卻代表著疾病和死亡。參見Semiotics 符號學、Signified 符指、Signifier 符徵。

Signified 符指／所指

符號學用語，指涉物的心智概念，與符徵（文字／影像／物件）共同構成符號。例如，在廣告影像裡，笑臉的符指是快樂，它與笑臉的影像共同構成「笑臉等於快樂」這個符號。參見Semiotics 符號學、Sign 符號、Signifier 符徵。

Signifier 符徵／能指

符號學用語，在一符號內負責傳達意義的文字、影像或物件。例如，在一則運動鞋的廣告裡，內城籃球場便是原真性、技術和酷的符徵。符徵和符指結合在一起便構成符號。符號學理論指的通常是一種自由浮動的符徵，也就是說，符徵的意思並不是固定的，會根據不同的脈絡而有很大的差異。參見Semiotics 符號學、Sign 符號、Signified 符指。

Simulation/simulacrum 擬像／擬仿物

法國理論家布希亞（Jean Baudrillard）最著名的用語，指稱並非清楚擁有真實對等物、指涉物或前例的符號。擬仿物未必是某樣物品的再現，它所實際模擬的東西可能還不存在於真實世界之中。布希亞指出，擬仿一種疾病便是取得它的徵狀，如此一來我們就很難區分疾病的擬像和真實的疾病。例如，巴黎城的賭場擬仿物或遊樂園擬仿物可視為該城市的人造替代品，而且對某些觀看者來說，它們甚至比巴黎城本身更真實，因為觀看者根本無法親自去到巴黎城。參見Postmodernism/postmodernity 後現代主義／後現代性、Representation 再現。

Social construction 社會建構

1980年代首先出現在一些領域裡的用詞，在它最一般性的層次上指的是，被稱為事實的東西其實都是社會透過意識形態力量、語言、經濟關係和其他因素建構出來的。這種取向認為，事物的意義是源自於它們如何經由影像和語言這類再現系統建構而成，是相對的，取決於它們所屬的脈絡和歷史時刻，而不認為意義是事物與生俱來的，獨立在人類的詮釋。於是，我們只能透過這些再現系統為我們的周遭世界賦予意義，而這些再現也確實為我們建構了物質世界。例如，在科學研究中，社會建構論者會檢驗可能影響實驗結果的社會因素（階級、性別、意識形態、工作實踐）。

Spectacle 奇觀

通常用來指稱某個在視覺展示上令人感到驚訝或印象深刻的東西。法國理論家德波（Guy Debord）在他的《奇觀社會》（Society of the Spectacle）一書中，使用奇觀一詞來描述「再現」如何主宰了當代文化，並認為所有的社會關係都是經過影像的仲介。

Spectator 觀賞者

源自精神分析理論，用以指稱視覺藝術的觀看者，如電

影觀賞者。在這個理論的早期版本中，「觀賞者」一詞指的並非特定個人或觀眾中的真實成員，而是指稱想像中的理想觀看者，與所有明確的社會、性別和種族影響區隔開來。

相對地，到了1980年代末期和1990年代，電影理論開始強調具有特定認同的觀賞者團體，像是女性觀賞者、勞動階級觀賞者、酷兒觀賞者，或是黑人觀賞者等。此舉從這個範疇的抽象性轉離開來，納入更多特殊的身分和過程面向，例如經由特殊體驗所形塑的認同和歡愉。此外，電影理論也逐漸強調，一個人不須隸屬於某一團體也可以認同該團體的觀賞位置，例如，就動作片來說，並不一定要是男性才能佔據男性觀賞者的位置。參見 Gaze 凝視、Identification 認同、Psychoanalytic theory 精神分析理論。

Strategy 策略

法國理論家德塞圖（Michel de Certeau）提出的用語，藉以描述優勢機制試圖為其社會主體組織時間、地點和行動的實踐。「策略」和「戰術」適成對比，戰術是社會主體試圖為自己恢復空間或時間的控制權。例如，電視節目表是企圖讓觀看者以特定順序觀看節目的一種策略，而使用遙控器則是以自己的方式決定要看什麼的一種戰術。參見 Tactic 戰術。

Structuralism 結構主義

1960年代風行一時的理論，強調結構人類行為和意義系統的法律、符碼、規則、公式和傳統。結構主義的基礎前提是，文化活動可以像科學一樣進行客觀分析，該派特別著重文化內部那些創造統一組織的元素。結構主義論者經常採用二元對立的界定形式，那也是該派觀看世界和文化產物的結構方式。一般認為結構主義源自二十世紀初瑞士理論家索緒爾（Ferdinand de Saussure）的結構語言學，並受惠於俄國語言學家雅克慎（Roman Jakobson）在1950年代中期所發表的著作。法國人類學家李維史陀（Claude Lévi-Strauss）將結構主義進一步應用在文化研究之上，大大擴展了該派的影響力。

在流行文化中，結構主義被用來辨識影片或文學類型的循環樣本和公式。例如，義大利理論家艾可（Umberto Eco）便曾對佛萊明（Ian Fleming）的007諜報小說作了一番結構主義式的分析，他在文中指出，無論這些故事的細節如何改變，它的整體結構都是一樣的。艾可認為，這系列小說的結構是圍繞著幾組「二元對立」組織而成，像是龐德／惡徒、善／惡等等，並在每一回的故事中重複出現有限的情節元素。分析這些元素並找出其中的規則性，就是一種結構主義實踐。結構主義之後的許多理論——我們經常稱之為後結構主義——紛紛批判結構主義過於強調結構，以致忽略了無法套用到這些公式或傳統中的其他元素。參見 Binary oppositions 二元對立、Genre 類型、Poststructuralism 後結構主義。

Structures of feeling 情感結構

文化理論家威廉斯（Raymond Williams）所使用的詞彙，用來描述某一時代的無形之物，這些無形之物可以解釋生命的特質以及該時代特有的原生風格感。根據威廉斯的說法，在任何特定的時代和脈絡下，往往是藉由藝術浮現的情感結構，會界定出某一時代的獨特調性。

Studium 知面

巴特（Roland Barthes）用語，用來指稱攝影影像所具有的庸俗意義。知面和刺點恰成對比，後者可以攫住我們的情緒，而且是專屬於個別觀看者。參見 Punctum 刺點。

Subculture 次文化

範圍廣大的文化形構內部的獨特社會團體，這些團體將自己定義為主流文化的對立面。「次文化」一詞廣泛運用於文化研究上，用來指稱一些社會團體，通常為年輕人團體，這些團體會運用風格來展現對優勢文化的抗拒。次文化的擁護者，包括龐克族、銳舞族（rave）或嘻哈次團體，把服裝、音樂和生活風格當成重要實踐，藉此傳達他們對標準規範的抗拒。拼裝或改變商品的意義（像是反穿夾克或穿上超大號低襠褲等），都是次文化的主要實踐。次文化在二十一世紀大量增生，但並不總是或必然與核心優勢文化站在對立立場。我們看到的是五花八門、各具特色的次文化如雨後春筍般冒出。參見 Bricolage 拼裝。

Subject 主體

哲學、精神分析學和文化理論詞彙，用來指出在某一特定時期或脈絡下成為人類的各種可能方式。就歷史角度而言，主體概念已經遠離了自由派哲學所主張的統一自主的自我觀念，也不同於做為笛卡兒哲學中心思想的那個會思考的理性自我。今日我們理解的主體是更為碎裂、更不自知，並認為自己是由種種撕裂的過程建構出來的。將個體稱之為「主體」，指的是他們被分裂為意

識和無意識，他們不是生下來就是獨立的主體，而是透過語言和社會建構出來的主體，他們既是歷史的主動力量（歷史的主體），卻也按照當時所有的社會力量行動（臣服於所有的社會力量）。參見Psychoanalytic theory 精神分析理論。

Subjective 主觀的

個體對某件事物所抱持的特定觀點，為客觀的反面。主觀觀點被理解為私人的、特定的，深受個人價值觀和信仰的影響，是透過身體和感官體驗，而非藉由抽象的理性和脫離實體的思想。參見Objective/objectivity 客觀的／客觀性。

Subject position 主體位置

電影或繪畫等影像為它們的預期觀賞者所設置的理想位置。例如，我們可以說，某某影片為它的觀看者提供一個特定的主體位置。動作片有其理想的觀賞者，這和任何特定觀看者對該部影片所做的個人詮釋無關，至於傳統風景畫的主體位置，則是屬於那些幻想自己擁有大自然的崇高與富足，並沉溺在這般幻想中的觀賞者。在傅柯的理論中，主體位置指的是某一特定論述要求某一人類主體所採取的位置。例如，教育論述界定了個體可以佔據的幾種主體位置，有些是諸如老師這類的知識權威人士，其他則被指派到學生或知識接收者的位置上。參見Discourse 論述。

Sublime 崇高／雄渾／壯美

在美學理論中，特別是在十八世紀理論家柏克（Edmund Burke）的作品中，崇高一詞指的是召喚一種無比重要的經驗，這種經驗可在觀看者或聆賞者心中激起極端崇敬的情感。例如，傳統風景畫就是在捕捉崇高的影像，想藉此讓觀看者對無限壯觀的大自然產生敬畏之心。

Surface 表層

後現代主義概念，認為物件不具有深層意義，意義只存在於表層。這點和現代主義的想法正好相反，現代主義認為事物的真實意義存在於表層底下，可透過詮釋行為而發現。參見Modernism 現代主義、Postmodernism/postmodernity 後現代主義／後現代性。

Surrealism 超現實主義

二十世紀初期的一項藝術運動，當時的文學和視覺藝術不約而同地把焦點聚集於無意識在「再現」中所扮演的角色，以及無意識對於拆解真實和想像之對立所發揮的作用。超現實主義者對釋放無意識感到興趣，並致力於對抗邏輯與理性這類製造意義的過程。他們的想法後來經常被拿來和佛洛伊德派的精神分析學相提並論，但佛洛伊德和超現實主義者並未進行真正的對話。超現實主義者的實踐包括：自動書寫和繪畫，以及利用夢境來啟發寫作與藝術創作。佛洛伊德認為，超現實主義並未真正再現無意識的作用，而是將無意識的情感帶到文字表達的層次。超現實主義運動的代表人物有布賀東（André Breton）、達利（Salvador Dali）、基里訶（Giorgio de Chirico）、恩斯特（Max Ernst）和馬格利特（René Magritte）等人。超現實主義這項藝術運動，在某些國家一直延續到二十世紀末，包括先前的捷克斯洛伐克和今日的捷克共和國，支持者包括動畫師史雲梅耶（Jan Svankmajer）和後來的畫家暨陶藝家史雲梅耶羅瓦（Eva Svankmajerová）。參見Pop surrealism 普普超現實主義。

Surveillance 監視

持續看守某人或某地的行為。諸如照片、錄影帶和影片之類的攝影科技，一直被運用在監視目的之上。對法國哲學家傅柯而言，監視乃社會控制其主體成員的最主要工具之一，藉此鼓勵其主體自我管制。參見Panopticism 全景敞視主義。

Symbolic sign 象徵性符號

符號學用語，皮爾斯（Charles Peirce）用它來指稱那些在符徵（文字／影像）和符指物之間除了傳統強加的意義之外沒有其他關聯的符號。語言系統是最主要的象徵系統。皮爾斯將符號區分為肖似性、指示性和象徵性三種。例如，「大學」一詞在形體上與任何真正的大學並無相似之處（換言之，它不屬於肖似性符號），與大學也不具有任何物理上的關聯（因此也非指示性符號），所以它是個象徵性符號。參見Iconic sign 肖似性符號、Indexical sign 指示性符號、Semiotics 符號學。

Synergy 綜效

工業用語，用來描述企業集團擁有文化產物、節目規劃以及跨媒體和多地域配銷系統的方式。因此綜效指的是橫跨多種媒體的企業——例如橫跨廣播網、有線電視、電影工作室、影片發行公司、雜誌和其他出版單位的企業——其垂直整合節目規劃和發行事宜，以及橫向進行產品全球化行銷的能力。

Tactic 戰術

法國理論家德塞圖（Michel de Certeau）提出的用語，意指不在權力位置上的人們，為了要爭取日常生活空間的控制權而從事的實踐活動。德塞圖將戰術定義為弱勢族群的行動，不具備持續效果。他拿戰術一詞與機制策略做對比。例如，在工作時間傳送私人電子郵件，讓自己感覺到在異化的工作場所中擁有小小的賦權感，這就是一種戰術，而公司監看員工使用電子郵件的情況，則是一種策略。參見Strategy 策略。

Taste 品味

在文化理論中，品味指的是某特定社群或個人所共用的藝術和文化價值觀。然而，即便看似最個人性的品味，事實上仍和某人的階級、文化背景、教育程度以及其他認同面向息息相關。好品味通常指的是中產階級或上流階級認為有品味的東西，壞品味一詞則經常和大眾低俗文化連在一起。在這樣的理解下，品味變成一種可透過接觸文化機制而學習到的東西。

Technological determinism 科技決定論

將科技視為社會變化的最重要決定因素，並認為科技是不受社會和文化影響的。根據這種科技觀，人們只是科技進步的觀察者和促成者。對那些認為科技的轉變和進步是受到社會、經濟和文化影響的人來說，科技決定論根本不足採信，他們認為科技既非自主性的，也無法外於這些影響而單獨存在。

Television flow 電視流

文化理論學者威廉斯（Raymond Williams）所使用的詞彙，指稱電視將商業廣告和節目與節目間的停頓這類中斷現象，融合到看似連續不斷的流動當中，如此一來，電視螢幕上的所有東西都可視為單一娛樂經驗的一部分。威廉斯在1970年代中葉創造此一詞彙，當時是電視網剛開始稱霸的階段，他的靈感來自於在美國看電視時，注意到美國電視網在節目中插播商業廣告的做法。

Text 文本

法國理論家巴特（Roland Barthes）將文本一詞擴大解釋，把諸如攝影、電影、電視或繪畫這類視覺媒體含括進去，並認為它們也是在符碼的基礎上建構出來的，和語言構成文本的方式如出一轍，同樣是製作成首尾連貫、有主題且形式統一的作品或文本。只要文本是一種建構物，便可藉由分析將它們拆解成諸多構件。巴特特別把文本和作品（例如藝術作品）區別開來，藉以指出「作者和讀者」或是「藝術家／製作者和觀看者」之間的活躍關係。因為文本的建構本質暗示我們，文本的意義是由文本與觀看者之間的關係製造出來的，而非只存在於作品本身。將藝術作品視為文本，意味著我們可以透過符碼來解讀它們，而不是只能被動地吸收或敬畏它們，而忽略了它們的構成方式。

Textual poaching 文本盜獵／文本侵入

法國理論學者德塞圖（Michel de Certeau）的用語，描述觀看者可以解讀和詮釋諸如影片或電視之類的文化文本，並以某種方式修改這些文本。文本盜獵的方式包括：重新構想某部影片的故事內容，或是如同某些影迷文化盛行的做法，改寫出屬於個人版本的故事情節。德塞圖認為文本盜獵就像「把文本當成出租公寓般佔居其中」。換言之，流行文化的觀看者可以透過與它協商意義，或創造出新的文化產物做為回應，來「佔居」該文本。

Third World 第三世界

第二次大戰後發明的詞彙，用來指稱非洲、亞洲和拉丁美洲諸國。第三世界是為了回應將世界區分為西（第一世界）、東（第二世界）兩方以及美、蘇兩大超級強權的政治理論。上述那些國家將自己確立為第三世界，不向東、西兩大強權靠攏。隨著冷戰結束，民族國家的自主性日漸衰退，以及新興科技和全球性的媒體與資訊系統在許多第三世界國家中不斷擴張，第三世界這個概念已失去其時效性，不過仍保有重要的歷史意義。參見Developing countries 開發中國家、First World 第一世界。

Transcoding 轉碼

指稱取用某些術語和意義並重新挪用它們創造出新意義。例如1990年代，男女同志和「酷兒國運動」（Queer Nation Movements）就重新挪用了「酷兒」這個詆毀同性戀的詞彙，並賦予它新的意義：既是描述認同的正面用語，也是理論性用語，意指一種可以讓規範遭到質疑的立場，或是所謂的「酷異」。參見Queer 酷兒。

Unconscious 無意識

精神分析理論的中心思想之一，用來指稱在任何時間都不會出現於意識中的一些現象。根據佛洛伊德的說法，無意識是欲望、幻想和恐懼的儲藏所，這些情緒在我們未察覺的情況下驅策著我們。佛洛伊德的無意識概念徹底背離了傳統的主體概念，後者認為主體很容易就能知

道他／她的行動理由。由於人類的無意識和意識無法協力合作，因此精神分析理論認為人類是一種分裂或撕裂的主體。夢境和所謂的佛洛伊德式說溜嘴，就是無意識存在的證據。不用潛意識（subconscious）一詞，是因為該詞會讓人誤以為它位於意識層下方，但事實上，這兩個層次同等活躍、相互建構，而且沒有上下階層關係。參見Psychoanalytic theory 精神分析理論、Repression 壓抑。

Use value 使用價值

最初分派給某物件的實際功用，換言之，就是它能做什麼。使用價值和交換價值恰成對比，交換價值指的是它值多少錢。馬克思理論批判資本主義看重交換價值勝於使用價值。例如，一部豪華房車和較便宜的小轎車對運輸功能來說具有相同的使用價值，不過豪華房車卻擁有較高的交換價值。參見Capitalism 資本主義、Commodity/commodification 商品／商品化、Commodity fetishism 商品拜物、Exchange value 交換價值、Marxist theory 馬克思理論。

Virtual 虛擬

由於電子科技能夠模擬真實，因此「虛擬」一詞指的是那些似乎存在、但不具備有形實體的現象。某件事物的虛擬版本具有和實體對等物近似的多種功能。例如，在虛擬實境裡，使用者只要戴上能讓他們感受到某特定真實情境的裝備，他們的回應就會宛如身在其境。因此，飛行員可以利用虛擬實境系統在陸地上進行訓練，就好像他們正在空中飛行。虛擬影像在真實世界中並沒有指涉物存在，但這類影像可以是類比的也可以是數位的。「虛擬空間」一詞泛指由電子建構而成的空間，例如由網際網路、全球資訊網、電子郵件或虛擬實境系統定義的空間皆屬之，這類空間未必需要符合物理、物質或笛卡兒空間的法則。虛擬空間的諸多面向鼓勵我們把這類空間當成我們在真實世界所接觸到的物理空間的類似物（例如把它們稱之為「某某室」），然而虛擬空間並未遵循物理空間的規則。參見Analog 類比、Cartesian space 笛卡兒空間、Digital 數位、Web 全球資訊網。

Virtual reality 虛擬實境

參見Virtual 虛擬。

Visuality 視覺性

視覺的品質或狀況。某些人認為，視覺性已成為我們這個時代的特色，因為大多數的媒體和日常空間已逐漸被視覺影像所主宰。重視視覺性勝過影像的理論學者，強調的是視覺性在某一文化或某一時代裡的整體情況和地位，而非那些設計來給人觀看的特定實體（例如照片）。視覺性關切的不只是我們視為視覺文本的東西，更包括我們如何觀看日常生活中的人事物。

Voyeurism 偷窺癖

精神分析理論用語，指稱在不被看到的情況下因觀看而產生情色愉悅感。偷窺癖經常和暴露癖並列，暴露癖指的是因被看而產生的情色愉悅。一直以來，偷窺癖都和男性觀賞者聯想在一起。偷窺癖也用來描述電影院觀賞者的觀影經驗，因為在傳統的電影院觀看脈絡裡，觀眾可以隱身於黑暗中觀看螢幕上的影像。參見Exhibitionism 暴露癖、Psychoanalytic theory 精神分析理論、Scopophilia 窺視癖。

Web 全球資訊網

最初稱為World Wide Web，透過網際網路做為入口的超文本文件互連系統，1989年開放大眾使用。由伯納斯・李（Tim Berners-Lee）在瑞士的歐洲核子研究組織（CERN）發展成形，是已開發國家中大多數人口最主要的通訊和資訊網絡。Web 2.0指的是二十一世紀初浮現於資訊網上的「第二代」社交網站。參見Hypertext 超文本。

圖片出處

Picture Credits

Fig 1.1 Weegee. *The First Murder*, before 1945. Gelatin silver print. 10-1/8 x 11 in. © Weegee / International Center for Photography. Photo: Courtesy Getty Images.

Fig 1.2 Courtesy Chicago Defender. Used with permission.

Fig 1.3 Henri-Horac Roland de la Porte, *Still Life*, c. 1765. Oil on canvas, 20-7/8 x 25-1/2 in. Norton Simon Art Foundation.

Fig 1.4 Marion Peck, *Still Life with Dralas*, 2003. Oil on canvas, 16 x 20 in. Courtesy Sloan Fine Art.

Fig 1.5 René Magritte, *Les Deux Mysteres (The Two Mysteries)*, 1966. Oil on canvas, 68 x 80 cm. Photo: © 2013 BI ADAGP, Paris / Scala, Florence.

Fig 1.6 Robert Frank, *Trolley—New Orleans*, 1955. © Robert Frank, from *The Americans*. Courtesy Pace/MacGill Gallery, New York

Fig 1.7 Nancy Burson, *First Beauty Composite* and *Second Beauty Composite*, 1982. Courtesy of the artist.

Fig 1.8 Carte de visite, Brady National Photographic Art Gallery, Washington, D.C. Black and white negative (LC-MSS-44297-33-179). James Wadsworth Family Papers, Library of Congress Manuscript Division, Washington, D.C. Image courtesy Library of Congress.

Fig 1.10 Yue Minjun, *BUTTERFLY*, 39-1/2 x 31-3/4 in. Courtesy of the artist and Max Protetch Gallery, New York.

Fig 1.11 Courtesy of California Department of Health. Campaign by Asher & Partners, Los Angeles, 1997.

Fig 1.12 "The Veil" from *Persepolis: The Story of a Childhood* by Marjane Satrapi. © 2003 by L'Association, Paris. Used by permission of Pantheon Books, a division of Random House, Inc.

Fig 1.16 Photo: Jeff Widener / AP Photo.

Fig 1.17 Raphael, *The Small Cowper Madonna*, c. 1505, oil on panel, 23-3/8 x 17-3/8 in. Widener Collection 1942.9.57. (653). Image courtesy of the Board of Trustees, National Gallery of Art, Washington.

Fig 1.18 Joos van Cleve, *Virgin and Child*, c. 1525. Oil on wood, 27-3/4 x 20-3/4 in. The Metropolitan Museum of Art, The Jack and Belle Linsky Collection (1982.60.47). Image © The Metropolitan Museum of Art. Image source: Art Resource, NY

Fig 1.19 Dorothea Lange, *Migrant Mother, Nipomo, California*, 1936. Gelatin silver print. 12-1/2 x 9-7/8 in. Library of Congress FSA / OWI Collection.

Fig 1.21 Photo: Gill Allen / AP Photo.

Fig 1.22 Isabel Samaras, *Behold My Heart*, 2003. Oil on wood, 16 x 12 in. Courtesy of the artist.

Fig 1.23 Daniel Edwards, *Monument to Pro-Life: The Birth of Sean Preston*, 2006. Courtesy of the artist and Capla Kesting Fine Art.

Fig 2.3 Obey Giant Logo. Courtesy of Shepard Fairey, obeygiant.com.

Fig 2.4 David Teniers the Young, *Archduke Leopard Wilhelm in his Picture Gallery in Brussels*, c. 1650–51. Oil on copper. 106 x 129 cm. Museo del Prado, Madrid.

Fig 2.5 Reprinted by permission of the publisher from *The Predicament of Culture: Twentieth-Century Ethnography, Literature, and Art* by James Clifford, p. 224, Cambridge, Mass: Harvard University Press, Copyright © 1988 by the President and Fellows of Harvard College.

Fig 2.6 Fred Wilson, *Guarded View*, 1991. Wood, paint, steel, and fabric, Dimensions variable. Whitney Museum of American Art,

New York; gift of the Peter Norton Family Foundation, 97.84a-d. Photograph by Sheldan C. Collins. © Fred Wilson, courtesy Pace Gallery.

Fig 2.7 Barbara Kruger, *Untitled (Your manias become science)*, 1981, 37 x 50 in. Courtesy of Mary Boone Gallery, New York.

Fig 2.8 Gordon Parks, *Ella Watson*, 1942. Courtesy of Library of Congress Prints and Photographs Division, Farm Security Administration, Office of War Information Photograph Collection (digital ID: ppmsc 00237).

Fig 2.9 Gran Fury, *Read My Lips (girls)*, 1998. Poster, offset lithography, 16-1/2 x 10-1/8 in.

Fig 2.10 Poster by Copper Greene, 2004.

Fig 3.2 Diego Velázquez, *Las Meninas (The Maids of Honor)*, 1656. Museo del Prado, Madrid.

Fig 3.3 From *The Works of Jeremy Bentham*, Vol. IV, John Bowring edition of 1838–43, reprinted by Russell and Russell, Inc., New York, 1962.

Fig 3.6 Jean-Léon Gérôme, *The Bath*, ca. 1880–85. Oil on canvas. 29 x 23-1/2 in. Fine Arts Museums of San Francisco, Museum purchase, Mildred Anna Williams Collection.

Fig 3.8 Jean-Auguste-Dominique Ingres, *La Grande Odalisque*, 1814. Oil on canvas, 91 x 162 cm, Louvre, Paris

Fig 3.9 From Malek Alloula, *The Colonial Harem*, trans. Myrna Golzich and Wald Golzich, Minneapolis: University of Minnesota Press, 1986.

Fig 3.10 Guerrilla Girls, "Do women have to be naked to get into the Met. Museum?" © Guerrilla Girls. Courtesy the artists: www.guerrillagirls.com

Fig 3.13 Sylvia Sleigh, *Philip Golub Reclining*, 1971. Courtesy of the artist.

Fig 4.1 Julia Margaret Cameron, *Pomona, Portrait of Alice Liddell*, 1872. Courtesy of the Royal Photographic Society / National Media Museum / Science & Society Picture Library.

Fig 4.2 Vladimir and Georgii Stenberg, *Man With a Movie Camera* film poster, 1929. © Estate of Vladimir and Georgii Stenberg / RAO, Moscow. Offset lithograph, 39-1/2 x 27-1/4 in. Museum of Modern Art, Arthur Drexler Fund, Department Purchase.

Fig 4.3 Courtesy of Museum of Modern Art Film Stills Archive.

Fig 4.4 Serfima Ryangima, *Higher and Higher*, 1934. Collection Kiev Museum of Russian Art, Kiev, Ukraine.

Fig 4.5 Evgeny Rukhin, *Untitled*, 1972. Oil on canvas. 98 x 99 cm. Collection of Art4.RU Contemporary Art Museum, Moscow.

Fig 4.6 Papyrus from the Book of the Dead of Ani, 70 x 42.2 cm. © The Trustees of the British Museum. Courtesy of British Museum, Gift of Sir E.A.T. Wallis Budge.

Fig 4.8 Sandro Botticelli, *The Cestello Annunciation*, 1489–90, tempera on wood panel, 150 x 156 cm. Uffizi Gallery, Florence.

Fig 4.9 Simone Martini, *The Annunciation*, 1333. Tempera and gold leaf on wood, Uffizi Gallery, Florence.

Fig 4.10 From the 1686 French edition of *Tractatus De Homine* (*Treatise of Man*, first published in 1662) by René Descartes. Courtesy of Science Museum Library / Science & Society Picture Library.

Fig 4.11 Andrea Mantegna, *The Lamentation over the Dead Christ*, c. 1480. Tempera on canvas, 68 x 81 cm. Pinacoteca di Brera, Milan.

Fig 4.12 Photographic Collection, Warburg Institute, University of London.

Fig 4.13 Albrecht Dürer, *Adam and Eve*, 1504. Engraving, 9-7/8 x 7-7/8 in. The Metropolitan Museum of Art, Fletcher Fund, 1919. Image © The Metropolitan Museum of Art. Image source: Art Resource, NY.

Fig 4.14 Salvador Dali, *Slave Market with the Disappearing Bust of Voltaire*, 1940. Oil on canvas, 18-1/4 x 25-3/8 in, colletion of the Salvador Dali Museum, Inc., St. Petersburg, Florida, 2006. © Salvador Dali. Fundación Gala-Salvador Dali / VEGAP, Madrid.

Fig 4.16 Johannes Vermeer, *Lady at the Virginals with a Gentleman (The Music Lesson)*, 1662–65. 74.6 x 64.1 cm. The Royal Collection, St. James' Palace, London. © 2008, Her Majesty Queen Elizabeth II.

Fig 4.17 Georges Braque, *Woman with a Guitar*, 1913. Oil on canvas, 130 x 73 cm. Musée National d'Art Moderne, Centre Georges Pompidou, Paris. © ADAGP, Paris. Photo: The Art Archive.

Fig 4.18 Giorgio de Chirico, *Melancholy and Mystery of a Street*, 1914. Oil on canvas, 88 x 72 cm, private collection. © 2008 Artists Rights Society (ARS), New York / SIAE, Rome.

Fig 4.20 Yves Klein, *Anthropometry of the Blue Period (ANT*

82), 1960. Pure pigment and synthetic resin on paper laid down on canvas, 156.5 x 282.5 cm. Musée National d'Art Moderne, Centre Georges Pompidou, Paris.

Fig 4.21　David Hockney, *Pearblossom Hwy., 11-18th April 1986 (Second Version)*, 1986. Photographic Collage, 71-1/2 x 107 in. © 1986 David Hockney. Collection The J. Paul Getty Museum, Los Angeles.

Fig 4.22　Mark Tansey, *The Innocent Eye Test*, 1981. Oil on Canvas, 78 x 120 in. The Metropolitan Museum of Art, Partial and Promised Gift of Jan Cowles and Charles Cowles in honor of William S. Lieberman (1988.193). © Mark Tansey. Image © The Metropolitan Museum of Art. Image source: Art Resource, NY.

Fig 4.23　Sims 2, Freetime, Hobby: Cuisine, 2004. © Electronic Arts Inc. Used with Permission.

Fig 4.24　Courtesy of Richard A. Robb, Ph.D., Biomedical Imaging Resource, Mayo Clinic, Rochester, Minnesota.

Fig 5.1　*Woman Kicking*, Plate 367 from *Animal Locomotion* (1887) by Eadweard Muybridge, collotype, 7-1/2 x 20-1/4 in. © Museum of Modern Art, New York, gift of the Philadelphia Commercial Museum.

Fig 5.2　E. Linde, *Leisure Time (Für Die Mussestunden)*, ca. 1870s. Albumen print. Courtesy of George Eastman House, International Museum of Photography and Film.

Fig 5.4　John Heartfield, *Adolf–der Übermensch schluckt Gold und redet Blech*, 1932. © bpk–Bildagentur für Kunst, Kultur und Geschichte, Berlin / VG Bild-Kunst, Bonn.

Fig 5.5　Rafael López Castro and Gabriela Rodriguez (Mexico), *Por la ruta del Che (On the Path of Che), March for Latin American Student Solidarity 29 June–26 July 1998*, SUM-Mexico, OCLAE, CEU, 85 x 55 cm.

Fig 5.8　Photo: Cristobal Herrera / AP Photo

Fig 5.9　*Silence=Death*, 1986, by Silence=Death Project, poster, offset lithography: 29 x 24 in. Courtesy of ACT UP.

Fig 5.10　Michael Mandiberg, Image and certificate of authenticity from AfterWalkerEvans.com and AfterSherrieLevine.com, 2001. Courtesy of the artist, AfterWalkerEvans.com.

Fig 5.12　H. P. Robinson, *Fading Away*, 1858, Albumen print, combination print from five negatives, 24.4 x 39.3 cm. Courtesy of George Eastman House, International Museum of Photography and Film.

Fig 5.13　Deborah Bright, *Untitled*, from *Dream Girls* series (1989–1990). Courtesy of the artist.

Fig 5.14　AP Photo / Bush Cheney 2004.

Fig 5.15　Chuck Close, *Roy II*, 1994, Oil on canvas, 102 x 84 in. Hirshhorn Museum and Sculpture Garden, Smithsonian Institution, Hirshhorn Purchase Fund, 1995. Photograph by Lee Stalsworth. © Chuck Close, courtesy PaceWildenstein, New York.

Fig 6.1　Robert Rauschenberg, *Retroactive I*, 1963. Hartford (CT), Wadsworth Atheneum Museum of Art. Oil and silkscreen ink on canvas. 84 x 60 in. Gift of Susan Morse Hilles. 1964.30. © Robert Rauschenberg Foundation / Licensed by VAGA, New York / Wadsworth Atheneum / Scala, Florence.

Fig 6.2　Courtesy of Shepard Fairey, obeygiant.com.

Fig 6.3　Ant Farm (Chip Lord, Doug Michels, Curtis Schreier)/ T.R.Uthco (Diane Andrews Hall, Doug Hall, Jody Procter), *The Eternal Frame*, 1975. Photo: Diane Andrews Hall. Courtesy of the artists.

Fig 6.5　Poster for exhibition "The Situationist International: 1957–1972," Institute of Contemporary Art Boston, October 1989–January 1990. Courtesy of ICA Boston.

Fig 6.6　Courtesy of Michael Shamberg.

Fig 6.7　Courtesy Electronic Arts Intermix (EAI), New York.

Fig 6.8　Photo reproduced from www.nsarchive.org with the permission of the National Security Archive.

Fig 6.9　Photo © AP Photo.

Fig 6.10　Photo © AP Photo.

Fig 7.5　Photograph by Margaret Bourke-White. Courtesy of Getty Images.

Fig 7.6　© Robert Landau / Corbis.

Fig 7.11　© The New Yorker Collection 1999, Roz Chast, from cartoonbank.com. All rights reserved.

Fig 7.15　*Lucky Strike*, Stuart Davis, 1921. Oil on Canvas, 33-1/4 x 18 in. Gift of the American Tobacco Company, Inc. © Estate Stuart Davis / Licensed by VAGA, New York, NY. Digital image © 2013 The Museum of Modern Art, New York / Scala, Florence.

Fig 7.19　Hank Willis Thomas, *Branded Head*, 2003. Lambda photograph, 40 x 30 in. Courtesy of Jack Shainman Gallery.

Fig 7.20　Hank Willis Thomas, *Priceless*, 2004. Lambda

photograph, 48 x 60 in. Courtesy of Jack Shainman Gallery.

Fig 7.25　© Paul Sakuma / AP Photo.

Fig 7.26　Hans Haacke, *The Right to Life*, 1979. © Artists Rights Society (ARS) New York / VG Bild-Kunst, Bonn. Photograph © Allen Memorial Art Museum, Oberlin College, R.T. Miller, Jr. Fund.

Fig 7.28　Courtesy of Billboard Liberation Front.

Fig 7.29　Courtesy of Adbusters.

Fig 8.5　Cindy Sherman, *Untitled*, 1978. Courtesy of the artist and Metro Pictures.

Fig 8.6　Nikki S. Lee, *The Hispanic Project (25)*, 1998. Digital Fujiflex print. Courtesy of Sikkema Jenkins & Co.

Fig 8.7　Orlan, *7th Operation*, 1993. © 2013 ADAGP, Paris.

Fig 8.9　Jeff Wall, *A Sudden Gust of Wind (after Hokusai)*, 1993. Transparency in lightbox, 229 x 377 cm. Courtesy of the artist and Marian Goodman Gallery.

Fig 8.10　Katsushika Hokusai, *A High Wind on Yeijiri*, from *Thirty-six views of the Fuji*, c. 1831–33. Print, 26 x 37 cm.

Fig 8.11　Christian Boltanski, *Reserves: The Purim Holiday*, 1989. Black-and-white photographs, metal lamps, wire, second-hand clothing. Courtesy the artist and Marian Goodman Gallery.

Fig 8.12　Courtesy of Lag4Peace.

Fig 8.13　Courtesy Teddy Cruz.

Fig 9.1　Print by Alan Archibald Campbell Swinton. Photo: Royal Photographic Society / National Media Museum / Science & Society Picture Library.

Fig 9.2　Leonardo da Vinci, *Vitruvian Man*, c. 1487. Pen and ink with wash over metalpoint on paper, 344 x 245 mm.

Fig 9.4　Rembrandt van Rijn, *The Anatomy Lesson of Dr. Nicolaes Tulp*, 1632. Oil on canvas, 216.5 x 169.5 cm. Mauritshuis, The Hague.

Fig 9.5　Thomas Eakins, *Portrait of Dr. Samuel D. Gross (The Gross Clinic)*, 1875. Oil on canvas. 8 x 6.6 in. Gift of the Alumni Association to Jefferson Medical College in 1878 and purchased by the Pennsylvania Academy of the Fine Arts and the Philadelphia Museum of Art in 2007.

Fig 9.6　Color engraving by British artist John Emslie, *Principal Varieties of Mankind*, 1850. Photo: Royal Photographic Society / National Media Museum / Science & Society Picture Library.

Fig 9.7　From Sir Francis Galton, *Inquiries into Human Faculty and Its Development*, London: Macmillan, 1883.

Fig 9.8　From G.-B. Duchenne de Boulogne, *Mecanisme de la physionomie humaine ou analyse electro-physiologique de l'expression des passions*, Paris: Jules Renouard, 1862.

Fig 9.9　Jean-Martin Charcot, *Oeuvres complètes*, Volume IX, 1886–93. Paris: Bureau du Progrès Mèdical.

Fig 9.10　Albumen print. Courtesy Pitt Rivers Museum, University of Oxford (PRM: 1945.5.97.3)

Fig 9.13　Photo: Fritz Goro / Time & Life Pictures / Getty Images.

Fig 9.14　Courtesy National Institute of Drug Abuse (NIDA).

Fig 9.17　Photo: Janes Ades, National Human Genome Research Institute.

Fig 9.18　Photo: Darryl Leja, National Human Genome Research Institute.

Fig 9.19　Nancy Burson, *Human Race Machine*, 2000. Courtesy of the artist.

Fig 9.25　ACT UP Outreach Committee, *It's Big Business*, 1989, subway advertising poster, offset lithography, 11 x 22 in. Courtesy of ACT UP.

Fig 10.1　Photo: NASA. www.nasa.gov.

Fig 10.4　Photo: Craig Mayhew and Robert Simmon, NASA Goddard Space Flight Center (GSFC), based on Defense Meteorological Satellite Program. Data courtesy Marc Imhoff of NASA GSFC and Christopher Elvidge of National Oceanic and Atmospheric Administration and National Geophysical Data Center.

Fig 10.9　Courtesy Inuit Broadcasting Corporation (IBC)

Fig 10.11　Photo Claudio Cruz / AP Photo.

Fig 10.12　Louvre pyramid structure, designed by I. M. Pei.

Fig 10.13　Natalie Jeremijenko, *Feral Robotic Dogs*, 2002. Courtesy of the artist.

Practices of Looking: An Introduction to Visual Culture, Second Edition by Marita Sturken and Lisa Cartwright

Copyright © 2009 by Marita Sturken and Lisa Cartwright

Practices of Looking: An Introduction to Visual Culture, Second Edition was originally published in English in 2009.

This translation is published by arrangement with Oxford University Press

through the Chinese Connection Agency, a division of The Yao Enterprises, LLC.

Complex Chinese translation copyright © 2013 by Faces Publications, a division of Cité Publishing Ltd.

All rights reserved.

藝術叢書 FI2011

觀看的實踐
給所有影像世代的視覺文化導論（全新彩色版）

作　　　者	瑪莉塔・史特肯（Marita Sturken）、莉莎・卡萊特（Lisa Cartwright）	
譯　　　者	陳品秀、吳莉君	
副 總 編 輯	劉麗真	
主　　　編	陳逸瑛、顧立平	
特 約 編 輯	吳莉君	
封 面 設 計	王志弘	

發 行 人　涂玉雲
出　　版　臉譜出版
　　　　　城邦文化事業股份有限公司
　　　　　台北市中山區民生東路二段141號5樓
　　　　　電話：886-2-25007696　傳真：886-2-25001952
發　　行　英屬蓋曼群島商家庭傳媒股份有限公司城邦分公司
　　　　　台北市中山區民生東路二段141號11樓
　　　　　客服服務專線：886-2-25007718；25007719
　　　　　24小時傳真專線：886-2-25001990；25001991
　　　　　服務時間：週一至週五上午09:30-12:00；下午13:30-17:00
　　　　　劃撥帳號：19863813　戶名：書虫股份有限公司
　　　　　讀者服務信箱：service@readingclub.com.tw
香港發行所　城邦（香港）出版集團有限公司
　　　　　香港灣仔駱克道193號東超商業中心1樓
　　　　　電話：852-25086231　傳真：852-25789337
馬新發行所　城邦（馬新）出版集團 Cité (M) Sdn Bhd
　　　　　41-3, Jalan Radin Anum, Bandar Baru Sri Petaling, 57000 Kuala Lumpur, Malaysia
　　　　　電話：603-90563833　傳真：603-90576622
　　　　　E-mail: services@cite.my

初 版 一 刷　2013年8月29日
初 版 五 刷　2020年4月15日

城邦讀書花園
www.cite.com.tw

版權所有・翻印必究（Printed in Taiwan）

ISBN 978-986-235-280-9

定價：850 元
（本書如有缺頁、破損、倒裝，請寄回更換）

國家圖書館出版品預行編目資料

觀看的實踐：給所有影像世代的視覺文化導論（全新彩
色版）／瑪莉塔・史特肯（Marita Sturken）、莉莎・卡
萊特（Lisa Cartwright）著；陳品秀、吳莉君譯.--初版.--臺
北市：臉譜，城邦文化出版：家庭傳媒城邦分公司發行，
2013.08
面；　公分. --（藝術叢書；FI2011）
譯自：Practices of Looking: An Introduction to Visual Culture,
Second Edition

ISBN 978-986-235-280-9（平裝）

1.藝術社會學 2.視覺藝術 3.視覺傳播 4.流行文化

901.5　　　　　　　　　　　　　　102016238